V. 1512.
A.1.

Pour à conserver

MÉMOIRES
SUR LES OBJETS
LES PLUS IMPORTANS
DE
L'ARCHITECTURE.

MÉMOIRES
SUR LES OBJETS
LES PLUS IMPORTANS
DE
L'ARCHITECTURE.

Par M. PATTE, Architecte de S. A. S. M^{gr}. le Prince PALATIN Duc régnant de DEUX-PONTS.

Ouvrage enrichi de nombre de Planches gravées en taille-douce.

A PARIS,

Chez ROZET, Libraire, rue Saint Severin, au coin de la rue Zacharie; à la Rose-d'Or.

M. DCC. LXIX.
AVEC APPROBATION, ET PRIVILEGE DU ROI.

A MONSIEUR
LE MARQUIS
DE MARIGNY,

Conseiller du Roi en ses Conseils, Commandeur de ses Ordres, Lieutenant-Général des Provinces d'Orléanois & de Beauce, Gouverneur des Ville & Château de Blois, Directeur & Ordonnateur-Général des Bâtimens de Sa Majesté, Jardins, Arts, Académies, & Manufactures Royales.

M ONSIEUR,

Vous dédier ces Mémoires, c'est rappeller au Public les obligations que vous ont les Arts : en effet depuis le ministere du grand Colbert, jusqu'au tems où le Roi vous en a confié l'admi-

EPITRE.

niſtration, on ne les avoit point encore vu auſſi protégés & encouragés qu'aujourd'hui. Pour ne m'attacher ici qu'à ce qui concerne particulierement l'Architecture, on peut dire qu'elle a été en quelque ſorte régénérée par vos ſoins. A peine fûtes-vous en place, que les formes captieuſes du Boromini, qui menaçoient de faire oublier les préceptes des Perrault & des Manſard, diſparurent. L'Architecture reprit la vraie route dont elle commençoit à s'écarter, & l'on a vu depuis cette époque, le goût antique répandre de plus en plus ſon influence ſur toutes les parties de cet art.

Que n'avez-vous point entrepris, MONSIEUR, pour faire fleurir notre Académie d'Architecture & la rendre utile ! Le nombre des Académiciens a été augmenté ; les leçons des Profeſſeurs ont été multipliées ; des prix d'émulation ont été établis chaque mois pour exciter les talens naiſſans des éleves : & ſi vos intentions pour mettre cette Compagnie à même de ſe diſtinguer, à l'exemple des autres Académies, par des Mémoires intéreſſans, n'ont pas eu juſqu'ici tout le ſuccès qu'elles méritoient, c'eſt que le bien ne s'opere pas toujours auſſi facilement qu'il ſe conçoit.

Nous avons d'autant plus beſoin de bons livres d'Architecture, que, ſi ce n'eſt la partie ſyſtématique des proportions, ſur laquelle on a entaſſé volume ſur volume ſans avoir encore pu s'accorder, tout le reſte eſt pour ainſi dire à traiter. Sans ceſſe chacun a donné dans des ſpéculations vagues, ſoit en offrant pour modeles, les bâtimens qu'il avoit exécutés, ou ſeulement deſſinés ;

EPITRE.

soit en proposant son opinion pour regle, tandis que la partie la plus utile, la plus nécessaire, la plus essentielle de l'Architecture, en un mot la construction, a été à peine effleurée. Nous n'avons aucun ouvrage approfondi sur cette matiere où l'on se soit attaché à transmettre les découvertes qui y ont été faites successivement, où l'on enseigne comment on est parvenu à applanir les difficultés & à économiser dans les occasions importantes : aussi remarque-t-on que l'on est toujours réduit à des essais, par l'ignorance continuelle où l'on se trouve, de ce qui a été fait précédemment.

Si l'on considere encore l'Architecture dans le grand, on s'apperçoit que presque tout y est égalemens à raisonner, & que l'on a vu sans cesse les objets en Maçon, tandis qu'il eût fallu les envisager en Philosophe. Voilà pourquoi les Villes n'ont jamais été distribuées convenablement pour le bien-être de leurs habitans ; perpétuellement on y est la victime des mêmes fléaux, de la mal-propreté, du mauvais air, & d'une infinité d'accidens que l'entente d'un plan judicieusement combiné eût pu faire disparoître.

J'ai entrepris, MONSIEUR, de traiter en partie ces importantes matieres : j'ai examiné d'abord la constitution vicieuse des Villes, les inconvéniens auxquels elles sont sujettes, & comment il seroit possible d'y remédier : ensuite je me suis attaché à prendre successivement les principales constructions sur le fait, à les recueillir en corps, à mettre en parallele celles de même genre, à motiver les raisons de préférence que l'on doit donner aux unes sur les autres, & de toutes ces comparaisons, j'ai fait ensorte de

EPITRE,

déduire des principes capables d'éclairer les routines des Constructeurs, & de les mettre en état de ne plus opérer au hasard. A ces paralleles, j'ai joint des dissertations sur plusieurs objets intéressans de l'Architecture, ainsi que différens développemens d'édifices qui peuvent concourir aux progrès de cet Art.

C'est avec la plus grande satisfaction, MONSIEUR, que je vous fais l'hommage du fruit de mes études. Si elles peuvent mériter l'approbation d'un Protecteur des Arts aussi éclairé, votre suffrage me sera un sûr garant de celui du Public.

J'ai l'honnneur d'être, avec un profond respect,

MONSIEUR,

Votre très-humble & très-
obéissant serviteur,
PATTE.

MÉMOIRES
SUR
L'ARCHITECTURE.

CHAPITRE PREMIER.

Confidérations fur la diftribution vicieufe des Villes, & fur les moyens de rectifier les inconvéniens auxquels elles font fujettes.

ARTICLE PREMIER.
Des attentions qu'il convient d'apporter dans le choix de l'emplacement d'une Ville.

L'ORIGINE de l'Architecture fe confond avec celle du monde. Les premiers habitans de la terre fongerent vraifemblablement de bonne heure à fe conftruire des habitations capables de les mettre à l'abri des injures de l'air. A mefure qu'ils fe multiplierent, les enfans éleverent des logemens à côté de ceux de leurs peres, & les parens placerent leurs demeures dans le voifinage de celles de leurs parens. Telle a été l'origine des différentes peu-

A

plades qui ont donné naissance aux Villes, aux Cités, aux Bourgades, aux Hameaux, &c. Avec le tems, la population s'étant beaucoup augmentée, les familles furent obligées de se disperser pour trouver de nouvelles terres à cultiver ; c'est ainsi que toutes les parties du monde ont été successivement habitées.

De la terre grasse, des troncs & des branchages d'arbres, furent les premiers matériaux. Peu-à-peu on s'appliqua à rendre les maisons plus solides ; on les construisit de briques, de pierres, de marbre, & enfin l'on parvint à leur donner de l'élégance, en rendant leur extérieur plus agréable, & leur intérieur plus commode.

On n'apporta pas sans doute beaucoup d'attentions pour situer avantageusement les premieres habitations. Il est à croire que le hasard seul en décida. Comme on agissoit sans rien prévoir, le voisinage d'un ruisseau ou d'un bois, une situation agréable, ou quelques raisons de convenance suffirent pour déterminer leurs emplacemens. Dans des tems moins reculés, on en a des exemples sensibles. Romulus lorsqu'il fonda la ville de Rome, parut s'embarrasser fort peu de la bonté de son territoire. Infectée de marais croupissans, traversée par une riviere non navigable, placée entre sept montagnes, aucune situation ne pouvoit être plus mal choisie : il ne la regarda vraisemblablement que comme un repaire favorable pour mettre à couvert les rapines & les pillages dont vécurent ses premiers habitans ; cependant cette Ville est devenue la Métropole du Monde.

Lorsque quelques Pêcheurs de Padoue donnerent naissance à la ville de Venise, en construisant des baraques sur pilotis dans les lagunes du Golfe Adriatique, pour se mettre à l'abri des incursions des Barbares qui inondoient l'Italie, ils n'avoient garde de penser qu'ils jettoient les fondemens d'une Ville qui seroit un jour la dominatrice des Mers, & feroit pendant un tems tout le commerce de l'Europe.

C'est ainsi que la plûpart des Cités ont commencées: celles qui se sont trouvées favorablement situées, ne l'ont jamais dû qu'à un heu-

reux hasard. Cependant il s'en faut bien que la position d'une Ville soit arbitraire & indifférente. Le choix de son emplacement demanderoit au contraire l'intelligence & les lumieres des plus grands Philosophes.

Si Platon, lorsqu'il composa des loix pour former une République & rendre les hommes aussi heureux qu'ils pourroient l'être dans l'état de société, avoit imaginé le plan d'une Ville pour ses nouveaux citoyens, il auroit voulu que l'endroit destiné pour son emplacement fût sain, que les eaux en fussent salubres, qu'il ne fût pas sujet à des vents dommageables, à des brouillards ou à des exhalaisons pestilentielles, susceptibles de causer des maladies. Il auroit aussi cherché à la situer dans un climat temperé, éloigné du trop grand chaud, comme du trop grand froid, inconvéniens également nuisibles à la santé. Car la chaleur excessive affoiblit, énerve les corps, les rend mols, efféminés, & incapables de supporter de grands travaux. Dans les pays froids au contraire, quoique les hommes paroissent se porter mieux, la terre est aride & le plus souvent inculte, parce qu'elle n'est pas suffisamment vivifiée par les rayons du soleil.

Ce Philosophe auroit encore considéré, ainsi que le recommande Vitruve, livre 1, chapitre 4, le foie des animaux vivants dans les endroits où il eût projetté de bâtir sa Ville. S'il s'étoit apperçu qu'il eût été généralement livide & corrompu, il auroit conclu que les habitans pouvoient être attaqués de semblables maladies, & que la nourriture ne devoit pas être saine dans un pareil pays. La nature des eaux, des fruits & des légumes, dont la mauvaise qualité peut influer sur la santé des hommes, n'auroit pas aussi échappée à son examen, ainsi que la facilité des chemins pour arriver à sa nouvelle Ville. Enfin il eût observé s'il étoit aisé de se procurer des matériaux pour bâtir, & de trouver dans le voisinage toutes les denrées nécessaires pour la nourriture des habitans, ou du moins si celles qui manquoient, y pouvoient être transportées à l'aide, soit de quelques rivieres, soit de quel-

ques ports de mer peu éloignés, capables de rendre en même-temps son commerce florissant.

Une autre attention non moins importante pour un Fondateur de Ville, ce seroit de s'assurer par l'examen de son sol & de ses environs, si le lieu destiné à son emplacement peut être susceptible des impressions des tremblemens de terre. On connoît les ravages affreux occasionnés par ce fléau, & combien de Villes ont été détruites par ses funestes effets. Il est comme démontré, que plus un endroit est caverneux, abondant en sources minérales, rempli de nitre, de sel, de soufre, & sur-tout de pyrites, plus il est exposé aux tremblemens. Au Chilly, au Pérou, à la Jamaïque, en Italie, on remarque toutes ces choses. Aussi y a-t-il des volcans dans ces contrées, & les tremblemens s'y font-ils sentir souvent. Le long des côtes de la mer, les tremblemens passent aussi pour être plus fréquens, parce que les pyrites sont mouillées plus facilement par les eaux qui les baignent sans cesse. Les pays dont le sol est sablonneux, graveleux ou limoneux, sont au contraire peu exposés à ce fléau.

C'est pourquoi il seroit important lors de la fondation d'une Ville, de mettre à profit toutes les connoissances physiques, pour choisir un terrein convenable & exempt s'il se peut de tous les inconvéniens ci-dessus; mais jamais on n'a apporté de semblables attentions: on a agi sans cesse comme si l'emplacement des Villes pouvoit être indifférent: toujours ce sont des causes étrangeres au bonheur des hommes qui ont guidé dans ces établissemens; un passage d'importance à garder, un confluent de deux rivieres, un endroit difficile à être insulté par l'ennemi, ou favorablement situé pour le commerce: on ne songe qu'à des vues politiques, & presque jamais au but que l'on devroit se proposer en pareil cas.

Article Second.

De la maniere la plus avantageuse de diſtribuer une Ville.

MALGRÉ la multitude de Villes qui ont été bâties juſqu'ici dans toutes les parties du monde, il n'en a pas encore exiſté que l'on puiſſe véritablement citer pour modeles. Le haſard n'a pas moins préſidé à leur diſtribution générale qu'à leur emplacement. (*a*) Pour s'en convaincre, il ne faut que jetter les yeux ſur leur enſemble, pour s'appercevoir qu'elles ne ſont toutes que des amas de maiſons diſtribuées ſans ordre, ſans entente d'un plan total convenablement raiſonné, & que tout le mérite des Capitales les plus vantées, ne conſiſte qu'en quelques Quartiers aſſez bien bâtis, qu'en quelques rues paſſablement alignées, ou qu'en quelques monumens publics, recommandables, ſoit par leur maſſe, ſoit par le goût de leur architecture. Sans ceſſe on remarquera qu'on a tout ſacrifié à la grandeur, à la magnificence, mais qu'on n'a jamais fait d'efforts pour procurer un véritable bien-être aux hommes, pour conſerver leur vie, leur ſanté, leurs biens, & pour aſſurer la ſalubrité de l'air de leurs demeures.

En examinant attentivement une grande Ville, ce qui frappe d'abord, c'eſt de voir de toutes parts couler les immondices à découvert dans les ruiſſeaux avant de ſe rendre dans les égoûts, & exhaler dans leur paſſage toutes ſortes d'odeurs mal-faiſantes : enſuite c'eſt le ſang des boucheries ruiſſelant au milieu des rues, & offrant à chaque pas des ſpectacles horribles & révoltans. Ici

(*a*) Conſtantinople eſt la Ville que l'on exalte le plus généralement. Placée au bord de la mer, ſes maiſons s'élevent en amphitéâtre, au-deſſus les unes des autres. De loin on apperçoit ſes collines embellies de Moſquées, & d'édifices conſidérables, formant du couchant au levant un vaſte point de vûe, qui annonce avantageuſement la Capitale d'un grand Empire. Mais ſon intérieur ne répond nullement à ce dehors impoſant. Il a plutôt l'air d'un gros Bourg par la multitude de jardins & d'arbres qui ſe trouvent pêle-mêle avec les maiſons, que d'une Ville importante. Ses rues ſont étroites, mal percées, mal pavées, & toujours extrêmement mal-propres : on eſt obligé de monter & de deſcendre ſans ceſſe, ce qui eſt fort incommode. D'ailleurs toutes ſes maiſons ſont bâties en bois qui occaſionne de fréquens incendies.

c'est tout un quartier empesté par les vuidanges des latrines : là c'est une quantité de tombereaux crottés qui s'emparent journellement des rues pour en enlever les ordures, lesquels, indépendamment de leurs vûes sales & dégoûtantes, occasionnent toutes sortes d'embarras : plus loin vous observerez au centre des lieux les plus fréquentés les Hôpitaux & les Cimetieres perpétuant les épidemies, & exhalant dans les maisons le germe des maladies & de la mort. Ailleurs vous remarquerez que les rivieres qui traversent les Villes, & dont les eaux servent de boisson aux habitans, sont continuellement le receptacle de tous les cloaques & de toutes les immondices. Tantôt à cause du peu de largeur des rues & de leur disposition vicieuse, ce seront des citoyens exposés à être foulés aux pieds des chevaux, ou à être écrasés par les voitures, qui attireront votre attention : enfin lorsqu'il pleut vous appercevrez tout un peuple inondé d'une eau sale & mal-propre, provenant de la lavure des toits qui, par leur disposition, centuplent l'eau du ciel, ou bien couvert d'un déluge de boue par le piétinement des chevaux ou le roulement des voitures dans les ruisseaux. En un mot les Villes vous présenteront de toutes parts le séjour de la mal-propreté, de l'infection & du mal-être.

Si de ces objets particuliers, on porte ses regards plus haut, on verra des fléaux encore plus grands ; des Villes en proie aux flammes qui dévorent en un instant tout un quartier, & ruinent sans espoir les fortunes des citoyens : des fleuves surmontant leurs bords, inonder les Cités, entrer dans les maisons, les dégrader ou les entraîner dans leurs cours, ou bien submerger dans les campagnes l'espérance des moissons : des tremblemens de terre renverser les Villes les mieux bâties jusques dans leurs fondemens, & ensevelir par leur chûte une partie de leurs habitans. Qui ne croiroit, en voyant le tableau effrayant de tous ces désastres, qu'un génie mal-faisant & ennemi du genre humain, n'ait été le moteur de la réunion des hommes dans les Cités ?

Ainsi c'est donc un vrai service à rendre que de montrer jusqu'à

quel point il feroit possible de remédier à tant d'inconvéniens auxquels une longue habitude nous a rendu en quelque sorte insensibles, ou que du moins elle nous a fait regarder jusqu'ici comme inséparables des sociétés.

Il est à croire que si des matieres aussi importantes pour l'humanité n'ont pas été approfondies, c'est parce que l'utile nous échappe presque toujours, ou plutôt que nous ne voyons souvent son exécution qu'à travers une complication de moyens qui le rendent impraticable. Je me propose, en envisageant les objets dans le grand, suivant toutes leurs faces, leurs rapports, leurs différences, leurs circonstances locales, d'examiner ici comment on pourroit tirer un parti avantageux des élémens, c'est-à-dire, les diriger pour la plus grande utilité des hommes, & de façon à les empêcher de nuire dans les Cités. D'abord je montrerai comment il seroit à propos de disposer une Ville pour le bonheur de ses habitans, quels sont les moyens d'opérer sa salubrité, & quelle doit être la distribution de ses rues pour éviter toutes sortes d'accidens. Ensuite je ferai voir quelle est la maniere la plus avantageuse de placer ses égoûts, de repartir ses eaux, & comment il est possible de construire les maisons de façon à les mettre à couvert des incendies; & enfin par l'application des principes que j'aurai établis, je prouverai que nos Villes, quelques défectueuses qu'elles soient par leurs constitutions physiques, peuvent à bien des égards être rectifiées suivant mes vues.

Pour ne rien laisser à désirer, je donnerai par la suite une théorie sur les débordemens des rivieres, où l'on verra par quel procédé, il seroit possible de les diminuer considérablement, & d'arrêter en partie leurs funestes effets: j'examinerai encore jusqu'à quel point on peut assurer les maisons en pierre, par leur construction, contre les secousses des tremblemens de terre: l'importance de ces matieres exigeant d'entrer dans des discussions étendues, j'ai cru devoir les traiter séparément dans une autre partie de ces Mémoires.

§. I. *Disposition d'une Ville.*

APRÈS avoir donc choisi l'emplacement d'une Ville, eu égard aux raisons physiques expliquées ci-devant, qui peuvent devenir en les négligeant autant de causes destructrices de ses habitans, & l'avoir concilié avec les raisons de convenance qui peuvent donner lieu à sa fondation, la meilleure maniere de la disposer, est sans contredit dans une plaine, au confluent de deux rivieres navigables, ou bien à droite & à gauche d'une grande riviere qui la traverse du levant au couchant. Cette position non-seulement seroit avantageuse, tant pour le commerce que pour l'importation des denrées nécessaires à la nourriture des habitans, mais encore contribueroit, à cause du courant de son eau, à la salubrité de l'air.

Il ne seroit pas, suivant moi, à désirer qu'une Capitale considérable & commerçante fût construite sur le bord de la mer avec un port, il suffiroit qu'elle en fût distante de quelques lieues, comme l'est Bordeaux, Rouen, Lisbonne, Londres, &c. ou comme l'étoit autrefois Athenes. Car, ainsi que le remarque Plutarque (*a*) dans la vie de Thémistocles, au sujet de l'éloignement du Pyrée à cette derniere Cité, il faut qu'il y ait une certaine distance pour écarter d'une grande Ville, la licence qui regne ordinairement dans les ports : il suffit que le port puisse être secouru par la Ville, sans que le bon ordre de celle-ci en souffre.

La forme extérieure d'une Ville est d'elle-même assez indifférente : c'est le plus ou le moins de contrainte du sol qui doit en décider, ainsi que le nombre de ses habitans qui peut déterminer son enceinte. Si cependant le terrein le permettoit, il seroit à souhaiter qu'on pût lui donner à l'extérieur la figure à-peu-près, soit d'un exagone, soit d'un octogone, afin que ses différens quartiers fussent plus ramassés, se communiquassent mieux, qu'il y eût moins loin d'une extrémité à l'autre, & que

(*a*) Plut. in Themist. pag. 111.

la police pût s'exercer plus facilement. On l'environneroit, dans son pourtour, de quatre rangées d'arbres ; savoir, d'une grande allée pour les voitures, & de deux contre-allées pour servir de promenades.

Au-delà de ces rangées d'arbres, on construiroit les Fauxbourgs, où seroient rejettés tous les métiers grossiers, & les arts qui produisent beaucoup d'odeurs & de bruit, tels que les Tanneries, les Triperies, les Maréchaux, les Taillandiers, les Blanchisseuses, les Hôtelleries où l'on prend les voitures publiques, &c.

Les tueries des Bouchers, ainsi que leurs étables seroient aussi relégués vers ces endroits, afin que des troupeaux de bœufs ne fussent pas sans cesse obligés de traverser la Ville, où ils occasionnent des embarras par leur passage. Indépendamment que ces bœufs interrompent la circulation des voitures, ils se dispersent quelquefois dans les rues, entrent dans les boutiques, répandent la terreur, & causent du désordre.

Un canal de 25 pieds de largeur au moins environneroit les Fauxbourgs, & communiqueroit avec le fleuve qui traverseroit la Ville, tant à son entrée qu'à sa sortie. Par cette disposition l'air se trouveroit évidemment renouvellé sans cesse dans le pourtour & dans le centre. Pour laver les cloaques, dont il sera question par la suite, on placeroit, sur les bords de ce canal, différens réservoirs, dans lesquels les eaux seroient élevées par des machines hydrauliques, ou que l'on empliroit, si faire se peut, par différentes sources éparses dans les environs de la Ville, & que l'on feroit ensorte d'amener, soit par des aqueducs, soit par des canaux, ou plutôt en alliant les uns avec les autres. Il faudroit se garder d'imiter les anciens Romains, qui prodiguerent les dépenses pour l'exécution de ces sortes d'ouvrages. Au lieu de se contenter d'élever des aqueducs dans des vallons pour porter l'eau du sommet d'une montagne à l'autre, & ensuite de la laisser couler par sa pente naturelle dans des canaux ou conduits jusqu'à l'endroit destiné, ils construisoient presque toujours des arcades continues à grand

frais depuis la source de ces eaux jusqu'à leur arrivée. Ils faisoient à-peu-près comme nous l'avons vu pratiquer le siecle dernier, lors de l'exécution de la machine de Marly. L'eau une fois élevée à la hauteur de la tour adossée à l'aqueduc, il ne s'agissoit plus que de la laisser descendre de cette tour par des conduits tout naturellement jusqu'à Versailles ; à la place de ce moyen simple & économique, on s'est avisé de construire une longue file d'arcades avec la plus grande dépense, dont l'usage ne se peut deviner, & qui sont d'une parfaite inutilité pour le but que l'on s'est proposé.

Au-delà des Fauxbourgs seroient placés dans des lieux élevés & bien aérés, les Cimetieres & les Hôpitaux ; car la corruption qui sort de ces endroits, infecte l'air & les eaux. Quoique cette infection ne soit pas sensible d'abord, elle ne laisse pas de nuire à la santé, en faisant contracter à nos corps peu-à-peu de mauvaises qualités, que l'on attribue mal-à-propos à d'autres influences.

Pour éloigner les causes des incendies, & dégager les quais de toutes ces piles de bois, incommodes qui offusquent leur vûe & embarrassent la voie publique, il seroit essentiel de placer les chantiers au-dehors de la Ville : par ce moyen, au lieu de faire le commerce de bois, du centre à la circonférence, il se feroit au contraire de la circonférence au centre.

Ces Fauxbourgs traversés par des routes, aboutiroient de toutes parts à la Ville, dont les portes s'annonceroient par de magnifiques arcs-de-triomphe, élevés en l'honneur de ceux qui auroient bien mérités de l'Etat, ou qui l'auroient glorieusement gouverné. Placés aux entrées d'une Ville, ces monumens frapperoient les Etrangers, & contribueroient à leur donner une grande idée de la Nation, en leur retraçant sa gloire. Après ces arcs-de-triomphe, il faudroit que l'on trouvât une place demi-octogone ou demi-circulaire, percée de rues qui y aboutiroient de tous côtés, & qui seroient terminées par des objets intéressans, tels que des fontaines, des aiguilles, des statues pedestres ou équestres, & des bâtimens publics. L'entrée de Rome par la Porte du Peu-

ple, est à-peu-près disposée de cette maniere, & produit le plus grand effet.

Pour la beauté d'une Ville, il n'est pas nécessaire qu'elle soit percée avec l'exacte symmétrie des Villes du Japon ou de la Chine, & que ce soit toujours un assemblage de quarrés, ou de parallelogrames ; l'essentiel, ainsi que je l'ai dit ailleurs (a), est que tous ses abords soient faciles, qu'il y ait suffisamment de débouchés d'un quartier à l'autre pour le transport des marchandises, & la libre circulation des voitures, & qu'enfin ses extrêmités puissent se dégager du centre à la circonférence sans confusion. Il convient surtout d'éviter la monotonie & la trop grande uniformité dans la distribution totale de son plan, mais d'affecter au contraire de la variété & du contraste dans les formes, afin que tous les différens quartiers ne se ressemblent pas. Le Voyageur ne doit pas tout appercevoir d'un coup-d'œil, il faut qu'il soit sans cesse attiré par des spectacles intéressants, & par un mélange agréable de places, de bâtimens publics & de maisons particulieres.

Quant à la largeur des rues d'une Ville, & à l'élévation de ses maisons, il faut avoir égard au climat où l'on bâtit. Dans les pays froids & tempérés, il est à propos de les faire plus larges & plus spacieuses que dans les pays chauds, & aussi de tenir leurs bâtimens moins élevés. Cette plus grande largeur fera que le soleil pénétrera partout plus facilement, échauffera les maisons davantage, en dissipera l'humidité, & leur procurera plus de lumieres. D'ailleurs les rues larges facilitent le passage des voitures, sont moins sujettes aux embarras, & de plus permettent de découvrir la beauté ainsi que l'étendue des édifices, des temples & des palais, qui font l'ornement des Villes.

Au contraire dans un climat chaud, les bâtimens doivent être plus exhaussés & les rues plus étroites (b), afin de tempérer la chaleur par la grande ombre que les maisons portent, ce qui contribue

(a) Monumens érigés à Louis XV, page 224. (b) *Palladio*, liv. 3, chap. 1.

à la santé. Après le grand incendie de Rome, Néron en fit reconstruire les rues plus larges qu'auparavant, dans le dessein de rendre cette Ville plus belle; mais, remarque Tacite, elle se trouva alors plus exposée aux impressions des grandes chaleurs, ce qui la rendit bien moins saine.

Par les mêmes raisons, il ne faut pas autant d'ouvertures ni de croisées à un bâtiment dans un pays chaud que dans un pays froid, afin d'entretenir dans les logemens une certaine fraicheur.

Pour la disposition des rues, il ne faudroit pas imiter Babylone, dont toutes les maisons étoient isolées avec des terres labourées, & des jardins spacieux qui y étoient joints, ce qui donnoit à cette Ville un circuit immense (a). Il ne faudroit pas non plus prendre pour modele les Villes de la Chine, dont les rues, quoiqu'assez larges, n'ont le plus souvent qu'un rez-de-chaussée. Il n'est pas douteux que ces arrangemens rendent les Villes extrêmement vastes, & leur donnent plus d'apparence que de grandeur réelle. Toutes nos grandes Capitales d'Europe, Paris, Lyon, Venise, Naples, dont les rues sont fort étroites, & les maisons élevées jusqu'à cinq & six étages, ce qui rend en général ces Villes malsaines, ne méritent pas davantage de servir d'exemples. Ce que les Chinois pensent du peu de largeur de nos rues, & de l'élévation de nos maisons est singulierement curieux. »Lorsqu'ils voyent » la description de nos bâtimens ou des estampes qui les repré- » sentent; ces grands corps de logis, ces hauts pavillons les épou- » vantent; ils regardent nos rues comme des chemins creusés

(a) Son plan, au rapport des Historiens, étoit un quarré parfait, dont chaque côté avoit six lieues. Ses murailles avoient 12 toises d'épaisseur sur 50 pieds d'élévation : elles étoient de briques & environnées d'un vaste fossé rempli d'eau. Chaque côté de ce quarré avoit vingt-cinq portes, aboutissant par autant de rues aux portes du côté opposé ; c'est-à-dire, que cette Ville étoit composée de cinquante grandes rues qui se coupoient à angle droit. A droite & à gauche de ces rues étoient distribuées les maisons, qui toutes étoient séparées par des jardins & des terres labourables. L'Euphrate qui traversoit Babylone du nord au midi, n'avoit qu'un seul pont de 104 toises de longueur sur 5 toises de largeur. Ses quais étoient bordés de murailles de briques, dans lesquelles étoit percée une porte en face de chaque rue pour faciliter le passage de l'eau en bateaux. On peut juger combien l'étendue gigantesque d'une pareille Ville devoit rendre difficile la communication entre ses habitans, tant pour leurs besoins journaliers que pour les affaires civiles : c'étoit un vrai voyage d'aller d'un quartier à l'autre.

» dans d'affreuses montagnes, & nos maisons comme des rochers
» à perte de vûe, percés de troux, ainsi que des habitations d'ours
» & d'autres bêtes féroces. Nos étages sur-tout accumulés les uns
» sur les autres leur paroissent insupportables. Ils ne comprennent
» pas comment on peut risquer de se casser le col cent fois le
» jour, en montant nos degrés, pour se rendre à un quatrieme
» ou cinquieme étage. L'Empereur Canghi disoit, en voyant le
» plan de nos maisons Européennes, il faut que l'Europe soit un
» pays bien petit, bien misérable, puisqu'il n'y a pas assez de ter-
» rein pour étendre les Villes, & qu'on est obligé d'y habiter en
» l'air. (*a*)

Entre l'excès dans lequel tombent les Chinois, en ne faisant
qu'un rez-de-chaussée, & l'élévation prodigieuse des maisons de
nos principales Villes, il y a sans doute un milieu. Dans un cli-
mat tempéré, il peut suffire de donner 40 à 60 pieds de largeur
aux rues, & d'élever les bâtimens environ de trois étages. Je me
dispense d'en dire davantage pour le présent, attendu que j'insis-
terai à ce sujet par la suite.

Dans une nouvelle Ville, il faudroit bien se garder de souffrir
que l'on bâtisse des maisons sur les ponts, ainsi qu'on le remar-
que principalement à Paris. Cet abus est des plus préjudiciables
à la santé des habitans; car l'air qui environne une riviere étant
continuellement renouvellé par son courant, il s'ensuit que
ce courant emporte avec lui les exhalaisons qui s'élevent jour-
nellement des immondices d'une grande Ville. Or les maisons
placées sur les ponts, arrêtent cette libre circulation de l'air &
son renouvellement, sans compter qu'elles ôtent l'agrément d'une
vûe étendue, & qu'elles courent souvent risque d'être renversées
avec les ponts, lors des grosses eaux ou des débacles après de for-
tes gelées, ainsi qu'on en a vu des exemples funestes.

Il n'est pas nécessaire d'indiquer quelle place il faut assigner de

(*a*) Tome XXVII des Lettres-Édifiantes & curieuses; lettre du Frere Attiret.

préférence aux monumens publics dans la diftribution d'une Ville. C'eft à leur deftination à faire fentir les endroits qui leur conviennent le mieux, ainfi que leur étendue. Il y en a qu'il faut placer fur les bords de la riviere : d'autres à l'extrémité d'une Ville, d'autres dans le centre, d'autres enfin repartie dans fes différens quartiers. Le point effentiel eft d'envifager dans leur emplacement, leur ufage, la commodité ou les befoins des habitans, & fur-tout de faire enforte de donner, à ceux qui doivent être les plus fréquentés, beaucoup de dégagemens.

Il faudroit pour les marchés, par exemple, éviter les inconvéniens que l'on remarque dans la plûpart de ceux de nos Villes d'Europe. Ce font toujours des endroits qui les dégradent. La plûpart font petits, mal fitués, mal bâtis, & fans débouchés. Le plus fouvent les Marchands y font expofés avec leurs denrées aux injures de l'air, & fe trouvent confondus pêle-mêle avec les voitures. Au contraire dans la Turquie, la Perfe, & l'Orient, les bazards en font l'ornement, & font bâtis en pierre avec des portiques : ils s'annoncent par de vaftes & longues galeries éclairées par des dômes, où les marchandifes & les denrées de toutes efpeces font à couvert contre la pluie & la chaleur. (a)

La multiplicité des fontaines feroit encore un des ornemens de notre Ville ; elles lui donneroient une air de vie & contribueroient à fa propreté. Après avoir coulé abondamment dans fes différens quartiers, dans les palais, dans les places, dans les jardins publics, & dans les principaux carrefours, leurs eaux iroient laver les égoûts, & entraineroient fans ceffe leurs in.mondices,

(a) Il n'y a de comparables à ces édifices que les caravanferails ou hôtelleries publiques pour les étrangers ; ce font des bâtimens fpacieux, bien bâtis, entretenus fouvent aux dépens du Souverain. Il y en a, non-feulement dans les Villes, mais encore fur les grandes routes. Ils font quelquefois fi vaftes, qu'il y peut loger jufqu'à trois cens étrangers. Dans les Villes confidérables, chaque nation a fon caravanferail : par-là chacun fe retrouve avec fes compatriotes ; fi l'on a affaire à quelque étranger, on fçait où le rencontrer, comment avoir de fes nouvelles, comment fe procurer des correfpondances. Il eft à croire que la police de nos Villes gagneroit à de femblables établiffemens. Ils feroient fans contredit préférables à cette multitude d'hôtels & de chambres garnies, où tout le monde eft confondu, & qui fervent fouvent de retraite à des gens dont l'ordre public demanderoit que les actions fuffent éclairées.

Si ce n'eſt Rome, je ne ſçai aucune Ville convenablement approviſionnée à cet égard.

Il y a ſur-tout deux ſortes de bâtimens publics peu connus, que je déſirerois qui fuſſent établis dans la Ville en queſtion.

Le premier ſerviroit à mettre en ſûreté les fortunes des citoyens, & les titres qui conſtatent leur état, leur ſituation. Ce ſeroit un chartrier commun où tous les Notaires de l'endroit & des environs, ſeroient tenus de porter une expédition de tous leurs actes. Cet édifice que l'on éleveroit dans un emplacement iſolé, & que l'on conſtruiroit à l'abri du feu, ſeroit comme une eſpece de ſanctuaire pour la ſûreté publique de toutes les familles. En y mettant l'ordre néceſſaire, on pourroit conſulter ces titres en tout tems, avec promptitude & à peu de frais. Cet établiſſement a lieu à Florence, & eſt de la plus grande utilité.

Le ſecond auroit pour but de conſtruire dans les différens carrefours, des lieux communs pour les beſoins des paſſans. On pratiqueroit dans chacun, des robinets de propreté, pour faire écouler promptement les matieres, & empêcher la mauvaiſe odeur. A l'aide de ces établiſſemens, il s'enſuivroit que les dehors des grands murs, & ſur-tout des temples, dont on ne devroit s'approcher qu'avec reſpect, ne ſe trouveroient pas ſans ceſſe infectés d'excrémens. On ne voit rien de ſemblable que dans nos Villes d'Europe. Naples eſt principalement un exemple des plus ſenſibles juſqu'où peut aller la mal-propreté & l'infection. Les cours des palais & des hôtels, les porches des maiſons particulieres & leurs paliers, ſont autant de réceptacles aux beſoins des paſſans.

Indépendamment que de pareils abus corrompent l'air d'une Ville, quelle indécence n'eſt-ce pas de voir de toutes parts dans des Capitales auſſi policées que Paris, Londres, Madrid & autres, les habitans faire publiquement dans les rues leur néceſſité à la vue de tout le monde, & ſe montrer en plein jour, preſque à chaque pas, aux yeux du ſexe dans des poſtures ſi peu conformes à l'honnêteté, & qui ne révoltent pas moins la bienſéance que la

pudeur. A Constantinople on donne la bastonade à quiconque est surpris faire ses besoins dans les rues. Au Grand-Caire, à Damas & dans tous ces endroits que nous regardons comme barbares, on ne souffre rien de semblable.

Quoique cela soit en quelque sorte étranger à mon sujet, je ne puis encore m'empêcher de remarquer un autre spectacle qui n'est pas moins frappant dans les Villes les plus florissantes, c'est de rencontrer dans les places & dans les lieux les plus fréquentés, une multitude de mendians incommodes qui blessent la vue des passans à chaque pas, par toutes sortes d'ulceres & de plaies qu'ils étalent avec affectation pour exciter la charité; jusques dans les Eglises, ils interrompent sans cesse la pieté des fideles. La police devroit s'attacher à réprimer ces abus, qui semblent faire des rues & des lieux publics, un Hôpital ambulant. Que n'enferme-t-on tous ces estropiés & ces pauvres dans des maisons où ils seroient instruits à la pieté & au travail? Il n'est pas impossible de rendre les gens les plus impotens propres à de certains genres d'ouvrages, capables de faire vivre ceux qui s'en occupent. Il y a des travaux où il ne faut que des pieds, d'autres des mains (*a*). J'ai vu un homme sans pieds, & n'ayant qu'une main, gagner son pain à tirer le diaphragme d'un soufflet de forge. On pourroit tenir magasin de tous les petits ouvrages qui se feroient dans les Hôpitaux, dont la vente suffiroit pour les faire vivre en commun. C'est ce que disent depuis long-tems tous les citoyens. En vain a-t-on fait à ce sujet nombre de sages réglemens, ils sont toujours restés sans exécution.

§. II. *Décoration d'une Ville.*

Pour décorer une Ville avec convenance, il seroit à propos que chaque sorte de bâtiment fût traité d'une maniere relative à sa destination, à l'imitation des anciennes Villes Grecques. Les

(*a*) On pourroit à l'exemple des Chinois faire des moulins à bras pour moudre le grain, en les établissant dans des lieux convenables; tous les mendians & ceux qui n'auroient pas d'autres ressources pour vivre, seroient tenus d'y aller travailler, sous peine de punition.

maisons

maisons des particuliers y seroient ornées simplement, & sans colonnes : on réserveroit au contraire toutes les richesses de l'Architecture pour les palais, les temples & les édifices publics ; c'est ce que les anciens appelloient *publicam magnificentiam*. En effet est-il décent que la maison d'un simple Particulier, quelque riche qu'il soit, surpasse, ou égale en magnificence, la demeure de l'Etre Suprême, celles des Princes & des Ministres ? N'est-ce pas confondre tous les rangs & tous les états ? On veut que tous ces especes de palais ainsi multipliés indistinctement, fassent honneur à une Ville ; ils la dégradent bien plutôt, remarque Cicéron (a), si l'on veut en juger sainement, parce qu'ils la corrompent, en lui rendant le luxe & le faste nécessaire, par la somptuosité des meubles, & par les autres ornemens que demande un bâtiment superbe, sans compter que les grandes dépenses qu'ils exigent, & qui entraînent toujours au-delà des moyens des Particuliers, sont souvent la cause de la ruine des familles.

D'ailleurs c'est une erreur de croire que la profusion des ornemens releve la beauté de l'Architecture : elle y nuit plus qu'elle n'y sert. Le beau essentiel de cet art, consiste principalement dans la régularité, la proportion, & l'ordre. Un édifice est d'autant plus agréable qu'il contient un plus grand nombre de ces rapports, & que toutes ses parties paroissent mieux convenir ensemble, tellement que de cet assemblage il résulte une harmonie générale qui enchante tous les regards.

Je ne m'arrêterai pas à donner des regles touchant la distribution particuliere de chaque bâtiment ; distribution qui varie suivant les climats, suivant les personnes, suivant les différentes constitutions & les usages des gouvernemens. Un édifice Turc ne doit pas être distribué comme un édifice Chinois ou François, ni un bâtiment construit sous la Ligne, comme s'il étoit élevé dans le Nord. Il y a une Architecture locale, ou plutôt un arrangement

(a) Liv. 1, de offic. n. 139.

d'étiquette, relatif aux différentes températures du sol, sur-tout par rapport au plus ou moins de percés. D'ailleurs, ces objets ne sont que particuliers, & il n'est question ici que de regards généraux sur ce qui constitue l'ensemble des Villes.

Quant aux Villes riches & d'une certaine grandeur, telles que des Capitales, je ne pense pas qu'il soit absolument nécessaire de les environner de fortifications. Il suffiroit à l'aide, ou du canal dont il a été question, ou d'un fossé suffisamment large, faisant autour une circonvallation, de les mettre à l'abri d'un coup de main, & qu'on ne pût, soit y entrer, soit en sortir sans qu'on s'en apperçut : car de la maniere dont on assiége aujourd'hui les Villes, en les réduisant en cendres, il n'y en a point d'imprenables : de-là il s'ensuit qu'une Cité opulente & fortifiée, lorsqu'elle est assiégée, se trouve ruinée en peu de jours, ou qu'elle est obligée, pour prévenir sa destruction, de se rendre dès les premiers coups de canon. De plus, lorsqu'elle est prise, l'ennemi qui n'a pas le même intérêt que son Souverain à la ménager, en fait une place d'armes, & y soutient des siéges qui achevent sa ruine : voyez ce qui est arrivé aux Villes de Prague, de Dresde & de Cassel pendant la derniere guerre. Si ces Villes n'avoient pas eu de fortifications, l'ennemi n'auroit fait qu'y passer, & ne les auroit pas abymées, comme elles l'ont été. Il suffit donc de mettre une grande Ville à couvert de l'insulte d'un parti de troupes légeres, & voilà tout. C'est le nombre & le courage de ses habitans, qui doit faire sa force : il faut faire ensorte de graver dans tous les cœurs l'amour de la patrie, & que chaque citoyen puisse dire, à l'exemple des anciens Spartiates, en mettant la main sur sa poitrine, *voici nos remparts.*

Article Troisième.

Comment il seroit à propos de disposer les rues d'une Ville, pour obvier aux inconvéniens qu'on y remarque.

Quelle est la maniere la plus favorable de disposer les rues d'une Ville ? Vaut-il mieux les décorer avec deux files de portiques ou promenoirs couverts sur lesquels porte en saillie le premier étage des maisons, à l'exemple de Bologne, de Padoue, de Reggio & de nombre de Villes de la Lombardie ; ou bien distribuer des trotoirs des deux côtés, comme à Londres, à Coppenhague ; ou bien enfin ne mettre ni trotoirs ni portiques, comme à Paris, à Rome, à Madrid, &c ?

Premierement, quoique les portiques procurent un abri continuel contre la pluie, le soleil, & les accidens qu'occasionnent les voitures aux gens de pied, il s'en faut bien qu'il en résulte aucun embellissement pour les Villes. Le plus souvent ils varient de forme à chaque bâtiment, ainsi que de hauteur. Le milieu des rues ne servant plus qu'aux voitures & aux bêtes de somme, est absolument négligé, d'où il arrive que les rues sont comme des especes de cloaques, que personne n'est intéressé à approprier. De plus les portiques rendent le rez-de-chaussée des maisons & les boutiques obscurs, ainsi que les rues dangereuses, pendant la nuit.

Secondement, les trotoirs ne font pas moins négliger le milieu des rues que les portiques. On connoît les désagrémens de la Capitale de l'Angleterre à cet égard. La chaussée est toujours couverte de crote, au point qu'on n'y sçauroit marcher, à moins de choisir, en la traversant, les endroits où il se trouve par hasard quelque pierre pour ne pas trop enfoncer dans la boue. D'ailleurs on est obligé d'interrompre les trotoirs à l'entrée des portes cocheres ou des rues traversantes, ce qui nécessite de monter & de descendre souvent.

Troisiememenr, la disposition des rues de Paris, de Madrid, de Naples & autres, quoique plus avantageuse par rapport aux maisons & à la propreté, occasionne des accidens journaliers, parce qu'en général leurs rues sont trop étroites, & le chemin des voitures n'étant pas distinct de celui du peuple, il résulte que celui-ci est souvent foulé aux pieds des chevaux, ou en risque d'être écrasé. Un autre désagrément, c'est qu'on ne peut gueres marcher dans les rues, sans être couvert de boue par les voitures, ou sans être inondé, lorsqu'il pleut, par les égoûts des toits.

Les Chinois sont les seuls qui paroissent avoir pris quelques précautions à cet égard, dans la distribution de leurs principales rues, qui ont quelquefois jusqu'à cent vingt pieds de large. Ils divisent cet espace en trois parties : celle du milieu est réservée pour les gens de pied & les palanquins, & les deux autres le long des maisons sont destinées pour le passage des bêtes de somme & des voitures (a) : mais cet arrangement est encore insuffisant, & ne remédie qu'en partie à ce qui a été dit précédemment : car il s'ensuit qu'il faut sans cesse traverser la voie des charettes, pour arriver dans les maisons, & qu'on ne jouit d'aucune ombre dans les rues où l'on est exposé continuellement aux intempéries de l'air, aux vents, à la pluie & aux ardeurs du soleil, comme si l'on étoit en pleine campagne.

Relativement à ces considérations, & pour concilier l'embellissement d'une nouvelle Ville avec la commodité de ses habitans, il ne faudroit ni portiques ni trotoirs le long des rues, mais les disposer de façon à pouvoir diviser leur largeur en trois parties séparées par deux ruisseaux. Celle du milieu seroit destinée pour les voitures, & les deux autres le long des maisons seroient réservées aux gens de pied. Suivant cette distribution, les rues ordinaires pourroient avoir quarante-deux pieds de largeur, sçavoir

(a) Les anciens Romains, au rapport de Palladio, *Livre III, Chapitre III*, avoient, non des rues, mais des grands chemins séparés en trois parties, avec cette différence que celle du milieu aussi destinée aux gens de pied, étoit un peu plus élevée que les deux autres.

une chaussée de vingt-cinq pieds, & deux voies pour le peuple, de chacune huit à neuf pieds. Quant aux rues principales, il suffiroit de leur donner soixante pieds de largeur partagée aussi en trois parties : celle des voitures auroit trente-six pieds, & chacune des deux autres douze pieds.

Dans un climat tempéré, tel que le nôtre, ces largeurs de rues seroient suffisantes pour aérer les maisons, & mettre leur rez-de-chaussée à l'abri de l'humidité. Voici les bons effets qu'occasionneroit cette réforme ; les ruisseaux ne se trouvant point au milieu de la voie publique, les chevaux ne fatigueroient pas tant, les équipages rouleroient plus rondement, leurs roues ne se briseroient pas aussi vîte, ou ne seroient pas aussi facilement démentibulées par des soubressauts. Enfin, par notre nouvelle disposition, les maisons dureroient davantage, vû que la chaussée se trouvant distante de leurs murs, elles ne seroient pas autant ébranlées par le passage des voitures.

Pour rendre les chemins des gens de pied plus distincts & encore plus sûrs, il n'y auroit qu'à placer le long de la chaussée en deçà des ruisseaux, de fortes bornes espacées de dix pieds en dix pieds : alors il arriveroit que les habitans ne courreroient aucun risque d'être écrasés ou estropiés par les équipages, ou bien d'être éclaboussés, soit par leurs roues, soit par le piétinement des chevaux dans les ruisseaux. Il n'y auroit que la traverse d'une rue à craindre, dont il seroit toujours aisé d'éviter les accidens, en ne se pressant pas trop, & en choisissant le tems favorable. La *Planche première* rend sensible toute cette disposition : *A*, est la chaussée : *B B*, les deux chemins : *D*, les bornes.

Dans une nouvelle Ville, pour dégager les carrefours, satisfaire la vue, & rendre le tournant des voitures plus aisé ou plus commode, il seroit toujours à propos d'arrondir les angles qui forment les coins des rues. *C, Planche I*, fait voir cet arrangement.

Quant à la disposition des maisons, la seule manière de procurer une vraie beauté aux rues, est de ne les élever qu'environ de

trois étages, & de les terminer, soit par des terrasses avec des balustrades, soit par des toits plats avec des chenaux le long des façades des bâtimens, sans égoûts ni gouttieres du côté de la voie publique.

Dans les pays septentrionaux, on prétend qu'il faut de toute nécessité tenir les toits très-élevés & très-roides, de crainte que la neige ne les surcharge, en s'y arrêtant. Cependant si on y fait attention, on remarquera qu'on agit sans cesse contradictoirement à cette opinion. En France, par exemple, on est dans l'usage de faire des toits à la mansarde qui ont le même inconvénient que les terrasses : car le faux-comble qui couronne ces toits, ressemble à un glacis, tandis que la pente du chenau jusqu'à l'égoût est inclinée comme un talut : d'où il résulte que la neige qui séjourneroit sur la terrasse & le toit plat, ne séjourne pas moins sur le faux-comble que nous admettons. Cette observation fait voir que la prévention contre les toits plats est mal-fondée, & qu'au surplus pour obvier à tout inconvénient par rapport au poids de la neige, il suffiroit d'avoir l'attention, pour ne la pas laisser amasser en trop grande quantité, de balayer successivement le dessus des toits plats ou des terrasses, comme l'on fait, le devant de sa maison.

Les eaux des terrasses ou des combles étant conduites par des chenaux & des tuyaux directement jusques sur le pavé, il s'ensuivroit que le peuple & les denrées que l'on transporte, ne seroient plus inondés, comme à l'ordinaire, par une eau sale & mal-propre, provenant de la lavure des toits. Les gouttieres ne dégradant plus les joints des pavés, les eaux cesseroient de miner les fondemens des maisons. Il arriveroit encore que, lorsqu'il fait de grands vents, ou que l'on raccommode une couverture, on ne courreroit aucun risque, en passant dans la rue, d'être écrasé par la chûte d'une souche de cheminée, ou estropié par une tuile ; quand il en viendroit par hasard à tomber, l'un & l'autre seroient retenus par le chenau, & il n'en résulteroit aucun accident.

Je dirai par la suite comment, à l'aide d'un certain arrangement, il seroit aisé d'empêcher les eaux des ruisseaux de s'étendre assez, soit pour incommoder le passage des habitans, soit pour entrer dans les boutiques & les maisons, à cause des fréquentes issues qu'ils auroient dans les égoûts.

Quoique j'aie banni les portiques le long des rues, je pense cependant qu'ils pourroient être employés avantageusement au pourtour des Marchés & des Halles, pour mettre à couvert les denrées. En en pratiquant trois rangs, celui du milieu serviroit de passage aux Acheteurs, & les deux des côtés seroient destinés aux Marchands. Dans les autres places publiques, il suffiroit de mettre des bornes, comme ci-devant, à une certaine distance des maisons, afin que la voie du peuple fût sans cesse différente de celle des voitures.

Pour l'agrément d'une Ville, je serois d'avis que l'on plaçât toujours les boutiques des Marchands en vûe le long des rues, cela lui donneroit un air de vie & feroit spectacle (a). Il s'en faut bien que tous ces magasins situés au fond d'une cour, & où l'on arrive, soit par une allée, soit par une porte cochere, ainsi qu'on

(a) Je ne puis m'empêcher de dire un mot sur les enseignes saillantes & pendantes qui défigurent les rues de la plûpart des grandes Villes. On a réformé cet abus dans quelques-unes, entr'autres à Paris, mais l'on n'a fait les choses qu'à demi. Il eût fallu également faire main-basse sur tous ces auvents de forme gothique, & de toutes sortes de hauteur. On ne peut disconvenir que leur effet ne soit plus choquant, & ne fasse une sorte d'injure aux yeux. Si les rues de la plûpart des Villes étoient mieux alignées, leur défectuosité seroit encore plus sensible. Ils défigurent les maisons par leur saillie, ôtent le jour des boutiques, & offusquent la vûe des croisées des premiers étages. Je ne sache que Lille en Flandres où l'on ait apporté quelque attention à cet égard. Les auvents ont trois à quatre pieds de saillie, & sont composés d'un chassis de bois, sur lequel est clouée une toile cirée : ils sont amovibles & tournent sur des gonds : le jour on les leve, & on les tient en respect avec des especes de cro- chets : à la nuit on ôte le crochet, & ils retombent le long des murs.

Pour concilier l'embellissement des rues avec l'intérêt des habitans, il conviendroit de substituer sur le devant de la fermeture des boutiques, des chassis à verre & à coulisse, qui les mettroient à l'abri des injures de l'air. Feroit-il beau tems ? on les ouvriroit. Viendroit-il à pleuvoir, ou à faire du vent ? on les fermeroit. Cet usage a lieu à Londres, & l'on s'en trouve très-bien. Au-dessus de ces chassis, à-peu-près à la hauteur des planchers, les Marchands pourroient mettre des plafonds, qui leur serviroient d'enseignes, mais aux conditions de leur donner au moins onze pieds d'élévation, & dix-huit à vingt pouces de hauteur, sur un pied au plus de saillie vers le haut. Alors rien n'offusqueroit plus la vûe des maisons ; on jouiroit de l'agrément de l'alignement des rues, & en appliquant les lanternes le long des murs, position que j'ai démontré ailleurs être la plus avantageuse, rien ne mettroit d'obstacle à leur clarté.

le remarque dans bien des Villes d'Allemagne, produisent un aussi bon effet : on diroit des especes de déserts en comparaison de celles dont l'usage est contraire.

§. I. *De la maniere de paver les rues.*

IL n'est pas besoin d'insister beaucoup sur la nécessité de paver les rues & de solider leur sol. On remarque que les Villes qui ne jouissent pas de cet avantage, sont à peine praticables dans de certains tems : en été la poussiere aveugle pour peu qu'il fasse du vent : en hiver, lorsqu'il pleut, cette poussiere se convertit en une boue épaisse, de sorte qu'il est presque impossible d'aller dans les rues autrement qu'à cheval ou en voiture.

Les rues de l'ancienne Rome, ainsi que toutes ces voies militaires si vantées dont il subsiste des parties très-bien conservées, quoiqu'exécutées depuis plus de deux mille ans, étoient de grands pavés d'environ vingt pouces en quarré, assis sur un massif de briques à-peu-près de trois pieds d'épaisseur. Les Villes de Naples, de Florence & de Constantinople, sont pavées ainsi : le premier pavé de la Ville de Paris, dont Gerard de Poissy, ce généreux citoyen, fit la dépense sous le regne de Philippe Auguste, étoit de pierre de quatre à cinq pieds de longueur, & de neuf à dix pouces d'épaisseur. Ces grands pavés sont à la vérité solides & commodes pour les gens de pied, & la boue ne s'y attache pas facilement; mais bien qu'on affecte de les piquer par-dessus, ils ne sont pas avantageux pour les chevaux : en traînant des fardeaux, ils ne peuvent y gripper leurs pieds avec facilité, de sorte qu'ils sont sujets à glisser & à se casser les jambes.

Les rues de Rome moderne sont au contraire garnies de petits pavés enchâssés dans des formes de gros, ce qui produit des especes de compartimens capables à la bonne heure de faire un coup d'œil, mais qui procurent nécessairement peu de solidité pour résister aux charges des voitures.

Les Villes de Madrid & de Londres ne sont pas, non plus, pavées convenablement

convenablement. Les rues de la premiere de ces Capitales sont de pavés de grais de forme pyramidale, dont la pointe entre dans la terre : mauvaise construction qui doit opérer nécessairement des inégalités sur le sol, à cause de la pression des voitures. Le pavé ne sçauroit être assis sur sa forme trop quarrément, pour résister aux fardeaux qu'il est d'obligation de soutenir. Les rues de la Capitale de l'Angleterre, ne sont point encore pavées avec assez de solidité, tellement que, pour empêcher les charettes d'endommager la voie publique, il est d'usage de tenir leurs roues fort larges d'épaisseur, & de ne les point garnir de cercle de fer : il n'y a que les carrosses qui ayent ce privilege (a).

Dans la plûpart des autres Villes, les rues sont pavées de petits cailloux ou blocages de toutes sortes de forme, qui blessent les pieds de ceux qui n'y sont pas accoutumés.

De toutes les méthodes de paver les rues, la plus commode pour les voitures, & la plus généralement applaudie, est celle qui est en usage à Paris. Elle consiste en pavés de grais durs, de huit à neuf pouces d'écarissage, & que l'on nomme d'échantillon. Il ne manque à sa perfection que d'être assis sur un fond plus solide & moins susceptible de produire autant de boue.

Toutes ces comparaisons tendent à faire voir que, pour concilier la commodité des gens de pied & l'avantage des voitures, il seroit intéressant dans une nouvelle Ville de garnir les deux voies, le long des bâtimens, de grands pavés, & celle du milieu, c'est-à-dire, la chaussée de pavés d'échantillon. Les grands pavés étant placées sur une bonne forme maçonnée avec chaux & ciment, non-seulement accotteroient le bas des maisons & contribueroient à leur durée, en garantissant leurs fondations de beaucoup d'humidité, mais encore affermiroient ces chemins, au point qu'il y auroit rarement à refaire. Pour parvenir aussi à solider le sol de la chaussée, & à lui donner toute la consistance nécessaire, il n'y

(a) On travaille actuellement à repaver avec plus de solidité les rues de la Ville de Londres.

auroit qu'à creuser la terre au-dessous du pavé d'un pied de profondeur, remplacer cette terre par huit ou neuf pouces de gros graviers bien battus à la demoiselle, puis répandre un lait de chaux sur sa surface pour rendre cette masse encore plus compacte, & enfin mettre une couche de trois ou quatre pouces du meilleur sable de riviere, pour faire la forme du pavé & garnir ses joints. Certainement cette façon d'opérer le pavement, seroit beaucoup plus solide qu'à l'ordinaire, & formeroit un tout presque inébranlable, dont même la fermeté augmenteroit à raison de sa pression. Il s'ensuivroit delà qu'on ne verroit pas, ainsi qu'on en est témoin continuellement, la terre en se délayant, s'échapper à travers les joints des pavés ébranlés par les voitures, & former une boue aussi considérable (a). Alors disparoîtroient toutes les inégalités occasionnées par la mauvaise assiete du pavé qui, en cédant plus ou moins, produit des trous où s'amasse l'eau.

Lorsqu'il seroit question de rétablir ce pavé, il n'y auroit pas besoin de toucher à la masse de gros graviers, il suffiroit seulement de renouveller le sable de riviere qui se trouveroit défectueux.

Une autre attention qu'on devroit toujours avoir, en repavant les rues, ce seroit de s'attacher sans cesse à conserver le même niveau : car par un abus qui n'est que trop ordinaire dans les Villes, & auquel devroit veiller la Police, leur terrein va continuellement en haussant. Pour en être persuadé, il n'est besoin que de remarquer qu'on est obligé de descendre dans la plûpart des bâtimens anciens où l'on montoit autrefois : la raison en est qu'en faisant la forme du pavé, on ajoûte toujours plus de nouveau sable qu'on n'en emporte d'ancien, de sorte qu'à la longue les maisons s'enterrent, & l'eau des ruisseaux y entre : ce qui est très-désagréable, & rend singulierement humide les rez-de-chaussée. Il faudroit

(a) M. de Buffon prétend, dans le premier volume de l'*Histoire Naturelle* du Cabinet du Roi, que le grais étant un composé de glaise, se réduit aisément en boue par le frottement, & cite à cette occasion, celle des rues de Paris ; mais si l'on veut bien se rendre attentif, on remarquera que le mauvais sable dont on fait le plus souvent la forme des pavés, ainsi que la terre détrempée qui reflue à travers de leurs joints, contribuent au moins autant à augmenter cette boue.

pour les rues avoir la même attention que pour les ponts, où l'on a grand soin, en pavant, d'emporter toujours à-peu-près autant de sable qu'on en apporte, sans quoi insensiblement le sol du pont arriveroit à la hauteur du parapet.

§. II. *Comment l'on peut aller de toutes parts dans une Ville, à l'abri du mauvais tems.*

De la maniere dont seroient disposées les rues de notre Ville, rien n'empêcheroit de procurer à ses habitans, l'agrément & la commodité d'aller en tout tems dans ses différens quartiers, sans risquer d'être mouillés, ou incommodés par les injures de l'air. Pour cet effet, il ne s'agiroit que d'ordonner à chacun de placer dans des colliers de fer, scellés à dessein dans les bornes, dont il a été question précédemment, des perches d'environ huit à neuf pieds de hauteur, lesquelles soutiendroient des bannes de toile, ou même de toile cirée, disposées en pente vers les ruisseaux, & attachées aux murs des maisons avec des anneaux & des crochets. Par-là on jouiroit de l'avantage des portiques sans craindre aucun de leurs inconvéniens. Lorsqu'il feroit beau tems, on ôteroit ces bannes; lorsqu'il feroit mauvais, au contraire, on les placeroit. Cette sujétion seroit peu de chose pour les habitans, vû que l'utilité en seroit réciproque. Il est à observer que ces bannes n'offusqueroient point le jour des rez-de-chauffée & des boutiques, parce que n'étant élevées que d'environ neuf pieds, il resteroit au-dessus une ouverture suffisante pour leur procurer la clarté nécessaire. Voyez les *Planches I & II*: dans la deuxieme sur-tout qui exprime le profil d'une rue, on voit une des bornes *C*, avec les deux colliers de fer 1, 2, dans lesquels est passée une perche 3, pour soutenir la banne 4, attachée aux murs des maisons.

Article Quatrieme.

Moyen d'opérer avec facilité la propreté d'une Ville.

La propreté d'une grande Ville devroit toujours faire un de ses principaux ornemens : elle contribueroit à la salubrité de l'air, & par conséquent à la santé de ses habitans. J'ignore si l'on s'est appliqué à chercher des moyens efficaces pour opérer un si grand avantage : tout ce qu'on apperçoit de toutes parts, c'est qu'il paroît qu'on n'a rien moins que réussi.

Envain différens Princes ont-ils fait des dépenses prodigieuses, pour embellir les principales Villes de leur domination ; elles sont toujours demeurées des especes de cloaques, exhalant continuellement de mauvaises odeurs, occasionnées, soit par les Manufactures qui produisent un écoulement perpétuel d'eau impure dans les ruisseaux, soit par les métiers qui mêlent dans les eaux qu'ils employent des préparations fortes & corrosives, soit par les Teinturiers & les Tanneurs, soit par les Boucheries & leurs tueries, soit par l'infection perpétuelle des latrines de chaque maison, soit par les Hôpitaux & les Cimetieres placés dans l'enceinte des Villes, soit par la disposition vicieuse des égoûts, soit enfin par le peu de soin à nettoyer les rues.

Avant d'expliquer comment l'on pourroit purger les Cités de toutes les odeurs malfaisantes, il est nécessaire de faire passer en revue la maniere ordinaire de soigner leur propreté, ainsi que celle dont s'administre le transport de leurs eaux ; ensuite par l'examen de ces procédés combinés avec ceux qu'il conviendroit de leur substituer, j'espere prouver que ce n'est qu'en réunissant la conduite des eaux avec les égoûts, qu'on peut se promettre de procurer à une Ville des avantages si désirables.

§. I. *Des procédés usités pour approprier les Villes.*

Dans les Capitales où l'on apporte quelque attention à cet

égard, tout se borne à faire perdre les immondices liquides dans les terres par des puisards, ou bien à faciliter leur écoulement par des égouts soûterrains. Les puisards, à cause de la filtration de leurs eaux, minent peu à peu les fondations des maisons qui les avoisinent, les rendent mal-saines & humides : de plus ils altèrent l'eau des puits d'alentour, & lorsqu'il faut les nettoyer ou les dégorger, ils infectent tout un quartier. L'écoulement des eaux mal-propres par le secours des égoûts placés au milieu des rues, n'est pas moins préjudiciable. Leur éloignement fait que ces eaux sont obligés de parcourir à découvert dans les ruisseaux, un chemin considérable avant d'y arriver, d'où il résulte qu'elles incommodent journellement le long de leur passage. Outre cela, ces égoûts débouchent dans les rivières qui servent de boisson aux habitans, lesquelles deviennent par ce moyen le réceptacle commun de tous les cloaques.

Les ordures qui ne peuvent pas s'écouler, sont balayées & amassées en tas le long des maisons, pour être transportées dans des voitures au-dehors de la Ville ; c'est ainsi que cela se pratique à Paris. Delà des embarras extraordinaires : une infinité de tombereaux sales & dégoûtans parcourent chaque jour les rues & arrêtent la circulation des voitures : souvent les Charretiers en les chargeant, éclaboussent les passans. Rien ne sçauroit être plus mal conçu, plus incommode, & plus dispendieux que cet arrangement.

Il y a même des Capitales que l'on nettoye fort rarement. Les rues de Madrid, il n'y a pas long-temps, n'étoient appropriées qu'une fois par mois. Le jour désigné pour cette opération, personne ne sortoit de sa maison : on lâchoit dans la Ville, de différens réservoirs, une quantité d'eau considérable, ce qui faisoit des rues autant de mares. Trois ou quatre cens balayeurs avec de l'eau jusqu'à mi-jambe, armés de pêle & de balais, grattoient le sol des rues, assembloient les ordures non liquides, les chargeoient dans des tombereaux qui les suivoient, pour les porter

dans les champs. Que l'on juge de l'infection & de l'embarras que devoit causer dans cette Ville un pareil procédé !

Amsterdam est une des Villes où l'on respire l'air le plus malsain, à cause de la mauvaise habitude où l'on est, de jetter sans cesse toutes les ordures quelconques dans les canaux qui passent au milieu de ses principales rues. Comme ces canaux sont rarement nettoyés, & n'ont presque point d'écoulement, il s'ensuit que les immondices y déposent, de sorte qu'en été principalement, il en sort des exhalaisons insupportables qui occasionnent beaucoup de maladies.

Les rues de Londres ne sont balayées seulement que deux fois la semaine par des balayeurs publics à la solde de chaque Paroisse; aussi sont-elles toujours extrêmement sales ; à Paris, où on les nettoye chaque jour, on a bien de la peine à entretenir leur propreté.

On assemble à Constantinople les ordures en tas le long des murs : & de tems à autre, des Paysans viennent les enlever sur des chevaux avec des paniers pour les transférer dans la campagne.

Dans les Villes de la Chine, pays célebre par la manutention de la police, on n'a pas imaginé d'autres expédiens, que de pratiquer des soûterreins à droite & à gauche de chaque rue, lesquels se bouchent avec de grandes dalles de pierre que l'on leve à volonté. Toutes les ordures d'une maison sont jettées successivement dans ces especes de fosses que l'on vuide seulement une fois tous les ans, pour être transportées aux champs où elles servent d'engrais ; il est aisé de s'appercevoir quelle infection doit causer le débouchement journalier de ces fosses, & sur-tout le transport annuel au dehors, d'un si prodigieux amas de matieres corrompues.

Cette énumération convainc que la propreté des Villes s'est toujours exécutée le plus mal-adroitement, par rapport à la salubrité de l'air. Je ne connois dans l'antiquité que les Romains qui ayent fait des efforts, pour opérer avantageusement le nettoyement des rues : encore y furent-ils nécessités par la position même

de Rome, qui comprenoit dans son enceinte sept montagnes. Dans l'impossibilité d'étendre leur Ville au milieu des vallons qui formoient autant de ravins, ces peuples furent contraints de pratiquer pour recevoir les eaux, ces cloaques ou aqueducs soûterreins dont on voit encore aujourd'hui des ruines (*a*), & desquels ils se servirent en même-tems avec avantage pour l'écoulement & le transport de toutes leurs ordures. Ces cloaques ne parcouroient pas toutes les rues, ils étoient seulement distribués dans les lieux les moins élevés de cette Capitale, & venoient tous se rendre dans un autre beaucoup plus grand, appellé *cloaca maxima*, qui se débouchoit dans le Tybre entre le mont Aventin & Palatin. On avoit réuni sept sources ou sept ruisseaux dans de vastes réservoirs, qu'on lâchoit fréquemment dans ces voûtes soûterreines, pour les nettoyer & entraîner successivement tout ce qui y avoit été jetté. Il est à remarquer qu'autant ces égoûts ont été autrefois utiles à cette Capitale, autant ils lui sont funestes aujourd'hui : faute d'avoir été entretenus depuis un tems immémorial, ils sont presque comblés ; & comme les eaux y filtrent toujours sans avoir un écoulement suffisant, il s'ensuit qu'en y croupissant, elles causent en partie, ces exhalaisons pernicieuses que l'on respire de toutes parts à Rome & dans ses environs, lesquelles rendent pendant l'été son séjour si dangereux.

§. II. *De la conduite ordinaire des eaux.*

Il est d'usage de transférer l'eau des différens réservoirs où on les éleve, soit dans les fontaines publiques, soit dans les maisons, à l'aide de tuyaux de plomb placés dans les terres à trois à quatre pieds au-dessous du pavé des rues : il arrive delà que l'on est obligé

(*a*) Ce n'est pas qu'on n'ait construit des égoûts soûterreins sous une partie des rues de plusieurs Villes ; à Londres entr'autres, il y a quelquefois un égoût des deux côtés des principales rues, le long de chaque trottoir. Mais nulle part on ne les a disposé de maniere à ne point infecter les rivieres dans leur trajet à travers des Villes ; jamais ils n'ont eu pour but que de recevoir les eaux des ruisseaux ; & aucunement d'opérer le nettoyement des rues, le transport de leurs ordures, & de faciliter les réparations des tuyaux de conduite.

de faire des fouilles continuelles au milieu de la voie publique, lorsqu'il est question de réparer ces tuyaux ou de les dégorger, ce qui empêche la circulation des équipages (a). D'ailleurs ces tuyaux par leur position sont de toute nécessité étonnés par le poids des voitures, qui, en affaissant le terrein inégalement, les obligent de s'allonger & de prendre des sinuosités qui, non-seulement les font crever, mais vont même quelquefois jusqu'à empêcher l'eau de couler, à cause de l'air qui se loge dans les coudes ou parties supérieures des conduits.

Ces réparations n'étant occasionnées que, parce que les tuyaux ne sont point assis sur un terrein solide, il y en a qui ont imaginé de les faire poser dans terre sur des especes de tassaux de bois, capables de les contenir de niveau ; moyen qui est encore insuffisant : car le bois renfermé dans un endroit humide pourrit en peu de tems, alors les tuyaux, cessant d'être soutenus, se fendent comme de coutume, leur soudure s'arrache, & l'eau se perd dans la terre. Pour asseoir les conduits plus solidement, & empêcher les impressions des fardeaux, d'autres élevent de petits murs à droite & à gauche, sur lesquels ils mettent des dalles de pierre ; mais j'ai remarqué que la charge des voitures rompoit le plus souvent ces dalles, ce qui faisoit retomber dans les inconvéniens précédens.

Un autre désavantage des tuyaux de plomb, c'est que, lors des grands froids, l'eau qui y reste venant à geler, quelque précaution que l'on prenne, les fait fendre, de sorte qu'à la suite des grands hivers, il ne manque jamais d'y avoir des rétablissemens considérables à faire à ces conduits, & il faut dépaver une partie de la Ville pour les réparer.

Les tuyaux de fer fondu que l'on employe pour le même usage, sont encore plus sujets. Comme ils sont d'une matiere aigre & in-

(a) Ces engorgemens sont occasionnés le plus souvent par ce qu'on appelle des *queues de renards*, qui sont des especes d'herbages à longue chevelure, lesquelles, en croissant dans les tuyaux, parviennent quelquefois à les boucher.

capable

capable de prendre aucune inflexion, la charge des voitures les casse sans pouvoir tirer aucun parti des morceaux ; il faut renouveller un bout de tuyau tout entier, au lieu qu'en plomb on en est quitte pour resouder. Aussi n'employe-t-on communément les tuyaux de fer qu'à découvert : car pour s'en servir avec sûreté pour la conduite des eaux sous les rues, il seroit à propos de les enfermer dans une petite voûte capable de les garantir des effets de la pression occasionnée par les fardeaux.

Je me rappelle qu'on proposa, il y a une quinzaine d'années, de faire tous les tuyaux de conduite de Paris, d'une terre cuite bien vernissée, ayant huit à neuf lignes d'épaisseur, dix pouces de diametre & trois pieds de longueur, sans y comprendre le colet pour l'emboîtement. Ces tuyaux assemblés les uns dans les autres avec un bon mastic, devoient être placés à cinq pieds sous le pavé, à l'effet de les mettre à l'abri des impressions des voitures, & reposer sur un cours d'assise de pierres de taille, arrêtées tant en dessous que sur les côtés par une bonne maçonnerie : entre ces pierres & ces conduits, on projettoit de faire couler du ciment & de couvrir le tout de terre bien battue : de quatre-vingt toises en quatre-vingt toises, il devoit y avoir sur ces conduits, des regards de quatre pieds en quarré, où auroit été placé un robinet aisé à ouvrir ou à fermer à volonté pour arrêter le cours de l'eau, & faciliter dans l'occasion leurs réparations: enfin de ces gros tuyaux en devoient partir de petits en plomb aboutissants dans les maisons où l'on auroit désiré de l'eau. Cet arrangement n'étoit point mal imaginé, si ce n'est que les grands regards auroient embarrassé les rues, & qu'outre qu'il eût été difficile de démastiquer ces tuyaux pour les raccommoder sans les casser, il eût toujours fallu, quoique moins fréquemment, dépaver la voie publique pour cette opération.

Il y a des Villes, telles que Londres, Coppenhague & autres, où l'on se sert de tuyaux de bois pour le transport des eaux. Ils sont formés de troncs de sapin ou d'aulne, de cinq à six pieds de

longueur, dont un des bouts que l'on tient plus petit est emboîté avec force dans le gros bout du tuyau qui l'avoisine. On pense bien que de semblables conduits doivent être très-sujets à réparations; aussi ne cesse-t-on de dépaver, pour les raccommoder, ce qui produit des embarras journaliers & une boue si considérable, que sans les trotoirs qui bordent les rues de ces Capitales, elles seroient presque impraticables, ainsi qu'il a été dit dans l'article troisieme.

Cet exposé fait voir que la maniere de conduire les eaux, ne demande pas moins à être rectifiée, que la disposition ordinaire des égoûts, & que, tant qu'on s'attachera servilement aux anciennes méthodes, on tombera de toute nécessité dans les mêmes inconvéniens.

§. III. *Comment en réunissant les cloaques avec la conduite des eaux, on peut parvenir à opérer la propreté d'une Ville.*

Il a été dit, dans le deuxieme article, qu'indépendamment d'une riviere qui traverse une Ville du levant au couchant, il seroit à souhaiter que l'on pratiquât entr'elle & ses Fauxbourgs ou au-delà de ses Fauxbourgs, un canal de circonvallation avec des réservoirs de distance en distance, où l'on éleveroit une quantité d'eau suffisante, pour être distribuée dans ses différens quartiers. Conséquemment à cette idée générale, il ne s'agiroit que de saisir l'esprit du procédé des anciens Romains, & d'appliquer à la totalité d'une Ville, ce qu'ils firent pour opérer la salubrité d'une partie de la leur; c'est-à-dire, qu'il n'y auroit qu'à pratiquer sous toutes les rues, des aqueducs souterrains, capables non-seulement de servir aux transports des ordures & à leur écoulement sans embarras, mais encore d'assurer la solidité des conduits & de favoriser leur entretien. Voici comme j'imagine que l'on pourroit opérer la réunion de ces différens objets.

Ce seroit de placer sous le milieu des rues, à cinq pieds au-dessous du pavé, un aqueduc souterrain d'environ six pieds de largeur

sur sept pieds de hauteur. On assureroit sa solidité, en construisant sa partie inférieure en forme de voûte renversée avec des clavaux de grais ou de pierre dure, & en faisant sa partie supérieure aussi voûtée, soit en pierre de meuliere, soit en petits moilons de roche avec des chaînes de pierre dure, de douze pieds en douze pieds. De plus, il n'y auroit qu'à pratiquer sous toute la superficie de la voûte renversée, un massif d'environ quinze pouces d'épaisseur aussi de pierre de meuliere à bain de mortier de chaux & ciment, pour intercepter tout passage à l'eau. Il est à croire qu'un pareil ouvrage bien fait, seroit presque inébranlable, & ne pourroit aucunement être endommagé par les fardeaux des voitures. Les lignes ponctuées *K K*, *Planche I*, représentent en plan sa disposition, & *D*, *Planche II*, fait voir en profil toute sa construction.

Le long des quais de chaque côté de la riviere, on feroit encore un aqueduc souterrain *L*, *Planche I*, de quatre ou cinq pieds plus large, servant de tronc principal ou de receptacle commun aux autres qui viendroient s'y décharger, en se ramifiant suivant le plan des rues de la Ville & les pentes convenables pour faciliter l'écoulement. Ce grand cloaque seroit éclairé par des jours percés dans les murs des quais, & auroit son embouchure dans la riviere au-dehors de la Ville, & au-dessous de son courant.

A droite & à gauche, & à quatre pieds du fond de l'aqueduc, on pratiqueroit deux banquettes *F, F, Planche II*, en saillie, d'à-peu-près quatorze pouces de largeur, sur lesquelles seroient placés deux tuyaux de fer fondu 5, 6, qui conduiroient les eaux des différens réservoirs provenant, soit de la riviere, soit de diverses sources, dans les fontaines publiques & dans les maisons, à l'aide de petits conduits de plomb, soudés aux gros tuyaux vis-à-vis des endroits en question.

Cette eau serviroit pour tous les besoins journaliers des maisons, pour les approprier, pour y prendre des bains domestiques, & enfin pour boire dans le cas où l'eau destinée à cet usage, &

dont je parlerai par la suite, viendroit à manquer. Afin qu'elle fût toujours également abondante, il faudroit user d'une telle prévoyance dans la distribution des conduits, que l'eau ne pût jamais manquer, & que dans le cas qu'un tuyau exigeât des réparations, il fût sur-le-champ remplacé.

Il est évident qu'à l'aide de notre arrangement, il ne seroit plus besoin, pour faire les réparations des tuyaux, de dépaver les rues, & d'embarrasser la voie publique. Par dedans l'aqueduc souterrain, on remédieroit avec facilité à tous les accidens qui surviendroient, lesquels ne pourroient être fréquens ni de conséquence, vu que ces tuyaux étant placés solidement & à l'aise, n'auroient à souffrir, ni de la charge des voitures, ni de leur propre poids, comme quand ils sont en plomb, ou placés dans la terre sans précaution.

Dans le cas d'engorgemens ou de fortes gelées, il ne seroit pas moins aisé d'y remédier, en adaptant à ces conduits des robinets de décharge, pour vuider l'eau qui s'y trouveroit : & par-là on obvieroit à tout inconvénient.

Outre ces avantages, en pratiquant dans les ruisseaux F, *Pl. I*, vis-à-vis chaque tuyau de descente des maisons Q, un petit conduit qui répondît dans l'aqueduc, il arriveroit que l'eau des toits y seroit reçue à mesure, ainsi que celle des rues, sans avoir le tems de s'amasser dans les ruisseaux, d'y former des mares, & de se répandre dans les maisons. On grilleroit du côté du ruisseau l'orifice de ces petits conduits, afin qu'il n'y passât rien de solide, & même on affecteroit de tenir leur ouverture plus large à leur arrivée dans le cloaque pour empêcher l'engorgement. N, *Planche I*, fait voir leur disposition en plan ; & G, *Planche II*, exprime le profil d'un de ces conduits en élévation.

Mais une autre utilité de la plus grande importance, dont peuvent être ces voûtes souterraines disposées sous la voie publique, c'est que par leur moyen, il seroit possible de se passer de tous ces tombereaux incommodes qui s'emparent continuelle-

ment des rues d'une grande Ville pour enlever ses boues. Pour cet effet, de quinze toises en quinze toises, il suffiroit de pratiquer des especes de puits au-dessus de ces aqueducs, d'environ deux pieds de diametre, fermés à l'aide d'une pierre armée de fer avec un anneau au milieu pour faciliter son ouverture. De crainte qu'on ne jettât des gravois dans ces puits, ou que des malfaiteurs ne fussent tentés d'aller se refugier la nuit dans les souterrains, il y auroit deux barres de fer en croix pour en défendre l'entrée. *M, Planche I,* représente le plan d'un de ces puits fermé de son couvercle; & *E, Planche II,* exprime la coupe d'un des puits aboutissant dans l'aqueduc.

Lorsque les boues des rues auroient été balayées & amassées en tas, on leveroit tous les matins à une certaine heure reglée le couvercle de chaque puits : alors les Balayeurs seroient tenus de porter jusques-là leurs ordures dans des paniers, pour les verser par ces ouvertures dans les cloaques : ensuite on lâcheroit successivement dans les voûtes souterraines par des vanes, l'eau des différens réservoirs, laquelle auroit été retenue à dessein pendant la nuit, non pas toute à la fois, mais suivant un certain ordre combiné qui formeroit une sorte d'enchaînement relatif, soit aux pentes, soit aux différentes situations des rues & des quartiers, afin que rien ne pût nuire à l'écoulement ni le contrarier, mais qu'au contraire tout concourût à le faciliter.

Tous les différens cloaques iroient se décharger, ainsi qu'il a été expliqué ci-devant, dans le grand cloaque commun *L, Planche I,* qui cotoyeroit la riviere le long des quais. Aussi-tôt que toutes les ordures seroient arrivées dans cet endroit, on lâcheroit définitivement l'eau d'un grand réservoir placé au bord de la riviere, à son entrée dans la Ville, laquelle entraîneroit, au-dessous de son courant, toutes les immondices. A l'embouchure de ce grand cloaque, il y auroit un grillage maillé qui arrêteroit les ordures non fluides, susceptibles de faire un dépôt, lesquelles seroient voiturées de-là, avec des tombereaux, dans la campagne, pour servir d'engrais.

Par tout ce qui vient d'être expliqué, on a dû s'appercevoir combien ces différentes combinaisons procureroient d'avantages à une Ville. Sa propreté, sa salubrité, la distribution de ses eaux, & le transport de ses immondices s'opéreroient avec facilité & sans embarras. Plus on y réfléchira, plus je me persuade qu'on sera convaincu que ce n'est que par la réunion des cloaques avec la conduite des eaux, qu'on peut espérer d'approprier une Ville avec succès.

§. IV. *Maniere de rectifier les fosses d'aisance, & de purifier l'air des maisons.*

PAR le moyen de nos aqueducs souterrains, il est encore aisé de réformer les fosses d'aisance qui causent dans les maisons d'une Ville une infection journaliere, & empestent tout un quartier, quand il s'agit de les vuider. Il n'y auroit qu'à établir toujours les latrines au rez-de-chaussée, & tenir leur fosse peu profonde en forme d'égout : alors en plaçant dans le fond un tuyau assis solidement, & disposé en pente vers l'aqueduc, les matieres y seroient conduites à mesure. Dans l'intention de précipiter leur écoulement, il faudroit faire en sorte de diriger à travers les petites fosses en question, toutes les eaux d'une maison, celles des toîts, celles qui proviendroient des cuisines, celles des cours & autres. Par ce procédé ces endroits seroient sans cesse lavés, & leurs immondices étant successivement entraînées, il ne pourroit résulter aucune odeur, dans les maisons, par leur séjour.

Il est à observer que l'issue des tuyaux de ces fosses dans le cloaque, seroit placée dans le focle des banquettes qui portent les conduites d'eau. Comme l'arrangement que je propose est de la plus grande simplicité, & que son seul exposé porte avec lui sa conviction, il est inutile d'insister davantage pour le développer. On voit dans la *Planche I*, le plan P, d'une latrine, ainsi que la direction de son écoulement dans l'aqueduc, exprimée

par des lignes ponctuées *O*, & dans la *Planche II*, le profil d'une latrine : *S*, est le siége : *T*, est la fosse : *X*, est le tuyau destiné à conduire les matieres dans l'aqueduc, lequel est assis sur un petit massif de maçonnerie : *V*, est un petit réservoir occupant le dessus des latrines, lequel peut être rempli naturellement par les eaux des toits, à l'aide d'un tuyau de communication avec celui de conduite, &c. Cette eau serviroit à lâcher successivement dans la fosse *T*, pour précipiter l'écoulement des matieres. Enfin, *Y* est un tuyau destiné à diriger l'eau de la cour à travers de la fosse.

Indépendamment de ce que l'on peut par notre procédé, purger les maisons de l'infection des latrines, il ne seroit pas moins possible de renouveller l'air de leur intérieur, quand on le jugeroit à propos. Il n'est pas douteux que l'air que l'on respire dans les logemens, doit contribuer plus ou moins à la santé suivant sa pureté ; sans cesse il sort de notre corps des exhalaisons qui le corrompent peu à peu, à moins qu'il ne soit quelquefois renouvellé. Supposez une nombreuse compagnie renfermée dans une chambre bien calfeutrée ; au bout de quelques heures, on y respirera nécessairement un air mal-sain. Il est à présumer que la plûpart des vapeurs du sexe sont en grande partie engendrées par cette cause : car un air corrompu rend le genre nerveux, lâche, délicat, & est capable de faire fermenter les humeurs. Peut-être même pourroit-on avancer, avec raison, que c'est un abus de fermer les chambres des malades avec tant de précautions, & qu'il seroit plutôt à souhaiter d'en pouvoir rafraichir l'air de tems à autre, afin que pénétrant toutes les puissances de l'économie animale, cet air nouveau pût leur donner du ressort, & une activité susceptible de rétablir leurs fonctions. Pour cet effet, il ne s'agiroit que d'appliquer, à quelques changemens près, le Ventillateur que M. Halles a inventé pour renouveller l'air des prisons de Newgate en Angleterre. On sçait que les prisonniers qui languissoient dans ces endroits, & qui y étoient presque toujours malades à cause de l'air

croupi qu'ils y refpiroient, fe font auffi bien portés depuis cette invention, que s'ils fe fuffent trouvés en pleine campagne.

Il n'y auroit donc qu'à placer ce ventilateur compofé de deux grands foufflets, dans l'endroit le plus aöré d'une maifon, dans une chambre haute, dans un grenier, ou fur une terraffe, dont les diaphragmes feroient mus, foit par un petit moulinet à bras avec une manivelle coudée, foit par un petit rouage, à l'aide d'un contre-poids caché dans un tuyau que l'on monteroit, comme l'on fait un tourne-broche. De ce ventilateur partiroit un tuyau principal defcendant le long des étages jufqu'au bas de la maifon, & communiquant par des foupapes à d'autres tuyaux plus petits, répondant dans les différentes chambres dont on voudroit renouveller l'air. Ces tuyaux feroient difpofés de façon que, lorfqu'il feroit néceffaire d'introduire de l'air nouveau dans une chambre, l'ancien pût toujours fortir par le côté oppofé : l'iffue de ces conduits dans les chambres s'ouvriroient & fe fermeroient à volonté, par le moyen de plaques à couliffe, capables d'intercepter tout paffage aux vents-coulis.

Quand il s'agiroit de renouveller l'air d'une chambre ou d'un appartement, on ouvriroit feulement la foupape du tuyau principal, correfpondante au tuyau particulier de la chambre en queftion, & on fermeroit toutes les autres : par ce moyen on dirigeroit le renouvellement de l'air par-tout où l'on voudroit.

De quelle utilité ne feroient pas ces ventilateurs, fur-tout pour les Hôpitaux où il regne tant de mauvaifes odeurs ? les malades en recevroient certainement beaucoup de foulagement. Car il eft d'expérience que, dans une falle fermée où il y a un nombre de malades, fi l'on monte à une échelle jufqu'au haut du plancher, on ne fçauroit y refter, fans fe trouver mal ; tant le mauvais air qui furnage, & qui gagne toujours principalement le haut, y eft infect & corrompu. On en peut dire autant des falles de fpectacles, où les affemblées font fi nombreufes : non-feulement par ces ventilateurs, on y entretiendroit la falubrité de l'air;

mais

mais encore on opéreroit de la maniere la plus naturelle un rafraî-
chissement qu'on ne cesse d'y desirer.

Article Cinquieme.
Nécessité de transférer la sépulture hors d'une Ville, & comment l'on y peut réussir.

Les anciens inhumoient ou brûloient leurs morts ordinaire-
ment hors de l'enceinte des Villes. La loi des XII Tables chez
les Romains l'ordonnoit expressément : *hominem mortuum in urbe
ne sepelito, neve urito* (a). Les Chinois, les Persans, les Maho-
métans, & presque tous les Orientaux sont, depuis un tems
immémorial, dans l'habitude d'enterrer au-dehors des murs de
leurs Cités. Il paroît que l'usage contraire ne remonte pas en Eu-
rope au-delà de quatre ou cinq cens ans, & ne s'est introduit que
par abus, & parce que les Cimetieres qui étoient autrefois au-delà
des Villes, se sont trouvés successivement compris dans leur ag-
grandissement.

Quant à l'inhumation dans les temples, elle n'est pas plus auto-
risée par les Saints Canons. Nombre de Conciles en différens
tems l'ont défendu. Ce n'est manifestement que par tolérance
qu'elle s'est introduite dans les lieux sacrés : on l'accorda d'abord
aux Evêques & aux Fondateurs des Eglises : on étendit ensuite
cette faveur à ceux qui faisoient des legs pieux, & insensiblement
avec de l'argent, chacun parvint à obtenir ce privilége ; il n'y a
pas d'autre titre de cet usage : la religion n'a aucun intérêt à le
maintenir.

Il est résulté de ces abus, 1°. que les temples sont devenus des
lieux où l'on respire continuellement des exhalaisons dangéreuses
qui, de-là se répandant dans les différens quartiers d'une Ville,

(a) *Cicero de Legib. lib. 2.*

portent le germe de toutes les maladies & de la mort (*a*) : 2°. que les Cimetieres placés au milieu des Villes, souvent dans les endroits les plus peuplés, offrent sans cesse sous les fenêtres des citoyens, l'affreux spectacle de fosses ouvertes qui ne sont pas plutôt remplies qu'on en creuse d'autres à côté. L'infection que ces fosses exhalent dans les maisons qui les avoisinent, fait corrompre les alimens les plus nécessaires à la vie ; & si l'on vouloit approfondir la cause des maladies épidémiques qui regnent dans les Cités, on verroit qu'elles ne tirent pas moins leur origine de l'inhumation dans leur enceinte, que de la mal-propreté qu'on y remarque. Il est à présumer que la plûpart des tempéramens foibles, poitrinaires, & cacochimes, qu'on y apperçoit en si grand nombre, ne sont le plus souvent que des victimes lentes du mauvais air qu'on y respire.

Ainsi toutes sortes de raisons concourent à exiger que l'on transfere les sépultures hors d'une Ville que l'on voudroit bâtir : il y a trop à gagner pour la salubrité de l'air dans cette réforme, pour la négliger. La grande difficulté sera dans tous les tems d'extirper cet abus de nos Cités où il est singulierement enraciné, & où il semble tenir à l'opinion des peuples. Comme je suis persuadé qu'il n'y a que maniere d'envisager cet objet pour faire disparoître toute difficulté, je crois devoir entrer dans quelques détails à ce sujet.

L'inhumation ayant été considérée de tous les tems comme une chose sacrée, il est important de ne point l'avilir ni de la dégrader : il faudroit plutôt chercher à en augmenter le cérémonial qu'à le diminuer. Tout projet à cet égard qui ne conciliera pas à la fois, le bien public, l'intérêt de l'Eglise, & la vanité du peuple, échouera nécessairement. Il est essentiel que personne ne paroisse perdre,

(*a*) Les inhumations dans les Eglises d'Espagne & d'Italie sont encore bien plus fréquentes que dans celles de France. Chaque Eglise de ces pays, est en quelque sorte une sépulture continue. La plûpart de leur sol est divisé en cases de sept pieds de long sur quatre de large, séparées par de petits murs très-minces, sur lesquels portent les tombes qui les couvrent, & qui sont toujours très-mal jointoyées : aussi dans les chaleurs, les odeurs qui s'exhalent de ces endroits, sont à peine supportables.

mais semble au contraire gagner à un arrangement de cette nature ; qu'en un mot rien n'ait l'air de troubler le repos & les cendres de nos peres.

Relativement à ces vues, il faudroit transférer chaque défunt, de la maison où il seroit décédé, directement à sa Paroisse, accompagné des Prêtres & du cortége ordinaire. Après les prieres usitées, le corps seroit porté dans une des Chapelles de l'Eglise, au milieu de laquelle il y auroit une tombe de bois facile à lever : sous cette Chapelle, on pratiqueroit un caveau dont la voûte seroit percée d'un tuyau, pour porter les exhalaisons cadavéreuses au-dessus du toît ; dès que le mort y seroit placé, chacun lui rendroit les derniers devoirs comme de coutume ; & ensuite la tombe seroit refermée, ainsi que les portes de la Chapelle que l'on feroit double, à dessein qu'il ne pût pénétrer aucune exhalaison dans l'Eglise. De cette maniere l'inhumation se célébreroit avec toute la décence imaginable : chacun paroîtroit véritablement enterré dans sa Paroisse.

Après avoir satisfait au divin, on satisferoit à la salubrité publique. Vu que dans la plûpart des Villes, les temples sont le plus souvent isolés, ou du moins ont toujours quelqu'une de leurs faces qui borde la rue, il conviendroit de choisir dans une de ces directions une Chapelle pour opérer l'inhumation, dont il fut aisé de hausser le sol dans le besoin, afin que le caveau que l'on pratiqueroit au-dessous, eût une hauteur suffisante, & pût avoir une porte dans la rue assez grande pour sortir les corps, sauf même à y descendre quelques marches, s'il le falloit.

A une certaine heure reglée, telle que deux heures au matin, un char attelé de deux chevaux, couvert d'un drap mortuaire, viendroit du Cimetiere de la Paroisse pour enlever les corps du caveau : il seroit accompagné des Fossoyeurs avec chacun une lanterne, & d'un Prêtre de confiance, qui auroit l'inspection du Cimetiere. Ce Prêtre seroit seul dépositaire de la clef de la porte extérieure du caveau. Après qu'il auroit fait placer les morts dans

le char, il l'accompagneroit jufqu'au Cimetiere, où il enregiftreroit le nombre qu'il en auroit trouvé dans le dépôt, pour que fon regiftre pût être confronté dans un befoin avec celui de la Paroiffe : & enfin il finiroit par faire enterrer les morts en fa préfence fuivant les conventions demandées, lefquelles feroient à cet effet toujours écrites fur les bierres, afin qu'il n'y eût point d'équivoque, & que les intentions de ceux qui auroient payé pour une foffe particuliere, fuffent exécutées fcrupuleufement. (a)

Il feroit effentiel de ne faire aucune diftinction de perfonnes, pour être transféré dans le Cimetiere commun : fans cela, avec de l'argent, les abus que l'on veut extirper, renaîtroient bientôt : toute exemption quelconque les perpétueroit. Le feul privilége qu'on réferveroit aux grands, aux perfonnages d'une vertu éminente, & aux bienfaiteurs des temples, feroit d'avoir leur cœur dépofé, foit dans un endroit défigné pour cet effet dans les Paroiffes, foit dans les Chapelles affectées à leur maifon, où l'on pourroit leur élever, comme il eft d'ufage, de magnifiques tombeaux, mais qui ne feroient que pour l'ornement, & feulement repréfentatifs.

Rien n'empêcheroit auffi de transférer les corps des perfonnes d'un rang diftingué, après la préfentation à l'Eglife, directement dans les Cimetieres communs : on les y conduiroit dans des voitures drapées, accompagnées des Prêtres & des invités, efcortées de leurs domeftiques avec des flambeaux : on donneroit tout le relief que l'on voudroit à ces pompes funebres qui, ayant à traverfer une grande Ville avec leur cortege, auroient néceffairement quelque chofe de grand, d'impofant, & de fupérieur aux convois ordinaires.

Les Particuliers en payant doubles droits à l'Eglife pourroient

(a) Un Cimetiere pourroit être commun à plufieurs Paroiffes, compris dans un certain arrondiffement : alors le char feroit chargé d'enlever en même-tems les corps de chacun de leurs caveaux, dont le Prêtre en queftion auroit feul les clefs, qu'il feroit tenu de ne confier à perfonne fous aucun prétexte. On fçait combien d'inconvéniens politiques & civils réfulteroient de la plus légere négligence à cet égard.

également se faire tranférer en droiture dans le Cimetiere : on se serviroit à cet effet d'un char particulier, capable de contenir plusieurs Prêtres : & la suite du convoi suivroit dans des voitures. (a)

Les Cimetieres que je propose, seroient situés hors des Villes, au moins à un quart de lieue de leur extrêmité ; on choisiroit des endroits bien aérés où ils ne nuiroient à personne ; on les entoureroit de murailles d'environ vingt pieds de hauteur : de cette maniere les vapeurs étant élevées dans l'atmosphere, ne pourroient causer aucune infection dans l'air. (b)

Autour des murailles de ces Cimetieres, on permetteroit à ceux qui le demanderoient, de construire à leurs dépens, des portiques ou galeries élevées de quelques marches, avec des caveaux au-dessous pour la sépulture particuliere de leur famille. A dessein de multiplier les tombeaux, les murs de ces caveaux seroient percés de plusieurs rangs de sépulture, placés au-dessus les uns des autres ; elles auroient six pieds de profondeur dans le mur, sur à-peu-près deux pieds en quarré d'ouverture en-dedans dudit caveau. A mesure que chaque sépulture seroit remplie, on fermeroit hermétiquement son entrée avec une dalle de pierre ou table de marbre qui serviroit de tombe, sur laquelle on graveroit le nom du mort, ses qualités, son âge, l'année de son décès, &c : par ce moyen ces caveaux deviendroient successivement des especes de tables généalogiques extrêmement intéressantes pour les familles. Comme tous les portiques seroient contigus, & regneroient le long des murs des Cimetieres, les caveaux au-dessous occuperoient semblablement toute la longueur de ces portiques, & la portion destinée à chaque famille, seroit seulement séparée par des grilles,

(a) Il y a un Particulier nommé *Annone*, qui a fait construire à ses dépens, aux portes de Milan, un grand & vaste Cimetiere, orné dans son pourtour de colonnades en marbre, sous lesquelles sont pratiqués des caveaux : au milieu de ce Cimetiere est une Chapelle isolée.

(b) Avant qu'un des plus augustes Sénats de la France eût proposé un Réglement pour l'inhumation hors de Paris, j'avois déja indiqué sommairement ce que je développe ici, à la fin de mon livre des *Monumens érigés à la gloire de Louis XV*, en parlant des embellissemens dont cette Capitale pouvoit être susceptible.

afin de laisser dans toute leur étendue une libre communication à l'air : on y descendroit les corps par des tombes placées sous les portiques.

Il seroit libre aux familles d'orner ces galeries, d'inscriptions, de médaillons avec des portraits, de bustes, de figures, d'obélisques, ou d'y faire élever des représentations de tombeaux ; de sorte que par la suite il ne seroit pas impossible que ces endroits ne devinssent un des plus curieux des Villes, par l'importance des monumens qu'ils receleroient, & par les chefs-d'œuvre de sculpture, qui pourroient s'y trouver rassemblés.

Au milieu de chaque Cimetiere, il y auroit une Chapelle où l'on diroit tous les jours la Messe, & qui seroit assez spacieuse, pour que la suite d'un convoi pût s'y placer. On construiroit aussi à son entrée un logement, tant pour le Concierge, que pour quelques Prêtres & les Fossoyeurs. Il y auroit de plus des remises pour les chars, & une écurie pour les chevaux, d'autant que ce seroit toujours du Cimetiere d'où partiroient les chars, soit pour les convois généraux la nuit, soit pour les convois particuliers, le soir ou pendant le jour. (a).

Il est à croire que le projet d'inhumation hors des Villes, tel

(a) Je ne serois pas d'avis que les fosses communes des nouveaux Cimetieres, fussent très-spacieuses, mais seulement suffisantes pour recevoir au plus une douzaine de corps : car ces fosses immenses où l'on rassemble deux ou trois cens cadavres, semblent avilir l'honneur des sépultures, & révoltent par l'idée d'être enseveli pêle-mêle.

Indépendamment de l'horreur inséparable de la pensée de ces fosses générales, dont l'usage paroît ne pas remonter au-delà de quatre-vingt ans, on doit concevoir combien une masse de pourriture aussi considérable seroit capable d'exhaler à la longue d'infection : malgré les hautes murailles des Cimetieres, il n'est pas douteux que ces exhalaisons seroient quelquefois portées par les vents du côté de la Ville, ce qui en empoisonneroit l'air. Aussi toutes sortes de raisons doivent-elles engager à préférer des fosses communes, pour un petit nombre, & presque journalieres. D'ailleurs la terre corrompra bien plus facilement une douzaine de corps qu'une très-grande quantité, qui lui feroient perdre certainement sa qualité corrosive, & useroit sa force, de sorte qu'on ne pourroit plus faire de fosse en cet endroit par la suite.

Quant aux différens terrains pour l'emplacement des nouveaux Cimetieres & aux murailles dont il faudroit les environner, on employeroit à ces acquisitions la vente en son tems des emplacemens des Cimetieres situés dans l'enceinte actuelle des Villes, lesquels se trouvant souvent dans des quartiers dont le sol est cher, produiroient au-delà des sommes dont on auroit besoin pour ces établissemens. Au bout de quelques années, avant de disposer du sol des anciens Cimetieres, il conviendroit de rassembler tous les ossemens qu'ils renferment, pour les transférer avec appareil dans les nouveaux. On feroit de cette translation une fête pour le peuple : car encore un coup, on ne sauroit trop respecter les sentimens publics à cet égard.

que je le propose, ne trouveroit aucune contradiction,

1°. De la part des Prêtres qui doivent se regarder eux-mêmes comme les premieres victimes du mauvais air des Eglises: d'ailleurs par mon arrangement, au lieu de perdre de leurs droits, ils en acquéreroient de nouveaux.

2°. Parce qu'au lieu d'avilir l'inhumation, on donneroit plus de relief que jamais à cette cérémonie: jusqu'à l'Eglise, tout se trouveroit égal entre les grands & le peuple; ils y paroîtroient également enterrés: chacun y rendroit les derniers devoirs à ses parens, ce qui est conforme à l'esprit de la Religion.

3°. La distinction même accordée aux personnes d'un certain rang, soit d'avoir leurs cœurs déposés dans les Eglises avec des tombeaux représentatifs, soit de se faire conduire en pompe directement dans le Cimetiere, pour y être inhumés dans les caveaux affectés à leurs familles, produiroit certainement le meilleur effet, & ne pourroit manquer d'être de leur goût.

4°. Enfin le bien public y gagneroit; d'une part on ne respireroit plus dans les temples, en assistant aux sacrés Mysteres, le germe de toutes les maladies, d'autant que le peu de séjour des corps dans les caveaux, n'occasionneroit aucune odeur, & qu'au surplus, celle qu'ils pourroient produire, seroit porté par des tuyaux pratiqués dans la voûte du caveau au-dessus des toits: d'une autre part les Cimetieres n'étant plus enclavés au milieu des maisons, cesseroient d'offrir des spectacles horribles, & non moins contraires à la santé des citoyens, qu'aux loix d'une bonne police: en un mot les Villes se trouveroient par-là purgées des exhalaisons cadavéreuses qui les infectent journellement, inconvénient auquel je me suis proposé de remédier dans cet ouvrage.

Article Sixieme.

Utilité des Briquetteries dans le voisinage d'une Ville, pour diminuer la dépense de la bâtisse.

Les constructions en briques sont presque aussi anciennes que le monde. Ninive, Babylone, Seleucie, Rome, & la plûpart des plus grandes Villes de l'antiquité en furent bâties. Il semble que les briques soient les matériaux les plus naturels pour construire des habitations : car par-tout on trouve des veines d'argile propres à en faire; il n'est question que de savoir les distinguer, ou du moins savoir mélanger les terres qui peuvent convenir à leur fabrication, afin de les rectifier l'une par l'autre ; tantôt en remédiant à la trop grande maigreur d'un terrein par une certaine proportion d'argile pure, tantôt en corrigeant une terre trop grasse par du sable, ou par un certain alliage de terre maigre. Comme il est rare que ceux qui sont chargés de cet examen, y apportent le soin convenable, ou ayent des lumieres suffisantes pour faire ces distinctions : voilà d'où vient on voit si peu de bonnes briques. Toutes celles que l'on fabrique, par exemple, à Garges, près de Paris, ne sont point compactes, & n'ont point la consistance nécessaire, soit pour durer, soit pour porter des fardeaux : par la raison que la terre dont ces briques sont formées, est mal choisie : aussi se garde-t-on de les employer pour des ouvrages de quelque conséquence; on n'imagineroit pas que pour avoir de la brique convenable pour cette Capitale, on se croye d'obligation de la tirer de soixante lieues de distance, tandis qu'à ses ports il seroit aisé de s'en procurer d'excellentes, en s'appliquant à choisir une matiere premiere qui ait les qualités nécessaires.

Après le choix des terres & l'art de les mélanger, la cuisson de la brique contribue le plus à leur perfection. On peut l'opérer également avec du bois, du charbon de terre, ou de la houille : mais

autant une bonne cuisson est-elle à desirer, autant est-il rare d'y voir réussir : les briques sont communément trop, ou trop peu cuites : dans le centre des fours à briques, la chaleur est d'ordinaire trop vive, & les briques y sont en fusion, tandis que dans leurs extrémités elles sont à peine à moitié cuites. Ces déchets immenses sont en partie ce qui occasionne la cherté de ces matériaux. Ce seroit certainement un véritable service à rendre, que de s'attacher à perfectionner les fours à briques, ou du moins à faire voir comment l'on pourroit parvenir à gouverner leur feu uniformément. En examinant la dureté constante des briques employées dans les bâtimens antiques, il est à présumer que les fours où on les cuisoit, étoient différemment construits que les nôtres. Indépendamment de nos grandeurs de briques ordinaires, on en remarque qui ont jusqu'à deux pieds en quarré sur trois pouces d'épaisseur, lesquelles sont parfaitement cuites : or dans nos fours, il seroit de toute impossibilité de faire cuire des briques de pareil volume, sans qu'elles se gersassent, ou se fendissent. Bien des raisons me font conjecturer que les fourneaux des anciens étoient à réverbere.

Au surplus si j'insiste sur la perfection des briques, c'est qu'il ne sçauroit y avoir que leurs bonnes qualités qui puissent les faire suppléer à la pierre, & produire beaucoup d'économie dans la construction des bâtimens d'une Ville. En effet la pierre exige bien des frais pour la tirer de la carriere, la transporter, la travailler, la tailler, enfin pour établir des échafauds & des machines nécessaires pour la monter, au lieu que la brique se fait pour ainsi dire sur le tas, s'emploie aisément & avec peu de préparations.

Il y a eu un tems en France où les constructions en briques étoient fort en usage. Avant le regne de Louis XIV, on ne bâtissoit gueres autrement. Le Château de saint Germain-en-Laie, celui de Versailles du côté de l'entrée, les places Royale & Dauphine à Paris, ainsi que beaucoup d'édifices considérables, furent

construits de ces matériaux. Il s'en falloit bien que l'on prodiguât alors la pierre de taille comme de nos jours : on ne l'employoit souvent qu'à l'extérieur & pour la décoration d'un bâtiment, mais l'intérieur des murs étoit de briques ou de moilons.

Peut-être sera-t-on obligé de revenir bientôt à ces constructions, sur-tout dans cette Capitale & ses environs. Il est seulement à craindre qu'on ne s'en avise trop tard : je dis trop tard, parce qu'il est nécessaire dans les constructions en briques, d'exécuter en pierre quelques-unes des parties qui exigent le plus de solidité, telles que les encoignures, les chaînes, les jambes étrieres, & enfin les fondations : au lieu que si l'on attend que les carrieres soient totalement épuisées pour avoir recours à la brique, il s'en faudra bien que l'on bâtisse aussi solidement qu'on le feroit, en alliant avec art l'une avec l'autre.

La preuve de la bonté & durée des constructions en briques n'est pas équivoque. Elle est attestée par une infinité de bâtimens très-anciens (a). Le Pantheon à Rome, & les bains de Julien l'Apostat à Paris, qui subsistent depuis tant de siecles, sont bâtis ainsi. Ces matériaux ont cela d'avantageux, qu'on peut les liaisonner également avec du mortier ou du plâtre, qu'on peut revêtir les murs qui en sont fabriqués de stuc, de dalles de pierre, ou enfin de tables de marbre à la maniere des anciens. Tous les murs de la Ville d'Herculanum ensevelie sous le regne de Titus, par les cendres du Vesuve, furent bâties en partie de briques recouvertes d'un fort enduit de pozzolane lavé d'un blanc de chaux. On sçait encore qu'en Russie, pays où la pierre est rare, on fait des colomnades en briques avec leurs plate-bandes, que l'on revêtit d'une espece d'enduit composé de chaux, de sable fin, & de plâtre : ce qui imite assez bien le ton de la pierre.

En Perse, où l'on ne bâtit les maisons qu'en terre grasse que l'on coupe à volonté, & que l'on fait sécher pendant quelque-

(a) Outre la solidité reconnue de la brique, les murs qui en sont construits, ont l'avantage de n'être pas sujets à l'humidité, comme ceux en pierre : ce qui rend les logemens plus sains. Aussi je ne doute pas que ce fût une fort bonne méthode de revêtir de briques, posées de champ, les murs des rez-de-chaussées du côté des appartemens.

tems au soleil, on couvre les murailles d'une couche de mortier de chaux que l'on unit le plus que l'on peut : parmi ce mortier on mêle du verd de Moscovie & un peu de gomme pour rendre la chaux plus gluante : en frottant les murs avec une grosse brosse, on parvient à les rendre brillans & luisans comme du marbre (a). Qui empêcheroit par quelques procédés semblables d'embellir les murs des maisons en briques, de façon à ne le point céder pour le coup d'œil à celui des maisons en pierres ? Presque tout est encore à raisonner dans la bâtisse.

ARTICLE SEPTIEME.
Possibilité de construire les maisons, de maniere à obvier aux incendies.

Depuis long-tems l'on a dit avec raison qu'il seroit à desirer que l'on pût proscrire le bois de la construction des bâtimens, pour mettre la vie & la fortune des citoyens à couvert des incendies. Que de ravages ne causent-ils pas ! En effet, sans remonter à des tems trop éloignés, il y a cent ans que presque toute la Ville de Londres fut réduite en cendres : en 1721, huit cens cinquante maisons furent brûlées à Rennes en Bretagne : en 1728, soixante-& quatorze rues de Coppenhague furent dévorées par les flammes. On a vu, soit à Moscow, soit à Constantinople, brûler à diverses fois des parties de ces Capitales aussi considérables que notre Fauxbourg saint Germain à Paris : de toutes parts on est continuellement exposé à ce redoutable fléau.

Il y a peu d'endroits, par exemple, où les incendies soient aussi fréquents que dans la Capitale de l'Angleterre, au point qu'il s'est établi plusieurs Chambres d'Assurance, qui, moyennant une redevance annuelle par chaque maison, l'assurent contre l'événement du feu, comme l'on assure un vaisseau, qui entreprend un voyage de long cours, contre les naufrages.

(a) Voyages de Tavernier, tom. 2, pag. 28.

G ij

Envain a-t-on fait dans tous les pays les meilleurs Réglemens relativement au feu. Les incendies sont toujours à-peu-près également fréquens, & l'on n'est parvenu qu'à rendre les secours un peu plus prompts. Aussi dans la construction d'une nouvelle Ville, ne peut-on espérer d'empêcher de pareils accidens, qu'en coupant le mal par sa racine, c'est-à-dire, qu'en faisant en sorte de se passer absolument de bois de charpente pour la bâtisse des maisons.

Peut-être m'objectera-t-on qu'il y a des endroits où l'on est nécessité de construire les bâtimens entiérement en charpente, tant à cause de la difficulté de pouvoir se procurer de la pierre, que par rapport aux secousses des tremblemens de terre auxquels les maisons en bois résistent davantage. A cela il est aisé de répondre; 1°. qu'au défaut de pierre, il est par-tout possible d'y suppléer par de la brique, vû que dans tous les pays la nature offre des veines d'argile propre à en fabriquer, ainsi qu'il a été dit dans l'article précédent; 2°. qu'en se servant de bois préférablement à la pierre ou à la brique par rapport aux tremblemens, c'est manifestement éviter un danger, pour tomber dans un autre : car le feu qui se trouve dans les maisons, lorsque ce fléau se fait sentir, venant à rouler dans les chambres, consume ce que les secousses ont épargné; l'on sçait que lors du dernier désastre de Lisbonne, le feu causa incomparablement plus de dommages que le tremblement de terre.

Toutes sortes de raisons doivent donc engager à réformer l'aliment des incendies ; & ce projet n'offre aucun obstacle qui puisse empêcher de l'effectuer. A la place des pans de bois, on peut substituer en toutes occasions des murs en briques : au lieu de planchers à solive, il n'est pas moins possible de construire des voûtes plattes aussi en briques, soit à la maniere pratiquée aux Bureaux de la Guerre & des Affaires étrangeres à Versailles, soit suivant la méthode opérée aux basse-cours du Château de Bisy, près de Vernon en Normandie, soit enfin en prenant pour modele les

procédés qu'on employe pour leur exécution à Lyon & dans le Roussillon ; car il faut bien se garder de juger de ces constructions qui sont excellentes, sur quelques essais malheureux de ces sortes de planchers faits à Paris par des gens sans expérience : les mal-adroits ont plus d'une fois décrédité les meilleures inventions. Pour réussir à leur exécution, il faut que les briques soient de bonne qualité, ainsi que le plâtre ; savoir dérober avec art l'action de leur poussée ; ne point se piquer de faire leur courbure trop surbaissée ; les construire sur des ceintres suffisamment solides, en se gardant de les ôter, comme l'on fait quelquefois, avant que le plâtre soit sec, ou ait opéré toute son action ; en un mot n'exécuter de pareils planchers que sur des murs qui ne soient pas trop nouvellement maçonnés. En attendant que je traite de ces constructions dans toute leur étendue, il me suffit pour le présent de remarquer qu'en général leur exécution ayant été opérée ailleurs avec succès, peut remplacer, sans aucun doute, les planchers à solives.

Personne ne sçauroit disconvenir que les toits ne puissent être également exécutés en briques comme les planchers. Il en a été fait un très-considérable depuis peu pour terminer la nouvelle Halle au bled de Paris : on travaille à couronner de cette maniere les nouveaux bâtimens du Palais Bourbon : l'on sçait aussi qu'il en a été bâti à Toulouse & en plusieurs autres endroits qui réussissent très-bien : ainsi les immenses charpentes dont on surcharge le haut des maisons, & qui sont les alimens les plus ordinaires des incendies, peuvent être remplacées sans contredit par des combles briquetés

Il ne sçauroit non-plus y avoir d'obstacles à supprimer totalement les toits des maisons, pour y substituer des terrasses : il n'y a que façon de les faire solides & légeres à la fois. Dans le grand nombre de celles qui sont exécutées, il s'en trouve quelques-unes d'une construction qui ne laisse rien à desirer : je me propose encore de donner dans la suite de cet ouvrage, toujours en parallele, qui

est ma maniere de voir, les meilleurs modeles en ce genre, afin de mettre à même de les répéter dans l'occasion.

Quoique les bois de menuiserie ne soient pas de la conséquence de ceux de charpente par rapport aux incendies, si l'on vouloit, on pourroit également y suppléer. Les portes, & les guichets des croisées se peuvent fabriquer avec de légers bâtis ou grillages de fer plat, sur lesquels on fixeroit de part & d'autre des plaques de tôle ou de cuivre, susceptibles d'être dorées, ciselées & enfin enrichies tant qu'on le jugeroit à propos. Les chassis des croisées peuvent aussi être exécutés sans le secours du bois. En 1753, il fut établi à Essone, à sept lieues de Paris, une Manufacture de chassis de croisées en fer qui n'étoient pas plus lourds que ceux en bois : on donnoit à ces fers tous les galbes & les profils que l'on desiroit, à l'aide d'un laminoir & de deux cylindres, dont l'un étoit profilé sur sa circonférence. Il est certain que de pareilles portes & croisées auroient l'avantage de pouvoir durer autant que le bâtiment, & même de n'être pas sujettes à se déjeter comme celles en bois.

Il n'y a pas jusqu'aux parquets de menuiserie qui ne puissent être avantageusement remplacés, d'autant qu'ils ne servent que de nids à rats & de réceptacles aux vents-coulis. Outre les carreaux de terre cuite, de pierre & de marbre qui sont en usage, quelle difficulté y auroit-il pour les appartemens distingués, de faire sur les voûtes en brique, une aire de deux pouces de mortier & plâtre, dans lequel on incorporeroit quantité de petits cailloux susceptibles de recevoir le poli. On voit à Venise & dans plusieurs Villes d'Italie, de semblables parquetages qui sont très-apparens, & qui imitent très-bien le marbre, sans en avoir la fraicheur : ils ont seulement le désagrément de se gerser, par la raison qu'ils sont assis sur des planchers à solive ; mais il est évident que s'ils étoient faits sur des voûtes en briques, ces gersures n'auroient pas lieu, & alors on auroit des parquets faciles à approprier & du coup-d'œil le plus agréable.

Il est donc palpable qu'on peut véritablement exécuter des mai-

sons entieres sans le secours du bois, lesquelles dureroient évidemment plus que les autres, & seroient bien moins sujettes à réparations, vû que le bois n'a qu'un période. A la faveur de cette suppression, il résulteroit qu'il n'y auroit plus à redouter aucun embrasement de conséquence dans une Ville : chacun seroit assuré de conserver ses maisons & de les transmettre à ses héritiers. Le feu des cheminées occasionné par la négligence à les faire ramoner, ne produiroit semblablement aucun effet capable d'allarmer. On pourroit même dès-à-présent dans nos maisons actuelles être délivré pour jamais de toute inquiétude à cet égard, il ne faudroit pour cela que placer à l'entrée du tuyau de chaque cheminée, un peu au-dessus de sa tablette, une plaque de tôle disposée en forme de trape ; en cas d'événement, il ne s'agiroit que d'abaisser cette plaque ; alors l'air de la chambre & celui du tuyau de la cheminée n'ayant plus de communication, la suie enflammée seroit nécessairement précipitée sur-le-champ par le poid de l'air supérieur, & il n'en résulteroit aucun accident : j'ai toujours desiré qu'un moyen aussi simple & dont le bon effet est reconnu, fût adopté généralement.

Ainsi en proscrivant les bois de charpente, de la construction des bâtimens d'une nouvelle Ville, ses habitans jouiroient de la satisfaction d'être en sûreté contre un si redoutable fléau.

Article Huitième.

Fontaines domestiques, à l'aide desquelles on parviendroit à se procurer la meilleure de toutes les eaux.

On ne fait pas assez d'attention à l'avantage qu'il y auroit de pouvoir se procurer sans cesse une eau pure & salubre pour la boisson : c'étoit cependant un des principaux soins des anciens. Communément ils ne se servoient des fleuves qui traversoient les Villes, que pour y renouveller l'air, pour le commerce d'im-

portation & d'exportation, pour faciliter le transport des denrées nécessaires à la consommation des habitans, enfin pour servir de réceptacle & d'écoulement aux égoûts : rarement en faisoient-ils usage pour boire. On connoît la multitude d'aqueducs que les Romains firent exécuter de tous côtés avec la plus grande dépense pour amener de bonne eau dans la plûpart des Villes de leur domination, malgré qu'elles fussent traversées par des rivieres. (*a*)

A leur exemple, beaucoup de Villes modernes ont fait venir à grands frais & de fort loin, soit par des canaux, soit par des aqueducs, des eaux de source plus pures que celles des rivieres qui coulent à travers leur enceinte. Sans entreprendre l'énumération de tous ces travaux, je me bornerai à remarquer que ce n'est pas sans raison que l'on en use ainsi. L'eau qui coule à travers une Ville est rarement bien saine : elle est d'abord corrompue plus ou moins par la fange & le limon des terres par où elle passe, avant d'être rassemblée en suffisante quantité pour rouler dans son lit : ensuite en traversant une Ville, elle s'empreint de toutes les immondices & des égoûts qui y découlent journellement ; ce qui forme à la longue, & sur-tout le long des bords où l'on puise l'eau, une espece de sediment fangeux qui en altére nécessairement la qualité.

Cependant on ne peut disconvenir que, quelque précaution que l'on prenne de toutes parts pour se procurer d'ailleurs des eaux légeres & bienfaisantes, rien n'est plus rare que d'en rencontrer qui remplissent véritablement cet objet. La plûpart des eaux sont imprégnées de sels, de minéraux, ou de parties terreuses, capables de vicier le sang, malgré même la filtration la plus exacte : il n'y en a gueres qui ne recelent plus ou moins de substances suscepti-

(*a*) Le Commissaire Lamare dans son *Traité de la Police*, tome 2, page 576, a fait voir que, si tous les conduits que ces peuples firent exécuter, pour amener des eaux dans les fontaines publiques de Rome, étoient mis bout à bout, ils composeroient plus de cent lieues de longueur.

bles

bles d'altérer à la longue l'économie animale par leur différente nature. (*a*).

Les Romains étoient tellement persuadés de cette vérité, qu'ils attribuoient la plupart des maladies qui affligeoient leurs armées, aux diverses qualités des eaux des pays où elles alloient faire la guerre. Polibe dit que pour empêcher leurs mauvaises impressions on avoit coutume de faire distribuer aux soldats de *l'acetum* ou vinaigre qu'ils portoient toujours avec eux dans de petits flacons, & qu'il leur étoit défendu expressément de boire d'aucune eau, sans en avoir mis auparavant quelques gouttes dans le vase où ils buvoient. Le même Auteur observe que cette attention exemptoit les armées Romaines, de la plûpart des maladies que l'on voyoit regner dans les troupes ennemies, qui n'avoient pas la même précaution.

Ces remarques suffisent pour prouver combien il est intéressant de boire une eau salubre & qui soit toujours la même. On n'y peut réussir évidemment qu'en s'attachant à boire de l'eau de pluie. Il n'est pas douteux qu'elle doit être très-pure : comme elle a été élevée dans l'atmosphère par une véritable distilation, purifiée par son agitation dans l'air, pénétrée de toutes parts par les rayons du soleil, elle ne sçauroit manquer d'être extrêmement légere. C'est de cette eau dont les Chymistes se servent ordinairement pour faire leurs expériences. Il y a des Villes où on la recueille avec grand soin. On pratique à Constantinople sous toutes les maisons, des endroits bien cimentés qui servent de citernes pour rassembler l'eau de pluie qui tombe sur les toits : & les habitans de cette Capitale n'en boivent pas d'autre, quoiqu'il y ait dans ses différens quartiers beaucoup de fontaines publiques, abondamment fournies d'eau amenée de fort loin par des aqueducs.

(*a*) Il est à croire que la plûpart des dévoiemens & des dissenteries que ressentent souvent les Voyageurs, ne proviennent que des changemens d'eaux & de leurs différentes qualités.

A Venise, qui est comme l'on sçait environnée de tous côtés par la mer, on rassemble aussi dans des citernes, pour la boisson des habitans, toute l'eau de pluie qui tombe sur les maisons; & l'on a remarqué qu'il n'y a pas de Ville où il régne moins de maladie.

En adoptant donc en général ce procédé, c'est-à-dire, en s'attachant à recueillir l'eau de pluie, il est constant qu'on auroit une boisson toujours très-légere & de même qualité. Quoique l'eau de pluie ne puisse être mal-faisante, de crainte cependant qu'elle n'eût volatilisé quelques parties des matieres auxquelles elle étoit unie avant son élévation dans l'air, il seroit encore facile de lui ôter tout principe étranger pour la rendre la plus salubre. En conséquence au lieu de la laisser couler au hasard & sans précaution dans une citerne que l'on nettoye rarement, & & où son long séjour lui fait perdre souvent de sa qualité, il ne s'agiroit que de la réunir dans une espece de grande cuve ou fontaine sablée pratiquée dans un endroit commode de chaque maison : alors cette eau déjà pure par elle-même se trouvant dégagée de tout limon & de toute partie terrestre, au moyen de cette filtration, réuniroit au suprême degré toutes les qualités qu'on peut desirer.

La maniere de rassembler l'eau de pluie seroit fort simple : on a vu que, dans la construction des maisons, j'ai conseillé de les terminer en terrasse ou par des toits plats; il n'y auroit donc qu'à disposer les chenaux des combles, de maniere à pouvoir la réunir dans la fontaine domestique par des conduits bien entretenus. Quand on s'appercevroit qu'il va pleuvoir, on balayeroit avec soin la terrasse & les chenaux le long des toits ; & après avoir laissé couler l'eau quelques momens pour lui donner le tems de laver les conduits, on rempliroit la fontaine sablée, ou bien on en renouvelleroit l'eau.

S'il survenoit une sécheresse, on pourroit se servir d'eau de source ou de riviere, en prenant cette derniere au-dessus de son trajet dans la Ville. On la feroit d'abord bouillir pour lui ôter

tout principe vicieux, & ensuite passer par la fontaine en question.

Il est tout simple qu'il faudroit proportionner la grandeur de chaque fontaine aux besoins des maisons, & la placer dans un lieu commode, telle qu'une cour. Si cependant le local ne le permettoit pas, il seroit aisé, à l'aide d'un petit conduit de communication avec le tuyau de décharge du chenau, de se procurer de cette eau dans des fontaines particulieres à chaque étage.

Je laisse à ceux qui connoissent le prix de la santé, & qui savent à quel point une eau véritablement pure & salubre est capable d'y contribuer, à juger de l'utilité dont seroit l'établissement de ces fontaines domestiques dans notre nouvelle Ville. (a)

ARTICLE NEUVIEME.

Résumé de tout ce qui a été exposé précédemment, par lequel on fait voir que les Villes sont susceptibles d'être rédifiées plus ou moins suivant nos vues.

Si l'on a bien compris ce que j'ai dit jusqu'ici, on doit être convaincu qu'une Ville disposée comme je l'ai décrite, réuniroit tous les avantages que l'on peut souhaiter pour le bonheur de ses habitans. Traversée par une riviere navigable, environnée d'un canal, séparée des Fauxbourgs par des promenades, offrant de toutes

(a) Quoique l'exécution de ces fontaines ne puisse offrir aucune difficulté, voici cependant comme je pense qu'il seroit à propos de l'opérer. Chaque fontaine pourroit être élevée sur un petit massif de maçonnerie d'un pied de hauteur, & être faite de fortes planches de bois de chêne au moins de quinze lignes d'épaisseur cerclées de fer, dont on mastiqueroit les joints en dehors avec de la chaux mêlée avec du sang de boeuf ou de la lie de vin : tout l'extérieur seroit recouvert d'un enduit de bon mortier de l'épaisseur d'un pouce environ : on placeroit dans l'intérieur de gros sables de riviere, avec de grands couvercles de grès divisés en plusieurs parties, tant à cause de leur étendue, qu'afin de pouvoir les ôter facilement dans l'occasion : vers le bas de la fontaine, on pratiqueroit une petite porte pour vuider & nétoyer de tems en tems les sables, laquelle s'ouvriroit en la poussant en dedans, & seroit retenue en dehors solidement par une traverse : au milieu de cette porte seroit un trou où l'on placeroit une cannule de bois pour tirer de l'eau, quand on voudroit : enfin cette cuve ou fontaine seroit fermée d'un couvercle de bois percé de quelques ouvertures pour donner passage à l'air. S*r* *Planche I*, représente le plan d'une de ces fontaines, & Z dans la *Planche II*, fait voir son élévation.

H ij

parts des quais à perte de vue : ses rues distribuées de façon à présenter des aspects toujours variés, toujours intéressans ; ici une aiguille ; là une fontaine ou une obélisque ; plus loin une statue ; ailleurs des places, des édifices publics, des colonnades, &c. quelle résidence auroit jamais été plus agréable ? Quelle position prêteroit davantage, pour déployer toutes les richesses de l'Architecture & les ressources du génie ?

Mais, ce n'est-là que le moindre but que je me suis proposé dans l'entente de son plan total, je l'ai subordonné à des vûes bien autrement importantes. Je me suis appliqué à prévenir les abus multipliés qui naissent des nombreuses habitations, & j'ai distribué notre nouvelle Ville, de maniere à pouvoir lui donner une propreté capable de la rendre une demeure délicieuse, où la santé ne courût aucun risque, où la salubrité de l'air pût être maintenue dans toute sa pureté, & où il fût possible, en un mot, de jouir du même avantage que dans les campagnes.

Les métiers bruyans ou produisant beaucoup d'odeurs, seroient rejetés dans les Fauxbourgs : l'air renouvellé sans cesse dans son centre & son pourtour, rendroit le séjour de cette Ville unique. Les Hôpitaux & les Cimetieres relégués au dehors, n'y exhaleroient aucune odeur vicieuse : nul accident à craindre dans ses rues, soit d'être écrasé & estropié, soit d'être éclaboussé, à cause de leur disposition : les fortunes des citoyens y seroient assurées pour toujours, vû que les maisons seroient à l'abri des incendies : il seroit aisé d'aller d'une extrêmité de la Ville à l'autre à couvert de la pluie, ou des ardeurs du soleil. Toutes les immondices amenées par des conduits soûterrains au-dessous du courant de la riviere, n'en pourroient empoisonner l'eau dans son trajet : plus d'infection dans les maisons à l'occasion des latrines, ni d'odeur mal-faisante à redouter de leur vuidange : plus de tombereaux dans les rues ; leur propreté s'opéreroit sans embarras, & comme par enchantement, à l'aide de l'abondance d'eau distribuée dans ses différens quartiers : pour peu que l'on suspectât la

qualité de l'eau destinée pour la boisson, des fontaines domestiques mettroient les habitans à même de se procurer la meilleure de toutes les eaux : enfin les débordemens de riviere, ainsi que les tremblemens de terre seroient peu à craindre, ou du moins ne produiroient que des effets peu considérables, en prenant les précautions qui seront développées par la suite.

Mais envain aurai-je fait voir les avantages que l'on peut tirer de la distribution raisonnée d'une Ville, s'ils n'étoient applicables à toutes celles qui existent; j'aurois fait le tableau d'un bonheur imaginaire dont on regretteroit de ne pouvoir jouir; heureusement, tout ce que j'ai dit, est également applicable à toutes les Villes, & quelque défectueuses qu'elles soient par leur composition physique, elles sont susceptibles d'être rectifiées plus ou moins suivant notre projet. Pour le persuader, en bon citoyen qui doit tourner de préférence ses regards vers sa patrie, je choisis Paris, c'est-à-dire, une des Villes où il y a certainement le plus à réformer à tous égards : on jugera par cet exemple frappant combien les principes que j'ai établis, sont féconds en application.

Ne pourroit-on pas reléguer peu à peu dans les Fauxbourgs, les métiers grossiers & bruyans, ainsi que les étables & les tueries des Bouchers, dont on éviteroit par-là les inconvéniens & la mauvaise odeur ? L'inhumation hors de son enceinte peut-elle éprouver des contradictions, sur-tout de la façon dont j'ai envisagé cet objet ? Qui empêcheroit de pratiquer sous les quais à droite & à gauche de la riviere, des aqueducs souterrains depuis l'Arsenal jusqu'au Pont-tournant, pour recevoir les égouts & la riviere des Gobelins ? Alors la Seine cesseroit d'être infectée dans son trajet par les immondices qui empoisonnent son eau. Pourroit-il se trouver quelques inconvéniens à établir de distance en distance, dans ses différens quartiers, des lieux communs, pour faire disparoître la mal-propreté que l'on remarque presque à chaque pas dans les rues de cette Capitale ? Y auroit-il quelque difficulté pour transférer l'Hôtel-Dieu dans l'Isle des Cignes ? Est-

ce qu'il feroit impraticable de donner au pavé une forme moins fufceptible de produire de la boue, ainfi que de veiller à ce que fon rétabliffement n'enterrât pas le fol des maifons ? En faifant de nouvelles rues, pourquoi ne s'attacheroit-on pas à les élargir, & à rendre la voie des gens de pied diftincte de celle des voitures, pour empêcher les accidents ? Quel Citoyen s'oppoferoit à la deftruction des maifons élevées fur les ponts, lefquelles ôtent l'agrément d'une vûe étendue, & interceptent la libre circulation de l'air ? Ne pourroit-on pas débarraffer les quais de toutes ces piles de bois incommodes qui les offufquent ? Pourquoi n'obligeroit-on pas ceux qui font bâtir, de fupprimer les charpentes des bâtimens, pour prévenir les accidens du feu ? Il ne faudroit préalablement que s'appliquer à former de bons établiffemens de briqueterie dans des endroits favorables: vers le Port-à-l'Anglois, à deux lieues de cette Capitale, on trouveroit tout ce qu'on peut defirer pour remplir cet objet. Il eft à préfumer qu'on opéreroit la cuiffon de la brique à bon compte, à l'aide du charbon de terre que l'on feroit venir des nouvelles mines du Forez, par l'Allier, la Loire & le canal de Briare.

Si l'on vouloit, par le moyen de quelque machine fimple qui n'embarraffât pas le cours de la riviere, élever une quantité d'eau fuffifante de la Seine vis-à-vis l'Hôpital, ou bien tirer des environs de Paris de nouvelles eaux, foit en raffemblant des fources éparfes & qui fe perdent dans les terres, foit en y faifant venir quelques petites rivieres, favorablement fituées pour cet objet, on donneroit de l'eau à divers quartiers de cette Ville qui n'en ont point, & on opéreroit une propreté qui y manquera toujours fans ce fecours.

Il ne feroit pas poffible, à la vérité, d'exécuter un canal au pourtour de cette Capitale, à caufe des montagnes confidérables qui fe trouvent fur la gauche de la riviere, mais il eft certain qu'on peut le pratiquer depuis l'Arfenal, en fuivant les Boulevards, jufqu'au Pont-tournant. Ce projet a été propofé fous Louis XIII,

VICIEUSE DES VILLES. 63

Ainsi tout ce qui a été dit pour la distribution des réservoirs sur le bord du canal, la manutention & disposition des cloaques, la suppression des latrines & la propreté des rues, pourroit se réaliser par la suite dans cette partie de Paris.

Cette énumération qu'il seroit aisé d'étendre encore davantage, suffit pour faire voir, combien toutes ces réformes qui ne peuvent trouver aucun empêchement physique dans leur exécution, seroient avantageuses au bien-être des Parisiens, & qu'il y en a beaucoup qu'il ne faudroit en quelque sorte que vouloir pour les opérer promptement.

Mais pour réussir à procurer à une Ville des avantages si desirables, il seroit à propos d'en faire un plan général suffisamment détaillé, qui rassemblât toutes les circonstances locales, tant de son emplacement que de ses environs : par-là on seroit à même de juger de la situation respective des différens objets, des rapports dont ils sont susceptibles, & des secours que l'on peut espérer pour l'exécution de nos vues. On connoîtroit par les nivellemens, la direction des pentes nécessaires pour l'écoulement des immondices, comment on peut distribuer ou placer les canaux, & recueillir de nouvelles eaux, soit pour les grossir, soit pour les amener dans les divers réservoirs. Autant que faire se pourroit, il conviendroit d'allier l'agréable à l'utile, en conservant dans la réforme du plan d'une Ville, tout ce qui est digne de l'être, tout ce qui forme déjà des embellissemens particuliers pour les lier avec art à un embellissement total (a). De dire ce qu'il conviendroit de faire positivement

(a) Une grande Princesse qui desire de rendre les peuples heureux, a proposé, il y a quelques années, en concours, les embellissemens de Pétersbourg : comme le *Prospectus* qui a été publié alors à ce sujet, sert à confirmer ce que je dis relativement aux rectifications de nos Villes, je crois devoir le rapporter.

« Sa Majesté Impériale ayant résolu de mettre la Ville de S. Petersbourg dans un état d'ordre & de splendeur convenable à la Capitale d'un vaste Empire, a nommé une Commission composée de quelques Seigneurs de sa Cour, pour diriger & veiller à cette grande entreprise. Ladite Commission, pour ne rien épargner de ce qui peut mener ce projet à son entière perfection, & pour remplir les vues & les espérances de la Souveraine, a jugé à propos d'inviter tous les Architectes, tant nationaux qu'étrangers qui sont au service de Sa Majesté, & tous les Amateurs à un con-

en particulier, c'est ce qu'il n'est gueres possible, attendu que les positions des Villes se modifient d'une infinité de façons, & que ce qui convient à l'une, ne sçauroit convenir à une autre. L'essentiel seroit de considérer les objets dans le grand, suivant toutes les combinaisons qu'ils peuvent recevoir pour opérer l'utilité publique, la propreté, la salubrité, en un mot pour rec-

» cours général pour le plan de ladite Ville de Pétersbourg. Pour que tout se fasse dans l'ordre & que les Concourans soient bien persuadés que la bonne foi & la justice seules décideront du mérite & du talent, il sera ponctuellement observé ce qui suit.

I.

» Tous ceux qui voudront avoir part au concours, enverront prendre un plan de la Ville de Petersbourg telle qu'elle est actuellement, qui leur sera délivré par ladite Commission à qui on laissera un reçu dudit plan, signé de la main des Recevans.

II.

» Le tems fixé pour le travail des Concourans sera de trois mois, à commencer du jour de la publication qui en sera faite par la Commission.

III.

» Les Concourans feront deux plans, le premier en laissant la Ville telle qu'elle est, pour y réparer les endroits défectueux, l'embellir où elle peut être susceptible d'embellissement, & occuper avantageusement les places vuides, en observant de séparer convenablement la Ville des Fauxbourgs; en un mot, il faudra donner à toutes les parties qui la composent actuellement, le meilleur ordre & la plus parfaite harmonie que faire se pourra, tant pour l'utile, que pour l'agréable, & généralement pour tout ce qui doit entrer dans la décoration d'une grande Ville Capitale. Dans le second plan, les Concourans auront la liberté entière de faire la Ville, & de la décorer comme ils le jugeront à propos, pour lui donner la magnificence que doit avoir une grande & belle Capitale, en détachant toujours la Ville des Fauxbourgs par des limites convenables. Il doit y avoir sur chaque plan une explication, & en outre les Concourans feront un raisonnement séparé du plan, bien détaillé & bien circonstancié de toutes les parties.

IV.

» Dans le tems assigné auquel la Commission recevra les plans, les Concourans les feront remettre aux personnes préposées pour les recevoir, en observant bien de ne donner aucune suspicion de l'Auteur; pour cela, ils garderont chez eux un coupon de leur plan & de son raisonnement, sur lesquels ils auront mis une lettre, un chiffre ou telle autre marque que bon leur semblera, pourvû qu'elle ne désigne point l'Auteur; ladite marque sera partagée, c'est-à-dire, que le plan & le raisonnement en porteront une moitié, & le coupon qu'ils en auront soustrait, l'autre.

V.

» La Commission ayant reçu les plans, les marquera tous par lettres alphabétiques, & les exposera, avec leurs raisonnemens y joints pendant quinze jours dans un lieu convenable, où tous les Architectes & Amateurs ci-dessus mentionnés auront la liberté de venir matin & soir les examiner. Ils remarqueront les plans qui leur plairont le mieux, en exceptant toutefois les leurs: ils mettront par écrit les raisons pour lesquelles ils préfèrent tels plans, & détailleront les endroits de ces plans propres à être exécutés. Ils enverront à la Commission le second raisonnement dans un paquet cacheté & sans signature, pour qu'on ne sache pas de qui il vient. Il n'y aura que ceux dont les plans seront exposés qui pourront donner par écrit leur jugement sur les autres.

VI.

» La Commission ayant reçu ces seconds raisonnemens & ayant examiné avec la plus scrupuleuse exactitude tous les plans avec leurs raisonnemens, se décidera pour ceux seuls qui paroîtront dignes d'être publiés, & s'étant préalablement muni de l'approba-

tifier

tifier les inconvéniens produits par les nombreuses habitations: un homme de génie voit souvent des ressources, où d'autres n'apperçoivent que des difficultés, des obstacles, des impossibilités.

Quand une fois le plan d'une Ville seroit suffisamment médité, peu-à-peu on passeroit à son exécution, non pas en abattant, comme on pourroit le croire, toutes ses maisons; mais en ordonnant qu'à mesure qu'il se feroit de nouvelles constructions, elles fussent dirigées suivant l'arrangement projetté: en conséquence, il ne faudroit pas que l'on permit de rétablir ou d'entretenir aucun bâtiment qui pût le contrarier, & faire durer les choses plus long-tems qu'elles ne durent naturellement.

Cette seule défense opéreroit les embellissemens proposés en peu de tems, & changeroit très-promptement la face d'une Ville; au lieu qu'en laissant chacun le maître de rétablir sans cesse son bâtiment, & d'y faire à volonté des reprises par dessous-œuvre, jamais on ne verra jour à effectuer sa rectification; & nos demeures resteront ce qu'elles sont, à moins qu'on ne veuille dépenser des sommes immenses. La Ville de Metz, dont la plus grande partie a été rectifiée suivant un nouveau plan depuis une vingtaine d'années, ne s'est jamais conduite que par ces principes, & il n'est pas concevable avec quelle facilité & célérité tous ses changemens se sont opérés & s'operent encore journellement. Pour y réussir, il n'a fallu que faire revivre une Ordonnance de Henri IV, qui défend de reconstruire ou de rétablir tout ce qui se trouvera en saillie, ou dans les allignemens arrêtés pour

» tion de Sa Majesté, annoncera les plans qui
» auront été approuvés: alors on apportera les
» coupons, pour être confrontés & se faire
» reconnoître pour Auteurs desdits plans approuvés.

VII.

» Pour encourager & échauffer l'émulation
» des Concourans, la Commission les prévient
» que ceux dont les plans auront été approu-

» vés, outre l'honneur de voir leur ouvrage couronné, seront préférablement employés dans
» l'exécution du projet ci-dessus expliqué, &
» que ceux dont les plans n'auront point été
» applaudis, ne perdront point leur tems,
» vu qu'ils seront indemnisés par une gratification proportionnée à leur ouvrage.

Ce *Prospectus* a été publié à S. Petersbourg le 14 Novembre 1763.

les embelliſſemens des Villes (a). Il n'eſt pas douteux qu'en imitant le procédé de Metz, pour la rectification des plans des Cités, on peut ſe flatter d'un ſemblable ſuccès. Ce que nous aurions commencé, nos deſcendans l'acheveroient, & nous auroient l'obligation de les avoir mis ſur la voie pour les rendre auſſi heureux qu'ils peuvent l'être dans leurs habitations.

Au ſurplus, ce n'eſt que de la façon de penſer des Monarques & de leurs Miniſtres, qu'on peut eſpérer de ſemblables bienfaits. Tous ces travaux devant être en grande partie enſevelis ſous terre, peuvent ne pas paroître, au premier coup d'œil, auſſi capables d'illuſtrer un Souverain qui les ordonneroit, que des édifices à colonnades, que des monumens ſomptueux, ou que des ouvrages de faſte & de magnificence; mais aux yeux de la raiſon & du petit nombre de ceux qui apprécient les choſes par les avantages réels qu'ils procurent, & dont la voix décide la réputation des Princes, ce ſeroit des dépenſes véritablement louables, & qui caractériſeroient un Roi ami de l'humanité & du bonheur de ſes Sujets. On parle toujours avec vénération de Tarquin l'ancien, qui fit faire les égouts de Rome: on ſe ſouvient de Mæris, qui fit exécuter tous les canaux qui procurent encore, après tant de ſiécles, la fertilité à l'Egypte: on les cite l'un & l'autre comme les bienfaiteurs de leur peuple; au lieu qu'on ignore les noms de preſque tous ceux qui n'ont ordonné que des monumens de vanité, inutiles, pour la plûpart, à la vraie félicité des hommes.

(a) Code de la Voirie, 1607.

EXPLICATION DES FIGURES.

La Planche I repréſente le plan d'un Carrefour de la Ville projettée avec l'arrangement, ſoit des Rues, ſoit des Quais.

A, Chauſſée garnie de petits pavés, pour faciliter le trait des chevaux.

B, B, Chemins le long des maiſons pour les gens de pied, ſéparés chacun de la chauſſée par un ruiſſeau F.

C, Carrefour dont les angles ſont arrondis.

D, Fontaine publique environnée de bornes, pour mettre les Porteurs-d'eau à l'abri des voitures : au-deſſous de chaque robinet, ſont de petites ouvertures, pour faciliter le ſurplus des eaux de tomber dans l'aqueduc ſoûterrain, ſans ſe répandre ſur la chauſſée.

E, Bornes placées près des ruiſſeaux en-deçà de la chauſſée, pour mettre les habitans à couvert de tout accident de la part des voitures : il y a du côté des maiſons de doubles colliers de fer, ſcellés dans ces bornes, leſquels ſont deſtinés à recevoir des perches.

G, Quai bordé, tant du côté des maiſons que du parapet, de grands pavés, tandis que ſon milieu eſt garni de petits pavés : il eſt à obſerver que les ponts ſeroient diſtribués comme les rues, avec deux chemins de niveau le long des parapets, ſéparés de la chauſſée par des bornes.

H, Riviere avec des trotoirs à fleur d'eau, le long des murs des quais, pour reſſerrer ſon lit lors des baſſes eaux.

I, Lanternes pour éclairer les rues : elles ſont adoſſées aux maiſons, & placées en échiquier, c'eſt-à-dire, alternativement l'une d'un côté & l'autre de l'autre.

K, K, Lignes ponctuées, qui indiquent, ſous les rues, la poſition des cloaques ou aqueducs ſoûterrains deſtinés à rece-

voir les ordures : on peut remarquer que leurs divers embranchemens, soit du côté des quais, soit dans les carrefours, sont dirigés vers le courant de la riviere, & de façon que rien ne puisse contrarier leur écoulement.

L, L, Lignes ponctuées exprimant la position du grand cloaque placé sous les quais, destiné à la décharge des cloaques K, & à porter les immondices au-dehors de la Ville, au-dessous du courant de la riviere.

M, Espece de puits d'environ deux pieds de diametre, fermé avec un couvercle de pierre armé de fer, & ayant un anneau au milieu pour le lever, lorsqu'il s'agiroit de jeter par-là les ordures tous les matins.

N, Petits conduits placés dans les ruisseaux pour l'écoulement des eaux dans l'aqueduc soûterrain, & empêcher qu'elles ne s'y assemblent.

O, O, Lignes ponctuées exprimant la direction par-dessous le pavé des fosses d'aisance P, & leur écoulement dans l'aqueduc.

Q, Tuyaux de descente pour les eaux des toits.

R, Ruisseau d'une des cours, disposé de maniere à diriger l'écoulement des eaux à travers les latrines P.

S, Fontaine domestique destinée à rassembler l'eau de pluie.

T, Lieux communs pour les besoins publics.

V, V, Masses de maisons.

La Planche II fait voir en profil la largeur d'une Rue, avec la construction des Bâtimens qui la bordent.

A, Profil de la chaussée, au-dessus duquel on apperçoit dans le lointain, une fontaine placée au milieu d'un carrefour, laquelle est marquée D, Planche I.

B, B, Profils des chemins destinés pour les gens de pied.

C, Bornes avec de doubles colliers de fer, 1, 2, dans lesquels sont passées des perches 3, pour soutenir une banne 4 de toile cirée, lors des mauvais tems.

VICIEUSE DES VILLES. 69

D, Profil d'un des cloaques ou aqueducs soûterrains ; il est construit par le bas en forme d'arc renversé, & assis sur un massif de maçonnerie : sa voûte supérieure est percée d'un trou *E* en forme de puits, pour recevoir toutes les ordures des rues.

F, F, Banquettes à droite & à gauche de l'aqueduc, soutenant les tuyaux, 5, 6, de fer fondu, pour conduire l'eau dans les maisons.

G, Direction d'un des conduits des ruisseaux dans l'aqueduc *D*.

H, Profil d'une maison construite sans bois de charpente.

I, Terrasse couverte de dalles de pierre.

K, Caniveau servant de chenau.

L, Planchers en briques & en voûte plate.

D, Cheminée construite depuis le dessus de sa tablette en hotte & en briques. Son tuyau seroit fait de boisseaux de terre cuite de dix pouces de diametre, bien vernissés intérieurement, assemblés les uns dans les autres, & jointoyés avec de bon mastic : ce tuyau seroit soutenu de distance en distance par des embrâsures de fer scellées dans le mur dossier, & seroit recouvert de deux ou trois pouces, tant de mortier que de plâtre. Pour ramoner ce tuyau, de dessus la terrasse, à l'aide des degrés *N*, pratiqués dans la partie supérieure du mur dossier, il suffiroit de descendre ou de faire promener haut & bas une espece de tampon attaché à une corde, qui le nettoyeroit avec d'autant plus de facilité, que la suie s'attacheroit très-difficilement autour des parois de ces boisseaux vernissés. Lorsque je parlerai par la suite, des précautions à prendre dans la construction des maisons, contre les effets des tremblemens de terre, je ferai voir les avantages de ces tuyaux de cheminées sur les autres.

O, Cave dont l'aire est couvert de dalles posées sur un petit massif de maçonnerie : au milieu est une pierre recreusée *P*, en forme de bassin, que l'on entretiendroit toujours propre, afin de recevoir dans un besoin le vin d'un tonneau qui viendroit à crever ou à s'échapper.

70 DE LA DISTRIBUTION, &c.

Q, Profil d'une autre maison construite sans bois de charpente, avec un toit plat & un chenau : ses planchers seroient aussi exécutés en briques.

R, Coupe des latrines.

S, Siége de commodité.

T, Fosse peu profonde & disposée en pente.

V, Petit réservoir à l'usage des latrines, & pouvant se remplir de lui-même par le moyen de l'eau des toits.

X, Tuyau des latrines disposé en pente sur un petit massif de maçonnerie, aboutissant d'une part dans l'aqueduc au-dessous des banquettes F, & de l'autre dans le bas de la fosse T.

Y, Autre tuyau dirigeant toutes les eaux des ruisseaux de la cour, à travers la fosse T, à dessein de laver continuellement cet endroit.

Z, Fontaine domestique destinée à rassembler l'eau de pluie pour la boisson : elle est sablée, faite en bois cerclé de fer, & couverte d'un bon enduit, avec une petite porte vers le bas dans laquelle est une cannule de bois.

&, Tuyau de conduite dirigeant l'eau des toits vers la fontaine, pour la remplir quand on le jugeroit à propos.

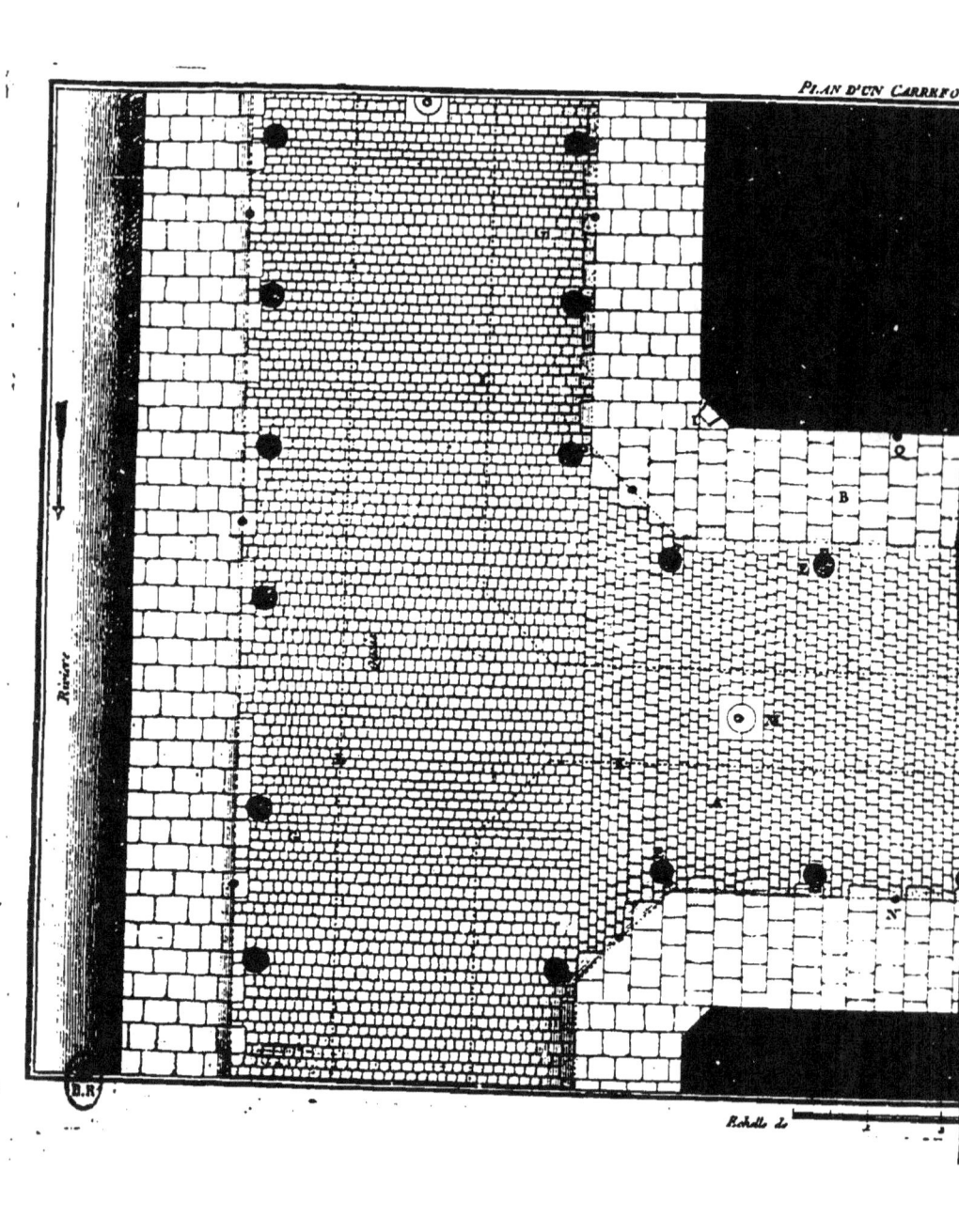

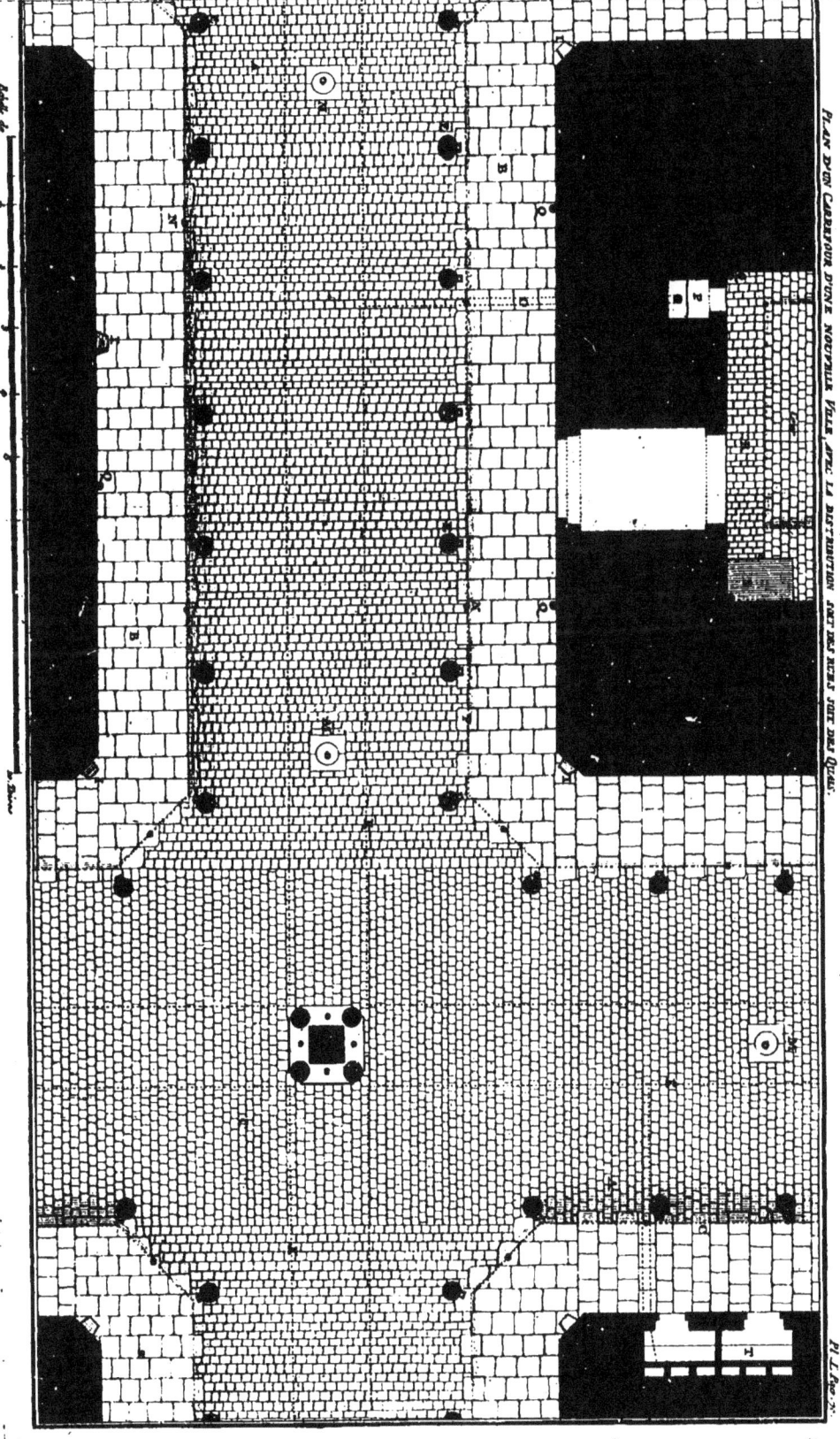

PROFIL D'UNE RUE

CHAPITRE SECOND.

Dissertation sur les proportions générales des ordres d'Architecture, où l'on fait voir jusqu'à quel point il est possible de les déterminer.

LEs proportions sont ce qui constitue le beau essentiel de l'Architecture. S'il étoit possible de parvenir à les déterminer, de maniere à produire dans tous les cas l'aspect le plus agréable, on pourroit assurer que cet art seroit arrivé au plus haut dégré de perfection auquel il puisse prétendre. Personne n'ignore combien de volumes ont été écrits à ce sujet, & que dans tous les temps les premiers Architectes se sont exercés sur cette importante matiere, sans avoir pu s'accorder, & rien statuer d'universellement applaudi. Ainsi une dissertation qui tend à faire voir jusqu'à quel point on peut espérer de fixer les proportions par la comparaison des tentatives qui ont été faites jusqu'à présent, ne sçauroit être que très-intéressante pour les progrès de l'Architecture.

Pour y parvenir, nous allons suivre les proportions dans leur origine, les envisager suivant tous leurs rapports, par ce qu'on a fait, juger de ce qu'on auroit dû faire, & enfin nous ferons voir que ce n'est qu'en conciliant le goût & le jugement, qu'on peut réussir, sinon à les fixer invariablement, du moins à trouver des moyens d'approximation capables de tenir lieu dans la pratique d'une rigoureuse précision jusqu'ici si inutilement cherchée.

Ce furent vraisemblablement les troncs d'arbres qui soutenoient les toits des anciens bâtimens, qui fournirent la pensée des premieres colonnes de pierre & de marbre dont on les décora par la suite, & non la proportion humaine, comme quelques-uns l'ont prétendu. En effet, quelle relation une colonne peut-elle

avoir véritablement avec la ſtructure de l'homme ? La tête ou les pieds ont-ils un rapport avec le chapiteau & la baſe ? Les hanches & les autres parties du corps ont-elles quelque correſpondance avec ſon fût ? Il eſt au contraire bien plus naturel de penſer que les arbres ſeuls ont ſuggéré l'ordonnance générale des colonnes ; le tronc de l'arbre, qui va en diminuant du bas en haut, a donné l'idée du fût ; l'étêtement de la naiſſance des branches à l'extrémité du tronc, faiſant un enfourchement où il reſte quelquefois des feuilles, a fait naître la penſée du chapiteau. De plus, les racines qui forment ſouvent au pied des arbres une eſp'ece de bourlet ou d'empâtement, ont produit la repréſentation des baſes.

Les entablemens tirent de même leur origine de la premiere conſtruction des planchers & des toits : les architraves repréſentent les piéces de bois horiſontales qu'on mettoit d'un pilier à l'autre pour ſoutenir le plancher ; la friſe exprime l'épaiſſeur du plancher & le bout des ſolives qui le compoſoient : enfin la corniche n'eſt qu'une repréſentation de la ſaillie que l'on donnoit à l'extrémité des piéces de bois inclinées qui formoient le toit, afin de faciliter l'écoulement des eaux, ſans faire tort au bâtiment.

Les Egyptiens, qui ſe ſervirent les premiers de colonnes, les firent d'abord très-matérielles, & beaucoup plus groſſes qu'il ne falloit, par rapport à leur élévation, ainſi qu'on le remarque dans les ruines de leurs plus anciens édifices. Ce furent les Grecs qui commencerent à leur donner une groſſeur relative à leur hauteur & au poids qu'elles devoient porter ; en conſéquence, ils différencierent la proportion en ſolide, moyenne & délicate ; & établirent trois genres de colonnes en rapport avec ces diverſes manieres de bâtir, leſquelles ont retenu les noms de Dorique, d'Ionique & de Corinthienne, à cauſe des Villes où elles ont été inventées.

Cette nouveauté heureuſe ayant été univerſellement applaudie,

ces

ces peuples, à force d'études & de combinaisons, parvinrent à trouver des proportions agréables pour les diverses ordonnances d'Architecture, relativement aux caracteres de solidité, d'élégance & de légereté qu'ils avoient institués. Ce beau une fois trouvé, on examina comment il parvenoit à opérer son effet : on approfondit par voie de comparaison, pour quelle raison certaines proportions produisoient un aspect plus satisfaisant que d'autres, pourquoi l'on en voyoit qui plaisoient généralement, tandis qu'il y en avoit qui sembloient blesser les yeux. De ces paralleles & de ces observations, sont résultées les premieres regles que l'on s'est appliqué depuis à développer.

Cependant il faut convenir que, quoique les Grecs ayent passé pour avoir inventé les proportions générales des ordres d'Architecture, on ne remarque pas dans les ouvrages qu'ils nous ont laissé, des déterminations bien constantes & bien précises. Les colonnes doriques se trouvent tantôt plus hautes, tantôt plus basses, relativement à leur diametre; leur entablement est aussi, ou le tiers, ou le quart, ou le cinquieme; quelquefois plus, quelquefois moins. Dans leur Ionique & leur Corinthien, on observe également des variétés, ainsi qu'il est aisé de s'en convaincre par les développemens des ruines de la Grece, qui nous ont été donnés depuis quelque tems.

Les proportions que l'on remarque dans les restes de l'Architecture antique de Rome, que Desgodets a levé avec tant d'exactitude, semblent aussi n'avoir bravé les injures des tems & les atteintes de la barbarie gothique, que pour faire aujourd'hui le désespoir des interpretes. Il se trouve dans ces édifices des proportions de tous les genres, & de quoi justifier toutes sortes d'opinions. Il est à croire que les Romains n'étoient pas plus d'accord que les Grecs sur des loix fixes & invariables, soit que ces peuples, pour paroître moins devoir à ces Inventeurs, affectassent de faire de leurs ordres autant de composés, soit qu'ils regardassent véritablement les proportions de cet art comme arbitraires. La doc-

trine même que Vitruve nous a laissé par écrit, ne s'accorde pas davantage avec ce qui se pratiquoit de son tems, & les exemples qui nous restent de l'antiquité.

Tant de variétés ont fait présumer à la plupart des Architectes qui ont étudié les ouvrages des anciens, que les proportions pouvoient être constantes dans leurs meilleurs édifices, & qu'il ne s'agissoit que de les approfondir pour en connoître la distinction; d'autres au contraire se sont imaginé que chaque bâtiment, suivant sa position, pouvoit occasionner la différence des proportions; que les Grecs & les Romains n'avoient pas de principes généraux, mais seulement applicables à des cas particuliers; & qu'enfin les différens aspects leur fournissoient autant de proportions nouvelles selon la diversité des circonstances, du local, de la situation, & de la grandeur.

De-là tous ces systêmes sur les ordres, où l'on s'est efforcé de développer le mystere des proportions de l'Architecture ancienne, & de concilier toutes les contradictions qu'on y trouve, soit en s'appuyant de l'autorité de Vitruve, soit en proposant les ordonnances de quelques-uns des bâtimens antiques pour regle, soit en s'attachant à les rectifier ou à y ajouter, pour les faire quadrer avec des opinions particulieres. Cependant malgré toutes les tentatives qui ont été faites jusqu'ici comme à l'envi par les principaux Architectes depuis la renaissance des arts, pour établir des principes bien certains sur les proportions, aucun d'eux n'a pû encore parvenir à faire des loix inviolablement observées, soit à cause de la difficulté de trouver des regles qui ayent en elles-mêmes des vérités évidentes, ou du moins des probabilités dont le goût & la raison puissent être également satisfaits, soit à cause de l'impossibilité d'asservir l'esprit humain à des déterminations, lorsqu'elles n'ont pas leurs principes puisés dans la nature.

Ouvrez les ouvrages de Palladio, de Vignole, de Scamozzi, de Serlio, de Barbaro, de Cataneo, de Philibert de Lorme, de Viola, de Jean Bullant & autres, qui ont travaillé successivement d'après les édifices antiques à fixer les beautés de cet art, en essayant

de déterminer immuablement ses proportions: vous verrez qu'ils n'ont fait que convaincre par la diversité de leurs opinions, de la difficulté d'y réussir; vous trouverez qu'il n'y a pas deux proportions dans l'Architecture dont ils soient unanimement d'accord, & qu'il n'y a pas même deux édifices parmi ceux que ces Architectes ont fait exécuter où ils ayent observé les mêmes regles. Par exemple, les uns ont donné à leurs entablemens le quart de la hauteur des colonnes; les autres ont donné le cinquieme, & d'autres ont tenu un milieu entre ces deux proportions. Les élévations des piédestaux, celles des colonnes par rapport à leur diametre ne sont pas déterminées avec plus d'unanimité: les hauteurs des corniches, les relations des moulures entr'elles, celles des frises, des architraves, des chapiteaux & des bases, offrent aussi des contrariétés continuelles.

Si des ordres on passe à l'examen des parties d'Architecture en rapport avec eux, tels que les soubassemens & les attiques, on ne remarquera pas moins de contradiction. Les soubassemens sont employés, tantôt les deux tiers de l'ordre qu'ils supportent, tantôt plus, tantôt moins. Les attiques se trouvent semblablement être élevés, soit le tiers, soit la moitié, soit les deux tiers de l'ordre qu'ils couronnent. On rencontre des exemples de chacune de ces proportions dans les édifices les plus recommandables. En France on adopte (*a*) les proportions de Vignole, en Italie celles de Scamozzi, en Angleterre celles de Palladio, en Espagne & en Allemagne celles de toutes sortes d'Auteurs indistinctement.

Les seuls avantages que l'Architecture a véritablement retiré de toutes les tentatives que les Auteurs modernes ont faites jusqu'ici sur cette matiere, se sont bornés à connoître comment on peut s'approcher ou s'écarter des vraies proportions, mais sans pouvoir cependant les déterminer au juste. Car de même qu'on peut expli-

(*a*) Quand nous disons qu'on adopte, c'est-à-dire, que ceux qui se destinent à l'Architecture, étudient de préférence le système de ces différens Auteurs: car dans l'exécution, on ne remarque pas que les Architectes s'asservissent scrupuleusement à les suivre. L'ordre Corinthien du péristile du Louvre, ne ressemble pas plus à celui de Vignole, que celui de la place de Louis XV.

quer en quoi confifte la beauté d'une tête, bien qu'on ne puiffe pas démontrer géométriquement le rapport exact des yeux, du nez, de la bouche, du front, des oreilles & de toutes les parties qui la compofent, de maniere qu'un peu plus ou un peu moins doive néceffairement opérer une difformité ; de même auffi dans l'Architecture quoiqu'on n'ait pas encore décidé avec précifion aucune proportion, il eft pourtant vrai de dire que l'on en a reconnu pour chaque membre, dont on ne peut gueres s'écarter fans pécher par excès ou par défaut. Par exemple, on ne fçauroit donner à un entablement plus du quart de la hauteur de fa colonne, ni moins du cinquieme, fans rifquer de tomber dans le pefant ou dans le mefquin : on fçait que la vraie proportion ne doit pas paffer ces deux extrêmes inclufivement, & doit ou leur appartenir, ou à quelqu'un des degrés de l'efpace intermédiaire que l'on n'a pas encore déterminé pofitivement (a). Il en eft ainfi de toutes les autres proportions fur lefquelles il y a plus de deux mille ans que l'on s'effaye & que l'on varie, fans avoir pu encore rien décider de bien certain.

Perrault, dans un ouvrage intitulé *Ordonnances des cinq efpeces de colonnes felon la méthode des anciens*, où il effaye auffi inutilement que l'ont fait plufieurs Architectes, de concilier les variétés des ouvrages antiques, en affignant à chaque ordre une proportion moyenne entre tous les exemples connus, fait voir que ce n'eft ni l'imitation de la nature, ni la raifon, ni le bon fens qui foient le fondement des beautés que l'on croit voir dans la difpofition & l'arrangement des parties d'une colonne, & qu'il n'eft pas

(a) Il eft fi vrai que les proportions confidérées fuivant de certains rapports généraux, ont une forte de beauté univerfelle faite pour plaire à tous les hommes, que les Chinois qui avec grande apparence n'ont rien emprunté des anciens à cet égard, ont des ordonnances d'Architecture affez approchantes des leurs. Si M. Chambers, dans les détails qu'il nous a donné de quelques-unes de leurs Pagodes, n'a pas ajouté du fien, il eft certain que l'enfemble général de la proportion de leurs colonnes, différe peu de celui des bâtimens antiques. Les colonnes Chinoifes ont des diminutions graduelles de bas en haut. Leurs fûts fe terminent par le bas en ove formant une efpece de bafe. Elles n'ont pas à la vérité de chapiteaux, mais, à leur place, le haut du fût eft traverfé par des poutres, attendu que les Chinois font ordinairement leurs colonnes de bois. Leur hauteur eft de huit à douze diametres, proportions relatives au caractere de folidité ou d'élégance qu'ils veulent donner à un bâtiment.

possible d'indiquer d'autres causes de l'agrément qu'on y trouve, qu'une sorte d'habitude (a); d'où il résulte, suivant lui, que les beautés qu'on remarque dans l'Architecture, n'étant pas absolument positives, on peut se permettre quelques légers changemens, en usant toutefois de cette permission avec beaucoup de circonspection, & sans altérer les masses générales. Il y a lieu de croire que ce que dit cet Architecte, est la véritable raison pour laquelle on trouve si peu d'uniformité dans les ouvrages antiques, & pourquoi on a tant discuté sans s'entendre. On s'est imaginé que les anciens avoient un système suivi de proportions qui n'existe pas : chacun a voulu commenter une chose imaginaire, & voilà d'où vient personne ne s'est rencontré. Il en étoit des Architectes Grecs & Romains, comme de la plûpart des modernes ; chacun avoit sa méthode, ajoutoit ou diminuoit dans les proportions, ou bien adoptoit quelque système connu, suivant qu'il le jugeoit convenable pour la perfection de son édifice.

Mais ce n'est pas seulement sur la proportion particuliere de chaque ordre que l'on discute depuis long-tems ; on n'est pas plus d'accord sur celle que l'on doit donner, soit aux ordres, soit aux divers membres d'Architecture, suivant qu'ils sont plus ou moins éloignés de la vue. Il y a nombre d'Architectes modernes qui pensent que, quand bien même on parviendroit à fixer les proportions des ordonnances d'Architecture, il faudroit nécessairement les changer quelquefois relativement à leur position ; attendu qu'un ordre de peu de diametre ou colossal, élevé soit au rez-de-chaussée, soit au second, soit au troisieme étage, doit être différemment proportionné pour faire son effet. Scamozzi, Boffrand & plusieurs autres sont de ce sentiment. Dans le même ouvrage que nous avons cité ci-devant, Perrault agite aussi beaucoup cette question : il soutient qu'il n'y a pas dans l'antiquité d'exemple de la pratique de cette regle du changement de proportion, à cause

(a) Page X de la Préface.

des différens aspects plus ou moins élevés; & que s'il s'en rencontre, il ne faut pas croire qu'elles aient été faites par des raisons d'optique, mais seulement par hasard. Il cite à cette occasion une foule d'exemples tirés des bâtimens les plus approuvés de l'antiquité, & fait voir que dans les mêmes points de vue, souvent leurs proportions sont différentes, & au contraire pareilles dans des aspects tout opposés.

De-là cet Architecte entre dans les détails des raisons pour lesquelles il ne faut point changer de proportions, & prouve que la vûe est accoutumée de suppléer les proportions des choses entieres par le jugement, & que comme le jugement ne manque jamais de rectifier les effets désavantageux que l'on imagine que l'éloignement & les différentes situations sont capables de produire, c'est une précaution tout-à-fait inutile que de vouloir y apporter remede. Il va jusqu'à faire voir que, quand bien même ce qu'il avance, ne seroit pas certain, il ne s'ensuivroit pas que le changement des proportions fût un moyen efficace pour empêcher que l'éloignement des objets & leur situation ne nous trompe; parce qu'alors ces proportions changées, ne pourroient avoir d'aspect agréable qu'à une certaine distance déterminée, & seulement en supposant que le Spectateur ne changeât pas de position pour regarder un édifice. Hors de-là, dit-il, elles paroîtroient vicieuses, à l'exemple de ces figures d'optique dont les dimensions sont tellement compassées, que vues d'un certain endroit, elles font un bon effet, & paroissent au contraire difformes, dès que l'œil est déplacé (*a*). Il conclut enfin qu'il n'y a point de raison qui puisse obliger de changer les proportions relativement aux différens aspects, & que dans les occasions où le changement des proportions peut avoir lieu, comme lorsqu'il s'agit de placer une statue colossale sur un endroit élevé, ou lorsqu'on ne veut pas donner beaucoup de saillie à une corniche, & dans quelqu'autre cas semblable,

(*a*) *Ordonnance des cinq espèces de colonnes*, pag. 107.

cela se fait par des raisons de convenance, & non par aucune raison d'optique.

Ces raisons de Perrault sont d'autant plus judicieuses que, si l'on vouloit avoir véritablement égard aux principes d'optique, par lesquels les objets paroissent de différentes grandeurs, à proportion de la différence de l'angle qu'ils forment dans l'œil, il s'ensuivroit que, lorsqu'on met trois ordres l'un sur l'autre, supposé qu'une colonne dorique placée au rez-de-chaussée eût vingt-quatre pieds d'élévation, il faudroit, suivant cette regle, pour que la Corinthienne parût de même hauteur, la rendre gigantesque, & lui donner près de vingt-huit pieds de longueur, ce qui est absurde, parce qu'alors les parties supérieures de l'édifice seroient beaucoup plus grandes que les inférieures, & que ce seroit le foible qui porteroit le fort. Ainsi ces raisons d'optique, pour empêcher la diminution des objets élevés, ne méritent aucune considération, attendu que le jugement & l'habitude redressent ordinairement le sens de la vue. De même que, quand nous nous promenons dans une longue avenue qui nous paroît plus petite à l'extrémité, nous jugeons par notre maniere de voir ordinaire, qu'elle est par-tout d'une largeur égale; de même aussi, quand nous regardons un objet élevé, nous apprécions sa grandeur réelle à raison de son élévation, & par comparaison avec ce qui le supporte ou l'environne. C'est évidemment contrarier les procédés de la nature que de vouloir que ce qui est éloigné de la vue, soit énoncé de maniere à nous paroître de même proportion que s'il en étoit proche. Partout nous ne voyons que des raccourcis, des objets qui fuyent ou qui diminuent relativement à leur éloignement de l'œil ou à leur situation. Prétendre que la vraie beauté de l'Architecture peut dans certain cas consister à se soustraire à cette loi générale, est une absurdité manifeste.

Ce n'est pas, encore un coup, qu'on ne doive avoir égard aux saillies des corps les uns sur les autres, afin d'élever ceux qui seroient trop cachés, ou qui paroîtroient trop bas, trop écrasés:

comme quand on exécute un dôme, il faut faire attention aux raccourcis de sa courbe extérieure pour l'allonger convenablement, & de manière à le rendre agréable à la vûe ; mais ces changemens ne sont jamais qu'une affaire de jugement & de goût ; il ne sçauroit y avoir d'autres raisons.

Malgré tout ce que nous venons de dire, il faut cependant convenir qu'à travers les tentatives qui ont été faites pour fixer les proportions de l'Architecture, on remarque épars çà & là, dans les différens ouvrages qui en ont traité, des beautés de détails, plusieurs profils d'un goût exquis, & même jusqu'à des ordonnances générales, dont nombre d'Architectes ont sçu tirer des partis très-avantageux dans les diverses occasions. Aussi, loin de chercher désormais de nouveaux systêmes (dessein que l'on peut regarder comme frivole, sur-tout après les efforts inutiles qui ont été faits par tant de Maîtres de l'art) il seroit sans doute préférable de travailler à établir des moyens d'approximation pour la pratique, capables de tenir lieu d'une rigoureuse exactitude qui s'échappe à nos recherches, soit en conciliant les différentes opinions qui ont été agitées sur cette matiere, soit en les enchaînant de maniere à ne former qu'un tout raisonné, susceptible de réunir à la fois les sentimens des modernes, ainsi que le goût & le jugement. Ce projet est d'autant plus possible, que dans l'Architecture il s'agit moins d'inventer de l'extraordinaire & du nouveau, que de chercher à plaire par la maniere de mettre en œuvre les beautés déjà trouvées, & de les placer à propos dans un point de vue propre à produire un effet agréable.

Pour y réussir, voici comme nous pensons qu'on pourroit s'y prendre. Ce seroit de s'en tenir aux trois ordres Grecs, parce qu'ils suffisent dans tous les cas, & sont relatifs aux trois manieres de bâtir, solide, moyenne & délicate. Car les deux autres ordres qu'on y a joint n'en sont qu'une insipide imitation, & ont été cause de toutes les licences qui ont fait dégénérer l'Architecture sous les Empereurs. En considérant donc chacune de ces trois manieres sous

deux

deux dénominations particulieres, l'une simple & mâle, & l'autre élégante ou plus riche, on parviendroit à avoir en quelque sorte six façons d'arranger les ordres. Ainsi on auroit deux Doriques, deux Ioniques, deux Corinthiens. Le caractere de chaque ordre seroit distinct comme à l'ordinaire, mais chacune des deux especes différeroit par plus ou moins de simplicité. Il n'y auroit qu'à approprier à ces ordres toutes les proportions les plus universellement applaudies, & les divers membres d'Architecture dont le bon effet de l'exécution a cimenté la réputation, on parviendroit à avoir non-seulement tout ce qui est nécessaire pour varier les ordonnances, mais encore un guide sûr, à l'aide duquel on ne pourroit risquer de se tromper sensiblement. Le choix parmi les ordonnances d'Architecture antiques se réduiroit à un petit nombre ; car il y en a très-peu qui méritent d'être imitées : à l'exception peut-être des trois colonnes de *Campo - vaccino*, du portique de la Rotonde, de l'ordre du temple de Mars le Vengeur, des profils du théâtre de Marcellus, & de quelqu'autres semblables, la plus grande partie n'est gueres digne de servir de modeles, & doit être plutôt regardé comme autant de singularités vicieuses, plus capables de corrompre le goût que de le former.

Dans les ruines de la Grece, il n'y a pas un profil, ni un détail intéressant d'Architecture dont on puisse se promettre de faire usage avec succès en exécution ; mais dans celles du temple de Balbec & du palais du Soleil à Palmyre, on remarque par endroits des ordonnances d'Architecture, des profils, des détails d'ornemens d'un goût exquis, & dont avec discernement il seroit possible de faire des choix très-avantageux.

Parmi les Architectes modernes qui ont travaillé sur les ordres, & qui ont pris l'antique pour modele, tels que Palladio, Vignole, & quelquefois Scamozzi, il y a aussi quelques proportions générales & plusieurs profils admirables qu'on peut adopter.

Nous n'avons garde d'en dire autant des ordonnances d'Architecture composées par Barbaro, Serlio, Alberti, Cattaneo, Bul-

L

lant, Viola & Philibert de Lormes : leurs manieres seches & mesquines dont on peut juger dans le livre des Paralleles de Chambray, ne méritent aucune attention, & doivent les faire regarder comme nulles pour notre objet.

Le cours d'Architecture de François Blondel (a) qui renferme tant d'excellens préceptes, offre en général sur les ordres des discussions plus savantes qu'appropriées à l'usage ordinaire ; aussi n'a-t-il fait aucun sectateur. Il en est de même du traité des ordonnances des colonnes suivant la méthode des anciens de Perrault, où il propose pour regle générale une moyenne proportionnelle entre le plus & le moins de toutes les proportions antiques : système que personne n'a adopté, parce qu'il n'est pas vrai que cette moyenne proportionnelle puisse produire, dans tous les cas, l'effet le plus agréable, & soit toujours le véritable point de perfection.

En suivant notre pensée, le Dorique simple (*figure 1, Pl. III*), seroit, à quelques changemens près, le Toscan de Vignole, sept diametres de hauteur ; entablement le quart ; piédestal le tiers. Cette proportion réussit parfaitement dans plusieurs édifices. Il n'y auroit qu'à rectifier la gueule pendante du soffite du larmier de la corniche de l'entablement, ne donner qu'un septieme de diminution au haut du fût de la colonne, changer la corniche de son piédestal, composée d'un filet & d'un talon qui est mesquine, en une plinte, un filet & un cavet, enfin élever un peu son socle : on auroit un ordre rustique à-peu-près parfait.

Pour l'ordre Dorique orné (*figure 2, Planche III*), on peut adopter encore le Dorique de Vignole, qu'il a imité de plusieurs exemples antiques. Il a huit diametres d'élévation : son entablement est aussi le quart & son piédestal le tiers ; avec quelques rectifications d'après les autres Doriques, & en ne diminuant sur-tout sa

(a) On est fâché de remarquer dans cet Ouvrage qu'après avoir donné, tome II, quatrieme partie, page 664, tous les détails de la porte Saint Denis, monument supérieur à tout ce que les anciens ont jamais fait en ce genre, François Blondel propose en parallele en arc de triomphe de sa composition, du plus mauvais goût & sans aucune proportion ; on est presque tenté de croire, en la voyant, qu'elle ne sçauroit être du même Auteur ; tant le contraste est frappant.

colonne que d'un septieme par le haut, (changement dont nous rendrons raison par la suite), cet ordre peut être employé avec succès. Tant qu'on n'accoupleroit pas les colonnes, on conserveroit, à l'imitation des anciens, les métopes quarrés dans la frise; mais lorsqu'on se trouveroit obligé à l'accouplement, quelle difficulté y auroit-il de faire dans ce cas tous les métopes barelongs uniformément? Au lieu de se donner la torture, comme de coutume, pour accorder ces métopes, soit en faisant pénétrer les bases des colonnes les unes dans les autres, soit en élevant la hauteur de l'entablement au-dessus du quart, soit en augmentant la proportion ordinaire du fût des colonnes, on parviendroit à employer cet ordre avec la même facilité que les autres. Notre arrangement procureroit d'ailleurs une variété qui n'auroit rien de choquant, & n'altéreroit en rien l'ensemble général de cet ordre, ni d'aucune de ses principales parties. La forme oblongue des triglyphes contrasteroit avec la forme barelongue des métopes: rien ne peut assurément être contraire aux vrais principes de l'Architecture dans ce procédé. Pour rendre le barelong des métopes moins sensible, il seroit aisé d'élargir le triglyphe d'un douzieme, & de diminuer aussi d'un cinquieme la saillie des bases des colonnes, de sorte que le métope n'auroit qu'à-peu-près un neuvieme de plus de largeur que de hauteur, ce qui est peu considérable. Quelques personnes pourront trouver à redire à ce changement, mais ce sera sans pouvoir objecter des raisons plausibles.

Au lieu de faire les bords des canelures en angle aigu, ainsi que le propose Palladio & Vignole, d'après le Dorique des Thermes de Dioclétien, il seroit mieux de substituer toujours un petit listel entr'elles, comme l'a fait Scamozzi, attendu que lorsqu'on exécute ces colonnes en pierres, ces arêtes n'ayant pas suffisamment de consistance, sont très-aisées à écorner.

Pour les intérieurs, rien n'empêcheroit d'adopter l'entablement du théâtre de Marcellus avec des denticules: elles y réussissent très-bien, malgré que Vitruve les désapprouve dans cet

ordre, comme étant affectées particuliérement à l'Ionique.

Nous n'insisterons pas sur quantité de petits détails de proportions, attendu que le dessein ci-joint les rend sensibles: d'ailleurs nous ne voulons ici qu'indiquer sommairement les ordonnances générales.

La colonne de l'ordre Ionique, simple, (*figure 3. Planche III.*) auroit neuf diametres d'élévation ; proportion presque généralement affectée à cet ordre dans tous les édifices, tant anciens que modernes: sa diminution par le haut seroit entre le sixieme & le septiéme du diametre inférieur: son chapiteau seroit celui de Scamozzi, dont les quatre faces sont semblables : sa base seroit celle connue sous le nom d'Attique ; elle est d'un profil universellement estimé : au lieu que celle que Vignole donne à cet ordre, ainsi que plusieurs autres Auteurs d'après Vitruve, n'a point de proportions ; c'est un gros tore qui paroît écraser un tas de petites moulures.

La hauteur de l'entablement seroit entre le quart & le cinquieme de la colonne : les dimensions de sa corniche seroient les mêmes que celles affectées à cet ordre par Palladio. En tenant les mutules un peu plus larges, & la frise sans bombement, (*a*) égale à l'architrave, & en donnant à cette derniere seulement deux faces séparées par un petit talon, on auroit un entablement de beaucoup de caractere, & dont les diverses parties auroient toute la correspondance nécessaire. Enfin, la proportion du piédestal dont on peut adopter les profils de Palladio, seroit entre le tiers & le quart.

L'ordre Ionique riche, (*figure 4*, *Planche III.*) auroit les mêmes dimensions générales que le précédent. Ses membres ne différeroient que par plus d'élégance & de légéreté ; pour cet effet, on adopteroit les profils de l'entablement du temple de la Fortune virile, qui est un des plus précieux de l'antique, & dont la hau-

(*a*) Nous supprimons le bombement de la frise, qui est une opinion particuliere à Palladio, & qui a peu d'exemples dans l'antique. Son but étoit par-là de donner plus de relief à ses corniches : au surplus en n'outrant pas trop ce bombement, ainsi qu'on le remarque dans plusieurs exemples des ruines de Palmyre, on peut l'employer quelquefois avec avantage.

teur générale est moyenne, proportionnelle entre le quart & le cinquieme ; c'est-à-dire, la même que celle que nous avons désigné pour l'ordre ci-devant. Le chapiteau de la colonne seroit l'antique, & la base celle que Palladio a affectée à cet ordre, laquelle est un peu plus riche que l'attique. Les profils du piédestal pourroient être ceux de Vignole, dont on éléveroit le socle de la base que cet Architecte tient, à son ordinaire, trop bas. Le dessein rend palpable toute la disposition de cette ordonnance, qui est une des plus parfaites qu'il soit possible d'imaginer.

Le Corinthien simple, (*figure 5, Planche III.*) auroit sa colonne de dix diametres de hauteur. La diminution de son fût seroit le sixiéme du diametre, conformément aux sentimens de Vignole, de Palladio, & de la plûpart des plus beaux modeles antiques & modernes, qui sont d'accord en ce point. Son chapiteau ressembleroit à celui du Corinthien ordinaire, sans altération & avec la proportion de deux modules $\frac{1}{3}$, qui est aussi générale dans tous les anciens édifices. La base auroit un module de hauteur, & une ressemblance avec celle du Corinthien de Palladio. La corniche de l'entablement seroit celle de l'ordre Composite de ce même Architecte, avec ses modillons à double face, qui produisent un si bon effet en exécution. En faisant la frise égale à l'architrave, en ajoutant une face à cette derniere, & en lui substituant pour couronnement un talon avec un filet, on auroit un entablement corinthien d'une grande maniere, & susceptible de beaucoup d'élégance. Sa hauteur totale seroit le cinquiéme de la colonne. De plus, le piédestal dont les profils sont les mêmes de Palladio, auroit d'élévation le quart de la colonne.

L'ordre Corinthien riche (*figure 6, Planche III.*) ressembleroit dans presque toutes ses proportions générales, à l'autre. Son entablement est imité de celui de la colonnade du Louvre, dont les moulures seroient réparties proportionnellement dans la hauteur totale du cinquieme de la colonne, que nous donnons à son élévation : le chapiteau auroit un module $\frac{1}{3}$, c'est-à-dire, seroit un

peu moins haut que celui de la colonnade en queſtion, qui a deux modules dix-huit parties, que l'on rectifieroit, en ajoutant une petite épaiſſeur aux tigettes du milieu des faces, pour leur donner plus de grace, & les empêcher de ſe rencontrer à angle aigu, ainſi qu'on peut le remarquer par les détails que nous donnerons ci-après, dans l'Hiſtoire de la conſtruction du périſtile du Louvre. Cette plus grande élévation ſeroit favorable ſurtout pour les chapiteaux, pilaſtres qui n'ayant pas de diminution, paroiſſent un peu trop larges, lorſqu'on ne leur donne que deux modules ½. La baſe auroit un module & les mêmes profils que celle de ce dernier édifice. La colonne auroit dix diametres & ⅙ : cette hauteur d'un ſixieme affectée de plus, eſt relative à l'augmentation d'élévation du chapiteau ſur le précédent, & a pour but de conſerver à ſon fût la même longueur. Enfin le piédeſtal ſeroit compoſé des mêmes moulures que celui de Vignole. Il eſt à croire que ce changement élégiroit ſinguliérement cette ordonnance faite pour réunir toutes les richeſſes de l'Architecture, & que tout cet enſemble l'emporteroit encore de légéreté ſur le précédent.

Si l'on ſe donne la peine d'examiner attentivement notre procédé, on verra que toutes nos ordonnances d'Architecture ſont progreſſives en élégance, en légéreté, & analogues à la vraie maniere de bâtir, qui conſiſte à proportionner les fardeaux aux piliers qui doivent les ſoutenir. Sans ceſſe on avance par gradation du ſimple au plus riche. Nous n'admettons que trois ordres, parce qu'ils renferment tout le néceſſaire de l'architecture, qu'eux ſeuls ſuffiſent dans toutes les circonſtances, & que ce que l'on a voulu inventer au-delà ſous le nom de Compoſite, d'ordre François, &c. n'a fait qu'apporter de la confuſion. D'ailleurs le point de vue ſous lequel nous conſidérons les ordres Grecs, eſt plus étendu que de coutume. On auroit deux ordres pour un, dont chacun en particulier, quoique ſous une même dénomination, pourroit être employé différemment ſuivant les occaſions.

DE L'ARCHITECTURE. 87

On ne doit point regarder comme une licence, de ce que nous considérons le Toscan comme un Dorique simple. Sa proportion de sept diametres, étoit celle que les Grecs lui donnoient le plus souvent. Au Théâtre de Marcellus, le Dorique n'a que sept diametres. Quant aux métopes & aux triglyphes que nous n'admettons pas dans cet ordre, ils ne sont pas plus essentiels au Dorique que sa proportion. Tout le monde appelle Dorique, l'ordre qui environne la place de Saint Pierre de Rome, bien qu'il n'y ait ni métopes ni triglyphes dans son entablement.

Le Dorique riche, de la maniere dont nous l'envisageons, en secouant la servitude des métopes quarrés, quand l'accouplement des colonnes ne sçauroit le permettre, autrement qu'en tronquant & défigurant quelques parties principales de cet ordre, le rend susceptible d'être employé partout où l'on veut donner un caractère mâle & héroïque à un édifice. Il n'y a qu'une superstition aveugle pour tout ce qui n'est pas consacré par l'antiquité, qui puisse trouver à redire à ce changement.

On observera aussi que nous avons donné à nos colonnes une progression dans leur diminution, relative à leur longueur & à leur délicatesse. Le Dorique a de diminution par le haut le septieme de son diametre; le Corinthien a le sixieme; l'Ionique a une diminution moyenne proportionelle, entre le sixieme & le septiéme. Vignole veut qu'on diminue uniformément toutes les colonnes d'un sixieme, excepté celles de l'ordre Toscan qu'il affecte même de diminuer plus que les autres. Palladio & Scamozzi vont jusqu'à donner à ce dernier le $\frac{1}{4}$ de la diminution de la colonne; ce qui semble absurde, vû que plus les colonnes sont courtes & matérielles, moins elles devroient être au contraire diminuées, ne fusse qu'afin de paroître porter avec plus de solidité ce qui est au-dessus. Au Dorique de la sépulture d'Albane, un des plus estimés de l'antique, la diminution n'est que d'un septieme; proportion adoptée par Palladio. Quant aux autres diminutions de colonnes Ioniques & Corinthiennes, elles sont assez constantes dans les meilleurs édifices.

L'élévation des colonnes par rapport à leurs diametres que nous avons assignés, est encore conforme à celle qu'on remarque dans la plûpart des modeles, tant anciens que modernes. On est presque convenu aujourd'hui généralement, que la proportion de huit diametres pour le Dorique, de neuf pour l'Ionique, & de dix pour le Corinthien, produisoit l'effet le plus agréable à la vue ; de sorte qu'on ne peut gueres s'en écarter.

Il en est de même de la diminution des colonnes qui l'on fait commencer partout, depuis le tiers inférieur du fût progressivement, jusqu'en haut. Il paroît que c'est un systême adopté maintenant par tous les Architectes, malgré la plûpart des exemples de l'antiquité, dont presque toutes les colonnes sont diminuées du bas en haut du fût, à l'imitation des arbres (a).

Vignole indique pour regle générale, de donner le quart de la hauteur des colonnes aux entablemens de tous les ordres : proportion qui paroît gigantesque, surtout pour les ordres délicats. Il s'ensuit de son systême qu'une colonne Corinthienne de même élévation qu'une Toscane, doit supporter un fardeau égal, ce qui est contraire à la raison, relativement à la grande différence des diametres, qui paroit demander un fardeau proportionné. C'est précisément proposer de mettre sur les épaules d'une jeune fille délicate & à qui l'âge rend la taille déliée, le même poids que sur celles d'un robuste athlete. Nous sçavons que beaucoup d'exemples antiques offrent cette proportion, aussi ne faisons-nous cette remarque que pour apprécier ce qui est le plus d'accord avec le jugement, lequel est une espece de pierre de touche à laquelle il faut tout essayer dans les arts ; sans quoi tout dégénère en bizarrerie ou en confusion.

Palladio veut au contraire que l'on donne le cinquieme à

(a) Quant au renflement vers le tiers inférieur du fût de la colonne, observé dans quelques édifices modernes, & principalement à la colonnade du Louvre ; indépendamment que cette licence est contre tout exemple antique, il semble que ce renflement soit contraire à la construction, & annonce que la colonne s'étant affaissée, a bouclé dans son milieu. Or, suivant les regles de l'art de bâtir, tout doit s'élever à plomb & en retraite.

l'entablement

l'entablement corinthien & ionique indistinctement, & une hauteur entre le quart & le cinquiéme à l'entablement dorique ; proportions qui ne sont pas raisonnées : car la cause de la diminution des entablemens (*a*), ne pouvant être autre que de décharger les colonnes, à mesure qu'elles s'affoiblissent & qu'elles deviennent plus délicates, il s'ensuit qu'il faut la rendre progressive, c'est-à-dire, différente sur une colonne ionique que sur une corinthienne. C'est pourquoi nous avons donné le quart à l'entablement dorique, le cinquiéme à l'entablement corinthien, & une hauteur moyenne proportionnelle, à l'entablement ionique qui est intermédiaire. Il résulte encore de cet arrangement que les corniches des entablemens des ordres délicats, devenant moins saillantes à mesure qu'elles s'élevent, sont d'une exécution plus facile.

De toutes les proportions générales, celles des piedestaux paroissent les plus difficiles à déterminer, parce qu'ils ne sont pas des parties absolument indispensables aux colonnes, & qu'on ne les emploie gueres que dans des cas de nécessité ; car hors de là, il faut leur substituer des socles, & les moins hauts favorisent d'autant plus l'élévation & la grace des colonnes.

Entre la hauteur constante du tiers des colonnes que Vignole donne à tous ses piedestaux, laquelle nous paroit excessive pour les ordres délicats, dont elle semble allonger encore le fût par la grande élévation, & la hauteur aussi constante du ¼ que leur donne Palladio, nous avons pris également le parti de leur assigner une relation intime avec le caractère de l'ordre qu'ils supportent : ainsi nous avons donné le tiers au piedestal de l'ordre Dorique, le quart à celui de l'ordre Corinthien, & une hauteur entre le quart & le cinquiéme, au piedestal de l'ordre Ionique.

(*a*) Il y a des Architectes qui inclinent sur le devant les larmiers, à l'imitation de quelques exemples antiques, prétendant que cette inclinaison dessine mieux les profils des corniches & leur donne plus de relief. Mais ces licences plaisent à peu de monde ; & en général dans tout ce que l'on fait, il faut suivre les méthodes approuvées : c'est presque toujours avoir tort, que d'être seul de son sentiment.

En poursuivant ainsi les paralleles suivant notre méthode, & en s'attachant à motiver toujours les raisons de préférence, on parviendroit à déterminer des rapports d'approximation à tous les différens membres d'Architecture. On établiroit une correspondance entre les portes & les croisées, avec le caractère des ordres qui les accompagnent. Les portes & croisées de notre dorique simple, par exemple, pourroient avoir de hauteur deux fois leur largeur ; celles du second dorique auroient deux fois & un sixiéme : celles de l'ionique deux fois & un tiers ; celles du corinthien deux fois & demie.

Il en seroit de même des espacemens des colonnes que l'on apprécieroit toujours par des comparaisons, soit avec l'usage des Anciens, soit avec les meilleurs exemples modernes, soit avec les suffrages des Maîtres de l'art.

On assigneroit aussi des hauteurs aux soubassemens & aux attiques, relativement aux ordres qu'ils supportent ou qu'ils couronnent suivant les différens cas. On parviendroit encore à déterminer les proportions les plus agréables des ordres d'Architecture, lorsqu'ils sont élevés l'un au-dessus de l'autre, & s'il vaut mieux donner à chaque ordre supérieur, le diametre du haut de la colonne qui lui est inférieur, ou bien seulement un module de moins que l'ordre qu'il surmonte, ou bien enfin s'il n'y auroit pas quelqu'autre disposition générale plus favorable : en un mot, par des observations sagement rédigées, on viendroit à bout d'indiquer quelles sont les variétés que le jugement, & non l'optique, peut apporter suivant les circonstances, dans les proportions.

Il est à croire qu'un traité des proportions développé suivant notre exposé, seroit satisfaisant à tous égards, & répondroit aux diverses ordonnances que l'on peut souhaiter. A la place de systêmes pleins de disparates & d'inconséquence, par-tout les regards du Philosophe dirigeroient le compas de l'Architecte : par-tout le jugement éclaireroit le goût. Les proportions cesseroient d'être livrées à la bisarrerie des opinions sous aucun prétexte

spécieux ; elles seroient un assemblage exquis de tout ce qui a obtenu séparément le suffrage universel, placé dans le point de vue le plus propre à produire un effet agréable, & par conséquent susceptible de réunir tous les sentimens. Sans risquer d'opérer au hasard & machinalement, comme par le passé, on pourroit se flatter alors d'avoir une méthode raisonnée avec des approximations constantes d'après les meilleurs exemples, à l'aide desquelles on seroit certain de ne pouvoir sensiblement s'égarer dans la pratique ; avantage qu'on ne peut se promettre de tous les ouvrages qui ont été produits jusqu'à présent sur cette matiere.

EXPLICATION DES FIGURES.

La figure premiere est le Dorique simple. La colonne a sept fois son diametre de hauteur ; sa diminution par le haut est d'un septieme ; son entablement est le quart, conformément à la proportion que lui donnent Vignole & Palladio ; on peut remarquer le bon effet de cet ordre à l'Orangerie de Versailles.

Il est à observer pour l'intelligence de notre dessein, que nous supposons le module divisé en trente parties, & que les cottes des différentes saillies sont mesurées depuis la ligne centrale de la colonne.

Le piedestal est le tiers de la hauteur de la colonne : le talon & le filet qui lui servent de corniche, suivant Vignole, ont été changés en une pleinte, un filet & un cavet ; & nous avons aussi élevé son socle de trois parties.

La figure 2 représente le Dorique riche ; sa colonne à huit diametres ; sa diminution est d'un septieme ; ses canelures sont séparées par un listel ; son entablement est le quart avec les mêmes profils que Vignole lui donne ; son piedestal qui est du même Auteur, a le tiers ; nous en avons seulement supprimé le double socle.

La figure 3 est l'Ionique simple. La colonne a neuf diametres; son chapiteau est le moderne de Scamozzi; sa base est attique; sa diminution vers le haut est entre le septieme & le sixieme; la corniche de l'entablement est celle que Palladio affecte à cet ordre. Pour tenir un milieu entre Vignole qui fait la frise plus haute que l'architrave dans cet ordre, & Palladio qui la fait plus basse, nous les avons fait égales, & nous avons divisé la hauteur de l'architrave en deux faces partagées inégalement par un petit talon. Le piedestal est composé des profils de celui de Palladio, dont nous avons diminué la hauteur du socle que cet Architecte au rebours de Vignole, tient dans tous ses piedestaux trop élevée; notre proportion est entre le tiers & le quart.

La figure 4 qui représente l'ordre Ionique riche, a la proportion générale de l'Ionique du temple de la Fortune Virile : la colonne a neuf diametres; la distribution de la totalité & des diverses parties de l'entablement est la même. Nous avons seulement supprimé le filet qui couronne la frise pour élever les denticules qui, par ce moyen, deviennent plus apparentes; ainsi que le filet qui couronne le larmier pour en augmenter la cimaise. La base de la colonne est celle de Palladio. Les profils du piedestal sont ceux que Vignole a affectés à cet ordre, dont nous avons élevé le socle de dix parties.

La figure 5 est l'ordre Corinthien simple : sa hauteur est dix diametres : le chapiteau a la proportion de l'antique; la base est celle de Palladio. L'entablement est le cinquieme de la colonne; la corniche est celle de l'ordre Composite de ce dernier Architecte dont nous avons tenu les modillons à double face, un peu moins larges : la frise a été faite égale à la hauteur de l'architrave : & à ce dernier nous avons affecté des profils en rapport avec le Corinthien. Le piedestal a de hauteur le quart de la colonne : son profil est celui que Palladio donne à cet ordre, à la différence du socle que nous avons tenu plus bas.

La figure 6 est le Corinthien riche; sa colonne a dix diametres

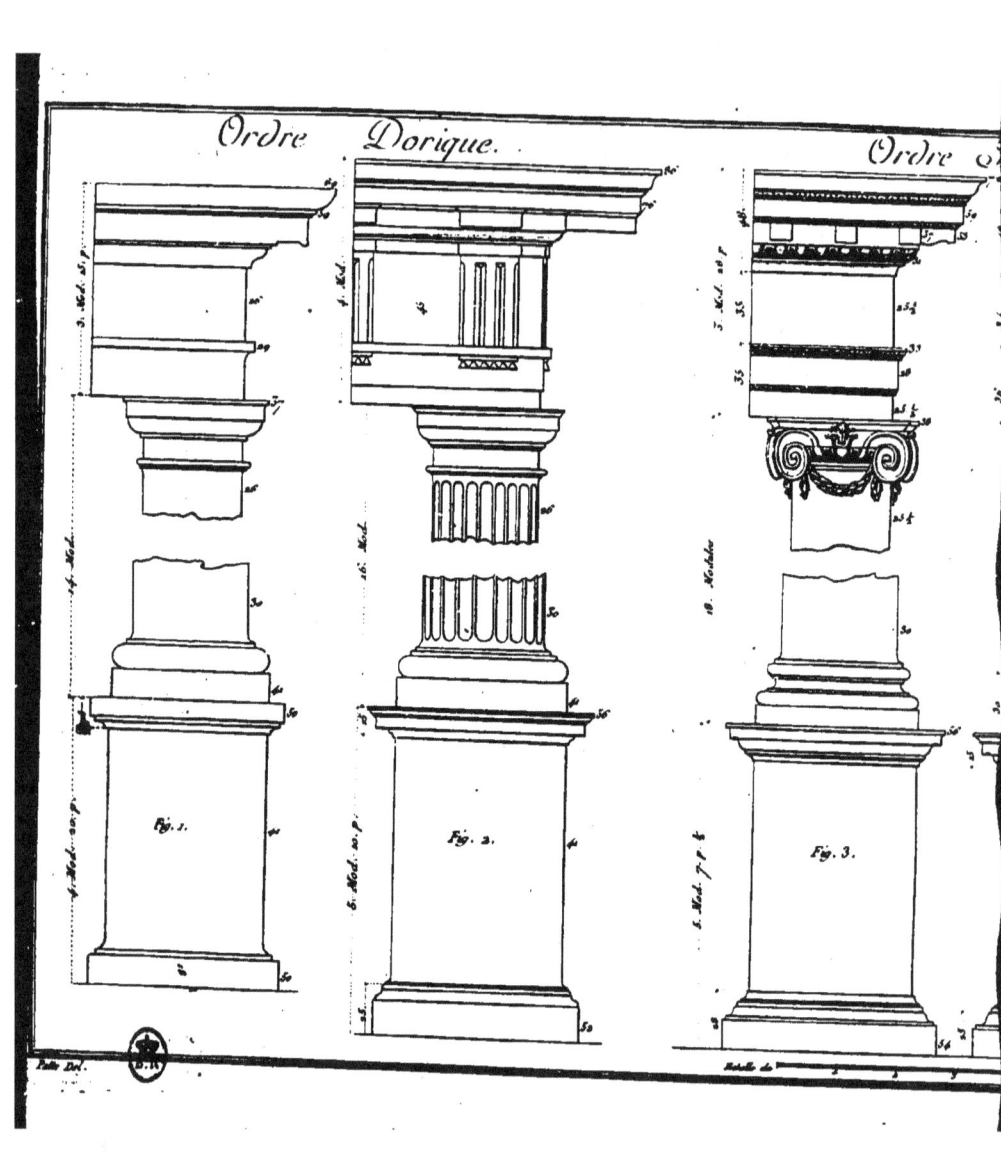

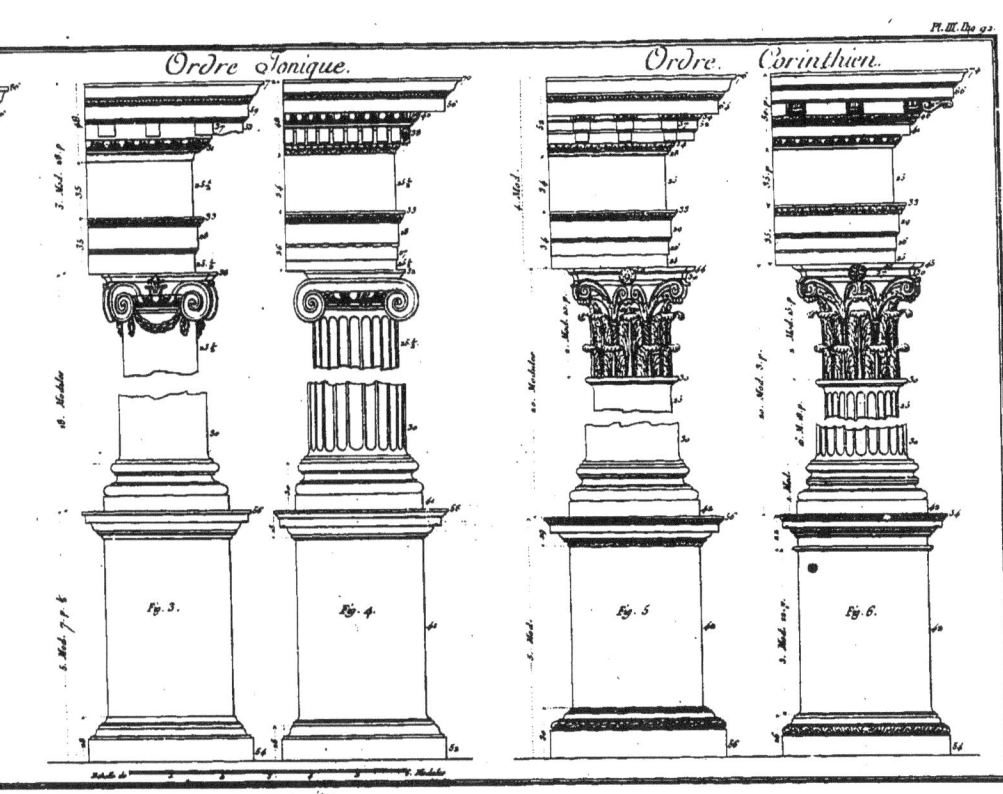

& trois parties de hauteur ; son chapiteau a deux modules . ; sa base est celle que l'on remarque à la Colonnade du Louvre ; son entablement qui est aussi le cinquieme de la colonne, offre toutes les distributions des moulures du même ordre de la Colonnade, reparties proportionnellement dans notre hauteur générale : enfin son piedestal a les mêmes profils que celui du Corinthien de Vignole, avec un socle plus élevé de six parties.

CHAPITRE TROISIEME.

Instructions pour un jeune Architecte sur la construction des Bâtimens.

Quoique l'Architecture, considérée en elle-même, ne paroisse dépendre aux yeux du vulgaire, que de la connoissance de la pratique, il s'en faut bien, Monsieur, que cette derniere donne le génie & les lumiéres. Que l'on cite des Architectes vraiment dignes de ce nom, on nommera des hommes dont l'esprit étoit préparé par l'étude de l'Antiquité, cultivé par les Belles-Lettres, & enrichi de connoissances philosophiques, à l'aide desquelles ils ont porté le flambeau dans tous les détours de leur Art : tels ont été les Vitruve, les Palladio, les Michel-Ange, les Perrault, les François Blondel, & plusieurs autres, dont les ouvrages feront à jamais l'admiration de la postérité.

Ce sont vraisemblablement les connoissances sans nombre nécessaires pour exceller dans l'Architecture, qui firent dire autrefois à Platon, que la Grece toute florissante qu'elle étoit de son tems, avoit de la peine à citer un excellent Artiste en ce genre. En effet, comme l'a très-bien observé un Académicien moderne (a) : » les » plus difficiles de tous les Arts, sont ceux dont les objets sont chan- » geans, qui ne permettent pas aux esprits bornés l'application » commode de certaines régles fixes, & qui demandent à chaque » moment, les ressources naturelles & imprévues d'un génie heu- » reux.

Pour réussir à devenir un habile Architecte, le vrai moyen est de tourner toute son instruction en parallele ; ce n'est qu'à force de s'accoutumer à voir & à comparer les objets entr'eux, qu'on peut espérer d'acquérir un sentiment fin & délicat, & de se rendre le coup-

(a) *Fontenelle*, Eloge de M. de Vauban.

d'œil en quelque sorte infaillible. A l'aide de cette maniere d'étudier, on parvient insensiblement à mouler à sa tête les modèles que l'on copie, à saisir l'esprit des ouvrages des grands Maîtres, leurs traits, leur génie, & à prendre chez eux de quoi les égaler, sans devenir leur plagiaire. Une fois l'imagination suffisamment nourrie par ces différens paralleles, on contracte l'heureuse habitude de composer avec facilité, parce qu'on trouve en soi-même une abondance de pensées dont on s'est enrichi, sans presque s'en appercevoir. C'est ainsi qu'ont étudié ceux qui se sont le plus distingué en Architecture, & c'est la seule maniere de l'étudier avec fruit.

Mais malgré votre application à vous perfectionner, je ne puis cependant vous dissimuler que vous entrez dans une carriere bien difficile à parcourir, & que vous obtiendrez avec peine les occasions de manifester vos talens. Eussiez-vous autant de sçavoir que les Perrault & les Mansards, peut-être n'aurez-vous jamais l'avantage d'employer une colonne. La raison en est, qu'il y a peu d'art où il se rencontre moins de connoisseurs qu'en Architecture. Communément on choisit sur sa réputation pour les grands ouvrages un Peintre, un Sculpteur, ou un Musicien ; mais c'est presque toujours le hazard qui décide du choix d'un Architecte. Envain aurez-vous développé ces édifices si vantés, où l'antiquité semble nous avoir transmises les traces pompeuses de son génie & de sa grandeur, si vous n'avez des protecteurs puissans, ou une cabale qui vous produise ; un Écolier protégé l'emportera sur vous, vous enlevera les occasions que vous méritiez, & les moyens de signaler votre capacité.

Vous espérerez aussi inutilement avoir la préférence dans les concours que l'on propose quelquefois, lorsqu'il s'agit d'édifices publics. Quelques chef-d'œuvres que vous fassiez, soyez persuadé que toutes vos pensées seront le plus souvent sacrifiées à celui de vos rivaux qui se trouvera en faveur. Vous verrez avec douleur qu'un autre se parera de vos idées, & que vous n'aurez exactement servi qu'à la réputation d'autrui.

Quoi qu'il en soit, je vous exhorte à ne vous pas rebuter, en attendant les occasions favorables, & à travailler de plus en plus à vous perfectionner, soit dans la théorie, soit dans la pratique. Car le dessein ne suffit pas seul, pour exceller dans l'Architecture. Rien n'est au contraire plus commun, que de voir d'excellens Dessinateurs, être de très-médiocres Architectes, témoins Oppenort, Meissonier, Germain & Pinault. Le dessein, s'il n'est éclairé par l'expérience, n'est qu'une illusion agréable, dont l'exécution détruit le charme la plûpart du tems : c'est de l'Architecture en peinture, & voilà tout. Croyez qu'il y a une différence immense entre l'effet que produit un édifice sur le papier, & celui qu'il fait sur le lieu. Le dôme des Invalides dessiné géométralement tel qu'il est, ainsi que je l'ai éprouvé, n'est pas supportable; il paroît lourd, pesant, sans proportion ; cependant, quelle élégance n'a-t-il pas en exécution ? Est-il rien d'aussi gracieux, & d'aussi heureusement terminé ? C'est ce qui caractérise le grand Architecte, que de sçavoir juger par avance de ce que deviendront ses pensées sur place, d'apprécier l'effet des avant-corps, des raccourcis & de la perspective d'un projet, afin que toutes les diverses parties de son ensemble soient tellement liées, que de leur assemblage il résulte une sorte d'harmonie muette, où rien ne se contrarie, où rien ne se confonde, où rien ne rompe l'unité de dessein ; mais où tout tende au contraire à grandir les objets, & à les faire valoir, afin de produire aux yeux une espéce d'enchantement. C'est la réunion de la pratique à la théorie, qui vous instruira de tous ces rapports.

Ajoutez à cela, que le véritable honneur d'un Artiste doit consister à ne rien ignorer de ce qui constitue essentiellement sa profession. Il ne faut pas moins qu'il cherche à s'y distinguer par son talent, que par sa droiture & son intégrité : il doit surtout redouter de se charger des intérêts d'autrui, sans les lumiéres nécessaires, & avoir sans cesse devant les yeux que c'est la même chose pour le particulier qui fait bâtir, d'être ruiné par un ignorant

plein

plein de probité & sans talent, ou par un prétendu Architecte qui s'est entendu avec les Entrepreneurs, pour le tromper. Ce que le célébre Averoës disoit de la Médecine, qu'un honnête homme pouvoit s'amuser de la théorie de cette science, mais qu'il devoit trembler lorsqu'il passoit à sa pratique, peut s'appliquer à aussi juste titre à notre profession. Si l'on confiesa santé à son Médecin, on met le plus souvent sa fortune entre les mains de son Architecte. Combien de gens ont été ruinés uniquement par le mauvais choix ou l'ineptie de ceux auxquels ils avoient confié la direction de leurs bâtimens!

Il paroît qu'anciennement on étoit bien plus circonspect à donner sa confiance qu'aujourd'hui. Avant d'employer un Architecte, dit Vitruve, Livre VI, on prenoit garde à ses mœurs & à son éducation: on se fioit davantage à celui dans lequel on reconnoissoit de la modestie, qu'à ceux qui affectoient de montrer beaucoup de suffisance: la coutume de ce tems-là, étoit que les Architectes n'instruisoient que ceux qu'ils jugeoient capables des grandes connoissances nécessaires dans cet Art, & surtout de la fidélité desquels ils pouvoient répondre: on leur apprenoit qu'il faut qu'un Architecte attende qu'on le prie de se charger de la conduite d'un bâtiment, & qu'il ne peut sans rougir, faire une démarche qui le fasse paroître intéressé, parce qu'on ne sollicite pas quelqu'un pour lui faire du bien, mais au contraire pour en recevoir.

Indépendamment des connoissances relatives au dessein, un Architecte instruit doit être à la fois, Appareilleur, Maçon, Charpentier, Serrurier, Couvreur, Menuisier, Peintre, Sculpteur, Marbrier, Vitrier & Plombier. Il convient qu'il sçache parler à chaque ouvrier son langage; qu'il connoisse leurs différens travaux, leur nature, leurs bonnes ou mauvaises qualités; qu'il soit au fait de leurs emplois, de leurs main-d'œuvres, & surtout des différentes manieres de tromper, pour les prévenir. Il faut qu'il assigne à chaque objet sa place, ses mesures, sa liaison, sa proportion; qu'il soit en état d'entrer dans tous les détails de leurs

devis & de leur toisé, pour réduire chaque Entrepreneur à des prix raisonnables, ou lui rendre justice avec connoissance de cause. Sans toutes ces lumieres, vous ne devez pas vous hasarder de conduire en chef un bâtiment: sans cesse vous serez la dupe des ouvriers, & par contre-coup vous courerez risque de tromper, sans le vouloir, ceux qui vous auront donné leur confiance.

Les Ouvriers se rendent singulierement attentifs pour démêler si ceux qui leur commandent sont suffisamment instruits, & rarement ils s'y méprennent. S'ils jugent que vous n'avez pas l'expérience nécessaire; si vous leur paroissez indécis; si vous leur proposez des choses peu exécutables, ou dont vous n'êtes pas en état de leur démontrer la solidité; si enfin, vous ne leur parlez pas avec un ton qui leur en impose, & qui les persuade de votre capacité, peu-à-peu ils chercheront à vous subjuguer: sous le prétexte qu'ils répondent de l'ouvrage, ils feront leur possible pour augmenter votre indécision; sans cesse vous les entendrez vous conseiller pour leurs intérêts, & quelquefois même faire naître des incidents capables de constituer dans des dépenses plus considérables. Il me souviendra toujours de ce qui arriva lors de la fondation d'un de nos grands édifices publics, il y a une vingtaine d'années. Le terrain sur lequel il s'agissoit de fonder, étoit un tuf de la meilleure qualité; l'Entrepreneur qui sçavoit avoir affaire à un homme peu expérimenté, lui éleva des doutes sur la bonté du sol, prétendit qu'il n'y avoit pas suffisamment de sûreté à bâtir dessus, & engagea l'Architecte à construire un massif de six ou sept pieds d'épaisseur en pierre, sous toute la superficie de l'édifice; de sorte que les fonds que l'on comptoit employer pour le parfaire, se trouverent consommés avant qu'il fût sorti hors de terre.

La connoissance intime de la pratique vous apprendra encore à réformer la prodigalité des matériaux, pour diminuer la dépense des bâtimens dont vous serez chargé. Par un examen réfléchi des procédés usités, il est aisé de s'appercevoir combien l'on confond sans cesse dans la construction, l'accessoire avec le prin-

cipal, ce qui doit supporter avec ce qui ne supporte point; d'où il résulte qu'on n'opere continuellement que de petites choses avec des moyens extraordinaires. Quelques réflexions suffisent pour en convaincre. N'est-il pas vrai que dans un bâtiment, toutes les parties des murs ne servent pas également à son soutien ? A l'exception des encoignures & des jambes sous poutre qui ont besoin de solidité, le reste, absolument parlant, pourroit rester à jour, & n'est en quelque sorte que de remplissage. Les premieres habitations de nos peres étoient soutenues sur quatre piliers, portant chacun dans les angles les pieces transversales & inclinées qui formoient le toit ; leur intervalle étoit garni de terre grasse & de branchages pour garantir des injures de l'air : on se seroit sans doute mocqué dans ces tems grossiers, de celui qui eût planté des piliers jointifs à côté les uns des autres, sous le prétexte de donner plus de solidité à sa cabane. C'est pourtant-là ce que font à-peu-près nos Bâtisseurs, en prodiguant indifféremment de la pierre de taille partout, en confondant ce qui exige de la force, & ce qui n'en exige point, en faisant de leurs édifices de vraies carrieres.

Le grand art en Architecture consiste à ne donner d'épaisseur qu'autant qu'il en faut pour la solidité ; c'est de mettre des forces, & d'assurer avec toute la fermeté possible les fondations, les points d'appui, ainsi que les endroits où doivent être la charge & la poussée : dans tout le reste il convient d'élégir & d'économiser : ce n'est assurément que par ignorance que l'on donne plus que moins. Examinez les ouvrages des Goths, dont tous les Constructeurs devroient sans cesse étudier la bâtisse, au lieu de se contenter simplement de l'admirer ; vous verrez avec quelle intelligence ils répartissoient leurs matériaux ; vous observerez qu'ils assuroient très-solidement les fondations de leurs édifices sans profusion, mais qu'à mesure qu'ils les élevoient, ils élégissoient leurs constructions, tellement qu'on remarque des murs d'Eglise, réduits quelquefois à sept à huit pouces d'épaisseur, & leurs voûtes n'avoir que quatre à cinq pouces. Que l'on

compare avec ces chefs-d'œuvre la plûpart de nos bâtisses modernes; on verra qu'on donne souvent à nos voûtes jusqu'à deux pieds d'épaisseur ; de-là vient que leurs clavaux, qui ressemblent à des coins, ont une poussée prodigieuse qui oblige d'augmenter la force des murs à proportion.

Mais sans remonter à des tems reculés, avant le siecle dernier, il s'en falloit bien qu'on fût aussi prodigue qu'on l'est devenu depuis de pierres de taille : on s'en servoit le plus souvent pour la montre, & comme d'une espece de lambri capable de décorer l'extérieur d'un bâtiment : le dedans des murs étoit en moilon ou en briques. Lorsque l'on fit, il y a quelques années, le percement du guichet Marigny dans le rez-de-chaussée de la grande galerie du Louvre exécutée sous Henri II, on fut tout étonné de ne trouver que des plaquis de pierre de taille de huit ou neuf pouces d'épaisseur, qui masquoient des murs de moilons très-durs, maçonnés avec du mortier de chaux & sable. On s'imagina que c'étoient les Entrepreneurs de ces tems-là qui avoient trompé : il ne vint à la pensée de personne que la tromperie eût été trop publique & trop grossiere, mais qu'on l'avoit fait au contraire exprès, par épargne & à dessein de diminuer la dépense de cet édifice. Le Palais Royal exécuté aux dépens du Cardinal de Richelieu, qui avoit assurément le moyen de payer, fut en grande partie construit de cette maniere : toutes les fondations, ainsi qu'on l'a observé depuis peu dans les démolitions qui ont été faites de plusieurs corps de bâtimens, furent exécutées seulement en moilons durs ; la plûpart même des murs de face extérieurs étoient aussi revêtus de pierres de taille apparentes, tandis que leur intérieur étoit en moilons.

Il n'est pas moins inutile de mettre de gros murs dans un bâtiment, comme on le fait souvent, lorsqu'il n'y a ni plancher ni charge quelconque à supporter, & où la plus simple cloison peut suffire. Il y a plus d'art qu'on ne croit à répartir avec une intelligence économique les matériaux dans un bâtiment, afin de ne point multiplier les objets sans nécessité : car supposé qu'à

cause du peu de largeur des trumeaux, dans une maison ordinaire, on se croie obligé de faire les murs de face tout en pierre de taille, il n'y a pas de raison au moins pour construire ainsi les murs de refend & mitoyens ; c'est une prodigalité ruineuse, & c'est jeter l'argent par la fenêtre, que de ne les pas exécuter en moilons durs & en briques, avec seulement des chaines en pierres où elles sont indispensables.

On peut dire que la construction des bâtimens est véritablement un tissu d'abus, où les routines tiennent lieu de principes : c'est un art où l'on peut faire en quelque sorte toutes les sottises que l'on veut impunément, ainsi que vous pourrez le remarquer par tous les détails où nous allons entrer.

ARTICLE PREMIER.
Des Us & Coutumes, & des Devis.

Pour ne pas confondre toutes les idées, je vais vous faire parcourir par ordre les attentions qu'il conviendroit sans cesse d'observer dans l'exécution d'un bâtiment, afin qu'en les comparant avec ce qui se pratique journellement, vous soyez en état de distinguer avec connoissance de cause ce qui constitue la bonne construction.

Je suppose que votre projet soit distribué de maniere à tirer tout l'avantage convenable de l'emplacement où il s'agit de l'exécuter ; que vous avez eu égard à toutes les contraintes & aux différens nivellemens du local ; que vous avez donné à vos murs, des épaisseurs proportionnées aux fardeaux qu'ils doivent porter; que vous avez réparti tous vos matériaux avec l'intelligence nécessaire; & qu'en un mot vous avez concilié l'économie avec la solidité.

Je suppose encore que vous êtes instruit des usages relatifs aux servitudes respectives des bâtimens voisins, par rapport soit aux différens allignemens, soit à l'écoulement des eaux, soit aux sujé-

tions des murs mitoyens. Relativement à ces murs, par exemple, vous devez sçavoir qu'il convient d'en payer les charges en cas de surhaussement, qu'il n'y faut pas engager les tuyaux de cheminées, qu'on n'y peut sceller que des solives d'enchevêtrure; qu'il est d'usage de ne leur faire supporter des poutres qu'autant qu'on éleve au-dessous des chaines de pierre de taille; qu'on n'y sçauroit pratiquer de croisées sans les griller & les élever à la hauteur portée par les Ordonnances, sçavoir à neuf pieds au rez-de-chaussée & à sept pieds pour les autres étages; que pour adosser une écurie ou une fosse d'aisance contre un mur commun, il est à propos d'appliquer un contre-mur de huit pouces d'épaisseur jusqu'au rez des mangeoires dans le premier cas, & dans le second un contre-mur d'un pied d'épaisseur de toute la hauteur de ladite fosse; que dans la construction d'un four contre un mur mitoyen, il est nécessaire de laisser de son côté un vuide de six pouces, appellé le *tour du chat*. Vous devez aussi ne pas ignorer que les tuyaux de cheminées sont obligés d'avoir trois pieds de long sur dix pouces de large dans œuvre; qu'il est défendu d'approcher aucun bois de charpente plus près que de six pouces de l'intérieur desdits tuyaux; & qu'enfin pour l'âtre d'une cheminée, il faut laisser d'une part trois pieds six pouces de distance, depuis le nud du mur jusqu'au devant du chevêtre, & de l'autre écarter les solives d'enchevêtrure, d'un pied de plus que le dedans-œuvre des jambages d'une cheminée : car sans ces connoissances que l'on trouve dans tous les livres de toisé, & plusieurs autres encore, vous constituerez votre Propriétaire dans des procès avec ses voisins; & si vos Entrepreneurs n'y prennent garde, ils seront condamnés par la Police à des amendes & à la démolition d'une partie de leurs travaux.

Votre projet étant donc rédigé, en égards aux us & coutumes & aux loix des bâtimens; & tous vos plans depuis la cave jusqu'au grenier, ainsi que les élévations & les coupes étant suffisamment terminés; avant de mettre la main à l'œuvre, il faudra que vous fassiez un devis circonstancié des différentes sortes d'ouvrages qui

doivent entrer dans la construction du bâtiment en question. Vous y fixérez leurs qualités & leurs diverses natures : vous assignerez aussi à chacun des prix modérés, mais raisonnables, & suivant lesquels vous puissiez vous rendre difficile, & exiger d'être bien servi. Car c'est, selon moi, une mauvaise économie que de vouloir obtenir quoi que ce soit à trop bon marché : il est aisé de se rendre compte avec de l'expérience, du gain que peut faire un Entrepreneur par chaque toise d'ouvrage : si vous ne lui passez pas des marchés convenables, il faut de deux choses l'une, ou qu'il vous trompe pour se tirer d'affaire, ou qu'il se ruine.

Mais pour opérer avec efficacité ce devis, il faut immuablement arrêter comme vous voulez que chaque ouvrage soit construit, & faire en sorte de n'avoir plus rien à changer après coup à vos desseins. N'imitez point ces Architectes irrésolus qui n'ont jamais d'idées nettes de ce qu'ils veulent faire, & qui font démolir aujourd'hui ce qu'ils ont fait exécuter hier. Le célebre François Mansard étoit de ce caractere ; il aima mieux n'être point chargé de la conduite de la Colonnade du Louvre, que de ne se point réserver, à son ordinaire, la liberté de réformer, & de recommencer ce qu'il jugeroit à propos : c'est payer sans contredit bien cher l'habileté d'un Architecte, que de l'acheter à pareil prix.

Un devis bien fait est pour chaque Entrepreneur une espece de leçon qui lui indique toutes les constructions, & le conduit, comme par la main, dans toutes ses opérations ; il y voit non-seulement l'ordre dans lequel chaque ouvrage veut être exécuté, mais encore la maniere dont il doit être exécuté. Si au contraire un devis est équivoque & mal expliqué, ce sera une source de contestations & de procès. Il est essentiel d'y spécifier, outre les prix, la maniere dont sera toisé chaque nature d'ouvrage. L'on sçait combien ces matieres sont sujettes à chicanes, & donnent lieu à des discussions ruineuses que l'on éviteroit toujours, en s'expliquant d'avance positivement à cet égard. Comparez le même toisé d'un édifice fait par différens Experts, vous trouverez des contradictions con-

tinuelles ; l'un paſſera pour deux toiſes, ce que l'autre eſtimera pour deux toiſes & demie, ou ce qu'un troiſieme ne voudra accorder que pour une toiſe trois-quarts. Quelquefois même la différence eſt encore plus ſenſible. Il y en a qui veulent que l'on compte les arrachemens faits pour les tuyaux de cheminées dans les murs neufs, ainſi que les ſcellemens des marches d'eſcaliers dans leſdits murs ; d'autres ne veulent pas qu'il en ſoit queſtion. Vous trouverez auſſi des Experts qui prennent pour épaiſſeur ce qui eſt longueur, & pour longueur ce qui eſt épaiſſeur dans leur toiſé, ſuivant que cela favoriſe davantage ceux dont ils défendent l'intérêt. Par exemple, s'il y a un petit avant-corps de trente-ſix pouces de longueur ſur deux pouces d'épaiſſeur, en prenant trente-ſix pouces pour la longueur, il faudra en prendre moitié, qui, étant ajouté avec l'épaiſſeur deux pouces, donnera vingt pouces, au lieu qu'en prenant deux pouces pour la longueur & trente-ſix pouces pour la largeur, on obtiendra trente-huit pouces : ſi on multiplie dans ces deux cas par deux pouces, le premier produira ſix pieds quatre pouces, & l'autre donnera cinq pieds : ce qui eſt bien différent pour le prix, ſi l'ouvrage ſurtout eſt en pierre dure.

Autrefois que les trumeaux avoient ſept ou huit pieds de large entre les croiſées que l'on tenoit ordinairement fort étroites, il étoit d'uſage de toiſer les murs dans leur entier comme pleins, ſans déduire les vuides des bayes ; aujourd'hui que la coutume eſt de multiplier les croiſées, de les tenir grandes avec des trumeaux qui n'ont quelquefois pas deux pieds, on a continué cette façon de toiſer. Il y a des Toiſeurs qui prétendent devoir toiſer comme pleine une arcade quelconque, eût-elle douze pieds de largeur, uniquement parce qu'il eſt dit qu'il ne faut pas déduire les bayes.

Ce qu'on nomme uſage, dans les toiſés des bâtimens, n'eſt évidemment qu'une ſource perpétuelle d'abus, où ceux qui font bâtir, tantôt perdent, tantôt gagnent ; abus qu'il ſeroit eſſentiel de réformer, ou du moins de ne point permettre d'interpréter arbitrairement. L'Entrepreneur ſe croit toujours léſé par l'Expert qui
lui

lui accorde le moins ; de-là des procès & des contestations sans fin, auxquels le bien public demanderoit un prompt remede.

Les prix des différens travaux peuvent à la bonne-heure varier suivant les difficultés & la nature de l'ouvrage, suivant qu'il est au rez-de-chauffée ou au quatrieme étage, suivant qu'il a plus ou moins de sujétions, suivant l'habileté des Ouvriers, suivant le plus ou moins bon marché des matériaux, des voitures, de la main-d'œuvre, & d'autres causes semblables : mais une toise d'ouvrage n'a & ne sçauroit avoir qu'une maniere d'être, une certaine étendue limitée, une certaine solidité ou superficie invariable qu'il ne devroit pas être arbitraire de stipuler plus ou moins.

Dans la plûpart des Pays Étrangers & des Provinces du Royaume, on mesure les ouvrages tels qu'ils sont ; il n'y a qu'à Paris & dans ses environs, où on laisse subsister l'usage de les toiser par routines. C'est assurément une des contradictions de nos jours, que dans un siecle où la Géométrie a fait de si grands progrès, on admette encore, comme lors de la barbarie gothique, des pratiques grossieres sous le nom d'usages, pour mesurer la plûpart des travaux de nos bâtimens, dont les uns, tels que les voûtes, ne sont composés que de courbes géométriques, & les autres de solidité, ou de surface, qu'il seroit très-aisé de fixer, si l'on vouloit : c'est un service que le public attend de notre Académie Royale d'Architecture depuis son institution, & qu'elle seule peut lui rendre efficacement.

Au défaut de regles certaines pour les toisés, si l'on s'attachoit, ainsi qu'il seroit à desirer, à fixer dans les devis la maniere de mesurer les diverses sortes d'ouvrages, on préviendroit toute discussion, & l'on pourroit toujours dire d'avance le prix que doit coûter un bâtiment. Il paroît que les Anciens pratiquoient cet usage. Il y avoit autrefois, dit Vitruve, Livre X, une loi fort sage établie à Ephese, pour prévenir la ruine des Particuliers qui faisoient bâtir, par laquelle un Architecte étoit tenu de signer combien devoit coûter un bâtiment avant de l'entreprendre, & d'en

gager en conséquence ses biens pour caution, & s'il arrivoit que la somme excédât à un certain point le devis qu'il avoit fait, il étoit obligé de fournir le surplus de ses deniers. Rien ne seroit assurément plus important que de renouveller une pareille loi : il en résulteroit qu'on ne se diroit pas aussi facilement Architecte : ce titre cesseroit d'être banal, comme il l'est de nos jours; on ne verroit que des gens capables & d'expérience se proposer. Les Particuliers ne seroient pas sans cesse la victime de l'ineptie des Constructeurs : en un mot l'habileté d'un Architecte consisteroit à étudier pour économiser sur la bâtisse, & non à prodiguer inutilement les matériaux les plus chers.

Au reste, c'est plutôt par des vûes d'intérêt que par ignorance, que l'on accuse le plus souvent au-dessous du vrai prix que doit coûter une bâtisse ; mais cette dissimulation est sans contredit indigne d'un honnête-homme. Dût-on manquer par sa franchise des occasions, il vaut mieux faire moins & ne tromper personne. On cherche, en affectant de cacher une partie de la dépense, à ne point effrayer les Propriétaires, & à les engager à mettre la main à l'œuvre, persuadé que lorsqu'une maison sera une fois commencée, on ne voudra point la laisser imparfaite pour ne point perdre ses avances : ce qui dérange les affaires des familles, & occasionne des déclamations perpétuelles contre la plûpart de ceux qui dirigent les bâtimens : aussi a-t-il passé comme en proverbe que, *qui bâtit, ment.*

Lorsque vous aurez fait approuver vos plans par le Propriétaire, & qu'après de mûres réflexions, vous aurez apprécié, comme il vient d'être dit, les différens ouvrages, & toutes les circonstances qui doivent constituer la bonne qualité & façon de chacun d'eux, alors vous en confèrerez avec les différens Entrepreneurs, vous leur communiquerez vos desseins, vous leur lirez vos devis, & vous écouterez leurs objections pour y avoir égard, si elles méritent attention. Quelquefois il se trouve parmi ces Ouvriers des gens très-intelligens qui, comme ils n'ont jamais étudié qu'un seul

objet, appercevront quelquefois des choses qui vous auront échappé, malgré votre capacité : c'est pourquoi affectez de les mettre sur la voie, & de les engager à vous dire librement tout ce qu'ils pensent pour la perfection de votre ouvrage ; souvenez-vous de ce précepte de l'art poëtique de Boileau.

> *Ecoutez tout le monde assidu consultant,*
> *Un sot ouvre souvent un avis important.*

Le Maréchal de Vauban, qui a fait tant de grandes choses, avoit coutume de dire qu'il devoit une partie des opérations qui lui avoient fait le plus d'honneur, à des conseils que lui avoient quelquefois donné des gens grossiers qui croyoient parler au hasard, & sans se douter de leur importance : avec de l'orgueil & de la suffisance on se prive de cette ressource, dont on peut tirer un parti immense dans l'occasion.

Si les Entrepreneurs ne vouloient pas acquiescer aux prix raisonnables que vous avez arrêtés, vous leur persuaderez que vous ne leur proposez rien au hasard, & pour les en convaincre, il sera à propos de faire en leur présence le détail de chaque toise d'ouvrage contesté. Par l'examen de ce que doit coûter la matiere premiere, de son déchet, de son emploi, des journées d'Ouvriers nécessaires pour son exécution, & du bénéfice raisonnable qu'ils doivent faire, vous parviendrez à les réduire à des prix convenables.

Par exemple, je suppose qu'il s'agisse d'établir le prix d'une toise quarrée en pierre dure de trente pouces d'épaisseur à deux paremens, dont l'Entrepreneur demande 170 livres, vous lui prouverez,

1°. Qu'il ne lui faudra au plus que 105 pieds cubes de pierre brute, en y comprenant un sixieme pour le déchet de la taille, auxquels ajoûtant les droits d'entrée, les pour boire aux Charretiers, les journées de carriere de l'Ouvrier qui va à la

pierre, il s'enfuit que rendu à l'attelier, chaque pied cube ne sçauroit lui revenir qu'environ à 20 f. ce qui produit en totalité 105 liv.

2°. Que la taille des deux paremens faifant enfemble foixante & douze pieds de fuperficie, c'eft-à-dire, deux toifes de Tailleur de pierre, à raifon de 45 fols, à caufe des grandes épaiffeurs de lits & de joints, ne sçauroit lui coûter de débourfés au-delà de 27 liv.

3°. Qu'il ne peut entrer de mortier de chaux & fable, pour ficher les joints d'une pareille toife d'ouvrage qu'environ pour 3 liv.

4°. Que la pofe & le bardage ne peuvent excéder plus de 15 liv.

tous lefquels articles font enfemble 150 liv.

Et en ajoûtant à cette fomme le dixieme pour les équipages & le bénéfice de l'Entrepreneur, c'eft-à-dire 15 liv.

vous réduirez fa demande à la fomme totale de 165 liv.

Et vous lui démontrerez par ce détail qu'il n'a pas de raifon pour prétendre rien au-delà.

En entrant ainfi avec les différens Ouvriers, dans le développement de chaque toife d'ouvrage contefté, vous viendrez à bout de folider votre devis. Vous n'oublierez pas furtout d'y marquer, non-feulement la maniere dont feront faits les toifés de chaque forte d'ouvrage, foit en fe conformant aux us & coutumes, foit en y dérogeant pour l'avantage de celui qui vous confie fes intérêts, mais encore vous y ajouterez que, dans le cas de quelques changemens ou augmentations, il en fera fait un marché particulier, pour ôter tout prétexte aux Ouvriers de rompre leurs conventions, afin d'en venir enfuite à l'eftimation. Enfin vous y inférerez que fi les Entrepreneurs excedent les mefures confignées dans

leurs marchés, il ne leur fera tenu aucun compte de plus valeur à cette occasion, & que si au contraire, ils les font moindres, elles ne leur feront comptées que pour ce qu'elles font.

Vous ferez reconnoître par-devant Notaire, suivant l'usage, ces devis & marchés. Bullet, Degodets & autres, dans leur traité des toisés, ont suffisamment détaillé comment ils se doivent faire, ainsi il seroit inutile d'insister à cet égard. Comme la solidité des bâtimens dépend essentiellement de la bonne qualité des matériaux qu'on employe à leur construction, il est essentiel de traiter de leur nature avant de parler de leur emploi.

Article Deuxieme.

Des matériaux en usage pour la construction des Bâtimens.

§. I. *De la Pierre.*

Il est comme démontré que les pierres font un composé de terre & d'eau. Pour concevoir leur origine, il faut sçavoir que l'eau contient trois choses qui, quoiqu'unies, sont pourtant différentes entr'elles, & peuvent même se décomposer. L'une est sa fluidité, l'autre sa pesanteur, & la troisieme une certaine viscosité plus ou moins gluante, qui lie ensemble les deux autres. Si vous imaginez une masse de terre très-serrée, pénétrée pendant un long-tems par le concours de diverses filtrations, & qu'à mesure que l'eau s'évaporera, elle dépose suffisamment de viscosité pour lier insensiblement les parties terreuses, de maniere à former par la suite, un tout plus ou moins dur suivant l'abondance de la glue, ou suivant que les mollécules de terre combinées avec différens principes métalliques ou autres, se trouveront disposées, vous aurez une idée de la formation des pierres.

Pour ce qui est de leur différence, elle provient de quelques circonstances particulieres, soit de la part de la nature des terres, soit de celle des eaux qui, en contribuant à leur formation, les font

varier à raison de leurs principes généraux, & produisent en conséquence, ou du marbre, ou du grès, ou de la craye, ou enfin des carrieres dont les pierres sont disposées par couches.

Sans nous arrêter davantage à cet examen qui est plus du ressort des Physiciens que des Architectes, il suffit de sçavoir que parmi les pierres disposées par couches, dont on se sert le plus communément pour la bâtisse à cause de leur facilité pour le travail, les unes sont dures, & les autres tendres. Les pierres dures sont les plus propres à résister aux fardeaux & aux injures du tems, parce que leurs parties sont plus solides & plus condensées que dans les autres : leur perfection consiste à être pleines, à avoir une égale densité dans leur totalité, & à paroître sonores, quand on frappe dessus. Celles qui sont tendres au contraire se placent dans les endroits les moins importants d'un édifice, ou qui n'exigent pas beaucoup de force.

Il est d'usage d'employer les pierres pour la construction de la maniere dont la nature en a disposée la formation, c'est-à-dire, que celles qui ont été trouvées par couche doivent être placées du même sens dans les bâtimens ; mais que celles au contraire qui ont été formées en masses, & dont toutes les parties n'affectent aucune situation, tel que le marbre, le grès & le roc, peuvent être posées indifféremment. C'est l'expérience qui a fait connoître que les pierres formées par couches, ont plus de consistance & de solidité, lorsqu'on les place dans les bâtimens selon la position qu'elles ont dans la carriere. On ne sçauroit mieux comparer la plus grande résistance des différentes masses pierreuses dans leur emploi, qu'aux feuillets d'un livre ; si vous le chargez de maniere que le poids porte perpendiculairement sur la tranche, vous appercevrez qu'il fera effort pour écarter les feuillets : mais si au contraire vous chargez ce livre horisontalement sur le plat, vous remarquerez que le poids joindra au contraire avec plus de fermeté les feuillets les uns sur les autres.

Ce n'est pas qu'on n'ait souvent employé des pierres en délit.

Les Gothiques faisoient ordinairement leurs petites colonnes de cette maniere. Les fûts des colonnes de la façade du Château de Versailles du côté des jardins, ainsi que ceux de la cour du vieux Louvre à Paris, sont la plûpart composés de pierre en délit. Malgré ces exemples il n'est pas douteux, ainsi qu'il vient d'être dit, que l'autre méthode est incomparablement plus solide, & il convient toujours de la préférer, à moins que la pierre n'ait pas de fardeau à supporter, telle est une borne, ou à moins que la pression ne se fasse suivant la direction d'un centre, comme dans les voûtes où les claveaux sont appareillés suivant la longueur du lit de la pierre, pour opposer plus de force & de résistance.

Entre les pierres dures formées par différentes couches, il se trouve sur leur lit, lorsqu'on les transfere des carrieres, une espece de mousse ou pierre à demie formée, que l'on nomme bousin, qu'il faut toujours avoir grand soin de faire enlever, avant de les employer. Il est à remarquer que le lit inférieur d'une pierre suivant sa position dans la carriere, est toujours plus tendre que le lit supérieur, c'est pourquoi en la taillant, il est à propos d'affecter d'ôter du côté du lit inférieur davantage que de l'autre.

Quelquefois il se rencontre au milieu du lit d'une pierre quelques petites couches de bousin qu'on nomme moyes, ce sont autant de veines terreuses ou de parties de pierres à demi formées qui, n'ayant pas de consistance, peuvent s'écraser sous le fardeau: aussi doit-on avoir grand soin de rebuter de pareilles pierres & de ne pas souffrir qu'on en employe dans la construction d'un édifice, à moins de les faire scier à l'endroit de la moye, pour en ôter le bousin.

Il se trouve encore dans la hauteur du lit des pierres, des fils, mais cet inconvénient n'est pas à beaucoup près aussi préjudiciable à la solidité que le précédent; & en ne plaçant pas ces pierres dans les angles d'un bâtiment ou en parement, on peut les faire servir.

Les pierres en sortant de la carriere sont ordinairement pleines d'humidité, & en séchant il est d'expérience qu'elles se retirent un peu : si vous taillez une pierre nouvellement arrivée sur le chantier, & que vous en preniez la mesure bien juste, après l'avoir fait sécher suffisamment au soleil, vous remarquerez qu'elle se sera retirée d'environ une demie ligne sur une longueur de deux pieds.

Il est essentiel pour la solidité d'un bâtiment, de n'y point employer des pierres tirées depuis peu de la carriere, & de les laisser au moins ressuyer un hiver, avant de les mettre en œuvre, afin de donner le tems à l'eau ou à l'humidité qui s'y trouve concentrée, de s'évaporer : car sans cette précaution il arrive souvent que le froid venant à surprendre cette eau dans l'intérieur de la pierre, & la faisant enfler par l'effet de la gelée, la délite, la fait fendre, ou décompose ses parties. Toutes les pierres ne sont pas également gelisses ou sujettes aux impressions de la gelée ; cela dépend de la position de l'endroit d'où on les tire : c'est pourquoi il est à propos de les éprouver, principalement quand une carriere est nouvelle. J'ai vu des Constructeurs intelligens faire venir dès le printemps, toute la provision de pierre, qu'ils devoient employer dans l'automne, & se servir au contraire durant tout l'été de la pierre, à mesure qu'elle arrivoit de la carriere, d'où il résultoit que cette derniere avoit le tems de sécher jusqu'à l'hyver, tandis que la premiere ayant été pénétrée par les rayons du soleil pendant longtems, & se trouvant passablement ressuyée, pouvoit être employée sans inconvénient dans l'arriere saison, & sans crainte que la gelée pût lui causer aucun dommage. Quoique ce procédé ne soit pas aussi sûr que de laisser sécher la pierre pendant un hiver, cependant on peut en user, quand il n'est pas possible de faire autrement.

Comme les pierres ont toujours une force relative à leur densité ou à leur dureté, on a coutume de placer celles qui sont les plus dures dans les fondations, dans les soubassemens, dans les angles des édifices, dans les lieux humides, & dans tous les endroits qui ont de grands fardeaux à supporter, ou qui reçoivent

directement

directement les injures de l'air, tels sont les jambes sous poutres, les appuis de croisées, les terrasses qui couvrent les bâtimens, les cimaises des entablemens, &c : car dans tout le reste on ne fait usage le plus souvent que de pierres tendres.

Les diverses especes de pierres varient suivant les pays, & prennent leurs noms des endroits où sont situées leurs carrieres: ainsi la pierre dure que l'on employe à Paris, laquelle se tire d'Arcueil, de Bagneux & de Saint Cloud, s'appelle pierre d'Arcueil, pierre de Bagneux, pierre de Saint Cloud : la tendre, qui se tire de Conflans, de Saint Leu, se nomme aussi pierre de Conflans, pierre de Saint Leu, &c.

Tous les bans de pierre de peu de hauteur ou à demi formés, produisent ce qu'on appelle le moilon, lequel participe de la nature des carrieres d'où il est tiré. Comme ce moilon est toujours chargé de bousin, & que les Ouvriers prennent rarement le soin de l'atteindre au vif en l'employant, de crainte de le réduire presque à rien, il s'ensuit que les constructions qui en sont faites, ont ordinairement peu de solidité.

Il y a une autre espece de moilon que l'on trouve aux environs de Paris, & dont il seroit à souhaiter que l'on fit plus d'usage, appellé pierre de meuliere, laquelle est fort dure & poreuse : elle opere avec le mortier une excellente liaison, & forme au bout de quelques années un corps difficile à désunir : son défaut est d'être un peu seche & cassante, & de n'avoir pas un beau coup d'œil, mais on rectifie facilement l'un & l'autre, soit en construisant quarrément par charge égale au-dessus, soit en y faisant un enduit qui la cache, & qui s'y attache toujours très-bien.

Il y a bien des expériences à desirer pour connoître les fardeaux que peuvent supporter les différentes especes de pierre, par exemple, quel poids un pilier de deux pieds de diametre & d'une hauteur donnée, soit en pierre d'Arcueil, soit en pierre de Saint Leu, peut soutenir sans s'affaisser ou s'écraser. Le pied cube de pierre d'Arcueil pesant cent cinquante livres, & celui de Saint Leu ne

P

pesant que cent quinze livres, il est tout simple que l'un doit porter un fardeau bien plus considérable que l'autre. Mais quel est ce fardeau relatif, & jusqu'où peut-il aller ? C'est ce qu'on n'a point encore démontré. Au défaut de cette connoissance, on procede sans cesse au hasard & l'on multiplie les objets sans nécessité, en mettant plus que moins : il paroît que les Goths en savoient plus que nous à cet égard.

Dans la construction des bâtimens, les pierres doivent toujours se placer en liaison, bien de niveau, suivant leurs couches, au-dessus les unes des autres, à lits & joints quarrés, & de maniere que leurs surfaces soient toujours comprises entre des plans bien paralleles : on lie ensemble tous leurs joints par du mortier composé de chaux & sable, lequel peut être regardé comme une espece de colle destinée à les unir, pour leur donner une inhérence parfaite.

§. II. *De la Brique.*

Dans les pays où la pierre manque, on y supplée par de la brique que l'on fait, soit avec de la terre-glaise mélangée, soit avec de l'argile, que l'on pêtrit & corroye avec de l'eau, de maniere à en faire une pâte ductile, à laquelle on donne dans des moules la forme que l'on veut. On fait sécher cette terre moulée sous des hangars, ensuite cuire dans des fours faits exprès, avec du bois, du charbon de terre, ou de la houille. Trois choses concourent à la perfection de la brique, la nature des terres, le soin avec lequel elles sont corroyées, & le degré de cuisson : cette derniere qualité, c'est-à-dire, le degré de cuisson est sur-tout celle qui est la plus rare à rencontrer : de-là vient que les briques s'écrasent sous le fardeau, ou bien qu'elles s'effeuillent, & ne sauroient résister au feu.

Si l'on pouvoit parvenir à perfectionner les briqueteries, & que le Gouvernement se prêtât à les favoriser, afin que ces matériaux coûtassent le moins possible, il est certain qu'on diminueroit beau-

coup la dépense des bâtimens que la cherté de la pierre rend de jour en jour excessive, & qu'on se trouveroit avec les mêmes sommes en état d'exécuter des édifices plus nombreux ; voyez ce qui a été dit à ce sujet dans l'article sixieme du premier chapitre.

Les briques se lient ensemble, soit avec du mortier de chaux & sable, soit avec du plâtre.

§. III. *De la Chaux.*

Toute pierre qui fait effervescence avec les acides, est propre plus ou moins, pour faire de la chaux. Il paroit que plus les pierres que l'on employe à sa fabrication sont dures, meilleure elle est : peut-être est-ce en partie pour cela que celle des anciens, qui étoit faite communément de marbre, produisoit un aussi bon mortier.

La chaux convenablement cuite doit être sonore, quand on frappe dessus, & exhaler beaucoup de fumée en la mouillant. Il est essentiel, après sa sortie du four, de ne la voiturer que dans des tonneaux bien fermés, afin que l'humidité ne puisse la pénétrer : sans cela elle perd une partie de sa qualité & ne fermente plus que médiocrement, c'est-à-dire, qu'elle n'a pas toute l'aptitude qu'elle devroit avoir pour faire du bon mortier. Il n'est pas moins de conséquence de l'éteindre peu de tems après sa cuisson : car lorsqu'elle est conservée en pierre trop long-tems, même à l'abri de l'air, elle perd aussi de sa vertu, attendu que la chaleur qui lui est apparemment nécessaire, pour convertir l'eau en vapeurs subtiles, se dissipe peu-à-peu, & lui ôte ensuite de son action, lorsqu'on en fait usage.

Toutes sortes d'eau ne sont pas propres pour éteindre la chaux. Il faut éviter surtout celle de mares ou de marais : l'eau de puits exposée à l'air dans des tonneaux quelques jours avant de l'employer, afin de lui faire acquérir un peu de chaleur, est celle dont on se sert de préférence : sans cette précaution il seroit à craindre que la fraîcheur de l'eau, surtout dans l'été, ne resserrât les pores

de la chaux en l'éteignant, & qu'en l'empêchant de se fondre, elle ne la mît en grumeaux.

L'usage est d'éteindre la chaux dans un petit bassin que l'on pratique à côté du trou où l'on en veut conserver une provision, pour l'employer successivement. Dans ce bassin on jette une quantité de pierre à chaux que l'on concasse auparavant avec des masses, pour la réduire en morceaux à-peu-près égaux : on remue ces pierres avec des rabots, en versant de l'eau à mesure, & de maniere que la chaux étant parfaitement arrosée partout, puisse se fondre facilement. Cette eau doit être versée avec discrétion dans le bassin ; car trop d'eau noye la chaux, & trop peu la fait au contraire brûler.

Quand on juge que la chaux est délayée, on la fait couler du bassin dans la fosse où il est question de la garder, & on continue cette opération jusqu'à ce qu'elle soit remplie, ou suivant qu'on en veut amasser plus ou moins. La fosse étant pleine, on la laisse découverte pendant quelques-tems, & on l'arrose d'eau pendant quatre ou cinq jours, pour faire réunir les fentes qui se font dans la chaux : sitôt qu'on s'apperçoit qu'elle ne se fend plus, ce qui annonce que sa chaleur est absolument évaporée, on la couvre d'un pied ou deux de sable : cela fait on la laisse reposer, & on peut la garder en cet état très-long-tems, sans craindre aucunement qu'elle se desseche.

La chaux se vend au muid, qui se divise en douze septiers : chaque septier contient deux mines ; chaque mine deux minots, & chaque minot un pied cube.

§. IV. *Du Sable.*

LA qualité du sable que l'on mélange avec la chaux, ne contribue pas moins à la bonté du mortier. On a toujours remarqué que dans tous les pays où l'on ne peut se procurer de bon sable, la bâtisse n'y vaut rien. L'expérience journaliere confirme que, plus le sable est pur, dégagé de toutes parties terreuses, composé de

petits grains sans inhérence entr'eux, & roulant facilement les uns sur les autres, sans salir les mains en le frottant, plus le mortier qui en provient est excellent, & fait aisément corps avec les pierres. Il n'y a gueres que le sable des riveres, qui ait cette qualité. Comme il est sans cesse lavé, chaque grain forme autant de petits cailloux très-nets, au lieu que celui que l'on tire des sablonieres ou des fouilles des bâtimens, est presque toujours mêlé d'argile, & de parties terreuses qui émoussent l'action du mortier.

Pour s'assurer de la défectuosité de ce dernier sable, l'essai est bien simple : il n'y a qu'à en prendre une petite quantité, le laver dans de l'eau chaude en l'agitant pendant quelques-tems, peu-à-peu ralentir le mouvement pour laisser précipiter au fond du vase le vrai sable, & ensuite faire écouler l'eau trouble par inclination ; si l'on pese ce sable avant & après cette opération, on s'appercevra qu'il s'y trouve beaucoup de parties terreuses, & que la différence est quelquefois très-considérable. Aussi ne peut-on espérer de faire de bon mortier avec du sable tiré des décombres des bâtimens, qu'en le lavant préalablement.

A considérer la chaux & le sable séparément, vous observerez que la chaux par elle-même n'a pas de corps, ni le sable de liaison, & que ce n'est que leur réunion dans une certaine proportion qui puisse opérer de la consistance. Cette proportion reconnue de toute antiquité est un tiers de chaux contre deux tiers de sable bien net. Une plus grande quantité de chaux empêcheroit les grains d'appuyer les uns sur les autres, d'où il résulteroit que les parties du mortier n'auroient pas la solidité nécessaire pour faire corps : trop peu de chaux au contraire ne seroit pas moins préjudiciable ; car alors les intervalles ne se trouvant pas suffisamment remplies, il n'y auroit pas assez de glue ou de colle pour lier ensemble tous les petits grains de sable ; de sorte que dans ces deux cas, le mortier n'étant pas en état, ni de gripper les pierres, ni de s'y incorporer, ne feroit pas un tout avec elles.

Le mortier se fait en mélangeant dans la proportion susdite, la

chaux & le sable avec de l'eau, & en observant d'en mettre le moins possible : si la chaux est nouvellement éteinte, on peut même s'en passer ; à force de les corroyer avec des rabots, on parvient à le rendre aussi mol que l'on souhaite ; car le trop d'eau ôte au mortier de sa qualité & le noye. Lorsque cette mixtion est bien faite, elle grippe les pierres, & se durcit entr'elles comme du mâche-fer. C'est cette attention à bien travailler le mortier qui est une des principales causes de la durée des bâtimens antiques & gothiques qui subsistent depuis tant de siecles.

§. V. *Du Ciment.*

Le ciment est une tuile concassée qui, étant mêlée au lieu de sable avec la chaux, fait un excellent mortier, dont on se sert principalement pour les ouvrages dans l'eau, pour les terrasses, & pour opérer les bâtisses en grès. Il faut se garder d'y mêler du carreau de terre cuite & de la brique, attendu que ces matieres n'ayant pas autant de consistance que la tuile, qui est d'une cuisson beaucoup plus forte, en alterent nécessairement la qualité.

Il est à observer que, pour opérer une bonne bâtisse en grès avec ce mortier, il faut faire de petites tranchées en ziguezague, & des trous tant dans les joints que dans les lits ; alors le ciment remplissant tous ces intervalles, unit bien mieux ces sortes de matériaux.

§. VI. *Du Plâtre.*

Le plâtre ne mérite pas moins d'attention que la chaux & le sable. La pierre propre à le fabriquer, est un composé de terre crétacée & de sable dans lequel il entre beaucoup d'acide vitriolique ; on diroit une espece de marbre gros-grain. Pour distinguer si une pierre est bonne à faire du plâtre, il n'y a qu'à en réduire un morceau en poudre crue, & la placer dans un chaudron sur le feu, alors si l'on observe qu'elle se mette à bouillir, comme si elle étoit mêlée avec de l'eau, qu'elle s'agite comme un vrai fluide, & qu'enfin après être parvenue à un certain degré de cuisson,

elle se précipite comme un sable sans remuer davantage, c'est une marque infaillible que la pierre en question a les qualités requises pour opérer de bon plâtre.

Après le choix des pierres convenables, son degré de cuisson influe beaucoup sur sa perfection. Rarement remarque-t-on que les Plâtriers apportent à cette opération l'exactitude nécessaire. Quand la pierre à plâtre est calcinée par un feu trop violent ou trop long-tems continué, elle perd de sa qualité, de sorte que le plâtre qui en provient reste mol avec l'eau, & ne se durcit qu'avec peine : il arrive même quelquefois que son essence se trouve tellement détruite, que ne pouvant plus acquérir de consistance, il reste constamment en poudre : il en est de la cuisson des pierres à plâtre comme de celle de la brique ; les briques du milieu du four sont ordinairement trop cuites, tandis que celles qui se trouvent vers les extrémités ne le sont presque point. On reconnoît surtout la bonne qualité du plâtre, lorsqu'en le gâchant avec l'eau & en le maniant, on sent dans la main une espece d'onctuosité : quand il ne vaut rien au contraire, il est rude, sec, & ne tient point aux doigts.

Il faut se servir du plâtre incontinent après sa cuisson. C'est pourquoi dans les endroits où il ne s'en trouve pas, au lieu de l'envoyer tout préparé en poudre, il est toujours essentiel de le transporter en pierre, pour le faire cuire dans le pays où il doit être employé. Il y a dans le plâtre une grande quantité de pores, qui absorbent aussi-tôt l'eau qu'on y met pour le délayer ; aussi, comme il fait prise sur le champ, ne le gâche-t-on qu'à mesure qu'on en a besoin ? Malgré cet absorbement, il faut bien se garder de croire que l'eau qui s'y est incorporée soit pour cela détruire ; elle n'est en quelque sorte qu'interposée entre les molécules du plâtre, où elle se conserve pendant plus ou moins de tems, suivant que les lieux sont secs ou humides : son action est même telle qu'elle fait gonfler le plâtre suivant les circonstances, au point que si l'on ne prend pas de précaution à cet égard, elle force & ren-

verse les obstacles qu'on lui oppose. La chaleur fait successivement évaporer l'eau qu'a retenu le plâtre, au lieu que l'humidité la concentre : c'est la raison pour laquelle le plâtre ne vaut rien dans les endroits humides ; toujours il y est en action, il se tourmente, il se détache, & fait travailler la maçonnerie entre laquelle il se trouve.

On employe le plâtre avec succès principalement dans les endroits à l'abri des injures de l'air. Il réussit surtout merveilleusement pour les plafonds, les souches de cheminées, les corniches & les ornemens dont on décore l'intérieur des appartemens. Les Goths en fabriquoient des voûtes très-étendues, auxquelles ils se contentoient de donner quatre ou cinq pouces d'épaisseur, & dont il y en a qui subsistent depuis plus de cinq à six cens ans dans plusieurs de nos Eglises. Le plâtre se lie très-bien avec la brique & avec le fer ; il est au contraire ennemi du bois, & n'y tient qu'en le lardant de cloux.

Il est à observer que le plâtre ne reprend plus sa premiere qualité par une seconde calcination : on a fait plusieurs fois des tentatives pour refaire du plâtre avec des plâtras, en les faisant passer au four, sans avoir pu y réussir. Ce nouveau plâtre n'a plus d'action, & n'est plus susceptible d'être gâché. Dans les *Mémoires de l'Académie des Sciences*, année 1719, on lit des détails de plusieurs essais inutiles qui ont été faits à cette occasion par M. de Jussieu.

Le plâtre cuit se vend au muid qui contient soixante & douze boisseaux, ou quarante-huit pieds cubes, deux boisseaux font un sac.

Outre le mortier & le plâtre, il n'y a gueres de pays où l'on n'ait l'usage de quelque mastic particulier pour les joints des dalles de pierre des terrasses. Les Goths, & beaucoup de Modernes se sont servi avec avantage de limaille de fer mêlée avec un peu de chaux & de ciment, bien pulvérisée & délayée dans de l'urine.

VI.

§. VI. *Du bois qu'on employe pour la charpente des Bâtimens.*

Le chêne est le bois que l'on préfere pour la bâtisse. On en distingue de deux especes ; l'un tendre & gras qui sert pour les ouvrages de menuiserie, l'autre dur & ferme que l'on employe pour les ouvrages de charpenterie. C'est la nature des terreins où les chênes croissent, ainsi que leurs diverses expositions qui font leurs différentes qualités. Ils sont communément dans leur perfection depuis soixante jusqu'à deux cens ans : au de-là de ce terme, ils dégénerent & dépérissent. En coupant un chêne par le pied, on juge de son âge par le nombre de couches annulaires qui forment son épaisseur : il est à remarquer que ces couches ne sont point concentriques, & que leurs séparations sont toujours moins épaisses du côté du midi que du nord, parce qu'en recevant directement l'impression de la chaleur, elles se durcissent plus facilement. La texture de l'intérieur d'un chêne est ce qui constitue sa force : ses fibres ne sont pas paralleles à son axe dans leur longueur, mais depuis le bas jusqu'au sommet & à l'extrémité des branches, ils sinuent, s'entrelacent, & forment les ondes que l'on remarque sur les faces du sciage des pieces de bois. C'est pourquoi les bois de brin ont, à grosseur égale, beaucoup plus de force pour porter des fardeaux que ceux de sciage, attendu que dans les premiers, les fibres se prêtent un mutuel secours, & ne sont point coupés, comme dans les seconds.

On coupe ordinairement les bois dans l'automne & l'hiver, c'està dire, dans le tems où leur séve est sans action, ou en quelque sorte endormie. Il faut les garder ensuite au moins deux ou trois ans exposés à l'air avant de les employer, afin de donner le tems à l'humidité de s'évaporer, sans quoi ils se pourrissent en peu de tems. On dit que dans la Province de Stafford en Angleterre, on écorce sur pied, dès le printems, les chênes qu'on se propose d'abattre pendant l'automne, de sorte que les arbres restant en cet état durant tout l'été, exposés au soleil & aux injures de l'air, se durcis-

sent & se desséchent, de maniere que la séve devient aussi compacte & aussi ferme que le cœur de l'arbre. Peut-être pourroit-on se servir avantageusement de cette méthode, pour augmenter efficacement la solidité des bois de charpente, & opérer leur sécheresse avec plus de promptitude.

Tout ce qui interrompt la texture du chêne & la liaison de ses fibres, ou ce qui peut occasionner sa corruption, est regardé comme un défaut dans ce bois. Aussi dans les devis de charpenterie a-t-on grand soin de spécifier qu'il ne sera employé aucun bois sans être bien sec, sans aubier, sans roulure & nœuds vicieux (a).

Le bois roulé est celui dont les couches annulaires ne font point de liaison ensemble, & dont la séve de la croissance d'une année, n'a point d'inhérence avec celle de la précédente ; les nœuds vicieux sont ceux qui, en interrompant les fibres du bois, le rendent sujet à casser ; enfin l'aubier est une espece de bois blanc ou à demi formé qui se trouve sous l'écorce, qu'il est important d'ôter totalement, vu qu'il se pourrit en peu de tems, & engendre des vers qui attaquent ensuite le cœur de la piece de bois.

Article Troisieme.
De la fondation des Maisons.

Après s'être assuré de la bonté des matériaux qui doivent être employés à la construction d'un bâtiment, il est important de s'appliquer à connoître la nature du sol sur lequel il s'agit de l'élever. Le meilleur fonds pour asseoir une maison, est le tuf, la terre franche, le gravier ou le gros sable ; le roc est aussi fort bon, quand il a une suffisante épaisseur, & qu'on peut le mettre de niveau à la hauteur où l'on en a besoin, ou du moins l'égaliser le long de chaque face du

(a) Quant au bois mort sur pied, il est absolument proscrit de la bâtisse, parce qu'il se pourrit dans les lieux humides, & tombe en peu de tems en poussiere dans les lieux secs.

bâtiment. Les terreins vicieux, au contraire, sont le sable fin & mouvant, la glaise, les terres marécageuses & rapportées.

Il y en a qui veulent que l'on consulte les Maçons de l'endroit où il est question de bâtir, pour connoître la solidité d'un terrein : D'autres disent que, pour plus de sûreté, il faut faire quelques puits pour juger véritablement des différentes couches de terre, & si celle où l'on doit fonder a une épaisseur suffisante. Bullet conseille de se servir d'une piece de bois telle qu'une grosse solive de six ou huit pieds, & de battre la terre avec le bout : si l'on s'apperçoit qu'elle résiste au coup, & que le son paroisse sec & un peu clair, c'est une marque, suivant cet Architecte, que le sol est ferme & compact : mais si au contraire, en frappant la terre, elle rend un son sourd ou molasse, & n'offre aucune résistance, on peut, dit-il, conclurre que le fond n'en vaut rien (a).

Quand après avoir sondé un sol, on reconnoît qu'il a la consistance nécessaire pour asseoir les fondations à la profondeur que l'on desire, alors il n'y a plus de difficultés ; mais s'il ne l'a pas, & qu'il faille creuser trop considérablement pour atteindre jusqu'au bon fond, en supposant que le bâtiment ne doive pas être d'un grand poids, on peut y remédier avec facilité. Si l'on remarque que ce sol soit susceptible d'être également comprimé, il faut, pour économiser, établir à la profondeur où l'on veut s'arrêter pour fonder, un grillage de charpente bien de niveau, composé de deux cours de racinaux d'environ dix pouces de gros, espacés d'un pied l'un de l'autre, assemblés chacun par leurs bouts à queue d'aronde, & dans les angles par des équerres de fer. On remplit l'intervalle entre ces deux cours de racinaux de moilons posés à sec, & on les lie ensemble en chevillant sur chacun, de deux pieds en deux pieds, des plateformes de quatre pouces d'épaisseur, & de huit pouces de largeur : enfin on garnit l'intervalle entre ces plateformes de moilons aussi posés à sec bien de niveau, & l'on place dessus cet arrase avec le plus d'uniformité possible la premiere assise des fondations.

(a) *Architecture pratique*, page 114.

M. Fremin, Président du Bureau des Finances, qui écrivoit, au commencement de ce siecle, sur les tromperies des Entrepreneurs de bâtiments, prétend que c'est un abus de faire les fondations des maisons ordinaires très-profondes, & que dans le cas même où le terrein paroît équivoque, on peut toujours se dispenser de les descendre plus bas que de deux pieds audessous de l'aire des caves; » faites, dit-il, vos quatre gros murs & tous les murs
» de refend d'une bonne matiere: faites qu'en aucun il n'y ait point
» de vuide, que vos pierres & moilons soient assis comme des dez
» ou de la brique; qu'ils ne soient pas mal façonnés comme font
» tous les Limosins; mettez les premieres assises de vos quatre
» murs & de ceux de refend d'un parfait niveau; placez sous elles
» des plateformes de charpente de trois à quatre pouces d'épais-
» seur, de toute la largeur des rigoles des fondations; ramenez vos
» quatre gros murs à fruit égal en dedans, & ne donnez, si vous
» voulez, que deux pieds de fondation audessous du sol de vos
» caves, & ne craignez rien, votre maison ne branlera jamais; car
» alors, ajoûte-t-il, tous vos murs portant dans toute leur éten-
» due uniformément sur ces plateformes, il faudroit qu'ils enfon-
» çassent la masse de terre qui est audessous pour baisser: ce qui
» ne se peut, quand bien même le terrein seroit mouvant. (a)

Il est certain que, lorsqu'un bâtiment n'est pas d'un grand poids, on peut employer avantageusement cette méthode pour se dispenser de creuser des fondations très-profondes: mais pour fonder avec succès, tant par ce procédé que par le précédent, il faut construire les murs de fondation, non les uns après les autres, mais tous à la fois bien quarrément & d'un même niveau, & affecter de les lier tous ensemble, de maniere que l'un ne puisse se mouvoir sans l'autre: alors le poids d'un bâtiment agissant sans cesse bien à plomb, & le tassement du terrein devenant uniforme, il ne sçauroit y avoir rien à craindre de l'effort de la pésanteur, pour-

(a) *Mémoires critiques d'Architecture*, pages 110, 111 & 115.

vû qu'il n'y ait aucun trou, aucune cavité, aucune partie plus foible que l'autre, & que le sol ne soit point marécageux ou rempli d'eau.

Dans le cas de troux ou de cavités sous quelque endroit du terrein où il s'agit de fonder, il n'y a d'autre parti à prendre que de les combler s'ils sont peu considérables ; & s'ils le sont, d'élever des piliers de pierre depuis le bon fond, pour y bander des arcs capables de porter les murs des caves.

Mais si l'on trouve au contraire de l'eau, il faut nécessairement pilotter. On employe à cet effet, (après avoir fait pomper l'eau, ou l'avoir fait écouler dans des lieux plus bas,) des pieux de bois de chêne, proportionnés pour leur grosseur à la profondeur du terrein dans lequel il s'agit de les enfoncer. Cette grosseur est ordinairement le douzieme de leur longueur. On les arme de sabots de fer par le bout, lorsque le bâtiment est de conséquence ; sinon on se contente de brûler leurs pointes pour les durcir. Ces pieux doivent être plantés d'un droit allignement dans les tranchées des fondations, & battus jusqu'au refus du mouton : on n'en peut pas placer moins de deux rangs sous un mur de peu d'épaisseur, mais sous ceux qui sont épais, il en faut mettre trois, quatre, cinq, six, & plus suivant leur largeur. La coutume est de les planter tant pleins que vuides, c'est-à-dire de ne pas laisser plus d'espace entre eux que celle de leur grosseur ou diametre. Après qu'on a ainsi garni de pieux le dessous des différens massifs des fondations, on les récepe de niveau, & l'on remplit tous leurs intervalles de moilons enfoncés avec force. Sur chaque file de pieux, on pose un cours de racinaux de bois de chêne, de six pouces d'épaisseur sur quatorze à quinze pouces de largeur, c'est-à-dire, proportionnés à la grosseur de la tête des pilotis, que l'on assemble avec d'autres pareils racinaux entaillés par moitié à queue d'aronde en forme de grillage. Après cette opération, on perce des troux de tarriere à travers ce grillage sur chaque pieu, pour l'attacher avec de bons boulons à pointe, de quinze à seize pouces de long, en

forme de chevilles enfoncées à tête perdue. On garnit encore de moilons tous les quarrés de ce grillage que l'on arrase avec les racinaux. Sur cette arrase on établit un plancher de plate-formes do bois de chêne, de trois à quatre pouces d'épaisseur, & d'une largeur suffisante, que l'on fixe aussi sur les racinaux avec des chevilles de fer à tête perdue. On pose enfin sur ce plancher un lit de mousse de demi pouce d'épaisseur, sur lequel on place la premiere assise de pierre dure des fondations, bien de niveau, de hauteur égale, & faisant tout le parpin du mur avec mortier de chaux & sable.

Je n'insisterai pas, pour le présent, sur les difficultés que l'on rencontre quelquefois de la part du terrein, pour fonder des Edifices d'importance & d'un grand poids, attendu que je me propose, dans le chapitre suivant, de traiter à fond cette matiere.

Ainsi, supposé que vous ne trouviez pas de difficultés de la part du sol, & qu'il ait la confistance requise pour fonder, il faudra faire les fouilles des tranchées de fondation, assez larges & spacieuses, pour pouvoir élever les murs entre deux lignes, soit que vous bâtissiez en libages ou en moilons durs ; car la même précaution doit s'observer pour l'un comme pour l'autre, afin que les murs soient droits, & qu'il ne se puisse trouver de porte à faux, quand il y aura des corps saillans.

Vous donnerez successivement aux Entrepreneurs, à mesure qu'ils en auront besoin, les Plans soit des fondations, soit des différens étages, ainsi que les élevations & les coupes dans tous les sens, bien arrêtés & cottés en pieds, pouces & lignes, avec exactitude ; lesquels desseins ou parties de dessein seront signés & approuvés par vous pour leur exécution.

De crainte que les ouvriers ne se trompent, vous leur tracerez, ou vous leur ferez tracer en votre préfence votre plan sur le terrein, suivant les allignemens convenus avec les Propriétaires des maisons voisines & les voyers, si c'est dans une ville que vous faites bâtir, pour éviter toute discussion.

Une fois les profondeurs de vos fondations assurées, il faudra en

prendre les attachemens, c'est-à-dire mesurer leur hauteur en contrebas, pour estimer la maçonnerie qu'on y doit élever, vû qu'il ne seroit plus tems après l'achevement du bâtiment. Pour cet effet vous vous nivellerez audessus du rez-de-chaussée avec quelque objet remarquable, de maniere à avoir un repaire immuable, & qu'on ne puisse changer, tel qu'une retraite ou un appui de croisée d'une maison voisine, ou bien avec un corps de maçonnerie fait exprès. Vous prendrez de longues regles que vous mettrez bout à bout bien de niveau, depuis la retraite en question jusqu'audessus des fondations, si le repaire est proche, ou bien un niveau d'eau, s'il est à une certaine distance; delà vous jetterez un plomb jusqu'au fond desdites rigoles. Après avoir mesuré cette hauteur exactement, de concert avec l'Entrepreneur, vous en ferez un écrit double dont il signera l'un qui vous demeurera, & dont vous signerez l'autre qui lui restera, pour servir de justification lors du réglement des mémoires & des vérifications du toisé. Si lesdites profondeurs sont à redens, & non uniformes, vous apporterez successivement la même attention à constater toutes leurs différentes mesures.

Les tranchées des fondations ayant été établies bien de niveau, il conviendra de poser la premiere assise en bons libages de pierre dure, équarris, sans mortier, & audessus d'élever le mur en gros moilons durs, bien ébouzinés, à bain de mortier de chaux & sable, jusqu'à trois pouces audessous de l'aire des caves, à laquelle hauteur on établira une assise de pierre de taille dure, faisant toute l'épaisseur desdits murs, piquée du côté des terres, & & en parement du côté des caves; le tout à lits & joints quarrés. Cette assise doit être posée de niveau & de hauteur égale, à trois pouces de retraite sur celle de dessous, tant par dedans que par dehors. Il faut surtout s'attacher à ne laisser aucuns vuides entre les pierres, qui ne soient remplis de clausoirs enfoncés avec force, & à couler tous les joints de mortier d'une consistance assez liquide, pour qu'il puisse les remplir bien exactement.

La plûpart des Architectes varient beaucoup sur l'épaisseur que

l'on doit donner aux murs de fondations. Vitruve & Philibert de Lorme disent que cette épaisseur doit être la moitié en sus de celle du mur hors de terre : Scamozzi veut qu'elle soit le quart : Palladio propose au contraire de la faire le double de l'épaisseur du mur apparent : ce qu'il y a de singulier, c'est que ni les uns ni les autres, en fixant ces épaisseurs, n'ont eu égard ni à la hauteur des murs, ni aux charges qu'ils doivent porter, comme si c'étoit une chose indifférente, & comme si ce n'étoit pas ce qui mérite la principale considération en pareil cas : c'est pourquoi les régles qu'ils ont prescrites ne sçauroient être de quelque utilité. Dans les bâtimens ordinaires élevés de trois ou quatre étages, l'usage est de faire un empattement d'environ trois pouces de chaque côté de tout mur de refend, de face, ou mitoyen, tant au sol de la rue qu'à celui des caves ; ainsi, supposé que les murs de face au rez-de-chaussée ayent vingt-quatre pouces, & ceux de refend dix-huit pouces, (épaisseurs qui sont les meilleures); les fondations des murs de face au niveau des caves doivent avoir trente pouces, & au-dessous des caves trente-six pouces : & celles des murs de refend auront vingt-quatre pouces dans les caves, & au-dessous vingt-huit pouces : donc, suivant cette regle, l'épaisseur des plus basses fondations peut être fixée à peu près à la moitié en sus de celle des murs apparens.

La meilleure construction est de faire tous les murs d'un bâtiment, ainsi que toutes les voûtes des caves, de pierre de taille ; mais le plus souvent on se contente d'une construction moyenne, qui est presque équivalente pour la solidité, lorsqu'elle est bienfaite, & qui produit par proportion beaucoup d'économie; c'est de cette derniere dont il va être question dans la suite de notre instruction, où il ne s'agit que de la bâtisse d'une maison ordinaire.

Suivant ce procédé, il suffit de mettre de la pierre de taille dure au bas de tous les murs des caves & dans leurs encoignures, aux pieds-droits & aux platebandes des portes, aux abajours, & aux chaînes des voûtes, en ayant soin que ces chaînes, pieds-droits & platebandes des portes fassent toute l'épaisseur du mur, & soient posées alternativement

vement en carreaux & boutiſſes (*a*), au moins de ſix pouces de ſaillie. On conſtruit enſuite tout le reſte en moilons durs ou en pierres de meuliere, poſés par aſſiſes égales, maçonnés avec mortier de chaux & ſable, en obſervant de fraper chaque moilon avec le marteau, juſqu'à ce qu'il porte à plein & quarrément ſur ceux de deſſous; & en faiſant toujours en ſorte de les liaiſonner, de façon qu'il ne ſe trouve jamais deux joints l'un ſur l'autre, non-ſeulement du côté des faces, mais auſſi dans le corps des murs (*a*).

On continue de garnir & de monter les murs des caves de la même maniere juſqu'au rez-de-chauſſée, avec l'attention que les longues pierres des chaînes ayent trois pieds de long, & les courtes deux pieds; & que les plus longues des jambages des portes ayent deux pieds, & les plus courtes ſeize ou dix-huit pouces. Car il y a autant d'inconvéniens à faire les harpes trop longues que trop courtes: quand elles ſont trop longues, elles rompent: quand elles ſont au contraire trop courtes, elles ne font point de liaiſon. Les arcs des voûtes à plomb des chaînes doivent avoir au moins quinze pouces d'épaiſſeur vis-à-vis la clef, & être également en pierre dure, poſés alternativement en carreaux & boutiſſes de la même qualité & longueur, afin que, tant dans les murs, que dans les voûtes, la maçonnerie faſſe une bonne liaiſon. Les voûtes ſe font des mêmes conſtructions que leurs murs de ſoutien, avec auſſi mortier de chaux & ſable, malgré l'uſage preſque journalier de les faire en plâtre, lequel ne vaut rien dans l'humidité: enfin on garnit les reins des voûtes juſqu'à leur couronnement de moilons, avec mortier de chaux & ſable.

Quand il ſe trouve au rez-de-chauſſée des cloiſons de charpente montant de fond & portant plancher, il eſt à propos de prendre dans les caves des précautions pour les ſoutenir: ſi elles doivent porter ſur la longueur de leurs berceaux, il faut élever un mur au-deſſous:

(*a*) C'eſt-à-dire, poſée de maniere que la longueur des unes ſoit placée ſuivant la face des murs, & la longueur des autres ſuivant leur épaiſſeur.

R

& si elles doivent porter sur la largeur, on peut se contenter de pratiquer dans la partie de la voûte correspondante un arc en pierre.

Les murs d'une fosse d'aisance, ainsi que sa voûte, doivent être construits en moilons durs, piqués aux paremens, maçonnés de mortier de chaux & sable : si elle est contre un mur mitoyen, il ne faut pas oublier de faire, suivant l'usage, un contre-mur de neuf pouces d'épaisseur, non compris l'empatement du rez-de-chaussée qui est de trois pouces, avec un trou dans la voûte de deux pieds sur vingt-un pouces, pour recevoir un couvercle de pierre de taille destiné à faciliter les vuidanges. Le tuyau de la fosse montant de la voûte jusqu'au dernier étage du bâtiment, doit être construit avec des boisseaux de terre cuite, bien vernissés en dedans, sans aucune fente ou cassure : l'essentiel est de les bien joindre les uns sur les autres, d'en mastiquer les joints avec de bon mastic, de maçonner ensuite leur pourtour avec mortier de chaux & sable, & enfin de mettre par-dessus un enduit de plâtre du côté apparent. Il est à observer qu'il faut d'abord entourer de mortier directement les tuyaux, parce que le plâtre, en les resserrant, les feroit casser. Si c'est aussi contre un mur mitoyen qu'est adossé le tuyau, il convient d'isoler de son côté, la maçonnerie de trois pouces dans toute la hauteur, tant, afin que l'air puisse passer, que pour empêcher les matieres qui pourroient couler par les joints, d'infecter le mur voisin. Quant au fond de ladite fosse, il est à propos de la garnir d'un massif au moins de dix-huit pouces ou deux pieds d'épaisseur, composé de deux rangs de moilons à bain de mortier, sur lequel on place des pavés de grès à chaux & à ciment.

Les descentes de caves s'exécutent en faisant les têtes des murs d'échiffre de pierre dure, & le reste de moilons piqués, avec des marches aussi de pierre dure, d'une seule piece & de longueur suffisante pour porter dans les murs par les deux bouts, ayant chacune la largeur nécessaire pour avoir deux pouces de recouvrement. Sous lesdites marches, on fait des voûtes rampantes &

des massifs en bons moilons, toujours avec mortier de chaux & sable.

Pour construire un puits, soit rond, soit ovale, il faut fouiller aussi bas qu'il est besoin pour avoir de l'eau vive. Au fond on place un rouet de charpente battu à la demoiselle, sur lequel on éleve la maçonnerie composée de gros libages & moilons piqués aux paremens. Au rez-de-chaussée de la cour, on pratique un mur d'appui de pierre de taille dure, sur lequel on met une mardelle s'il se peut d'une seule piece. Toute cette construction se maçonne avec mortier de chaux & sable.

En général il convient d'observer d'élever toutes les fondations d'un bâtiment quarrément, autant que faire se peut, afin que toute sa charge passe uniformément, & perpendiculairement sur le terrein.

Le devoir d'un Architecte, pendant la construction des fondations, est de veiller à ce que l'Entrepreneur exécute fidélement son devis, & se conforme aux dimensions prescrites par ses plans. Il doit prendre garde que les pierres qu'on employe, ne soient trop nouvellement arrivées de la carriere, qu'elles soient de bonne qualité, sans fils ni moyes, bien ébouzinées, bien liaisonnées les unes avec les autres, maçonnées avec du mortier suffisamment corroyé, & dont le sable ne soit pas terreux. Car c'est dans les fondations que les Maçons cherchent d'ordinaire à introduire, si l'on n'y prend garde, leurs matériaux défectueux, parce que les travaux y sont moins exposés en vue : quelquefois il s'en trouve qui placent des deux côtés d'un mur des carreaux de cinq ou six pouces de pierre de taille, & qui remplissent l'intervalle avec du moilon : on en voit encore qui, n'ayant pas suffisamment de pierre d'une certaine hauteur de lit, pour arraser le dessus de la premiere assise des fondations, introduisent des pierres de trois ou quatre pouces moins hautes, en garnissant le dessous de terre & de gravois, pour les faire paroître de même élévation de cours d'assises.

En vain votre devis sera-t-il bien fait, croyez qu'il n'y aura que

votre surveillance qui opérera la perfection de la bâtisse : sans cesse vous vous appercevrez que la plûpart des Ouvriers ne manquent gueres de la négliger, dès qu'ils prévoyent le pouvoir impunément. La construction des murs moilons est ce qui méritera surtout votre attention. Autant les Maçons s'appliquent à mettre en parement le beau côté du moilon, autant l'intérieur de ces sortes de murs est d'ordinaire peu soigné : rarement sont-ils arrangés en bonne liaison dans leur épaisseur : vous en remarquerez qui, au lieu de placer dans leurs intervalles de bons garnis de tuileaux & d'éclats de pierre, les remplissent de mortier pour aller plus vite, & quelquefois même de terre ; or, comme il s'en faut bien que la surabondance du mortier équivale à de bons garnis de pierre, & ait autant de solidité, il s'ensuit que de pareils murs se dégradent en peu de tems, & s'écrasent facilement sous le fardeau : enfin vous verrez des Ouvriers qui ne se donnent pas la peine d'écarir les moilons, comme il convient, d'où il résulte que ne posant pas à plat, mais sur des bosses, des angles & des inégalités, ils se dérangent aisément, lorsqu'ils sont comprimés par un fardeau supérieur.

Article Quatrième.

De la construction des murs d'une Maison.

Le dessus des voûtes des caves étant donc arrasé, on pose à trois pouces de retraite, tant en dedans qu'en dehors, dans toute l'étendue des faces d'un bâtiment, un cours d'assise de pierre de taille dure, de la meilleure qualité, bien ébouzinée, atteinte au vif, & dont on coule les joints avec de bon mortier de chaux & sable. Cette assise doit embrasser toute l'épaisseur du mur, comprendre la saillie du socle régnant au pourtour du bâtiment, & porter les pieds-droits, soit des portes, soit des croisées, soit des petits corps saillans du dehors & du dedans, suivant la distribution du

plan. On continue quelquefois de poser d'autres assises semblables en bonne liaison, faisant toutes parpins à lits & joints quarrés jusqu'à la hauteur du premier étage; mais le plus souvent, après trois ou quatre assises de pierre dure, on se contente d'élever le reste d'une maison en pierre tendre.

On place aussi en retraite à trois pouces de chaque côté sur les autres murs des caves, une assise en pierre dure au bas des murs mitoyens & de refend, laquelle doit faire toute leur épaisseur & se poser bien de niveau, à lits & joints quarrés. On éleve sur cette assise les pieds-droits des portes en pierre tendre, en bonne & suffisante liaison, avec des plate-bandes à claveaux en crossettes au-dessus, & l'on construit ces sortes de murs en bons moilons, bien ébouzinés, avec mortier de chaux & sable, en observant de faire en pierre dure toutes les jambes sous poutre aussi en bonne liaison. A la rencontre de tous les murs de face avec ceux de refend & mitoyens, il est encore essentiel de laisser dans ces premiers, de deux assises l'une, des harpes suffisantes pour qu'ils puissent se lier solidement avec les autres.

Sous les cloisons de charpente, qui portent plancher, on pose des murs parpins de neuf à dix pouces d'épaisseur, & d'environ dix-huit pouces de hauteur ; lesquels doivent être élevés sur des corps solides, tels que des murs fondés dans les caves, ou des chaînes de pierre, ainsi qu'il a été dit ci-devant.

Si le principal escalier d'une maison est en pierre jusqu'à une certaine hauteur, on éleve une ou deux assises en pierre dure sur le mur d'échiffre, & l'on continue de cette maniere jusques sous le rampant, en observant toutes les saillies marquées sur le dessein. Au-dessus de ce mur, on construit en pierre tendre les voûtes qui doivent soutenir les rampes & les paliers ; ensuite on pose une plinthe pour porter la rampe de fer, ainsi que les marches que l'on fait de belle pierre de liais, d'une seule piece, & que l'on place à recouvrement de deux pouces les unes au-dessus des autres.

Il est important d'élever à la fois tous les murs apparens d'un bâtiment autant qu'il est possible, afin que leur poids tasse également sur ses fondations.

A la hauteur des planchers du premier étage, il faut poser des chaînes de fer plat de dix-huit à vingt lignes de largeur, sur sept à huit lignes d'épaisseur, d'un mur de face à l'autre, avec des ancres de quatre pieds de long, de bon fer quarré au moins de quinze lignes, entaillés & encastrés presque à l'affleurement des murs de face, tant à leurs extrémités qu'au droit de tous les murs de refend : de plus s'il y a des poutres, il convient de mettre des ancres & des tirans de deux ou trois pieds de longueur à chaque bout. Lorsque les appartemens sont doubles, & que les bouts des poutres se trouvent vis-à-vis l'un de l'autre, on pose des plate-bandes de fer de trois à quatre pieds de longueur, que l'on cramponne & cloue solidement sur tous les deux : & s'il n'y a point de poutre, on attache ces plate-bandes sur des solives ou sur des sablieres de cloison, afin qu'outre les chaînes qui sont au droit des murs, le bâtiment soit de toutes parts fermement retenu, sans pouvoir pousser au vuide d'aucun côté.

On éleve successivement les différens étages en pierre tendre, de la même façon que le rez-de-chaussée, ayant toujours attention que les pierres fassent l'épaisseur des murs en bonne liaison ; en sorte qu'il ne se trouve jamais de joints l'un sur l'autre, & que chaque joint des assises inférieures soit constamment recouvert par le lit de l'assise supérieure. Les plate-bandes des croisées doivent se faire à claveaux, & leurs appuis en pierre dure : on observe de laisser des bossages suffisans pour les moulures & les ornemens d'architecture ou de sculpture, marqués dans les desseins : on retient à chaque étage comme ci-devant, les murs de tous côtés par des ancres & des tirans ; enfin on construit l'entablement ou la corniche en pierre tendre, de maniere que les pierres qui doivent porter saillie, fassent toute l'épaisseur du mur, & ayent une queue suffisante pour porter leur bascule.

S'il arrivoit que les Ouvriers missent dans un cours d'assise une pierre de deux carreaux, il faudroit que ces carreaux fussent d'égales longueurs, & qu'ils eussent assez d'épaisseur pour former ensemble celle du mur : car si l'un faisoit les trois quarts, & l'autre environ le quart, ce ne seroit pour lors qu'un plaquis non recevable : encore pour admettre cette construction seroit-il nécessaire que les deux carreaux, faisant ensemble par moitié l'épaisseur du mur, fussent posés sur une assise d'une piece, qu'il y eût à côté des deux carreaux, deux parpins, & qu'on posât en l'assise de dessus aussi un parpin qui, non-seulement recouvrît les carreaux, mais fît encore liaison sur les côtés.

En supposant que les pierres ne pussent faire toute l'épaisseur d'un mur, il faudroit les arranger des deux côtés en liaison entr'elles, de façon qu'il y en eût de longues & de courtes qui s'entrelaffassent alternativement : car sans cette attention on feroit un mur en deux parties capables de se séparer, & dont la construction seroit contraire à la solidité.

Il est d'usage d'élever les murs de face à plomb du côté de l'intérieur d'une maison, & de leur donner depuis le sol de la rue ou de la cour jusques en haut, un peu de talud ou fruit par dehors, lequel doit être au moins de trois lignes par toise : de plus il est à propos de laisser une retraite d'un pouce par dehors, au droit de la plinthe de chaque étage : ainsi, supposons que les murs de face ayent deux pieds d'épaisseur, & huit toises de hauteur avec quatre étages, il s'ensuit qu'ils auront, suivant ces diminutions successives vis-à-vis l'entablement, dix-huit pouces, ou six pouces de moins qu'au rez-de-chaussée : c'est une régle qu'observent les meilleurs Constructeurs. Quant aux murs de refends & mitoyens, auxquels on donne dans le bas communément dix-huit pouces, il y en a qui les élevent à plomb, & d'autres qui laissent un demi-pouce de retraite de chaque côté à la hauteur des planchers, c'est-à-dire, qui diminuent ces murs d'un pouce à chaque étage : ce second procédé vaut mieux que le premier.

Lorsque l'on veut exécuter une bâtisse avec une certaine propreté, on laisse des mains aux paremens extérieurs, afin que les Ouvriers, en posant leurs pierres, puissent aisément les remuer, sans être obligé de se servir de pinces qui altérent leurs arêtes: cependant, à moins qu'un édifice ne soit d'importance, ou qu'une pierre ne soit vue sur ses quatre faces, on peut s'en dispenser, & avec de l'adresse les Ouvriers parviennent à la poser sans l'endommager. Cette propreté dépend encore de l'attention que l'Entrepreneur apporte dans le transport des pierres, après qu'elles sont taillées ; il faut qu'il les fasse garnir sur le chariot de nattes de paille, de tampons, & qu'il fasse mettre des especes de coussins entre leurs arêtes, pour empêcher qu'elles ne s'écornent. Ce sont toutes ces attentions successives qui font la beauté de l'exécution d'un édifice, & honneur à celui qui le conduit.

Le haut des murs-pignons, & la plûpart des murs-dossiers en ailes qui accôtent les cheminées, doivent être construits avec le même soin & de la même maniere que ceux de refend & mitoyens : souvent on fait la partie supérieure de ces murs avec des plâtras provenant de la démolition des anciennes cheminées; ce qui fait une assez bonne construction.

Au lieu de bâtir les murs de face de toute une maison en pierre, on peut se contenter de les opérer partie en pierre, partie en moilons ; c'est la moindre de toutes les constructions. Leurs fondations se font comme il a été expliqué ci-devant. Dans le bas du rez-de-chaussée, on place quelques assises de pierre dure ; on en met encore aux chaînes sous poutre, & aux appuis des croisées ; ensuite on éleve les encoignures en pierre tendre, & tout le reste se construit en moilons. Il est d'usage de faire les linteaux des portes & des croisées en bois, ce qui ne vaut rien ; il seroit mieux de tailler toujours les moilons en voussoirs, & de placer par-dessous des linteaux de fer. Si l'on veut laisser les moilons apparens, on les pique ou on les essenille, sinon on les crépit : dans ces deux cas, il convient de les bien ébouziner au vif, de tailler leurs lits

&

& joints quarrément, de les poser par assises égales en bonne liaison & toujours avec mortier de chaux & sable, en ayant sans cesse l'attention de ne mettre aucun joint l'un au-dessus de l'autre dans les faces d'un mur, ni l'un vis-à-vis de l'autre dans son intérieur. Il est surtout important de bien faire remplir les vuides entre les moilons, de bons garnis & d'éclats de pierre autant qu'il en peut entrer dans le mortier. A chaque étage on doit placer aussi des tirans pour retenir l'écartement des murs de face, comme précédemment.

Lorsque le plâtre est commun dans l'endroit où l'on bâtit en moilon, on en fait la plûpart des corniches tant intérieures qu'extérieures, les chambranles & les ornemens qui se trouvent sur les faces des bâtimens: on en fait encore le ravalement de tous les murs-moilons, c'est-à-dire, qu'on les crépit extérieurement & qu'on les enduit intérieurement: en un mot, on en fabrique tous les légers ouvrages d'une maison.

A proportion que le bâtiment avancera, vous donnerez aux Ouvriers les profils & les développemens, soit des corniches, soit des entablemens, soit des plinthes, soit des bases de colonnes s'il y en a, soit des chambranles de portes ou de croisées, dessinés de la grandeur de l'exécution : vous veillerez à ce que les ouvriers n'en altérent pas la correction ; car c'est principalement par le goût des profils & par la pureté de leurs contours & de leurs proportions que les connoisseurs apprécient l'habileté d'un Architecte: c'est pourquoi il faut toujours les faire à la main, & non au compas, ils en ont plus de grace. Après que l'Appareilleur aura reporté ces profils de dessus le mur, où vous les aurez tracé en grand, sur un carton ou une volige pour les appliquer sur les pierres, il est bon de vous les faire représenter, pour y rétablir la correction, si elle s'y trouvoit altérée.

Vous apporterez pour la construction des murs d'une maison, à peu près les mêmes attentions que pour ceux des fondations, par rapport à la qualité & à l'emploi des matériaux, afin qu'il n'y ait point de fils ni de moyes dans les pierres, & que tout le bouzin en

S

soit ôté. Il seroit bien à souhaiter à cette occasion que l'on sondât toujours les pierres avant de les mettre en place, pour reconnoître si elles ont été véritablement atteintes au vif : on ne voit tant de pierres se décomposer sur les bords de leurs lits, qu'à cause de cette négligence. Souvent les Entrepreneurs, pour gagner davantage, recommandent à leurs ouvriers d'enlever le moins de bouzin possible : quelquefois aussi l'ouvrier ôte également du lit inférieur comme du supérieur ; ou bien en taillant un des lits, il en ôte trop, ou fait quelqu'éclat par maladresse ; ce qui l'oblige, pour réparer sa faute & conserver la hauteur qui lui est prescrite, d'ôter moins de l'autre côté, c'est-à-dire, d'opérer un lit au dépend de l'autre, en laissant une partie du bouzin. De-là vient que l'humidité, la gelée & le soleil, attaquant par la suite le lit de cette pierre, la décomposent & la ruinent en peu de tems : inconvénient que l'on éviteroit, si l'on prenoit la précaution de les sonder, afin de rebuter ou de faire retailler les pierres qui ne se trouveroient pas bien ébouzinées.

ARTICLE CINQUIEME.
De la construction de la Charpente.

A mesure que la maçonnerie d'une maison avance, le Charpentier doit poser les cloisons, les planchers, les combles, & enfin faire les escaliers qui sont en charpente.

Parmi les cloisons, il faut distinguer celles qui portent planchers, & celles qui ne sont simplement que de séparation. Les premieres doivent monter de fond, & avoir en conséquence des bois plus forts ; on les éleve au rez-de-chaussée, sur des murs parpins de huit à neuf pouces d'épaisseur & d'environ dix-huit pouces de hauteur, placés sur des corps solides. Les unes & les autres se font en partie de bois de sciage, & s'assemblent haut & bas dans des sablieres à tenons & mortoises, ainsi que dans les liernes,

s'il y en a. En général c'est la hauteur des cloisons & la charge qu'elles doivent porter, qui déterminent la grosseur de leur bois.

La maniere la plus solide d'établir sur un plancher les cloisons de séparation, est de les placer en travers de toutes les solives, afin que chacune en porte sa part; mais lorsqu'on est obligé de les placer suivant leur longueur, indépendamment qu'il faut tenir la solive qui se trouve au-dessous de la sabliere plus forte que les autres, il est bon pour plus de solidité de mettre, par-dessous la sabliere, des bouts de barres de fer qui portent sur les deux solives voisines de celle où est la cloison, afin de partager son poids.

Pour les passages des portes, on place des poteaux d'huisserie dans les cloisons qui affleurent ou excédent leurs bois, suivant que l'on veut qu'ils soient recouverts ou apparens.

Il y a encore une autre sorte de cloisons très-légeres, appellée à claire-voye, que l'on fait de planches de chêne, assemblées haut & bas dans des coulisses pratiquées dans les sablieres, entre lesquelles on laisse quelque espace. Si ces cloisons ont une certaine hauteur, on met des liernes dans le milieu, solidement entretenues par chaque bout dans les murs. En construisant toutes sortes de cloisons, lors de la rencontre d'une cheminée, il faut toujours laisser six pouces de distance entre le bois & le dedans œuvre du tuyau.

Dans la distribution des solives des planchers, on doit avoir principalement égard aux âtres des cheminées & aux passages de leurs tuyaux. Il est d'usage de laisser au droit de tous les âtres, au moins trois pieds six pouces de distance, depuis le mur où est adossé une cheminée jusqu'au chevêtre qui porte les solives de remplissage; & entre les deux solives d'enchevêtrure, un espace d'un pied de plus que le dedans-œuvre des jambages d'une cheminée. Le passage d'un tuyau doit avoir quatre pieds entre les deux solives d'enchevêtrure, & dix-huit pouces depuis le mur auquel il est adossé, jusqu'au devant du chevêtre. Quand il se trouve deux tuyaux l'un à côté de l'autre, on laisse sept pieds trois

S ij

pouces de largeur entre les deux enchevêtrures, & toujours le même espace de dix-huit pouces depuis le mur jusqu'au chevêtre. Si les tuyaux sont engagés dans le mur, au lieu d'être adossés, alors on tient le chevêtre plus près, afin que dans tous les cas, il y ait une distance de six pouces entre le devant d'un chevêtre & l'intérieur d'un tuyau, conformément aux Ordonnances. Pour la solidité on évite de faire un chevêtre commun à trois tuyaux; & on doit laisser la place nécessaire après deux tuyaux, pour sceller dans le mur dossier une solive d'enchevêtrure, de façon qu'il puisse y avoir toujours six pouces de distance jusqu'au dedans-œuvre de chacune des deux cheminées, comme ci-devant.

Les solives d'enchevêtrure, ainsi que les chevêtres & les linçoirs, étant les principales pieces des planchers, & celles qui fatiguent davantage, vû qu'elles portent les âtres des cheminées & la plûpart des solives, il convient de leur donner au moins un pouce d'écarissage sur leurs faces de plus que les solives, lorsqu'elles embrassent un âtre & un passage; & jusqu'à deux pouces de gros, lorsqu'elles embrassent âtre & passage à la fois, ou deux passages. La grosseur des bois d'un plancher doit être toujours en relation avec leur longueur & leur charge, c'est-à-dire, qu'il est nécessaire d'augmenter les grosseurs des solives à proportion de leur longueur: ainsi, depuis six pieds jusqu'à neuf pieds, les bois de remplissage peuvent avoir quatre & six pouces de gros; depuis neuf jusqu'à douze, cinq & sept pouces de gros; depuis douze jusqu'à quinze, six & sept pouces de gros; depuis quinze jusqu'à dix-huit, six & huit pouces de gros; & les autres à proportion. Au-dessous de quinze pieds de portée, on fait quelquefois les solives de remplissage, de bois de sciage; mais il vaut mieux les faire toujours de bois de brin, ainsi que les solives d'enchevêtrure, pour lesquelles on doit employer du bois de brin, dans tous les cas.

Lorsque les chevêtres & linçoirs ont plus de six ou sept pieds de longueur, pour fortifier leurs tenons, il faut toujours les sou-

tenir à leurs extrémités par des étriers de fer qui les embrassent par-dessous, & se clouent sur les enchevêtrures.

Dans le cas que les solives, à cause de la grande étendue d'un plancher, auroient trop de portée, on place au milieu une poutre avec une lambourde, de chaque côté, bien boulonnée & soutenue par des étriers qui l'embrassent : ces lambourdes servent à recevoir les solives du plancher par assemblage, & dispensent d'affamer la poutre à cet effet. Comme on arrase les solives par-dessous la poutre, on met au-dessus des fourures pour atteindre son épaisseur & pouvoir établir de niveau l'aire du carreau.

Afin d'empêcher les solives de ployer, lorsqu'elles ont une longueur considérable, on les lie ensemble pour ne faire qu'un même corps, soit en mettant entr'elles des bouts de bois, appellés étresillons, dans de petites rainures qu'on y pratique exprès pour les recevoir, soit en posant par-dessus des pieces de bois qu'on nomme liernes, entaillées de la moitié de leur épaisseur au droit de chaque solive.

Il seroit bien à souhaiter qu'on en usât à l'égard de tous les murs d'un bâtiment, comme au droit de tous les murs mitoyens, c'est-à-dire qu'on n'y scellât que des solives d'enchevêtrure & des corbeaux de fer, pour soutenir des lambourdes qui recevroient par assemblage toutes les solives des planchers : par-là les murs de face & de refend ne seroient pas découpés à chaque étage par les tranchées que l'on fait pour loger les bouts des solives, ce qui seroit beaucoup plus solide.

Il y a des Architectes qui prétendent qu'il faut nécessairement scier une poutre en deux suivant sa longueur, & mettre dos-à-dos son écarissage pour laisser évaporer l'humidité de son intérieur ; mais si on réfléchit sur la texture du chêne, on verra que c'est lui ôter une grande partie de sa force que de réduire une poutre en deux morceaux de sciage, dont tous les fibres n'ont plus de liaison, & sont coupés ou interrompus. Quand une poutre est employée véritablement seche, comme elle doit l'être, l'humidité qu'elle paroît ensuite receler, n'a plus d'autre principe que celle

des murs où ſes bouts ſont placés, laquelle s'inſinue avec d'autant plus de facilité, que la poſition de la piece de bois eſt horiſontale. Le vrai moyen d'empêcher cette humidité, c'eſt d'envelopper exactement de plomb les bouts de chaque poutre qui doivent porter dans les murs : on ſe ſert depuis long-tems de ce procédé avec ſuccès dans le pays de Liége & dans quelques cantons de l'Allemagne.

Les fermes & demi-fermes portant panes & faîtages doivent toujours être élevées ſur des corps ſolides, & non porter à faux ſur des vuides, vû qu'elles ſoutiennent tout le fardeau des combles. On peut les eſpacer de dix à douze pieds & même plus. Toutes leurs pieces de bois doivent avoir, comme dans les précédens ouvrages de charpente, une groſſeur en rapport avec leur longueur & leur uſage. Par rapport au feu, il convient d'obſerver d'éloigner les chevrons, des tuyaux de cheminées, & de n'en adoſſer aucun contre leſdits tuyaux ſans être aſſemblés dans des linçoirs eſpacés de trois pouces. Lorſque le faîtage vient auſſi aboutir contre les tuyaux, il faut mettre un chevalet diſtant de deux ou trois pouces, & le faire poſer, ſur l'aire du plancher du grenier, dans une ſemele placée ſur des cales ſi les ſolives ſont ſuivant la longueur des tuyaux, & en travers ſur les ſolives directement ſi elles ſont perpendiculaires à la longueur des tuyaux. On doit faire de bois de brin les entraits, les arbalêtriers, les poinçons, les eſſeliers & les pannes quand elles ont plus de neuf pieds de portée ; car pour tous les autres bois des combles, on les fait de ſciage.

En ſuppoſant que l'eſcalier ſoit en charpente, ſouvent on met au rez-de-chauſſée au-deſſus du mur d'échiffre, une aſſiſe de pierre de taille, ſur laquelle on poſe les patins qui ſont des eſpeces de ſablieres où s'aſſemblent les poteaux qui doivent porter le limon. On fait une entaille au moins d'un pouce dans ce limon pour porter un bout des marches, & une tranchée dans le mur pour ſoutenir l'autre bout. Les paliers longs ſe font comme les planchers ; & les quarrés ſe font d'ordinaire à baſſecule, c'eſt-à-dire,

se soutiennent à l'aide de deux pieces de bois de chacune douze ou treize pouces de large sur six pouces d'épais, placées en croix, de maniere que l'inférieure porte sur les deux murs, & que la supérieure qui pose en bascule sur son milieu, soit entretenue d'un côté par les murs où elle est scellée dans l'angle, & butée de l'autre, contre le limon où elle est attachée avec des écroux pour le soutenir. Le limon & les marches doivent être portés en l'air par assemblages & par de bonnes décharges de palier en palier, & être retenus par de grands boulons de fer qui passent par-dessous les marches, & sont scellés dans les murs.

On donne communément six pouces de hauteur aux marches sur un pied de largeur. Il arrive quelquefois que l'on fait des marches apparentes en pierre, quoique l'on ait un limon de bois : comme on ne peut enclaver solidement de la pierre dans du bois, on revêtit une petite solive qui porte d'un ou de deux pouces dans le limon, de dalles de deux pouces d'épaisseur tant par-dessus que par-devant : il y en a même qui se contentent de ne mettre que la dalle de dessus, & pour lors au-dessous du quart de rond, ils font blanchir le devant de la piece de bois de blanc à l'huile, ainsi que le limon jusqu'à la hauteur des marches apparentes en pierre.

Il faut avoir soin pendant l'exécution de la charpente d'un bâtiment, que les bois soient toujours placés de champ, qu'ils soient secs, de droit fil, sans aubier, sans être gras & sans nœuds vicieux ; qu'ils soient espacés convenablement, & n'excédent pas les grosseurs portées par le devis ; & il faut sur-tout ne point souffrir que l'on mette des dents-de-loups au lieu de tenons, pour arrêter par le bas ou par le haut les poteaux des cloisons, ainsi que des chevilles & chevillettes pour suppléer aux assemblages.

Comme les bois se mesurent dans une progression de dix-huit pouces en dix-huit pouces jusqu'à la longueur de vingt-un pieds ; & au-delà de cette longueur, de trois pieds en trois pieds, un Architecte intelligent doit combiner les hauteurs & grandeurs des chambres lors de la distribution de son plan, de façon que les

uſages tournent, autant que faire ſe peut, à l'avantage du Proprié‑
taire qui lui confie ſes intérêts, & qu'il n'y ait que le moins de
déchet, ou le moins de perte de bois poſſible. En conſéquence il
ne doit pas lui être indifférent, par exemple, de diſpoſer une
chambre pour que les ſolives ayent vingt-un pieds ſix pouces de
long, que l'on doit paſſer ſuivant les uſages à l'Entrepreneur pour
vingt-quatre pieds; il ſera en ſorte au contraire d'arranger les di‑
menſions de ſon plancher, de maniere qu'elles ayent vingt-un
pieds juſte : il combinera de même les longueurs des bois des cloi‑
ſons & des combles : avec cette attention continuelle, on peut
opérer une économie conſidérable dans l'exécution d'une char‑
pente.

Article Sixieme.
De la conſtruction des légers Ouvrages.

Après que les gros murs & la charpente ſont édifiés; on tra‑
vaille aux légers ouvrages, c'eſt ainſi qu'on appelle les cheminées
& leurs tuyaux, les planchers, les cloiſons, les lambris, les crépis,
les moulures, les corniches, &c.

§. I. Des Cheminées.

La meilleure maniere de conſtruire les cheminées, eſt celle en
briques avec mortier de chaux & ſable paſſé au panier. On les
exécutoit autrefois en pierre de taille, mais on n'en fait plus guè‑
res de cette façon, attendu qu'elles coûtent beaucoup, ſans avoir
davantage de ſolidité. On donne quatre pouces d'épaiſſeur aux
languettes en briques : il eſt d'uſage de tremper la brique dans
l'eau à meſure qu'on la poſe ſur le mortier, de la faire liaiſonner
dans le mur-doſſier, & d'enduire le dedans des tuyaux avec le
moins d'épaiſſeur, ſoit avec du plâtre s'il y en a dans le lieu où
l'on bâtit, ſoit avec du mortier de chaux & ſable bien fin : plus

cet enduit est uni, moins la suie peut s'y attacher. On doit mettre des barres sous tous les manteaux, ainsi que de trois pieds en trois pieds dans les languettes, des bandes de fer dit côte de vache, fendues par les bouts, relevées en forme d'équerre & scellées dans les murs dossiers, lesquelles servent de harpons pour retenir les tuyaux (a).

Dans les endroits où le plâtre est commun, comme à Paris & dans ses environs, on fait d'ordinaire les languettes des tuyaux de cheminée en plâtre pur pigeonné à la main, avec un enduit de plâtre passé au panier, tant en dedans qu'en dehors, auxquelles on donne au moins trois pouces d'épaisseur. Il ne faut point souffrir que l'on opere les languettes tant rampantes que droites sur des planches, attendu qu'elles sont sujettes à se gercer ou à se fendre, & qu'elles ne sont pas aussi solides que faites à la main. Dans la hauteur des tuyaux, on met des chaînes de fantons au moins de trois pieds en trois pieds, pour unir ensemble les languettes de face, celles de refend, & le mur qui leur est adossé: on scelle ces fantons, au fond des tranchées pratiquées pour lier les languettes de plâtre avec le mur, dans des trous faits exprès plus profonds que lesdites tranchées. Rarement les Ouvriers employent-ils la plus grande partie des fantons qu'on leur fournit, bien qu'ils ne leur coûtent rien, & quelquefois ils les emportent, si l'on n'y prend garde : aussi doit-on attribuer à cette négligence, les fréquentes réparations que l'on fait aux tuyaux de cheminée.

Les tuyaux doivent avoir trois pieds de long sur dix pouces de large intérieurement : quelquefois cependant on ne donne à ceux des cabinets, que deux pieds huit pouces de long sur neuf pouces de large. Quelque soit la construction des cheminées, on fait leur fermeture par dedans en portion de cercle, à laquelle on donne quatre pouces d'ouverture pour l'issue de la fumée ; & leurs plinches se font en pierre tendre ou en plâtre, suivant que lesdits

(a) Ces sortes de cheminées ne sont pas comprises dans ce qu'on appelle *les légers ouvrages* ; mais comme on les exécute en même-tems, nous croyons devoir en rapporter ici la construction.

T.

tuyaux font en briques ou en plâtre. Les jambages de cheminées se maçonnent de cinq ou six pouces d'épaisseur, soit en briques avec mortier de chaux & sable, soit en moilons, soit en platras avec plâtre. On doit garnir le contre-cœur d'une cheminée d'une plaque de fonte, au droit, soit d'un mur de refend, soit d'un mur mitoyen; sinon il faut faire un contre-cœur en tuileaux ou en briques dans le premier cas, & dans le second un contre-mur de six pouces d'épaisseur aussi en tuileaux ou en briques, pour se conformer à la coutume. Dans le vuide ménagé sous chaque âtre à travers un plancher, on met deux bandes de trémie de fer coudé, dont les deux bouts portent sur les solives d'enchevêtrure, & dont le bas descend à un pouce près desdites solives. Lorsque les bandes de trémie excédent six pieds de longueur, on place par-dessous leur milieu une autre bande de trémie en travers pour les soulager, portant d'une part sur le chevêtre, & de l'autre scellée dans le mur. Tous les âtres se font de toute l'épaisseur du plancher jusques sous les carreaux, & se bandent avec des platras taillés en voussoirs, d'une solive d'enchevêtrure à l'autre. On supporte toujours la gorge & le manteau d'une cheminée sur ses jambages, à l'aide d'une barre de fer coudée d'une grosseur proportionnée à la longueur, que l'on scelle par les bouts dans le mur où elle est adossée: il n'y a que dans les cheminées de cuisine faites en hotte, dont le manteau étant d'ordinaire en bois revêtu de plâtre, qu'on n'a pas besoin d'un semblable soutien.

Il faut bien se garder d'enclaver, lors de leur construction, les tuyaux de cheminée de toute leur épaisseur dans les murs de refend; & quand on s'y trouve obligé, il est essentiel de les faire monter à plomb sans les dévoyer jusqu'au dessus des combles, sans quoi le mur, au-dessus du dévoiement, porteroit en l'air & n'auroit aucune solidité. Lorsqu'on veut engager les tuyaux seulement de six pouces dans les murs, il est encore à propos de ne les pas dévoyer chacun dans toute leur hauteur au-delà d'un pied & demi, c'est-à-dire, de plus de moitié de la longueur d'un tuyau.

§. II. *Des Planchers.*

Il se faisoit autrefois des planchers de bien des façons: aujourd'hui du moins à Paris & dans ses environs, on n'en construit plus guères que de deux manieres. Les uns sont à solives apparentes par-dessous, & lattés à lattes jointives clouées par-dessus ; sur ce lattis, on étend un aire de plâtre de trois pouces, où l'on pose du carreau ; & par-dessous les entrevoux, entre les solives, on fait un enduit en plâtre. Les autres sont creux, lattés par-dessus & par-dessous à lattes presque jointives : on étend sur le lattis supérieur une aire de plâtre d'environ trois pouces, sur lequel on pose aussi du carreau, ou bien l'on scelle des lambourdes à augets, si l'on veut revêtir le plancher de parquets ; enfin par-dessous le plancher on plafonne, & l'on pousse au pourtour les moulures des corniches avec des calibres, suivant les profils que l'on desire.

Il est à remarquer que, pour qu'il entre moins de plâtre dans la construction de cette seconde espece de plancher en usage pour les appartemens, les Ouvriers affectent souvent de placer leurs lattes les plus jointives qu'ils peuvent, du côté du plafond ; d'où il s'ensuit que le plâtre ne faisant qu'un plaquis sur les lattes, occasionne dans les plafonds la plûpart des gerçures qu'on ne cesse de raccommoder : aussi est-il important de recommander aux Maçons, de laisser toujours à-peu-près un demi-pouce d'intervalle entre les lattes, afin que le plâtre passant entre leurs joints, & les embrassant, donne plus de soutien & de consistance au plafond.

Mais pour éviter toute gerçure, en supposant que la latte soit de cœur de chêne, de bonne qualité & sans aubier, la meilleure façon de construire les planchers, est de les faire en augets : après avoir latté par-dessous le plafond à claire-voie, c'est-à-dire, tant plein que vuide, on larde de clous les côtés des solives, puis on met du plâtre de part & d'autre par-dessus chaque entrevoux en triangle, de maniere à former une espece d'auge: & afin d'empêcher ce plâtre de tomber, on place sous l'entrevoux une plan-

che que l'on laiſſe juſqu'à ce qu'il ait fait ſa priſe : enſuite en plafonant, le nouveau plâtre s'incorpore, par l'intervalle des lattes, avec celui des augets qui eſt retenu par les clous placés dans les ſolives, ce qui opere une conſtruction de plafond qui ne laiſſe rien à deſirer pour la ſolidité.

§. III. *Des Cloiſons.*

Les cloiſons ainſi que les pans de bois s'opérent de différentes manieres Les unes appellées cloiſons ſimples ſe maçonnent, entre les poteaux, de plâtre & de platras que l'on enduit, en laiſſant les bois apparens ſur les faces : on ruine & tamponne les côtés de ces bois dans l'épaiſſeur des cloiſons, ou ce qui vaut mieux, on les larde de rappointis & de clous de charette. Les autres appellées cloiſons pleines ſont lattées ſur les poteaux de trois en trois pouces des deux côtés, maçonnées de plâtre avec platras entre les ſolives, & enduites de part & d'autre : les baies des portes ou des croiſées qui ſe trouvent dans ces cloiſons, ou dans les pans de bois conſtruits de cette maniere, ſont feuillées ordinairement & recouvertes de plâtre. La troiſieme eſpece de cloiſons ſe nomme cloiſons creuſes ; elles ſont beaucoup plus légeres que les précédentes & doivet être lattées à lattes preſque jointives ſur les poteaux des deux côtés, crépies & enduites ſeulement avec du plâtre par-deſſus le lattis. Enfin il ſe fait une quatrieme ſorte de cloiſons en planches, appellées à claire-voie, que l'on latte tant plein que vuide, & qu'on enduit de plâtre des deux côtés.

Pour ce qui eſt des lambris que l'on pratique dans les manſardes, ou lorſqu'on lambriſſe les greniers, il eſt d'uſage de les latter à lattes jointives intérieurement contre les chevrons.

§. IV. *Des Eſcaliers.*

Sous les rampans des eſcaliers de charpente, on latte ſemblablement à lattes jointives, & l'on maçonne enſuite au-deſſus deſdites lattes avec plâtre & plâtras entre les marches ; après cette opération

on enduit le deſſous des rampes avec du plâtre fin, & enfin l'on finit par carreler par-deſſus, à fleur des marches. Quant aux paliers, ils ſe font quelquefois comme les planchers, mais le plus ſouvent on les hourde plein, c'eſt-à-dire, qu'après avoir latté par deſſous à claire-voye, on garnit de plâtras les intervalles des ſolives, & par-deſſus on place les carreaux ſur l'hourdis, & ſans preſque de plâtre ſur les ſolives.

En général dans la conſtruction des légers ouvrages, il n'y a d'autre attention à avoir, que de prendre garde que les Maçons n'employent que du plâtre de bonne qualité, convenablement cuit, ſans mélange de pouſſiere; que les languettes de cheminées ſoient faites des épaiſſeurs convenables; que la latte ſoit ſans aubier & toujours de cœur de chêne; & que tous les enduits ou crépis quelconques, tant intérieurs qu'extérieurs d'un bâtiment, ſoient toujours faits le plus uniment poſſible.

§. V. *Différentes obſervations relatives à la conſtruction d'un Bâtiment.*

Voici quelques obſervations importantes qui demandent beaucoup d'attention de la part de celui qui dirige un bâtiment. Si, lorſqu'on veut conſtruire une maiſon, ſon emplacement eſt occupé par un vieux bâtiment, on doit ſe rendre compte, s'il eſt avantageux au Propriétaire d'abandonner la pierre qui peut provenir de ſa démolition à l'Entrepreneur, en dédommagement des frais qu'il en peut coûter, tant pour l'abattre, que pour le tranſport de tous les gravois & des terres ſuperflues aux champs; ou s'il eſt plus utile de faire opérer ces démolitions par œconomie. Je ſuppoſe que vous jugiez qu'il ſoit plus avantageux de faire cette opération aux dépens de celui qui veut bâtir, à cauſe de la quantité de pierres propres à être remployées dans la conſtruction du nouveau bâtiment: alors vous ferez démolir avec précaution; vous recommanderez qu'on prenne garde de briſer les pierres; vous

ferez entoiser la pierre de taille d'un côté & le moilon de l'autre, pour les donner ensuite en compte à l'Entrepreneur.

Il y a des Architectes qui ont, en pareil cas, la bonne méthode de toiser, de concert avec les Entrepreneurs, avant de démolir, toute la pierre propre à resservir, & qui les obligent de la prendre en compte moyennant un certain prix, ou bien en leur passant un tiers ou un quart pour le déchet. Il s'ensuit de-là, que les Maçons étant intéressés à la conservation des matériaux bons à être remployés, prennent alors beaucoup de précautions en démolissant, pour ne pas casser les pierres, comme ils le font d'ordinaire : ils les descendent avec des cordes, ils les déjointoyent à l'aide de petites pinces, avec la plus grande attention, ou bien ils introduisent dans les joints de petites scies à main ; enfin ils garnissent de fumier le pourtour des murs, afin que, lorsqu'il s'échappe quelques pierres, elles ne puissent se briser. C'est le meilleur parti en semblable circonstance, & autant qu'il vous sera possible, faites en sorte d'obliger par le devis les Entrepreneurs à se prêter à cet arrangement, qui ne sçauroit être qu'avantageux pour les Propriétaires : avant la signature des devis & marchés, on leur fait volontiers entendre raison sur ces différens objets économiques : ce n'est qu'après coup qu'on les trouve difficultueux.

A l'égard du bois de charpente, bon à resservir dans une démolition, il faut aussi le toiser en présence du Charpentier entre les portées & les tenons sur place, avant que de le démonter, & faire un état de leur longueur, grosseur, ainsi que de leur nombre, dont l'Entrepreneur donnera une reconnoissance ; afin, lors du réglement des mémoires, de ne lui tenir compte de pareille quantité de bois que pour façon : par ce moyen, les ouvriers ne hacheront pas votre bois, & ne feront pas, suivant leur coutume, une quantité de coupeaux pour leur profit. A cette occasion vous vous rendrez singuliérement attentif, pour qu'il ne soit pas employé ensuite, davantage de bois vieux dans le bâtiment qu'il

n'en aura été repris en compte : car les Charpentiers en ont souvent dans leur chantier de cette forte qu'ils tâchent de faire passer comme neuf, à la faveur de l'ancien qu'ils ont repris : il faut y prendre d'autant plus garde, que le bois vieux n'a pas la solidité du neuf, & est d'ailleurs d'un prix bien différent.

Il est encore essentiel, avant qu'un plancher, une cloison ou un pan de bois, soit plafonné, latté, & recouvert de maçonnerie, de faire un état double du nombre des pieces de bois qui composent chacun d'eux, ainsi que de leur grosseur & longueur, que vous ferez reconnoître par le Charpentier, afin que dans son mémoire il ne compte pas plus de bois qu'il n'y en a, & que vous puissiez demander en toute sûreté, en cas de contestation à ce sujet, la démolition des plafons & enduits pour la vérification, aux dépens de qui il appartiendra : en vous y prenant de cette maniere qui est d'usage, vous éviterez toute discussion.

Vous agirez de même à l'égard du plomb, qui doit être pesé à mesure qu'il arrivera de chez le Plombier, & dont vous donnerez successivement des reconnoissances qui formeront le mémoire de cet Entrepreneur à la fin de l'ouvrage. Si dans les démolitions dont il a été parlé plus haut, il se trouve du vieux plomb, vous le ferez reprendre au Plombier, ainsi qu'il se pratique, moyennant un reçu, pour ne lui tenir compte d'un pareil poids que pour façon, & en lui passant quatre livres par cent pour le déchet de la fonte.

Comme dans la construction d'un bâtiment il entre beaucoup de gros fers, tels que des harpons, des ancres, des étriers, des platebandes, des fantons, &c. vous n'apporterez pas moins d'attention pour qu'il n'en soit employé aucun qui n'ait été pesé en votre présence, ou en celle de quelqu'un commis par vous, qui donnera à mesure au Serrurier des reçus de leur quantité : & afin de simplifier cette opération, on demande d'avance au Serrurier la quantité de gros fer dont on prévoit avoir besoin pendant un tems, suivant telle grosseur & longueur, laquelle quantité se dépose

dans un endroit fermé, voisin du bâtiment, pour être livré aux ouvriers à proportion qu'ils en auront besoin, suivant vos instructions : je dis suivant vos instructions, parce que vous devez sçavoir combien il doit entrer de fantons, de tirans, de harpons & de bandes de tremie dans chaque nature d'ouvrage que vous faites exécuter.

Si dans les démolitions du bâtiment qui occupoit la place de celui que vous élevez, il se trouve des vieux fers capables d'être remployés, il convient de les mettre à part : & s'il est besoin de les redresser ou reforger, on ne les compte ensuite au Serrurier que pour façon.

Je joindrai à ces observations une remarque qui a été faite au commencement de ce siécle, sur l'utilité que l'on pourroit tirer de la démolition des vieux bâtimens. M. Fremin, dans l'ouvrage dont j'ai déjà parlé, avance qu'on peut se servir avec avantage de la plus grande partie des matériaux d'une vieille maison, pour en faire une neuve; il cite pour exemple, un Hôtel qui fut bâti de son tems, rue de Grenelle, Fauxbourg Saint Germain à Paris, avec la plus grande solidité, & dans la construction duquel on avoit employé jusqu'aux moindres gravois & platras, soit des cheminées, soit des cloisons & autres (a). Il rapporte comment on s'y est pris, ainsi que les essais qu'il a fait lui-même avec le plus grand succès de cette construction. » Il n'y a, dit-il, qu'à faire des caisses
» de deux pieds de long sur un pied de haut, & quatorze pouces
» de large, & après les avoir remplies de petits platras, de gravois,
» de pierrailles, &c. y jetter de bon plâtre délayé un peu clair, à
» l'aide de grandes auges faites exprès, afin de les répandre toutes
» à la fois, & de ne point laisser durcir l'un sans l'autre, comme

(a) Cet Hôtel subsiste encore ; il est situé presque vis-à-vis l'Abbaye Royale de Panthemont, qui a conservé dans le quartier le nom de l'*Hôtel des Platras*, qui lui fut donné alors; je l'ai examiné attentivement, & j'ai remarqué que, quoique construit depuis près de quatre-vingts ans, on ne voit dans ce bâtiment ni crevasses ni lézardes : ses murs paroissent tous d'une piece & bien à plomb, les planchers sont d'un parfait niveau, & il n'y a pas encore eu dans cette maison aucune grosse réparation : ce qui prouve complettement la bonté de cette bâtisse.

il

» il arriveroit si l'on ne mettoit le plâtre que successivement ;
» cela fait des carreaux moulés qui deviennent en très-peu de jours
» d'une dureté surprenante, & dont l'intérieur étant bien plein est
» conséquemment stable : on employe ces carreaux pour ériger
» des murs qui ne sont point exposés à l'humidité, tels que des
» murs de refend ou des murs élevés au-dessus de neuf à dix pieds
» de terre ; on les place de rang en rang & on les coule, en ré-
» pandant entre les assises, du tuillot concassé ; enfin on crépit &
» on enduit lesdits murs (*a*).

J'ai beaucoup réfléchi sur cette maniere de bâtir, qui ne sera certainement pas du goût des maçons, vû qu'il n'y a pas de fortune pour eux à se servir d'un pareil procédé, & je me suis convaincu qu'en l'employant avec discrétion dans la bâtisse des maisons ordinaires & peu élevées, on pourroit en effet opérer une économie considérable, sans avoir rien à craindre pour leur solidité. Par exemple, en supposant qu'une vieille maison fût démolie avec les précautions expliquées ci-devant, tant par rapport aux pierres de taille, que par rapport aux moilons, à la charpente, aux gros fers, &c. qui empêcheroit de faire resservir généralement tous les matériaux quelconques qui ne se trouveroient ni pourris ni défectueux ? La plûpart des pierres, en les retaillant, pourroient être remployées à la reconstruction des fondemens, du rez-de-chaussée, & d'une partie des murs de face ; on ajoûteroit seulement en pierres nouvelles, les jambes sous poutre, les angles & les principaux points d'appui d'un bâtiment : pour tout le reste il n'y auroit qu'à prendre les gravois, les pierrailles, les recoupes de pierres, les petits morceaux de tuile, de brique, &c. enfin tout ce qu'on a coutume d'envoyer aux champs, pour les encaisser ou mouler, comme il a été expliqué ci-devant : on employeroit ces carreaux moulés dans les endroits qui ne sont pas sujets à l'humidité, dans les murs de refend, mitoyens, de cloture, & enfin dans toutes les parties qui

(*a*) *Mémoires critiques d'Architecture*, pages 338 & 339.

V

ne font que de rempliffage, ou qui ne portent pas directement les principaux fardeaux.

Pour donner encore plus de confiftance à ces carreaux, & les mettre en état d'être employés en tous lieux, quelle difficulté y auroit-il de les maçonner, au lieu de plâtre, avec de bon mortier de chaux & fable ? Il ne s'agiroit que de les préparer d'avance, & de les laiffer fécher quelque-tems dans leur encaiffement avant de les mettre en œuvre ; de pareils matériaux feroient évidemment préférables pour la folidité à la plûpart des moilons d'ufage : on feroit enfuite le haut des murs & les murs doffiers des cheminées avec les gros plâtras provenans auffi des démolitions, comme il fe pratique ordinairement.

Par ce moyen, une nouvelle maifon fe trouveroit rebâtie avec la démolition d'une vieille ; les Entrepreneurs n'auroient que peu de matériaux à fournir ; la plûpart de leurs travaux ne leur feroient payés que pour façon ; en un mot il réfulteroit un profit très-confidérable de cette maniere de traiter la conftruction en bien des occafions.

Article Septieme.
De la coupe des Pierres.

LA connoiffance du trait de la coupe des pierres n'eft pas moins importante pour un Architecte jaloux de fçavoir ce qui conftitue effentiellement fa profeffion. Elle apprend à élégir les bâtimens ; elle met en état de donner des confeils aux Appareilleurs pour diriger la coupe des pierres le plus avantageufement, & rectifier les angles aigus qui font fi vicieux, furtout dans les voûtes compofées ; elle enfeigne à dérober artificieufement les pouffées des voûtes & à les répartir vers les endroits capables de mieux réfifter ; enfin elle l'inftruit à fentir la poffibilité de l'exécution de ce qu'il ordonne, & à ne rien propofer que de faifable, ou dont il ne puiffe rendre raifon.

Mais pour réussir dans cette étude, l'essentiel est de s'en instruire par jugement, & de ne point imiter tous les Appareilleurs qui ne sont que d'aveugles routiniers, incapables de raisonner ce qu'ils opérent ; c'est d'apprendre à faire les développemens, par panneaux, d'une sphère, d'un cône & d'un cylindre, soit droit, soit oblique, & à tracer les courbes que produisent les pénétrations différentes d'un cône dans un cylindre, d'un cylindre dans une sphere, & d'une sphere dans un cône, ou bien de tous ces corps l'un dans l'autre en toutes sortes de sens.

Dès que vous sçaurez ces opérations, qui n'exigent qu'une legère teinture de Géométrie, il n'y a plus qu'un pas à faire pour opérer toutes sortes d'épure. Il ne s'agit pour cet effet que de se représenter le rapport que la piece que l'on veut construire, peut avoir avec les développemens des corps en question ou avec leurs pénétrations : si, par exemple, c'est une porte en talud & en tour ronde, vous observerez qu'elle n'est que la pénétration d'un demi-cylindre dans un cône; si c'est une voûte d'arrête, vous verrez que c'est la rencontre de quatre demi-cylindres ; si c'est une descente de caves, vous remarquerez que c'est la coupe d'un demi-cylindre oblique &c. En vous rendant ainsi attentif à quelle courbe geométrique, ou portion de courbe, chaque piece de trait peut appartenir, vous serez en peu de tems en état de vous en rendre compte, pour les opérer en grand dans l'occasion, d'en raisonner avec les ouvriers, & d'éclairer leur routine. Frefier a donné des détails très-sçavans sur la coupe des pierres, que presque aucun constructeur n'étudie, faute de connoissances préliminaires pour les comprendre.

Article Huitieme.

Des abus qui se sont introduits dans la Construction des Bâtimens.

Indépendamment des mal-façons qui influent plus ou moins sur la bâtisse, il y a une multitude d'abus consacrés en quelque sorte par l'usage, qui empêchent les maisons de durer autant qu'el-

les devroient, & qui seroient singulierement essentiels à reformer pour l'intérêt public. Quoique j'en aie touché déjà quelques-uns en passant, il ne sera pas inutile de les rassembler ici sous un même point de vue.

Un des abus les plus préjudiciables à la solidité d'un bâtiment est l'usage du plâtre pour faire les mortiers des gros murs, des murs de fondations, des voûtes de caves, en un mot, pour opérer les travaux ensevelis sous terre. Autant son emploi réussit dans les intérieurs, pour faire des tuyaux de cheminées, des plafonds avec leurs corniches, & toutes sortes d'ornemens à l'abri des injures de l'air, autant est-il pernicieux pour la bâtisse dans les lieux bas & susceptibles d'humidité. La raison en est sensible ; le plâtre n'étant qu'un corps factice par lui-même, ne sçauroit produire qu'une apparence de liaison ; jamais il ne pénétre les pores des pierres pour les unir indissolublement ; il ne fait que remplir leurs intervalles, & voilà tout. En considérant comment le plâtre agit lorsque l'on pose une pierre, on apperçoit qu'il fait sa prise, qu'il renfle, & séche presque aussitôt, mais qu'à mesure que l'on éleve les murs, principalement lorsqu'il est employé en fondations, les assises de pierre que l'on place au-dessus jusqu'à la hauteur d'un bâtiment, comprimant par leur charge le plâtre enfermé dans leurs joints, désunissent ses parties, & le pulvérisent au point que des murs ainsi construits ne sont pas plus liés que si l'on s'étoit avisé de les maçonner avec de la poussiere & de l'eau. Malgré cette expérience journaliere, rien n'est plus commun dans Paris, ainsi que dans la plûpart des endroits où l'on peut se procurer du plâtre avec facilité, que d'en voir maçonner ainsi les gros murs des rez-de-chaussées, & même ceux des fondations des maisons ordinaires. La plûpart des voûtes de caves surtout ne se fabriquent point autrement. On fait dans ces endroits jusqu'à des enduits en plâtre, que l'humidité détache presque aussitôt qu'ils sont finis. Au reste il ne faut pas croire que ce soit par économie qu'on en use ainsi ; car le plâtre, dans les lieux mêmes où il est commun, coû-

te au moins auſſi cher aux Maçons, que le mortier de chaux & ſable, dont il faudroit toujours ſe ſervir en pareil cas. Le ſeul profit que les ouvriers en tirent, eſt d'accélérer leurs travaux, de jouir plutôt, & de pouvoir enlever leurs ceintres promptement à cauſe de la célérité avec laquelle ſéche le plâtre. C'eſt à ce léger avantage qu'eſt ſacrifiée la durée d'un bâtiment.

Ce n'eſt pas que le mortier de chaux & ſable de la maniere dont on le prépare, vaille ſouvent beaucoup mieux que le plâtre. Rien n'eſt plus rare que de le voir employer avec les précautions néceſſaires. La chaux eſt quelquefois noyée ou éventée. On y met toujours trop d'eau en la mélangeant pour en faire du mortier. Au lieu de ſable de riviere, qui eſt le ſeul convenable à cauſe de ſa qualité pétrifiante, pour opérer un corps ſolide avec la chaux, on lui ſubſtitue preſque continuellement du ſable tiré des décombres de bâtimens, lequel équivaut, à peu de choſe près, à de la terre véritable.

Il s'en faut bien que les Entrepreneurs prennent les précautions dont j'ai été témoin aux nouveaux bâtimens des Enfans-Trouvés à Paris, conſtruits, il y a une vingtaine d'années, par feu M. Boffrand, dont j'ai l'honneur d'être l'Eleve. Pour aſſurer le parfait mélange du mortier, cet Architecte s'aviſa d'un moyen tout-à-fait induſtrieux; il fit pratiquer un baſſin d'environ neuf pieds de diamètre, au milieu duquel fût placé un axe pour porter une piece de bois traverſée par des dents ou chevilles de la profondeur du baſſin, eſpacées à un pouce l'une de l'autre, & arrangées irrégulierement. Après avoir mis dans ce baſſin une quantité de chaux nouvellement éteinte, à l'aide d'un petit cheval attaché à l'une des extrémités de la piece de bois en queſtion, qui, en tournant, diviſoit ſans ceſſe cette chaux, on parvenoit à la rendre auſſi liquide qu'on vouloit, ſans y ajouter de nouvelle eau. Pendant ce tems, un Manœuvre jettoit peu à peu des pelletées de ſable de riviere ſur ſa ſuperficie, juſqu'à la concurrence du double de chaux contenu dans le baſſin. De cette maniere le mortier ſe trouvoit à peu de frais uniformément & parfaitement corroyé: douze hommes n'auroient

pas suppléé à une opération si simple. Aussi ai-je remarqué que le mortier qui en est résulté, est devenu en peu de tems dur comme du mache-fer, & s'est incorporé avec les pierres, de manière à faire avec elles un corps indissoluble : avantage qu'on rencontreroit difficilement dans nos édifices modernes.

Qui voudroit, en effet, se donner la peine d'examiner l'action qu'opére le mortier sur les pierres de la plûpart des bâtimens, seroit très-étonné de voir qu'au bout de quelques années il n'a produit aucune liaison entr'elles ; que les pierres ne se soutiennent véritablement que par leur masse, leur coupe, leurs crampons, leur à plomb, leur retraite, & nullement par le secours du mortier. Jugez ce qu'on peut attendre pour la durée d'un édifice de matériaux ainsi divisés, qui ne sont que contigus, sans inhérence entr'eux, & si l'on n'a pas raison de se plaindre que nous ne bâtissons pas aussi solidement que les anciens & les Goths : la perfection du mortier est ce qui constituoit en grande partie l'excellence de leur construction.

La mauvaise qualité du moilon qu'on employe d'ordinaire dans les bâtimens ne contribue pas moins à accélérer leur ruine. Ce sont presque toujours des pierres à demi formées, sans consistance, & toutes remplies de bouzin. En vain les ouvriers affectent-ils d'ôter ce bouzin en les taillant pour les employer en parement, on remarque que la plûpart se pourrissent dans l'humidité au lieu de durcir. Comme l'on fait beaucoup d'usage de ces moilons dans les fondations des maisons ordinaires, il s'ensuit que leurs murs manquant dès le bas d'une solidité suffisante, s'affaisent & s'écrasent par la suite sous leur propre poids. Voilà pourquoi on voit tant de murs boucler, sortir de leur à-plomb, se tourmenter de tant de manieres, occasionner enfin tant de reprises par-dessous œuvre. Jugez, quand au lieu de bon mortier de chaux & sable, on s'avise en pareil cas d'employer du plâtre dans les fondations d'un bâtiment, combien une telle réunion doit opérer une bâtisse vicieuse, & s'il faut chercher ailleurs les raisons des fré-

quentes réparations des maisons & de leur peu de durée.

Le vrai moyen d'obvier à ces abus ruineux, seroit de proscrire le moilon ordinaire fait de bancs de pierres à demi formées, surtout des fondations, des endroits qui ont de grands fardeaux à supporter, ainsi que de tous les lieux susceptibles d'humidité, & d'ordonner que l'on employât toujours alors du moilon de roche ou de la pierre dite de meuliere, avec du mortier de chaux & sable bien préparé, tant dans les fondations que jusqu'à la hauteur au moins du premier étage de chaque bâtiment.

Après ces abus capitaux, il en est beaucoup d'autres qui contribuent en particulier plus ou moins à la dégradation d'une maison : telle est la coutume de faire les linteaux des portes & des croisées en bois, sur lesquels on fait porter ordinairement la maçonnerie qui est au-dessus quarrément & de tout son poids. Il arrive de-là que ces linteaux que l'on recouvre de plâtre, venant à pourrir par la suite, entraînent de toute nécessité la chûte de ce qu'ils supportent; il faudroit ou se passer de bois en cette occasion, ainsi que cela est facile, ou du moins si on en vouloit, mettre en pareil cas les moilons en coupe avec un peu de bombement au-dessus desdits linteaux; alors quand ces pieces de bois viendroient à manquer, il seroit aisé de les renouveller sans que le reste du bâtiment en souffrit. Tous les ouvriers savent cela, & presque jamais ils ne le font.

La pratique de sceller les bouts de toutes les solives des planchers à chaque étage dans l'épaisseur des murs, diminue encore considérablement de leur force. Les tranchées nécessaires pour cette opération, dont les intervalles sont toujours garnis de méchans moilons, découpent les murs, les affoiblissent en les divisant, interrompent la liaison des pierres, & alterent nécessairement leur solidité : d'ailleurs les bouts des solives renfermés ainsi dans les murs qui sont toujours humides, se pourrissent & mettent dans la nécessité de renouveller les planchers au bout d'un certain tems : on éviteroit cet usage pernicieux, si l'on plaçoit dans

tous les cas, le long des murs, des lambourdes, ainsi qu'on est obligé de l'observer vis-à-vis des murs mitoyens.

Le peu de durée des maisons provient encore de ce qu'on se hâte trop d'employer les pierres à la sortie de la carriere, & de la négligence à les atteindre au vif en les taillant ; presque toujours on y laisse des parties de bouzin ; souvent aussi on les emploie soit avec des fils, soit avec des moyes : s'il étoit possible de construire sur-tout les parties basses des édifices en pierre de bas appareil, on en verroit difficilement la fin.

La multiplicité des croisées dans les façades des nouveaux bâtimens, séparées ordinairement par des trumeaux très-étroits, portant à vuide souvent sur de larges ouvertures pratiquées pour former des portes-cocheres, des remises ou des boutiques, ne concourt pas moins à diminuer leur solidité, qui ne sçauroit être qu'en raison de la force des appuis.

Anciennement on ne prodiguoit pas autant que de nos jours, la grosseur des bois de charpente dans un bâtiment : souvent chaque chevron portoit ferme dans les combles ; ce qui élégissoit, soulageoit les murs, & ne les accabloit pas d'une surcharge énorme qui, en les fatiguant, les fait travailler sans cesse.

L'art de la distribution qui s'est perfectionné depuis quarante ans en France, a nui plus qu'on ne pense à la solidité des bâtimens, en occasionnant quantité de formes, dont on tourmente la plûpart de leurs plans, sous prétexte de rendre les appartemens plus commodes : il en est résulté une multitude de porte-à-faux qui varient quelquefois à chaque étage, tellement qu'à peine peut-on deviner comment l'un peut subsister au-dessus de l'autre, tant tout y est dénaturé. Au lieu de tous ces murs placés dans les édifices anciens, vis-à-vis ou à plomb les uns des autres avec de bonnes retraites, & de maniere à se prêter de mutuels soutiens, dans les bâtimens modernes où l'on se pique sur-tout de rafiner sur la distribution, tout est sans cesse coupé, interrompu, rien ne se trouve accôté ; & il n'y a nulle liaison entre la plûpart des murs.

On

On voit des Hôtels où les Architectes se sont cru obligés de laisser un plan particulier des constructions secrettes aux Propriétaires, afin que, lors des réparations, on se gardât bien de toucher à certains endroits qu'on ne pouvoit soupçonner être des points capitaux, sous peine de jetter bas la maison. Ce sont pour ainsi dire des especes de quatre de chiffres : ici c'est un gros mur élevé au premier étage, dont il n'y a nul vestige au rez-de-chaussée, & qui est soutenu en l'air par artifice ; là ce sont des cheminées élevées au milieu d'un plancher, adossées à des cloisons, & dont les souches sont soutenues par le moyen de tirans montans jusques dans la charpente ; tantôt ce sont des poutres dont les bouts portent à faux sur des vuides ; tantôt ce sont des cheminées dévoyées dans l'épaisseur des murs, de maniere à les découper totalement, & qu'une partie du mur est en l'air, sans aucun soutien, &c.

Cet exposé qu'il seroit aisé d'étendre beaucoup plus loin, suffit pour vous convaincre que l'art de la construction est presque absolument livré aux caprices ou aux routines, & que s'il y avoit des loix véritablement établies pour réprimer les abus qui s'y sont introduits, nous aurions des maisons très-solides qui, sans coûter davantage à ceux qui les font bâtir, dureroient autant que toutes les constructions antiques & gothiques : car les Anciens se servoient des mêmes matériaux que les nôtres ; ce n'est donc que la maniere de les mettre en œuvre qui fait toute la différence de leur bâtisse avec celle d'aujourd'hui. Croyez que, tant qu'il sera libre d'employer du plâtre dans les fondations & dans les gros murs, ainsi que du moilon d'aussi mauvaise qualité que celui dont on se sert le plus souvent ; tant qu'on ne veillera pas à la bonté du mortier ; tant qu'on ne réprimera pas les linteaux de bois ; tant qu'on découpera les murs des maisons à chaque étage par le scellement des solives ; tant qu'il sera permis enfin de faire tous les porte-à-faux qu'on voudra, & d'accabler les murs par la grosseur des bois de charpente, non-seulement les maisons seront de peu de durée, mais encore il y aura toujours à refaire ; sans cesse elles

travailleront, se tourmenteront, & occasionneront les fréquentes réparations dont se plaignent journellement leurs possesseurs.

ARTICLE NEUVIEME.
De la vérification des Ouvrages, & du réglement des Mémoires.

LES différens travaux étant terminés, leur réception s'en doit faire pendant l'année après leur achevement, suivant l'Ordonnance. Les Maçons & les Charpentiers sont seuls obligés de répondre de leurs ouvrages & de les garantir durant dix ans, parce que seuls ils peuvent parfaire & clore un bâtiment, & que c'est principalement de la bonté de leur travail dont dépend sa solidité. Ce n'est pas que le Serrurier en fournissant de mauvais fer, ou que le Couvreur en faisant mal sa couverture n'y contribuent aussi beaucoup, mais ce n'est pas l'usage qu'ils repondent de leurs opérations.

Après que les différens Ouvriers vous auront remis leurs mémoires, il s'agira d'en vérifier le toisé sur place, soit en leur présence, soit en celle du chef ouvrier qui a conduit les travaux. Vous ferez attention à la qualité des ouvrages, & si l'on a exécuté le devis : vous prendrez garde surtout aux doubles emplois, & aux articles qui pourroient être répétés sous d'autres dénominations dans les mémoires : enfin vous observerez de quelle nature sont les demandes en argent pour les réduire au toisé, lorsque cela se pourra.

Quand il s'agit d'ouvrages neufs, l'estimation & le toisé sont faciles, on sçait à-peu-près ce qu'il entre de matériaux, quels peuvent être les déboursés des Entrepreneurs, & ce qu'ils doivent gagner. Mais quand ce sont au contraire des réparations à de vieilles maisons, à moins qu'on n'ait pris des renseignemens suffisans avant de les opérer, il n'est pas aisé de les apprécier au juste. C'est alors que les Ouvriers donnent carriere à leurs préten-

tions : aussi aiment-ils beaucoup mieux de pareils travaux que de nouvelles constructions.

S'il arrivoit qu'on eût énoncé dans les mémoires, des mesures au-dessus ou au-dessous de ce qu'elles sont véritablement, vous les réformerez conformément à ce qui existe. Car, quoique vous soyez véritablement commis pour prendre les intérêts de celui qui fait bâtir, néanmoins vous devez vous regarder, en pareil cas, comme un Juge impartial qui doit en conscience apprécier les choses telles qu'elles sont : il n'est pas ordinaire aux Ouvriers de se tromper à leur désavantage, mais lorsque cela arrive, vous devez y avoir égard.

Vous trouverez des mémoires où l'on affectera de décomposer tellement les différens articles des toisés, que peu s'en faudra que les Entrepreneurs ne demandent à part, jusqu'à la pose des pierres & le mortier. Souvent ils affectent d'entrer dans les détails des moindres angles, pour demander, à l'occasion des retours, des plus valeurs de pierre ; comme si ce n'étoit pas une partie du talent d'un Ouvrier, que de sçavoir choisir dans son chantier les pierres convenables, pour qu'il y ait le moins de déchet ; ou comme si dans le prix de la toise d'un mur, on ne lui passoit pas un cinquieme ou un sixieme à cette occasion. Il faut donc être ferme sur tous ces articles, & au surplus, pour éviter toute difficulté, il est à propos, comme il a été recommandé plus haut, de spécifier lors du devis, la maniere dont sera fait le toisé.

Après que vous serez bien assuré de la vérité des articles exposés dans les mémoires, vous en vérifierez les calculs, & rectifierez ceux qui le demanderont relativement aux observations que vous aurez faites. Bien des Architectes regardent tous ces détails de toisés & de mémoires au-dessous d'eux, & se confient à leurs Commis, ou à des gens en sous ordres pour ces vérifications : cependant si l'on considére bien l'intérêt des Particuliers qui font bâtir, c'est une opération des plus importantes pour eux, & qui exige à la fois le plus d'intégrité & de suffi-

fance. Qui vous affurera que celui, que vous chargerez d'une commiffion fi délicate, fera auffi intelligent & auffi incorruptible que vous pouvez le défirer ? Ainfi, entreprenez plutôt moins, & rempliffez dans toute fon étendue ce qu'on doit attendre d'un homme d'honneur, & d'un Architecte vraiment digne de ce titre.

Tels font en général, Monfieur, les procédés pour operér les principaux travaux des bâtimens ordinaires avec folidité, & les attentions qu'il faut apporter pour juger de la bonté de leur conftruction. Lorfque vous aurez des édifices publics à fonder, des dômes à conftruire, des colonades à élever, des terraffes ou des planchers de briques à exécuter, des conftructions dans l'eau, ou d'autres ouvrages difficiles à opérer, vous trouverez détaillés fucceffivement en paralleles, dans le cours de ces mémoires, les meilleurs exemples en chaque genre.

CHAPITRE QUATRIEME.

De la maniere de fonder les Édifices d'importance.

Procédés des Anciens & des Goths, pour assurer les fondemens de leurs Édifices.

La durée des édifices publics destinés à passer à la postérité, dépend principalement de la façon dont ils sont fondés. De toutes les parties de la construction, il n'y en a aucune qui demande plus d'attention, attendu que c'est la fermeté de la base sur laquelle est élevé un bâtiment, qui constitue sa solidité.

Les Grecs & les Romains, pour mieux assurer leurs monumens, construisoient ordinairement des massifs de maçonnerie jusqu'à une certaine hauteur sur toute la superficie du sol des fondations : par ce moyen ils prévenoient les inconvéniens qui pouvoient naître de la part des différens terreins sur lesquels ils bâtissoient.

Les Architectes Goths, grands ménagers de pierre, quoiqu'ils ne fissent pas de massifs continus sous leurs bâtimens, ne laissoient cependant pas d'en solider avec le plus grand soin les fonmens. Lorsqu'ils érigeoient un édifice sacré, par exemple, ils s'attachoient singuliérement à lier par le bas leurs diverses parties, afin qu'agissant toutes ensemble, elles se prêtassent de toutes parts de mutuels soutiens. Pour cet effet, ils avoient coutume d'élever des murs continus, depuis le bon fond à droite & à gauche de la nef, avec de larges empattemens jusqu'au niveau du pavé, pour unir suivant la longueur les piliers qui devoient la soutenir. Si le temple avoit de double-bas-côtés, ils construisoient encore d'autres murs qui, des fondemens des piliers de la nef, alloient aboutir à angle droit, par-dessous les bas côtés, aux murs latéraux. Ce n'étoit guères que lorsqu'une Eglise avoit peu d'étendue, qu'ils se dispensoient de ces seconds murs. De plus, les Goths étoient dans

l'usage de pratiquer encore à la rencontre des bras de la croix, de semblables murs par-dessous le pavé, pour joindre l'un à l'autre les piliers d'angle, qui sont, comme l'on sçait, autant de points capitaux.

Quand il étoit question d'élever une Cathédrale avec deux tours, non-seulement les Architectes Goths formoient un massif sous chaque tour, mais encore continuoient le même massif dans leur intervalle, afin de les lier l'une à l'autre par le pied, & de les tenir dans une sorte d'équilibre. Enfin tous les murs extérieurs étoient toujours construits avec de larges empattemens élevés en talud ou en redens depuis le sol jusqu'au niveau de la rue. C'est ainsi que Notre-Dame de Paris & la plûpart des édifices gothiques sont fondés.

Les Modernes en ont usé dans les occasions importantes, tantôt à la maniere des Anciens, tantôt suivant celle des Goths; & il seroit difficile de citer un édifice durable où l'on se soit dispensé de l'une de ces deux regles.

Il ne faut pas s'imaginer que ce soit par hasard, & sans raison qu'on s'est accordé jusqu'à présent à en user ainsi de toutes parts. Ces procédés sont fondés sur un petit nombre de principes de statique d'une expérience journaliere, dont l'exposé seul porte avec soi la démonstration.

Principes de statique d'où dérivent les procédés usités pour fonder les Batimens.

I.

Que l'on place bien quarrément sur un sol d'une égale consistance dans toute son étendue, soit tuf, soit terre franche, soit sable, soit gravier, plusieurs piliers de pierre dure, isolés de différentes grosseurs, mais d'un égal poids, on remarquera que la pierre étant un corps plus dense que la terre, y occasionnera de toute nécessité une compression plus ou moins considérable, qui variera à raison de la superficie de la base de chaque pilier.

Pour se convaincre que cela ne sçauroit être autrement, il ne faut que faire attention que, plus les parties comprimées du sol présentent de surface & par conséquent de masse, plus elles doivent opposer de force, soit pour résister à la pression du fardeau comprimant, soit pour soutenir efficacement sa charge : ainsi en supposant que chacun de ces piliers équivale à un poids de vingt milliers, celui qui n'aura que deux pieds en quarré de base, imprimera son action plus fortement sur le sol qu'un pilier de même pésanteur qui aura quatre pieds en quarré, & ce dernier à son tour en produira davantage qu'un autre de douze pieds de base. Si, par exemple, dans le premier cas le fardeau peut occasionner une compression ou tassement d'un pied sur le terrein, dans le second elle pourra n'être que de six pouces, & dans le troisième il pourra se faire qu'elle soit à peine sensible. Donc la pesanteur des corps durs imprimant sur des superfices moins compactes qu'eux une action relative à leur base, il s'ensuit que, pour augmenter la fermeté de ces corps & diminuer le refoulement ou tassement des différens terreins sur lesquels on les place, il n'y a d'autre moyen que de leur donner une extension ou empatement par le bas, relatif au degré de solidité dont on a besoin.

II.

Si plusieurs piliers isolés de même grosseur & hauteur sont chargés quarrément de fardeaux inégaux, ces différentes charges occasionneront sur le sol des tassemens relatifs à leur masse combinée avec la superficie de leur base. C'est une conséquence nécessaire du principe précédent.

III.

Si sur ces mêmes piliers isolés, au lieu de placer les fardeaux quarrément, on les pose plus sur une de leur face que sur les autres, alors la partie correspondante du sol au-dessous de leur base, se ressentira nécessairement de cette inégalité de charge, au point

que se prêtant à cette nouvelle action, il pourroit arriver que les piliers parvinssent à perdre leur à-plomb.

On en sera convaincu si l'on réfléchit qu'alors l'effort de la pésanteur, étant dirigé sur une moindre portion du sol, produira un effet de compression d'autant plus considérable que la base sera petite, & qu'ainsi les fardeaux cessant d'agir quarrément sur les piliers, ceux-ci à leur tour cesseront d'être supportés horisontalement sur leur base.

IV.

Il en sera de même si le sol sur lequel sont élevés les piliers, n'est pas également compact, comme nous l'avons supposé, ou qu'au-dessous il se trouve des parties capables de céder sous le fardeau, pendant que d'autres opposeront de la résistance; alors les piliers recevront les impressions de ce sol vicieux, & non-seulement tasseront plus ou moins, mais encore courront risque d'être déversés suivant les circonstances. C'est ce qui est arrivé aux tours de Pise & de Boulogne en Italie, lesquelles panchent, comme l'on sçait, d'une maniere effrayante.

Ce sont toutes ces considérations réciproques entre la maniere d'agir des fardeaux, & les refoulemens des terreins qui les reçoivent, d'où sont dérivés les principes de la façon de fonder les édifices. En voyant tous les inconvéniens qui pouvoient naître, soit de la part du sol, soit de la part de l'inégalité de répartition de la charge d'un édifice sur ses différens supports, on a reconnu combien il étoit dangereux de le fonder par petites parties, de ne point faire un tout de ses fondations, & qu'en un mot pour espérer de bâtir solidement, le sol devoit être regardé comme un ennemi qu'il falloit toujours commencer par captiver. En conséquence, on s'est appliqué à rendre la pression sur le sol aussi générale qu'il a été possible, afin que la base des fondemens embrassant une grande masse de terrein, les tassemens devinssent moins sensibles, & qu'au surplus leurs effets ne pussent se diriger autrement que

perpendiculairement

perpendiculairement & avec uniformité. oiŁ d'où vient, pour conſerver le parallelifme parfait des maſſes ſupportées, les uns ont ſouvent élevé des plateaux d'une certaine épaiſſeur, & les autres y ont ſuppléé, en s'attachant à lier les piliers des fondations dans tous les ſens juſqu'à la ſortie des terres, & à les accoter de tous côtés par de larges empattemens. La raiſon, le bon ſens, l'expérience, tout convainct de l'efficacité de ces moyens de fonder un bâtiment, qui ſont de tous les tems & de tous les pays.

Mais pour ne nous point borner à des généralités, nous allons nous attacher à développer les procédés de conſtruction qui ont été employés avec plus ou moins de ſuccès, pour fonder pluſieurs édifices de même genre : ces paralleles inſtruiront par des faits, combien il eſt important de ne point s'écarter des principes reconnus.

Les procédés que nous nous propoſons d'expoſer, ſont ;

1°. Ceux qui ont été employés pour fonder le dôme de Saint Pierre de Rome ;

2°. Ceux dont on s'eſt ſervi pour opérer la nouvelle Egliſe de Sainte Genevieve à Paris ;

3°. Ceux qui ont été mis en œuvre pour l'exécution de l'Egliſe de la Madeleine de la Ville-l'Evêque, auſſi à Paris ;

4°. Ceux employés pour aſſeoir les fondations de l'Egliſe Paroiſſiale de Saint Germain en Laye.

Ces différentes deſcriptions méritent d'autant plus d'attention que, ſi ce n'eſt la conſtruction du dôme de Saint Pierre dont nous ne parlons que d'après les Auteurs, nous avons été témoins de l'exécution des trois autres Egliſes.

Enfin nous terminerons ce chapitre par des obſervations générales ſur ce qui doit conſtituer dans tous les cas la ſolidité des fondemens des édifices.

ARTICLE PREMIER.

Description de la maniere dont a été fondée l'Eglise de Saint Pierre de Rome.

Il s'en faut bien, ainsi qu'on pourroit le croire, que le dôme de Saint Pierre de Rome ait été fondé avec toutes les précautions nécessaires, pour lui donner une solidité relative à son immensité & à sa grandeur. Suivant ce que les Auteurs contemporains en ont rapporté, il seroit peut-être difficile de citer un monument dont la construction ait été si mal dirigée, & exécutée avec plus de négligence : aussi ne nous sommes-nous déterminés à en donner la description, que pour montrer par un exemple frappant, de quelle conséquence il est d'apporter les plus grandes attentions pour fonder un Edifice d'importance.

Le terrain sur lequel s'éleve l'Eglise de Saint Pierre de Rome, est un vallon formé par deux côteaux du mont Vatican, dont l'un regarde le midi, & l'autre le nord. Toutes les eaux qui tombent de ces côteaux viennent se rendre dans cet endroit, & surtout dans la partie méridionale qui est moins élevée que l'autre. Anciennement il avoit existé, au milieu de ce vallon, un Cirque que Néron avoit fait construire ; & ce fut sur ses ruines, & en se servant d'une partie de ses fondemens, que l'Empereur Constantin avoit pris la résolution d'élever l'ancienne Basilique de Saint Pierre, qui fut la premiere Eglise chrétienne. Relativement au mauvais fond sur lequel cette Basilique fut établie, elle avoit toujours été sujette à de fréquentes réparations ; & enfin sous le Pontificat de Jules II, cet édifice menaçant ruine, ce Pape ordonna d'élever dans le même emplacement le magnifique Temple qui subsiste aujourd'hui.

Bramante qui fut choisi pour être l'Architecte de cet important morceau, au lieu d'abattre totalement l'ancienne Basilique, afin

de reconnoître & de folider fuffifamment le terrain où il devoit fonder, fe contenta de n'en démolir qu'une partie, pour mettre auplutôt la main à l'œuvre (*a*). Il n'eft aucunement fait mention qu'il en ait arraché les anciens fondemens, & même il eft à croire qu'il fe fervit de la plûpart : car Bonani a remarqué que les Plans de cette Bafilique, réduits à la même échelle que ceux de la nouvelle Eglife de Saint Pierre, étant appliqués l'un fur l'autre, deux des gros piliers qui foutiennent aujourd'hui la coupole, & tous ceux qui féparent la nef des allées collatérales de la partie du midi, portent encore fur la longueur des fondemens de cette ancienne Eglife, & parconféquent fur ceux du Cirque de Néron, dont on s'étoit fervi originairement en cet endroit.

Quoi qu'il en foit, Bramante commença en 1506 par fonder les quatre piliers du Dôme de Saint Pierre : il les acheva entiérement, & parvint même jufqu'à ceintrer les arcades des quatre branches de la croix de l'une à l'autre. Tous ceux qui ont donné des defcriptions de ce monument, s'accordent à dire que cet Artifte conftruifit cet ouvrage avec la plus grande précipitation, fans laiffer prefque d'empattement fous les fondemens de fes piliers, & même fans leur donner de liaifon, foit entr'eux, foit avec les autres parties des fondations. Auffi, après fa mort, Julien San-Gallo, Fra-Giocondo & Raphaël, qui furent chargés en commun de la continuation de cet édifice, trouverent une difproportion fi manifefte entre la coupole & les piliers deftinés à la porter, qu'ils refolurent de les fortifier, d'autant que ces piliers travailloient déjà fous le feul poids des arcades, & menaçoient de s'ouvrir, ainfi qu'il arriva en effet quelques années après.

Avant de continuer ce monument, il fallut donc que les nouveaux Architectes travaillaffent à réparer ce qui étoit déjà fait; ils

(*a*) Nous avons extrait ce que nous rapportons fur la conftruction de cet édifice, de la Defcription de Saint Pierre de Rome par Fontana, de celle du même édifice par Bonani, des Mémoires du Marquis de Poleni, des Differtations des Peres le Sueur & Jacquet au fujet des lézardes occafionnées à la tour du dôme de cette Eglife ; & nous avons fait auffi beaucoup ufage de plufieurs lettres fur Saint Pierre, inférées dans différens Journaux de Trévoux, années 1712 & 1760.

reprirent les fondemens des quatre piliers par-dessous œuvre ; ils les fortifierent par des massifs & des arcades construites à une grande profondeur ; enfin ils s'appliquerent à relier ensemble toutes les diverses parties des fondations, afin d'empêcher l'inégalité des tassemens, & que toute la masse du bâtiment pût presser également le terrain. Tous les autres Architectes, qui succèderent à ceux-ci, s'attacherent semblablement à fortifier ces piliers de plus en plus, persuadés qu'en pareille occasion il est toujours important de pécher plutôt par excès que par défaut.

Ce qui paroîtra peut-être incroyable dans une entreprise aussi importante, & qui cependant est très-vrai, c'est qu'il y avoit déjà quarante ans que l'on travailloit à cet édifice, sans avoir encore de Plan véritablement arrêté ; chaque Architecte qui succédoit, réformoit & changeoit ce qu'il jugeoit à propos. Ce fut Michel-Ange qui eut la gloire de fixer enfin ce Plan auquel il donna la forme d'une croix greque. Il employa toutes les ressources de l'art & de son génie pour lier ensemble les travaux de ses prédécesseurs, & s'il ne fit pas tout ce qu'il voulut à l'occasion de ce qui étoit commencé, il parvint du moins à donner à cet édifice une solidité à l'épreuve des accidens les plus ordinaires. Cet Architecte n'éleva ce monument que jusqu'au haut du tambour de la coupole. Ce fut Fontana qui termina cette voûte immense en 1588, sous le Pontificat de Sixte V, laquelle fut exécutée avec une diligence incroyable : il est dit que 600 ouvriers y travaillerent jours & nuits, & l'acheverent en vingt-deux mois.

Paul V étant monté sur la Chaire de Saint Pierre en 1605, résolut d'étendre cette Eglise, & de croix grecque d'en faire une croix latine, en allongeant le bras de la croix où se trouve aujourd'hui le Portail. Maderne, ouvrier en stuc & sans aucune pratique dans l'Architecture, aidé d'une puissante protection auprès du Pape, obtint la préférence sur les plus habiles Architectes d'alors, pour conduire cet important ouvrage, qui demandoit toute l'expérience & la capacité imaginables. Aussi arriva-t-il ce

qu'on devoit attendre d'un semblable choix. Ce prétendu Architecte fit des fautes de toutes especes en construisant la nef de l'Eglise de S. Pierre. La premiere par laquelle il débuta, fut de ne pas examiner le sol sur lequel il vouloit étendre cette nef : après avoir creusé ses fondemens à quinze pieds de profondeur, il s'arrêta trompé par l'apparence de solidité du fond, qui n'étoit que factice, vû qu'elle venoit uniquement du reste des voûtes & des fondemens de l'ancien Cirque de Néron, lequel portoit lui-même sur un terrain mouvant. A cette faute impardonnable il en ajoûta une autre qui en rendit les effets encore plus funestes. En supposant que le sol eût été des plus solides, la hauteur & la pésanteur de l'Edifice projetté exigeoient que les fondemens fussent d'une grande épaisseur, construits de larges quartiers de pierres bien dures & bien liaisonnées, qu'on établit de bons empattemens avec même des contreforts en talud, pour appuïer de toutes parts les murs dans les fondations; au lieu de ces sages précautions, Maderne se contenta de faire des tranchées, comme s'il eût été question d'une maison ordinaire; il les fit remplir de mortier & de quartiers de pierres, non taillées, & jettées à la boulevue, comme il se pratique souvent en Italie. On peut juger par-là ce qu'on devoit attendre d'une pareille maçonnerie faite au hazard, sans ordre, fondée sur des ruines, & sur un terrain mouvant plein d'eaux courantes.

Enfin l'ineptie de Maderne étoit si grande, qu'il se trompa dans l'allignement de sa nef. Comme la superficie du terrain où il travailloit étoit embarrassée, tant par les débris de l'ancienne Basilique que par les divers matériaux nécessaires à une vaste construction, cet Architecte denué des lumieres nécessaires pour se conduire au milieu de ces embarras, au lieu de planter les fondemens de sa nef perpendiculairement vis-à-vis le milieu de la coupole, leur fit faire un angle du côté de l'orient avec ceux de la partie déjà construite, d'où il devoit résulter dans la suite un coude semblable à ceux qu'on remarque dans quelques-unes de nos Eglises Gothiques.

Maderne étant appe[rçu] de son erreur, lorsque ses fondations furent sorties hors de ter[re], au lieu de les recommencer, ou du moins d'ajoûter à leur largeur des massifs en bonne liaison pour parvenir à redresser ses deux lignes paralleles, de crainte de donner à connoître son erreur grossiere, & à dessein de la rendre moins sensible, aima mieux la pallier que de la rectifier. Il se contenta de redresser le plus qu'il pût les murailles de sa nef, en les faisant courir en diagonale sur leurs fondations ; d'où il est arrivé qu'à l'extré[m]ité qui touche le Porche, les fondemens n'ont à-plomb du mur de la nef qu'au plus quinze pouces de saillie ou d'empattement dans le bas : aussi l'ouvrage n'étoit pas encore achevé que l'enceinte méridionale du Portique se lézarda tout à coup en plusieurs endroits, & menaça ruine ; effet nécessaire de la foiblesse des fondations & de l'inégalité des tassemens, d'autant que c'étoit en cet endroit que le sol se trouvoit le plus mauvais, & que là, comme dans un réservoir, se rendoient toutes les eaux des deux côteaux, avant d'aller se décharger dans le Tybre.

A dessein de prévenir la chûte du portique, Maderne fit creuser à peu de distance des fondemens un large puits qu'il remplit de mortier & de pierres ; ce moyen n'ayant pas suffi, il les environna de plusieurs autres puits qui furent remplis comme le premier. Le terrain ayant pris alors un peu plus de consistance, on parvint enfin à achever le portique ; mais il est évident que toutes ces précautions prises après coup, ne détruisirent pas la cause du mal, & ne purent donner une assiete bien solide à toutes les parties de ces fondations.

Le Cavalier Bernin, Artiste de la plus grande réputation, ayant été chargé en 1638 d'élever sur les extrémités du portail deux tours ou campaniles, commença aussi par une faute tout-à-fait singuliere. Il ne pouvoit certainement ignorer ce qui étoit arrivé une vingtaine d'années auparavant sous Maderne, lorsque l'on construisoit l'extrémité méridionale du portique où il étoit question d'élever ces tours. Avant donc de le surcharger d'un nouveau

poids, il négligea de s'assurer par lui-même de la solidité de ces fondemens, dont il avoit tant de raisons de se défier, & d'examiner mûrement s'ils étoient en état de supporter une pareille surcharge : il s'en rapporta pour cet examen à des Maçons, qui étant, à ce qu'on prétend, les mêmes que Maderne avoit anciennement employés, & dès-lors intéressés à approuver leur ouvrage, lui firent un rapport infidele : aussi avant que le Campanile du côté du midi fût fini, il se fit des crevasses de toutes parts régnant depuis le haut de cette tour jusqu'en bas du portique : ce qui prouvoit qu'il s'étoit fait un mouvement irrégulier dans une partie des fondations, qui cédoit & rompoit sa liaison avec le reste. D'habiles Architectes chargés de visiter à cette occasion les fondemens du portique, les trouverent du côté du midi presque entiérement dégradés par les eaux courantes qui les avoient pénétrés de tous côtés, & qui, après en avoir emporté le mortier, avoient produit partout d'énormes cavités ; ce qui découvrit à la fois l'ineptie de Maderne à fonder cet édifice, & l'imprudente crédulité du Bernin, & enfin fit renoncer à la continuation de ces tours, que l'on démolit totalement.

Jusqu'en 1743, on ne remarqua aucun dérangement dans la construction de ce monument ; mais cette même année on observa qu'il s'étoit formé nombre de lézardes dans la tour du dôme, qui allarmerent singulierement. On fit assembler plusieurs célebres Mathématiciens, & quelques-uns des premiers Architectes d'Italie, pour conférer à ce sujet & indiquer quelque remède. Il résulta de leurs observations, que ces dommages ont été occasionnés par la précipitation avec laquelle la coupole fut construite sous Sixte V, par les placages faits en différents tems pour fortifier les piliers du dôme fondé par Bramante, lesquels n'ont jamais pû se lier solidement avec le reste ; enfin par les travaux de Maderne, lesquels étant mal construits ont pû communiquer un ébranlement à la partie bâtie par Michel-Ange. Vanvitelli, alors second Architecte de Saint Pierre, proposa, pour y remédier, qua-

tre éperons ou contreforts sur le massif des pendentifs, couronnés de figures ; mais cet expédient fut rejetté comme pouvant surcharger encore les fondations qu'on estimoit être déja trop foibles. Enfin on convint généralement que le vrai moyen de prévenir un plus grand mal, étoit de cercler la coupole ; en conséquence toute la tour du dôme fut entourée de quatre cercles de fer, à une certaine distance l'un de l'autre, à chacun desquels on donna quatre à cinq pouces d'épaisseur sur six à sept de largeur. On parvint à bander chaque cercle le plus possible, à l'aide de cinquante coins de fer sur lesquels autant d'ou.... s, à un certain signal, frappoient tous en même-tems, ce qui .ut exécuté avec beaucoup de précision.

Cet exposé fait voir combien l'on a apporté peu de précautions pour fond... la vaste Eglise de Saint Pierre de Rome, & que peut-être jamais entreprise importante ne fut plus mal conduite : ce qui peut faire conjecturer que ce monument n'aura pas une durée égale à sa grandeur, vû qu'il péche par sa base, c'est-à-dire par ses fondemens.

Article Second.

Description de la maniere dont a été fondée & construite la nouvelle Eglise de Sainte Geneviève; Planche IV.

L'Eglise de Sainte Geneviève, dont les fondations ont été commencées en 1757, a trois cens trente pieds de longueur hors œuvre, compris le porche, & deux cens cinquante-deux pieds de largeur aussi hors œuvre. Sa forme est à-peu-près celle d'une croix greque, au milieu des quatre branches de laquelle il y aura un dôme de onze toises un pied de diamètre. Son intérieur est décoré de cent trente-deux colonnes corinthiennes tant isolées qu'engagées, dont le diamètre est trois pieds cinq pouces, & l'écartement quatorze pieds d'axe en axe. Sa nef a trente-
huit

huit pieds sept pouces de largeur, & les bas-côtés qui la dominent de cinq marches, ont seulement dix pieds sept pouces de largeur. Enfin son porche est orné de vingt-deux colonnes aussi corinthiennes de cinq pieds cinq pouces de diamètre, lesquelles sont espacées de vingt-un pieds d'axe en axe, & il doit être couronné, du côté du portail, par un grand fronton, porté par six colonnes.

Lorsqu'il fut question de fonder l'Eglise de Sainte Genevieve, on rencontra, en faisant des sondes sur le terrain où ce monument avoit été projetté, à-peu-près à vingt pieds de profondeur, un très-bon sable qui fut jugé convenable pour l'asseoir solidement. La superficie de ce sol ayant été découverte pour y établir quarrément les fondations, on apperçut différentes places garnies de terre & de coquillages, qui annoncerent qu'il y avoit eu par endroits des terres rapportées. Quelques-unes de ces places ayant été fouillées, manifesterent que c'étoient autant de puits pratiqués anciennement pour tirer de la terre à pot. M. Soufflot, Architecte de cet édifice, crut avec raison devoir prendre les plus grandes précautions pour remédier aux défauts de solidité d'un pareil terrain. Il fit en conséquence faire les perquisitions les plus exactes de ces puits, sur toute sa superficie où il en fut trouvé environ cent cinquante épars çà & là, lesquels avoient depuis quatre jusqu'à sept pieds de diamètre, sur depuis vingt jusqu'à quatre-vingt pieds de profondeur. Ces puits ayant été excavés dans toute leur hauteur, pour s'assurer s'il n'y en avoit pas quelques-uns qui eussent échappés aux recherches, on pratiqua de l'un à l'autre des chemins de mines, qui traversoient la terre de toutes parts. Une fois bien certain que tous les trous, qui pouvoient se trouver sur la superficie du sol des fondations, avoient été reconnus, on entreprit de les combler totalement de maçonnerie. Pour cet effet, dans le fond de ces puits on plaça quelques assises de gros libages *e*, (*figure 4. Pl. IV.*) sur lesquelles il fut construit un massif moilon de quatre ou cinq pieds d'épaisseur, à bain de mortier

de chaux & fable. Sur ce maffif on mit une affife de libages, puis au-deffus quatre ou cinq pieds de moilons, & ainfi alternativement jufqu'à l'orifice de chaque puits, qui fut fermé toujours par des affifes de libages.

Quand il fe trouvoit deux ou plufieurs puits c, c, (*fig. 4*) voifins l'un de l'autre, on défonçoit la terre b, b, qui étoit entre eux de quelques pieds, vers leur orifice, pour leur donner une fermeture commune, & les relier enfemble par quelques affifes de libages f, f, jufqu'à l'arrafe du fol des fondations. La portion de plans & de profils de différens puits, exprimée (*fig. 4*), démontre tout cet arrangement.

Il s'enfuit de ce que nous venons d'expofer que, s'il étoit poffible de voir tous ces piliers de rempliffage dégagés de la terre qui les environne, on appercevroit, au-deffous des fondations de l'Eglife de Sainte Genevieve, à-peu-près cent cinquante efpeces de chandelles ou pilots en pierre, de différentes groffeurs, & depuis vingt jufqu'à quatre-vingt pieds de hauteur.

Nous nous fommes difpenfé de donner un plan général de la difpofition de tous ces trous diftribués au hafard fous ces fondations, parce que relativement à notre but, il nous fuffit de rendre compte de la maniere dont ils ont été comblés uniformément, & dont on eft parvenu à leur donner de la confiftance, à mefure qu'il s'en eft rencontré.

Lorfqu'après des travaux immenfes enfevelis fous terre, on fut venu à bout de rendre ce fol, d'équivoque qu'il étoit, auffi ferme qu'on pouvoit le defirer, il fut arrafé fuivant fon niveau le plus bas, & le fable provenant de cet arrafement fut employé par la fuite pour les mortiers de la plus grande partie de la bâtiffe de ce monument.

L'égalifement étant fait, pour affermir le terrain, on plaça fur fa furface des madriers fur lefquels on frappa de toutes parts fortement avec une demoifelle, à deffein d'en condenfer le fable le plus poffible. Après cette opération on fe mit en

devoir de commencer les fondemens de ce monument.

La premiere assise fut posée sur le sable, non à sec, mais après y avoir répandu un lait de chaux. On battit cette assise & la suivante à la demoiselle, pour la faire entrer autant qu'il se pouvoit dans le sable, & lui faire opérer un corps solide avec lui. On plaça ainsi quatre assises de libages sous toute la superficie des fondations (*fig.* 1.) des trois branches de la croix de cette Eglise, à l'exception des parties *b*, *b*, où l'on se contenta de n'en mettre que deux, & des seuls endroits *c*, *c*, *c*, sous le dôme, la nef & le porche, qui ne furent pas couverts de maçonnerie.

Quant à la branche de la croix où est le chœur, vû le mauvais état de son sol qui s'étoit trouvé criblé de trous plus que tout autre, indépendamment des quatre assises générales, il en fut placé une cinquieme au-dessous de l'arrase commune du terrain des trois autres parties.

Ce fut sur ce plateau qu'on traça au juste le plan de l'édifice, & qu'on établit les dimensions particulieres de ses fondemens: en conséquence, sous toutes les colonnes de la nef, qui ont, ainsi qu'il a été dit, trois pieds cinq pouces de diametre, & quatorze pieds d'axe en axe, on éleva à-plomb depuis le bas jusqu'au pavé de l'Eglise, des piliers de libages de six pieds en quarré, en bonne liaison avec mortier de chaux & sable, pour leur servir de fondemens. Leur plan est représenté en *d* (*fig.* 1.) & leur élévation en H & M (*fig.* 5 & 6). On construisit de la même façon les murs du pourtour de l'Eglise, représentés dans le plan en *h* (*fig.* 2.) & dans l'élévation en L (*fig.* 6.); lesquels ont à-peu-près douze pieds d'épaisseur dans le bas, & s'élevent en retraite d'assise en assise extérieurement jusqu'au niveau R de la rue.

A-plomb des colonnes & des murs du portail, il fut également élevé sur les plus basses fondations, des massifs-libages *k*, *k*, *k*, (*fig.* 2.) en talud jusqu'au sol des caveaux pratiqués sous le porche; & à l'exception des vuides marqués *c*, *c*, sous cet en-

droit (*fig. 1.*), tous les intervalles au-dessus de la quatrieme assise furent remplis de moilons. Sous les marches qui élevent le portail, il fut aussi construit une voûte rampante E (*fig. 5.*) dont le mur de soutien, au-dessus de la quatrieme assise, fut continué en moilon avec chaînes de pierre.

Pour entretenir les piliers de fondations des colonnes de l'intérieur de l'Eglise & empêcher que l'un ne puisse tasser plus que l'autre, on les lia entr'eux par le pied, ainsi qu'avec les murs du pourtour par des murs *c,c,c,* (*fig. 1.*) de trois pieds d'épaisseur, aussi composés de quatre assises de libage, mais avec cette différence que les deux assises supérieures furent taillées en clavaux, posées l'une au-dessus de l'autre en arc renversé, ayant leurs joints tendant à un centre, & butant de toutes parts quarrément contre les piliers & le mur du pourtour de l'Eglise : N (*fig. 6.*) fait voir en élevation l'arrangement de ces doubles arcs renversés (*a*).

A dessein de solider encore davantage les murs de liaison, dans les espaces quarrés *b, b,* (*fig. 1.*) il fut placé sur le sol des fondations deux assises de libages, comme il a été dit ci-dessus, & le reste de la hauteur jusqu'à l'arrase de la quatrieme assise, c'est-à-dire, jusqu'au niveau des arcs renversés, fut seulement rempli de moilon à bain de mortier : ainsi il n'y a que les intervalles *b, b,* où il ne se trouve dans les fondations que deux assises de libages. Il résulte de cette construction que, supposé que le sol où est fondé cette Eglise vint à tasser inégalement ou à faire par la suite quelque mouvement, les murs de fondations ne pourroient se mouvoir que quarrément, & sans qu'il leur fut possible de se déranger de leur à-plomb.

Après cette opération, on continua d'élever en moilons, les

(*a*) L'invention des arcs renversés est de Léon-Baptiste Alberti, avec cette différence qu'il propose de poser ces arcs renversés sur la terre qui est entre les piliers, au lieu que dans les fondations de l'Eglise de Sainte Genevieve, ils ont été placés sur deux cours d'assises de libages, ce qui leur donne beaucoup plus de force & de consistance pour s'opposer efficacement à l'inégalité du tassement.

murs de liaison *n*, *n*, *n*, (*fig.* 2.) jusqu'au pavé de l'Eglise : car il est à remarquer que les autres murs, qui ne sont pas exprimés dans ce plan, resterent à la hauteur des arcs renversés.

Quoique nous ayons dit plus haut que les intervalles *b*, *b*, (*fig.* 1.) avoient été arrasés en moilons à la hauteur de la quatrieme assise, cependant dans l'intention de solider davantage les fondemens du dôme, on excepta les trois caissons *p*, *p*, *p*, (*fig.* 2.) qui entourent chacun de ses piliers; lesquels furent élevés en massifs-moilons depuis la deuxieme assise-libage du sol des fondations jusqu'au niveau de l'Eglise; en conséquence aussi les murs de liaison, qui environnent & séparent ces caissons, furent construits depuis le bas à leur même hauteur tous en libages, & non en moilons comme les autres.

Sous les piliers du dôme (*fig.* 1.) furent placés de larges empattemens continus surtout du côté de son intérieur : au-dessus des quatre assises générales en libages, on a élevé de ce côté, des murs-moilons avec chaînes de pierre, faisant parpin avec les massifs-libages triangulaires *q* (*fig.* 2.), montant jusques sous les murs qui portent la coupole, & servant de soutien à une voûte circulaire, qui tourne au-tour de l'escalier descendant à l'Eglise souteraine.

Enfin, pour lier ensemble les deux côtés de chaque nef, on a fondé deux murs-moilons *s*, *s*, sous chacune, de trois pieds d'épaisseur, qui partagent sa largeur en trois parties égales, dont le plan est représenté en *l*, *l*, *l*, (*fig.* 2.), & l'élevation en P, (*fig.* 6.). Ces murs *l*, *l* sont posés, comme les autres, sur quatre assises de libages, dont les deux supérieures font une retraite de dix-huit pouces de chaque côté sur les deux inférieures. Il a été placé dans tous ces murs-moilons, des piliers de libages *i*, (*fig.* 2.) en correspondance avec ceux des colonnes & des mêmes dimensions, lesquels montent, ainsi qu'il a déjà été dit, jusques sous le pavé de l'Eglise.

Avant d'aller plus loin, il est important de remarquer que tous

les murs de fondations de cet édifice, furent construits quarrément dans toute leur étendue, de maniere qu'on n'entreprenoit jamais un nouveau cours d'assise, que celui qui étoit commencé ne fût fini dans tout son pourtour; par ce moyen tout tassoit également & ensemble sur le sol. Toutes les pierres-libages ont été tirées des carrieres d'Arcueil de la meilleure qualité, & employées sans fils ni moyes : elles furent taillées à joints quarrés, rustiquées sur leurs lits, posées bien de niveau sur cales en bonne liaison, & de maniere qu'elles sont harpes de tous côtés dans les murs de moilons qui les environnent : tous les joints en ont été coulés à bain de mortier de chaux & sable, tiré des fouilles des fondations, dont le sable étoit passé à la claie : après qu'un cours d'assises étoit terminé, on apportoit le plus grand soin à remplir les petits intervalles qui pouvoient être restés entre les libages, soit de mortier, soit de clausoirs de pierre enfoncés avec force quand la place le permettoit : enfin les moilons employés dans ces fondemens sont de pierres dures ébouzinées au vif, écaries, piquées du côté de leurs faces apparentes, & maçonnées aussi à bain de mortier de chaux & sable.

Lorsqu'on fut parvenu à-peu-près à la hauteur de la ligne CD, des fondemens (*fig.* 5 & 6), où étoit fixé l'aire des caveaux, on remplit de terre jusqu'à cette élévation tous les vuides qui se trouverent au-dessus, tant des quarrés de moilons b,b (*fig.* 1), arrasés avec les arcs renversés, que de ceux qui étoient entre les murs de fondations des caves, sous la nef, le porche & le dôme.

On continua ensuite à élever quarrément & en retraite, les murs pourtours L (*fig.* 6), jusqu'au niveau R de la rue, de même que les piliers sous les colonnes i (*fig.* 2), & généralement tous les murs de séparations des caves & caveaux $m, l, s, u,$ (*fig.* 2), en observant sur-tout de placer toujours dans ces derniers, des chaines de pierres vis-à-vis les piliers-colonnes correspondans, & de faire aussi en pierre les ceintres de toutes les portes, ainsi que leurs piédroits, lesquels forment autant de chaines prenant

naissance sur les plus basses fondations ; la construction d'une de ces portes est représentée en G (*fig.* 5).

Arrivé à la naissance des voûtes des caves & caveaux sous le dôme, sous la nef, & sous le porche, on les construisit des mêmes matériaux que leurs murs de soutien, c'est-à-dire, qu'elles furent bâties de moilons piqués du côté des faces apparentes, avec chaînes de pierre aux endroits marqués sur le plan (*fig.* 2), le long de ces murs. Les voûtes des caveaux *m*, pratiquées sous les bas-côtés, lesquelles sont élevées de deux pieds plus que les autres, à cause de la différence de hauteur du sol de l'Eglise en cet endroit, furent bandées aussi en moilons avec chaînes de pierres vis-à-vis les piliers de fondations des colonnes. La coupe P, O, O, des caveaux qui sont sous la nef & les bas-côtés (*fig.* 6), indique leurs dimensions & leur construction (*a*). Il est à remarquer que tous les piliers représentés *i, i, i*, (*fig.* 1) en plan, & H & M en élévation (*fig.* 5 & 6), percent perpendiculairement les retombées des voûtes où ils se trouvent engagés.

Enfin toutes les voûtes des caves étant terminées, on a garnit leurs reins de moilons à bain de mortier jusqu'à l'arrasement du niveau de la nef ; & au-dessus du pavé de l'Eglise on laissa sur les murs de fondations des retraites convenables. Les murs pourtour *a* (*fig.* 3), furent réduits à cette hauteur à trois pieds huit pouces : les socles des colonnes de la nef firent retraite de huit pouces sur leurs piliers de fondations : en un mot tant sous les colonnes du porche, que sous le dôme, il fut laissé de larges empatemens représentés (*fig.* 5 & 6).

Après les détails particuliers dans lesquels nous sommes entrés, jettons un regard sur les attentions générales que l'on a apporté pour la perfection de cette bâtisse. Toutes les pierres apparentes de cet édifice sont de pierres dures, dites du fond de Bagneux,

(*a*) Nota que l'Eglise souterraine pratiquée sous le chevet de la grande Eglise, n'a apporté aucun changement à la distribution générale des murs de fondations, attendu que les petites colonnes qui la décorent, furent posées sur les murs des caveaux qui partagent le dessous des nefs.

dont les Entrepreneurs avoient acheté les carrieres, afin d'employer conſtamment la même pierre, & d'obvier à ce qui ſe voit dans pluſieurs de nos bâtimens, & entr'autres à la façade du Palais Bourbon du côté de la riviere, où l'on remarque des cours d'aſſiſes de différentes couleurs ; inconvéniens qui ôtent la beauté du coup-d'œil d'une conſtruction, & qui proviennent des impreſſions de l'air ſur les diverſes eſpeces de pierres. Rien n'a été épargné pour le choix de leur bonne qualité, & l'on a rebuté conſtamment pendant le cours de cet ouvrage toutes les pierres où ſe trouvoient, ſoit des fils, ſoit des moyes : elles ont toutes été employées à bas appareil, des plus grands quartiers, & réduites à des aſſiſes reglées de onze pouces de hauteur : toujours chaque pierre a été poſée ſur cales, bien de niveau, à bain de mortier de chaux & ſable, & en bonne liaiſon. Cet édifice étoit déjà élevé de plus de trente pieds, qu'on n'y avoit encore employé ni plâtre ni gros fer.

Pour la propreté de l'exécution, & n'altérer aucune arête des pierres apparentes en les poſant, on leur laiſſoit à preſque toutes des mains du côté des paremens : par ce moyen les Ouvriers pouvoient les remuer, & les placer facilement ſans riſquer de les écorner avec leurs pinces. Jamais on n'entreprenoit un nouveau cours d'aſſiſes, ainſi qu'il a été déjà dit pour les fondations, que le précédent ne fût achevé dans ſon pourtour, afin que tout taſſât à la fois & également. Enfin, pour empêcher que les joints, en venant à ſe toucher par l'applatiſſement des cales, ne s'éclataſſent dans les parties baſſes de cet édifice, on a pouſſé l'attention juſqu'à élargir après coup ces joints avec de petites ſcies à main, afin de leur conſerver toujours à-peu-près deux lignes de hauteur.

Il faut obſerver que, quoique nous ayons dit ci-deſſus que tous les cours d'aſſiſes apparentes avoient été conſtruits à bas appareil de onze pouces, cependant pour faciliter l'exécution des clavaux qui forment les linteaux des portes & des croiſées de cet édifice, il fut employé à leur élévation, c'eſt-à-dire, à quinze ou vingt
pieds

pieds au-dessus du sol, des pierres de haut-ban de vingt-deux pouces, dites de Mont-rouge ; mais pour les faire paroître d'une même hauteur que les autres cours d'assises, on a affecté de faire un trait de scie de deux ou trois lignes de profondeur au milieu de ces haut-bans, de sorte qu'elles ont le même coup-d'œil.

Par le compte que nous venons de rendre, on a dû s'appercevoir avec quelle attention on s'est attaché à remédier au défaut de solidité du sol, à lier de toutes parts les fondations de cet édifice, & à leur donner une inhérence telle qu'aucune de leurs parties ne puissent agir autrement que toutes ensemble, conformément aux principes que nous avons rapporté. Pour compléter cet examen, il faudroit sans doute ne pas se contenter de décrire simplement ces fondations suivant les rapports qu'elles ont entr'elles, mais encore les considérer relativement à leur largeur & à leurs proportions, soit avec ce qu'elles doivent supporter, soit avec la poussée des voûtes & plate-bandes, soit avec le poids de la coupole & les épaisseurs qu'elle peut exiger : c'est ce que nous nous proposons d'expliquer dans la suite de nos mémoires.

Afin de ne rien laisser à désirer pour l'intelligence de cette construction, nous terminerons sa description par un précis des précautions que l'on a pris pour poser chaque pierre, & la lier aussi parfaitement qu'il est possible avec les autres. Ce n'est pas que nous regardions ces procédés comme nouveaux, mais c'est qu'il est rare de les voir opérer avec cette suite d'attentions, & que d'ailleurs il est toujours important de remettre sous les yeux les excellentes pratiques.

L'Ouvrier, en taillant sa pierre suivant les dimensions qui lui sont tracées par l'Appareilleur, observe non-seulement de laisser quelques mains du côté du parement, mais encore de pratiquer sur les bords de chaque lit quatre ou cinq pouces de lisses ou de plumées, & de faire sur le reste de la superficie un petit renfoncement rustiqué de trois ou quatre lignes, destiné à recevoir le mortier : il a encore l'attention de tailler une autre plumée de

A a

trois ou quatre pouces de largeur sur le bord intérieur du joint montant du parement, & de laisser le reste brute: de plus, il lui est recommandé de tenir toujours l'angle de sa pierre qui doit former le joint montant, plutôt maigre que gras, afin d'avoir une ligne ou deux à ôter sur place.

Lorsqu'une pierre est préparée de cette maniere, elle est en état d'être placée dans son cours d'assise. Pour cet effet les Poseurs commencent par mettre des calles de bois de chêne d'environ deux lignes d'épaisseur sur la plumée des pierres de l'assise inférieure qui doit la recevoir; ils font répondre ces calles aux différens angles de la pierre en question, en évitant toutefois de les placer trop près des arêtes, de crainte qu'elles ne les fassent éclater lors du tassement; ensuite les ouvriers élevent cette pierre sur le cours d'assise inférieure, & la posent en liaison & bien de niveau, à l'aide des mains de pierre: après l'avoir approchée de celle qui l'avoisine, afin que leurs angles se touchent, ils terminent le joint montant sur place, de maniere à le rendre presque imperceptible avec une petite scie à main, de l'eau & du grès.

Après cette opération, les ouvriers introduisent de la filasse entre le bord du joint de lit du parement, & la font entrer de force, pour que le mortier qui doit être coulé entre ces pierres, soit retenu, & ne puisse s'échapper ou baver par cet endroit. Cela fait, ils versent de l'eau où ils ont délayé de la chaux par les joints supérieurs des pierres, afin de les bien abreuver, & d'empêcher qu'elles ne boivent trop promptement l'eau du mortier, ce qui nuiroit à son action sur les pierres dans les pores desquelles il ne doit s'incorporer que peu-à-peu. Enfin ils finissent par couler le mortier, tant par l'intervalle des joints montans, que par celui des joints de lits qui ne sont pas apparens; & pour que l'espace entre chaque joint horisontal soit rempli autant que faire se peut & également; ils se servent à cet effet d'une espece de petite scie recourbée vers le manche, laquelle a des dents taillées de façon à faire avancer le mortier & à l'étendre, en

même-tems, sans cependant pouvoir l'emporter en la retirant.

Il ne s'agit plus après cela, que d'arracher cette filasse d'entre les joints, lorsque l'on juge que le mortier a acquis de la consistance, & qu'il n'y a plus à craindre qu'il puisse baver.

Tels sont les détails des précautions successives que l'on a prises pour la pose de toutes les pierres de cet édifice, dont l'explication particuliere des figures achevera de donner une connoissance complette de la construction.

EXPLICATION DES FIGURES
De la Planche IV.

LA Figure premiere représente le quart du plan des fondations pris au-dessus de la quatrieme assise, c'est-à-dire, au niveau de la ligne AB, des figures 5 & 6.

a, a, a, Massifs de murs-libages élevés de quatre assises sur toute la superficie des fondations.

b, b, b, Massifs-moilons arrasés avec la quatrieme assise, & sous lesquels il y a aussi deux assises de libages.

Il faut observer que, pour différencier la pierre du moilon, nous avons exprimé par des lignes diagonales dans les fig. 1 & 2, toutes les parties en pierre ou en libages, & qu'au contraire nous avons représenté par un grignotage toutes les parties construites en moilon.

c, c, c, Différentes places sur le sol des fondations où il n'est point entré de maçonnerie.

d, d, d, Piliers-libages de six pieds en quarré servant de fondemens aux colonnes de l'intérieur de l'Eglise, & s'élevant à-plomb jusqu'au payé de la nef.

e, e, e, Murs-libages de trois pieds d'épaisseur, élevés de quatre assises, servant dans les plus basses fondations à lier ensemble les piliers d, d, & les murs pourtours de ce monument: les deux assi-

A a ij

ses supérieures de ces petits murs sont taillées en claveaux, & forment entre les piliers d, d, un arc renversé.

f, Fondemens des murs de l'escalier qui est autour de la châsse, pour arriver dans la Chapelle soûterraine pratiquée sous le chevet de la grande Eglise.

g, g, Murs-libages de quatre pieds & demi d'épaisseur.

La Figure deuxieme exprime le quart du plan des fondations au niveau de l'aire des caves, c'est-à-dire, à la hauteur $C D$, des figures 5 & 6.

h, h, Mur du pourtour de l'Eglise, réduit à sept pieds & demi d'épaisseur, & faisant retraite d'assise en assise depuis le bas des fondations jusqu'au sol de la rue.

i, i, Piliers de fondations des colonnes, qui sont les mêmes que ceux marqués d, fig. 1.

k, k, Murs continués en libages sous les colonnes du portail.

l, l, l, Caves pratiquées sous la nef, séparées par des murs s, s, construits en moilons avec des piliers i en pierres, correspondans à ceux des fondations des colonnes, & dont les portes y ont des piédroits en pierre, descendant jusques sur les quatre assises générales.

m, m, Caveaux pratiqués sous les bas-côtés.

n, n, Murs-moilons servant de liaison aux piliers de fondations des colonnes.

o, o, Murs-libages élevés jusqu'au sol de l'Eglise.

p, p, Caissons de moilons montant depuis la deuxieme assise des fondations jusqu'au pavé de l'Eglise, pour accoter les piliers du dôme.

q, Massif-libage triangulaire montant jusqu'au sol de l'Eglise, où il porte un des piliers du dôme.

r, Cave tournante de quatorze pieds de largeur, pratiquée sous le dôme.

t, Grande cave pratiquée sous le porche.

u, u, Murs moilons de quatre pieds d'épaisseur avec chaînes de

pierre, vis-à-vis les colonnes du portail, soutenant une voûte rampante pratiquée sous les marches de l'escalier.

x, Emplacement de l'escalier autour de la châsse.

Nous avons ponctué sur les *fig.* 1 & 2 le plan du rez-de-chaussée, afin que l'on s'apperçoive mieux de leurs rapports.

La Figure troisieme représente le plan de la moitié du rez-de-chaussée de l'Eglise.

a, Mur du pourtour de l'Eglise, réduit à trois pieds huit pouces d'épaisseur.

b, b, Colonnes de l'intérieur de l'Eglise, lesquelles ont trois pieds sept pouces de diametre & quatorze pieds d'axe en axe.

c, Pilier destiné à porter la coupole qui doit avoir onze toises un pied de diametre : il est à observer que ce pilier n'a véritablement que trois pieds cinq pouces d'épaisseur en retour sur la longueur de la nef.

d, d, Colonnes du portail qui ont cinq pieds cinq pouces de diametre, & vingt-un pieds d'axe en axe.

L'examen de ce plan fera voir ses correspondances avec les précédents.

La Figure quatrieme représente les plans & profils de différens puits quelconques trouvés dans le sol des fondations.

a, Portion de plan où l'on voit plusieurs puits.

b, c, Différentes excavations faites à l'orifice de plusieurs puits voisins, pour les relier ensemble.

d, Puits isolé.

e, e, Profils de puits de différentes profondeurs remplis d'assises de libages placées alternativement entre des massifs moilons de quatre à cinq pieds de hauteur.

f, f, Assises de libages faisant une plate-forme commune pour relier les trous des puits, lorsqu'il s'en est trouvé plusieurs à côté l'un de l'autre.

g, Coupe d'un puits isolé dont le haut est aussi bouché par une assise de libages.

La *Figure cinquieme* représente la coupe des fondations suivant la ligne *XZ* des plans, *fig.* 1, 2, 3.

A B, est une ligne de niveau à la quatrieme assise des fondations.

C D, est une ligne qui représente le niveau de l'aire des caves. Il faut faire attention que nous supposons, tant dans cette figure que dans la suivante, la terre enlevée d'entre les murs au-dessous du niveau *CD*, afin de découvrir leur construction.

E, Profil de la voûte rampante sous les marches du portail.

F, Caveau pratiqué sous le porche, dont les murs sont élevés en retraite d'assise en assise depuis les plus basses fondations.

G, Porte d'une des caves, ceintrée en pierre, & dont les piédroits, qui sont aussi en pierre, prennent naissance sur la quatrieme assise : *G* exprime encore la construction des murs-moilons desdites caves qui ont pour fondemens les quatre assises du plateau général.

H, Pilier de libages servant de fondemens aux colonnes, & montant à-plomb jusques sous le pavé de l'Eglise.

I, Colonnes du porche, portées sur des massifs de libages, élevés depuis les plus basses fondations, & unis entr'eux par des mursmoilons.

V, Colonnes de la nef.

Nous nous sommes dispensé d'étendre cette coupe jusques sous le dôme, attendu que les murs des caves n'offrent qu'une construction uniforme, faisant répétition avec la partie marquée *G*.

La *Figure sixieme* représente une coupe des fondations suivant la ligne *YY* des plans, *fig.* 1, 2 & 3.

A B, Niveau de la quatrieme assise.

C D, Niveau de l'aire des caves.

L, Mur du pourtour de l'Eglise ayant près de douze pieds dans les plus basses fondations, & réduit à trois pieds huit pouces au rez-de-chaussée.

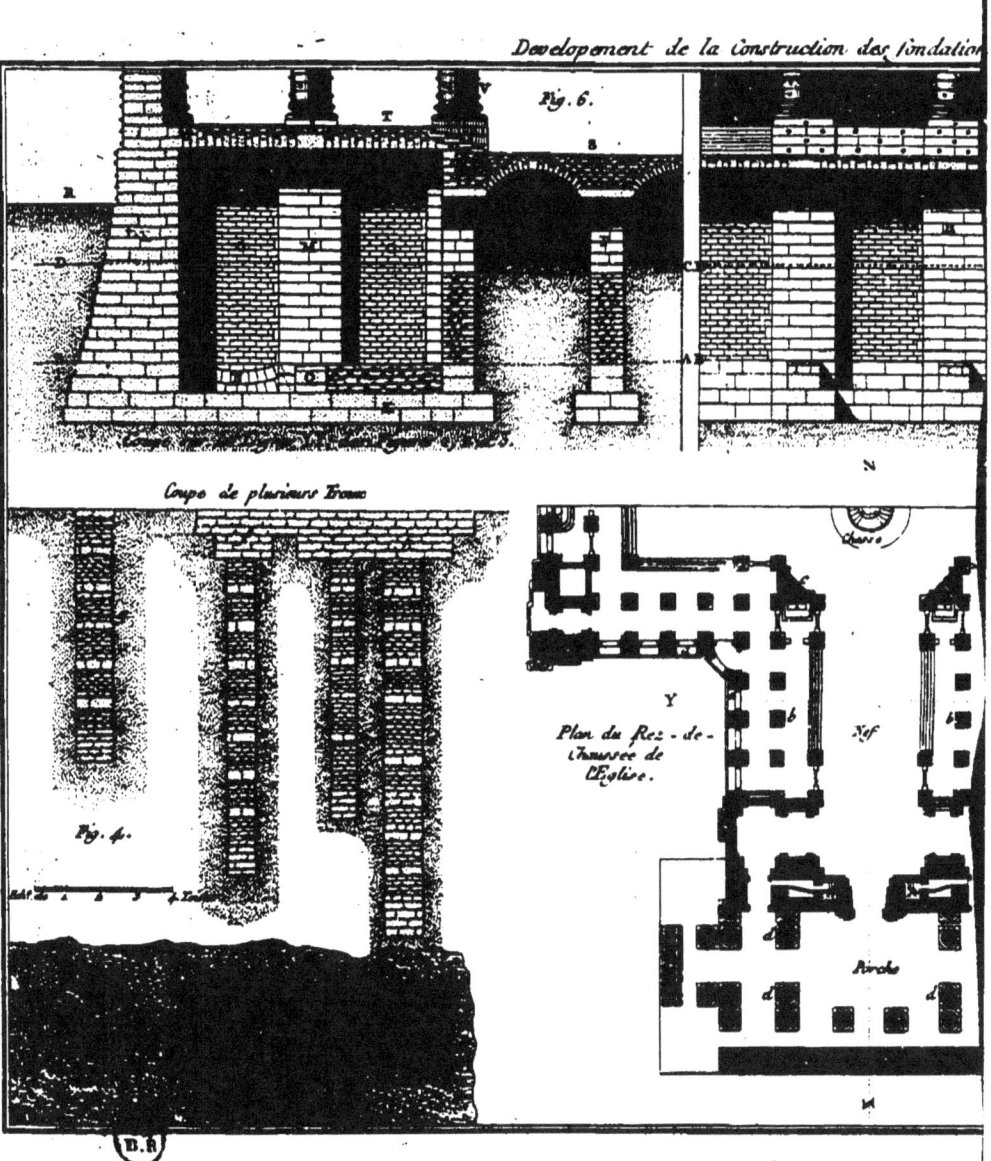

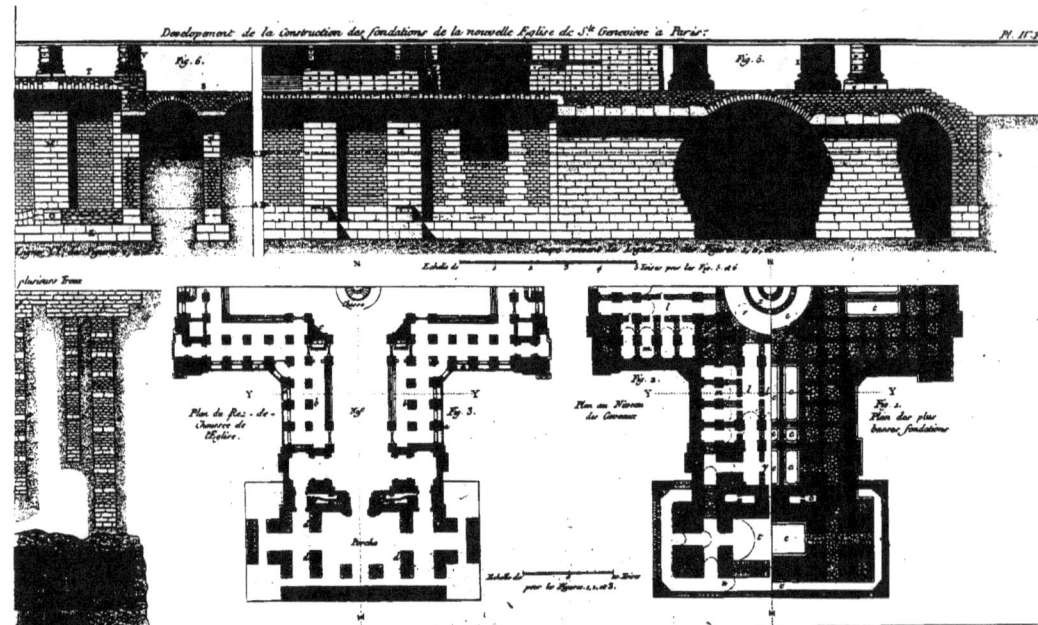

M, Pilier de fondations des colonnes perçant la voûte avec des retombées à sa naissance.

N, Deux rangées de claveaux, appareillées en arc renversé, & placées au-dessus de deux assises de libages au pied de tous les murs de liaison.

Il est à remarquer que nous avons supposé à l'un de ces encaissemens le petit massif moilon enlevé, pour faire voir le bas de la construction des murs de liaison.

O, O, Coupe des claveaux pratiqués sous les bas-côtés, dont les voûtes sont de deux pieds plus élevées que celles construites sous la nef.

PP, Trois berceaux de cave, pratiqués sous la nef, & construits en moilon.

Q, Profil des deux assises en arc renversé d'un des petits murs de liaison qui restent à cette hauteur, & ne sont point élevés comme les autres marqués *O*.

K, Deux assises de libages placées dans les intervalles des murs de liaison, & au-dessus desquelles sont de petits massifs-moilons jusqu'à l'arrase de la quatrieme assise, c'est-à-dire, des arcs renversés.

R, Niveau de la rue.

S, Sol de la nef dont le dessous est arrasé avec moilons, au droit des reins des voûtes de caves.

T, Sol des bas-côtés.

V, Colonnes de l'intérieur de l'Eglise.

ARTICLE TROISIEME.

Description des procédés employés pour fonder l'Eglise de la Magdeleine de la Ville-l'Evêque, à Paris; PLANCHE V.

PAR l'examen du plan du rez-de-chauſſée de cette Egliſe (*fig.* 2), on peut juger de ſes dimenſions. Elle aura à-peu-près trois cens ſoixante pieds de longueur, ſur deux cens quarante pieds de largeur: ſa nef qui a quarante-deux pieds de large, eſt décorée de colonnes iſolées, faiſant périſtile, ayant quatre pieds de diametre, & dix-ſept pieds d'axe en axe: chacun des piliers de la coupole, où ſera placé le Maître-Autel, eſt compoſé de trois colonnes iſolées, derriere leſquelles eſt un large paſſage de vingt-huit pieds, communiquant avec la nef & les bras de la croix: les Autels des Chapelles ſont placés en face de la nef, & adoſſés à un paſſage par où les Prêtres peuvent y communiquer des différentes Sacriſties ſituées dans les angles rentrans de la croix (*a*).

Pour l'intelligence de cette conſtruction, & l'enviſager ſous le point-de-vue convenable, il eſt important d'obſerver, que toute la force doit réſider ſurtout dans deux points capitaux; 1º dans les murs de ſéparations des chapelles qui ſont deſtinées à contre-venter, non-ſeulement les plate-bandes correſpondantes des colonnes de la nef au mur des bas-côtés, mais encore à ſupporter l'effort des arcs-boutans qui doivent contenir la pouſſée de la grande voûte de l'Egliſe; 2º. dans la maniere dont ſont placées les ſacriſties dans les angles rentrans de la croix, afin que leurs maſſes puiſſent s'oppoſer à l'effort de la voûte tournante derriere les pendentifs, & faciliter en conſéquence l'exécution du dôme.

(*a*) Dans notre Ouvrage des *Monumens érigés à la gloire de Louis XV*, nous avons inſéré le deſſein de cette Egliſe, comme devant faire point de vûe à la Place du Roi; & nous avons applaudi avec juſtice à ſa compoſition, mais ſans parler de ſa conſtruction qui n'étoit pas alors avancée pour en pouvoir juger.

Avant

Avant de fonder cette Eglise, il fut fait plusieurs puits dans l'emplacement où il s'agissoit de l'élever, afin de connoître la nature de son sol. On trouva à seize pieds de profondeur, une couche de terre-franche ou terre à four, d'environ quatre pieds & demi d'épaisseur, & au-dessous un gros sable. M. Contant, Architecte de cet Edifice, se détermina à préférer la terre-franche pour asseoir ses fondations, tant à cause de l'économie qui lui parut devoir en résulter, que parce qu'il jugea cette couche de terre suffisamment solide. Il est à remarquer que, sous les nouveaux bâtimens en colonnades de la Place de Louis XV, qui sont dans le même quartier, quoiqu'on eût rencontré un semblable sol, on avoit pris au contraire le parti de lui préférer le gros sable pour plus de sûreté.

Après les fouilles ordinaires des fondations qui n'embrassent encore que le chevet de cette Eglise, la croisée & les deux bras collatéraux de la croix, on plaça à seize pieds de profondeur sur cette terre-franche, une premiere assise de libages de vingt-deux pouces de hauteur, bien cramponnée sous toute l'étendue des murs continus f, g, h, l, (*fig.* 1) qui font le pourtour de l'Eglise, & les séparations des différens caveaux i, i, pratiqués sous les chapelles & les sacristies. Au-dessus de cette assise qui fut posée à sec, on éleva ces mêmes murs f, g, h, l, soit en moilons durs, soit en pierres de meuliere, en affectant de n'employer de la pierre que dans les endroits capitaux, comme aux têtes des murs de séparations des cavaux, à tous les angles rentrans & saillans & aux autres places, que nous avons distingués, dans la *figure* 1, par des lignes diagonales, tandis que toutes les parties en moilons sont exprimées par un petit grignotage.

Les piliers des fondations a, b, c, d, d, (*fig.* 1), destinés à porter les colonnes A, B, C, D, représentées dans le plan du rez-de-chaussée (*fig.* 2), sont construits depuis le sol jusqu'au pavé de l'Eglise tous en libages, & n'ont presque aucune liaison,

B b

soit entr'eux, soit avec les fondemens des autres parties de l'Eglise, comme il est aisé de le remarquer en A, B, C, D, dans la *fig.* 5 qui exprime leur élévation. Le pilier *a*, servant de massif à un des groupes de colonnes qui doit porter le dôme, a de dimensions vingt-deux pieds de longueur en deux sens ; sur seize pieds d'épaisseur, avec un pan coupé du côté de l'intérieur : il fait retraite d'assise en assise en s'élevant, de-sorte qu'au rez-de-chaussée de la nef, il est réduit à quatorze pieds de longueur aussi en deux sens, sur à-peu-près huit pieds d'épaisseur, avec encore un pan coupé. Le pilier *b* qui doit porter la premiere colonne de la nef a environ dix pieds en quarré, & est élevé à-plomb avec deux murs de liaison en moilon *e*, *e*, de chacun trois pieds d'épaisseur, qui l'unissent d'une part au pilier de la seconde colonne *c*, & de l'autre avec le mur des bas-côtés. Les autres piliers *c*, *d*, *d*, servant de soutien à différentes colonnes, tant de la nef que des bras de la croix, ont chacun six pieds sept pouces en quarré, & sont élevés sans aucun fruit depuis le sol jusqu'au pavé de l'Eglise, où ils font un empattement de six pouces de tous côtés sous le socle de chaque colonne. Les *figures* 5 & 6 qui représentent deux différentes coupes des fondemens de cet Edifice, font voir l'arrangement de sa construction (*a*).

Comme les piliers A, B, C, D, (*fig.* 5) sont indépendans les uns des autres, & n'ont pas d'inhérence avec les autres parties des fondations, on n'a pas cru devoir s'assujettir à la hauteur des mêmes cours d'assise, & l'on a constamment employé les libages des épaisseurs de lits telles qu'elles se sont trouvées, en observant seulement de les arraser au niveau, soit de l'Eglise, soit de la rue.

(*a*) Vû qu'il ne s'agit ici que de l'esprit de la construction des fondemens de cette Eglise, qui sera le même dans toute son étendue, il est à observer que nous avons exprimé indifféremment une partie du plan de la nef sur notre dessein, au lieu de celle du chœur qui est déja exécutée : ainsi ce que nous disons des fondemens de la nef doit s'entendre également de ceux des bras de la croix.

Toutes les pierres-libages employées dans cette construction ont été équarries & rustiquées sur leurs lits, sans y pratiquer de renfoncemens pour le mortier: on les posoit d'abord sur de gros coins de bois, ensuite on couloit entre ces pierres force mortier avec une pelle : quand cet intervalle étoit bien rempli, on retiroit doucement les coins pour faire reposer la pierre sur le mortier, & on leur substituoit des calles ; enfin on finissoit par bien battre chaque pierre avec une demoiselle pour la faire tasser suffisamment, & par remplir les intervalles qui se trouvoient entre les pierres, de bons clausoirs enfoncés avec force.

Il avoit été résolu, & même on commença ces fondations avec le projet de cramponner toutes les assises de pierres; mais pour diminuer la dépense, on se restraignit ensuite à ne cramponner chaque assise que de deux l'une, c'est-à-dire qu'au-dessus d'une assise cramponnée, il y en a une qui ne l'est pas, mais la suivante l'est. Les crampons dont on s'est servi ont à-peu-près dix-huit pouces de long sur quinze lignes de large, avec six ou sept lignes d'épaisseur, & sont recourbés à chaque bout en forme de crochet. Chaque crampon est posé de champ, entaillé de sa profondeur sur le lit de deux pierres où il est scellé en plâtre. On voit la représentation, à part d'un de ces crampons sur notre dessein en C, (fig. 4), ainsi que leur arrangement dans un cours d'assises en A (fig. 3).

Tous les murs-moilons qui sont représentés par un grignotage sur le Plan (fig. 1), ainsi que nous l'avons dit, ont été faits de moilons durs, ébouziués au vif avec mortier de chaux & sable, & ont été élevés perpendiculairement de toute leur épaisseur aux différens sols, soit de la rue, soit de l'Eglise.

Arrivé au niveau de la rue, sur le mur pourtour de l'Eglise b, qui a dans ses fondemens quatre pieds d'épaisseur, il a été fait seulement une retraite en dehors d'un pied, sans en laisser du côté des chapelles : on a fait encore une retraite à-peu-près

semblable sous les murs des bas-côtés en dedans de la nef, à la hauteur du pavé de l'Eglise ; & enfin sous les murs de séparations des chapelles on en a également pratiqué une à la hauteur susdite.

Tous les libages employés dans cette construction sont de pierres d'Arcueil, ainsi que toute la pierre parementée de l'intérieur de l'Eglise : celle au contraire dont on se sert pour construire les murs extérieurs est du cliquard de la plus dure qualité, tiré des carrieres de Vaugirard. On n'a pas encore laissé de mains aux paremens : en effet lorsqu'il n'y a qu'une face apparente, avec un peu d'adresse les poseurs peuvent remuer une pierre par les trois autres côtés, sans écorner les arêtes.

Jusqu'à présent, au lieu de faire un parement uni au cliquard, on s'est contenté de faire une cizelure d'un pouce au pourtour de la face extérieure, & de tenir le reste légérement rustiqué. Il est à croire que l'on continuera ainsi en dehors les cinq ou six premieres assises, & qu'ensuite on tiendra le parement lisse à l'ordinaire pour faciliter le ragrément.

Toutes les pierres de taille au-dessus du pavé sont aussi cramponnées de deux assises l'une, non-pas avec des crampons de fer plat recourbés par les bouts, semblables à ceux employés dans les fondemens, mais avec des crampons ordinaires de fer quarré d'un pouce, dont l'élévation est représentée en D (*fig.* 4).

Quant à la construction des murs extérieurs, toutes les parties comprises entre les murs de séparations des chapelles n'ayant à soutenir aucune poussée, doivent, à ce qu'on prétend, être revêtus en dehors de pierres d'un pied d'épaisseur, & continués en moilons du côté de l'intérieur. La vue de notre dessein, joint à son explication particuliere que nous donnons ci-après, nous dispense d'entrer dans un plus grand détail ; c'est pourquoi nous allons passer aux réflexions nécessaires pour apprécier cette construction.

Quiconque a fait attention à ce que nous avons dit précédemment, à tous les procédés des Anciens & des Goths pour fonder leurs Edifices, aux principes de Statique qui prouvent la néces-

fité de ces procédés, aux inconvéniens qui sont résultés de leur négligence en bâtissant l'Eglise de Saint Pierre de Rome, & enfin aux précautions qu'on a prises pour assurer les fondemens de celle de Sainte Genevieve, doit être sans doute surpris en voyant la maniere dont est fondée l'Eglise de la Magdelaine.

Ce qui doit frapper d'abord, c'est de voir combien l'isolement de toutes les parties de ses fondations (*fig.* 1) paroît contradictoire à la maniere de bâtir de tous les tems. En effet les quatre piliers du dôme ne sont liés, ni entr'eux, ni avec les colonnes de la nef : pour espérer une réussite de cette façon de bâtir, il faudroit non-seulement être bien assuré de l'égalité de consistance intérieure du sol (*IV^e. Principe*), mais encore que le poids & la poussée, tant du dôme que des voûtes tournantes, chargeront les piliers avec un tel équilibre (*III^e. Principe*), que le refoulement des terres sous leur base ne pourra manquer d'être reparti avec la plus grande uniformité ; toutes choses si incertaines & si conjecturales, que, pour ne point donner au hazard dans une affaire de cette importance, il est à croire qu'il eût été prudent de lier ensemble toutes ces diverses parties, comme de coutume, pour ne faire qu'un tout incapable de pouvoir se mouvoir autrement que quarrément.

Il en est de même des colonnes de la nef qui, à l'exception des deux premieres, n'auront aucune liaison, soit entr'elles, soit avec les bas-côtés ; à peine se trouve-t-il quelque empattement sous ces colonnes. On voit par les Plans qu'elles sont supportées par des piliers *c, d, d*, (*fig.* 1), de six pieds sept pouces en quarré, parfaitement isolés, élevés à pic depuis les plus basses fondations, & sur lesquels chaque socle de colonnes ne fera retraite que de six pouces. Jamais cependant circonstance ne parut exiger davantage de lier ensemble des piliers, soit entr'eux, soit avec les bas-côtés, & de leur donner, du côté intérieur de la nef, de bons empattemens : car la corniche de l'entablement chargera d'abord en bascule sur le devant des colonnes ; ensuite la voûte de la

grande nef agira sur ces points d'appui avec une certaine poussée ; enfin les différentes plate-bandes, tant suivant la longueur de la nef, que suivant la largeur des bas-côtés, opéreront encore des efforts dans d'autres sens ; de sorte que le concours de ces diverses puissances (*IIIe. Principe*), imprimant leur action sur la base des piliers des colonnes, produira nécessairement des tassemens autres que perpendiculaires.

Indépendamment de ces raisons, la nature du sol sur lequel est placée une partie de cet Edifice, ne sembloit pas moins engager à lier de toutes parts ses fondations. Nous avons dit que c'étoit une couche de terre-franche d'environ quatre pieds & demi d'épaisseur, au-dessous de laquelle il s'est trouvé un lit de sable ; or il s'en faut bien qu'un pareil sol ait une grande consistance pour soutenir un poids aussi considérable que celui de ce bâtiment : tout doit porter à croire au contraire que lorsqu'il sera plus élevé, ces piliers isolés agissant comme autant de pilots sur la terre-franche, à raison des différens fardeaux dont ils seront chargés, imprimeront leur action jusques sur le sable, au hasard d'y occasionner des tassemens inégaux qui, de tous les inconvéniens, sont les plus à craindre dans un édifice de cette espece.

Ajoutons à ces considérations que le terrain où l'on fonde cette Eglise n'étant pas tout-à-fait libre, c'étoit encore une nouvelle raison qui paroissoit nécessiter d'en lier de toutes parts les fondations, afin qu'au défaut de pouvoir tasser toutes ensemble, elles pussent du moins agir avec le plus d'uniformité possible sur le sol.

En vain, pour suppléer à ces liaisons, dira-t-on qu'on a cramponné, de deux l'un, tous les cours d'assise avec des fers plats, dont la forme est représentée en C, (*fig.* 4,) ; nous croyons qu'il est aisé de faire voir l'insuffisance de ce moyen. De deux choses l'une, si ces crampons peuvent être utiles, il ne falloit pas les faire d'un fer aussi fragile, & de plus il ne falloit excepter aucun cours d'assise ; si au contraire, comme on est fondé à le croire, ils ne peuvent être d'aucune utilité, il falloit les supprimer, attendu qu'il ne

sçauroit être à craindre que des pierres bien posées de niveau sur un fond convenable, liées par de bon mortier, & accotées de tous côtés par les terres, puissent se séparer, ou se remuer autrement que toutes ensemble ; & si ce dernier cas arrivoit (ainsi qu'il peut être à présumer, vû l'isolement des piliers de fondations de la nef) on ne voit pas de quel secours pourroient être ces crampons contre une pression inégale sur le terrain : il n'y a que de bons murs de liaison, élevés d'un pilier à l'autre jusqu'au pavé de l'Eglise, depuis les plus basses fondations, qui soient capables d'opérer un effet efficace dans cette circonstance.

Enfin la façon de construire en réduisant dès les plus basses fondations la bâtisse à un nécessaire absolu, jusqu'à faire en moilons les fondemens même des murs de séparations des chapelles & des sacristies, dans lesquels doit résider toute la force de la construction de cet édifice, paroît devoir lui être préjudiciable : de forts libages en pareil cas auroient sans contredit une toute autre solidité que des moilons, par la raison que de grands corps continus ont beaucoup plus de consistance qu'une multitude de petits corps contigus. Il semble qu'il étoit indispensable en outre dans tout l'extérieur du mur pourtour de cette Eglise, de pratiquer de larges empattemens en talud au moins de trois à quatre pieds, depuis le bas jusqu'au sol du pavé pour le fortifier de toutes parts : en un mot, en supposant qu'à la rigueur, dans un bâtiment ordinaire, on puisse admettre une pareille répartition économique de matériaux, dans un Edifice à colonnades, destiné pour passer à la postérité la plus reculée, & dont l'exécution exige toujours la plus grande sujétion, on demande s'il est prudent d'en user de cette maniere. Bâtir ainsi, n'est-ce pas supposer dans les ouvriers une perfection qu'ils n'apportent presque jamais dans l'exécution ? n'est-ce pas se mettre dans le cas de rendre la moindre négligence, ou la moindre inégalité de tassement funeste à un semblable Edifice ? C'est de cette maniere, comme nous l'avons vû, que Bramante fonda le dôme de Saint Pierre de Rome. Dans l'intention d'ac-

célérer son ouvrage & d'en jouir plutôt, il hasarda sa construction, ne lia aucune partie de ses fondations & supprima les empattemens nécessaires ; de-là toutes les disgraces qui arriverent successivement à cet Edifice. L'on a vu que les Architectes qui furent chargés après lui de sa continuation, s'appliquerent pendant long-tems à fortifier ses fondemens, à les lier, à les reprendre par-dessous œuvre, & qu'il fallut enfin toute l'habileté de Michel-Ange pour rétablir jusqu'à un certain point la solidité qui leur manquoit.

Afin de ne nous point trop étendre sur l'examen de cette construction, nous avons marqué exprès par un pointillage *m*, *m*, sur la *fig.* 1, tous les murs de liaison & les empattemens que nous croyons qu'il conviendroit de lui ajoûter pour être conforme aux procédés usités, & aux principes ci-devant rapportés. Ce n'est pas que nous pensions qu'il fût aisé de rectifier ainsi ces fondations ; car tous les murs des bas-côtés, & la plûpart des piliers B, C, D, (*fig.* 5) n'ayant pas de harpes, à l'exception de ceux du dôme A, qui, à la faveur de leurs redens, sont susceptibles d'en recevoir, il s'ensuit que la plûpart de ces murs d'addition *m*, *m*, (*fig.* 1) ne sçauroient être que de placages, c'est-à-dire ne peuvent faire corps véritablement avec les piliers & les murs, à moins de les reconstruire en grande partie.

Nous allons terminer cet examen par une observation de la plus grande importance, c'est qu'en supposant que les fondations de l'Eglise de la Magdeleine fussent exécutées aussi solidement qu'elles devroient l'être, il seroit difficile de justifier l'exécution de la colonne d'angle B, (*fig.* 2) de la nef, que l'on peut considérer comme la clef de la construction de cet Edifice.

Cette colonne B, qui est isolée de dix-sept pieds du mur des bas-côtés, doit être chargée en partie du poids de la grande voûte de la nef, de celle qui tourne derriere les pendentifs, & de deux plate-bandes, fardeau évalué suivant les détails au moins à deux cens cinquante miliers. De plus elle doit contreventer toute seule

à

à cause de la résistance du mur pignon de la nef, une file de sept plate-bandes chacune de dix-sept pieds d'axe en axe, & une autre plate-bande en retour d'équerre aussi de dix-sept pieds, lesquelles poussent toutes au vuide sur cette colonne B, ainsi qu'il est aisé de le remarquer, tant sur le modele, que sur les plans gravés qui ont été publiés. Comment se figurer qu'une seule colonne de quatre pieds de diamètre au plus par le bas, puisse opposer une résistance suffisante à tant de différens efforts ? Perrault en pareil cas a placé aux extrémités de la colonnade du Louvre, de gros pavillons de treize toises ; Servandoni a opposé à la poussée des plate-bandes du portail de Saint Sulpice, deux tours de chacune sept toises ; M. Gabriel à la Place du Roi a aussi contenu la file de ses plate-bandes par deux grands corps de bâtimens de chacun onze toises : il n'y a pas d'exemple moderne où l'on n'en ait usé ainsi.

Nous ne doutons pas qu'on ne reponde que l'on placera à l'ordinaire dans l'entablement deux chaînes de tirans, l'une entre la corniche & la frise, l'autre entre la frise & l'architrave, & que pour les fortifier on pourra encore placer, au-dessus du dernier entre-colonnement où est la colonne d'angle B, des tirans diagonaux. Mais alors on repliquera ; tous ces moyens qui sont usités peuvent à la bonne heure retenir deux ou trois plate-bandes de suite peu étendues, mais comment prouver qu'ils suffiront contre l'immensité de l'effort de huit grandes plate-bandes agissant toutes de concert, & poussant au vuide contre un seul point ? Qui peut assurer que ces tirans seront capables de contreventer un pareil effort ? N'est-il pas à présumer, au contraire, qu'ils rompront infailliblement dans l'œil ou le crochet qui est toujours leur partie foible ? car pour couder l'œil d'un tiran, on sçait qu'il faut remettre cinq ou six fois le fer à la chauffe ; d'où il résulte qu'étant en cet endroit souvent à demi brûlé & calciné, il s'en faut bien qu'il ait toute la solidité requise pour opérer une grande résistance. D'ailleurs il faudra faire supporter à ces tirans par des étriers, comme de coutume, le poids des claveaux de la frise & de l'architraveo ;

double action qui énervera encore leur force, & agira d'autant plus puissamment pour les rompre.

Quant aux tirans diagonaux les plus efficaces, sans contredit, pour opérer de la résistance en pareil cas, ils ne peuvent pas quadrer, comme on pourroit le croire, avec la construction indiquée dans le modèle & les desseins. Car les entre-colonnes au-dessus des bas-côtés étant ornées de calottes au lieu de plafonds, il résulte qu'on ne pourra poser ces sortes de tirans à la hauteur des plate-bandes où ils seroient nécessaires, & qu'il faudra les placer vers le haut de la corniche de l'entablement, c'est-à-dire dans un endroit où ils ne pourront opérer aucun effet. Il ne restera donc d'autre moyen d'obvier à cet inconvénient, que de former un plafond en pierre au-dessus du dernier entre-colonnement B, mais alors on n'aura plus de symétrie, on surchargera encore les colonnes, & on augmentera d'autant plus la poussée de la plate-bande d'angle que l'on a tant d'intérêt de diminuer.

Mais supposons pour un moment que, contre toute attente, l'on vienne à bout d'arranger tous ces tirans pour opérer une résistance suffisante, on démontrera alors que les précautions qu'on aura prise contre la poussée, ne peuvent qu'être préjudiciables à la solidité nécessaire pour porter. Comment empêcher en effet les deux maigres sommiers de l'architrave & de la frise de la colonne d'angle B, d'être excavés au point de n'être plus qu'un coffre pour recevoir à la fois les yeux des trois tirans en question, ainsi que le mandrin d'axe de la colonne ? Tous les gens d'expérience sçavent qu'il faudra dans chacun de ces sommiers un vuide au moins d'un pied de hauteur sur deux pieds de largeur (a); alors que deviendra la solidité nécessaire pour supporter le poids de plus de deux cens cinquante milliers, qui sera tout entier dirigé sur cet endroit. Quelqu'un pourra t-il se persuader qu'un pareil fardeau puisse se

(a) La figure 7 représente toute cette disposition : a, b, c, exprime en plan les trois tirans, & d le vuide qu'il faudroit pratiquer dans un des sommiers pour les recevoir. Vers le haut de la même figure, on voit encore en coupe l'entablement de la colonne B (fig. 1), avec les deux vuides h & g, pour placer les tirans.

soutenir en l'air sur des pierres évidées ! De toutes parts l'imagination n'entrevoit aucune solution à toutes ces difficultés, mais ce qu'elle voit clairement, ce sont des obstacles véritables pour l'exécution de cette colonne B.

De tout ce qui vient d'être exposé, il s'ensuit que l'Eglise de la Magdelaine paroît fondée, non-seulement contradictoirement à tous les procédés usités, mais encore aux principes de la statique, c'est-à-dire à la maniere dont les corps agissent sur les sols qui les reçoivent, & qu'enfin, quand bien même ses fondemens seroient bâtis avec une solidité convenable ou qu'on pût parvenir à les rectifier, il y a lieu de croire que la premiere colonne de la nef ne sçauroit être exécutée avec une apparence de succès.

EXPLICATION DES FIGURES
De la Planche V.

La Figure premiere représente le plan des fondations un peu plus haut que la premiere assise.

a, Massif-libage d'un des quatre piliers du dôme, s'élevant en retraite d'assise en assise jusqu'au niveau de l'Eglise.

b, Autre massif-libage servant de fondemens à la premiere colonne de la nef, élevé à-plomb, & lié par deux murs moilons *e*, *e*, de chacun trois pieds d'épaisseur d'une part avec le pilier *c*, & de l'autre avec le mur des bas-côtés.

c, *d*, *d*, Piliers isolés aussi en libages, élevés sans aucun fruit, & servant de fondemens aux autres colonnes de la nef.

f, Partie de mur-libage, ayant six pieds sept pouces de longueur sur quatre à cinq de largeur, comprise dans l'épaisseur du mur des bas-côtés pour servir de support aux demi-colonnes.

g, Murs-moilons, au bas desquels est une assise de libages.

h, Mur-pourtour de l'Eglise, élevé à-plomb avec chaînes de pierre au droit des murs *l* de séparations des caveaux.

i, i, Caveaux sous les Chapelles & Sacristies, voûtés en moilons avec chaînes de pierre aux endroits marqués sur le plan, & aux piédroits des portes.

k, Passage répondant à celui pratiqué derriere les Chapelles, & séparé des caveaux par des murs de dix-huit pouces construits en moilons.

l, Mur de séparations des caveaux ayant environ cinq pieds d'épaisseur, construit partie en moilon, partie en pierre.

m, m, Pointillages exprimant les murs de liaison & les empattemens qu'il faudroit ajouter à ces fondations, pour être construites à l'ordinaire.

La Figure deuxieme exprime une partie du plan au rez-de-chaussée de l'Eglise; les mêmes lettres de renvois en capitales que nous avons affecté, font voir la correspondance des parties supérieures avec les inférieures précédentes.

La Figure troisieme représente en *A* un cours d'assise de libages avec la disposition des crampons de fer plat à crochet: *C* (Figure 4,) fait voir le plan & le profil à part de ces crampons.

B, Exprime comment sont cramponnées, de deux assises l'une, les pierres parementées hors des fondations avec des crampons ordinaires *D* (fig. 4).

La Figure cinquieme représente une coupe suivant la longueur *X X*, de la nef, fig. 1 & 2. Son écheli e est quadruple de celle des plans.

A, Massif libage d'un des piliers de la coupole, élevé en retraite.

B, Massif libage pour la fondation de la premiere colonne.

C, D, Piliers isolés, semblables à tous ceux qui supportent les colonnes.

E, Mur de liaison en moilons.

F, F, Coupes de secre.

G, Socles des colonnes faisant retraite de son ponces.

La Figure sixieme représente la coupe des fondations suivant la ligne *Z Z* des figures 1 & 2.

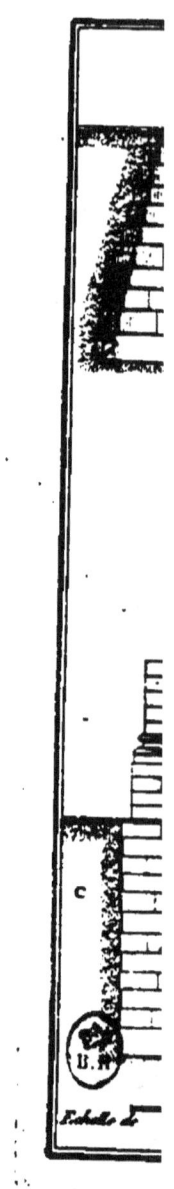

A, Pilier de fondation d'une colonne.
B, Socle d'une colonne de la nef.
C, C, Coupes de terre.
D, Pilier-libage sous les demi-colonnes.
E, Épaisseur des murs de fondations des bas-côtés.
F, Premiere assise.
G, Caveaux.
H, H, Ligne ponctuée exprimant le sol des caveaux.
I, Mur extérieur faisant retraite d'un pied au niveau du pavé.
K, Passage répondant à celui placé derriere les Chapelles.
L, Mur de séparation des Chapelles.

La Figure septieme exprime le plan de l'architrave de la colonne *B*; on y remarque la place des trois tirans *a*, *b*, *c*, & le vuide *d* pratiqué dans la pierre pour les loger. Au-dessus est le profil de la même colonne & de son entablement, où l'on voit semblablement les deux rangs de tirans *e*, *f*, à la hauteur de la frise & de l'architrave, avec le vuide *g*, *h*, qu'il y faut pratiquer pour les recevoir.

Nous n'insisterons pas sur quantité de petits détails, inutiles pour le but que nous proposons, qui est d'expliquer seulement l'esprit de la construction de cet édifice.

ARTICLE QUATRIEME.

Description de la construction des fondations de l'Eglise Paroissiale de Saint Germain-en-Laie; PLANCHE VI.

L'Eglise Paroissiale de Saint Germain-en-Laie, que l'on exécute actuellement sur les desseins de M. Potain, Architecte du Roi, a aussi une nef en colonnade. Que l'on se représente une longue galerie divisée en trois parties avec des Chapelles à droite & à gauche, précédée d'un porche formé par six colonnes, on aura à-peu-près une idée générale de la distribution du plan de cet édifice.

Il a environ dix-sept toises de largeur : sa nef a trente-six pieds : les bas-côtés ont dix-huit pieds : les colonnes qui soutiennent la grande voûte ont quinze pieds d'axe en axe, & de diametre trois pieds neuf pouces : enfin les colonnes du portail ont cinq pieds de diametre, & seront d'ordre dorique, ainsi que celles de la nef.

Sous toute cette Eglise, il a été pratiqué des caveaux disposés suivant sa largeur, de sorte que ses souterrains sont divisés en autant de parties qu'il y a d'entre-colonnes dans la longueur de la nef. Les *figures* 1 & 2, font voir toute cette disposition.

Lorsque l'on fit les fouilles des fondations de cette Eglise, on trouva à huit ou neuf pieds un bon sable suffisamment compact pour les asseoir; mais comme on y vouloit des caveaux, au-dessous desquels il est toujours nécessaire de donner au moins quatre pieds & demi de fondemens, pour empêcher les fosses d'inhumation de se trouver plus bas que la premiere assise, il fut décidé d'excaver de trois à quatre pieds le bon terrain sous la plus grande partie de la nef : il n'y eut d'excepté que le côté du portail où le sol s'étant trouvé vicieux, on fut obligé, pour atteindre le bon fond, de descendre les fondemens jusqu'à dix-huit & vingt pieds de profondeur.

On posa à sec sur le sable en question, la premiere assise composée d'un cours de bons libages suivant la distribution du plan (*figure* 1). Audessus, on laissa une retraite de trois pouces de chaque côté des murs qui furent élevés à-plomb jusqu'au-dessous de l'aire des caves. Les uns tels que *C* & *D*, qui ne sont que de liaison, furent construits en moilons, & les autres tels que *A* & *B*, qui se trouvent tant au-dessous des colonnes que des murs de l'Eglise, furent exécutés en libages : le tout maçonné avec mortier de chaux & sable tiré des décombres des fondations, & passé à la claye.

Quand on fut parvenu au niveau du sol des caveaux *SS* (*fig.* 4), on laissa encore une retraite de trois pouces de chaque côté sur les murs précédents *A*, *B*, *C*, *D* (*fig.* 1), & l'on plaça une as-

fife de pierre Q (*fig.* 4) d'environ vingt pouces de hauteur, au-deſſus de laquelle furent élevés en pierre dure de haut-ban des piliers de cinq pieds en quarré E (*fig.* 2) en plan, & I (*fig.* 4.) en élévation, ſervant de fondemens aux colonnes de la nef. De plus, il fut auſſi exécuté en pierre dure la tête des murs F de ſéparation des caveaux au-deſſous des Chapelles : pour ce qui eſt de la partie G du même mur, elle fut continuée en vergelé de haut-ban, qui eſt comme l'on ſçait une pierre un peu plus dure que le Saint Leu ; & l'intervalle, entre ces deux parties de pierres différentes, fut conſtruit en moilon eſſenillé.

Les piliers E (*fig.* 2) qui ſoutiennent les colonnes, excédent les épaiſſeurs des murs I de ſéparations des caveaux d'environ dix-huit pouces de chaque côté, & forment de l'un à l'autre des arcs doubleaux auſſi en pierre dure, ce qui contribue à lier parfaitement toutes les fondations des colonnes ſuivant la longueur de la nef : I & W (*fig.* 4 & 5) repréſentent tout cet arrangement.

Le mur latéral de l'Egliſe eſt élevé à-plomb depuis les plus baſſes fondations du côté des terres, & fait retraite ſeulement de ſix pouces au niveau du pavé de la rue : il a dans ſes plus baſſes fondations, trois pieds ; au-deſſus de la premiere aſſiſe, deux pieds neuf pouces ; au niveau des caveaux, deux pieds ſix pouces ; & au-deſſus de la rue, deux pieds. Tous les murs de ſéparation des caveaux ont trois pieds d'épaiſſeur dans les plus baſſes fondations ; deux pieds & demi juſqu'au ſol des caveaux ; & enfin dans les caveaux, deux pieds d'épaiſſeur : ils ſont conſtruits en moilons eſſenillés, maçonnés avec mortier de chaux & ſable, & les portes qui y ſont pratiquées ont leurs piédroits & plate-bandes exécutés en vergelé, (*fig.* 4 & 5.)

La différence entre la hauteur du ſol de la rue, & celle de l'Egliſe eſt de quatre pieds, c'eſt-à-dire, qu'il y aura environ huit marches pour y arriver.

Il eſt a remarquer que cet édifice ſe fait par partie, parce qu'on n'eſt pas maitre de tout le terrain, & qu'il faudroit abattre l'Egliſe

ancienne pour continuer celle-ci, ce qui est un grand défavantage; comme il a été remarqué déjà à l'occasion de l'Eglise de la Magdeleine, relativement à la pression inégale du terrain, & à ce qu'il est à craindre que les harpes ne rompent à l'endroit de la jonction, une partie de l'édifice ayant fait son tassement sans l'autre.

On ne peut disconvenir que ces procédés de fondations ne soient très-bien entendus, & bien d'accord avec les principes que nous avons exposés : la seule chose que nous pourrions peut-être desirer, seroit que l'on eût fait tout le mur G entièrement en pierre dure comme sa partie F (*fig. 2*), depuis le sol des caveaux jusqu'au pavé de l'Eglise, à cause du grand poids des murs de séparations dans lesquels doit résider toute la force de la construction de cet édifice : peut-être aussi seroit-il à souhaiter qu'on eût laissé davantage de retraite sur le mur extérieur niveau du pavé.

A ces légeres observations près, qui peuvent être regardées de notre part comme un excès de précautions, on doit citer cette maniere de fonder comme un modele pour la répartition économique des matériaux, & pour le parfait enchaînement de toutes les parties des fondations d'un édifice entr'elles.

EXPLICATION DES FIGURES
De la Planche VI.

La Figure premiere représente le plan de la premiere assise des fondations, qui est placée à quatre pieds & demi au-dessous de l'aire des caveaux.

A, Piliers de fondations des colonnes.
B, Murs de fondations des séparations des Chapelles.
C, C, Murs de fondations des caveaux.
D, D, Murs de liaison s'élevant seulement jusqu'au sol des caveaux.

Dévelopement des fondations de la nouvelle Paroisse de St. Germain en Laye. Pl. VI. P. 208.

Coupe suivant la longueur de la Nef. YY. des Figures 1, 2 et 3.

Fig. 5.

Coupe suivant la Ligne XX. des Figures 1, 2 et 3.

Fig. 4.

Fig. 3.

Plan au Niveau des Croisées

Fig. 2.

Plan au Rez-de-Chaussée

Plan des plus basses fondations

Fig. 1.

Nef

Bas-Côté

Chapelle

Echelle de . . . 4. 5. 6. 7. 8. Toises pour les fig. 1. 2. et 3.

La Figure deuxieme repréſente le plan des caveaux.

E, Piliers des colonnes, élevés en pierre dure avec des arcs auſſi en pierre dure, & ſervant à lier les fondations ſuivant la longueur de la nef.

F, Partie de mur en pierre dure.

G, Autre partie du même mur en pierre tendre.

Il eſt à remarquer que tout ce qui eſt ombré dans cette figure par des lignes diagonales repréſente les parties en pierre; & que ce qui eſt grignotté, exprime les parties exécutées en moilon.

H, Porte dont les piédroits & les plate-bandes ſont en verdgelé.

*, Murs de ſéparation des caveaux.

La Figure troiſieme exprime le plan d'une partie de la nef; en le comparant avec les plans précédens, on apperçoit ſa correſpondance.

La Figure quatrieme repréſente la coupe de la largeur de l'Egliſe ſuivant la ligne X, X, des plans.

I, Piliers qui ſupportent les colonnes.

K, Mur de ſéparation des caveaux.

M L, Murs portant ceux de ſéparations des Chapelles; la partie L eſt en pierre dure, tandis que la partie M eſt en pierre tendre.

N, Coupe des abat-jours & du mur latéral de l'Egliſe.

O, Murs de liaiſon.

P, Coupe de la fondation du mur extérieur de l'Egliſe.

Q, Aſſiſe de pierre dure au niveau du ſol des caveaux.

R, Premiere aſſiſe de fondations auſſi en pierre dure.

S, S, Ligne ponctuée exprimant le niveau du ſol des caveaux.

T, Colonne de la nef.

V, Mur de ſéparation des Chapelles.

La Figure cinquieme repréſente la coupe des fondations ſuivant la ligne Y, Y, des plans.

W, Piliers des colonnes liés par des arcades.

Dd

X, Murs de face des caveaux où sont pratiqués les abat-jours.
Z, Z, Murs de liaison en coupe & en élévation.
&, Colonnes de la nef.

ARTICLE CINQUIEME.

Observations générales sur ce qui constitue essentiellement la solidité des fondations des Édifices.

Il résulte des principes que nous avons rapportés, & de ce que nous venons de détailler, que, pour espérer de bâtir avec solidité, il faut commencer toujours par bien s'assurer du sol sur lequel il s'agit d'élever un édifice, & ne pas s'en tenir à sa simple apparence. François Blondel, dans son cours d'Architecture (*a*), prétend que quelques attentions que l'on puisse apporter pour asseoir un bâtiment sur un bon fond, elles sont toujours fort incertaines, & compare à cette occasion un Architecte à un Médecin qui ne travaille que sur des conjectures. Comment un Architecte, dit-il, peut-il deviner que sous un sol qui lui paroit avoir de la consistance, il ne se rencontre pas de mauvais terrains qui peuvent, non-seulement être affaissés par le poids de l'édifice, mais encore causer sa ruine ? Nous pensons au contraire qu'il y a des moyens non équivoques pour ne se point tromper à cet égard ; il n'y a qu'à faire quelques puits dans le terrain où l'on veut fonder, on parviendra à connoître aisément son intérieur, l'épaisseur de ses couches, & par conséquent la force qu'on en doit espérer pour porter un édifice : on peut encore de distance à autre faire, outre ces puits, des sondes avec des tarrieres, principalement sous les endroits capitaux des fondations ; par-là on s'assurera de l'uniformité ou des variétés de l'intérieur d'un sol, & l'on jugera à n'en pouvoir douter d'avance de toutes ses circonstances locales. Si Bramante avoit pris cette précaution, le dôme de Saint Pierre

(*a*) Cinquieme partie, page 649.

de Rome eût été plus solidement fondé, ainsi que nous l'avons vû, & il se seroit apperçu que la consistance du sol où il vouloit bâtir, n'étoit que factice ; si François Mansard, en fondant l'Eglise du Val-de-Grace, ne s'étoit pas fié à la fermeté apparente du terrain, les murs de cet édifice ne se seroient pas affaissés, comme il arriva lorsqu'ils furent à peine sortis hors de terre, & il auroit sçû qu'il y avoit, au-dessous de l'endroit où il devoit bâtir, de grands creux ou des especes de carrieres, dont on avoit tiré de la pierre anciennement ; en conséquence, cet Architecte les auroit comblés, comme on a fait à Sainte Genevieve, ou bien il auroit élevé des piliers suffisans pour soutenir le ciel de ces carrieres : par ce moyen il eût fortifié son sol, & évité les disgraces qui lui arriverent à cette occasion.

Le terrain étant bien reconnu, c'est à la capacité & à l'industrie de celui qui dirige un ouvrage, de saisir les moyens les plus propres pour remédier par art aux difficultés, s'il s'en rencontre. Il n'est pas possible de pouvoir prescrire des régles uniformes pour fonder sur toutes sortes de terrains à cause de leurs variétés. Tout ce qu'on peut dire en général, c'est que quand le sol est aquatique ou marécageux, il faut piloter & suivre pour cette opération à-peu-près les procédés que nous avons expliqué dans le troisieme Chapitre de cet Ouvrage, *page* 125.

Si le sol sur lequel il s'agit de fonder un bâtiment est une couche de terre-glaise, après avoir mis le bas des tranchées bien de niveau, la meilleure méthode est d'y asseoir un grillage de charpente, composé de longues pieces de bois de dix à onze pouces de gros, assemblées l'une à l'autre tant plein que vuide, & à queue d'aronde dans toute la superficie des fondations : sur ce grillage il convient de placer, aussi de niveau, un cours de plate-formes ou de madriers de trois à quatre pouces d'épaisseur, chevillés sur toutes les pieces de bois, & poser au-dessus la premiere assise composée de grands quartiers de libages, en observant de construire les murs à-plomb par dedans, avec de bon-

nes retraites en dehors jusqu'à une certaine élévation : ensuite il faut continuer d'élever sur ces fondemens les murs uniformément & toujours de même hauteur dans toute leur étendue, de telle sorte qu'on ne pose jamais une pierre pour commencer une assise en aucun endroit du pourtour, que celle de dessous ne soit entiérement achevée : par ce procédé, la masse du bâtiment prenant son faix partout, le terrain glaiseux qui est sous le grillage ne sera jamais plus pressé d'un côté que de l'autre. C'est de cette maniere que François Blondel a fondé, il y a environ cent ans, avec le plus grand succès, le bâtiment de la Corderie de Rochefort, sur une couche de terre glaise (*a*).

Mais en supposant que le sol sur lequel on doit bâtir soit mouvant, & qu'on ne prévoye pas qu'en creusant plus bas, il soit possible de s'en procurer un meilleur, on peut employer également le grillage dont nous venons de parler, en y ajoutant de part & d'autre un rang de palplanches de douze ou quinze pieds de longueur, bien jointives, enfoncées avec force, & assemblées par le haut dans des longuerines bien boulonnées, & solidement entretenues par des entre-toises de distance en distance ; puis on bâtira, comme il a été dit ci-dessus, avec de larges empartemens & des cours d'assise réglée ; alors le sol, quoique mouvant, sera contenu de toutes parts sous les fondations, & acquerra une solidité qui ne pourra manquer d'augmenter à raison de la pression de la masse de l'Edifice.

Si au contraire l'on rencontre dans un sol différens puits, il est à propos de les remplir de libages & de moilons bien maçonnés : si ce sont des carrieres qui ayent été fouillées, il faut soutenir leur ciel par de fréquens piliers, surtout sous les endroits qui correspondent aux principaux massifs du bâtiment ; & si ce sont des cavités trop considérables à remplir, pour éviter la dépense, il suffit, ainsi que le conseillent Alberti, Philibert

(*a*) *Cours d'Architecture, cinquieme partie*, page 658.

de Lorme & Scamozzi, d'élever de gros piliers de maçonnerie jufques fur le bon fond, diftans de quatre à cinq toifes, & de ceintrer des arcades d'une fuffifante épaiffeur de l'un à l'autre, pour porter avec folidité ce que l'on veut placer au-deffus.

Après que le terrain aura été bien affermi ou jugé fuffifamment folide, fi l'édifice doit être d'un grand poids, il ne faut pas tellement compter fur la bonté du fond, qu'on ne prenne encore des précautions pour prévenir l'inégalité des affaiffemens, vû que toutes les parties d'un édifice ne chargent jamais également, & qu'il eft rare auffi qu'un terrain fe trouve uniformément compact; c'eft pourquoi il eft néceffaire de toujours s'attacher à enchaîner dès le bas les fondations, par de bons murs de liaifon, afin qu'elles s'accottent mutuellement; & même pour peu qu'un fol foit jugé vicieux, il ne faut pas héfiter à faire un plateau continu, afin d'avoir fur toute fon étendue des points d'appui d'égale réfiftance. La méthode de lier enfemble par le pied les principaux piliers avec des efpeces d'arcs renverfés, tels que le propofe Alberti, & qu'on l'a pratiqué à Sainte Genevieve, eft excellente; c'eft un des meilleurs moyens d'affurer la durée d'un édifice. Après cette attention, l'effentiel eft de bâtir par charges égales, c'eft-à-dire de conftruire autant qu'il eft poffible quarrément les fondemens dans toute leur fuperficie, & furtout de ne point commencer un cours d'affife que l'autre ne foit entiérement fini: par là tout taffera à la fois & avec uniformité. Pour fentir l'inconvénient des procédés contraires, il ne faut que réfléchir combien un taffement d'un pouce ou deux plus dans un endroit d'un édifice que dans l'autre, lorfqu'il eft forti de terre, feroit capable d'y caufer du défordre, principalement s'il étoit conftruit en colonnades.

En joignant à ces précautions, celle d'élever les fondations d'un monument avec de bonnes retraites, de larges empattemens en dehors, & de n'employer que des pierres dures des plus grands quartiers, toujours en bonne liaifon, toujours bien coulées de

bon mortier, sans souffrir de vuides entr'elles qui ne soient exactement remplis par des garnis enfoncés avec force, il est à croire qu'on parviendra à donner toute la solidité requise; & que pourvû que les largeurs des fondations soient combinées relativement avec ce qu'elles doivent porter à la sortie des terres, & avec la poussée des voûtes ou des dômes qu'elles seront obligées de soutenir, on élevera des édifices comparables pour la durée à tous les batimens antiques les plus renommés pour la construction.

CHAPITRE CINQUIEME.

De la construction des Quais; Planche VII.

Lorsque les rivieres, dans leur passage à travers les Villes, ont des quais suffisamment spacieux, il ne s'agit dans leur exécution que de donner à leurs murs de revêtement les épaisseurs & taluds nécessaires, soit pour assurer leur solidité, soit pour contenir les efforts de la poussée des terres : il n'y a point d'autres difficultés dans ces sortes de constructions.

Mais lorsque les quais sont resserrés, & qu'ils aboutissent surtout à des lieux très-fréquentés, pour faciliter le concours des voitures, on n'avoit trouvé d'autre moyen jusqu'en 1675, que d'abattre les maisons nécessaires, afin de leur donner plus de largeur. Bullet, Architecte du Roi & de la Ville, ayant été chargé alors de construire le quai Pelletier, un des plus considérables passages de Paris, & où il n'auroit pû passer deux voitures à-côté l'une de l'autre, en le construisant à l'ordinaire, proposa pour opérer son élargissement de faire porter le parapet en saillie du côté de la riviere. On sçait les contradictions qu'éprouva cette nouveauté. Plusieurs des principaux Architectes de ce tems-là, consultés par le Prévôt des Marchands, soutinrent que le projet de Bullet, quelque utile qu'il parut, étoit inexécutable, & qu'on s'en trouveroit mal dans la pratique, parce qu'il seroit impossible de retenir suffisamment la bascule des pierres supérieures de l'encorbellement projeté du côté de la riviere. Bullet soutint fermement le contraire, démontra par plusieurs mémoires la solidité de sa bâtisse, & enfin obtint d'en faire l'essai. C'est le développement de cette construction universellement estimée des gens de l'art, pour sa hardiesse, sa legéreté, son économie, & pour les avantages considérables qui en résultent, que nous nous propo-

fons de développer (*a*) : nous donnerons ensuite en parallele, suivant notre méthode, la construction du quai de l'Horloge aussi à Paris, qui est toute différente, bien qu'elle procure la même utilité.

ARTICLE PREMIER.
Construction du Quai Pelletier.

LA voussure de ce quai a environ cinq pieds de saillie, & comprend dans la totalité de sa longueur trente-quatre travées de douze pieds trois pouces & demi d'axe en axe, semblable à celle représentée (*fig.* 1 & 2, *Pl.* VII). Elle a moins de saillie que de hauteur, & est formée d'une portion de cercle de quatre pieds quatre pouces de rayon. Si l'on tire une corde des deux extrémités de cet arc, on trouvera qu'elle a six pieds de longueur. Chaque travée est composée au-dessous du cordon de deux rangs de claveaux *E* & *D*, tendant à un centre commun qui est le sommet d'un triangle équilatéral dont le côté a douze pieds trois pouces : le supérieur *E* est au nombre de huit, & l'inférieur *D* au nombre de sept : au-dessous est un cours d'assise *C* horisontal qui termine la voussure par le bas, & fait une saillie sur le mur du quai de six pouces. Ces claveaux *E* & *D* sont retenus à droite & à gauche au bout de chaque travée par deux forts sommiers *A* & *B*, placés l'un au-dessus de l'autre en forme d'espece de coins renversés. Le premier *A* est de deux morceaux égaux formant la même hauteur d'assise, & le second *B* au contraire est de deux assises dont la supérieure est d'un seul morceau, & l'inférieure de deux morceaux : ce sont dans ces deux sommiers ou coussinets, qui ont chacun trois pieds & demi de largeur dans le bas, que résident toute la force & la solidité de cette construction.

(*a*) C'est à M. Moreau, Architecte du Roi & de la Ville, que nous devons les détails intérieurs de cette construction, dont il a bien voulu nous faire la recherche dans les anciens Desseins de l'Hôtel-de-Ville.

DES QUAIS. 217

Après donc que le mur du quai fut conſtruit à l'ordinaire, ſuivant les épaiſſeurs & talus convenables pour retenir l'effort de la pouſſée des terres, & qu'il fut arraſé au-deſſous de la vouſſure projettée, on commença par poſer ; 1°. le premier cours d'aſſiſe oriſontale C ; 2°. les ſommiers B de chaque travée à la diſtance de douze pieds trois pouces d'axe en axe, dont chacun eſt de deux aſſiſes, l'une deſquelles eſt de deux morceaux ; 3°. les claveaux D ; 4°. les ſommiers ſupérieurs A qui ſont chacun ſéparés en deux perpendiculairement par le milieu.

Pour ſolider ſuffiſamment le ſommier A, dans lequel réſide toute la force de cette conſtruction, on lui a donné environ ſept pieds de longueur, c'eſt-à-dire, la plus longue queue poſſible du côté des terres, ſur dix-ſept pouces de hauteur (*fig.* 2) ; enſuite on a mis une forte ceinture de fer G à ſept ou huit pouces de ſon extrémité, laquelle embraſſe l'aſſiſe ſupérieure du ſommier B ; & dans l'intention de rendre à ſon tour le ſommier B inébranlable, on l'a retenu vers ſa queue par un fort tiran H à deux branches, de neuf pieds de longueur, coudées par leurs extrémités I. La *figure* 2 exprime le profil d'un de ces tirans H, & la maniere dont il eſt placé dans l'épaiſſeur du mur du quai pour retenir puiſſamment la baſſecule du ſommier B & par conſéquent du ſommier A, leſquels ne font qu'un par le moyen de l'embraſſure G.

Les ſommiers A étant bien aſſurés dans toute la longueur du quai, il ne fut plus queſtion que de poſer les claveaux E, dont la tête fût ſuffiſamment ſoutenue par la coupe des ſommiers, & la queue par les moilons.

Il n'eſt pas inutile d'obſerver qu'outre que, tous les claveaux D & E ſont taillés en coupes dirigées vers un centre commun, de même que les ſommiers A & B, leurs têtes font encore une petite croſſette tendante au centre même de la vouſſure, ainſi qu'il eſt aiſé de l'appercevoir dans le profil (*fig.* 2).

On peut encore remarquer que la ceinture G & le tiran H à

E e

deux branches, ont été l'un & l'autre enclavés de leur épaisseur dans le deſſus des ſommiers *A* & *B*, & placés à l'aide d'une tranchée quarrément dans les côtés deſdits ſommiers qui ſont obliques: dans la *figure* 1 où le tiran *G* eſt vu de face avec ſes deux branches exprimées par des lignes ponctuées, on apperçoit quelle a dû être la direction de ces tranchées.

Pour terminer le quai, au-deſſus de cet encorbellement, on plaça le cordon *K*, & enſuite le parapet *F*; puis on garnit de terre & de ſable la hauteur qu'on vouloit donner au trotoir, & l'on finit par paver par-deſſus. Toute la maçonnerie de ce quai a été coulé au mortier de chaux & ciment. L'inſpection du deſſein (*fig.* 1 & 2) fait voir la diſpoſition & proportion de toutes les parties de cette conſtruction, qui depuis près de cent ans, ne s'eſt point démentie : nous avons affecté les mêmes lettres de renvoi, tant dans la coupe que dans l'intérieur de l'élévation, pour mieux indiquer la correſpondance des mêmes objets.

Article Second.

Conſtruction du Quai de l'Horloge.

Le quai de l'Horloge ſe trouvant auſſi extrêmement reſſerré, en le reconſtruiſant il y a une trentaine d'années, il fut réſolu de ſoutenir ſemblablement le trotoir en encorbellement du côté de la riviere, mais l'on s'y prit tout différemment qu'au quai Pelletier, & l'on ne ſuivit ni ſa courbe ni ſa conſtruction.

La courbe qui termine ce quai eſt beaucoup plus allongée, ſans avoir pourtant davantage de ſaillie; il eſt auſſi conſtruit par travées de douze pieds trois pouces de milieu en milieu des ſommiers; au lieu de deux rangs de claveaux, il n'y en a qu'un ſeul, ou du moins les ſeconds ſont prolongés en liaiſon avec les premiers juſqu'au-deſſous du cordon (*fig.* 3 & 4). Sa vouſſure eſt portée par une eſpece de talon couronné par une plinthe *P*, &

de plus sa premiere assise O est horisontale : à l'extrémité de chaque travée, il n'y a qu'un grand sommier MM qui comprend trois assises de hauteur. Ce ne sont pas des tirans qui retiennent la queue des pierres qui font l'encorbellement, on a préféré de faire sous une partie du quai une espece de plateau de plusieurs cours d'assises de libages T bien cramponnées (*fig.* 4), lesquels forment des especes de chaines qui retiennent efficacement la bassecule des pierres avancées en saillie sur la riviere. La vûe du dessein (*fig.* 3 & 4) rend palpable tout cet arrangement, & nous dispense d'en dire davantage.

ARTICLE TROISIEME.

Réflexions sur ces deux Constructions.

POUR juger à laquelle des deux constructions on doit donner la préférence, nous remarquerons qu'il nous paroît que l'arrangement du quai Pelletier, où les deux rangs de claveaux sont absolument distincts, ainsi que les deux sommiers, est inférieur à celui du quai de l'Horloge, où les claveaux au contraire, ainsi que les sommiers ne font qu'un, & sont prolongés en bonne liaison. De plus les chaines de libages, cramponnées pour retenir successivement tous les claveaux, nous semblent aussi préférables aux tirans qui ne servent qu'à contenir simplement les sommiers. La construction de Bullet est peut-être plus sçavante, plus hardie, plus économique, & sa courbe plus agréable à la vue, mais celle du quai de l'Horloge a certainement l'avantage d'être plus solide, mieux liée, & mieux construite pour la durée ; but qu'il faut toujours se proposer dans de semblables travaux.

EXPLICATION DES FIGURES
De la Planche VII.

La Figure premiere repréſente une travée du quai Pelletier, vue en face, & la *figure* 2, le profil de la même travée coupée au milieu des ſommiers.

A, Sommier ſupérieur.
B, Sommier inférieur, compoſé de deux aſſiſes.
C, Aſſiſe horiſontale.
D, Rang des claveaux inférieurs.
E, Rang des claveaux ſupérieurs.
F, Parapet.
G, Embraſſure de fer qui lie les deux ſommiers *A* & *B*.
H, Tiran.
I, I, Coudes du tiran.
L, Mur du quai.

Les Figures troiſieme & quatrieme repréſentent l'une la face d'une travée du quai de l'Horloge, l'autre ſon profil.

M, M, Sommier.
N, Claveaux.
O, Aſſiſe horiſontal.
P, Talon couronné d'une plinthe.
Q, Parapet.
S, Mur du quai.
T, Chaînes de pierre, cramponnées pour retenir la baſſecule de l'encorbellement.
V, Eſpece de crèche ou d'empartement au pied des murs du quai, qui ſont bâtis ſur pilotis.

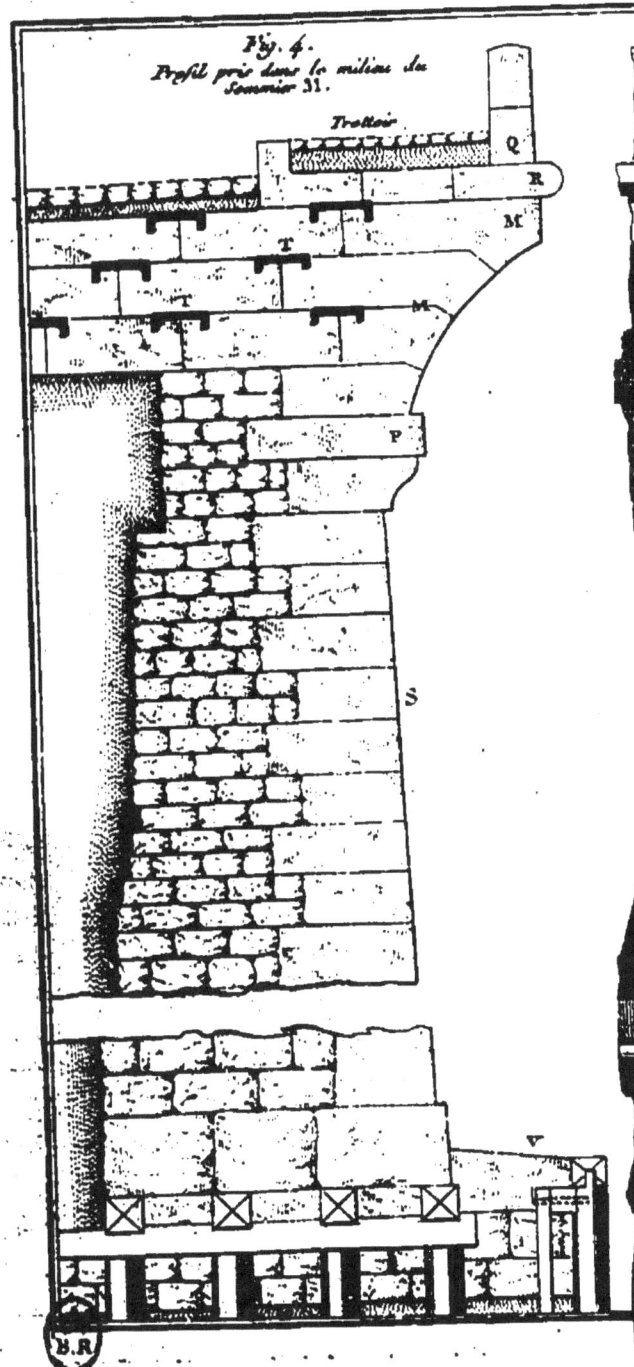

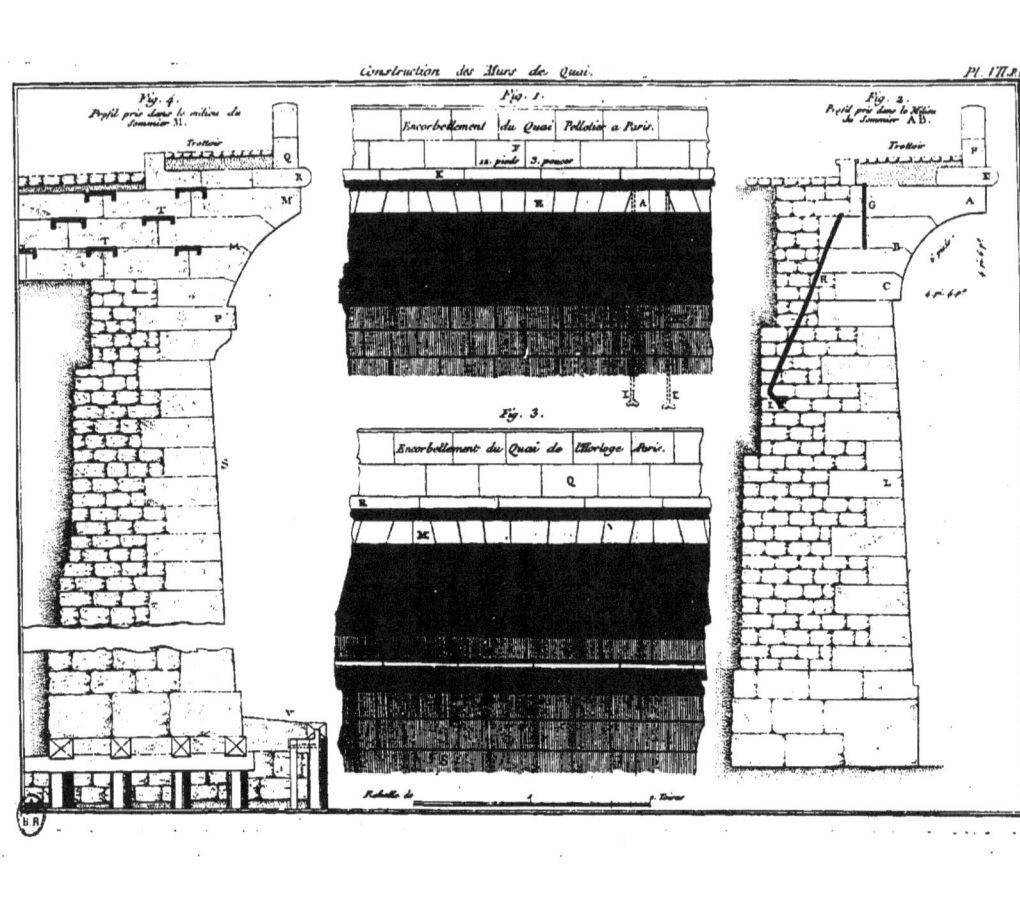

CHAPITRE SIXIEME.

De la nouvelle méthode de fonder les Ponts sans batardeaux ni épuisemens, employée avec succès au Pont de Saumur sur la Loire, laquelle produit une économie de près de moitié sur ces sortes d'ouvrages.

Des procédés usités pour fonder dans l'eau.

Les travaux hydrauliques sont de tous les ouvrages d'architecture les plus difficiles, & ceux où il se rencontre d'ordinaire les plus grands obstacles dans l'exécution. La méthode usitée pour fonder dans la mer à de grandes profondeurs, est de bâtir à pierres perdues, c'est-à-dire, de jetter au hasard de gros quartiers de pierre les uns sur les autres en grande quantité & sans mortier : c'est ainsi que sont fondés la plûpart des môles, des risbans, & des jetées que l'on avance dans les ports de mer. Mais, outre que ce n'est qu'à force de multiplier les dépenses & les amas de pierre que l'on vient à bout de pareils travaux, il est aisé de s'appercevoir du peu de solidité que peuvent avoir des ouvrages élevés sur des fondations composées de pierres entassées confusément, sans liaison, & à travers lesquelles les eaux filtrent sans cesse.

La fameuse digue de la Rochelle, de sept cens quarante toises de longueur, vantée comme le plus bel ouvrage qui ait été fait en ce genre, ne fut pas construite autrement. Après avoir enfoncé de part & d'autre dans la mer de longues poutres de douze pieds en douze pieds, liées par d'autres poutres mises en travers, on jetta dans leurs intervalles des pierres séches, sans autre mortier que celui que la vase pouvoit porter entre leurs vuides. Cet ouvrage avoit par le bas douze toises, & seulement quatre toises par le haut ; c'est-à-dire que ses deux côtés étoient disposés en talut.

On laissa au milieu une ouverture de quatre toises, sur laquelle on fit un pont de bois, pour donner un libre cours à l'eau de la mer (a).

La digue qu'Alexandre le grand fit construire, lorsqu'il assiégea Tyr, à laquelle a été comparée la précédente, quoique exécutée différemment, n'étoit pas plus solide. Pour combler le bras de mer qui séparoit cette Ville de la terre-ferme, on y jetta des arbres entiers avec toutes leurs branches que l'on chargea de grosses pierres, & à force d'entasser successivement des arbres & des pierres, bien entrelacés les uns dans les autres jusqu'au-dessus de la mer, on parvint à faire un corps du tout, & l'on finit par couvrir de terre grasse & de fortes planches toute cette superficie.

Le pont célébre, que Trajan fit construire sur le Danube, lequel avoit, au rapport des Historiens, vingt arches hautes de cent cinquante pieds, sur cent soixante-dix de largeur chacune, fut fondé de cette maniere; on se contenta de jetter dans le lit du fleuve, à l'endroit des piles, une prodigieuse quantité de divers matériaux, à l'aide desquels on vint à bout de former des manieres d'empattemens, qui furent élévés jusqu'à la hauteur de l'eau. On prétend qu'Adrien successeur de Trajan, fit abattre ce pont de crainte que les Barbares ne s'en servissent contre les Romains, mais il est à croire qu'un pareil ouvrage ne pouvoit être d'une longue durée, vû que ses fondemens n'ayant pas une certaine liaison, devoient être sans cesse ébranlés par le mouvement des vagues ou bien minés par le courant de l'eau.

Quand on veut bâtir dans l'eau plus solidement, on se sert d'ordinaire de caisses faites de bois de chêne, bien ferrées, remplies de pierres & de maçonnerie; on descend ces encaissemens avec précaution, & on les place autant de niveau que l'on peut, soit à-côté, soit au-dessus les uns des autres en liaison comme des cours d'assise de pierres de taille: mais cette construction, quoique meilleure que

(a) Toute l'armée de Louis XIII employa environ cinq mois à cette construction qui opéra, comme l'on sçait, la réduction de la Rochelle.

les précédentes, ne sçauroit non-plus avoir beaucoup de consistance, par la raison que ces caisses ne peuvent faire corps ensemble, & que le mortier qui y est renfermé, ne peut se lier avec le bois.

Lorsque l'eau n'a pas une grande profondeur, on place quelquefois les fondemens des ouvrages sur de forts grillages de charpente, que l'on soutient à la surface de l'eau avec des cables & des machines. Sur ces grillages, on arrange de larges quartiers de pierre cramponnés ensemble, construits bien uniformément dans tout le pourtour, & maçonnés avec de bon mortier de chaux & ciment ou de pozzolane : cette masse de pierre étant suffisamment élevée pour dominer au-dessus de l'eau, on la fait descendre à l'aide des mêmes cables & machines disposées à cet effet, doucement & bien de niveau jusqu'au fond : ce procédé a été suivi pour les jetées du port d'Ostie du tems de l'Empereur Claude; & c'est aussi de cette maniere que Draguet Reys fonda à Constantinople, le siecle dernier, une mosquée au milieu de la mer (a).

Vitruve rapporte (b) que, pour bâtir dans l'eau des môles ou faire des jetées pour des ports, les Anciens pratiquoient une enceinte dans l'endroit où l'on vouloit les placer avec une simple file de pilots rainés, dont ils garnissoient l'intervalle de forts madriers; & que sans vuider l'eau ils jettoient dans cette enceinte du mortier de pozzolane avec des pierres, de sorte que ces matériaux occupant la place de l'eau & la chassant par leur pésanteur, emplissoient l'espace renfermé par les pilots rainés. Cet Auteur dit aussi qu'ils faisoient souvent des especes de batardeaux avec deux rangs de pilots, entre lesquels ils jettoient des sacs faits d'herbes de marais remplis de terre grasse, & qu'ensuite après avoir vuidé l'eau comprise entre ces batardeaux par des machines hydrauliques, suivant que le terrain étoit jugé solide, on bâtissoit dessus; ou bien l'on y enfonçoit des pilotis.

(a) *Traité des Ponts & Chaussées de Gauthier*, page 85.
(b) Livre V, traduction de Perrault.

Il est à présumer que les Anciens n'ont pas poussé la perfection des travaux hydrauliques aussi loin que les modernes, & qu'ils n'ont rien exécuté de comparables, pour la difficulté & la solidité, à plusieurs de nos grands ouvrages en ce genre. A t-il rien existé de plus solide & d'aussi bien entendu, entr'autres, que les travaux qui furent faits en dernier lieu à plus de soixante pieds sous l'eau, pour la construction des jetées du port de Cherbourg en Normandie ? On se servit à cet effet de bateaux dont les bords étoient préparés de maniere à pouvoir se démonter aisément, & dont le dessous des avants & arrieres becs étoit de niveau avec le fond : après les avoir soutenus & bien amarés sur l'eau par de forts cables attachés à plusieurs vaisseaux, on les remplissoit de maçonnerie arrangée en liaison avec de bon mortier ; ensuite on descendoit chaque bateau bien quarrément au fond de la mer, à côté l'un de l'autre, de maniere que leurs becs se croisassent en forme de lozanges : à mesure qu'un bateau étoit placé, on enlevoit d'en-haut ses bords pour qu'il n'en restât que le fond. La superficie du sol de la mer que devoit occuper la jettée, ayant été couverte d'une rangée de bateaux, on en plaça une seconde au-dessus, puis une troisieme, une quatrieme, & ainsi jusqu'au-dessus de l'eau, en observant sans cesse de poser chaque rangée supérieure à recouvrement sur les joints de celle inférieure, c'est-à-dire de façon à recouvrir les petits vuides que laissoit l'enlevement des bords des encaissements inférieurs.

Sans nous arrêter à l'examen de ces sortes de travaux dont plusieurs ont été décrits ailleurs, nous nous bornerons à parler seulement de la construction des ponts, qui a fait de nos jours les plus grands progrès, & à faire voir comment l'on est parvenu à les fonder sans batardeaux n'y épuisemens.

Il est constant que, de tous les procédés pour bâtir dans l'eau, il n'y a que la construction sur pilotis qui soit véritablement regardée comme solide ; mais pour l'opérer, il faut d'ordinaire pouvoir détourner le cours de l'eau : en conséquence il est d'usage de faire un batardeau d'enceinte qui enveloppe une ou deux piles,

&

& qui coupe toute communication avec la riviere : à l'aide de pompes à chapelets on parvient à étancher l'eau de cette enceinte, & l'on entretient à grands frais, jours & nuits, ces épuisemens pendant tout le tems que dure la fondation de la pile, & jusqu'à ce qu'elle se trouve suffisamment élevée pour dominer au-dessus de l'eau. On sçait à combien d'inconvéniens sont sujets de pareils travaux ; des débordemens, des crues inopinées, des eaux qui filtrent continuellement à travers des terres, contrarient souvent ces opérations, & les rendent, même dans les cas les plus favorables, toujours très-dispendieuses.

Les pilotis d'ailleurs ne sont pas praticables en toutes occasions, & quelquefois peuvent devenir nuisibles à la solidité, principalement, lorsqu'on rencontre un terrain glaiseux. Le pont de Xaintes sur la Charente ne fut renversé, le siecle dernier, que parce qu'on s'étoit avisé de piloter sur un pareil sol. François Blondel chargé de reconstruire ce pont, reconnut que cet accident n'étoit arrivé que parce que le gonflement de la glaise avoit fait remonter les pilots : aussi pour éviter cet inconvénient, s'y prit-il tout différemment qu'on n'avoit fait : il fit creuser sous la traversée de la riviere, à l'endroit que devoit occuper le pont, environ sept pieds de profondeur dans la couche de terre glaise : ensuite après avoir contregardé tout l'ouvrage, l'avoir entouré d'un batardeau, & avoir mis les excavations de la fouille bien de niveau, il posa quarrément sous la superficie des fondations un grillage de charpente de douze à quatorze pouces de gros tant plein que vuide, dont tous les intervalles furent garnis de iers de pierre à bain de mortier fait de chaux vive éteinte sur le tas. Après cela il fit couvrir ce grillage de madriers de cinq ou six pouces d'épais, assemblés bien jointivement, & chevillés sur tous les bois ; & enfin il fit placer sur cette plate-forme un radier de bonne maçonnerie de cinq pieds de haut dans toute l'étendue du pont, pour que le tout ne fît qu'une masse, & qu'aucun endroit ne pût tasser sans l'autre, en observant d'élever cet ouvrage uniformément, & que les

F f

côtés, les encoignures, ainsi que les traverses du mur fussent faites de grandes pierres avec de longues boutisses bien cramponnées l'une à l'autre (a).

M. de Regemorte a aussi reconnu, lors de la construction du Pont de Moulins sur l'Allier, que le pilotage pouvoit être dangereux pour bâtir un pont, lorsqu'il se rencontre, au-dessous du lit d'une riviere où il est question de le fonder, de profondes couches de sable, & que c'étoit la cause pour laquelle trois ponts exécutés consécutivement en cet endroit avoient été renversés ; attendu que, dans ce cas, les eaux pouvant filtrer à travers les fondations, les minent & y occasionnent des affouillemens. Cet Ingénieur s'étant apperçu par les sondes qu'il y avoit dans l'emplacement de ce pont cinquante-quatre pieds de sable au-dessous des basses eaux, ce qui offroit des difficultés insurmontables pour les épuisemens, fit faire de bons batardeaux en terre à l'affleurement des avants & arrieres-becs, afin d'établir un radier continu en maçonnerie sous toute la traversée de la riviere, à l'exemple de ce qui avoit été pratiqué au pont de Xaintes. Pour pouvoir faire les épuisemens entre ces batardeaux, après avoir fait draguer les sables le plus également de cette enceinte, il fit établir sur la superficie de l'eau, un chassis avec des conduits ayant des especes de trapes dans le fond qui s'ouvroient avec des léviers : on versa uniformément par ces trapes une couche de terre glaise, de neuf pouces d'épaisseur sur l'endroit où l'on avoit dragué. Afin d'empêcher ces terres glaises d'être délayées, on les recouvrit aussi-tôt d'un plancher de madriers bien jointifs que l'on fit descendre jusqu'à cette couche, en le chargeant de quelques rangs de moilons qui se trouverent par-là tous portés pour opérer la maçonnerie après l'épuisement. Toutes les filtrations d'eau qui pouvoient se faire à travers le sable, ayant été ainsi interceptées, on parvint alors à faire les épuisemens à la profondeur nécessaire entre les batardeaux en terre qui avoient été faits, & ensuite à pouvoir construire le radier à

(a) *Cours d'Architecture*, cinquieme partie, page 660.

sec. Ce radier fut élevé de six pieds d'épaisseur, exécuté tout en moilons à bain de mortier, avec seulement une assise de pierre de taille par-dessus, & servit de fondations aux piles qui se trouverent par ce moyen construites sans pilotis, & aussi solidement que sur un fonds excellent (*a*).

Une construction des plus mémorables, qui ait été opérée sans le secours des pilotis, est celle du Pont de Westminster sur la Tamise. La difficulté d'exécuter ce pont à cause du flux & reflux de la mer qui ne permettoit pas de détourner les eaux, fit imaginer à M. Labelye, Ingénieur Italien, des moyens pour assurer ses fondations, à-peu-près semblables à ceux dont on s'est servi quelquefois pour établir des murs de quais ou de moles. Après avoir remarqué qu'il se trouvoit sous toute la traversée de la riviere où il devoit fonder, un gros gravier d'une épaisseur considérable, il fit creuser bien de niveau des tranchées de six pieds de profondeur au-dessous de l'emplacement de ses piles, & fit faire à-peu-près de la grandeur de chacune un caisson dans les environs de la riviere, avec des bords perpendiculaires suffisamment élevés, pour dominer au-dessus de toutes les eaux qui ont ordinairement six pieds en cet endroit, & douze à quatorze pieds lors des grandes marées. Ce caisson étant fini, fut conduit à l'emplacement reconnu pour la pile projettée, où on le fit échouer bien de niveau en le chargeant de maçonnerie, de sorte qu'à l'abri de ses bords, il fut possible de bâtir les piles jusqu'à la naissance des arches : enfin quand le mortier eut acquis suffisamment de consistance, les bords du caisson qui avoient été disposés à cet effet, furent détachés de son fond pour être remployés à la construction d'une autre caisson pour la pile suivante. Mais, quelque avantageuse que soit cette méthode par rapport à l'économie qui peut résulter de la suppression des épuisemens, il est évident qu'elle ne sçauroit être praticable que sur un terrain ferme & compact, sans

(*a*) Dans la suite de nos Mémoires, nous donnerons les détails des procédés, & des machines dont on s'est servi pour opérer cette construction.

quoi le courant des eaux ou leur choc, peut être capable de former des affouillemens susceptibles d'altérer la solidité : l'expérience même a démontré que, malgré la bonté du sol de la Tamise, il y a une des piles qui a fléchi & occasionné la rupture de deux arches qu'il a fallu rétablir à près-coup (a).

M. de Saint André alors Ingénieur de la Bresse, & qui l'est aujourd'hui de la Guyenne, a aussi fait exécuter en 1756, un pont à Chazey sur l'Ain, qui est une espece de torrent, sans batardeaux ni épuisemens : comme il n'y avoit guères que quatre à cinq pieds de hauteur d'eau, il fit faire un grillage de charpente de toute l'étendue de chaque pile sur les bords voisins, & l'ayant fait conduire à l'endroit projetté, à l'aide de montans adhérens aux angles dépaulemens, il parvint, en le chargeant, à le faire descendre sur le lit de la riviere, & ensuite à le contenir solidement en faisant battre, dans les quarrés du grillage, des pilots qui furent récepés de niveau. Cet Ingénieur voulut adopter pour ce récepage une scie de l'invention de M. Peronet, dont on voit le dessein dans le quatrieme volume de *l'Architecture Hydraulique* de Belidor, laquelle auroit scié tous les pieux depuis l'avant jusqu'à l'arriere becs. Bien qu'une pareille scie, à raison de sa grandeur, eût demandé beaucoup de précautions pour être entretenue solidement, & manœuvrer avec égalité, il en avoit été exécutée de plus considérable encore, puisqu'on a vu scier quelquefois des vaisseaux sur leur largeur avec une même scie : néanmoins, faute d'ouvriers assez intelligens dans le pays pour fabriquer cette scie, on fut obligé d'y renoncer, & cet Ingénieur se contenta de faire réséper ses pilots par partie le plus de niveau qu'il pût avec des scies ordinaires : cela étant fait, on chargea le pourtour du grillage d'une assise de pierres de taille, & lorsque la maçonnerie fut amenée au-dessus de l'eau, on remplit le centre de la

(a) Ce pont a treize arches plein cintre, douze cents vingt-trois pieds de longueur, & une chaussée de quarante-quatre pieds de largeur, avec deux trottoirs chacun de sept pieds. Il fut commencé en 1738, & fini en 1750.

pile de moilons avec mortier de chaux & sable, & l'on continua la construction à l'ordinaire, en ayant l'attention seulement de laisser au pourtour du pied de chaque pile une espece de crêche, pour la défendre, du moins pendant un tems, du choc de l'eau. Ce procédé, quoique plus solide que celui du Pont de Westminster par rapport aux affouillemens, a encore le désavantage que la maçonnerie n'a pas le tems de prendre corps, qu'elle est noyée, & que les mortiers sont sujets à être délayés aussi-tôt que coulés.

La reconstruction du pont de Saumur sur la Loire ayant été ordonnée par le Conseil en 1756, M. de Voglie, Ingénieur en chef des Ponts & Chaussées de la Généralité de Tours, chargé de cet important travail, commença son opération par entreprendre la fondation d'une pile & d'une culée. Il fit construire en conséquence un batardeau d'enceinte suivant les procédés ordinaires pour en assurer le succès ; mais les crues qui se succederent dans la saison de l'année où les eaux sont communément les plus basses, contrarierent si singulierement ses opérations, que vingt-huit pompes à chapelets manœuvrées jours & nuits avec vigueur, ne pouvoient faire baisser les eaux de l'intérieur du batardeau jusqu'à trois pieds au-dessous de celles de la riviere. Ce ne fut qu'à force de contre-batardeaux de division, que cet Ingénieur put parvenir avec la plus grande peine à épuiser l'eau à sept pieds en contre-bas, de maniere qu'il n'éleva que la pile, & fut forcé de remettre la construction de la culée à l'année suivante.

Tant de difficultés qui ne pouvoient manquer d'aller en augmentant, à mesure que l'on approcheroit du milieu de la riviere où se trouvoit jusqu'à dix-huit pieds d'eau de profondeur, au lieu de huit à neuf que l'on avoit rencontré en commençant, engagerent M. de Voglie à la recherche d'un nouveau procédé, capable d'assurer ses opérations & de les rendre à la fois moins dispendieuses. En conséquence, il conçut l'idée d'adopter le caisson employé au pont de Westminster, mais en l'établissant sur des pieux solidement battus au refus du mouton, au lieu de l'as-

seoir sur le terrain naturel, comme il avoit été pratiqué à ce dernier ouvrage. Ce sont les développemens de toutes les opérations qui ont été pratiquées à cette occasion avec le plus grand succès, & qui sont répétées au pont de Tours que l'on construit actuellement, que nous nous proposons de décrire avec le plus d'exactitude qu'il nous sera possible.

Indépendamment de ce que nous avons vu opérer, M. Peronet, premier Ingénieur des Ponts & Chaussées de France, & M. de Cessart Ingénieur de la Généralité d'Alençon, alors chargé de la conduite d'une partie des travaux du pont de Saumur, ont bien voulu se prêter à nous procurer tous les éclaircissemens dont nous avons eu besoin ; ainsi nous espérons avec ces secours parvenir à donner une connoissance complette de cette admirable construction si digne d'intéresser, tant par l'industrie de ses procédés, que par l'économie considérable qui en résulte.

ARTICLE PREMIER.

Détail de la construction des fondations d'une des piles du Pont de Saumur, sans batardeaux ni épuisemens ;
PLANCHES VIII, IX, X & XI.

LE pont de Saumur a environ cent cinquante toises de longueur sur trente-huit pieds de largeur, & est composé de douze arches chacune de soixante pieds. Lorsqu'on eut reconnu la ligne de direction de ce pont à travers la Loire, on détermina sur la capitale 10, 10 (*fig.* 1, *Pl. VIII*) la perpendiculaire qui devoit passer par le centre 9, 9 de la pile projettée, c'est-à-dire, par les pointes des avant & arriere-becs. Ces lignes furent assurées par des points constans, à l'aide de pieux enfoncés à cet effet dans les endroits convenables : ensuite on batit de part & d'autre de la perpendiculaire du centre de la pile, une file de pieux x, x, parallele à ladite ligne, & distante de douze pieds six pouces, pour

former une enceinte de vingt-cinq pieds de largeur. Ces pieux avoient au moins dix pouces de grosseur réduite, & furent espacés de dix-huit pouces de milieu en milieu sur leur longueur, de maniere que depuis le pieu qui se trouvoit sous la capitale 10, 10 du projet jusqu'au centre de celui d'épaulement 2, il y avoit de part & d'autre vingt-quatre pieds six pouces de longueur. Sur ce pieu d'épaulement fut formé en amont (*a*) seulement avec la file parallele à la longueur de la pile un angle de trente-cinq degrés, suivant lequel furent battues, de part & d'autre, les files qui se réunissent sur la pointe des avant & arriere-becs : chacune de ces files étoit composée de onze pieux, sans comprendre ceux d'épaulemens & de la pointe, lesquels furent également battus à dix-huit pouces d'axe en axe.

Au-dehors de cette premiere enceinte, & à huit pieds de distance parallele, on battit une seconde file de pieux 3 des mêmes dimensions, mais espacés entr'eux de six pieds de milieu en milieu. L'une & l'autre files furent ensuite recépées à-peu-près de niveau à trois pieds & demi sur le plus bas étiage (*b*) fixé pour la pile précédemment fondée avec épuisement.

Il faut observer que tous les pieux 10 ne furent espacés de dix-huit pouces, comme il vient d'être dit, que lors de la construction des premieres piles ; car par la suite on les espaça de six pieds, c'est-à-dire qu'on se contenta d'en faire seulement de correspondans à ceux d'apontement 3.

On dragua les sables, le plus qu'il fut possible, de la place que devoient occuper les pieux de fondation, & afin de les empêcher de combler par la suite cette excavation, ou de s'amasser dans cet emplacement pendant l'exécution de la pile, on remplit de fascines liées ensemble l'intervalle entre les pieux d'enveloppe 1, & ceux d'enceinte 3 ; lesquelles fascines furent solidées, en plaçant des pier-

(*a*) Amont, signifie ce qui est au-dessus d'une chose ; ainsi l'avant-bec d'une pile est l'avant-bec d'amont ; & l'arriere-bec qui est au-dessous du pont est celui d'aval.

(*b*) Sur le plus bas étiage, c'est-à-dire ; au-dessus des plus basses eaux reconnues dans l'éc...

res dans leur intérieur, & en les couvrant de terre graffe & de pierrailles, de maniere à ne pas permettre le moindre paffage aux fables.

Ces deux files de pieux 1 & 3 furent enfuite reliés par des traverfes, pour former un échaffaud, au moyen duquel & des pieux d'apontemens placés fuivant le befoin dans le centre de la pile, on battit au refus d'un mouton de deux mille livres, & d'un chaffe-pieux folidement armé de fer, tous les pieux de fondation 4 de ladite pile, qui avoient au moins quinze & feize pouces de groffeur en couronne fur vingt-quatre & trente pieds de longueur : on efpaça les pieux 4, fur fix rangs paralleles fuivant la longueur de la pile, à la diftance d'une part de trois pieds neuf pouces d'axe en axe, & de l'autre de trois pieds : par ce moyen les pieux des rangs extérieurs furent éloignés de dix-huit pieds fix pouces les uns des autres de milieu en milieu ; ceux d'épaulemens 2, 2, fe trouverent auffi à quarante-fept pieds fix pouces diftans les uns des autres ; enfin ceux des avant & arriere becs furent difpofés conformément au plan, pour que ceux des pointes fuffent éloignés entr'eux de foixante-fix pieds fur la ligne 9, 9, traverfant la longueur de la pile.

Tous ces pieux 4 étant battus au refus du mouton, on enleva les pieux d'apontemens, & les échaffauds du centre qui avoient fervi à cette manœuvre, ainfi que les échaffauds, traverfes & chapeaux de l'enceinte pour en recéper de nouveau tous les pieux 1, 3, bien de niveau à trois pieds feulement fur l'étiage, non compris un tenon qui fut refervé fur partie de ceux du rang intérieur 1 de l'enceinte, pour recevoir un chapeau 7 de huit pouces d'épaiffeur, dont on les coëffa fur le pourtour de ladite enceinte, excepté dans la pointe d'aval dont les pieux furent fciés le plus bas poffible, afin de laiffer une entrée libre, non-feulement pour l'introduction de la machine à fcier, mais encore pour celle du caiffon par la fuite.

Lorfque ce chapeau 7, & le femblable dont fut coëffé le rang extérieur des pieux de l'enceinte, eurent été reconnus de niveau & bien affujettis, ils furent reliés enfemble par des traverfes 6 affem-

blées

blées sur l'une & l'autre à queue d'aronde. Ces pieux 1 & 3 ainsi reliés, furent destinés à porter un nouvel échaffaud bien de niveau qui subsista pendant tout le tems de la fondation de la pile, & qui fut très-utile pour les différentes manœuvres dont il sera question par la suite.

Nous remarquerons que, de crainte que la grande élévation des pieux 1 & 3 hors de l'eau, ne fût un obstacle à leur solidité, on avoit pris la précaution de les relier par des entre-toises à la hauteur des eaux ordinaires.

Expliquons maintenant comment on est parvenu à scier de niveau à trois pieds sous les plus basses eaux les pieux d'enceinte de la pointe d'Aval, & successivement ceux de la fondation de la pile dont nous avons parlé plus haut. Ce récepage ne fut descendu pour les premieres piles que jusqu'à sept pieds sous l'étiage; mais vers le milieu de la riviere il fut poussé jusqu'à quinze pieds, pour pouvoir, déduction faite de l'épaisseur du grillage, fonder à six ou quatorze pieds sous l'étiage. On y parvint à l'aide d'une machine extrêmement ingénieuse, de l'invention de M. de Voglie, dont nous allons donner d'abord une description circonstanciée, & ensuite nous parlerons de la maniere dont elle peut manœuvrer sous l'eau, pour y réceper les pieux à la profondeur que l'on desire (a).

Article Second.

Description de la Machine à réceper les pieux sous l'eau;

Planches X & XI.

Les principaux avantages de cette machine sont tels, que les pieux peuvent être récepés dans l'eau à la profondeur qu'on juge nécessaire, & d'un parfait niveau ; que la force de quatre hommes

(a). Quoique nous disions que cette scie soit de M. de Voglie, cependant la premiere idée d'une scie à réceper les pieux sous l'eau, est dûe à M. Perronet, ainsi qu'on peut le remarquer, tant dans le quatrieme tome de l'*Architecture Hydraulique* de Belidor, que dans la salle de Marine de l'Académie des Sciences, où l'on en voit deux différens modeles très-industrieux, composés par cet Académicien.

au plus, est suffisante pour faire mouvoir la scie avec liberté & aussi aisément qu'une scie ordinaire ; & qu'enfin toutes les parties de cette machine sont assez solides, pour ne point éprouver de ruptures fréquentes & préjudiciables à l'avancement des travaux.

Les objets les plus difficiles à vaincre sont, 1° que la tête des pieux peut être cachée sous l'eau, huit, dix ou quinze pieds plus ou moins, au moyen d'un chasse-pieu qui les conduit au refus du mouton dans le terrain solide ; 2°. que cette scie, pour opérer sûrement, doit être si bien attachée à chaque pieu pendant sa manœuvre, qu'elle n'en puisse jamais être séparée par le mouvement du sciage ; 3°. qu'il faut avoir la facilité de faire engrainer uniformément les dents de la scie, autant & si peu qu'on le jugera à propos, selon la dureté du bois ou le diamètre des pieux, & qu'il faut même la pouvoir faire rétrograder, après le récepage du pieu, ou lorsqu'elle rencontre des obstacles à son avancement ; 4°. qu'enfin, en cas d'accident, ou que la feuille de scie vienne à se casser, toute la machine puisse être relevée à l'affleurement de l'eau avec facilité, pour y remédier par une scie d'échange préparée à cet effet.

Cette machine est composée d'un grand chassis de fer horisontal A Pl. X & XI, qui doit porter la scie B. Ce chassis a huit pieds de longueur, & cinq pieds six pouces de largeur ; son épaisseur est d'un pouce & est composée de traverses qui supportent solidement ses diverses parties. Sur ces traverses sont quatre plaques de tôle aux endroits marqués O, O, qui facilitent son jeu. Ce chassis est soutenu de niveau à l'apontement supérieur par quatre montans de fer C, C, portés par des crics. Au milieu & en avant du chassis A, est une traverse de fer qu'on peut nommer piece de garde D, saillante d'un pouce au-delà des dents de la scie en son repos, & destinée à lui servir de défense à la rencontre des pieux qu'on voudra scier.

Dans le milieu de cette avance du chassis servant de piece de garde, & à quatre pouces de distance l'un de l'autre, sont placés deux autres montans de fer E, E, qui traversent, dans des canons de cuivre, le plafond en entier, ainsi que l'assemblage supérieur

de charpente a, a, Pl. XI : ces montans E, E, ont un collet avec une base qui porte sur le chaffis A, près la piece de garde, & leur extrémité inférieure est quarrée, pour recevoir par affemblage deux especes de demi-cercles F, F, ou grapins de dix pouces de longueur, Pl. X, fixés folidement à leurs bouts par des écrous. Le haut est ajusté également comme le bas, pour recevoir deux clefs de quatre pieds de longueur b, b, Pl. XI, qui, en faisant tourner les deux montans E, E, sur leur axe, facilitent d'ouvrir & fermer les grapins F, pour faisir le pieu G qu'on veut scier avec une force proportionnée à la longueur des deux clefs du haut b, b, que l'on serre par une vis de rappel pendant le sciage.

A douze pieds au-dessus du chaffis A, Pl. X & XI, est un assemblage de charpente a, a, Pl. XI, sur lequel doit se faire la manœuvre de la scie, & auquel il est suspendu par quatre montans de fer C, qui ont jusqu'à dix-huit pieds de hauteur, portant chacun un petit cric f dans le haut, pour l'élever ou l'abaisser suivant le besoin ; lesquels montans ont des dents dans leur longueur, qui sont divisées de maniere que chacune peut relever ou baisser la scie d'une demi-ligne.

Ce chaffis de charpente a de la machine, est porté sur des cilindres c, c, Planche XI, qui roulent sur un autre grand chaffis d, traversant toute la largeur de la pile, d'un côté à l'autre du grand échaffaud d'enceinte g, g ; lequel chaffis d, est foutenu lui-même sur des rouleaux e, e, pour le faire avancer à mesure qu'on veut scier les pieux. Pour rendre la continuation de notre description plus claire, nous croyons devoir la lier avec celle du jeu de cette machine.

ARTICLE TROISIEME.

Maniere dont opére la machine à réceper les pieux ; Pl. X & XI.

On doit diftinguer dans cette machine deux mouvemens principaux : le premier, que nous appellerons latéral, eft celui du fciage ; le fecond, qui fe porte en avant à mefure que le bois fe coupe, & peut néanmoins revenir fur lui-même, eft celui de chaffe & de rappel.

Le mouvement latéral s'exécute par deux leviers de fer H,H, un peu coudés fur leur longueur ; foutenant à l'une de leurs extrémités I, un demi-cercle de fer recourbé K, auquel eft adaptée, par un retour d'équerre, la fcie orifontale B, qui eft fixée avec des vis pour pouvoir la changer. Les points d'appuits de ces leviers font deux pivots L, L, reliés par une double entretoife, & diftans l'un de l'autre de vingt pouces, lefquels ont leurs extrémités inférieures encaftrées dans une rainure M, ou couliffe qui facilite le mouvement de chaffe & de rappel, ainfi que nous l'expliquerons ci-après. Ils font foutenus au-deffus du chaffis de fer par une bafe N, (*fig.* 2 *Pl. X.*) de deux pouces de hauteur, & déchargés à leur extrémité par quatre rouleaux de cuivre O, O, O, portant fur autant de plaques de tôle.

Ces leviers H, H, font mus de deffus l'échaffaud fupérieur a, a, par quatre hommes h, h, appliqués à des bras de force i, i, attachés à des leviers inclinés k, dont le bas eft arrêté fur le chaffis de fer A, & au milieu defquels eft fixée la bafe d'un triangle équilatéral P, *Pl. XI*, dont le fommet eft auffi fixé au milieu d'une traverfe orifontale, Q.

Cette traverfe Q qui embraffe les extrémités des bras de leviers de la fcie, s'embreve dans une couliffe de fer R, entaillée dans le chaffis A, où portant fur des rouleaux, elle va & vient, & procure ainfi à la fcie le mouvement latéral ponctué S, S, S, *Pl. X.* au moyen

des ouvertures ovales T, pratiquées à l'autre extrémité desdits bras de leviers, qui leur permettent de s'allonger & de se raccourcir alternativement suivant leur distance du centre de mouvement L. Ces ouvertures ovales T, embraffent des pivots V, fixés sur le demi-cercle K, K de la scie dont nous avons parlé, & portent dans le haut, au moyen de plusieurs rondelles de cuivre intermédiaires, les extrémités du second demi-cercle X, inhérent par des renvois Y, à des tourillons roulants Z, Z, Z, placés au milieu d'une grande coulisse l, l, qui reçoit le mouvement de chaffe & de rappel.

Le second mouvement confifte dans l'effet d'un grand cric horifontal m, m, placé à-peu-près au deux-tiers du plateau dont les deux branches sont solidement attachées sur les couliffes M, M, dont il a été tion plus haut. C'est par le moyen des deux branches de ce cric, qui s'engrainent dans deux roues dentées n, & o, que la scie B, lors de son mouvement latéral S, S, conserve son parallélisme avec la coulisse l, l, pressé par un mouvement lent & uniforme le pieu G à mesure qu'elle le scie, & revient dans sa place par un mouvement contraire lorsqu'elle l'a scié. Tout le mouvement de ce cric m, m s'opère de dessus l'échaffaud supérieur par un levier horifontal p, qui s'emboîte quarrément dans l'extrémité d'un arbre q, q, placé au centre de la roue o de communité du cric qui est véritablement le régulateur de toute la machine. Pour empêcher le maître ouvrier qui tient le régulateur de se tromper, il y a sur l'échaffaud supérieur, a, a, un cercle w semblable à celui que parcourt le bout du régulateur pendant l'opération du sciage de chaque pieu. Le rapport entre le cric & le cercle est tel, qu'un tour entier du régulateur, non-seulement correspond à un tour entier du cercle, mais encore est capable d'opérer le sciage d'un pieu de dix-huit pouces de grosseur, qui est la plus considérable qu'on ait coûtume d'employer.

Nous avons oublié de dire que lors du mouvement de chaffe & de rappel, le bout de la coulisse l, qui est foutenu par une petite faillie, se meut dans une rainure pratiquée le long du corps r, r, à l'aide d'un tourillon s.

Relativement à la description de cette machine, il est aisé de concevoir comment on scie les pieux : la principale difficulté de sa manœuvre consiste à descendre la scie à la même profondeur sur les pieux, pour les couper bien de niveau l'un après l'autre. Le succès de cette opération dépend de la précision du nivellement de l'échaffaud d'enceinte *g*, *Planche XI*, dont nous avons parlé ci-devant, attendu que la machine ne pouvant se raccourcir ni s'allonger par rapport aux montans C, C, armé des petits crics *f, f*, qui l'assujettissent au plancher *a* auquel elle est adaptée, elle suivra nécessairement dans le bas, un plan parallele à celui d'en haut.

Ainsi donc pour faire usage de cette scie, on prépare un échaffaud mobile *a, a*, destiné à porter la machine bien de niveau dans toute l'étendue de la pile ; cela posé, lorsqu'on veut scier le premier pieu, on descend le chassis de fer *A* qui porte la scie *B* à la profondeur que l'on juge convenable, on fait avancer l'échaffaud mobile jusqu'à ce que la piece de garde D, ou le devant du chassis A rencontre le pieu en question ; alors on saisit ce pieu par les grapins *F, F*, à l'aide des deux bras *b, b*, au-dessus de l'échaffaud, & on les serre par la vis de rappel. Ensuite le maître-ouvrier prend la conduite du régulateur *q* du grand cric *m, m*, & fait avancer la scie qui étoit retirée sous la piece de garde, & enfin quatre ouvriers *h*, la font jouer. Pendant toute cette opération, le maître-ouvrier gouverne le cric de maniere à faire avancer la scie convenablement, afin que ses dents mordent à proportion. En parcourant le cercle *w* dont le tour, comme il a été dit ci-devant, doit opérer le sciage entier d'un pieu, il juge, de dessus l'échaffaud, de l'action de la scie par l'endroit du cercle où il se trouve ; il apprécie s'il est à la moitié du sciage ou à la fin, & en conséquence il modére ou accélere le mouvement des ouvriers.

Lorsqu'un pieu est scié, on desserre les deux bras du grapin, puis le maître ouvrier, par un mouvement de rappel, retire la scie sous la piece de garde, & enfin l'on fait rouler la ma-

chine vers un autre pieu pour opérer également son sciage.

Comme on s'est apperçu que le balancement du sciage faisoit vaciller les grapins autour des pieux, surtout lorsqu'on vouloit les récéper à une grande profondeur, pour y remédier on fit des vanages composés de voliges ou planches légeres, unies l'une à l'autre avec de grosses ficelles. Ces vanages furent attachés à droite & à gauche de la machine, suivant sa longueur, dans toute la hauteur des montans C, C, avec des cordes. \mathcal{E}, \mathcal{E}, (*fig. 4*) représente leur disposition. Vouloit-on relever le chassis de fer ? on délioit à mesure les cordes des extrémités de ces voliges attachées aux dents des montans, alors ces planches se reployoient successivement : vouloit-on au contraire redescendre le chassis ? on rattachoit l'une après l'autre ces voliges aux montans jusques en haut : ce moyen a parfaitement réussi pour empêcher l'effet du balancement.

On a éprouvé au pont de Saumur, que cette scie pouvoit scier vingt pieux de fondations en un jour, par rapport aux sujétions de niveau, & quarante d'enveloppe qui n'exigent aucune sujétion pour le niveau : le sciage de chaque pieu s'opéroit ordinairement en trois minutes; & la différence du niveau, du plus haut au plus bas des pieux sciés, n'a jamais été de trois lignes. Elle manœuvroit avec une telle précision, qu'on a repris après coup des pilots coupés à quatre lignes trop haut ; & la scie enlevoit facilement cette cale de quatre lignes d'épaisseur.

Huit hommes suffisent pour tout le jeu de cette machine : quatre font le service des échaffauds; & les quatre autres font sans peine mouvoir la scie. Les pieux ayant depuis douze jusqu'à quinze pouces de diamètre, les ouvriers faisoient communément un pouce de sciage par minute : mais on a observé qu'en travaillant avec un peu plus de vîtesse, ils doubloient sans peine le travail, & que la section des pieux en étoit plus égale, plus belle & moins sujette à se gauchir; parce que par un mouvement lent, la moindre inégalité dans les bois, ou le plus petit dérange-

ment dans les manœuvres peuvent occasionner un faux engraînement, qui ne sçauroit être surmonté que par une vitesse uniforme. Aussitôt que tous les pieux de la pile furent sciés de niveau, on enleva la scie ainsi que le chassis de charpente, qui avoit servi à sa manœuvre, pour y introduire un caisson dont nous allons parler.

Article Quatrieme.

Construction du Caisson; Planche VIII.

Pendant que tout ce que nous venons d'expliquer ci-devant s'opéroit, on construisoit sur les bords voisins de la riviere dans un endroit commode, & sur un apontement élevé, un grand caisson à-peu-près de la longueur & largeur de la pile projettée, à dessein de le conduire ensuite dans cette enceinte, de le charger par la construction de la pile & de le faire échouer sur les pieux de fondation destinés à le supporter, en l'assujettissant avec la plus grande précision aux lignes de direction principales, tant sur la longueur que sur la largeur du pont.

Ce caisson A, (Pl. VIII, fig. 2, 3 & 4), avoit quarante-huit pieds environ de longueur de corps quarré, vingt pieds de largeur de dehors en dehors, & environ seize pieds d'élévation de bords, parce qu'on suppose deux pieds & demi de hauteur d'eau sur l'étiage.

Les deux extrémités B, B, étoient terminées en avant-becs, ou en triangles isocèles dont la base faisoit la longueur du corps quarré; & comme les deux côtés pris de dehors en dehors, avoient chacun treize pieds, il résulte que le caisson avoit en totalité soixante-cinq pieds de longueur: il étoit composé d'un fond plein C, tenant lieu de grillage, & construit de la maniere suivante.

Le pourtour du fond de ce caisson A, (fig. 2.), étoit formé par un cours de chapeaux D, conforme aux longueurs générales

qui viennent d'être prescrites : il avoit quatorze pouces de largeur sur treize pouces de hauteur, assemblés suivant l'art à la rencontre des pieces qui le composent. Ce cours de chapeaux D, fut en outre relié d'un côté à l'autre par trois barres de fer E, qui traversent la largeur du caisson, & sont encastrées de leur épaisseur dans un racinal, avec un gros anneau F, à chacune de leurs extrémités.

Le fond de ce caisson fut ensuite formé par des racinaux jointifs G, d'un pied de largeur & de neuf pouces de hauteur, dont les uns étoient assemblés vis-à-vis des montans à queue d'aronde I, & tous les autres à pomme grasse K, quarrément en dessous sur le chapeau D, afin de l'affleurer exactement, & de rendre sa superficie inférieure la plus plane possible.

Tous ces racinaux G, furent unis entr'eux sur le côté par de fortes chevilles de bois pour ne former qu'un même corps; & comme ils n'ont que neuf pouces de hauteur & que le chapeau D, d, a treize pouces, ce dernier fut entaillé de quatre pouces de hauteur sur quatre de largeur dans tout son intérieur, pour recevoir une longuerine L, l, de pareille longueur & de huit pouces de hauteur sur dix de largeur, laquelle recouvrit toutes les queues d'aornde I, & les pommes grasses des racinaux K, & fut chevillée de distance en distance avec de forts boulons m, traversant toute l'épaisseur du chapeau D. Pour mieux concevoir tous ces détails, il faut avoir recours à la *figure* 5, où nous avons développé tous les principaux assemblages des *figures* 2, 3 & 4, avec des lettres italiques correspondantes aux lettres capitales de ces mêmes figures. Contre la piece L, l du côté de l'intérieur fut placé un autre cours de longuerines N, n, de huit pouces de largeur sur un pied de hauteur pour excéder de quatre pouces le premier cours L, l, lequel étoit pareillement boulonné avec la solidité requise. Tout l'intervalle du fond du caisson entre ce second cours de longuerines ayant quinze pieds dix pouces de largeur, fut ensuite garni de madriers O, o, de quatre pouces d'épaisseur bien

jointifs & posés suivant la longueur du fond pour couper à angles droits les joints des racinaux G, sur lesquels on les chevilla. L'épaisseur totale du fond avoit par ce moyen treize pouces, & le second cours intérieur de longuerines N, n, se trouvoit élevé de huit pouces au-dessus des madriers O, o.

On avoit prémédité, en construisant le fond du caisson, ainsi que les bords dont il sera question ci-après, de bien calfater, gaudroner, garnir de mousses & palâtres, tous ses joints, afin que l'eau n'y pût pénétrer ; attention qui doit faire toute la sûreté d'un semblable ouvrage ; mais lors de l'exécution, on se contenta de se servir de *féries*, suivant la construction ordinaire des bateaux. Ces feries se font en pratiquant une espèce de rainure p (*fig.* 5), d'environ un demi-pouce de hauteur sur tous les joints de l'intérieur du caisson, ayant à-peu-près pareille profondeur, & terminée en triangle dans l'épaisseur du joint. Cette rainure se remplit ensuite de mousse chassée avec force par des ciseaux ou coins de bois à coups de marteaux. Sur cette mousse s'applique une espèce de latte que les Ouvriers nomment *gavet* : elle a neuf lignes de largeur, trois d'épaisseur, & est percée à distances égales pour recevoir les clous sans s'éclater, & on a soin de la conserver humide en la laissant tremper dans l'eau jusqu'à ce qu'on l'emploie. Ce gavet est fixé sur tous les joints intérieurs garnis de mousse avec des clouds à ropique, qui entrent dans la rainure, l'un à droite, l'autre à gauche alternativement. C'est ainsi que les bords & le fond du caisson furent étanchés.

Avant cette derniere opération, on avoit élevé sur dix pieds ½ de hauteur, les bords P, p du caisson qui doivent être posés sur le cours intérieur de longuerines E, dont nous avons parlé, & formés de pièces ou poutrelles de six pouces de grosseur & des plus grandes longueurs possibles, bien droites, dressées à la besique, & assemblées entr'elles à mi-bois dans tous leurs abouts.

Ces pièces furent posées horisontalement les unes sur les autres, bien reliées entr'elles dessus & dessous par des chevilles de bois en croix, & placées à l'affleurement du parement extérieur des longue-

rines L, l, pour qu'il reste quatre pouces de vuide entre le parement intérieur & celui du dehors du second cours de longuerines N, n. Ce vuide avoit été ménagé pour retenir le pied des madriers jointifs de quatre pouces d'épaisseur & d'un pied de largeur, qui devoient être placés debout & chevillés contre les poutrelles pour en croiser les joints à angles droits ; mais la solidité des bords par les seules poutrelles ayant paru suffisante, on s'est déterminé à supprimer les madriers, & à y substituer de simples piéces R, R en écharpe, tant dans les faces que dans les avant & arriere-becs : en conséquence ce vuide réservé pour tenir le pied des madriers, fut rempli par une piéce de bois T, t.

Pour empêcher le devers des bords du caisson, & pouvoir en même-tems leur faire abandonner le fond C, lorsqu'on le jugeroit à propos, il fut placé des montans H, h au nombre de dix-huit pour le dehors, & de quatorze pour le dedans, lesquels furent espacés suivant qu'il est indiqué sur les plans & profils (fig. 2, 3 & 4). Ces montans H, h furent assemblés à demi-queue d'aronde dans le chapeau D, d pour l'extérieur, & dans la longuerine N, n pour l'intérieur, c'est-à-dire, qu'ils avoient un de leurs côtés coupé à plomb, & l'autre en demi-queue d'aronde, devant laquelle étoit réservée dans la mortoise X, x du chapeau D, la place d'un coin de bois Y, y qui pouvoit s'enlever facilement tout seul en frappant sur les montans H, h, lesquels alors s'enfonçoient de deux pouces dans ladite mortoise, au moyen d'un vuide qu'on avoit réservé exprès entre le fond d'icelle & le dessous des montans.

On a relié ensuite sur les bords & dans le haut du caisson les montans H, h, au moyen d'un tenon ménagé au-dessus de ces montans, lequel s'embreve dans des entre-toises Z de huit pouces de grosseur, qui, en traversant toute la largeur du caisson, servent à entretenir ensemble solidement tous les bords.

Les faces des parties triangulaires du caisson furent aussi fixement arrêtées vers les côtés par trois rangs de courbes \mathcal{C}, posées l'une sur l'autre dans les angles d'épaulement ; & les poutrelles des faces & des

côtés furent encastrées les unes dans les autres à mi-bois dans leur rencontre, afin que lorsqu'il faudra démonter les bords, les faces & côtés d'une moitié du caisson, ne forment en s'abattant qu'une seule piéce en s'ouvrant par les angles des pointes, pour se relever sur l'eau, & pouvoir être ainsi conduites à flot dans le chantier.

Article Cinquieme.

Description de l'apontement sur lequel fut construit le caisson, & de la maniere dont il fut lancé à l'eau ; Planche IX.

Comme la pesanteur & la grande superficie du caisson pouvoit faire naître beaucoup de difficultés pour le mettre à flot, il fut construit dans un lieu commode sur le bord de la riviere, & établi sur diverses files de poteaux & de chapeaux, où il fut chevillé dessus & disposé de maniere à pouvoir être lancé à l'eau par le travers : voici quel étoit l'arrangement de cet apontement ou échaffaudage.

Le caisson A (Pl. IX. fig. 1.) qui pouvoit peser à-peu-près deux cens milliers, fut établi sur trois files de pieux B, C, D paralleles, dont deux étoient placées sur les bords suivant sa longueur, & l'autre au milieu. Chaque file étoit coëffée d'un chapeau E, F, G, bien chevillé, dont le dessus étoit à trois pieds sur l'étiage. Celui F de la file du milieu étoit arrondi en espèce de genouil, & le caisson placé de maniere que la ligne du centre de gravité se trouvoit d'environ six pouces plus du côté des terres que de celui de l'eau ; ce qui donnoit à toute cette partie une charge excédente d'environ douze milliers.

Sur ces chapeaux étoient de grandes piéces H d'un pied de gros, devant servir de chantiers ou coulisses, & que pour cet effet on avoit eu soin d'enduire de suif ou de savon. Le caisson ayant été d'abord établi de niveau, ainsi qu'il est exprimé, ponctué a, a, sur les chantiers h, h ; lorsqu'il a été question de le lancer à l'eau, on a commencé par des retraites I sur le chapeau E de la file des

pieux *B* du côté des terres : tous les abouts des grands chantiers *H* ont ensuite été récepés à la hauteur de l'eau, ainsi que tous les pieux de la file intérieure *D* qu'on a recoëffés du même chapeau *G*. Ce travail fait, on a déchargé par de petits poteaux ou chandelles sur ce chapeau tous les abouts des grandes coulisses *H* qui ont été entaillées en-dessous, de manière à pouvoir en les abattant former une pente de trois pouces par pied, & à les faire butter sur ce chapeau *G*, afin de les empêcher de couler avec le caisson. On avoit en outre, pour plus grande sûreté, pris la précaution de les retenir par des chantignolles *K* contre la file de pieux du milieu, & on avoit relié chaque file de pieux entr'eux par une entre-toise *L*.

Sur le chapeau *G*, placé à l'affleurement de l'eau, furent chevillés dix autres grands chantiers *M*, d'un pied d'épaisseur, placés dans l'eau, suivant une même pente, pour donner la direction au caisson, lorsqu'il abandonneroit les grands chantiers *H*, sur lesquels il avoit été construit.

Pour lancer le caisson à l'eau, on fit partir de dessous le chapeau *G* tous les étais qu'on y avoit placés ; on enleva ensuite avec plusieurs grands abattages *O, O*, le caisson, en chargeant à proportion sur les retraites *I*. Pendant cette opération, à quinze toises dans la rivière & parallèlement au caisson, il y avoit un grand bateau amarré par des ancres sur lequel on avoit placé un tour qui servoit à attirer le caisson par un cable *N* pris sur l'anneau du milieu : à l'aide de tous ces secours, le caisson s'abattit très-lentement sur le chapeau *G*, sans aucune secousse, & dans l'instant il se détacha & se mit à flot sans souffrir la moindre rupture, en prenant deux pieds & demi d'eau environ.

Article Sixième.

Opération pour placer le Caisson sur les Pilotis, & enlever ses bords après la construction de la Pile.

Lorsque le caisson fut mis à flot, on le conduisit en aval du pont à l'entrée de l'enceinte dont nous avons parlé, après avoir scié les pieux d'enveloppe à trois pieds sous l'étiage dans cet endroit à l'effet de l'introduire : on se servit pour cela de treuils ou palans que l'on plaça sur l'échaffaud de la pointe de l'enceinte en amont, dont les cordages furent attachés aux anneaux des angles d'épaulemens F qui avoient précédemment servi à le lancer à l'eau.

Le caisson ayant été introduit dans l'enceinte, on s'occupa des opérations nécessaires pour le placer dans la direction des capitales 9, 9 & 10, 10 (*fig* 1, *Pl. VIII.*) de la longueur & largeur du pont. On y parvint, tant par des cordages attachés à différens anneaux du grillage, que par des moises ou coulisses G (*fig.* 2, *Pl. IX*), fixés sur les angles d'épaulemens des bords du caisson, pour recevoir le bout d'une autre piece saillante B, placée horisontalement sur l'échaffaud d'enceinte C.

Ces pieces B assujetties aux repaires convenables, tant pour leur saillie que pour leur direction avec les capitales, retenant ainsi tout le caisson dans la position où l'on vouloit le fixer, lui permirent de descendre sans s'écarter, à mesure que l'on construisoit par charge égale la maçonnerie D de la pile, dont le plan W (*fig.* 1 & 2, *Pl. VIII.*) avoit été préalablement tracé sur le fond dudit caisson. Il est à observer que ces attentions exigeoient la plus grande précision, parce que le caisson ne devant aller à fond qu'à proportion de sa charge, doit rester nécessairement dans la position où on le fait échouer.

Comme il n'étoit pas possible d'espérer de bâtir par charge égale dans le caisson, & qu'il pouvoit arriver que les endroits où l'on

placeroit d'abord les pierres, le fiſſent enfoncer dans l'eau plus d'un côté que de l'autre ; pour pouvoir le reconnoître facilement & en même-tems le redreſſer, après avoir vérifié qu'il étoit bien de niveau, on attacha avec des clous ſix ficelles aux traverſes Z du caiſſon ; ſavoir, une vers chacun des angles des avant & arriere-becs, & les quatre autres à chaque angle d'épaulement : on fixa bien d'à-plomb ces ſix ficelles ſur les bords du plan W tracé ſur le fond du caiſſon : alors en bâtiſſant, on recommandoit aux ouvriers de placer toujours la hauteur de leurs pierres parallelement à ces ficelles, de ſorte qu'à l'aide de cette précaution, quelque ſituation que pût prendre le fond du caiſſon, lorſqu'il étoit chargé plus d'un côté que de l'autre, on parvenoit à rétablir l'égalité, & à le faire deſcendre peu-à-peu à-plomb.

Il n'eſt pas inutile de remarquer que dans l'exécution de quelques-unes des piles de ce pont, on employa un moyen fort induſtrieux pour parvenir à faire aſſeoir bien quarrément, & ſans pancher plus d'un côté que de l'autre, le fond du caiſſon ſur les pieux lors du contact ; ce procédé eſt de M. de Ceſſart qui a beaucoup contribué par ſon intelligence à la perfection des manœuvres de l'opération que nous décrivons. Lorſqu'il n'y avoit plus que cinq ou ſix pouces d'eau pour que le fond du caiſſon, reconnu bien de niveau, échouât ſur les pieux, cet Ingénieur ayant fait huiler les joints des premieres aſſiſes, fit percer à la fois un trou de tarriere de deux pouces de diametre à quatre ou cinq pieds du fond du caiſſon vers chacun des angles d'épaulemens ; après qu'il eut laiſſé entrer ſuffiſamment d'eau par ces ouvertures pour faire échouer le caiſſon ſur les pieux, il fit auſſi-tôt boucher ces trous par de groſſes chevilles, puis il ſe hâta d'ajoûter aſſez de maçonnerie dans le caiſſon pour l'aſſujettir, & enfin il fit pomper l'eau qu'il avoit introduit. Ce procédé doit paroître d'autant plus avantageux, qu'en ſuppoſant que le caiſſon ne fût pas placé quarrément ou dans la direction néceſſaire ſur les pieux, il eſt aiſé, avant de poſer de nouvelle maçonnerie, & en pompant une par

tie de cette eau, de se relever pour le rétablir convenablement, ce qui n'est guères possible autrement. Le seul inconvénient qui peut résulter de cette pratique, est que les joints des premieres assises sont de toute nécessité un peu mouillés malgré qu'on les huile, mais cela ne sçauroit être de conséquence, vû qu'on peut les refaire aisément ensuite.

A mesure que le caisson enfonce, pour soutenir la pression de l'eau qui forceroit nécessairement les bords du côté de l'intérieur, on met successivement des étrésillons entre les bords du caisson & chaque cours d'assise de pierres. Le caisson, regle générale, prend quinze pouces d'eau à chaque pied de hauteur de maçonnerie qu'on y place; ainsi plus les eaux sont profondes, plus il faut de hauteur de maçonnerie pour le faire échouer sur les pilots. A l'aide de toutes les précautions que nous venons de décrire, le fond du caisson échoua parfaitement de niveau sur les pieux: ce que l'on reconnut par les montans gradués B en dehors, & placés à dessein aux quatre angles d'épuilement. On a seulement remarqué qu'il s'étoit fait un tassement uniforme de cinq à six lignes, provenant, suivant les apparences, de la compression des bois du fond du caisson sur les têtes des pieux qui y entrerent de quelques lignes; car c'est ordinairement l'effet des bois de fil, quand ils sont placés sur les bois de bout.

Plus on apporte de promptitude à l'exécution des différens travaux précédens, sans nuire à la précision qu'ils exigent, plus on doit espérer un heureux succès. Le caisson étant bien étanché, on travaille dedans sans inquiétude, & en cas qu'il s'y fasse quelques filtrations, l'épuisement s'en fait sans peine en y plaçant des chapelets. La maçonnerie s'éleve à sec jusqu'à la hauteur des retombées des voûtes, où l'on laisse l'encorbellement ordinaire, pour asseoir les cintres de charpente qui doivent être placés entre les piles pour la construction de chaque arche. La figure deuxieme de la Planche X représente la coupe de la moitié d'une pile élevée sur le fond du caisson qui pose sur les pieux M, récepés bien de niveau, &c.

Dans

Dans les commencemens de la construction de ce pont, on se servit de deux grues placées sur l'échaffaud d'enceinte, qui transportoient les pierres toutes taillées depuis les bateaux où elles étoient voiturées, jusqu'à leur place ; mais comme on s'apperçut que les ouvriers paroissoient inquiets & effrayés de voir sans cesse ces énormes fardeaux suspendus au-dessus de leur tête, on réforma ces machines. Pour y suppléer, on plaça les pierres, en sortant des bateaux, sur des traineaux que l'on conduisoit où l'on vouloit, par des plans inclinés, à l'aide d'un treuil posé sur le haut des traverses du caisson. Lorsque la maçonnerie fut parvenue à une hauteur suffisante, & que les mortiers furent jugés secs, on se prépara à détacher les bords du caisson, après avoir toutefois terminé le travail de l'enceinte.

Ce travail consiste à enlever les échaffauds, & à arracher, ou, quand cela ne se peut facilement, à scier le reste des pieux d'enceinte à la même profondeur que ceux de la pointe d'aval, c'est-à-dire, à trois pieds sous les plus basses eaux, au moyen de la machine à récéper. Après que tous ces pieux sont sciés ou arrachés, on procéde à l'enlevement des bords du caisson, parce qu'alors ils ont la liberté & l'espace nécessaire pour se mettre à flot.

Cette opération se fait en enlevant les entre-toises Z, (Pl. VIII, fig. 2, 3 & 4) liées aux montans H, h, par un tenon dont on ôte la cheville ; alors en frappant à côté du tenon, on fait entrer le bas u des montans, de deux ou trois pouces dans les mortoises x pratiquées dans le chapeau d, lesquels font remonter & sortir de leurs places les coins de bois y, qui retiennent les bords du caisson. Les développemens de la *figure cinquieme* rendent cet arrangement palpable.

Les avant & arriere-becs n'offrirent pas plus de difficultés ; en frappant sur leurs montans, les bords du caisson se détacherent aussi, & se séparerent en deux parties égales au milieu des pointes des avant & arriere-becs. De crainte que ces bords ne s'abattissent tout d'un coup, on avoit eu la précaution de les retenir par le moyen de

quelques grands bateaux, de sorte qu'ils tomberent lentement sur leur plus grande superficie, & furent facilement ensuite conduits à flot dans le chantier, à l'aide de cordages passés dans des anneaux de fer S, S que l'on remarque dans leur intérieur, afin d'être remployés à un nouveau caisson pour la construction de la pile suivante.

Lorsque la pile fut ainsi isolée sur ses fondations, & que les pieux d'enceinte E (*figure* 2, *Planche IX*) furent arrachés ou du moins récepés le plus bas possible, & qu'enfin les fascines F eurent été enlevées, on se servit de deux grands bateaux que l'on disposa parallelement à la longueur de la pile sur la ligne des pieux d'enceinte, à l'aide desquels on garnit de gros quartiers de pierre & de moilon K, le pied de la pile L, jusqu'à la hauteur du milieu de la deuxieme retraite, c'est-à-dire, jusqu'environ à quatre pieds & demi au-dessus des pieux de fondation, en formant de toutes parts un talud, & l'on finit par égaliser le sable qui s'étoit amassé au pourtour de la pile. La *fig.* 3, *Pl. IX*, fait voir la moitié de la pile dégagée des bords du caisson, & garnie dans le bas de quartiers de pierre. On peut remarquer qu'on n'a pas rempli de maçonnerie l'intervalle I des pieux, parce qu'il avoit trop peu de hauteur, & qu'il s'est comblé de sable aussi-tôt que les fascines eurent été enlevées : cependant si la place le permettoit, nous croyons qu'il seroit bon de garnir de moilons l'intervalle desdits pieux récepés, avant d'y placer le caisson.

Toutes les piles du pont de Saumur, à l'exception de la premiere, ont été fondées de cette maniere l'une après l'autre jusqu'à la naissance des arches : alors, pour terminer cet ouvrage, il ne fut plus question que de placer les ceintres de charpente sur les corbeaux de pierre ménagés sur les flancs des piles, afin d'en construire les voûtes des arches à l'ordinaire.

La construction de la derniere culée de ce pont (car la premiere avoit été exécutée comme de coutume) n'offrit pas plus de difficultés que les piles ; il n'y a eu de différence que la forme du caisson qui fut relative à celle de la culée : après qu'on l'eut conduit

à l'emplacement qui lui étoit destiné, il n'y eut d'autre attention à avoir, avant de le charger de maçonnerie, que d'empêcher le devers que pouvoit occasionner son irrégularité de forme ; ce qui fut obvié en plaçant trois chaînes de fer qui traversoient le caisson, une à chaque angle d'épaulemens, & la troisieme dans le milieu.

Article Septieme.

Résumé des avantages de cette construction.

En récapitulant ce que nous venons d'exposer, pour construire un pont sans batardeaux ni épuisemens, il résulte qu'après avoir reconnu l'endroit de la riviere où l'on veut le placer, il faut, 1°. assurer les lignes capitales qui doivent passer par le milieu de la longueur & largeur de chaque pile ; 2°. enfoncer les pilotis nécessaires au refus du mouton dans les espaces indiqués par le plan ; 3°. introduire la machine à scier, au moyen de laquelle on parvient à récéper les pieux bien de niveau au-dessous de l'eau à la profondeur que l'on desire ; 4°. faire approcher un caisson ou grand bateau construit pendant les opérations précédentes dans un lieu commode sur les bords voisins de la riviere ; 5°. le placer dans la direction de la pile & à-plomb des pilots récépés, sur la tête desquels on le fait échouer en le chargeant ; 6°. construire à sec, à l'abri des hauts-bords du caisson, la maçonnerie de la pile jusqu'à la naissance de la voûte du pont ; 7°. enfin faire partir les bords du caisson, quand on juge que les mortiers ont fait corps, & les conduire dans le chantier pour être remployés à la construction d'un autre.

Les avantages de ce nouveau procédé qui a mérité l'approbation unanime, sont palpables, soit par rapport à l'économie, soit par rapport à la suppression d'une infinité d'opérations, de soins & de peines qu'occasionne la construction ordinaire des ponts par batardeaux & épuisemens. Au lieu de quatre cents hommes que les

épuisemens ordinaires peuvent exiger, neuf ou dix hommes font toute la manœuvre : il est même d'expérience que l'on peut fonder plus bas sous les eaux par cette méthode, que par épuisement ; car en 1757 les pilots furent coupés à sept pieds sous l'eau avec la machine à scier ; en 1758, dans la pile suivante à dix pieds ; & en 1759, vers le milieu du pont jusqu'à quinze pieds : or dans une riviere où le terrain est aussi criblé de sources que la Loire, jamais les épuisemens n'eussent certainement permis de descendre à beaucoup près aussi bas (a). Il y a nombre de cas où l'on a été obligé de renoncer à faire des ponts, comme à Rouen, par exemple, dont cette méthode faciliteroit l'exécution. Il faut encore observer que la maçonnerie se construisant à sec dans le caisson, les mortiers ont le tems de faire corps & d'acquérir de la consistance ; au lieu que par les moyens ordinaires les assises sont presque toujours déjointoyées, attendu l'on se hâte de supprimer les pompes, pour diminuer les frais considérables qu'elles occasionnent. De plus, on n'est pas obligé de travailler la nuit, & l'on peut prévoir au juste par ce moyen la dépense de ces sortes d'ouvrages, ce qui est impossible d'ailleurs, à cause des inconvéniens & des vicissitudes des épuisemens : enfin le peu d'embarras de cette construction met à même de fonder, si l'on veut en une campagne, un pont, quelque considérable qu'il soit.

Quant à la dépense, il résulte d'un état de comparaison, que nous avons vu, entre ce qui a été déboursé pour fonder une pile du même pont avec épuisement, & ce qu'il en a coûté pour fonder une semblable pile sans épuisement, qu'il y a plus de ⅓ à bénéficier sur les dépenses des fondations d'un pont en se servant de la nouvelle méthode : objet d'économie de très-grande importance dans des travaux qui coûtent souvent plusieurs millions.

(a) Mercure de France, Octobre 1761.

EXPLICATION DES PLANCHES.
Planche VIII.

La *Figure premiere* représente la moitié de la fondation d'une pile prise suivant la ligne 9, 9 des avant & arriere-becs.

1, 1, Pieux d'enceinte de dix pouces de diametre, distants de dix-huit pouces d'axe en axe.

2, 2, Pieux d'épaulement ou d'angle de la file des pieux.

3, 3, Pieux d'apontement.

4, 4, Pieux de fondations de la pile.

5, Pieu d'épaulement du caisson.

6, Traverses qui relient ensemble les pieux 1 & 3 pour établir l'échaffaud d'enceinte.

7, Chapeau qui coëffe les pieux d'enceinte.

8, Fascines.

10, 10, Ligne capitale passant par le centre de la pile.

Les *Figures deuxieme, troisieme & quatrieme* expriment le plan, les élévations, & les coupes du caisson suivant sa longueur & sa largeur.

Nota que nous avons lié ensemble l'explication de ces trois figures, en donnant des lettres de renvoi semblables aux mêmes objets, afin qu'on apperçoive mieux leurs correspondances dans leurs diverses situations.

A, Caisson.

B, B, Avant & arriere-becs.

C, Fond plein du caisson composé de racinaux jointifs.

D, Chapeau du caisson.

E, Barres de fer qui traversent le caisson.

F, Anneaux fixés à la barre de fer.

G, Racinaux jointifs composant le fond du caisson.

H, Montans servant à contenir le bord du caisson.

I, Queue d'aronde des racinaux, pratiquée vers les montans, *fig.* 2.

K, Figures 3 & 4, Pomme grasse des racinaux.

L, Longuerine.

N, autre Longuerine.

O, Medriers de quatre pouces d'épaisseur.

P, Bords du caisson.

Q, Poutrelle, *fig.* 3 & 4.

R, Piece en écharpe, *fig.* 3.

S, Anneaux servant à conduire les bords du caisson à l'attelier après leur enlevement, *fig.* 3 & 4.

T, Piece de bois qui a rempli l'intervalle entre les bords du caisson & la longuerine *N*.

W, Plan de la maçonnerie de la pile dans le fond du caisson, figures 1 & 2.

X, Mortoise, *figure* 2, dont on voit la forme en *x fig.* 5.

Y, Coin servant à contenir les montans du caisson.

Z, Entre-toises servant à lier les bords du caisson par le haut.

&, Courbes des angles d'épaulement du caisson.

La Figure cinquième développe tous les différens assemblages de charpente des *figures* 2, 3 & 4, avec des lettres italiques qui sont les mêmes que les capitales de ces figures.

d, Assemblages des pieces de bois qui forment les chapeaux.

d", Petit coin placé à l'endroit *f*" dans l'assemblage des chapeaux, pour empêcher de se retirer les pieces de bois qui les composent.

d, Chapeau où est pratiquée une mortoise *x* au droit de chaque montant *h* : dans laquelle mortoise est placée la queue d'aronde *u* du bas du montant, ainsi que le coin *y*, servant à le contenir.

***, représente la saillie du haut du montant, entre laquelle on laisse le même espace que dans le fond de la mortoise *x*.

g, Racinaux.

h, Montans terminés par le bas *u* en demi-queue d'aronde.

k, Pomme graffe des racinaux.
l, Longuerine.
m, Boulon de fer.
n, autre Longuerine.
n', *l'*, Affemblages des deux cours de longuerines.
o, Madriers.
p, Poutrelles.
q, Féries.
t, Piece de bois rémpliffant l'intervalle entre les bords du caiſſon & la longuerine *n*.
x,x, Mortoiſes.
y, Coins de bois.
&, Courbe.

PLANCHE IX.

La Figure premiere repréſente le caiſſon ſur ſon apontement dans le moment qu'il va être lancé à l'eau.

a, a, exprime par des lignes ponctuées le caiſſon élevé ſur ſon apontement horiſontalement, & ſupporté par les chantiers *h, h*.

g, fait voir la ſituation du chapeau *G*, avant qu'on eût récepé le pieu *D*, pour faire pancher le caiſſon, & le faire couler dans l'eau.

A, Caiſſon dans l'action d'être lancé à l'eau par ſon travers.

B, C, D, trois files de pieux d'apontement, élevés ſur le bord de la riviere.

E, F, G, Chapeaux dont celui *F* eſt arrondi en forme de genouil.

H, Chantier ou couliſſe incliné ſur le pieu *D* récepé à cet effet, avec une entaille par-deſſous pour empêcher le chantier de gliſſer avec le caiſſon.

I, Retraite.
K, Chantignoles.
L, Entre-toiſes pour lier enſemble les trois files de pieux.
M, autres chantiers.

N, Cable attaché à l'anneau du milieu du caisson d'une part, & de l'autre à un tour placé sur un bateau.

O, O, Abatages.

P, Coupe des bords de la riviere.

La Figure deuxieme fait voir une moitié de la pile élevée dans le caisson qui repose sur les pieux de fondations.

A, Caisson.

B, Piece saillante, dont le bout se peut mouvoir dans une rainure G fixée sur l'angle d'épaulement du caisson, pour le diriger bien de niveau lorsqu'il échoue.

C, Échaffaud.

D, Maçonnerie de la pile.

E, Pieu d'enceinte.

F, Fascines.

G, Montant du caisson.

H, Bords du caisson.

La Figure troisieme représente une moitié de la pile, lorsque les bords du caisson sont enlevés.

L, Corbeaux de pierre réservés pour placer les ceintres de charpente pour construire l'arc de la pile.

I, Sable qui remplit le petit vuide resté entre les pieux.

K, Gros moilons dont on environne la pile pour l'accoter de toutes parts.

M, M, Pieux récepés.

N, N, Hauteur de l'étiage.

O, Hauteur de l'eau.

LES PLANCHES X ET XI représentent la machine à scier les pieux en plan, profil & élévation, avec des lettres capitales correspondantes pour les mêmes objets.

A, Chassis de fer qui supporte le mouvement de la machine.

B, Feuille de scie.

C, C, Montans des petits crics destinés à élever ou baisser le chassis de fer qui porte la scie.

D,

D, Avance du châssis servant de pièce de garde à la scie.

E, E, Montans de fer servant à serrer les grapins.

F, F, Grapins.

G, Pieu à demi scié.

H, H, Léviers horisontaux servant à procurer le mouvement latéral à la scie.

I, I, Extrémités des léviers H.

K, K, Demi-cercle portant la scie.

L, L, Pivots reliés par une double entre-toise, & ayant leurs extrémités inférieures encastrées dans une coulisse M.

N, Petite élévation servant de points d'appui au centre des léviers H (fig. 2, Pl. X).

O, O, Quatre rouleaux de cuivre roulant sur autant de plaques de tôle.

P, Base d'un triangle équilatéral (Pl. XI), dont le sommet est fixé au milieu d'une traverse horisontale Q.

R, Coulisse.

S, S, Mouvement latéral de la scie, exprimé par des lignes ponctuées.

T, T, Ouvertures ovales pratiquées à l'extrémité des bras de léviers.

V, Pivots fixés sur le demi-cercle de la scie.

X, Second demi-cercle.

Y, Renvois.

Z, Z, Pivots.

&, Vanages, Pl. XI.

a, a, Châssis de charpente qui supporte la machine.

b, b, Clefs des grapins.

c, c, Cylindres, ou rouleaux du châssis de charpente de la machine.

d, Autre grand châssis traversant la largeur de la pile, d'un côté à l'autre du grand échaffaud d'enceinte g, g, & soutenu sur des rouleaux c, c.

f,f, Roues des crics supérieurs servant à élever, ou à abaisser le châssis de fer sur lequel est fixée la machine.

h, h, Ouvriers qui font mouvoir la machine.

i, i, Traverses des bras de lévier.

k, k, Bras de lévier.

l, l, Coulisses pratiquées pour opérer le mouvement latéral *Pl. X*.

m, m, Cric horisontal ou crémailler.

n, Roue de communité du cric.

o, Autre roue portant le régulateur.

p, Clef du régulateur.

q, Montant du régulateur.

r, Maître-Ouvrier gouvernant la scie.

s, s, Roulettes portant sur des plaques de tôle, pour servir au mouvement de chasse & de rappel, *Pl. X*.

t, t, Rainure portant les bouts de la coulisse l.

w, Cercle que suit le Maître-Ouvrier en faisant tourner le régulateur.

u, u, Pieux déjà récepés.

x, x, Pieux à réceper.

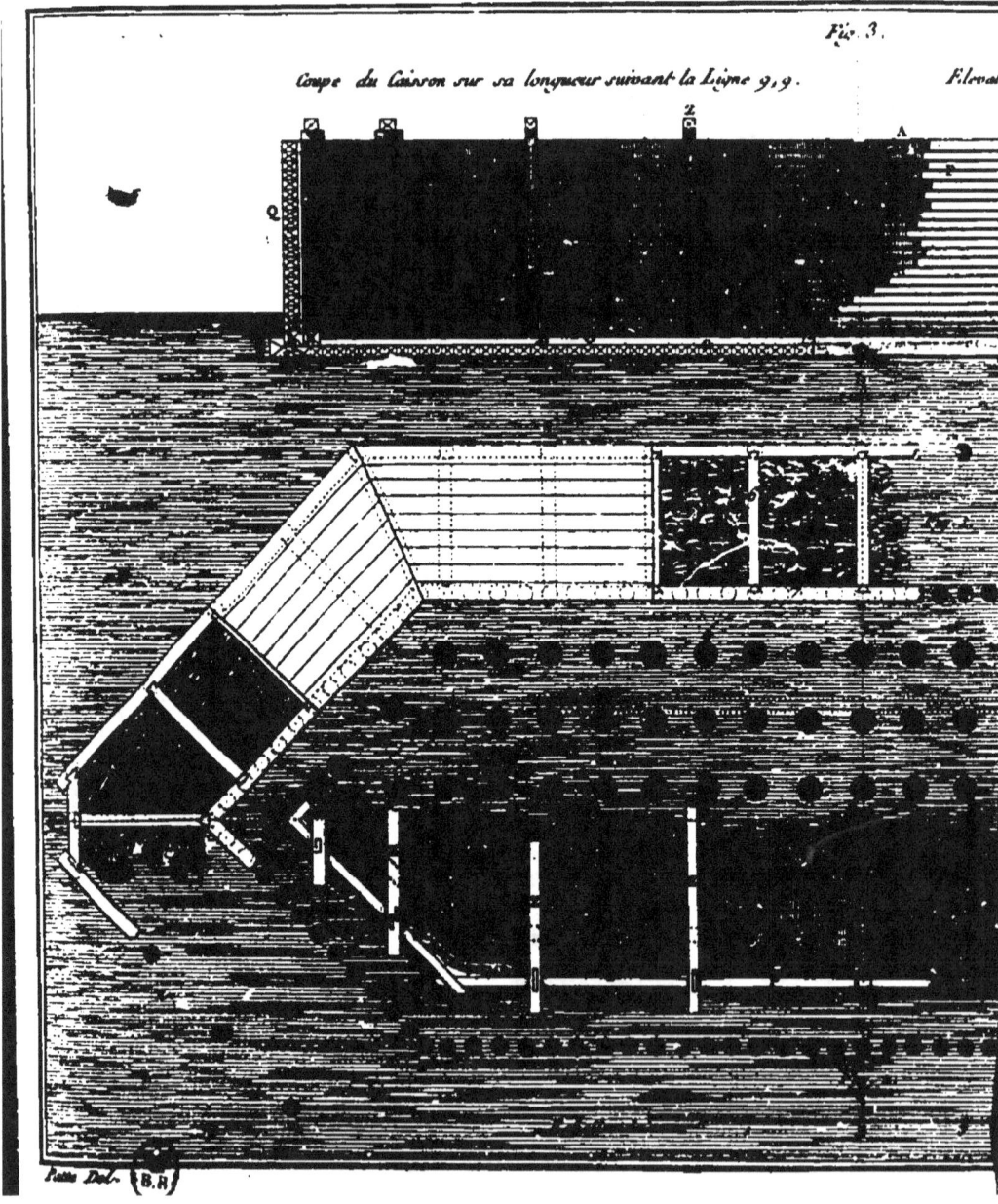

Fig. 3.

Coupe du Caisson sur sa longueur suivant la Ligne 9,9.

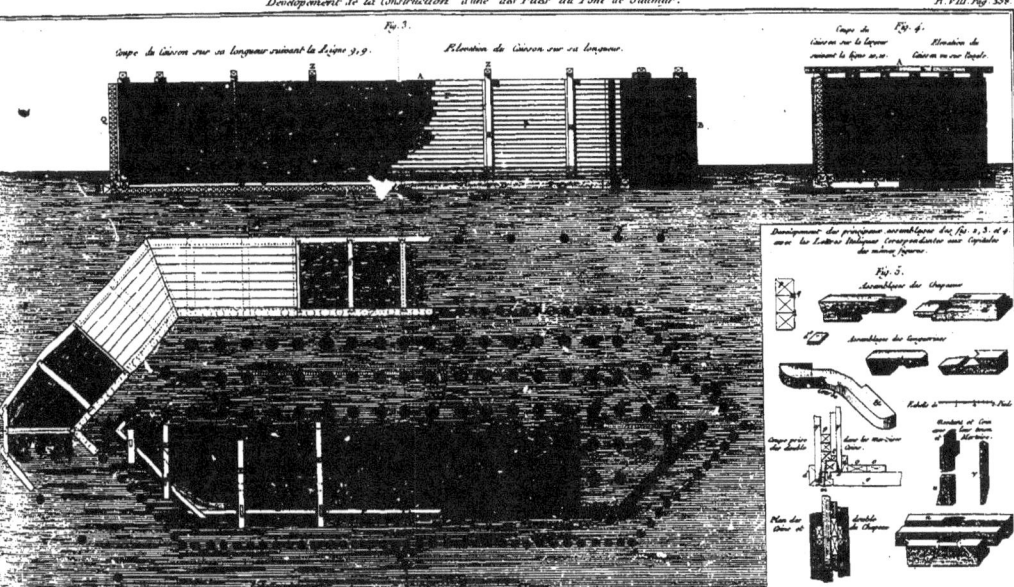

Pl. IX. Pag. 258.

Coupe de la Pile suivant la ligne 10, 10 du Plan du Caisson.

Fig. 3. Fig. 2.

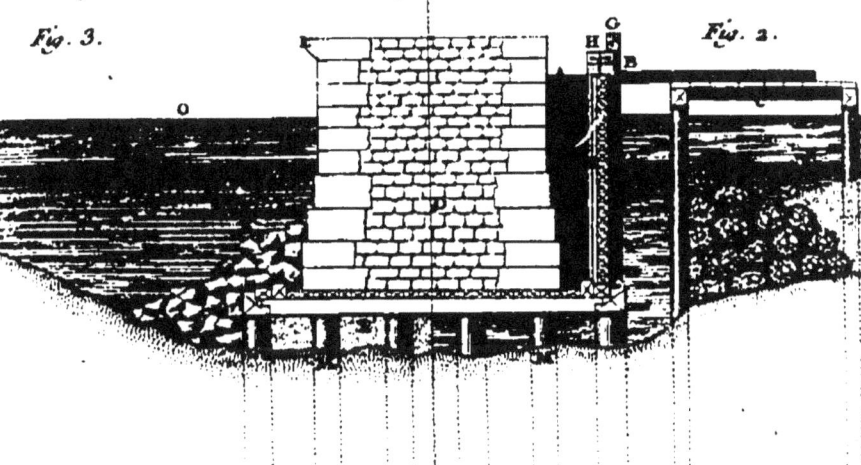

Vue du Caisson sur son apontement.

Fig. 1.

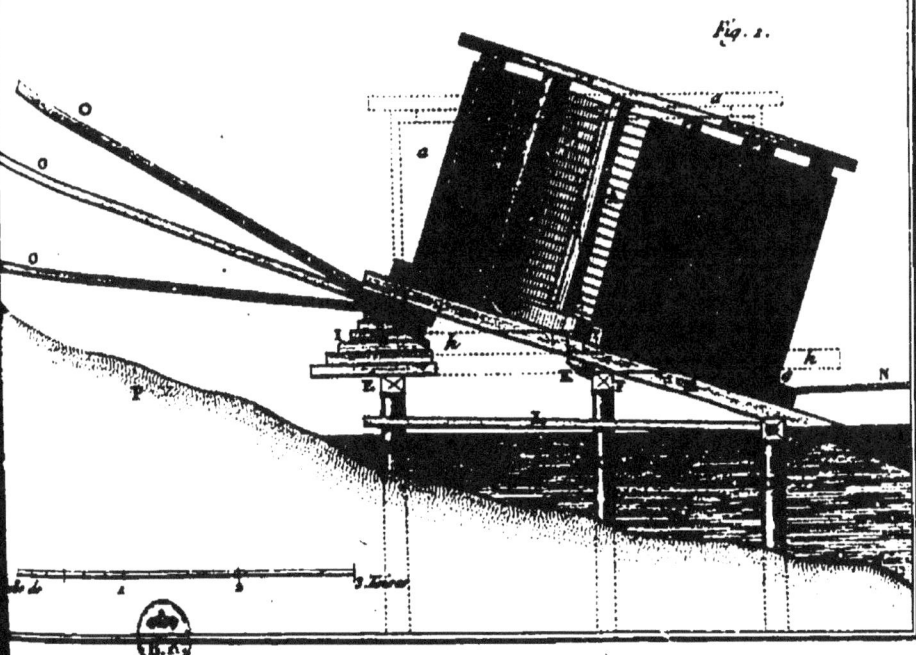

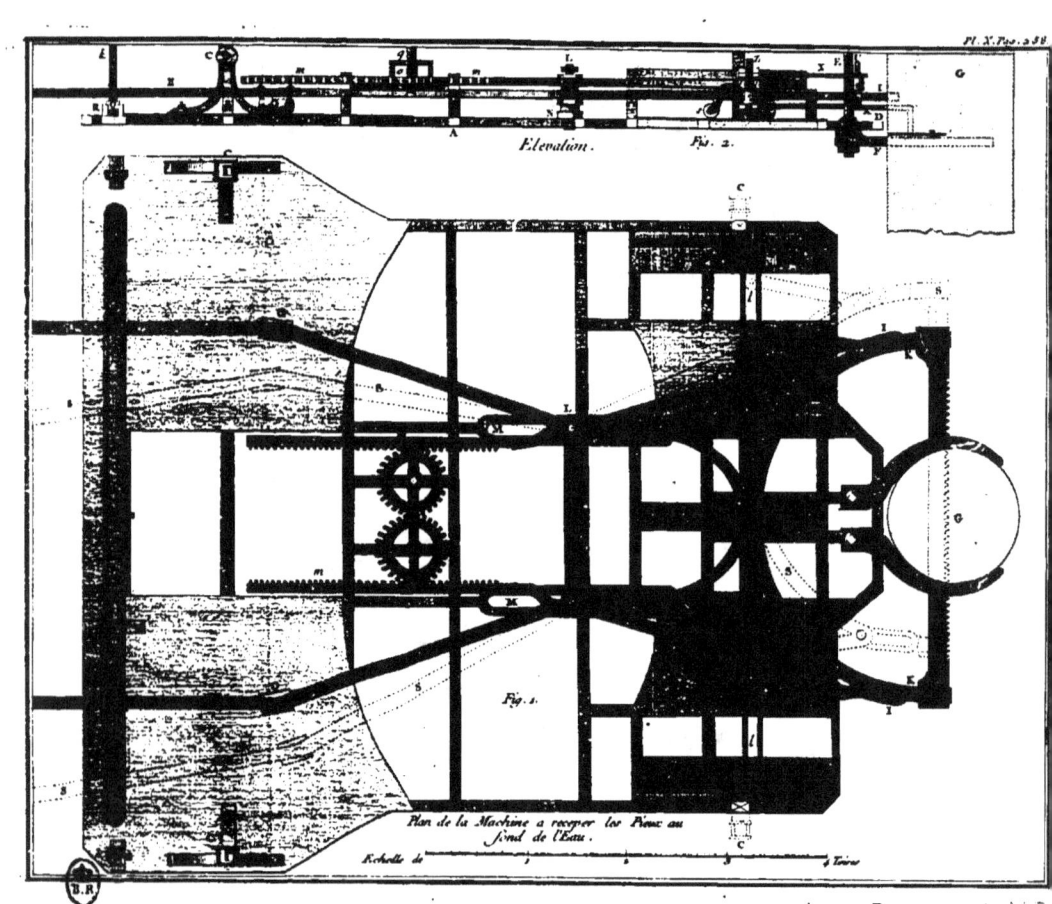

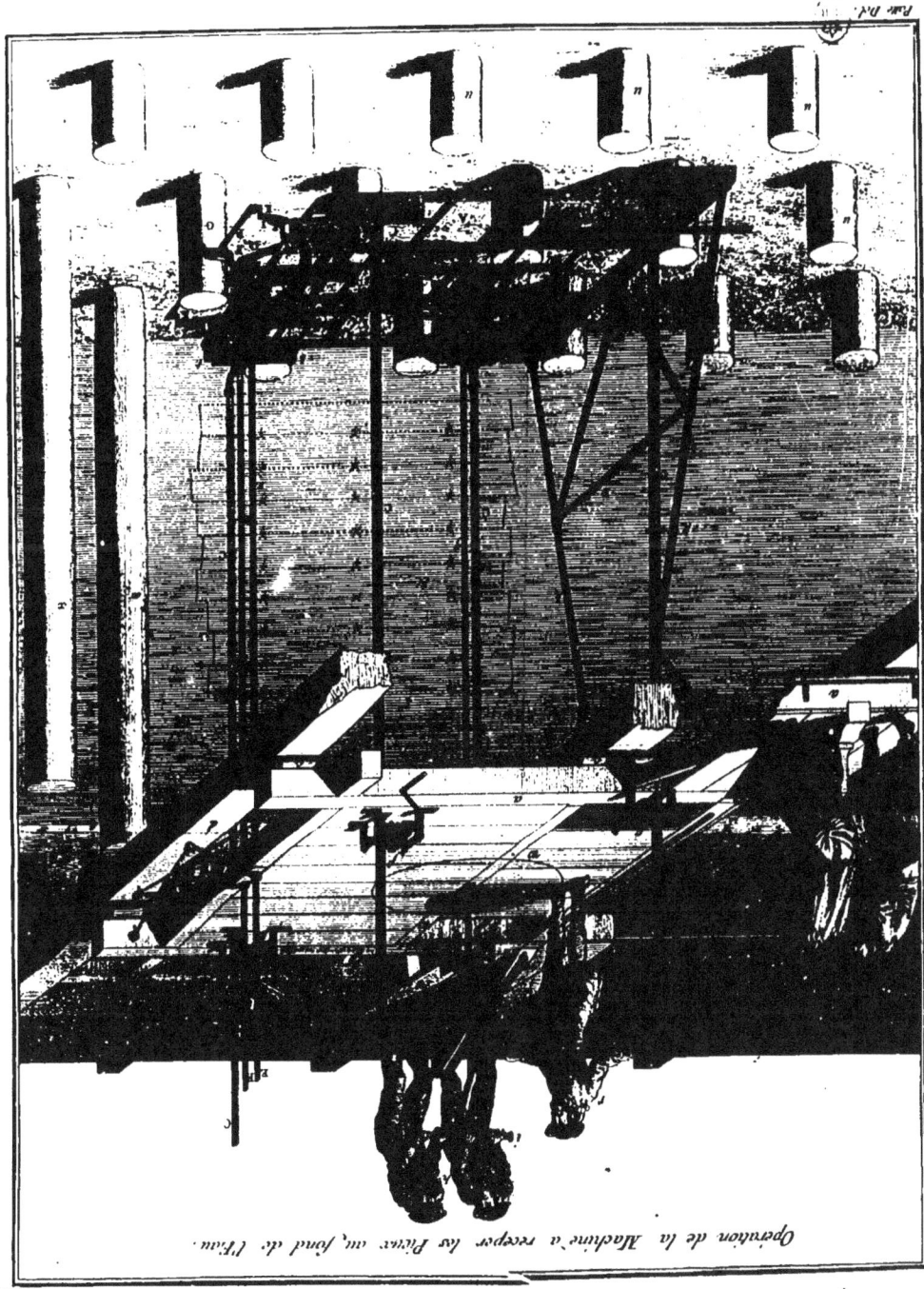

Opération de la Machine à creuser les Pierres au fond de l'eau.

CHAPITRE SEPTIEME.

Parallele des meilleurs moyens ufités jufqu'ici, pour conftruire les Plate-bandes, & les Plafonds des Colonnades.

Article Premier.

Procédés des Anciens pour opérer ces conftructions. Planche XII.

Dans la haute antiquité, il paroit qu'on ne connoiffoit point l'art des voûtes & de la coupe des pierres. Tout ce que les Egyptiens, qui paffent pour avoir été les inventeurs de cet Art, comme de beaucoup d'autres, imaginerent à cet égard, fe borna à faire porter de longues pierres par leurs extrémités fur les murs des falles de leurs édifices, pour former des planchers. Quand ils jugeoient que les pierres pouvoient rompre à caufe de leur trop grande portée, ils les foutenoient par des piliers ou colonnes ordinairement fort matériels.

Avant le fiécle d'Alexandre, on n'employoit dans la Grece aucune voûte dans la conftruction des bâtimens. Tous les linteaux des portes & des croifées étoient de bois. Les plafonds ainfi que les architraves des colonnades, étoient auffi faits avec des poutres & des folives que l'on revêtiffoit par magnificence, d'yvoire, de plaques de cuivre ou d'argent, & quelquefois même d'or: il eft dit dans l'Ecriture, que le plancher du Temple de Jérufalem étoit de bois de cédre couvert de lames d'or. Ce fut feulement vers le tems dont nous parlons, que les Grecs commencerent à fubftituer des efpeces de poutres de marbre d'un feul morceau, portant d'un axe de colonne à l'autre, aux pieces de bois qui formoient les architraves: en conféquence, au lieu de faire les entrecolonnes fort larges, comme ils l'avoient pratiqué jufqu'alors, ils

K k ij

affecterent au contraire de les tenir très-ferrés, afin de foulager la portée de ces blocs de marbre, & de faciliter à la fois leur élévation fur les colonnes, dont l'écartement excédoit rarement deux diamètres.

Ces fortes de plate-bandes, étant d'une feule piece, n'avoient évidemment point de pouffée, mais feulement de la portée d'un milieu de colonne à l'autre; auffi les Grecs avoient-ils contracté à cette occafion, l'ufage de ne point accoupler les colonnes, mais de les placer toujours une à une, même dans les angles tant intérieurs qu'extérieurs de leurs bâtimens; procédé qui fut adopté enfuite par les Romains.

Pour affurer la folidité des plate-bandes, les Anciens fe contentoient de contenir le haut & le bas de leurs colonnes, qui fouvent étoient toutes d'une piece: pour cet effet ils plaçoient deux mandrins de fer, l'un dans l'extrémité inférieure du fût, c'eft-à-dire vers la bafe, & l'autre dans l'extrémité fupérieure pénétrant le chapiteau, l'architrave, la frife, & fouvent la corniche. Ce mandrin fupérieur étoit faifi au-deffus du chapiteau, par un tiran qui, en paffant par-deffous l'architrave où il étoit entaillé de fon épaiffeur, lioit enfemble le mandrin des colonnes voifines. Perfonne n'a remarqué, s'ils mettoient encore un autre tiran entre l'architrave & la frife, mais cela eft très-vraifemblable: quoi qu'il en foit, pour mafquer la vue de ces tirans paffant par-deffous les plate-bandes, ils revêtiffoient l'encaftrement de ftuc ou de maftic, ou bien lorfqu'ils vouloient décorer avec beaucoup de magnificence un édifice, ils plaçoient fous les architraves des rofettes de bronze attachées à vis dans ces tirans: ce qui les déroboit abfolument à la vue, & fervoit même à contenir folidement ces ornemens.

Pour mieux faire concevoir ces conftructions, nous avons repréfenté (*Pl. XII. fig. 1 & 2*) l'entrecolonnement des trois colonnes de *Campo-vaccino*, qui faifoient autrefois partie du Temple de *Jupiter Stator* à Rome, & qui font un des plus beaux exem-

ET DES PLAFONDS DES COLONNADES 261

ples de l'antiquité. Le diamètre des colonnes est de quatre pieds six pouces par le bas, & il y a d'axe en axe seulement onze pieds trois pouces. Chaque fût est composé de quatre assises de marbre blanc posées à sec sans mortier, & leurs lits sont polis au grès. L'architrave *A*, est d'un seul morceau de marbre, portant d'une colonne à l'autre : la frise est composée de trois parties *B*, *C*, *C*, c'est-à-dire de deux especes de sommiers ou coussinets *C*, *C*, à-plomb de chaque colonne, taillés de maniere qu'ils soutiennent un grand claveau de marbre *B* d'un seul bloc, lequel est un peu bombé dans sa partie inférieure, afin de l'empêcher de péser sur l'architrave, & de rejetter tout son poids sur les colonnes ; arrangement qui est très-ingénieux.

Les Anciens cependant n'exécutoient pas toujours leurs plate-bandes de cette maniere : quelquefois ils faisoient la frise & l'architrave d'un seul morceau posé d'un axe de colonne à l'autre ; quelquefois aussi ils plaçoient au-dessus de l'architrave un autre bloc pareil pour former la frise. C'est suivant ce dernier procédé que sont construites les plate-bandes du porche du Panthéon & de la Basilique d'Antonin.

Relativement aux détails que MM. Vood & Dawkins nous ont donné des ruines du Temple de Balbec en Cœlo-syrie, l'architrave des portiques de ce monument étoit aussi fait d'un seul bloc, posé d'axe en axe de colonnes, & la frise d'un autre bloc semblable. Les plafonds des entre-colonnemens étoient également construits de larges pierres *D*, (*fig.* 3.) placées l'une à-côté de l'autre, & posées d'une part sur l'architrave régnant sur toutes les colonnes du portique, & de l'autre sur les murs du Temple. Ces larges pierres étoient évidées par-dessous pour diminuer leurs poids, & avoient neuf pieds de portée : elles étoient sculptées de rosettes & de toutes sortes de compartimens chargés d'ornemens. Il étoit rare cependant que les Grecs & les Romains construisissent de cette maniere le haut des portiques : le plus souvent au contraire, ils les voûtoient en briques, ainsi qu'il

est exprimé dans la *fig.* 4. qui représente un profil du portique de la Basilique d'Antonin, ou bien ils se contentoient de les terminer en charpente, comme on le remarque au-dessus du porche du Panthéon.

Perrault nous a conservé dans sa traduction de Vitruve une construction de plate-bandes faites de plusieurs claveaux, laquelle n'a point d'exemple dans l'antiquité, & est tirée d'un ancien édifice qui fut démoli à Bourdeaux il y a environ un siécle. Les colonnes de ce bâtiment avoient quatre pieds & demi de diamètre, & n'étoient distantes l'une de l'autre que de sept pieds : elles étoient construites d'assises de pierre dure de deux pieds de hauteur, posées sans mortier ni plomb, dont les joints étoient presque imperceptibles : au-dessus de ces colonnes étoit un simple architrave sans frise ni corniche, lequel étoit composé d'un sommier F, (*fig* 5) posé sur chaque colonne & d'un claveau G au milieu, appuié sur les sommiers. Pour élégir cet architrave, il avoit été fait un ressaut d'environ six pouces à-plomb de chaque colonne, au-dessus duquel on voyoit des cariatides en bas-relief de dix pieds de hauteur. Il est à présumer qu'on n'en usa ainsi pour la construction de cet architrave, que, parce qu'étant en pierre & non en marbre, il n'y auroit pas eu de sûreté à employer en pareil cas, une pierre toute d'une piece, d'un axe de colonne à l'autre. Cet Auteur ne dit pas s'il y avoit des goujons de fer pour lier ensemble les tambours des colonnes ; rarement les constructions antiques ont été examinées attentivement : on se contente d'ordinaire de remarquer leurs profils & leurs proportions ; voilà pourquoi nous avons si peu de renseignemens à cet égard.

Il a été dit plus haut que les tambours des colonnes de *Campo-vaccino*, ainsi que ceux de l'exemple précédent, avoient été posés sans mortier, c'étoit en effet une pratique des Anciens. Ils se contentoient quelquefois de frotter les lits de leurs pierres les uns contre les autres jusqu'à ce que toutes leurs parties se touchassent exactement, de sorte que ne se trouvant point d'air

entre les assises, cela équivaloit au meilleur mortier. Perrault, lors de l'exécution du magnifique arc de triomphe du Trône à Paris, renouvella cette merveilleuse construction ; il affecta de ne se servir que de grandes pierres dont les moindres avoient six pieds de longueur, & à l'aide de machines qui soutenoient chaque pierre au-dessus de l'assise où elle devoit être placée, & qui facilitoient leur frottement, on parvenoit à les unir, en y introduisant du grès, au point de ne former qu'un même corps. Il faut que cette maniere de lier les pierres soit bien supérieure à celle du mortier, car il est dit que lorsque l'on entreprit, il y a environ quarante ans, de détruire cet arc de triomphe qui n'avoit, comme l'on sçait, été exécuté en pierre que jusqu'au piedestal, il fut impossible de désunir les assises sans les briser & les mettre en piece.

Lorsque les Anciens décoroient leurs édifices de colonnes de marbre, à moins qu'elles ne fussent d'une grosseur considérable, ils fabriquoient communément leur fût tout d'une piece. On en remarque de cette maniere de cinq & six pieds de diametre. La diminution de leurs colonnes se faisoit, ou à l'imitation des arbres, c'est-à-dire, depuis le pied jusqu'au haut du fût uniformément, ou bien, ce qui étoit plus rare, elle commençoit depuis le tiers inférieur du fût jusqu'en haut de la colonne. Quoique Vitruve dise qu'on les tenoit de son tems quelquefois plus grosse vers le tiers inférieur que par le bas, jusqu'à présent on n'a point encore découvert d'exemple de ce renflement dans aucune colonne antique. Il est à croire que l'on transportoit, des carrieres dans les Villes, les fûts des colonnes tout taillés, & même qu'on en préparoit d'avance dans ces endroits un nombre de toutes sortes de diametre, de maniere qu'au premier ordre il n'y avoit plus qu'à les transférer : ce qui accéléroit l'exécution des bâtimens. De-là viennent les inégalités des grosseurs de colonnes sous un même entablement, que quelques-uns ont voulu attribuer à des raisons d'optique, & qui n'ont véritablement d'autres causes que la négligence des ouvriers, & le peu d'attention qu'ils apportoient

souvent à les tailler. Au portique de la Rotonde, on remarque des colonnes qui ont jusqu'à trois ou quatre pouces de diamètre de moins que les autres. Il y a encore des édifices où quelques-uns des fûts s'étant trouvés trop courts, tels qu'aux Thermes de Dioclétien & au Temple de la paix, l'on a été obligé de mettre une espece de coussinet entre le chapiteau & l'entablement, afin de les faire atteindre à la même hauteur que les autres.

Quoiqu'il ne soit pas fait mention dans les exemples précédens d'axe de fer pour lier entr'eux les divers tambours qui formoient quelquefois le fût des colonnes, il étoit pourtant ordinaire de les contenir à l'aide de goujons qui entroient de quelques pouces, tant dans le lit supérieur que dans le lit inférieur.

Les Anglois ont observé dans les ruines du Temple de Balbec, dont il a été question ci-devant, que les fûts des colonnes qui avoient à-peu-près six pieds & demi de diametre, étoient composés de trois tambours très-étroitement unis sans le secours du ciment, & affermis par des goujons de fer, pour lesquels on avoit creusé des trous dans chaque pierre. La plûpart des tambours avoient, disent-ils, deux de ces trous, l'un circulaire, & l'autre quarré, qui répondoient à deux trous de la même forme, & des mêmes dimensions, pratiqués dans l'assise sur laquelle chacun avoit été élevé. Par la mesure de quelques-uns des plus grands trous circulaires, les Anglois trouverent que le goujon de fer qu'ils recevoient, devoit avoir un pied de long, & près d'un pied de pourtour (a). Comme ils apperçurent, dans tous les débris de ces colonnes, de pareils trous, cela prouve que chaque assise ou tronçon de colonnes avoit été assuré de cette maniere.

Indépendamment du fer dont les Grecs & les Romains se ser-

(a) Il est dit dans les Ruines de Balbec que chaque goujon avoit un pied de diametre, c'est évidemment de pourtour que l'on a voulu dire; car un goujon de pareille grosseur seroit très-difficile à forger: d'ailleurs, quand bien même les trous pour les recevoir eussent eu un pied de diametre, il ne s'ensuivroit pas que les goujons dussent avoir la même dimension, attendu que l'usage est de faire ces trous beaucoup plus larges qu'il ne faut, tant à cause du gonflement du fer par la rouille, que pour y introduire du mortier.

voient

CONSTRUCTION DES COLONNADES ANTIQUES.

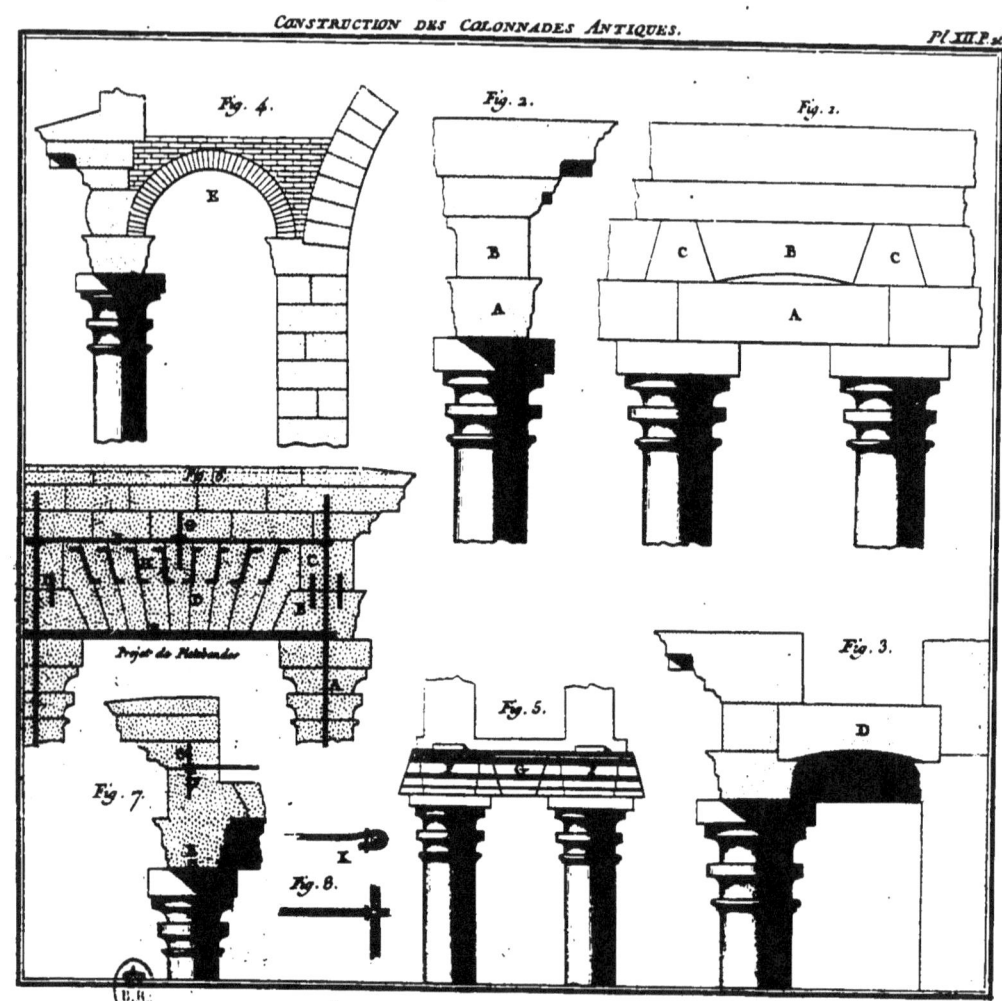

voient pour lier leurs pierres, ils employoient aussi à cet usage beaucoup de cuivre, par la raison qu'il n'est pas aussi sujet à la rouille qui passe pour le détruire. Ils avoient, à ce qu'on prétend, le secret de donner à ce métal une trempe particuliere qui le durcissoit à l'égal du fer; & ils en fabriquoient, soit des goujons, pour lier les tambours des colonnes, dans lesquels on les faisoit entrer avec force, soit des crampons pour unir ensemble les cours d'assises de marbre ou de pierre, dans lesquels on les scelloit avec du plomb. Lors d'un tremblement de terre qui arriva à Rome au commencement de ce siécle, il tomba quelques pans de muraille du Colisée, où l'on trouva des crampons de cuivre plombés par les bouts.

Mais ce qui paroîtra surprenant, c'est que l'on se servoit aussi de crampons de bois pour lier les pierres dans ces tems reculés; on en a trouvé dans plusieurs bâtimens antiques: Saint Jérôme, dans ses commentaires sur Habacuc, *Chap.* 2. ℣. 11, parle des crampons de bois qu'on inséroit de son tems dans les murailles, au milieu de leur structure, pour les rendre plus solides. M. Le Roi, dans son livre des *Ruines de la Grece*, dit, qu'ayant fait sauter une assise d'une colonne très-ancienne au pied de la montagne du *Laurium*, il trouva qu'elle étoit liée avec des clefs à queue d'aronde, d'un bois rouge assez dur, qui s'étoit bien conservé : les trous pratiqués dans cette assise étoient de trois pouces de largeur & de quatre de profondeur.

Quant à la maniere dont les Grecs & les Romains transportoient, ou élévoient des fardeaux aussi considérables que les architraves tout d'un seul bloc au haut de leurs édifices, on sçait qu'ils avoient des forces mouvantes & des machines merveilleuses pour cet effet. Combien d'obelisques, de colosses, d'aiguilles, de colonnes d'une seule piece, & enfin de pierres d'un volume prodigieux ne transportoient-ils pas souvent des pays fort éloignés, pour les élever ensuite à des hauteurs surprenantes? Dans le soubassement du grand Temple de Balbec, les An-

glois, qui ont levé cet édifice, rapportent qu'on y voit des pierres de plus de soixante pieds de long sur douze de large, & treize de haut. On prétend que la maniere la plus usitée d'élever les architraves sur les colonnes, étoit, à l'aide de terrasses disposées en plans inclinés, & formées par des sacs remplis de sable. Lorsque ces pierres étoient parvenues au-dessus des colonnes, & placées dans la direction qu'on vouloit leur donner, on perçoit quelques-uns des sacs supérieurs, de sorte que le sable, en s'écoulant, faciliroit à l'architrave de descendre & de se placer comme de lui-même : Pline dit que Ctesiphon se servit de ce moyen pour poser les pierres des grands architraves du Temple de Diane à Ephèse. Lors de la découverte de l'Amérique, on trouva aussi que les Péruviens se servoient à-peu-près d'un semblable procédé pour élever des poids extraordinaires, à la hauteur qu'ils vouloient.

ARTICLE SECOND.

Procédés des Modernes pour construire les Plate-bandes & les plafonds des Colonnades.

On sçait que les Architectes Goths n'exécutoient point de plate-bandes dans leurs édifices, mais qu'ils affectoient au contraire de les éviter, & de construire à leur place des arcs ogives d'une colonne à l'autre. Quand les Modernes, lors de la renaissance des Arts en Europe, travaillerent à ressusciter les proportions de l'Architecture antique, soit par la difficulté de se procurer du marbre dans de certains pays, soit par économie, soit enfin à cause de la facilité du travail, ils crurent devoir préférer la pierre, & changerent en conséquence les procédés des Grecs & des Romains, pour exécuter les plate-bandes des colonnades. Comme la pierre n'est pas une matiere aussi dure que le marbre, qu'elle est divi-

fée par lits qui ont communément peu de hauteur, & que d'ailleurs elle est sujette à prendre l'humidité qui la fait quelquefois se fendre dans les gelées, ils pensèrent avec raison qu'il n'y avoit pas de solidité à l'employer d'une certaine longueur en architraves qui ont communément un poids à supporter, tel qu'une frise, une corniche, une balustrade & souvent même une voûte.

Ces considérations fondées sur la différence des matériaux obligèrent donc à construire nécessairement les plate-bandes par claveaux : mais comme ces claveaux forment des espèces de coins, qui, vû leur position horisontale, ont beaucoup de poussée, ce changement de construction parut d'abord, contre l'usage antique, nécessiter d'accoupler les colonnes, principalement dans les angles & dans les retours extérieurs des édifices, afin de donner plus de force à ces endroits, & de les rendre capables de mieux résister à l'action des claveaux. Aussi pendant long-tems avons-nous vû en France qu'on n'osoit construire de plate-bandes à moins de placer des colonnes accouplées dans les angles. Souvent même on engageoit les colonnes pour leur donner plus de force, ou bien l'on faisoit ressauter les entablemens à-plomb de leur fût, dans la crainte de ne pouvoir assez efficacement contenir l'effort de la poussée des plate-bandes. De Brosse, au Palais du Luxembourg, & au portail Saint Gervais, en a usé ainsi : Le Mercier, au portail de la Sorbonne du coté de la cour, a groupé quatre colonnes à chaque extrémité, & les a accouplé à celui de la place au retour de l'avant-corps : Perrault a fait de-même au Péristile du Louvre : Le Vau, au portail des quatre-Nations, a poussé la défiance jusqu'à ne pas croire une colonne assez solide à l'extrémité de l'avant-corps, & il y a placé un pilastre quarré qu'il a de plus, par précaution, engagé dans le mur.

En effet les colonnes accouplées dans les retours extérieurs des édifices donnent la facilité de placer au-dessus de leur à-plomb de forts sommiers composés de larges quartiers de pierre, capables

d'arrêter plus folidement la pouffée d'une plate-bande à claveaux qu'une colonne folitaire. Il eft vrai que depuis, on eft devenu moins circonfpect, & qu'on a placé des colonnes feules fur les angles des bâtimens, ainfi qu'on le verra par la fuite. Les premiers pas en tout genre font toujours un peu timides ; ce n'eft que par réflexion & fucceffion de tems, que l'on parvient à connoître ce que l'on peut hafarder au-delà de ce qui a été fait précédemment.

Tout ce que je viens de remarquer ne regarde que les plate-bandes qui vont d'une colonne à l'autre & qui font voifines des murs, car dès qu'il y avoit une certaine diftance jufqu'aux colonnes, c'eft-à-dire, lorfqu'elles formoient portiques, alors à l'exemple des Anciens on voûtoit le haut de cet intervalle, foit en pierre, foit en brique. C'étoit ainfi qu'on l'avoit pratiqué aux colonnades qui entourent le parvis de Saint Pierre de Rome, au portail de la Sorbonne du côté de la cour & ailleurs. Jamais on ne s'étoit hafardé à faire porter en l'air des plafonds horifontaux tout en pierre d'une certaine étendue au-deffus des portiques, avant la conftruction du périftile du Louvre. Auffi cette nouveauté, lorfqu'elle fut propofée, parut-elle alors à tous les Architectes une témérité ; les plus expérimentés, ainfi qu'on le verra dans la defcription de cet édifice, foutinrent qu'un pareil projet étoit inexécutable, à caufe de la grande profondeur du périftile ; & ce ne fut, en effet, qu'après que Perrault eut produit un modèle de cette conftruction, pouce pour pied, avec de petites pierres de taille de même figure, & au même nombre que l'ouvrage en grand, que l'on demeura convaincu de fa folidité.

Je me propofe de détailler dans ce Chapitre ; 1°. cette conftruction d'après l'examen le plus férieux que j'en ai fait ; 2°. celle des plafonds & plate-bandes des colonnades de la place de Louis XV. à Paris ; 3°. celle du Porche de Saint Sulpice; 4°. comment ont été exécutées les plate-bandes du portail des Théatins, & des nouveaux bâtimens du Palais Royal ; 5°. enfin

la maniere dont on bâtit les colonnades en Ruſſie; leſquels paralleles je terminerai par des réflexions, ſur les moyens d'opérer avec ſolidité ces ſortes de conſtructions, qui ſont les plus difficultueuſes de toutes celles que peuvent offrir les travaux d'Architecture.

ARTICLE TROISIEME.

Conſtruction des Plate-bandes & des Plafonds du périſtile du Louvre;
PLANCHE XIII.

La colonnade du Louvre eſt décorée d'un ordre corinthien, élevé ſur un ſoubaſſement dont les colonnes ſont accouplées & ont trois pieds ſept pouces de diametre par le bas : leur écartement d'axe en axe au droit de l'entre-colonnement eſt de quinze pieds cinq pouces & demi : la diſtance entre chaque couple de colonnes eſt de cinq pieds quatre pouces ſix lignes; l'éloignement du mur du périſtile au nud des colonnes de la façade eſt de douze pieds : enfin l'entablement qui couronne cet Ordre, eſt le quart de ſa hauteur.

La difficulté de l'exécution du périſtile du Louvre ne conſiſtoit pas dans les plate-bandes qui régnent ſuivant la longueur de cet édifice, on avoit des procédés reconnus pour cela, & d'ailleurs toute la pouſſée de ces plate-bandes pouvoir être facilement contreventée, tant par les gros pavillons des extrémités, que par l'avant-corps du milieu. Ce qui méritoit la principale attention étoit, non-ſeulement l'action des plate-bandes des arrieres-corps formant un portique de douze pieds de profondeur, leſquelles allant du mur aboutir ſur les colonnes, devoient néceſſairement pouſſer au vuide par leur poſition, mais encore le poids des larges plafonds en pierre, qui devoient remplir l'intervalle des entre-colonnemens; leſquels plafonds, par la coupe de leurs claveaux, ne pouvoient manquer d'agir à leur tour dans tous les ſens, contre les architraves placés au-deſſus des colonnes

le long de la façade du bâtiment, en les prenant soit par le flanc, soit par les angles.

Perrault comprit avec raison que tout le succès de sa construction dépendoit de solider le plus possible ses points d'appui, & de les rendre en quelque sorte immuables. A cet effet il accoupla ses colonnes pour acquérir plus de force, & les fit construire à bas appareil d'assises de pierre dure, dite de Saint-Cloud. Il n'excepta que les chapiteaux qui furent faits de deux assises de pierre de Saint-Leu, c'est-à-dire de pierre tendre, dans la vue sans doute de faciliter la sculpture de leurs ornemens, & de la rendre moins dispendieuse. Dans le milieu de chaque colonne il plaça un axe de fer d'environ trois pouces de gros, divisé en trois parties entées l'une dans l'autre, dans toute la hauteur (a). On prétend (car on ne le sçait que par tradition) qu'entre chaque assise du fût des colonnes, il y a une croix de fer plat qui embrasse le mandrin d'axe, dont deux branches cramponnent par leurs extrémités l'assise supérieure, & les deux autres l'assise inférieure.

Quoi qu'il en soit, les assises des colonnes ainsi que celles des murs de cet édifice, furent posées sur cales, & coulées avec mortier de chaux & sable. A-plomb de chacune, il fut placé un fort sommier M, (fig. 6.) de toute la hauteur de l'architrave, à travers lequel passe la continuation du mandrin de la colonne A: on posa ensuite tous les claveaux des architraves taillés à crossettes par le bas, tant suivant la longueur du péristile que suivant sa profondeur; entre les joints desquels il fut placé de grands Z de fer K, d'environ quinze pouces de long, cramponnés par le haut dans l'un des claveaux, & par le bas dans l'autre : ce qui leur don-

(a) Quoiqu'on ne puisse appercevoir la grosseur des fers enfermés, tant dans l'intérieur de l'entablement que dans les colonnes, il est pourtant aisé de les estimer : en voyant que les tirans apparens dans le vuide de l'entablement ont deux pouces en quarré, on peut conclure sans crainte d'erreur que les autres sont d'égales grosseurs, & qu'aussi le mandrin d'une des colonnes qui les contient, doit avoir encore plus de force.

ne une inhérence parfaite, & les empêche de pouvoir descendre en contre-bas.

Sur la tête des claveaux de l'architrave, il fut fait dans le milieu une tranchée pour recevoir deux tirans horisontaux H, I, (*fig.* 2.) ou B & C, (*fig.* 6.) d'environ deux pouces un quart de gros, dont l'un sert à lier ensemble les deux axes des colonnes de l'entre-colonnement, & l'autre à contenir les deux axes des colonnes accouplées (*a*).

Perpendiculairement à ces tirans H, & I, (*fig.* 2), il en fut placé à la même hauteur, vis-à-vis chaque couple de colonnes, trois autres, K, K, L, dont les deux premiers K, K, sont fixés chacun par une de leurs extrémités dans le mandrin d'axe G, (*fig.* 2) de chaque colonne, & par l'autre dans un ancre M, placé derriere le mur du péristile. Le troisieme tiran L, intermédiaire, est accroché d'une part au milieu du tiran I, & est aussi retenu de l'autre par un ancre M, placé entre les deux précédens. La *fig.* 8 fait voir en S, T, S, la coupe de ces tirans & leur situation.

Après cette opération on continua d'élever la frise R, (*fig.* 7), ou N, L, (*fig.* 6.) suivant la longueur du bâtiment: quand on eut posé les sommiers Q ou N, à-plomb des colonnes, en les faisant toujours pénétrer par le mandrin 1, on plaça les claveaux, en mettant encore entre leurs joints de grands Z, L, (*fig.* 6), semblables à ceux qui avoient été employés précédemment pour l'architrave; ensuite on construisit les plafonds dont les voussoirs furent disposés de la même maniere, & des dimensions représentées dans les *figures* 1, 2 & 3: enfin l'on finit par poser le bouchon U, servant de fermeture au plafond, lequel est d'une seule pierre de six pieds de diametre par le haut, & de cinq pieds & demi par le bas: entre ses joints il fut placé, dans l'épaisseur du plafond, des T renversés C, (*fig.* 1) & X, (*fig.* 3),

(*a*) Pour ôter toute équivoque, j'ai affecté dans tout ce Chapitre de toujours nommer *tirans horisontaux*, ceux qui sont le long de la face d'un bâtiment, & *tirans perpendiculaires* ceux qui sont suivant sa profondeur.

dont on voit la représentation particulière à part, (*fig.* 4) : l'objet de ces *T* renversés qui ont par le haut de grosses têtes, est de soutenir le bouchon *U*, plus également sur les voussoirs qui l'environnent, & de l'empêcher d'appuïer de tout son poids contre leurs arrêtes inférieures.

Sur le sommet des claveaux de la frise, on fit aussi des tranchées, comme on avoit fait sur ceux de l'architrave, pour recevoir deux autres tirans orisontaux *P*, *Q*, (*fig.* 3) & *F*, *G*, (*fig.* 6) : celui *P* sert à lier ensemble à cette hauteur les axes des colonnes de l'entre-colonnement, & celui *Q* sert à contenir les axes des colonnes accouplées. Au milieu du tiran *Q* est accroché par un bout un tiran *S*, perpendiculaire dont l'autre est fixé par un ancre *V*. (*fig.* 3) commun au tiran *L*, (*fig.* 2), qui est au-dessous.

Toute la différence qu'il y a entre l'arrangement des tirans de la frise, & de ceux qui sont à la hauteur de l'architrave, c'est qu'au lieu d'en avoir deux perpendiculaires correspondans à ceux *K*, *K*, Perrault les a placés comme ils sont représentés en *R*, *R*, (*fig.* 3), c'est-à-dire, diagonalement, & de manière que chacun de ces tirans traversant en croix l'entre-colonnement, va se fixer dans le haut des ancres qui ont déjà servi à contenir les tirans inférieurs *K*, *K*, (*fig.* 2) ; par ce moyen les colonnes sont contreventées dans toutes leurs directions.

Ces tirans *R*, *R*, ainsi que ceux *S* & *L*, (*fig.* 3), sont divisés en deux parties unies à l'aide d'un moufle (*fig.* 5), servant à les bander plus ou moins suivant le besoin : pour faciliter le service du moufle du tiran *L*, (*fig.* 2), & ne le point charger d'un poids inutile, on a pratiqué un vuide en cet endroit en forme d'auge, dont on voit le profil en *V*, (*fig.* 8).

Après que l'architrave, les plafonds & la frise eurent été terminés, on construisit la corniche de l'entablement qui est composée (*fig.* 6 & 9), de trois cours d'assises posées en liaison à l'ordinaire : ces assises sont placées en encorbellement intérieurement, non-seulement à dessein de procurer plus de queue aux

pierres,

pierres, & de les rendre plus capables de soutenir efficacement la bascule, mais aussi pour donner moins de longueur, & conséquemment plus de solidité aux dalles de la terrasse qui couvre cet édifice, dont les joints paroissent avoir été faits avec de la limaille d'acier & de l'urine (*a*). Il est évident que cet arrangement laisse un vuide Z, (*fig.* 8) & *n* (*fig.* 9) dans l'épaisseur de la frise & de la corniche au-dessus du plafond, par où l'on peut aller travailler avec facilité, soit à bander davantage les tirans en resserrant les clavettes des moufles, soit à faire dans l'entableles réparations nécessaires.

Il est à remarquer que toutes les pierres employées pour la construction de l'entablement & des plafonds de cet édifice, sont de pierres dites de Saint Leu, & qu'il n'y a eu que l'assise supérieure de la corniche, comprenant la cymaise, qui ait été exécutée en pierres dures.

Cette description doit convaincre combien la construction du péristile du Louvre est solide & bien entendue ; tout y a été prévu & obvié, tellement que, si par évenement un entre-colonnement venoit à être renversé, soit par l'effet de la foudre, soit par d'autres causes, il ne seroit pas à craindre que celui qui est voisin pût être entraîné par sa chûte. Ce qui me paroît principalement donner une force inébranlable à sa bâtisse, c'est que le fer ne porte rien & ne fait exactement que la fonction de tirer pour retenir la poussée des architraves & solider l'axe des colonnes ; procédé qui doit nécessairement produire la plus grande résistance que l'on puisse espérer de la part du fer.

L'explication particuliere des figures achevera de donner une intelligence complette de cette construction.

(*a*) Les eaux ayant filtré à travers les joints de cette terrasse par le défaut d'un entretien exact, & ayant endommagé plusieurs endroits des plafonds, on a pris le parti, depuis quelques années, de la couvrir par un toit bas de charpente.

EXPLICATION DES FIGURES
de la PLANCHE XIII.

Représentant la construction d'une Entre-colonne du Péristile du Louvre.

LA Figure première représente le plan du plafond d'une entre-colonne du péristile, vu par-dessous.

A, Colonne dont l'axe est traversé par un mandrin d'environ trois pouces de gros, lequel est embrassé entre chaque assise, à ce que l'on prétend, par une croix formant un crampon de fer plat, dont deux des branches sont encastrées dans l'assise supérieure, & les deux autres dans l'assise inférieure.

B, Exprime le dessous du bouchon de pierre du plafond, qui est d'un seul morceau.

C, Position des T renversés qui soutiennent le bouchon.

D, Dessous des plate-bandes.

E, Plan de l'entablement où l'on distingue les joints des assises horisontales de la corniche, posées en liaison, tellement qu'il n'y a ni modillons ni rosettes coupés par le milieu, à dessein de donner plus de solidité à leurs sculptures.

F, F, Œil de différens tirans.

Si l'on veut connoître particulierement les dimensions de toutes les parties de cet entablement, il n'y a qu'à consulter le chapitre suivant où sont tous ses développemens.

La Figure deuxieme exprime un plan au niveau du haut de l'architrave, où l'on a supposé que le plafond n'est pas encore construit.

G, Colonne avec son mandrin.

H, Grand tiran horisontal liant les axes des colonnes de l'entre-colonnement.

I, Petit tiran horifontal liant les deux axes des colonnes accouplées.

K, K, Tirans perpendiculaires fixés par une extrémité dans le mandrin *G*, & de l'autre par un ancre adoffé au mur du périftile.

L, Autre tiran perpendiculaire accroché d'une part au milieu du tiran horifontal *I*, & de l'autre par un ancre.

M, M, Ancres.

N, Vuide où doit être pofé le plafond.

La figure troifieme fait voir le plan des plafonds, pris entre la frife & la corniche.

O, Mandrin d'axe des colonnes.

P, Tiran horifontal contenant à ladite hauteur l'axe des colonnes de l'entre-colonnement.

Q, Autre tiran horifontal pareil au tiran *I* (*fig.* 2), liant enfemble les colonnes accouplées.

S, Tiran perpendiculaire au précédent, embraffant par un bout le milieu du tiran *Q*, & fixé par l'autre dans un ancre *V* qui contient déjà le tiran *L* (*fig.* 2).

R, R, Tirans placés diagonalement, fixés chacun d'une part au mandrin *O*, & de l'autre par le même ancre qui a déja fervi a contenir le tiran *K* (*fig.* 2) de la colonne placée de l'autre côté de l'entre-colonnement : il eft à obferver que ces tirans *R* ont chacun dans leur milieu un moufle à clavettes pour les bander plus ou moins.

T, Repréfente en lignes ponctuées la fituation d'un tiran déjà défigné par *K* dans la *figure* 2.

V, Bouchon du plafond vu par-deffus, lequel à fix pieds de diametre.

X, Têtes des T renverfés.

Y, Claveaux du plafond.

Z, Vuide pratiquée au-deffus des plafonds des colonnes accouplées pour élégir ces endroits.

La figure quatrieme repréfente à part la forme d'un des T

renversés qui soutiennent le bouchon du plafond.

La figure cinquieme exprime en grand, la forme du moufle d'un des tirans L, R, S (*fig.* 2 & 3).

La figure sixieme fait voir la coupe de la moitié d'un entre-colonnement, par le milieu de l'axe des colonnes.

A, A, Mandrins d'axe des colonnes, lequel est embrassé entre chaque assise par une croix de fer, dont deux des branches cramponnent l'assise de dessus, & les deux autres celle de dessous.

B, Tiran horisontal liant les axes de l'entre-colonnement à la hauteur de l'architrave.

C, Autre tiran horisontal liant les axes des colonnes accouplées.

D, Extrêmité d'un tiran perpendiculaire au précédent.

E, Extrêmité d'un autre tiran aussi perpendiculaire, dont l'œil est passé dans le mandrin d'axe.

F, Tiran horisontal placé au-dessus de la frise, pour lier à cette hauteur les axes des colonnes de l'entre-colonnement.

G, Autre tiran horisontal, liant chaque couple de colonnes.

H, Œil d'un tiran perpendiculaire au précédent.

I, Œil d'un tiran diagonal.

K, L, Grands Z placés entre les joints des claveaux, tant de la frise que de l'architrave.

M, Sommier de l'architrave.

N, Sommier de la frise.

O, Trois assises de pierres horisontales posées en liaison, & composant la hauteur de la corniche.

La Figure septieme représente l'élévation extérieure de l'entablement avec l'arrangement de ses voussoirs.

P, Sommier de l'architrave.

Q, Sommier de la frise.

R, Claveaux dont ceux de l'architrave sont terminés en crossettes par le bas.

La Figure huitieme fait voir la coupe d'un entre-colonnement

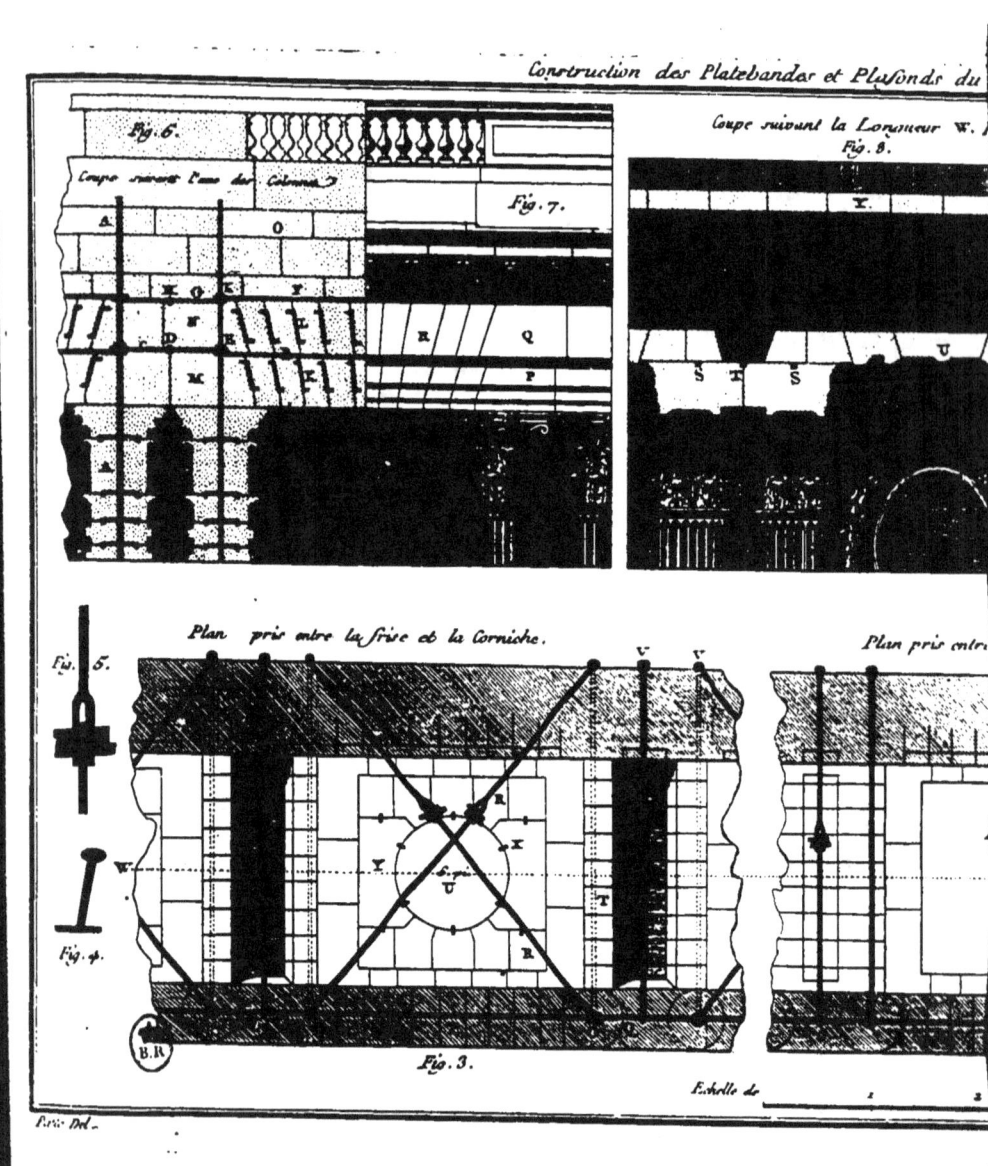

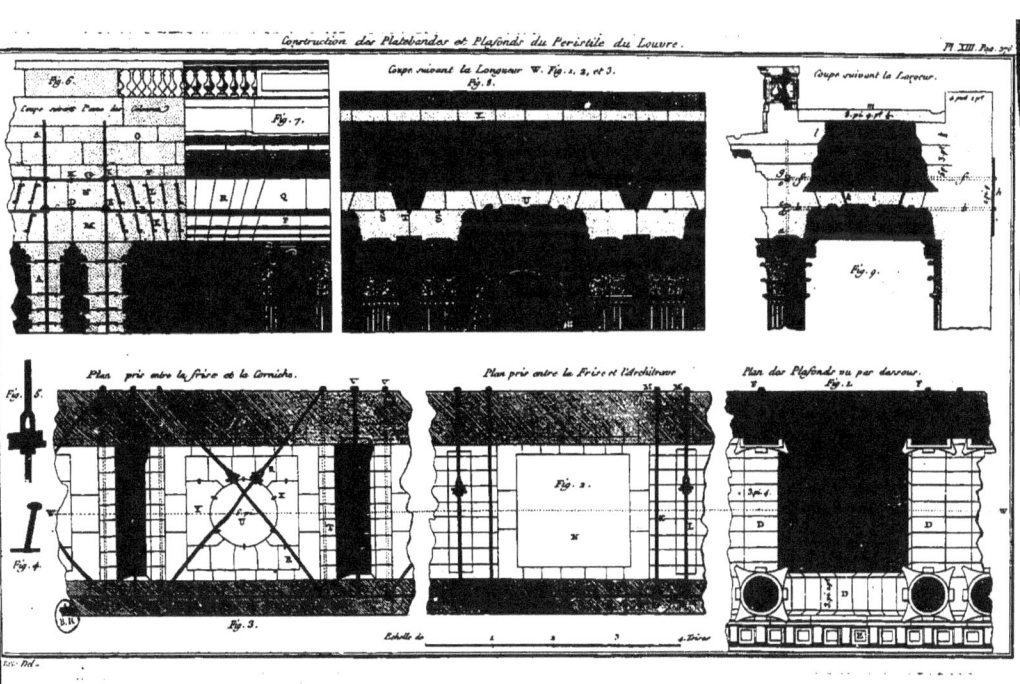

ET DES PLAFONDS DES COLONNADES. 277

par le milieu, suivant la ligne W, W, (*fig.* 1, 2, 3) de la longueur du périftile.

S, S, Tirans perpendiculaires placés à la hauteur de l'architrave.

T, Autre tiran perpendiculaire.

U, Coupe du bouchon.

V, Tirans perpendiculaires à la hauteur de la frife.

X, Tirans diagonaux.

Z, Vuide pratiqué derriere l'entablement.

Y, Dalles de pierre formant le plancher de la terraffe qui couvre le périftile.

&, Mur du fond du périftile.

La Figure neuvieme eft un profil fur la largeur du périftile.

a, Coupe de l'architrave où l'on voit exprimé en lignes ponctuées le mandrin d'axe.

b, b, Tiran perpendiculaire placé à la hauteur de l'architrave.

c, Tiran horifontal de l'entre-colonnement.

d, Bout du petit tiran horifontal entre les colonnes accouplées.

e, Tiran horifontal placé à la hauteur de la frife.

f, f, Tiran perpendiculaire aux précédents.

g, Extrémité du petit tiran horifontal liant les axes des colonnes.

h, Ancres communs à deux tirans.

i, Coupe du bouchon.

k, T renverfé.

l, Affifes placées en encorbellement pour donner plus de queue aux pierres qui forment la faillie de la corniche.

m, Grande dalle de pierre de la terraffe.

n, Vuide entre le plafond & la terraffe.

Article Quatrieme.

Construction des plafonds & plate-bandes des Colonnades de la Place de LOUIS XV, à Paris ; Planches XIV & XV.

Le premier étage des deux grands bâtimens de la place du Roi est décoré de colonnes corinthiennes disposées une à une, même dans les angles, à la maniere des Anciens, & formant un péristile. Cette ordonnance est élevée sur un soubassement qui a environ les deux tiers de l'ordre. Les colonnes ont trois pieds de diametre, trente pieds d'élévation, & sont distantes de treize pieds quatre lignes d'axe en axe. L'entablement est le quart de la hauteur de la colonne, & la largeur des architraves qui vont, soit d'une colonne à l'autre, soit d'une colonne aboutir sur un pilastre, n'ont également que deux pieds six pouces ; c'est-à-dire, qu'ils ont par-dessous les plafonds par-tout uniformément la même largeur que le diametre du haut de la colonne. Enfin les plafonds compris entre les architraves sont exactement quarrés dans toute l'étendue du péristile.

La construction de l'entablement & des plafonds de cet édifice qui est l'objet de cet article, a été exécutée sous les ordres de M. Gabriel, premier Architecte du Roi, par un nommé Besnard, Appareilleur de réputation, qui avoit dirigé précédemment la bâtisse du grand portail de Saint Sulpice, & de la tribune de cette Eglise, ainsi que celle de l'Ecole-Militaire. Comme j'ai été témoin de toutes les attentions que l'on a apporté pour opérer la perfection de cette construction, j'espere qu'on me sçaura gré d'entrer dans tous les détails de ses procédés successifs, afin de guider ceux qui peuvent être chargés par la suite de semblables travaux.

Il y avoit dans l'exécution des plate-bandes & plafonds de la place du Roi, plus de difficultés que dans celle du péristile du Louvre, vû que les colonnes étant seules & non accouplées, il ne pou-

voit y avoir autant de réſiſtance à eſpérer de la part des points d'appui. Les colonnes ſont conſtruites par aſſiſes de bas appareil de neuf pouces de hauteur de pierre dite de *Mont-Souris*, preſque équivalente pour la dureté au liais-ferau. On doit ſentir combien il étoit eſſentiel d'employer à ces colonnes ſolitaires des pierres de la meilleure qualité, vû la pouſſée & le fardeau conſidérable qu'elles devoient avoir à ſoutenir. On laiſſa à chaque tambour des mains de pierre pour pouvoir les remuer plus facilement lors de leur poſe, ſans riſquer d'écorner leurs arêtes en ſe ſervant de la pince. Ces tambours furent poſés ſur cales bien de niveau, à bain de mortier de chaux & ſable, & entretenus enſemble par des gougeons de fer quarré d'environ vingt lignes de groſſeur ſur huit pouces de longueur ; c'eſt-à-dire, qu'il y a autant de gougeons que d'aſſiſes. Ce n'eſt cependant que dans la colonnade qui eſt du côté des Champs-Éliſées que l'on a inſéré de petits gougeons au milieu des colonnes, car dans la ſeconde on a mis des eſpeces de mandrins de quatre ou cinq piéds de longueur, qui embraſſent pluſieurs tambours ; ce qui vaut beaucoup mieux.

Les chapiteaux ſont de deux aſſiſes de pierre dite de Conſlans, dont les carrieres ſont ſituées dans le voiſinage de Saint Germain-en-Laie, laquelle eſt un peu plus ſolide que le Saint Leu, & d'un plus beau grain ; c'eſt par économie, ainſi qu'il a déjà été obſervé à l'occaſion du périſtile du Louvre qu'on en a uſé de cette maniere, & afin de faciliter leur ſcuplture : l'axe de ces chapiteaux eſt pénétré par un mandrin de onze pieds de long, & de deux pouces neuf lignes de gros, lequel traverſe l'architrave, la friſe, & une partie de la corniche.

La derniere aſſiſe ſupérieure du fût de chaque colonne, de même que la premiere aſſiſe inférieure au-deſſus de la baſe ont été poſées avec leurs cannelures toute taillées : on affecta de les placer bien d'à-plomb les unes ſur les autres, & de leur donner la correſpondance la plus exacte, afin de guider leur continuation à faire par la

suite, après le ragrément, le long du fût. Je remarquerai à cette occasion que, pour éviter la sujétion de placer bien perpendiculairement les unes sous les autres les cannelures des extrêmités, beaucoup de Constructeurs préférent avec raison de laisser ces bouts de cannelures à tailler en même-tems que celles du reste du fût (*a*).

Lorsque les colonnes furent élevées, ainsi que les murs du fond du péristile, on se disposa à faire l'entablement, les plafonds & la balustrade, lesquels sont construits de la même pierre que les chapiteaux, c'est-à-dire, de pierre de Conflans, à l'exception de la cimaise.

Après avoir élevé un échaffaud suffisamment solide & bien de niveau sous toutes les plate-bandes de chaque entre-colonnement, on commença à construire les architraves, dont chacun est composé de onze claveaux formant toute sa hauteur, lesquels sont taillés à crossettes par le bas pour ôter l'aiguité des angles, & leur donner plus de solidité. Ces claveaux par leur coupe tendent au sommet d'un triangle équilatéral dont la base est la longueur de l'architrave.

On plaça d'abord les deux sommiers *Y* (*fig.* 5 *Pl. XIV*) à-plomb des colonnes, à travers desquels on avoit préparé un trou suffisant, pour être enfilé par le mandrin *A*, en même-tems que le chapiteau & une partie de l'entablement : ensuite on mit les contre-sommiers, puis les deux claveaux adjacens, enfin on finit par poser la clef. En plaçant chaque claveau, il fut observé de mettre par-dessous, sur l'échaffaud préparé bien de niveau, une calle ou taffeau *d* plus ou moins haut, & nivellé suivant un petit bombement d'à-peu-près six lignes que l'on vouloit donner au milieu de chaque plate-bande. L'objet de ce bombement est de faciliter le ragrément dans le cas de tassement de la part de quel-

(*a*) Aussi a-t-il résulté l'inconvénient que les Poseurs s'étant trompés, & n'ayant pas fait répondre exactement le milieu des cannelures du haut & du bas, on a été obligé de démolir le fût d'une des colonnes, & de le refaire après-coup.

qu'un des claveaux du milieu qui font les feuls capables d'en occafionner, ainfi que j'en donnerai la raifon plus bas.

L'Appareilleur apportoit la plus grande attention pour que les claveaux de ces plates-bandes, dont les moulures étoient reftées exprès en maffes, fuffent bien taillés, & fe joigniffent exactement, tant par les côtés de l'architrave, que par-deffous. On plaça, comme il eft d'ufage, de la filaffe entre les bords de ces joints apparens pour empêcher le mortier de s'échapper en le fichant par les joints fupérieurs, entre lefquels on avoit laiffé après la plumée, environ un pouce ou deux d'intervalle, ainfi qu'il fe pratique.

Avant de pofer la clef & les deux contre-clefs, il fut paffé de chaque côté, à travers le milieu des claveaux & dans des trous qui y avoient été préparés en les taillant, un linteau K (*fig.* 5 & 7); de dix-huit lignes en quarré. Chaque linteau aboutit d'une part dans le fommier Y, & de l'autre dans la contre-clef D (*fig.* 5). Il eft foutenu de deux en deux claveaux, par des étriers C, qui furent fixés par des clavettes, ainfi qu'on le verra plus bas, fur le tiran B deftiné à unir les deux axes des colonnes; & comme il n'étoit pas poffible de foutenir la clef à l'aide du même linteau K, on y fuppléa, en mettant de chaque côté, deux Z de fer D, qui la lient fermement avec les claveaux voifins.

J'ai obfervé qu'en pofant le fommier de l'architrave fur chaque colonne, quelque attention qu'on y apportât, fon fût faifoit toujours des vibrations; & fortoit de fon à-plomb quelquefois jufqu'à quatre ou cinq pouces; mouvement qu'on doit attribuer à l'action du lévier qui agit à raifon de fa longueur. Il eft même à croire que, fi la colonne étoit d'une feule piece, elle produiroit lors de cette pofe, encore plus d'effet, attendu que les tambours des colonnes, quoique bien liés enfemble, tant par les mandrins qui les pénetrent que par le mortier, ne laiffent pas de faire perdre, d'affife en affife, une partie de cette action.

Quand tous les architraves, tant ceux qui font fuivant la face du bâtiment que ceux qui font fuivant fa profondeur, furent po-

fés, on pratiqua au milieu du sommet des claveaux une tranchée sur le tas avec des scies à mains & des ciseaux, pour recevoir à l'aise les tirans B & M, destinés à lier ensemble les axes des colonnes entre eux & avec le mur-dossier du péristile; je dis à l'aise, parce qu'on évite de faire porter les claveaux supérieurs sur les tirans, & qu'en conséquence on pratique des tranchées suffisamment profondes : on voit dans la *figure* 2 qui représente un plan au niveau du haut de l'architrave la disposition des tirans B & M encastrés dans la tête des claveaux.

Après qu'on eut placé l'œil de chaque tiran dans le mandrin des colonnes, on arrêta avec des clavettes les étriers C (*fig.* 2 & 5) qui soutiennent le linteau K dont il a été question ci-devant, de maniere que les tirans B & M, outre leur fonction d'entretenir fermement les axes des colonnes, aident encore à soutenir en grande partie le poids des claveaux de l'architrave.

On remarquera que les tirans, les mandrins, les étriers, & généralement tous les fers qui ont servi à cette construction, avoient été peints, deux ou trois mois avant de les employer, de plusieurs fortes couches de noir à l'huile, à dessein sinon d'empêcher, du moins de retarder les effets de la rouille que contracte le fer renfermé dans la pierre qui recele toujours une certaine humidité.

Les tirans & les étriers ayant été suffisamment bandés à l'aide des clavettes & des petits coins de fer, avant de couler les joints des plate-bandes, on travailla à resserrer les têtes des claveaux, afin de les empêcher d'agir absolument en contre-bas. Pour comprendre cette opération, il faut se rappeller qu'il a été dit ci-dessus, qu'on avoit tenu les joints du côté apparent le plus juste possible, mais qu'on avoit laissé, au-dessus des claveaux au-delà de la plumée ou partie lisse jointive, un ou deux pouces de vuide. Ce fut dans ce vuide que l'on enfonça de petits coins de bois, pour bander les claveaux. D'abord on commença par mettre entre chaque joint supérieur un premier coin que l'on observa d'inférer par la tête, en frap-

pant sur son bout pointu, ensuite il fut placé un autre coin à côté, que l'on fit entrer, au contraire, par le bout pointu en frappant sur sa tête. Par ce moyen simple, les claveaux se trouverent beaucoup mieux bandés, que si l'on avoit enfoncé les coins à l'ordinaire.

Il fut placé deux ou trois rangs de ces coins suivant la longueur de chaque claveau. Le mieux, sans doute, eût été de les faire frapper tous ensemble à chaque plate-bande, afin de resserrer tout l'ouvrage plus uniformément ; mais comme il eût fallu pour cette opération autant d'ouvriers que de claveaux, on se contenta de deux ouvriers pour chaque plate-bande, lesquels observoient de frapper tous à la fois les coins des claveaux correspondans, c'est-à-dire, d'abord les coins des deux contre-sommiers, ensuite ceux des deux claveaux voisins, & successivement ceux placés dans les joints à droite & à gauche de la clef.

La tête des claveaux ayant été suffisamment resserrés, les intervalles qui se trouverent dans les joints entre les coins, furent remplis à bain de mortier de chaux & sable, mêlé de plâtre, & garnis de morceaux de tuile aux enfoncés avec force, à l'effet de suppléer aux coins de bois, lorsqu'ils viendroient à pourrir par la suite.

Ce que je viens d'expliquer ne regarde que les architraves qui vont d'une colonne à l'autre suivant la face du bâtiment, dont la poussée peut être considérée comme retenue suffisamment par les pavillons qui flanquent ses extrémités ; car pour les plate-bandes qui, du mur du péristile, viennent aboutir sur les colonnes, en poussant au vuide, il fallut user de précaution, de crainte de forcer l'axe de la colonne en dehors, en frappant les coins. Pour obvier à cet inconvénient, il fut placé debout deux forts madriers de huit pieds de long sur quinze pouces de large, l'un en face du sommier de chaque architrave, l'autre à l'opposite derriere le mur de la colonnade : on fit passer à travers des trous préparés dans ces madriers, un fort tiran dans les yeux duquel on mit des

mandrins de fer qui, en les assujettissant comprimerent fermement le haut des claveaux : cela étant fait, on enfonça les coins de bois entre les joints de ces architraves, comme on avoit fait précédemment, sans aucun risque.

L'architrave étant bien solidé, on éleva la frise de la même maniere : on posa aussi à-plomb de la colonne, un fort sommier, embrassant par sa largeur le sommier Y & les deux contre-sommiers inférieurs, lequel avoit été percé d'un trou pour recevoir le mandrin A : & ensuite on se disposa à poser les neuf claveaux qui la composent en liaison avec ceux de l'architrave.

Il est essentiel de remarquer que le lit inférieur du sommier de la frise, ainsi que le supérieur de celui de l'architrave, avoient été préparés convenablement d'avance dans le chantier, pour recevoir les trois yeux des tirans B, B, & M (*fig.* 2), lesquels ont chacun dix-huit pouces de longueur, sept pouces & demi de largeur, & deux pouces environ d'épaisseur ; dimensions qui peuvent faire juger combien ces deux sommiers Y, Z, (*fig.* 5), ont dû être altérés par une semblable excavation.

En posant les claveaux de la frise, il fut mis entre les deux contre-clefs, deux étriers C^a, pour soulager le tiran B, lesquels vont s'appuïer sur le linteau N, placé au-dessus desdits claveaux. Il faut faire attention que l'on s'est dispensé de faire un tiran de ce linteau, pour lier ensemble les axes des colonnes, parce qu'indépendamment qu'il eût fallu encore affaisser considérablement le lit supérieur du sommier Z de la frise pour le loger, la poussée des claveaux a été jugée suffisamment contenue suivant la longueur du bâtiment par les pavillons des extrémités.

Mais pour les plate-bandes qui vont du mur aboutir sur les colonnes, en poussant au vuide, on s'est cru indispensablement obligé au contraire de placer un tiran M^a, (*fig.* 3), pareil au tiran inférieur M, dont l'œil est fixé d'une part dans le mandrin A de la colonne, & de l'autre dans l'ancre où le mandrin A^a, adossé au mur.

On répéta, pour placer les claveaux de la frife, ce qu'on avoit fait pour ceux de l'architrave, c'est-à-dire, que dans les endroits où l'on apperçoit fur les deffeins des tirans & des étriers, on fit des tranchées pour les encaftrer à l'aife; on refferra ces tirans par des coins de fer & des clavettes le plus que l'on pût, de même que la tête des claveaux par des coins de bois, & l'on remplit enfin tous les vuides quelconques de mortier de chaux & fable mêlé de plâtre. La raifon pour laquelle on a mêlangé du plâtre avec le mortier eft qu'il renfle en féchant, & qu'en conféquence il peut contribuer à bander les claveaux.

Après ces opérations, il fut procédé à la conftruction des plafonds, dont l'intervalle étoit demeuré vuide jufqu'alors; on avoit feulement eu égard, en plaçant les claveaux de la frife, de laiffer à cette hauteur des coupes fuffifantes aux pierres à deffein de les recevoir. Pour leur exécution, on commença par pofer dans tout le pourtour les vouffoirs qui avoifinent les plate-bandes, & ainfi fucceffivement jufqu'à la fermeture, c'eft-à-dire, que l'on finit par le bouchon S ($fig.$ 1.) qui a trois pieds & demi de diamètre. Ce plafond n'a que huit pouces d'épaiffeur, & pour le fortifier, il fut formé au-deffus deux arcs doubleaux qui fe croifent, lefquels ont fept pouces d'épaiffeur en fus de celle du plafond fur dix pouces de largeur: le deffein ($fig.$ 1 & 3), fait voir cet arrangement mieux qu'on ne fçauroit l'exprimer.

Les pierres de ces plafonds n'ont été cramponnées ni par-deffus ni par-deffous, ce qui eût été inutile; mais des crampons ont été placés dans le milieu de leur épaiffeur I, ($fig.$ 1) pour les unir deux à deux, tellement que les vouffoirs ne forment en quelque forte qu'un tout.

A l'effet de foutenir efficacement le poids de ces plafonds, il fut placé d'une part dans l'épaiffeur de la clef de la frife, & fuivant la longueur de la face du bâtiment, un petit mandrin E, arrêté inférieurement par le bas contre le tiran B, & par le haut contre le linteau N; & de l'autre part, il en fut mis un femblable, en cor-

respondance dans le gros mur. Ces mandrins E, E, servent d'axe à un petit tiran H, réuni par un moufle au tiran P qui, en passant sur un des arcs doubleaux, où il est entaillé de son épaisseur, sert à supporter le bouchon du plafond par des étriers O. Sur le milieu de la longueur du péristile, il a encore été disposé un autre tiran P, qui croise le précédent, & est également uni par un moufle avec un petit tiran Q, lequel traverse la clef du rang des claveaux placés au-dessus de l'architrave. Les *figures* 6 & 8 rendent cet arrangement palpable, & font voir qu'il est aussi ingénieux que solide.

La frise, l'architrave & les plafonds étant terminés, on travailla à poser suivant l'art & en bonne liaison, les trois cours d'assises horisontales qui composent la corniche, en affectant de les cramponner toutes ensemble & de leur donner le plus de queue possible, pour mieux retenir la bascule de l'entablement qui a trois pieds de saillie. On eut surtout l'attention dans la disposition de ces assises, de ne couper aucun modillon ni aucune rosette par le milieu, de crainte d'altérer la solidité de leur sculpture : on observa encore les retombées nécessaires, pour recevoir la naissance d'une voûte ogive en briques, pratiquée au-dessus des plafonds dans toute la longueur du bâtiment, avec des arcs doubleaux en pierre tombant à-plomb de chaque colonne & du pilastre qui lui correspond. Il fut fait aussi d'une colonne à l'autre, de même que d'un pilastre à l'autre, des lunettes en pierre pour rejetter sur les arcs doubleaux tout le poids de la voûte qui est toute construite en briques posées de champ, ayant cinq ou six pouces d'épaisseur & maçonnées en plâtre ; enfin sur l'extrados de cette voûte, on a placé pour couverture des tuiles scellées dans une aire de plâtre, procédé qui fut désapprouvé avec raison, dans le tems. Car outre que l'humidité du plâtre fera bientôt pourrir la partie des tuiles qui y est scellée, lorsqu'il s'agira d'en rétablir quelques-unes, il faudra nécessairement arracher trois ou quatre pieds en quarré de couverture : Il eût mieux vallu sans doute sceller des chevrons ou des lambourdes sur ces voûtes, & faire un lattis pour placer les tuiles à l'ordinaire,

ou encore mieux y sceller de grands santons de fer pour accrocher la tuile.

Pendant que l'on construisoit cette voûte, on élevoit en même tems la balustrade : on plaça au milieu des acroteres un mandrin F, (*fig.* 5 & 4), pour mieux contenir leurs différentes assises. Cette balustrade est exécutée en pierre de Conflans, à l'exception des balustres & de la tablette qui sont l'un & l'autre en pierre de Mont-souris. Les balustres furent faits au tour ; chacun d'eux est retenu par le haut dans la tablette à l'aide d'un petit gougeon de fer rond, d'environ deux pouces de long, & est embrevé par le bas, dans le socle. On a fait faire un bourlet, du côté du toit, à l'assise qui porte les balustres, afin de pouvoir loger sous ce rebord la bavete de plomb qui forme le chenau de l'égoût.

Il est à observer que ce comble a été interrompu en deux endroits pour pratiquer un passage d'environ deux pieds, destiné à conduire les eaux dans l'égoût qui regne le long du mur dossier, d'où il est amené sur le pavé par des tuyaux à l'ordinaire. Ce passage est formé par deux murs parpins, d'à-peu-près cinq pouces d'épaisseur, ainsi qu'on le voit sur les desseins, & est porté par un petit ance de panier au-dessus duquel est une petite croisée *h*, (*fig.* 8), par où l'on peut descendre dans le vuide formé par la voûte.

L'entablement étant fini, la derniere opération consista à ôter les cales qui étoient restées jusqu'alors sous les claveaux de l'architrave. On commença par ôter la cale qui étoit sous la clef ; & ensuite celle de chaque contre-clef ; par ce moyen le tassement, s'il devoit y en avoir, ne pouvoit évidemment avoir lieu que sur ces trois claveaux du milieu, attendu que les autres étant resserrés par le tassement de ceux-ci, ne doivent plus tasser pour l'ordinaire, en retirant leurs cales. C'est aussi ce qui arriva ; il n'y eut par-dessous les plate-bandes, de ragremens à faire qu'à quelques-uns des claveaux de la clef, car les autres ne bougerent pas : voilà

pourquoi j'ai dit précédemment qu'on avoit donné, par prévoyance, cinq ou six lignes de bombement à chaque plate-bande dans le milieu en les construisant.

Enfin pour terminer cet ouvrage, on tailla les moûlures de l'architrave qui avoient été laissées en masses ; on fit ensuite le ragrément de tout l'édifice, puis on sculpta les ornemens de l'entablement, des plafonds, & des chapiteaux ; & enfin l'on finit par couper toutes les masses des tambours des colonnes sur le fût desquelles furent refouillées les cannelures.

EXPLICATION DES FIGURES.
Des Planches XIV & XV.

La Figure premiere représente le plan d'un entre-colonnement des plafonds de la colonnade de la place de Louis XV, vu par-dessous.

A, Colonne, vers le haut de laquelle est un mandrin d'axe de deux pouces neuf lignes de gros.

A', Ancre ou mandrin correspondant enclavé derriere le mur du péristile.

I, Crampons placés dans l'épaisseur du plafond, pour lier les pierres deux à deux.

S, Bouchon de trois pieds & demi de diametre, autour duquel on voit l'arrangement & le nombre des voussoirs qui composent le plafond.

V, Dessous des architraves qui ont chacun de largeur deux pieds & demi, comme le diametre du haut de la colonne.

W, Plan de la corniche où est exprimé par de grosses lignes les joints des cours d'assises & leur liaison, pour faire remarquer qu'aucun joint ne coupe ni rosette ni modillon.

Il faut observer que pour l'intelligence de toutes ces figures, on a affecté dans chacune les mêmes lettres correspondantes

pour

pour les mêmes objets, soit dans les plans, soit dans les élévations, soit dans les coupes, de maniere qu'en les étudiant on peut les reconnoître dans leurs différentes situations: ainsi quoiqu'il ne soit question dans chaque explication que d'une figure en particulier, ce que nous disons peut être réversible aux autres figures où se trouvent les mêmes lettres.

La Figure deuxieme fait voir le plan d'un entre-colonnement, pris dans l'épaisseur de l'entablement, entre la frise & l'architrave, avant que le plafond fût construit.

A, Mandrin de la colonne, passant à cette hauteur à travers les yeux de trois tirans.

B, B, Tirans horisontaux servant à lier ensemble les colonnes.

M, M, Tirans perpendiculaires aux précédens, fixés d'une part au mandrin d'axe *A*, & de l'autre à l'ancre *A²* adossé au mur du péristile.

C, C, Étriers soutenant le linteau *K*, *fig. 7 & 5*.

D, D, Têtes des *Z* qui soutiennent la clef.

E, Bout d'un petit mandrin vû en élévation, *figures 5 & 8*.

T, Grand tiran avec des moufles, placé dans l'épaisseur du mur.

R, Vuide entre les architraves.

Nota que toutes les lignes perpendiculaires & horisontales marquées au-dessus de ces architraves, expriment les joints du haut des voussoirs.

La Figure troisieme représente le plan d'une entre-colonne, pris au-dessus des plafonds entre la frise & la corniche.

A, Mandrin d'axe.

A², Mandrin correspondant.

C², Étriers soutenant les tirans *B* & *M*, *fig. 2*.

E, Mandrin vû en élévation, *fig. 5 & 8*.

H, Petit tiran lié par le moyen d'un moufle au tiran *P*, servant à soutenir le bouchon du plafond par le moyen des quatre étriers *O, O*.

M², Tiran de deux pouces de gros.

N, Linteau de vingt lignes de gros.

Q, Autre petit tiran servant à lier par un moufle le tiran P, dirigé suivant la longueur du milieu du bâtiment.

La Figure quatrieme exprime l'arrangement extérieur des joints des claveaux d'une entre-colonne.

X, est le chapiteau en masse, au-dessous duquel on remarque la premiere assise du fût, laquelle fut posée avec ses cannelures toutes taillées.

Y, Sommier de l'architrave.

Z, Sommier de la frise.

&, Corniche.

a, Tambour avec des mains de pierre.

b, Milieu de la plate-bande, que l'on a tenu bombé en exécution d'environ cinq ou six lignes.

c, Balustrade.

La Figure cinquieme fait voir la coupe de l'entablement d'une entre-colonne, prise par le milieu de l'axe des colonnes.

A, Mandrin pénétrant le chapiteau, & une partie de l'entablement.

B, Tiran horisontal liant les axes des colonnes D, à la hauteur de l'architrave.

C, C, Étriers à deux branches dans la premiere colonnade, & à une dans la seconde, soutenus par le tiran B, & supportant le linteau K.

C^2, Autre tiran à deux branches, soulageant le tiran B.

D, D, deux Z, soutenant la clef.

E, Mandrin servant d'axe aux tirans H & P, fig. 8.

F, Mandrin pénétrant le milieu des assises de chaque acrotere, ou piedestal de la balustrade.

H, Œil d'un petit tiran perpendiculaire.

I, Crampons.

L, Gougeons contenant le haut de chaque balustre.

M, Tiran perpendiculaire.

N, Linteau soulageant par deux étriers C^2 la portée du tiran B.

d, exprime les cales ou taſſeaux placés ſous chaque claveau ; chacun de ces taſſeaux eſt nivelé pour procurer un bombement par-deſſous le milieu de chaque plate-bande de cinq ou ſix lignes, ainſi qu'il a été dit.

La Figure ſixieme repréſente la coupe d'une entre-colonne ſuivant la longueur du périſtile, non pas tout-à-fait dans le milieu, mais à côté de l'arc doubleau du plafond.

M, Coupe d'un tiran perpendiculaire.

M², Autre coupe d'un tiran ſemblable.

O, Étriers ſervant à ſoutenir le poids du bouchon qui ferme le plafond.

Q, Tiran traverſant l'épaiſſeur du mur de ſéparation du haut de chaque entre-colonnement.

e, Arc doubleau en pierre.

f, Lunette en pierre, allant d'un arc doubleau à l'autre.

g, Voûte en briques.

La Figure ſeptieme, Pl. XV, repréſente la coupe d'une entre-colonne, priſe ſur la largeur du périſtile, au milieu d'une colonne & d'un pilaſtre.

A, Mandrin d'axe.

A², Autre Mandrin ou ancre adoſſé au mur.

B, Coupe d'un tiran horiſontal.

C, C, Étriers.

C² Autres étriers.

D, Z ſoutenant la clef.

F, Mandrin placé dans le milieu du piédeſtal de la baluſtrade.

G, Goujons de huit pouces de long, & de vingt lignes de gros, placés d'aſſiſe en aſſiſe entre chaque tambour, auxquels on a ſubſtitué dans la ſeconde colonnade, des mandrins de quatre ou cinq pieds de long, embraſſant pluſieurs aſſiſes.

K, Linteau.

M, Tiran perpendiculaire.

M², Autre tiran perpendiculaire.

P, Coupe d'un tiran.

T, Autre coupe d'un tiran.

e, Coupe de l'arc doubleau en pierre.

La Figure huitieme exprime une coupe prife fur la largeur d'une entre-colonne, & dans fon milieu.

B, Coupe d'un tiran horifontal.

E, Axe fervant à contenir les tirans *H* & *P*.

H, Petit tiran.

L, Petit gougeon dans le haut de chaque baluftre.

N, Coupe du linteau.

P, Coupe d'un tiran qui croife l'autre tiran *P*, fupportant le bouchon par le moyen des étriers *O*.

T, Coupe d'un tiran.

e, Profil de l'arc doubleau.

f, Lunette.

g, Coupe de la voûte en brique.

h, Ouverture pour parvenir dans le vuide de la voûte.

La Figure neuvieme fait voir les détails particuliers des différens fers employés dans cette conftruction, tels que les étriers, mandrins, tirans, crampons, &c; ils font chacun défigné par des lettres correfpondantes à celles qu'ils ont dans les figures précédentes.

A, Mandrin d'axe placé dans le haut de chaque colonne & pénétrant l'architrave, la frife, & une partie de la corniche; il a environ onze pieds de long fur deux pouces neuf lignes en quarré.

B, Tiran horifontal de deux pouces de gros, fervant à contenir les axes des colonnes fuivant la longueur de la colonnade.

C, Étrier à doubles branche, vû de face & de profil, & exécuté dans la premiere colonnade.

*C**, Étrier à branche fimple, exécuté à la feconde colonnade.

D, Efpece de crampon fait en *Z*, fervant à foutenir la clef de chaque plate-bande.

E, Petit axe dont l'ufage eft de foutenir les chaines qui portent le plafond.

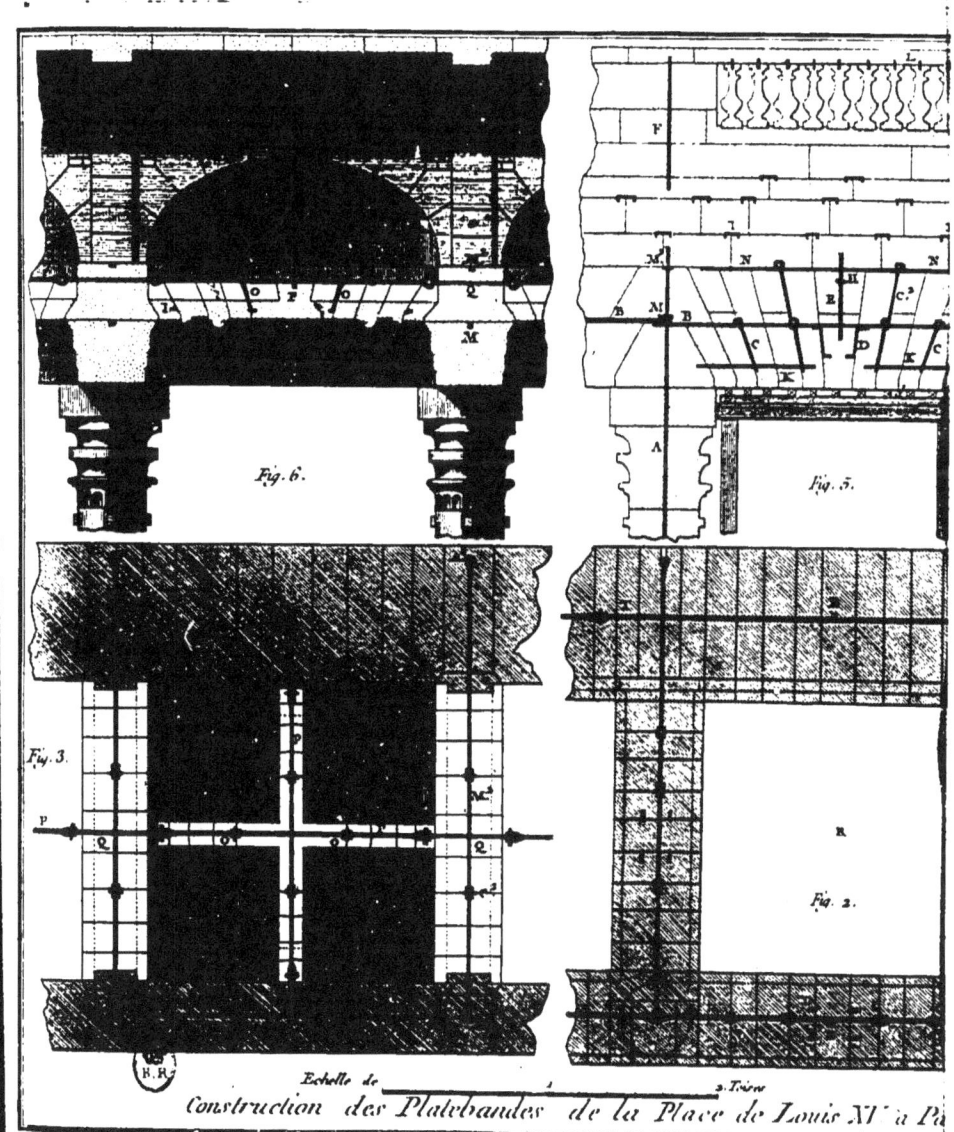

Construction des Platebandes de la Place de Louis XV à Pa[ris]

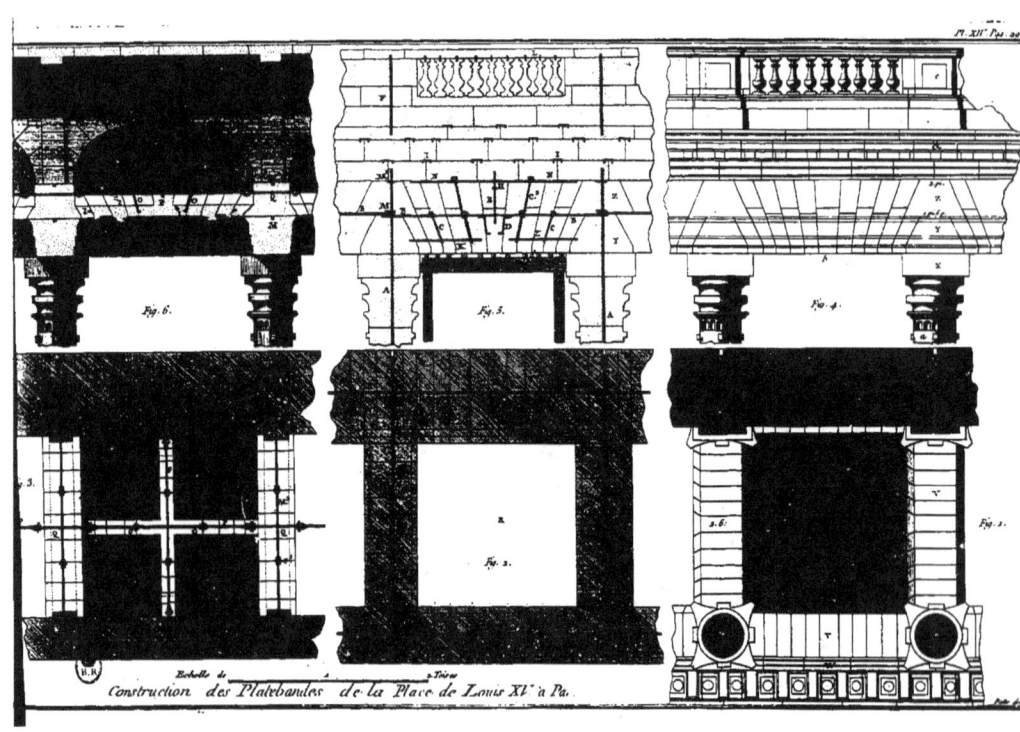

Construction des Platebandes de la Place de Louis XV.e à Pa.

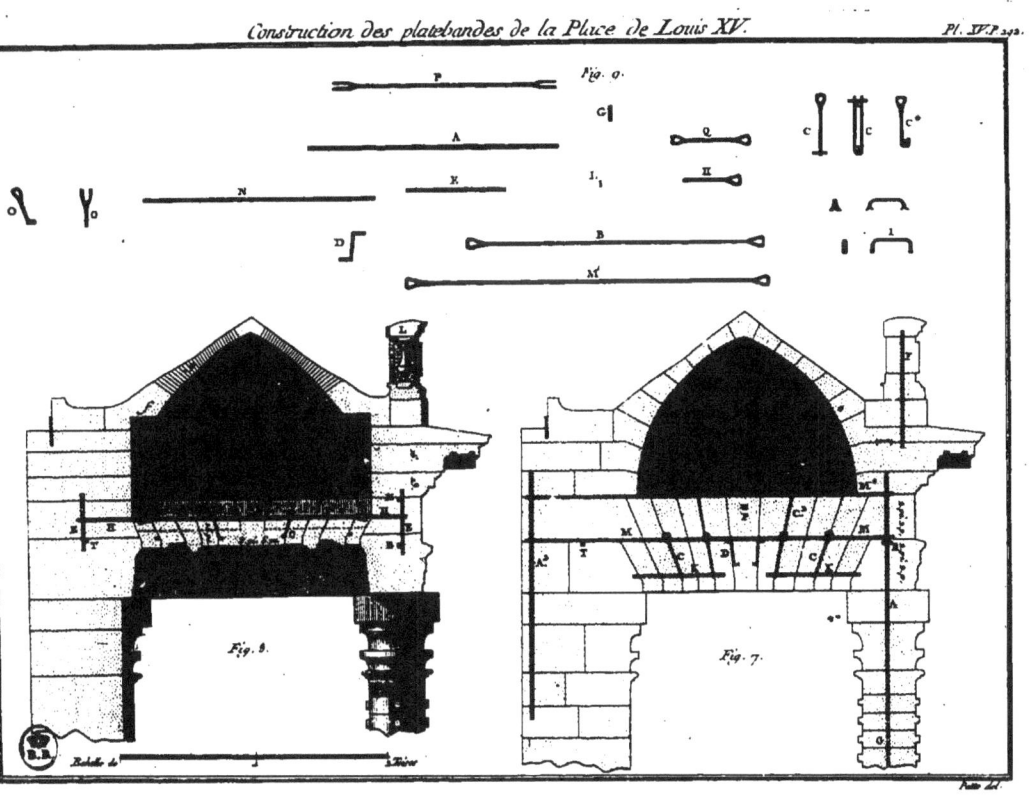

Construction des platebandes de la Place de Louis XV.

G, Gougeons de huit pouces de long, & de vingt lignes de gros, placés entre chaque tambour des colonnes du premier bâtiment.

H, Petit tiran passé dans l'axe *E*, pour soutenir le plafond.

I, Forme des crampons placés entre les voussoirs du plafond.

L, Petit gougeon destiné à contenir les balustres par le haut.

M, Tiran perpendiculaire placé entre la frise & l'architrave : il y a encore un tiran semblable, placé entre la frise & la corniche.

N, Linteau.

O, Étrier vû de face & de profil, servant à soutenir le bouchon du plafond.

P, Un des tirans placés en croix pour aider à supporter le plafond.

Q, Autre tiran lié au précédent pour le même usage.

Outre tous ces fers, il y en a un marqué *F* (*fig.* 7) dans chaque acrotere de la balustrade, qui n'a pas été exprimé à part, ainsi qu'un grand tiran *T*, placé dans l'épaisseur du mur adossé au péristile dans toute sa longueur.

Article Cinquieme.

Construction des Plate-bandes du Portail de Saint Sulpice ; Planche XVI, (*Figures* 1, 2 & 3).

Suivant les premiers desseins qui sont gravés du grand portail de Saint Sulpice, il étoit question de construire deux portiques, l'un au rez-de-chaussée, l'autre au premier étage, ce qui devoit beaucoup augmenter la difficulté de l'exécution de cet édifice ; aussi dans la vue de lui donner toute la force nécessaire, indépendamment des tours placées à l'extrémité des colonnades, pour retenir les poussées latérales, Servandoni jugea-t-il convenable d'accoupler ses colonnes suivant la profondeur du porche ; ce qui lui

procura fur le devant du portail des butées capables de contre-venter l'effort, foit des plate-bandes, foit des plafonds, aboutif-fant du mur pignon de la nef fur les colonnes.

Je n'ai pu voir conftruire l'entablement du premier ordre; mais j'ai été témoin de l'exécution de celui du fecond, dont le procédé fut vraifemblablement le même.

Comme ces plate-bandes font bâties différemment des précé-dentes, & que d'ailleurs cet édifice eft coloffal, il eft important de développer ce qui a été pratiqué pour affurer leur folidité. Deux coupes, l'une prife par le milieu de l'axe de l'entre-colonnement, & l'autre fur la largeur du porche, fuffiront pour faire connoître ce qui intéreffe dans cette conftruction.

Les colonnes doriques qui décorent le portail de cette Eglife, ont environ cinq pieds de diamètre, font efpacées au droit de l'entre-colonnement de dix-neuf pieds trois pouces d'axe en axe, & les plafonds du porche font exactement quarrés entre les archi-traves: elles furent conftruites en pierre dure de haut appareil, & celles du premier étage qui font ioniques à deffein d'élégir leur fardeau, ont été au contraire bâties en Saint-Leu, c'eft-à-dire en pierre tendre.

On commença l'exécution des plate-bandes de cet édifice, par placer d'abord un fort fommier B, à-plomb de chaque colonne, lequel fut traverfé, comme de coutume, par un mandrin d'axe A; puis on pofa les deux contre-fommiers, & fucceffivement les autres claveaux voifins jufqu'à la clef. Chaque claveau fut taillé à croffettes par le bas, & percé d'un trou pour recevoir les linteaux C,C, qui y furent paffés, avant de pofer la clef E. Un des bouts de chaque linteau C, eft encaftré dans le fommier, & l'autre, qui eft recourbé, aboutit entre le joint de la clef & de la contre-clef. On plaça de deux en deux claveaux, des étriers D à double-branches qui em-braffent les linteaux C chargés de leur poids; & pour foutenir la clef qui eft toujours le difficile de ces fortes de conftructions, il fut employé un moyen qui mérite d'être remarqué.

ET DES PLAFONDS DES COLONNADES. 295

Cette clef ayant été traversée par un goujon E, terminé par chaque extrémité en forme de T, dont la figure est représentée à part en E, (*fig.* 3), on plaça les deux étriers le long du joint montans des contre-clefs, en retenant leur partie inférieure dans le crochet du linteau C; on fit passer ensuite entre les deux branches de chaque étrier, lorsqu'il fallut mettre en place la clef, les têtes des T du goujon E, & en ramenant les étriers parallèlement par le haut, suivant la direction ponctuée dans la *figure* 1, pour lors il ne fut plus question que de laisser glisser doucement la clef entre les contre-clefs, ce qui fit ranger de lui-même chaque étrier le long du joint. Par cette opération les têtes du T du goujon se trouverent appuyées sur le bout recourbé des linteaux, & soutenues à la fois par les étriers très-solidement.

Entre la frise & l'architrave on plaça ensuite un tiran horisontal G, pour lier ensemble les axes des colonnes à cette hauteur : il en fut placé encore un autre G^2 perpendiculaire, tant pour unir les colonnes accouplées sur la profondeur du porche, qu'avec le mur qui lui est adossé. On assura fermement sur ces tirans G^1, G^2, à l'aide de clavettes, les étriers à doubles branches D; enfin après avoir bandé les têtes de ces claveaux avec des coins de bois, on coula leurs joints avec mortier de chaux & sable.

Il est à observer que tous ces tirans ont des yeux quarrés & fermés, que tous les étriers sont à doubles branches, & que généralement tous les fers employés dans cette construction furent peints d'avance de plusieurs couches de noir à l'huile, & de plus furent entortillés de filasse goudronnée, par rapport à la rouille.

Après avoir posé les claveaux de la frise, comme on avoit fait ceux de l'architrave, il fut mis aussi des tirans horisontaux I, & perpendiculairement à ces derniers d'autres tirans I^2, pour contenir encore l'axe des colonnes, suivant la profondeur du porche. A dix-huit ou vingt pouces de chaque extrémité, c'est-à-dire, vers le bout de chaque tiran, il fut fait un redent L, destiné à recevoir le pied d'un autre tiran ceintré K, placé en décharge, au-dessus

à la distance de huit à neuf pouces. Cet intervalle fut garni d'un petit mur M, de briques de la meilleure qualité, pour lier les tirans K & I, & ne faire ensemble qu'un tout parfaitement inhérent. On fit supporter par cette décharge les quatre grands étriers H, qui soulagent, de deux en deux voussoirs, le tiran inférieur G, & qui avoient été placés précédemment en même tems que lesdits voussoirs. L'objet de l'arrangement des tirans K & I, est non-seulement de leur donner plus de solidité pour porter efficacement le poids des claveaux de la frise, & même de l'architrave, mais encore de procurer à cet endroit la plus grande résistance, pour contenir l'effort des voussoirs des plafonds. Par l'examen de la *fig.* 2, il est aisé de s'appercevoir qu'au-dessus de l'architrave il a été pratiqué intérieurement une voussure O, qui éleve le plafond, de maniere que sa poussée se trouve au niveau de la décharge I, K, M, qui, au moyen de cette liaison, a une très-grande force dans son milieu : ce qui me paroît à la fois solide & bien entendu.

Il seroit inutile de s'appesantir davantage sur cette description, d'autant que le dessein la rend très-sensible, & que j'aurai d'ailleurs occasion, dans le dernier Chapitre de ce Volume, de parler encore de cette construction, en traitant de l'achevement de cet édifice.

EXPLICATION DES FIGURES 1, 2 & 3
de la PLANCHE XVI.

LA *Figure premiere* représente la coupe d'un entablement du grand portail de Saint Sulpice, prise au milieu des axes d'un entre-colonnement.

A, exprime la coupe de la colonne avec son mandrin qui a trois pouces de grosseur.

B, Sommier de l'architrave.

C,

C, Linteau de deux pouces de gros, traversant les claveaux de l'architrave.

D, Étriers à doubles branches.

E, Gougeon traversant la clef avec un *T* à chaque extrémité; les lignes ponctuées perpendiculaires font voir la direction qu'il convient de donner aux deux étriers adjacens, pour pouvoir y introduire les têtes des *T* du gougeon.

F, Sommier de la frise.

G, Tiran horisontal d'environ deux pouces & un quart de gros, liant les axes des colonnes.

G^2, Tiran perpendiculaire au précédent, aussi de deux pouces & un quart de gros, liant ensemble les axes des colonnes accouplées & le mur dossier du porche.

H, Grands étriers aussi à doubles branches.

I, Tiran liant à la hauteur de la frise les axes des colonnes, avec un redent *L* vers chaque extrémité.

I^2, Autre tiran liant aussi les axes des colonnes accouplées & le mur dossier.

K, Tiran ceintré, retenu par le pied dans le redent *L* pratiqué au bout du tiran *I*.

M, Rang de briques garnissant l'intervalle entre les tirans *I* & *K*.

N, Assises horisontales de la corniche.

La Figure deuxieme offre la coupe d'une entre-colonne suivant la profondeur du porche. On y remarque les mêmes objets que dans la figure précédente, avec des lettres correspondantes.

O, exprime la coupe du plafond du porche faisant voussure au-dessus de l'architrave; on apperçoit que l'épaisseur de ce plafond est au droit de la décharge *I K M*.

La Figure troisieme représente les détails de quelques-uns des principaux fers employés dans cette construction. Leur correspondance avec les figures précédentes est manifestée par les mêmes lettres de renvois.

Pp

ARTICLE SIXIEME.

Construction des Plate-bandes du Portail des Théatins à Paris.

Quoique les plate-bandes simples, placées le long de la face d'un bâtiment, ne soient aucunement à comparer pour la difficulté de l'exécution, à celles qui sont sur le devant d'un péristile, & d'obligation de soutenir de larges plafonds en pierre qui poussent au vuide ; cependant comme elles sont d'un fréquent usage, je crois, sans sortir de mon sujet, pouvoir en proposer en parallele deux exemples récens d'une construction totalement différente.

Les plate-bandes du portail de l'Eglise des Théatins, exécutées il y a une vingtaine d'années, méritent d'être citées pour leur solidité : elles sont soutenues par quatre colonnes isolées & accouplées, tant au rez-de-chaussée qu'au premier étage, lesquelles ont treize pieds six pouces d'axe en axe au droit de l'entre-colonnement, & quatre pieds deux pouces entre chaque couple de colonne aussi d'axe en axe. Ces plate-bandes ne pouvant être accottées par aucun corps vers leurs extrémités, & la plus élevée devant soutenir un fronton, M. Desmaisons, Architecte du Roi, sous la direction duquel a été construit cet édifice, crut devoir prendre les plus grandes précautions pour rendre ses colonnes en quelque façon immuables : en conséquence il les fit exécuter en pierre dure, & plaça vers le haut un fort mandrin de trois pouces de gros, pénétrant depuis les deux premiers tambours au-dessous du chapiteau, à travers l'entablement jusqu'à la cymaise. Dans ce mandrin A (*fig.* 4, 5 & 6, Pl. XVI) fut fixé, précisément au-dessus du chapiteau, quatre tirans d'environ deux pouces de gros. Le premier tiran horisontal C unit ensemble les axes des colonnes au droit de l'entre-colonnement ; le second D aussi horisontal, lie les axes de chaque couple de colonne ; le troisieme E per-

pendiculaire aux précédens, qui est fixé d'une part dans le mandrin, & de l'autre par un ancre placé derriere le mur B, sert à contenir les colonnes suivant cette direction ; enfin le quatrieme tiran placé diagonalement & retenu par un talon derriere le mur B, a pour objet d'empêcher le devers de l'axe des colonnes. Outre ces tirans, il en fut encore placé un autre G à cette même hauteur, dans l'épaisseur du mur adossé B, lequel est fixé vers ses extrémités par deux ancres M, à dessein de rendre inhérentes entr'elles toutes les parties de ce mur qui, à cause de son peu d'épaisseur, fut construit au droit de l'entablement par des claveaux semblables à ceux des plate-bandes, & prolongés en liaison dans toute son étendue.

Tous ces tirans ayant été disposés comme on le voit dans la *figure 4*, on plaça les claveaux de la plate-bande qui embrassent dans leur hauteur la frise & l'architrave, en observant de pratiquer une tranchée de quatre ou cinq pouces de profondeur sous ces plate-bandes, au droit de tous les tirans, pour les y loger.

Au-dessus de la tête des claveaux, c'est-à-dire, au-dessus de la frise, il fut encore placé des tirans horisontaux K & L, & deux tirans perpendiculaires I, correspondans aux précédens E, & fixés dans le même ancre H : il fut également inséré dans l'épaisseur du mur un autre tiran N, contenu par l'ancre commun M ; enfin il n'y eut d'excepté à cette hauteur que les tirans diagonaux.

L'entablement du second ordre de ce portail fut construit comme celui du premier, avec des tirans semblablement distribués : il n'y eut d'autre différence, si ce n'est qu'au-dessus de la frise il fut placé des tirans diagonaux comme au-dessous de l'architrave, à dessein de contenir par-là plus puissamment la poussée du fronton plein qui couronne cet édifice, & dont tout l'effort est dirigé vers cet endroit, sans espérance de pouvoir être autrement contreventé.

Les plate-bandes de cet édifice furent construites en pierre de

S. Leu, avec des joints perpendiculaires sur la face & dérobés dans l'épaisseur de leurs coupes, qui tendent à un centre commun à l'ordinaire : elles furent maçonnées avec mortier mélangé de plâtre ; & les tranchées pratiquées pour loger les tirans, furent remplies d'une espèce de mastic de composition impénétrable à la rouille ; en un mot, tous les fers & tirans furent peints de plusieurs couches de noir à l'huile, avant d'être employés.

En général on peut dire que cette construction, dont les fers font la principale force, offre beaucoup de résistance. La façon surtout dont les tirans sont placés par-dessous l'architrave est remarquable ; & c'est, je crois, de toutes les manieres d'assurer une plate-bande, la plus solide : les deux Mansard ne les plaçoient jamais autrement ; en effet, comme les claveaux d'une plate-bande dirigent toujours leurs efforts en contre-bas, plus on peut saisir le mandrin d'axe de la colonne près du chapiteau, mieux on doit réussir, de toute nécessité, à retenir efficacement leur poussée.

EXPLICATION DES FIGURES 4, 5 & 6
de la PLANCHE XVI.

A, Mandrin d'axe.

B, Mur qui, vers ses extrémités, sert de mur de face aux maisons voisines.

C, Tiran horisontal.

D, Autre tiran horisontal.

E, Tiran perpendiculaire.

F, Tiran placé diagonalement.

G, Grand tiran fixé par un ancre *M*.

H, Ancre commun.

I, Tiran perpendiculaire au-dessus de la frise.

K & *L*, Tirans horisontaux placés à la hauteur de la frise.

Article Septieme.

Construction des Plate-bandes du Palais-Royal.

Il vient d'être élevé au Palais-Royal, du côté du jardin, un avant-corps composé de huit colonnes ioniques accouplées & isolées, dont la répartition des tirans est totalement opposée à la précédente. Les deux sommiers qui se trouvent à-plomb de chaque couple de colonne, sont chacun composés d'un cours d'assises placées suivant leurs lits, dont on voit la forme *Pl. XVI, fig.* 7 ; outre que ces sommiers sont traversés par le mandrin d'axe *A* de chaque colonne à l'ordinaire, ils sont retenus au-dessus de la frise & à la hauteur de l'architrave, par deux tirans horisontaux *B*, *D*, qui lient ensemble les colonnes accouplées, & de plus, par deux autres tirans perpendiculaires *C*, *E*, qui traversent le mur de l'avant-corps où ils sont retenus par des ancres.

La plate-bande au-dessus de ces colonnes est composée de neuf claveaux, qui embrassent toute la hauteur de la frise & de l'architrave, entre lesquels sont posés six *Z*, *G*, quatre desquels sont retenus dans le haut par des étriers *F*, de dix-huit lignes de gros. On s'est dispensé de donner un étrier au *Z* placé dans le contre-sommier, attendu qu'il est suffisamment soutenu par sa coupe sur le sommier de l'architrave, & qu'il n'est pas à craindre qu'il puisse glisser. Quant à la clef, entre les joints de laquelle on ne pouvoit pas placer d'étriers, elle fut soutenue de cette maniere : après avoir taillé de part & d'autre un trou de six ou sept pouces de profondeur, pour loger entierement un gougeon *H* de même longueur, & avoir pratiqué un trou correspondant vis-à-vis ceux-ci dans chacune des contre-clefs seulement de trois pouces de profondeur, on commença par loger en entier, de chaque côté de la clef, un des gougeons en question

attaché dans le milieu par une ficelle, dont le bout fut placé le long d'une petite rainure menagée depuis ce trou jufqu'au haut du joint montant du claveau. Cette clef ayant été ainfi préparée & mife enfuite en place, en tirant par-deffus la petite ficelle, on fit entrer la moitié du gougeon *H*, dans le trou correfpondant de chaque contre-clef; puis par la rainure, on coula du plâtre dans les joints de la clef, ainfi que dans les trous des gougeons.

Cela étant fait, il fut placé d'un axe de colonne à l'autre du grand entre-colonnement, un tiran *I* de vingt lignes de gros pour les unir. On accrocha fur ce tiran le haut des étriers *E*, que l'on banda le plus poffible par le moyen de petits coins de fer, pour obliger les *Z* à foutenir de toute leur force les claveaux, & empêcher leur action en contre-bas. Tous les tirans furent également retenus avec les mandrins *A*, à deffein de ne permettre aucun mouvement aux axes des colonnes; enfin après avoir refferré les têtes des claveaux avec des coins de bois, on coula tous les joints en plâtre.

Il y a trois obfervations importantes à faire fur cette conftruction; la premiere eft que l'extrémité de chaque tiran, au lieu d'œil quarré, a été recourbée feulement en crochet, & que tous les étriers font fimplement à une branche avec un crochet dans le haut, & un œil dans le bas pour recevoir la tête de chaque *Z*.

La feconde eft qu'aucun de ces fers ne fut peint avant d'être employé, ainfi que nous l'avons vû ci-devant.

La troifieme eft que tous les joints de cette plate-bande ont été coulés en plâtre, fans mélange de mortier de chaux & fable, comme il fe pratique ordinairement.

En attendant que je difcute, à la fin de ce Chapitre, ce que l'on peut penfer fur ces différens objets, je me contenterai de remarquer, pour le préfent, que cette conftruction, quoique économique, n'a pas cependant toute la folidité poffible, attendu que le tiran *I*, qui devroit s'oppofer à la pouffée des claveaux, étant

placé trop au-dessus de leurs coupes, est de toute nécessité de peu d'effet, par sa position, pour opérer de la résistance.

EXPLICATION DES FIGURES 7, 8 & 9
de la Planche XVI.

La *Figure septieme* représente une coupe de l'entablement, prise suivant l'axe des colonnes.

A, Mandrin d'axe de deux pouces de gros.

B, Tiran horisontal liant ensemble les axes des colonnes accouplées.

C, Tiran perpendiculaire au précédent.

D, Tiran horisontal à la hauteur de la frise, liant aussi les axes des colonnes accouplées.

E, Autre tiran perpendiculaire au précédent.

F, Étriers à crochets par le haut avec un œil par le bas, pour recevoir la tête du *Z*, *G*.

H, Gougeon de 18 lignes de gros & d'environ 6 pouces de longueur, soutenant la clef.

I, Tiran horisontal placé au-dessus de la frise, servant plutôt pour soutenir les claveaux, que pour retenir les axes des colonnes du grand entre-colonnement.

K, Assises horisontales formant la corniche.

L, Contre-sommier soutenu par la coupe du sommier de l'architrave.

La *Figure huitieme* exprime la coupe de l'entablement suivant sa largeur.

Les mêmes lettres font voir sa correspondance avec la figure précédente.

M, Mur dossier de la colonne.

La *Figure neuvieme* fait voir à part le détail des tirans & des étriers, ainsi que leur forme.

Article Huitieme.

Construction des Plate-bandes en briques qui s'exécutent à Péterf-bourg ; (Figures 10, 11 & 12, Planche XVI.)

Comme la pierre est fort rare en Russie, on fait des colonnades toutes en briques, à l'aide de beaucoup de fer, qui est commun en ce pays. Voici le procédé que l'on suit pour leur exécution, que M. de Lamotte, Architecte François, attaché au service de la Czarine, a bien voulu me donner.

On fait les bases des colonnes en pierre, puis on éleve leur fût en briques posées à plat, maçonnées avec mortier de chaux & sable, & taillées extérieurement suivant leur contour. On place au milieu de ces colonnes A un axe de fer C, qui monte jusques dans l'entablement. Le tailloir B, qui couronne chaque colonne, est aussi toujours fait en pierre d'une seule piece ; car pour le chapiteau, de quelque ordre qu'il soit, il est d'usage de faire après-coup ses ornemens en plâtre. Lorsque les colonnes sont élevées, ainsi que leur mur dossier qui en est d'ordinaire peu distant, vû qu'on n'a pas coutume de faire de portique ou de péristile en Russie, on lie ensemble les axes C, C des colonnes d'un entre-colonnement par un tiran D d'à-peu-près un pouce de gros, posé au-dessus du tailloir B. Sur ce tailloir, on place plusieurs linteaux F, distans de cinq à six pouces l'un de l'autre, c'est-à-dire, qu'il y en a d'autant plus que la colonne a un diametre considérable. Après cela du nud d'une colonne à l'autre, on fait un arc en décharge M, construit de briques posées de champ, comprenant la hauteur de l'architrave & de la frise. Au-dessus de cet arc M, on met encore un tiran K destiné à tenir en respect le mandrin C des colonnes à cette hauteur. Au-dessus de la clef de la voûte, & même par-dessus ce tiran K, on pose une traverse L portant deux étriers H, H, qui soutiennent un linteau G, G, passant par-dessous la plate-bande,

bande, pour soulager par le milieu le tiran D, & les linteaux F, F.

Quand cela est arrangé ainsi, on pose sur le grillage D, F, F deux rangs de briques à plat & en liaison pour former le dessous de la plate-bande, lesquels on maçonne avec mortier de chaux & sable, en observant d'y encastrer de leur épaisseur le tiran D, & les linteaux F, F, de sorte qu'il n'y a d'apparent que la traverse G.

La derniere opération consiste à poser (*fig.* 11) au niveau du nud des colonnes, le long de la face de l'architrave & de la frise, un rang de briques à plat, qui monte jusqu'au-dessous de l'arc M : on en fait autant du côté opposé, & par ce moyen, il reste un vuide ou coffre qui comprend la hauteur de la frise & de l'architrave.

Lorsque les colonnes sont à quelque distance des murs, pour lors on fait, depuis la plate-bande jusqu'au mur, un arc O aussi de briques posées de champs, lequel rejette de part & d'autre le poids qui est au-dessus.

Enfin on construit les corniches N également en briques, & lorsque le tout est terminé, on ravale l'ouvrage avec un enduit ou espece de stuc composé de chaux, de sable & de plâtre, qui cache tous les linteaux & les tirans : dans cet enduit on mêle de la couleur de badijon, qui donne à cet ouvrage un ton de pierre, lequel produit, à ce qu'on prétend, un assez bon effet.

Il est evident que cette construction de plate-bande, malgré la multiplicité des fers, ne sçauroit avoir autant de solidité que les précédentes, & doit être très-sujette à réparations, attendu que ses moulures, ornemens & enduits ayant pour base du plâtre, doivent être facilement altérés par les injures de l'air : aussi, c'est plutôt comme une singularité que comme un modele, que j'ai rapporté cette bâtisse, & pour faire voir comment sans le secours de la pierre, on peut quelquefois parvenir à opérer des colonnades.

EXPLICATION DES FIGURES 10, 11 & 12
de la PLANCHE XVI.

La Figure dixieme repréſente le plan de la plate-bande vue par-deſſous.

A, Colonne en briques.

B, Tailloir en pierre.

C, Mandrin d'axe.

D, Tiran horiſontal, liant enſemble les axes des colonnes.

E, Autre tiran perpendiculaire au précédent.

F, F, Linteaux pour ſoutenir les rangs de briques formant le deſſous de la plate-bande.

G, G, Autre linteau ſoutenant par deſſous les linteaux *F*.

H, H, Étriers.

I, I, Linteaux perpendiculaires aux précédens.

O, Arc depuis la plate-bande juſqu'au mur.

La Figure onzieme exprime la coupe de l'entablement, priſe ſur l'axe de l'entre-colonnement.

A, Coupe de la colonne.

B, Tailloir en pierre.

C, Mandrin d'axe.

D, Tiran horiſontal liant les axes des colonnes.

E, Tiran perpendiculaire.

G, Traverſe qui ſoutient les linteaux par-deſſous la plate-bande.

K, Tiran horiſontal, liant auſſi les axes des colonnes.

L, Traverſe ſoutenant les étriers *H*.

M, Arc portant du nud d'une colonne à l'autre.

N, Coupe des moulures exécutées en plâtre.

La Figure douzieme fait voir la coupe de l'entre-colonne ſuivant ſa largeur.

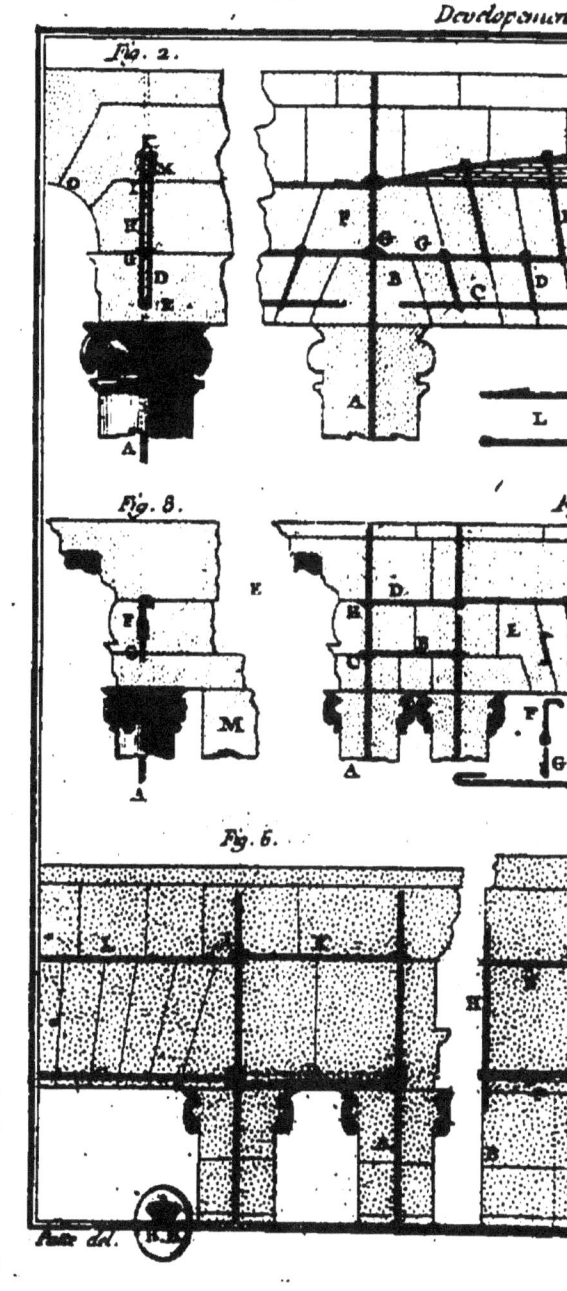

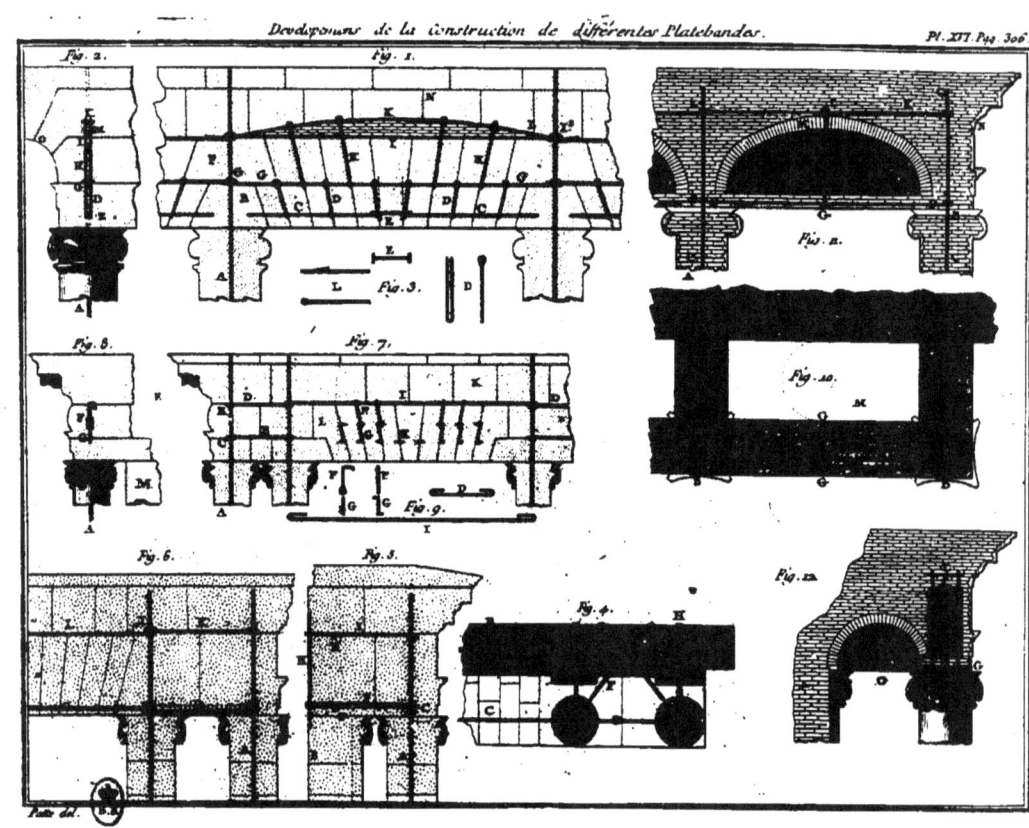

La correspondance des lettres de renvois fait distinguer leur relation.

O, est un arc qui va de la plate-bande au mur, pour décharger le poids qui est au-dessus vers ces endroits.

ARTICLE NEUVIEME.

Observations sur la construction des Plate-bandes & des Plafonds des Colonnades.

Avant de faire voir d'où dépend la solidité de ces sortes d'ouvrages, il est à propos d'examiner quelle est la poussée des plate-bandes, & quelle est la résistance que peuvent opposer les tirans.

§. I. *De la poussée des Plate-bandes.*

Toutes les voûtes ont nécessairement des poussées relatives à leurs courbes & à leur pesanteur ; plus elles sont surmontées, moins elles agissent contre leurs supports ; plus elles sont surbaissées, plus au contraire il est besoin de leur opposer de la résistance. Il y a des regles, au moins de pratique, pour déterminer les épaisseurs de mur, qui conviennent depuis l'ogive jusqu'à l'ance de panier le moins élevé.

Il est à observer que dans la construction des voûtes en pierre, dont la coupe doit faire la base de la fermeté, on a en général peu d'égard à la liaison que le mortier est capable d'opérer entre les voussoirs, parce que son action est d'ordinaire trop éloignée pour entrer en considération en pareil cas. En effet, quand les assises sont horisontales, les pierres reposant alors sur leurs lits, le mortier avec le tems peut à la bonne-heure parvenir à les unir ; mais en fait de voûtes, il ne sçauroit assurer de semblables ouvrages qu'autant qu'ils sont composés de petits matériaux, tels que des briques ou du moilonage. Les Goths faisoient pour cette raison leurs voûtes avec de petites pierres équarries qui n'étoient

Qq ij

ères plus grosses que de double briques. Aussi le seul moyen de procurer de la solidité aux voûtes en pierre, est-il de les soutenir par leurs coupes en prolongeant leurs voussoirs à proportion de la force dont on a besoin, & d'opposer des contre-forts ou des épaisseurs de mur en raison de leurs poussées.

Si ces considérations influent dans la construction des voûtes ordinaires, à plus forte raison ne doit-on pas se fier sur la liaison du mortier pour assurer les claveaux d'une plate-bande, qui sont comme autant de coins placés verticalement à côté les uns des autres dans la position la plus défavorable. Pour y suppléer, il faut donc prolonger la tête des claveaux, à dessein de les soutenir par leurs coupes qui tendent d'ordinaire au sommet d'un triangle équilatéral renversé, dont la base est la largeur de l'entre-colonne, & ensuite contenir leur poussée, soit par des corps de maçonnerie, soit par des tirans.

L'action de la poussée d'une plate-bande peut être considérée toujours comme se confondant avec celle de sa pesanteur; & sans erreur sensible, on peut apprécier l'une à l'égale de l'autre. En supposant qu'une plate-bande pèse trente milliers, il faut au moins lui opposer une résistance de trente milliers, plutôt au-delà qu'en deçà. Pourvu qu'on parvienne à contenir l'effort des plate-bandes, leur poids sur leurs supports ne sçauroit être communément un obstacle à leur exécution; car on voit des piliers soutenir des poids presque incroyables. M. Perronet a calculé que dans le Réfectoire de Saint Martin-des-Champs, il y a de petites colonnes gothiques qui portent jusqu'à deux cents trente fois la superficie de leur diametre (a).

(a) Le même Académicien a fait des expériences sur les fardeaux que peuvent soutenir les différentes qualités de pierre, & a trouvé qu'un pied quarré de superficie peut au moins soutenir, sans s'écraser sous le faix, cent soixante fois sa solidité, c'est-à-dire, qu'un pied cube peut porter cent soixante fois son volume, & que ce rapport pouvoit être considéré à-peu-près comme constant de quelque nature que soient les pierres, attendu qu'il est probable que leur densité est en raison de leur pesanteur. Suivant ces observations, il s'ensuit que pour connoître le poids que peut porter une colonne, il faut chercher la superficie de son diametre au-dessus de la base, & estimer combien cette superficie, supposée d'un pied d'épaisseur, contient de solidité; puis multiplier ce produit par cent soixante, & l'on aura le fardeau qu'elle peut supporter sans s'écraser. Suivant ce calcul on trouve que le bas de chaque colonne dorique du milieu du portail de Saint Gervais, qui comprend trois assises élevées l'une au-dessus des

ET DES PLAFONDS DES COLONNADES.

Comme l'on oppose d'ordinaire des tirans de fer à la poussée des plate-bandes, & vu qu'il n'y a pas d'autre moyen de les retenir lorsqu'elles sont isolées, il est important de connoître jusqu'à quel point on peut compter sur leur résistance.

§. II. *Expériences sur la résistance des fers.*

On trouve dans l'*Art du Serrurier*, pages 8 & 9, des expériences que M. de Buffon a faites pour connoître la force du fer.

Cet Académicien ayant chargé de différens poids perpendiculairement suivant sa longueur un fer de dix-huit lignes & demi de gros, dont la boucle ou l'œil avoit environ dix pouces de largeur sur treize de hauteur, ne put parvenir à le faire rompre qu'après un fardeau de vingt-huit milliers, & remarqua que cette rupture se fit au milieu des deux branches verticales de l'œil.

Suivant cette expérience que M. de Buffon répéta avec un fer de même force, qui rompit une seconde fois avec un semblable poids & aussi dans l'œil, il s'ensuivroit que chaque barreau d'une ligne quarrée ne pourroit supporter que quarante livres, (car chaque montant de cette boucle ou œil avoit trois cens quarante-huit lignes quarrées, ce qui fait pour les deux six cens quatre-vingt seize lignes quarrées); cependant cet Académicien ayant mis ensuite à l'épreuve un fil de fer d'une ligne de diamètre un peu fort, ce fil qui n'avoit pas une ligne de solidité, n'a rompu qu'étant chargé de quatre cens quatre-vingt-quinze livres, après avoir supporté quatre cens quatre-vingt deux livres

l'autre, ne porte que cent vingt fois sa superficie.

Au surplus, cette considération des fardeaux à l'égard des colonnes, malgré ce qui vient d'être dit, ne sçauroit être uniforme, mais doit toujours être relative à la combinaison de leur longueur par leur grosseur. Entre deux colonnes de même diametre, celle qui sera une fois plus haute, doit porter certainement un poids bien moins considérable : de même entre deux colonnes d'égale hauteur, mais dont l'une aura un diametre double de l'autre, la premiere doit porter évidemment un fardeau quadruple de la derniere. Tous ces rapports respectifs des fardeaux avec leurs supports ne peuvent qu'être extrêmement intéressants pour la pratique, & l'on doit désirer que M. Perronet fasse part au plûtôt au Public des résultats de ses expériences à ce sujet.

sans se rompre : la force étoit donc douze fois plus grande qu'une verge d'une ligne quarrée prise dans le barreau.

Il fit encore l'essai d'un autre fer de neuf lignes d'épaisseur sur dix-huit de largeur, lequel avoit été reforgé & étiré, dont l'œil rompit étant chargé de dix-sept mille trois cens livres, pendant que suivant la premiere expérience il auroit dû rompre sous le poids de quatorze milliers. Un autre fer dont la boucle avoit seize lignes trois-quarts de grosseur, ce qui fait cinq cens soixante lignes quarrées, ne s'est rompu semblablement dans l'œil qu'après vingt-quatre mille six cens livres, au lieu que sur le pied de la premiere épreuve il ne devoit porter par proportion que vingt-deux mille quatre cens soixante livres.

On peut conclure de ces expériences, que l'œil d'un tiran est toujours sa partie foible, que les fers n'ont point entr'eux une résistance relative à leur grosseur, & que plus ils ont de volume, moins ils ont de force proportionnellement pour tirer, par la raison qu'il est généralement reconnu que le fer acquiert de la force chaque fois qu'il est forgé dans un même sens en l'allongeant, parce que le marteau resserre & condense tous ses pores : or plus les fers augmentent en grosseur, moins il est possible de resserrer & de condenser suffisamment leur intérieur.

Ainsi, en partant de ces expériences, on peut parvenir à des approximations pour juger de la résistance d'un tiran, relativement à sa grosseur : ce n'est pas qu'il n'y ait encore bien à desirer à cet égard. Il eût été sans doute à souhaiter que M. de Buffon eût indiqué quelle étoit la qualité des fers sur lequel il a fait ses essais, quelle variété leur diverse nature doit apporter dans leur force ; qu'il eût déterminé quelle est la plus grande résistance que l'on peut donner à un œil par la maniere de le forger ; & qu'en un mot, il se fût appliqué à connoître quelle est la différence entre la force d'un fer employé seulement à tirer, & d'un même fer employé à tirer & à supporter à la fois : car il est certain que si le premier agit de la maniere la plus favorable pour résister, la force

ET DES PLAFONDS DES COLONNADES. 311

du second doit être combinée par cette double action dans un tout autre rapport que les résultats qu'a trouvé cet Académicien.

Au défaut d'expériences suffisantes, je vais essayer d'y suppléer en partie par des réflexions.

§. III. *Remarques relatives à la solidité d'un tiran.*

Comme toutes les expériences démontrent que la solidité d'un tiran réside principalement dans son œil, & que c'est d'ordinaire son endroit foible, il s'ensuit que sa forme ne sçauroit être indifférente : entre les deux manieres usitées, soit de le courber en crochet, soit de le couder quarrément en le fermant comme un anneau, je pense que la premiere est préférable à la seconde, & cela par deux raisons : l'une est que, quand l'œil d'un tiran est quarré, il occupe plus de place dans la pierre, ce qui oblige d'affamer d'autant le sommier où il doit être enfermé : l'autre est qu'un crochet doit être plus solide, attendu que, pour former un œil quarré, il faut remettre cinq ou six fois le fer à la forge, d'où il résulte que le tiran est en cet endroit presque toujours calciné & à demi-brûlé, ce qui lui ôte de sa consistance ; au lieu que, pour le courber en crochet, il suffit de le chauffer deux ou trois fois : tous les forgerons conviennent qu'il n'y a pas de comparaison pour la solidité entre ces deux façons de terminer le bout d'un tiran.

Quant à ce que le crochet n'est pas fermé, cela ne peut être préjudiciable, vû que par sa position dans la pierre où il doit être encastré, il ne sçauroit être à craindre qu'il puisse s'ouvrir pour laisser échapper le mandrin d'axe, & que, dans cette supposition, le même effort capable de contraindre un crochet à se lâcher, feroit rompre, à plus forte raison, un œil quarré qui est moins solide. On peut avoir une idée de la force d'un crochet bien forgé, en réfléchissant sur le fardeau extraordinaire que supporte souvent l'S qui soutient le fléau d'une balance : on en voit, dont les crochets n'ont guères que huit lignes de diametre,

porter des poids de plus de six milliers, sans s'ouvrir.

La rouille passe pour détruire un tiran à la longue, & l'on prétend, qu'en se formant, elle fait renfler le fer, au point de faire éclater la pierre où il se trouve enfermé ; (*a*)

Il y a des Constructeurs qui veulent que l'on peigne les fers, avant de les employer, de deux ou trois fortes couches de couleur à l'huile, à dessein de retarder pour un tems l'effet de la rouille. On peut même se rappeller qu'à l'occasion des plate-bandes du portail de Saint Sulpice, indépendamment de cette précaution, on entortilla tous les fers de filasse gaudronnée, afin que dans le cas que la rouille, en se contractant, vînt à donner plus de volume au fer, ce nouveau volume prît la place de la filasse. Il s'en trouve d'autres qui pensent au contraire que la précaution de peindre le fer est inutile, par la raison que le fer privé d'air ne se rouille point ; ou que du moins la rouille qu'il contracte alors n'a pas la même action pour le détruire, qu'étant exposé aux injures du tems ; qu'elle n'attaque que sa superficie & nullement son intérieur ; & que par conséquent il n'est pas nécessaire de tant affamer la pierre, sous le prétexte de loger les fers à l'aise. Je n'ai pas remarqué en effet que les Goths usassent d'aucune de nos précautions à cet égard ; & j'ai vû des fers provenant des démolitions de leurs bâtimens, construits depuis cinq ou six cens ans, qui étoient, à la vérité, couverts d'une mousse ferrugineuse dans laquelle le plâtre ou le mortier s'étoit incorporé, mais dont le cœur étoit encore sain & entier.

Pour ce qui est des diverses qualités du fer, il est connu qu'elles influent sur leur résistance : un fer doux résiste à une puissance bien plus grande qu'un fer aigre. Il n'est pas moins connu que le moyen d'obtenir la plus grande force du fer, est de l'employer

(*a*) François Blondel, dans la quatrième Partie de son *Cours d'Architecture*, dit, à l'occasion de la construction des plate-bandes, que l'on y met des barres de fer pour les fortifier ; mais que cette précaution n'est pas pour les rendre de longue durée : car le fer, ajoute-t-il, ronge la pierre & la fait rompre avec le tems.

à

à tirer plûtôt qu'à porter. On voit tous les jours des fers de deux ou trois pouces de gros, se briser sous des fardeaux beaucoup moins considérables que ceux qu'ils auroient soutenus en agissant suivant leur longueur : tel essieu de charette a rompu sous une charge de pierre de cinq ou six milliers, qui auroit résisté en tiran, à un effort de vingt ou trente milliers.

Il résulte de ces réflexions, que la forme de l'œil d'un tiran ne sçauroit être arbitraire pour sa solidité ; que pour obtenir davantage de résistance de la part du fer, il vaut mieux l'employer à tirer qu'à porter ; & que, dans l'incertitude des effets de la rouille, il ne pourroit qu'être intéressant de parvenir à empêcher ce métal d'en contracter.

§. IV. *Quel peut être le meilleur procédé pour assurer la durée d'une Plate-bande ?*

Puisque c'est de la maniere d'employer les fers & de la coupe des claveaux, d'où peut dépendre la durée des plate-bandes, le grand art de leur construction consiste donc à se servir de ces deux moyens de la façon la plus avantageuse. Il est constant que les pierres devant toujours être regardées comme la base d'un édifice, jamais les fers n'y doivent, autant que faire se peut, être employés à leur préjudice, soit en les affamant, soit en interrompant leur liaison : car il faut poser pour principe que quelque résistance que procurent les tirans, elle ne sçauroit être regardée que comme précaire & pour tems, s'il est vrai, suivant le sentiment de la plûpart des Auteurs, que la rouille les altere & les détruise à la longue. Nous n'avons pas encore d'exemples assez anciens de constructions de colonnades faites par claveaux, pour pouvoir apprécier la meilleure méthode par sa durée, seul & véritable juge en pareille matiere : mais s'il est un procédé qui doive avoir la préférence, ce ne peut être que celui qui aura pour but de diriger l'exécution des plate-bandes, de façon que quel que soit l'événement du fer, elles puissent être capa-

bles de se souvenir par la suite, sans son secours & par elles-mêmes.

Comme je suis persuadé que l'on peut raisonner la construction des plate-bandes également comme celle de toutes les autres voûtes, je crois devoir développer ma pensée à ce sujet.

Les plate-bandes modernes étant un composé de claveaux, il est certain, ainsi qu'il a été dit ci-devant, que plus on prolongera leurs coupes, plus on augmentera leur fermeté ; c'est pourquoi au lieu de placer, l'un sur l'autre, deux rangs de claveaux, que leur peu de coupe oblige de faire supporter par des étriers sur les tirans, comme il se pratique souvent, le mieux est donc de n'en mettre qu'un seul, comprenant la hauteur de la frise & de l'architrave, ou qui monte du moins jusqu'au milieu de la frise, si l'ouvrage est colossal.

Après cette considération, puisque dans ces sortes de voûtes l'action de la poussée se confond avec celle de la pesanteur, l'essentiel est encore d'opposer la résistance où s'opere l'effort : or puisqu'il se fait au-dessous de la coupe des claveaux, il s'ensuit que la puissance ne doit pas être placée au-dessus, & que le tiran doit nécessairement saisir le mandria d'axe, près du chapiteau, ainsi que les Anciens l'observoient, & qu'on le remarque dans plusieurs édifices modernes.

Cette façon d'employer les tirans par-dessous les plate-bandes me paroît si importante, qu'elle simplifie beaucoup leur construction, qui n'est devenu compliquée, que parce qu'on évite de se servir de ce moyen, tout naturel qu'il est, à cause du préjugé que l'on ne peut empêcher l'humidité de la rouille de transpirer à travers le mortier qui recouvre l'encastrement : préjugé qui est faux ; car pour un édifice que l'on peut citer, tel que la Chapelle de Versailles, où la rouille du tiran se fait effectivement remarquer à travers le recouvrement, il y a nombre de plate-bandes, comme au portail du Val-de-Grace, des Invalides, des Théatins & autres, où l'on a parfaitement réussi à les cacher, sans que

ET DES PLAFONDS DES COLONNADES.

l'on apperçoive aucune indice ferrugineuse sous l'encastrement (a).

Pour fortifier le tiran, qui doit passer par-dessous les plate-bandes, il y a bien des considérations à avoir. Je voudrois 1°, qu'au lieu de faire un œil quarré, on le fît à crochet courbé en S avec précaution, sans brusquer le fil du fer, & en ne lui donnant précisément que le degré de chauffe nécessaire pour cet objet; 2°. que dans le dessein d'affermir le bout du crochet & de l'empêcher de s'ouvrir contre tout événement, on le liât fermement avec sa tige par une embrassure de fer; 3°. qu'au lieu de peindre le tiran, ce qui ne fait que suspendre l'effet de la rouille, on l'étamât à chaud avec du plomb, après l'avoir limé rudement; procédé qui, en bouchant les pores du fer & en l'empêchant d'être pénétré par l'humidité, prolongeroit vraisemblablement sa durée, & exempteroit conséquement de tant affamer les pierres pour le loger.

Le tiran étant ainsi disposé, seroit placé au-dessus du chapiteau, & encastré dans la plate-bande à un pouce près par dessous; on éviteroit de le faire servir à supporter les claveaux, ainsi que le pratiquent presque tous ceux qui placent les tirans de cette maniere; mais on laisseroit au contraire un demi-pouce d'intervalle entre le haut de l'encastrement & le dessus du tiran, afin que ce dernier, embrassant par ses extrémités le mandrin d'axe, ne fît exactement que la fonction de tirer, pour produire la plus grande résistance.

Quoique les claveaux puissent être réputés suffisamment contenus par la longueur de leur coupe, à dessein de les mieux assurer & de les empêcher de faire aucun mouvement en contre-bas, on pourroit mettre des Z entre leurs joints, qui les lieroient ensemble de façon à ne former qu'un tout.

(a) Lors de la construction des plate-bandes de la Place de Louis XV, il me souvient qu'on voulut aussi placer les tirans par-dessous les plate-bandes, & qu'on agita beaucoup par quel moyen on pouvoit parvenir à recouvrir l'encastrement, de maniere à ne point appercevoir par la suite la rouille du fer : il ne fut rien proposé de mieux pour cet objet, que de mettre une petite bande de pierre à queue d'a-ronde, & de la faire glisser de claveau en claveaux avant de poser la clef; & vu que cette bande ne pouvoit à son tour être contenue dans la clef à queue d'aronde, il fut projeté de la tailler toute droite, & de la faire tenir à l'aide de mastic ou de mortier. Comme ce recouvrement eût été peu solide, on préféra de placer le tiran au-dessus de l'architrave, comme on a fait.

Pour ce qui est des sommiers, je pense que pour leur donner plus de force, sur-tout quand les colonnes sont solitaires, il seroit bon de les faire de deux assises de pierre dure, placées suivant leurs lits, entretenues par deux gougeons, & de les tailler de maniere à pouvoir soutenir par leurs coupes les contre-sommiers.

Lorsqu'il y auroit à l'extrémité des plate-bandes de bons corps de maçonnerie pour les contenir, il suffiroit de mettre un seul tiran horisontal par-dessous les claveaux; mais pour celles qui aboutiroient du mur sur les colonnes dans le cas d'un peristile, il faudroit, outre le tiran perpendiculaire sous l'architrave, en placer encore un autre semblable sur le sommet des claveaux, & ajouter seulement une espece d'axe de fer au droit de chaque clef, pour contenir des chaînes destinées à supporter par des étriers les voussoirs des plafonds, suivant ce qui a été observé à la Place de Louis XV.

On termineroit le travail de cette plate-bande en maçonnant de mortier le dessous de l'encastrement, pour masquer le tiran qui auroit peu à craindre la rouille, à l'occasion de ce qu'il auroit été étamé, ou bien en faisant usage de mastic de composition à l'exemple de ce qui a été pratiqué en plusieurs endroits. Enfin l'on finiroit par couler les joints avec du mortier de chaux & sable, fait avec tout le soin possible, & non avec du plâtre, par la raison que ce dernier n'a qu'une action factice; il paroît à la bonne-heure pour le moment contribuer à resserrer la tête des claveaux; mais bientôt l'humidité que recele l'intérieur de la pierre le décompose & rend nul son effet : tandis que le bon mortier se durcit dans l'humidité, & s'incorporant dans les pierres, les lie véritablement au bout d'un tems; de sorte qu'en supposant que par la suite les tirans vinssent à être détruits par la rouille, la liaison qu'il peut opérer seroit capable d'y suppléer, & de faire des claveaux d'une plate-bande, un tout porté sur ses points d'appui sans poussée.

Quant à la grosseur des tirans, on les proportionneroit, de même que les mandrins d'axe, à la grandeur de la plate-bande, & à l'effort qu'ils seroient d'obligation de contreventer. En calculant le poids de l'entablement & celui du plafond, on connoîtroit par approximation, avec les expériences de M. de Buffon, la résistance que l'on peut se promettre (*a*).

Il est vraisemblable que par cette construction raisonnée, on déroberoit au hasard tout ce qu'il est possible de lui dérober en pareilles circonstances, & que tout y seroit dirigé pour la plus grande durée de ces sortes d'ouvrages. Au surplus, je laisse apprécier ces observations sur ce qui peut constituer la parfaite exécution des plate-bandes, par comparaison avec les exemples du Louvre, de la Place de Louis XV, & du Portail de Saint Sulpice (*b*).

(*a*) Il ne faut pas croire que l'on puisse contenir au-delà d'un certain point la poussée d'une plate-bande, en multipliant les tirans; car le mandrin d'axe demeurant toujours le même, sa grosseur étant limitée, & d'ailleurs étant saisi par les tirans dans une situation forcée, il est palpable qu'il ne sçauroit avoir qu'une résistance relative & non indéfinie: voilà pourquoi dans la construction des portiques avec des architraves à claveaux, on place rarement une colonne en retour sur l'angle sans être accouplée, encore faut-il qu'il n'y ait au plus que trois entre-colonnes de suite; car lorsqu'il y en a davantage, le mandrin d'axe devient insuffisant pour résister à un pareil effort, & il faut de toute nécessité opposer de gros pavillons ou des corps de maçonnerie capables de le contreventer.

(*b*) Outre les remarques générales que l'on peut faire sur ces constructions, il en est de particulieres qu'il ne faut pas omettre. Les tirans diagonaux du péristile du Louvre, paroissent absolument inutiles; & cela est si vrai, qu'outre les expériences qui peuvent prouver qu'il y a dans cette construction beaucoup plus de fer qu'il ne faut pour contenir les poussées, on s'apperçoit que les clavettes jouent dans les moufles, & que ces tirans ne servent par conséquent en rien pour solider l'axe des colonnes. Perrault fut d'autant plus excusable de ce surcroît de force, que n'ayant point encore été fait de semblables ouvrages, dans l'incertitude de ce qui étoit nécessaire, il crut devoir multiplier la résistance. Ce que l'on doit principalement estimer, ainsi que je l'ai dit, dans la répartition de ses fers, c'est qu'ils ne sont tous que la fonction de tirer dans ses plate-bandes, sans rien supporter; & qu'en supposant les yeux de ses tirans bien solides & que la rouille ne les puisse détruire, sa construction doit avoir la plus grande force.

Dans les bâtimens de la Place du Roi, tous les fers sont au contraire employés à la fois à tirer & à porter; il y a un tiran *T* dans le milieu du mur, qui me paroît de trop: peut-être aussi auroit-on pu se passer du linteau *K*, en disposant le bas des étriers en forme de *Z*, pour soutenir les claveaux de l'architrave: à cela près, il faut convenir que les fers sont répartis avec beaucoup d'intelligence: il n'y a qu'un tiran horisontal suivant la face du bâtiment, tandis qu'il y en a deux perpendiculaires suivant sa profondeur: ce qui est très-bien raisonné, attendu que les premieres plate-bandes doivent être réputées suffisamment contenues par les pavillons des extrémités, tandis que les autres voussant au vuide sur la face du bâtiment, ont par conséquent besoin de plus de résistance. La façon dont est soutenu le plafond, mérite de servir de modele en pareil cas, & je la trouve bien supérieure à celle du Louvre: car il s'en faut bien que les *T* à grosses têtes supportent aussi efficacement le bouchon, que les étriers.

L'entablement du porche de Saint Sulpice est construit dans le même esprit que l'édifice précédent. Tous les fers y sont également em-

Afin de ne rien laisser à desirer, j'ai dessiné au bas de la *Planche XII, fig.* 6, 7 & 8, une élévation & un profil, de ma pensée, pour la construction d'une plate-bande.

A, Colonne avec un mandrin d'axe. *B* & *C*, Sommier de pierre dure, divisé en deux parties. *D*, Claveaux comprenant la hauteur de la frise & de l'architrave. *E*, Tiran horisontal étamé & encastré sous la plate-bande, de maniere à ne faire que tirer. *F*, autre tiran encastré sur le sommet des claveaux. *G*, petit axe de fer placé dans la clef & dans la premiere assise de la corniche, servant à contenir des chaines qui doivent porter avec des étriers le plafond du péristile. *H*, *Z* placés entre chacun des claveaux pour les soutenir réciproquement. *I*, Gougeons. *K*, Détail de l'extrémité d'un tiran recourbé en crochet.

ployés à porter & à tirer : ce qu'on peut y remarquer de particulier est la décharge pratiquée vers le haut de la frise, à dessein d'avoir en cet endroit une force artificielle, capable de contrevenir la poussée des larges plafonds du perche. En général il n'y a que la co- lossalité de ces plate-bandes qui puisse faire excuser la multiplicité du fer qu'on y a employé : car on l'a au contraire beaucoup épargné dans le plafond qui n'est soutenu que par une voussure & par des crampons placés dans l'épaisseur des claveaux.

CHAPITRE HUITIEME.

Description historique de la construction de la Colonnade du Louvre.

A PEINE M. Colbert fut-il nommé Contrôleur-Général des Finances, place à laquelle étoit jointe alors celle de Surintendant des Bâtimens du Roi, qu'il résolut de signaler son administration par l'achevement du Louvre ; ouvrage commencé par François I, & laissé toujours imparfait par ses successeurs.

Pendant le ministere du Cardinal de Mazarin, le Vau, alors premier Architecte du Roi, avoit élevé la façade du Vieux-Louvre du côté de la riviere, laquelle subsiste encore, & est masquée par celle que l'on voit aujourd'hui. Il ne restoit plus que la décoration de la principale entrée, dont même les fondemens étoient déjà jetés, ainsi qu'à terminer le deuxieme & le troisieme étage de la plus grande partie de la cour.

Comme M. Colbert n'étoit pas content de ce que le Vau avoit fait exécuter, non plus que de son projet de continuation, il invita les Gens de goût & les principaux Artistes à dire leurs avis à ce sujet, & même à proposer des projets en concours, promettant de faire exécuter l'idée la plus heureuse, & celle qui annonceroit avec le plus de majesté & de magnificence le frontispice du Palais de nos Rois.

La décoration de la façade de le Vau, qui étoit toute en pilastres, fut beaucoup censurée ; elle fut jugée sans noblesse, sans dignité, ayant trop peu de relief ; sa porte fut unanimement trouvée petite, & de trop peu d'importance pour servir d'entrée à un pareil monument.

Parmi les projets qui furent exposés en concours avec celui de le Vau, il y en avoit un de Claude Perrault, savant Médecin, & Membre de l'Académie des Sciences, qui ne s'étoit point fait

connoître; lequel projet étoit décoré d'un portique en colonnades, semblable à celui qui a été exécuté depuis. Tous les Connoisseurs furent surpris d'admiration en voyant cette magnifique pensée: comme on ne savoit à qui l'attribuer, chacun s'épuisa en conjectures pour deviner quel en pouvoit être l'Auteur, attendu qu'il n'y avoit personne de connu pour composer avec tant de noblesse, & pour dessiner l'architecture avec autant de goût & de correction.

ARTICLE PREMIER.

Voyage du Cavalier Bernin en France, pour lui confier l'achevement du Louvre (a).

PENDANT qu'on examinoit à Paris les desseins de le Vau, M. Colbert en avoit envoyé des copies en Italie, & avoit semblablement invité les Architectes de ce pays, non-seulement à en dire leur avis, mais aussi à composer des desseins pour l'entrée du Louvre. La plûpart des projets que les Italiens présenterent, furent jugés très-médiocres, à l'exception de ceux du Cavalier Bernin, Artiste d'un talent presque égal à Michel-Ange, & célebre par une quantité de chef-d'œuvres de sculpture & d'architecture, dont il avoit embelli la ville de Rome. C'étoit lui qui avoit fait la magnifique colonnade qui entoure le Parvis de S. Pierre, ainsi que la Chaire de cette Eglise, qui est une pensée sublime. Il étoit aussi l'Auteur de l'admirable Fontaine de la Place Navonne, de l'Eglise de Sainte Agnés, & de plusieurs tombeaux & morceaux de sculpture, qui lui avoient fait beaucoup d'honneur. Sur sa grande réputation, & les témoignages

(a) J'ai donné, il y a une douzaine d'années, une brochure qui fut imprimée à Avignon, intitulée: *Mémoires de M. Charles Perrault, de l'Académie Françoise, & premier Commis des Bâtimens du Roi*, avec des notes. C'est un extrait fait d'après un manuscrit de la Bibliotheque du Roi, qui est une espece de testament que Charles Perrault adresse à ses enfans, pour les instruire de la part que ses freres & lui avoient eu à l'administration de M. Colbert. Comme il y est beaucoup question du voyage du Cavalier Bernin & de toutes les discussions relatives à l'achevement du Louvre, mais que j'ai fait beaucoup d'usage de ce qui est dit dans cet ouvrage sur ces objets, j'ai revendiqué la plûpart des actes que j'y avois insérées.

avantageux

Plan et Elévation de la principale Entrée du Louvre du côté de St Germain l'Auxerois.

Plan
de la Cour du Vieu Louvre.

Plan du Péristile du Louvre.

DE LA COLONNADE DU LOUVRE. 321

avantageux que l'on rendit de toutes parts de la capacité de cet Artiste, M. Colbert en parla à Louis XIV comme du seul homme capable de remplir ses vues ; en conséquence Sa Majesté résolut de l'appeller en France, pour lui confier l'achevement du Louvre, & lui fit l'honneur de lui écrire la lettre suivante.

Seigneur Cavalier Bernin, je fais une estime si particuliere de votre mérite, que j'ai un grand desir de voir & de connoître une personne aussi illustre, pourvû que ce que je souhaite se puisse accorder avec le service que vous devez à notre Saint-Pere le Pape, & avec votre commodité particuliere. Je vous envoye en conséquence ce Courier exprès, par lequel je vous prie de me donner cette satisfaction, & de vouloir entreprendre le voyage de France, prenant l'occasion favorable qui se présente du retour de mon cousin le Duc de Créqui, Ambassadeur Extraordinaire, qui vous fera sçavoir plus particulierement le sujet qui me fait désirer de vous voir & de vous entretenir des beaux desseins que vous m'avez envoyés pour le Bâtiment du Louvre, & du reste me rapportant à ce que mondit Cousin vous fera entendre de mes bonnes intentions. Je prie Dieu qu'il vous tienne en sa sainte garde, Seigneur Cavalier Bernin. Signé LOUIS, DE LYONNE. A Paris ce 11 Avril 1665.

Il fut envoyé une lettre sur le même objet au Pape, ainsi qu'au Cardinal Chigi. Lorsque M. de Créqui, notre Ambassadeur à Rome, prit congé de Sa Sainteté, accompagné du cortége usité en semblable cérémonie, il se transporta avec la même suite chez le Cavalier Bernin, pour l'inviter de la part du Roi à venir à Paris.

Jamais Architecte ne reçut d'aussi grandes marques de distinction. On le traita véritablement en homme qui venoit honorer la France. Par toutes les Villes où il passa, les Magistrats Municipaux eurent ordre de lui porter des présens, & de le complimenter. La Ville de Lyon qui ne rend cet hommage qu'aux seuls Princes du Sang, s'en acquitta comme les autres. Le long de sa route on avoit envoyé exprès de la Cour des Officiers pour lui apprêter à manger. Enfin le jour de son arrivée, M. de Chantelou, Maitre-

d'Hôtel du Roi, fut député au devant de lui jusqu'à Juvisi, c'est-à-dire, jusqu'à quatre lieues de Paris, pour le recevoir & lui faire compagnie par-tout (a).

Le Cavalier Bernin fut logé à Paris, dans un Hôtel que l'Intendant des meubles de la Couronne, avoit eu ordre de lui meubler convenablement ; & on lui fit une maison pour le servir. Il fut présenté à Louis XIV le 4 Juin 1665, & en fut reçu avec beaucoup de distinction : ses desseins dont on voit les plans & les élévations dans l'Architecture Françoise, ayant été approuvés du Roi, on se mit en devoir de faire les fondations de la façade de la principale entrée du Louvre.

Le Cavalier Bernin eut, dès les commencemens, quelques altercations qui lui aliénerent l'esprit des principaux ouvriers. Il proposa de jetter dans les fondations les moilons pêle-mêle, tels qu'ils se trouvent, à bain de mortier, & sans se donner la peine, ni de les arranger, ni de les poser de niveau, ni de les dresser avec le marteau : procédé qui réussit en Italie, où l'on employe de la possolane (b) au lieu de mortier. Il proposa encore de mouiller les moilons en les employant ; sur les représentations qui lui furent faites du peu de solidité d'une pareille bâtisse, il traita les Entrepreneurs d'ignorans qui n'entendoient rien à bâtir ; de sorte que pour les accorder, il fut décidé de faire un essai de ces deux constructions dans une place vuide où est aujourd'hui le Collége des Quatre-Nations. Le Cavalier Bernin ayant fait construire par des Maçons Italiens, une voûte soutenue sur deux murs de six pieds d'élévation fondés à la maniere de leur pays, c'est-à-dire, avec des moilons posés à l'aventure ; & les ouvriers François ayant élevé en parallele une voûte semblable, mais dont les murs étoient fondés suivant

(a) *Mémoires* de M. Charles Perrault, page 75.

(b) La possolane est une espece de poudre rougeâtre, ou plutôt de la terre brune, mêlée avec le tuf, & brûlée par les feux souterrains qui sortent du Vésuve, aux environs duquel on la tire. Cette poudre étant mêlangée avec de la chaux, rend la maçonnerie tellement ferme, que non-seulement dans les édifices ordinaires, mais même au fond de l'eau, elle fait corps & s'endurcit.

le procédé usité en France, au premier dégel, la voûte des Italiens écroula, tandis que l'autre n'éprouva aucune altération.

Cet Architecte vouloit encore que l'on fît les tranchées des fondations à pic, ce qui ne fut pas exécuté ; & de plus il avoit ordonné que l'on pratiquât à la sortie des terres une retraite de deux pieds, laquelle n'auroit rien valu, attendu que les premieres pierres du rez-de-chaussée eussent nécessairement portées à faux sur la queue des libages, de sorte qu'on fut obligé de la réduire à un pied.

Toutes ces discussions qui éclaterent dans le Public, & qui ne tournoient pas à l'avantage du Cavalier Bernin, commencerent à diminuer l'idée qu'on avoit conçu de sa capacité. Mais ce qui lui nuisit davantage auprès de M. Colbert, c'est que cet Artiste d'un génie vif, accoutumé à faire des colonnades, des fontaines, des temples, des décorations théâtrales, ouvrages qui n'exigent communément aucune entrave, ne vouloit entendre à aucune sujétion pour accorder son projet avec les autres parties du Louvre, qui avoient été exécutées sous les Rois prédécesseurs : il ne pouvoit aussi se prêter à entrer dans tous les détails de ces distributions, de ces commodités, & de ces dégagemens qui rendent le service d'un Palais commode. En vain le Surintendant lui faisoit-il faire des remarques à ce sujet, & lui faisoit-il donner des memoires circonstanciés de toutes les aisances à observer dans un Palais Royal, pour faciliter le service des différens Officiers ; jamais on ne put le gagner là-dessus : on prétend qu'il traitoit ces détails de minuties & de puérilités, indignes d'un Architecte comme lui.

ARTICLE SECOND.

Cérémonies de la pose de la premiere pierre.

LORSQUE les fondations de la façade du Louvre se trouverent suffisamment avancées, le jour fut pris pour la cérémonie de la pose de la premiere pierre que Louis XIV voulut poser en personne.

La pierre étoit d'un pied & demi en quarré: dans son lit inférieur avoit été pratiqué une place pour mettre la médaille, ainsi qu'une plaque de cuivre sur laquelle étoient gravées des inscriptions. Cette médaille étoit d'or, du prix de cent louis, & de la main de Varin: elle avoit été fondue, & non faite avec des carreaux, pour plus de célérité. On voyoit d'un côté le portrait du Roi, & de l'autre la façade du Louvre suivant le projet du Cavalier Bernin, avec ces paroles, *Majestati & Æternitati Imperii Gallici Sacrum*.

On avoit préparé pour cette cérémonie, une auge de bois d'ébene, une truelle d'argent & un marteau de fer poli. Louis XIV suivi d'une partie de sa Cour s'étant rendu sur les fondations, M. Colbert lui présenta la médaille & les inscriptions, le Roi après les avoir regardées, les mit dans le creux de la pierre fait exprès. Le Cavalier Bernin lui présenta la truelle, & Sa Majesté ayant pris du mortier dans l'auge, le mit sur l'endroit où se devoit poser la premiere pierre. Les Entrepreneurs ayant placé cette pierre sur le mortier, le marteau fut présenté à Louis XIV, qui en frappa deux ou trois coups.

Pendant tout le tems que dura cette cérémonie, des trompettes que l'on avoit fait venir sur le bord des fondations, jouerent des fanfares. Le Surintendant & les Officiers des bâtimens accompagnerent ensuite le Roi jusqu'à la sortie de l'attelier, à la réserve du Controleur, & du premier Commis des bâtimens, qui resterent sur le lieu jusqu'à ce que cette premiere pierre eut été suffisamment recouverte par plusieurs autres capables d'empêcher qu'on ne vint la nuit enlever la médaille.

Sur la plaque de cuivre étoient deux Inscriptions, la premiere étoit Françoise, & conçue ainsi :

Louis XIV, Roi de France & de Navarre, » après avoir dompté ses ennemis, » donné la paix à l'Europe & soulagé ses peuples, ayant résolu de faire ache- » ver le royal bâtiment du Louvre, commencé par François I, & continué » par les Rois suivans, fit travailler quelque temps sur le même plan ; mais » depuis ayant conçu un nouveau dessein, plus grand & plus magnifique, dans » lequel ce qui avoit été bâti, ne peut entrer que pour une petite partie, » il fit

» Jetter ici les fondemens de ce superbe édifice, l'an de grace M. DC. LXV, le
» dix septieme jour du mois d'Octobre. Messire Jean-Baptiste COLBERT, Minis-
» tre d'État & Trésorier des ordres de Sa Majesté, étant alors Surintendant de
» ses bâtimens.

La seconde n'étoit en quelque sorte que la traduction de la précédente.

LUDOVICUS XIV, Francorum & Navaræ Rex Christianissimus, florente ætate, consommatâ virtute, devictis hostibus, sociis defensis, finibus productis, pace sancitâ, assertâ religione, navigatione instauratâ.
REGIAS ÆDES,
superiorum principum ævo inchoatas & ab ipso juxta prioris exemplaris formam magna ex parte constructas, tandem pro majori tam suâ quam imperii dignitate longe ampliores atque editiores excitari jussit ; earumque fundamenta posuit anno R. S. M. DC. LXV, Octob. operi promovendo solerter ac sedulò invigilante Joan. Baptista COLBERT, Regi. Ædif. Præfecto.

ARTICLE TROISIEME.

Départ du Cavalier Bernin.

MALGRÉ ce que nous avons rapporté précédemment des altercations qu'avoit eu le Cavalier Bernin, dès son arrivée, & quoique M. Colbert s'apperçut qu'on s'étoit mal adressé, il affectoit cependant en public la même distinction pour lui, & il en parloit toujours avec beaucoup d'éloges. Néanmoins quelque tems après la pose de la premiere pierre, au grand étonnement de tout le monde, cet Artiste demanda à s'en retourner, ne pouvant, disoit-il, se résoudre à passer l'hyver dans un climat aussi froid que le nôtre. La véritable cause, sans doute, fut la crainte qu'il eut de voir diminuer sa considération, d'autant qu'il ne pouvoit ignorer les critiques que l'on faisoit de son projet, & les mécontentemens secrets du Ministre.

Quoi qu'il en soit, on lui offrit trois mille louis d'or par an, s'il vouloit rester, six mille livres pour son fils, & une pareille

somme pour son principal Elève, ainsi que de payer les gages de ses domestiques ; mais rien ne put le faire changer de résolution. La veille de son départ, Charles Perrault, premier Commis des bâtimens, lui porta soixante-douze mille livres de la part du Roi, le brevet d'une pension de douze mille livres pour lui, & une autre de douze cens livres pour son fils. Il laissa seulement son principal Elève, pour conduire l'exécution de ses desseins (a).

Article Quatrieme.

Raisons qui firent abandonner l'exécution du projet du Cavalier Bernin ; & comment celui de Claude Perrault fut préféré.

Lorsque le Cavalier Bernin fut parti, les critiques se déchaînerent ouvertement contre lui. On adressa des mémoires à M. Colbert où l'on faisoit voir que son projet ne pouvoit être exécuté qu'au détriment du Louvre : on y démontroit qu'il falloit abattre pour cet effet la plus grande partie de ce que les Rois prédécesseurs avoient fait construire ; que cet Artiste ne s'étoit assujéti à aucune des conditions qu'on lui avoit essentiellement imposées ; que l'appartement du Roi seroit d'ailleurs, en suivant son plan, distribué sans aucune des commodités d'usage ; & qu'enfin, malgré l'immensité de cette maison royale, il n'y auroit pas de logemens pour la moitié des Officiers.

Ces raisons ayant frappé le Ministre, le déterminerent à abandonner le projet du Cavalier Bernin, pour jetter les yeux sur quelqu'autre qui n'eut point ses inconvéniens. Le choix seul l'embarrassoit ; quoiqu'il n'ignorât pas l'applaudissement général qu'on avoit donné au dessein de Claude Perrault, lors du concours, il hésitoit à l'adopter : il lui paroissoit singulier de préférer le projet d'un homme qui n'étoit connu dans le monde que pour un sçavant Médecin & une personne de goût, à toutes les pensées des Maitres de l'Art. Dès les commencemens même que le bruit se répandit

(a) *Mémoires de M. Charles Perrault, pages 110 & suivantes.*

de la préférence de ce Ministre, les gens à bons mots ne manquerent pas d'en plaisanter, en disant qu'il falloit que l'Architecture fût bien malade, puisqu'on étoit obligé d'avoir recours à un Médecin.

Néanmoins pour n'avoir rien à se reprocher en pareille circonstance, M. Colbert fit faire un modele en bois du projet de Perrault, ainsi que de celui de Levau, & les présenta tous deux à Louis XIV, qui étoit alors à Saint Germain-en-Laie avec toute sa Cour. Le Roi avant que de s'expliquer sur le choix, demanda au Surintendant son sentiment sur ces deux modeles; celui-ci ayant répondu que s'il en étoit le maître, il donneroit la préférence au projet décoré en pilastres qui étoit celui de Levau; *& moi*, répliqua Louis XIV, *je choisis celui à colonnade, la pensée en est bien plus noble, plus majestueuse, & plus digne enfin d'annoncer l'entrée de mon Palais*. Il est à croire que ce Ministre avoit agi dans cette occasion en Courtisan, pour laisser tout l'honneur du choix à son maître; car personne n'ignoroit son inclination pour le projet de Perrault.

Afin de ne rien donner au hasard pour la parfaite exécution d'un semblable édifice dont la construction paroissoit extrêmement difficultueuse, M. Colbert associa à Perrault, Levau, qui avoit la plus grande expérience, & Lebrun, premier Peintre du Roi, qui entendoit très-bien l'Architecture, & qui étoit un des plus beaux génies que la France ait produit. Ces Artistes eurent ordre de s'assembler deux fois la semaine pour conférer sur les difficultés qui pourroient survenir dans la bâtisse de ce monument; & pour les engager à travailler de bonne foi, le Ministre décida qu'aucun des trois ne pourroit se dire, en particulier, l'auteur du projet. Malgré toutes ces précautions, il y eut entre ces Artistes beaucoup de discussions qui transpirerent dans le public. Levau & Lebrun disoient sans cesse que le dessein de Claude Perrault ne pouvoit être beau qu'en peinture; mais que l'exécution en étoit impossible, attendu que le péristile avoit trop de profondeur, & que les architraves qui alloient du mur correspondre sur les co-

lonnes, ayant douze pieds de longueur, pousseroient nécessairement au vuide, sans espoir de pouvoir les retenir.

Pour lever toutes les difficultés & les inquiétudes que M. Colbert paroissoit avoir au sujet de la construction de cet édifice, Perrault fit un modèle de la grandeur de pouce pour pied, composé de petites pierres de taille de même figure, & au même nombre que l'ouvrage en grand en devoit avoir : lorsqu'il fut achevé & qu'on eut fait attention comment étoit retenue la poussée des architraves, par de petites barres de fer d'une grosseur proportionnelle à celle qu'elles devoient avoir dans l'exécution ; quand on eut remarqué surtout l'arrangement des tirans disposés en diagonale, dans l'épaisseur de l'entablement, où étoit ménagé un vuide d'où il seroit aisé de remédier en tous tems aux inconvéniens qui pourroient survenir par la suite, tout le monde fut convaincu de la fermeté de cette construction, & que rien ne pouvoit être plus solide.

Cet édifice qui avoit été interrompu depuis le départ du Cavalier Bernin, fut recommencé sur le nouveau plan en 1667, en faisant toutefois usage d'une partie des fondations du projet de l'Architecte Italien. On travailla sans interruption jusqu'en 1670, tant à la façade du côté de l'entrée qu'à celle du côté de la riviere, & à l'autre opposée du côté de la rue Saint Honoré.

Il seroit superflu de se répandre en éloges sur la composition & l'Ordonnance d'Architecture de la colonnade du Louvre ; il y a peu de monumens qui jouissent d'une réputation aussi distinguée & dont les Etrangers fassent généralement plus de cas. C'est un de ces édifices qui fera dans tous les tems le plus grand honneur au régne sous lequel il a été élevé. Parcourez toute l'Europe, vous ne trouverez nulle-part aucun Palais, ni aucune Maison-royale qui offre un aspect plus noble, plus recommandable, & peut-être même, malgré toutes les descriptions pompeuses qu'on nous a laissé du Palais des Césars & des demeures des anciens Rois de Perse, n'a t-il point existé de frontispice d'édifice aussi magnifique

magnifique & aussi-bien entendu dans son ensemble.

Ce n'est pas que cet édifice soit absolument sans défaut, nous ne pouvons dissimuler que bien des connoisseurs paroissent regretter que la galerie ne régne pas dans l'avant-corps du milieu, & qu'aussi cet avant-corps soit coupé par une grande arcade qui semble être assommée par le plein énorme qui se trouve au-dessus : d'autres ont encore désiré que les pavillons des extrémités eussent été décorés de colonnes, comme le reste, au lieu de pilastres ; & qu'enfin pour donner un air moins froid, moins bas-relief, à la façade vis-à-vis la riviere, Perrault eût du moins décoré ses avants-corps de colonnes. Au surplus, s'il se trouve quelque chose à redire dans quelques-unes des parties de ce monument, son ensemble, la beauté de ses proportions, de ses profils, & de sa construction, méritent les plus grands applaudissemens : on en jugera par les développemens que nous donnerons après l'article suivant, lesquels nous avons levés & dessinés avec la plus scrupuleuse exactitude.

ARTICLE CINQUIEME.

Preuves que nul autre que Claude Perrault n'est l'Auteur de la composition de la Colonnade du Louvre.

QUOIQUE nous ayons dit précédemment que Lebrun, Levau & Perrault avoient été chargés conjointement de veiller à la construction du Louvre, l'on ne sçauroit douter que l'honneur de l'invention ne soit dû entierement à ce dernier. Ce ne fut qu'après la mort de Perrault, c'est-à-dire, vingt ans après la construction de cet édifice, que Despreaux, dans ses remarques sur Longin, s'avisa de dire que Dorbay, Eléve de Levau, étoit en état de démontrer, papier sur table, que la façade du Louvre étoit de son maître. Une seule remarque suffit pour détruire cette allégation. Indépendamment de ce que toute la Cour avoit été témoin des deux projets pré-

sentés à Louis XIV, & de ce que tout Paris les avoit vû exposer en concours avec les desseins des autres Architectes, pourquoi auroit-on associé à Levau, Claude Perrault ? Ce n'étoit certainement pas pour lui donner des leçons de construction ; car Levau passoit pour l'Architecte le plus expérimenté de son tems ; ce n'étoit pas non-plus pour lui digérer ses desseins, car il étoit accoutumé à tous ces détails, vû les grands travaux qu'il avoit fait exécuter de toutes parts. Il est tout naturel de penser qu'au contraire on l'avoit associé à Perrault, tant parce que celui-ci n'étoit pas censé, quoiqu'il eut beaucoup étudié l'Architecture ancienne, avoir l'acquis nécessaire pour diriger, sans quelque conseil éclairé, la construction d'un édifice de cette importance, que parce qu'il étoit dans l'ordre que le premier Architecte du Roi eut une sorte d'inspection sur tout ce qui se construit dans les maisons-royales.

Si cette réflexion ne suffit pas, il est aisé de citer des témoins irréprochables qui déposent contre tout ce qu'on pourroit objecter dorénavant à cet égard. Ceux qui, d'après les ennemis de la réputation de Perrault, ont répété que le péristile du Louvre, l'Observatoire, l'arc-de triomphe du Trône, (car dès qu'on vouloit lui ôter la gloire de l'un, il falloit nécessairement lui ôter celle des deux autres) sont du dessein de Levau, ont fait voir beaucoup de malignité, ou qu'ils se connoissoient bien peu au génie & aux talents des Artistes, puisqu'ils ne s'appercevoient pas de l'énorme différence qu'il y a entre le gout de ces deux Architectes par la comparaison de leurs ouvrages. Si quelqu'un venoit dire qu'un tableau de Raphaël est de Rubens, qu'une figure du Puget est de Girardon, qu'une simphonie de Rameau est de Lulli, il ne trouveroit assurément aucune créance, parce que chaque Auteur a une maniere caractéristique, qui est telle que les ouvrages de l'un ne sçauroient être attribués à l'autre, sans blesser le jugement de ceux qui ont du goût & des connoissances dans les Arts. De même aussi dans l'Architecture, la maniere de

Desbrosses n'est point celle de Mansard, de Lemercier, ou de Bullet. Si le péristile du Louvre, l'Observatoire & l'Arc-de-triomphe du Trône sont de Levau, il faut nécessairement lui attribuer la composition des desseins de la traduction de Vitruve que l'on n'a point contesté à Perrault ; il faut également que tous les ouvrages connus pour être véritablement de ce premier Architecte du Roi, tels que les Châteaux de Vaux-le-vicomte, les deux grands corps de bâtimens de Vincennes du côté du parc, les Hôtels de Lionne, & du Président Lambert à Paris, enfin le Collège des quatre Nations, soient composés dans le même esprit & dans le même caractère d'Architecture que les trois autres ; mais c'est précisément tout le contraire : il seroit même difficile de trouver deux manieres de traiter l'Architecture, plus opposées. Autant Levau est lourd dans ses proportions générales, & mesquin dans ses profils ; autant Perrault est élégant, noble, & pur dans les détails comme dans l'ordonnance de ses édifices : ce dernier s'étoit frayé une route dans l'Architecture, qu'il ne tenoit que de son génie, & que Levau ne connut jamais. En voilà certainement plus qu'il ne faut pour démontrer qu'on ne sçauroit contester, sans injustice, à Perrault la gloire d'avoir donné le dessein de la colonnade du Louvre ; & si nous avons insisté, c'est afin qu'il ne puisse y avoir désormais le plus léger doute sur ce qu'on doit penser à cet égard.

ARTICLE SIXIEME.

Description des proportions & profils de la Colonnade du Louvre, cottés & numérotés ; Pl. XVII, XVIII, XIX, XX, XXI, XXII, XXIII, XXIV & XXV.

La Planche XVII représente le plan général du vieux Louvre, pour donner une idée de l'ensemble de cet édifice. Au-dessus est une petite élévation de la principale entrée de ce Palais qui a environ quatre-vingt-huit toises de longueur, sur quatorze toises six pieds

deux pouces de hauteur. Son ordonnance d'Architecture est corinthienne, & consiste en trois avants-corps séparés l'un de l'autre par deux colonnades ou péristiles dont les colonnes sont accouplées : elle est élevée sur un soubassement tout lice & sans ornement, qui la fait valoir ; enfin elle est terminée par une terrasse bordée d'une balustrade, dont les piédestaux devoient porter des trophées & des vases.

La Planche XVIII offre dans le bas le plan d'une entre-colonne des arriere-corps du péristile du Louvre, & vers le haut le plan des plafonds de la même entre-colonne.

Il y a quatre manieres différentes d'arranger les plate-bandes d'un péristile, lorsqu'elles vont d'une colonne aboutir sur un pilastre, dont on voit des exemples dans les bâtimens antiques. Cette différence provient de ce que le pilastre n'ayant pas d'ordinaire de diminution comme la colonne, il est difficile que la largeur de l'architrave puisse répondre à plomb de l'un & de l'autre.

La premiere consiste à faire l'architrave d'une largeur égale à la diminution de la colonne, comme on l'a pratiqué au Pantheon ; c'est-à-dire, de faire porter l'architrave sur le nud de la colonne, & de le faire retirer de toute sa diminution sur le pilastre.

La seconde, à faire porter l'architrave à plomb sur le nud du pilastre, & à faux sur la colonne, ainsi qu'on le remarque au Temple de la Concorde à Rome.

La troisieme, à diminuer le pilastre également comme la colonne : ce qui est observé au Temple d'Antonin & de Faustine.

La quatrieme enfin est de faire passer l'architrave, en sorte qu'il porte à faux sur la colonne seulement de la moitié de sa diminution & qu'il se retire sur le pilastre d'autant, comme au Marché de Nerva à Rome. C'est ainsi qu'en a usé Perrault : après avoir donné aux plate-bandes qui vont d'une colonne à l'autre sur le devant du Péristile, la même largeur que la diminution de la colonne par en haut, c'est-à-dire, trois pieds un pouce, il a don-

né aux plate-bandes qui correspondent des colonnes aux pilastres qui n'ont pas de diminution, une largeur moyenne proportionnelle arithmétique entre le diamètre du bas de la colonne & celui du haut, c'est-à-dire, trois pieds quatre pouces.

Les plafonds des entre-colonnemens ont été tenus quarrés, & sont décorés de différens ornemens disposés avec beaucoup de goût. On remarque au milieu un soleil qui étoit l'emblême ordinaire sous lequel on se plaisoit à représenter Louis XIV.

Le plan du bas de cette entre-colonne auquel nous avons mis toutes les cottes & mesures, comparé avec celui du haut, fait voir toute leur correspondance, que les développemens suivans rendront encore plus intelligibles.

Avant d'aller plus loin, il est important d'observer, pour l'intelligence des cottes des planches, 1°. qu'à cause du peu d'espace qui n'a pas permis d'exprimer les noms des toises, pieds, pouces & lignes, au-dessus des mesures, nous avons designé les toises par *toi.* au-dessus du nombre ; les pieds, par un petit trait aussi au-dessus ; les pouces par deux petits traits, & les lignes sans aucune marque : ainsi $2^{toi.}$ $3'$. $4''$. 5. veulent dire deux toises, trois pieds, quatre pouces, cinq lignes ; 2°. que par pieds on doit entendre le pied de Roi ou le pied parisien ; 3°. que je suppose le module divisé en trente parties, & chaque partie en quarante-trois autres, à cause du diamètre de la colonne qui est de quarante-trois pouces, & que, par abréviation, nous avons exprimé le mot module par m après le nombre, & le mot partie, par deux points placés l'un au-dessous de l'autre ; par conséquent $4^m 2: \frac{2}{43}$ signifiera quatre modules, deux parties & quatre quarante-troisiemes de partie ; 4°. qu'afin d'éviter la confusion qu'auroient apporté sur chaque planche, les mesures cottées en toises, pieds, & en modules en même tems, nous avons placé à la fin de ce Chapitre une Table à l'aide de laquelle on pourra trouver à toute rigueur les rapports des toises, pieds, &c. avec le module & ses parties ; 5°. que toutes les saillies des profils doivent être tou-

jours comptées, soit du nud de la colonne, soit du nud du mur auquel ils sont adossées.

La Planche XIX représente l'élevation & le profil d'une entre-colonne.

Toutes les proportions des parties principales de cet édifice y sont cottées en toises, pieds, pouces, ainsi qu'en modules. On remarquera que le soubassement est les deux tiers moins un 14^{me} de l'ordre corinthien qu'il supporte, y compris le socle, & qu'il est un des moins élevés de ceux qui sont exécutés dans la plûpart des meilleurs édifices; car le soubassement de la Place des Victoires, celui du Château de Saint Cloud, & celui de la Place de Louis XV à Paris, sont les deux tiers juste de l'ordre qu'ils supportent: le soubassement de la façade du Château de Versailles du côté des jardins, a les deux tiers plus un cinquieme de l'ordre; enfin celui de la Place de Vendôme les deux tiers moins un quarante-neuvieme.

Une autre attention à faire, c'est que les colonnes sortent de la proportion ordinaire assignée par les plus célebres Auteurs; car elles ont vingt-un modules quatre parties de hauteur. Perrault en a usé ainsi, soit par la raison que les colonnes cannelées, & surtout accouplées, ont toujours coutume de paroître à la vue plus grosses que lorsqu'elles sont lisses & une à une, soit parce que le grand exhaussement de cet ordre, à trente-trois pieds de terre, lui a fait juger qu'il devoit être autrement proportionné pour produire son effet, que s'il étoit placé au rez-de-chaussée; quoi qu'il en soit, cette proportion générale réussit parfaitement.

De plus, les colonnes renflent au tiers inférieur de leur fût de deux pouces sur la totalité du diametre, ce qui est contre tout exemple antique; car les Grecs & les Egyptiens diminuoient leurs colonnes depuis le bas jusqu'en haut, au lieu que les Romains ne commençoient cette diminution qu'au tiers inférieur de leur fût. On ne trouve que ces deux manieres de diminuer les colonnes dans l'antique; & comme elles sont toujours constantes,

DE LA COLONNADE DU LOUVRE. 335

il est à croire qu'elles proviennent de la différente pratique que les ouvriers employoient pour les tailler dans les carrieres de marbre, soit de Grece, soit d'Egypte, soit d'Italie, d'où on les transportoit dans chaque Ville toute taillées, ainsi qu'il a été dit au commencement du Chapitre précédent.

Vitruve à la vérité, parle du renflement qu'on peut donner aux colonnes vers le tiers à la fin du second Chapitre de son troisieme Livre ; sur quoi il est à remarquer que Perrault, en commentant cette opinion particuliere à cet ancien Architecte, dit dans ses notes, *page 82*, qu'indépendamment qu'il n'y a point d'exemple de ce renflement, il est désapprouvé par la plûpart des Auteurs. Ils opposent, continue t-il, à la comparaison que l'on veut faire des colonnes avec le corps de l'homme qui est plus gros au milieu que vers la tête & les pieds, celle du tronc des arbres qui ont été le premier & le plus naturel modèle de la tige des colonnes. De plus, ils disent qu'il est nécessaire que les colonnes qui sont faites pour soutenir, ayent une figure qui les rendent plus fermes, telle qu'est celle qui, d'un empattement plus large, va toujours en se rétrécissant. Il est sans doute singulier, qu'après ces remarques, Perrault ne nous ait pas fait part des raisons qui l'ont porté à faire renfler les colonnes de l'édifice que nous décrivons.

Quant à l'accouplement des colonnes qui régnent le long de la façade du Louvre, quoique les Anciens ne fussent pas communément dans cet usage, ce sont certainement des raisons de solidité qui ont engagé cet Architecte à cet arrangement. Comme il n'avoit point été exécuté jusqu'alors, dans ce pays-ci, de péristile, & que l'on paroissoit effrayé de la hardiesse de l'exécution de ces larges plafonds en pierres, soutenus sur des colonnes éloignées de douze pieds du mur, il crut devoir multiplier les points d'appui : une preuve que ce fut cette raison qui engagea Perrault à l'accouplement, c'est qu'à la *page 79* de la deuxieme Edition de Vitruve, en entreprenant de réfuter François Blondel, qui

avoit avancé dans les dixieme, onzieme & douzieme Chapitres du premier Livre de son *Cours d'Architecture*, que l'usage d'accoupler les colonnes étoit une licence, cet Architecte n'oppose d'autre raison, si ce n'est que le bout d'un architrave qui pose sur une colonne entiere, lors de l'accouplement, est mieux affermi que quand il ne pose que sur la moitié de la colonne, & qu'il plie plus facilement, quand il est supporté par son extrémité, que lorsque cette extrémité passe au-delà de la colonne qui le soutient ; car, dit-il, ce bout qui passe par-delà la colonne au droit du petit entre-colonnement a une pesanteur qui résiste au pliement de la partie opposite, qui est au droit du grand entre-colonnement. Depuis l'exécution du péristile du Louvre on est devenu plus hardi, & l'expérience a fait voir par les exemples de la Chapelle de Versailles, & des bâtimens en colonnade de la Place de Louis XV, que l'on pouvoit également sans rien craindre, solider ces sortes de constructions avec des colonnes solitaires.

Quoi qu'il en soit, l'accouplement produit, à l'édifice que nous décrivons, un bon effet à l'œil ; outre que cet arrangement assure la solidité des angles d'un bâtiment, il permet aussi d'espacer davantage les colonnes pour donner de plus grandes ouvertures aux portes, aux croisées, & de pouvoir les orner de chambranles, de consolles, de fronton ; au lieu qu'en plaçant les colonnes une à une suivant l'usage antique, il faut de toute nécessité tenir les entre-colonnes serrées, si l'on veut qu'elles ayent de la grace ; ce qui n'est pas le plus souvent aussi commode ni aussi avantageux.

L'intérieur du portique, ainsi que l'exprime le profil, forme un plafond horisontal supporté par un simple architrave : le but de cet arrangement est, non-seulement de diminuer la grande charge des plate-bandes qui vont des colonnes aboutir au mur du péristile, mais encore d'empêcher les plafonds de paroître trop enfoncés, comme il seroit arrivé si l'on y avoit

mis

mis au-dessus une frise & une corniche. D'ailleurs, l'usage des corniches étant de défendre le haut des murs & des colonnes de la pluie, il est certain qu'elles sont inutiles dans les lieux couverts, & qu'elles ne servent qu'à derober le jour des fenêtres qui sont au-dessus.

Nous nous dispensons d'insister sur les développemens des proportions de cet édifice, attendu que l'examen de nos desseins instruira plus à cet égard, que toutes les descriptions les plus étendues.

La Planche XX fait voir les détails de l'ordre Corinthien. La hauteur de l'entablement est un peu moindre que le quart de la colonne : celle de la base a plus d'un module : celle du chapiteau a deux modules dix-huit parties de haut $\frac{4}{4}$, proportion qui a très bonne grace, & qui réussit surtout parfaitement pour les pilastres, lesquels n'ayant pas de diminution par le haut comme les colonnes, ont coutume de paroître bas & écrasés. Perrault a dû avoir d'autant plus d'égard à cette raison, que la façade en retour du côté de la riviere, est entierement décorée en pilastres.

On remarquera que, dans le chapiteau, les volutes angulaires pénétrent de quelques lignes dans le tailloir, que celles du milieu se touchent sans laisser aucun intervalle, & qu'enfin la colonne n'est diminuée par le haut que d'un septieme.

Cet Architecte n'a point fait de denticules dans la corniche de son entablement, à l'exemple de ce qui est pratiqué au Pantheon. La vraie raison, à ce qu'il paroit, est parce que les modillons étant enrichis de feuillages & d'ornemens, aussi-bien que le quart de rond & les autres moulures, au milieu desquelles se trouve le membre quarré du denticule, il a craint que, s'il l'eût taillé parmi tant de moulures ornées de suite, cela n'eût opéré de la confusion.

Quoique dans le plan de l'entablement l'espace sous le plafond du larmier entre les modillons ne soit pas quarré, cet Ar-

338 DESCRIPTION DE LA CONSTRUCTION

chitecte a fait en sorte de le faire paroître tel, en laissant un champ inégal autour du quarré qui renferme les rosettes, ce qui du bas de l'édifice ne s'apperçoit pas.

Ceux qui sont instruits que Perrault a fait un Traité des cinq ordonnances de colonnes, doivent être portés à croire qu'il n'aura pas manqué de proposer pour modèle son corinthien du péristile du Louvre, qui réussissoit si bien; mais tout au contraire, les proportions qu'il propose ne s'accordent nullement avec celles de cet édifice; il ne donne à sa colonne que dix-huit modules, c'est-à-dire, qu'il fait son fût beaucoup plus court qu'à l'ordinaire, après l'avoir tenu au péristile [...] qu'on ne le remarque dans aucun ouvrage antique. Il n'est que trop commun de voir ainsi les Architectes en contradiction avec eux-mêmes : les Anciens, à ce qu'il paroît, n'étoient pas plus d'accord que nous; à peine trouve-t-on deux exemples où ils ayent suivi les mêmes proportions, [...] le deuxieme Chapitre de cet ouvrage.

La Planche XXI représente les proportions de la niche qui décore le bas de l'entre-colonne du péristile.

La seule remarque qu'il y ait à faire, regarde la saillie singulière [...] console, au-delà du [...] des différentes parties de cette niche ne laissent rien à desirer pour en donner une connoissance complette.

La Planche XXII exprime le détail du médaillon, avec les profils de la plinthe ou de l'imposte qui régne le long de la façade de cet édifice, & du chambranle de la niche. On y [...] aussi le profil de l'archivolte de la grande arcade du milieu, & enfin celui de la balustrade qui termine cet édifice.

La Planche XXIII fait voir les développemens de différentes parties de [...]

La [...] le détail d'une entre-colonne de la façade du Louvre [...]

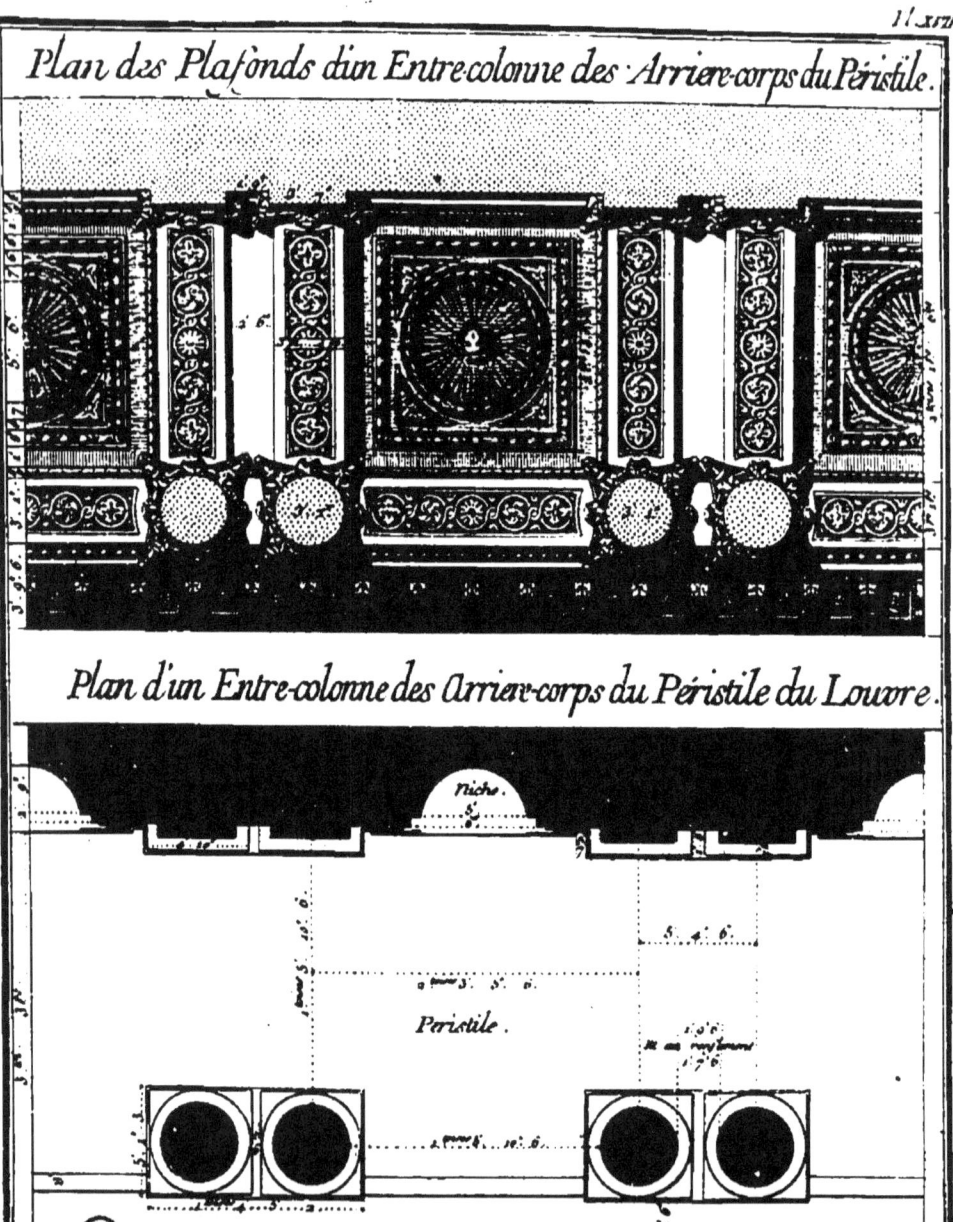

Plan des Plafonds d'un Entre-colonne des Arriere-corps du Péristile.

Plan d'un Entre-colonne des Arriere-corps du Péristile du Louvre.

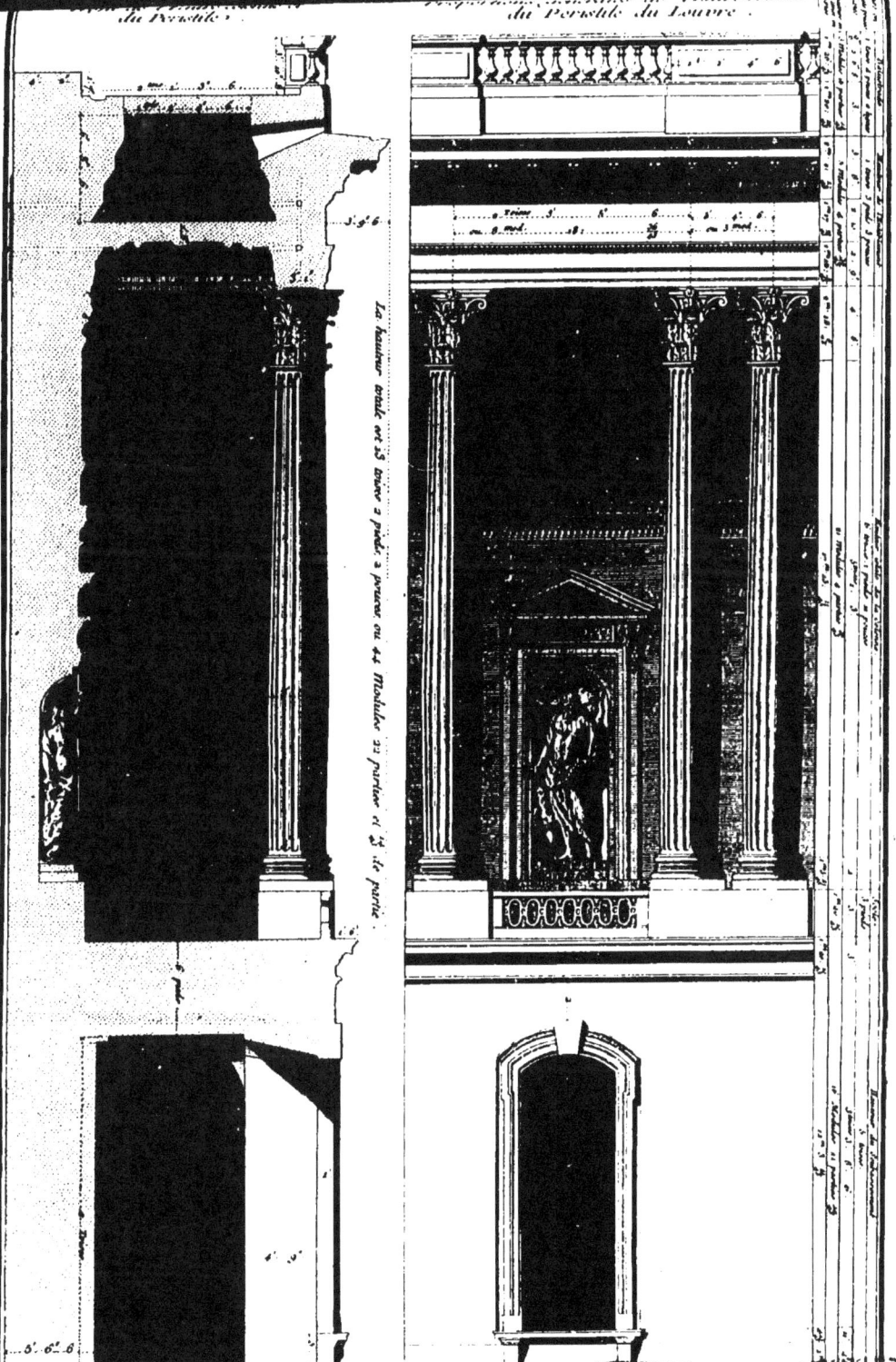

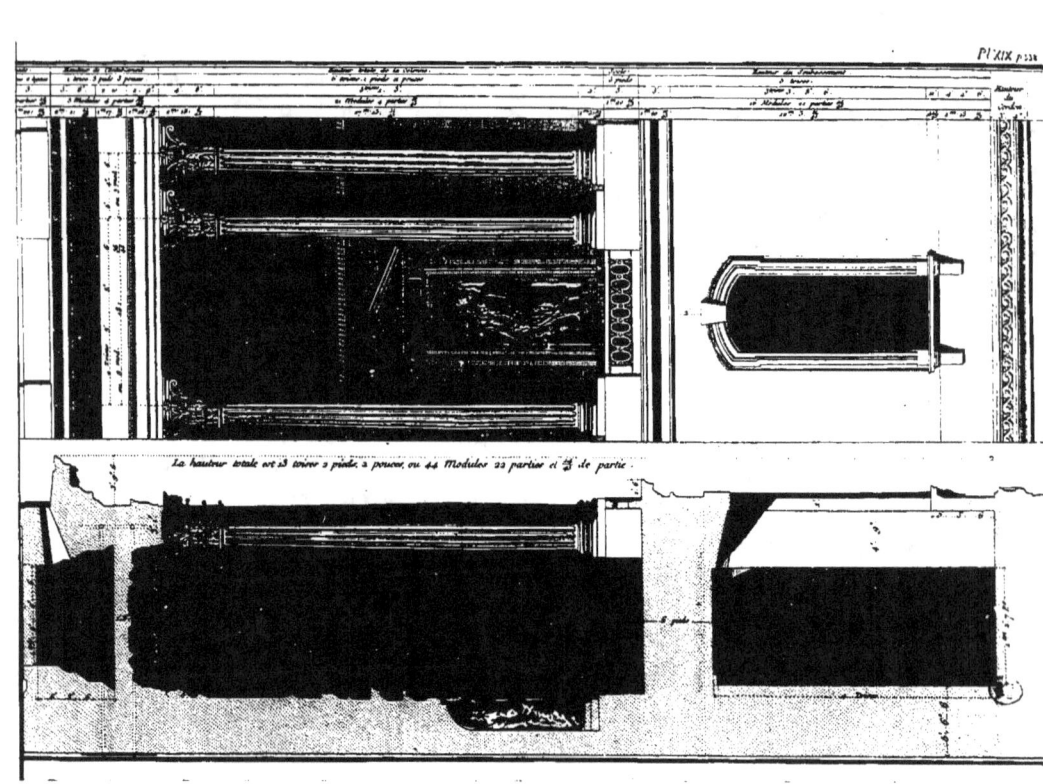

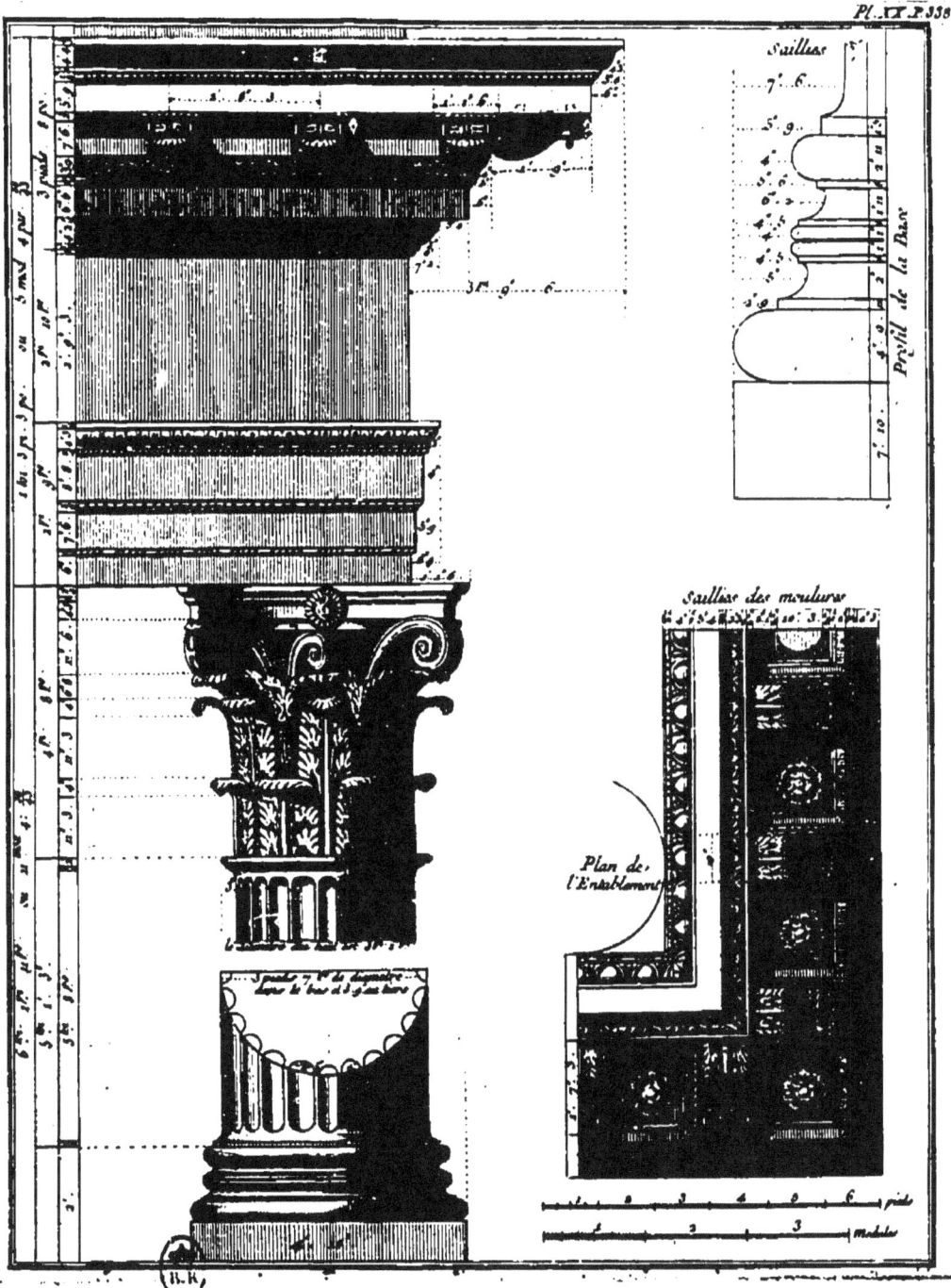

Pl. XII. P. 358.

Profil développé
de la Niche

Profil de la Niche

Profil du Fronton, de la Corniche et de la Console

NICHE
du Péristile du
Louvre.

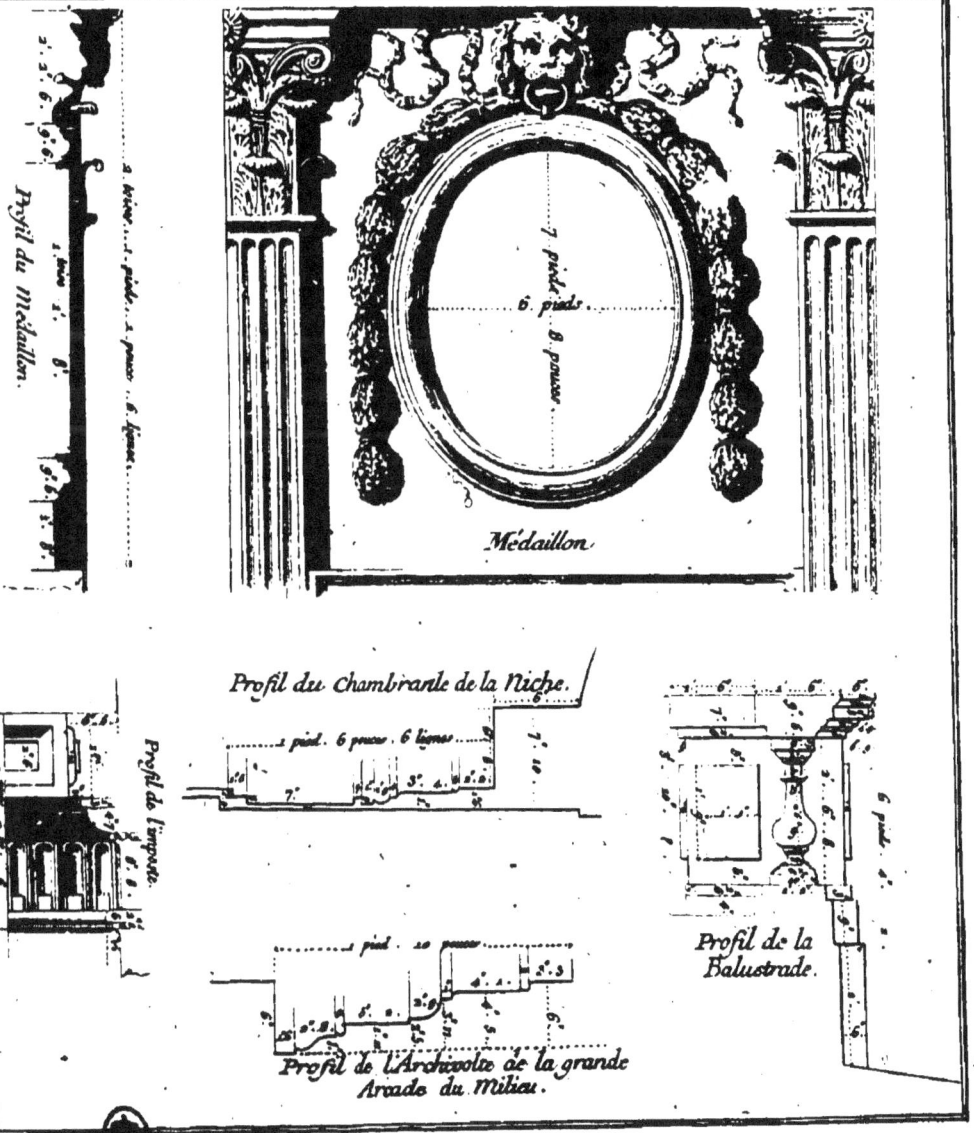

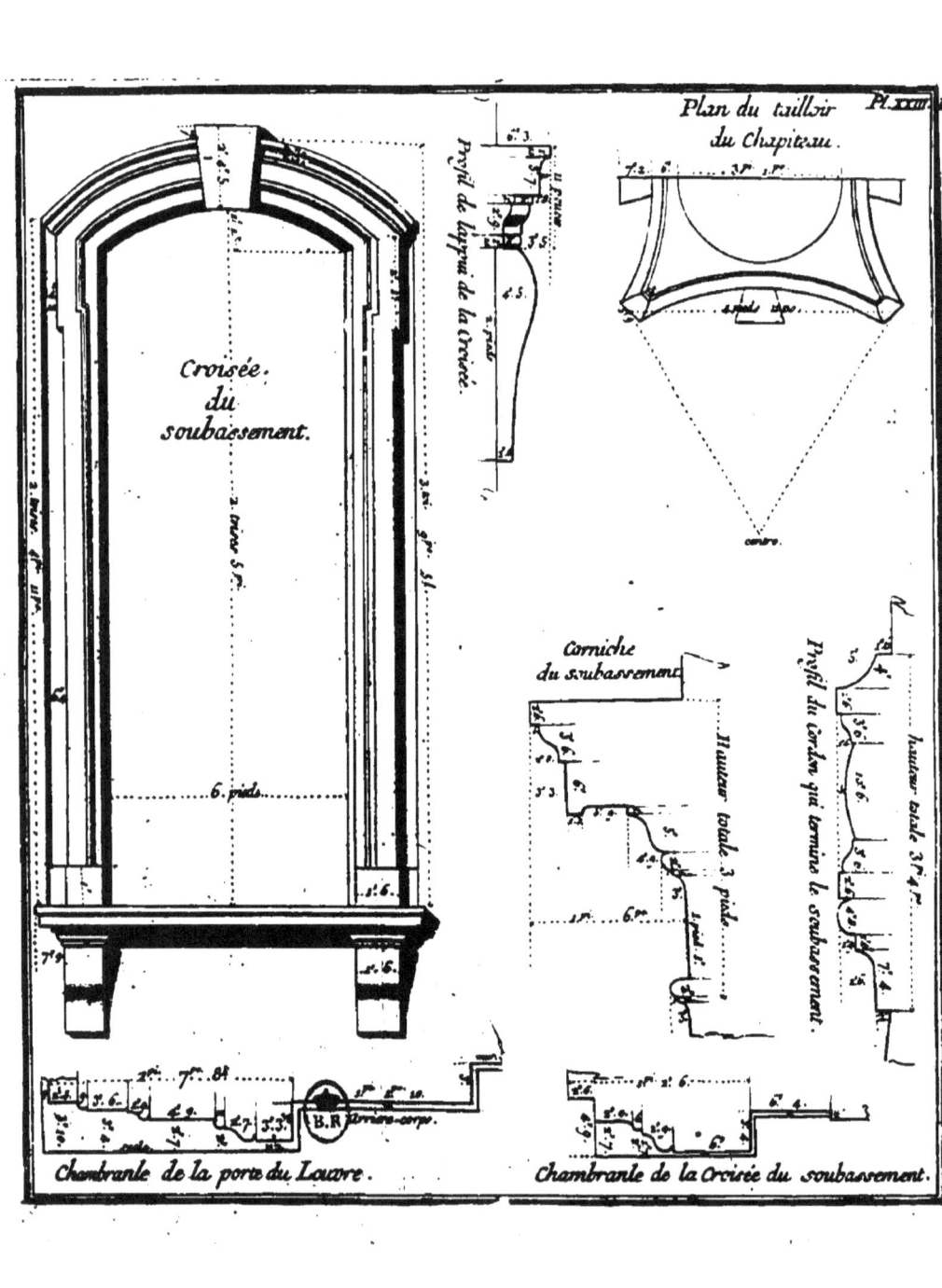

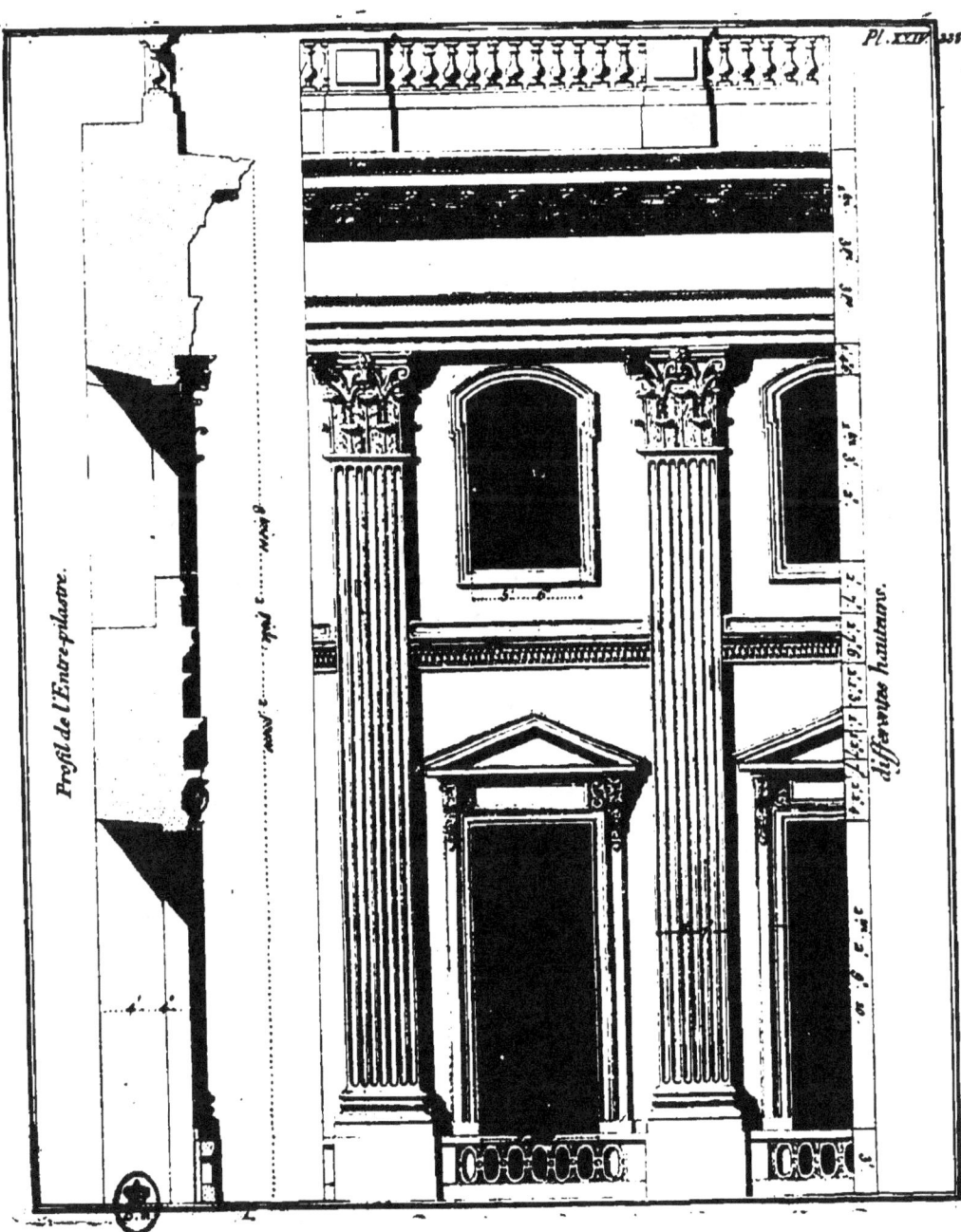

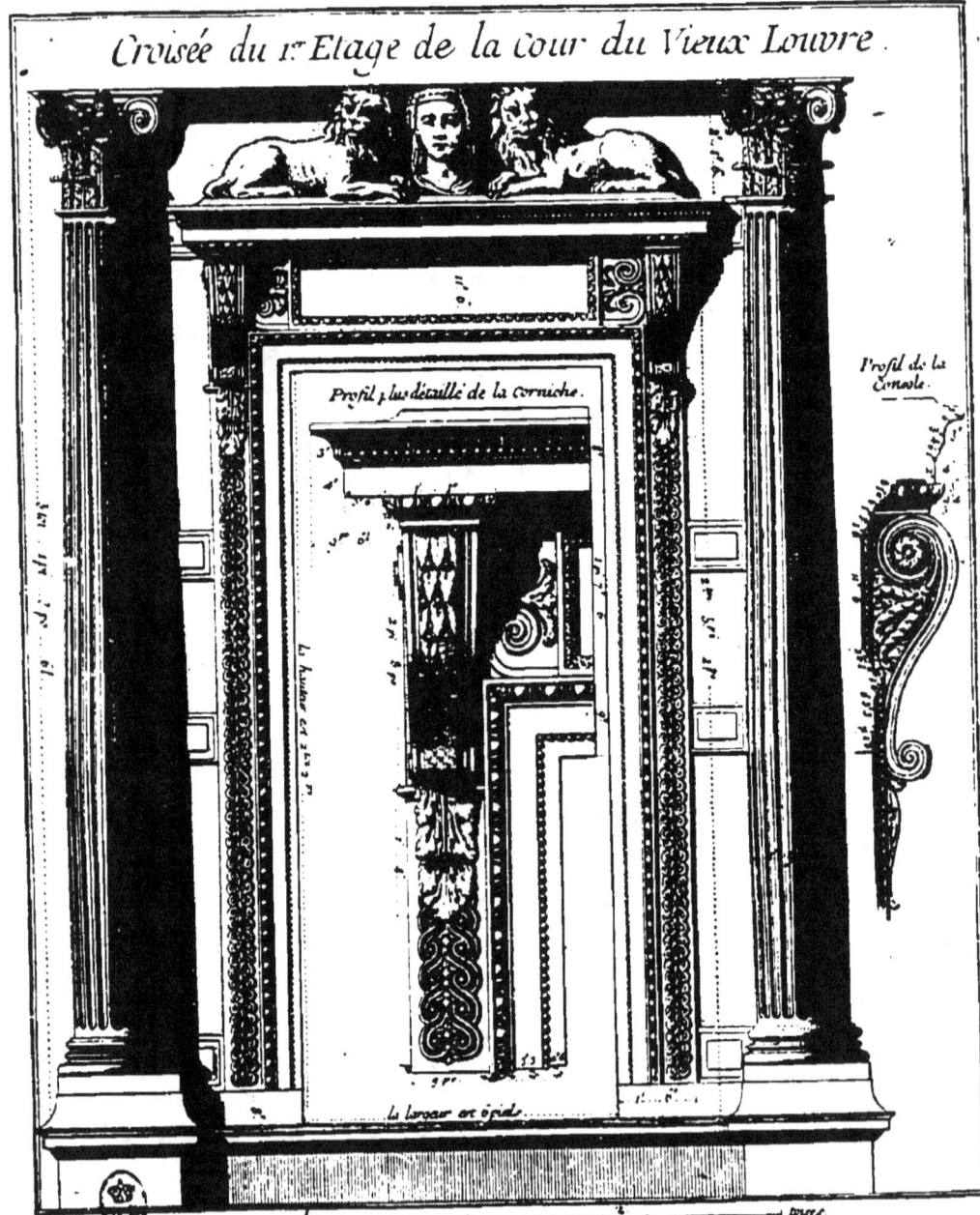

DE LA COLONNADE DU LOUVRE. 339

La Planche XXV exprime les proportions d'une entre-colonne du premier étage de la cour du Louvre, dont l'ordonnance qui est d'ordre composite, a été exécutée sous Henri II. Nous l'avons rapporté ici, parce qu'indépendamment de ce que cette croisée est de la plus grande beauté, ce dessein sert à faire voir que la proportion de l'ordre composite qui environne cet intérieur, a quelque rapport avec celle de l'ordre corinthien du péristile. Sa colonne a vingt-un modules & quelques parties d'élévation, & elle renfle au tiers : de plus le profil de la corniche qui couronne la croisée ressemble beaucoup, tant par la saillie de la console au-delà du larmier, que par les autres membres dont elle est composée, à celui des niches du péristile. vraisemblablement Perrault en a usé ainsi, afin de donner une sorte d'unité entre l'intérieur & l'extérieur de cet édifice.

Nous avons donné dans le Chapitre précédent les détails de la construction des plate-bandes & plafonds de ce bâtiment, & nous espérons donner encore par la suite particulièrement les développemens de la construction de son fronton, par ce moyen il ne manquera rien pour avoir une connoissance complette de ce monument.

TABLE DE COMPARAISON de la toise, du pied, du pouce, & de la ligne, avec le module de l'ordre Corinthien du Péristile du Louvre, divisé en 30 parties.

COMME les Planches qui expriment les détails de cet édifice ne sont cotées pour la plûpart que par toises, pieds & pouces, pour avoir ces mesures à toute rigueur, relativement au demi diamètre de la colonne, c'est-à-dire en module & parties de module, ainsi qu'il est d'usage en Architecture, nous avons fait une Table de comparaison entre les toises, pieds, pouces, & lignes, avec le module & ses subdivisions.

Afin de former cette Table, qui peut servir de modèle dans tous les cas, pour trouver toujours en modules les rapports d'une ordonnance quelconque d'Architecture, dont on ne connoit les mesures

V v ij

qu'en pieds, pouces & lignes, nous avons fait une régle de proportion, en difant 21 pouces 6 lignes, demi diamètre de la colonne, est à 30, nombre de parties que nous fuppofons le module divifé, comme 1 pouce eft à X; puis réduifant en lignes les deux antécédens 21 pouces 6 lignes, & 1 pouce, puis faifant l'opération, nous avons trouvé que 258 lignes eft à 30 parties, comme 12 lignes eft à X = 1 $\frac{17}{43}$; c'eft-à-dire qu'un pouce égale 1 $\frac{17}{43}$ de partie de modules. En ajoutant 1 $\frac{17}{43}$ valeur d'un pouce à lui-même, nous avons eu la valeur de 2 pouces : à la valeur de deux pouces ajoutant un $\frac{17}{43}$, nous avons eu celle de 3 pouces; & ainfi de fuite nous avons pouffé cette Table jufqu'à la hauteur de l'édifice.

Ligne	Lignes.	
1		$\frac{5}{43}$ de partie de module.
2		$\frac{10}{43}$
3		$\frac{15}{43}$
4		$\frac{20}{43}$
5		$\frac{25}{43}$
6		$\frac{30}{43}$
7		$\frac{35}{43}$
8		$\frac{40}{43}$
	Partie	
9	1 :	$\frac{2}{43}$
10	1 :	$\frac{7}{43}$
11	1 :	$\frac{12}{43}$

Pouce	Pouces. Partie.	
1″	1 :	$\frac{17}{43}$
2″	2 :	$\frac{34}{43}$
3″	4 :	$\frac{8}{43}$
4″	5 :	$\frac{25}{43}$
5″	6 :	$\frac{42}{43}$
6″	8 :	$\frac{16}{43}$
7″	9 :	$\frac{33}{43}$
8″	11 :	$\frac{7}{43}$
9″	12 :	$\frac{24}{43}$
10″	13 :	$\frac{41}{43}$
11″	15 :	$\frac{15}{43}$

Pied	Pieds. Parties	
1′	16 :	$\frac{14}{43}$ de partie Module
2′	1 … 3 :	$\frac{2}{43}$
3′	1 … 20 :	$\frac{3}{43}$
4′	2 … 6 :	$\frac{4}{43}$
5′	2 … 13 :	$\frac{5}{43}$

Toifes.		
Toif	Modules	
1	3 … 10 :	$\frac{2}{43}$
2	6 … 20 :	$\frac{4}{43}$
3	10 … 1 :	$\frac{17}{43}$
4	13 … 11 :	$\frac{27}{43}$
5	16 … 22 :	$\frac{24}{43}$
6	20 … 2 :	$\frac{30}{43}$
7	23 … 13 :	$\frac{9}{43}$
8	26 … 23 :	$\frac{37}{43}$
9	30 … 4 :	$\frac{3}{43}$
10	33 … 14 :	$\frac{33}{43}$
11	36 … 25 :	$\frac{6}{43}$
12	40 … 5 :	$\frac{22}{43}$
13	43 … 16 :	$\frac{2}{43}$
14	46 … 16 :	$\frac{25}{43}$
15	50 … 6 :	$\frac{43}{43}$

DE LA COLONNADE DU LOUVRE.

Pour trouver, par exemple, suivant cette Table, combien la hauteur de la base de la colonne, qui est de deux pieds, a de modules, en cherchant dans la colonne des pieds, on trouvera que 2 pieds valent 1 module 3 parties $\frac{21}{41}$. Pareillement pour trouver combien contient de modules la hauteur du chapiteau qui est de 4 pieds 8 pouces, on cherchera d'abord la valeur de 4 pieds dans la colonne des pieds, laquelle est 2ᵐ 6 : $\frac{22}{41}$. puis celle de 8 pouces qui est 11 parties $\frac{37}{41}$; & en ajoûtant ensemble ces deux valeurs, on trouvera que 4 pieds 8 pouces valent 2 modules 18 parties $\frac{18}{41}$, & ainsi des autres.

MÉMOIRE DE L'AUTEUR,

Sur l'achevement du grand Portail de l'Eglise de Saint Sulpice, publié en Juillet 1767.

ON ne peut difconvenir que la compofition du grand portail de Saint Sulpice, confidérée indépendamment de fa relation avec l'Eglife & de fon couronnement, ne foit une des mieux ordonnées de toutes celles que l'on connoiffe. Ce morceau eft à la fois majeftueux, par fon élévation prodigieufe; fuperbe, par la riche fimplicité de fon Architecture coloffale; noble, par la mâle fierté de fes ornemens: il égale enfin, par fa maffe, ce que les Anciens & les Modernes ont exécuté de plus grand & de plus remarquable en ce genre. Aujourd'hui qu'il eft queftion de terminer ce monument, & que l'on confulte à ce fujet les Maîtres de l'Art, rien ne fçauroit donc intéreffer davantage, que d'examiner comment il feroit poffible de le couronner de la maniere la plus convenable & la plus capable de mettre le fceau à fa perfection.

Le fuccès de l'achevement du grand Portail de Saint Sulpice dépend effentiellement de trois chofes; l'une de conftruire un grand fronton orné d'un bas-relief fur le fecond ordre; l'autre de la fuppreffion de l'ordre corinthien élevé fur le mur qui fépare le porche d'avec l'Eglife; la troifieme enfin, de terminer les tours & de leur donner un amortiffement en rapport avec le caractère de l'édifice. Tels font les différens objets qu'il s'agit de démontrer dans ce Mémoire.

ARTICLE PREMIER.

Néceffité de couronner par un fronton l'ordre Ionique du Portail.

IL ne faut pas beaucoup difcuter pour convaincre de la néceffité d'un fronton pour couronner un pareil édifice. Suivant fon

origine, on sçait qu'un fronton représente le haut d'un mur pignon ; or comme un portail est ordinairement adossé au mur pignon d'un Temple, il s'ensuit que cet amortissement est alors de convenance, & même peut être regardé comme un ornement nécessaire, relativement aux bas-reliefs en rapport à sa dédicace, qu'il est susceptible de recevoir. Aussi tous les frontispices des plus fameux Temples, tant anciens que modernes, sont-ils ainsi terminés.

Mais quand bien même ce ne seroit pas un usage consacré, il y a une raison particuliere qui nécessite de couronner ainsi le grand portail de Saint Sulpice, attendu qu'il n'y a pas d'autre moyen de lier ensemble les deux tours. Otez-lui cet amortissement, ce n'est plus qu'une idée tronquée, où l'on paroîtra toujours desirer quelque chose : on dira que sur le point d'atteindre à la perfection, on s'est arrêté en-deçà. Sans cet accompagnement, les tours sembleront à jamais deux grands corps hors d'œuvre, sans unité & rapport avec le tout ensemble. Ce n'est qu'un fronton seul sur l'ordre ionique, qui peut leur donner véritablement une inhérence avec la masse totale de l'édifice.

Pour en bien sentir la différence, il n'y a qu'à comparer un dessein de ce portail avec un fronton *b* sur le second ordre, orné d'un bas-relief, & les tours isolées (*fig.* 2, *Pl. XXVI,*) il n'y a qu'à le comparer, dis-je, avec un autre sans fronton, & les tours sans isolement, telles qu'elles sont exécutées (*fig.* 1, *Pl. XXVI,*) on s'appercevra même, sans aucune connoissance particuliere dans l'Architecture, qu'autant l'un est fait pour en imposer à tous les regards, & annonce par son inspection le caractere de sa destination, autant l'autre ne signifie rien, & est destitué de toute grace, de toute sensation ; c'est une façade quelconque, où quoi que ce soit ne rappelle son objet.

C'étoit la pensée du célebre Servandoni, Auteur de ce monument. Dans le modèle qu'il proposa en 1736, & que l'on voit dans une gallerie au-dessus du porche, il y a un fronton sur les

quatre colonnes ioniques du milieu ; on en remarque aussi un, mais sur huit colonnes, à-peu-près de la proportion marquée sur notre dessein *b* (*Pl. XXVI, fig.* 2) dans une gravure qu'il publia depuis de ce portail. Sur le point de passer à l'exécution de ce fronton si essentiel pour la majesté de ce frontispice, on prétend que cet Architecte en fut détourné par la considération du fardeau considérable qu'opéreroit ce grand morceau sur le second ordre, qu'il avoit fait inconsidérément exécuter en pierre de Saint-Leu, c'est-à-dire, en pierre tendre.

Au défaut de la solidité des colonnes ioniques, cet Artiste auroit dû, sans doute, tenter de se procurer des forces de quelques-unes des parties adjacentes ; mais les ressources de son génie l'abandonnerent. Des idées composées se présenterent à son imagination ; & ainsi qu'il arrive le plus souvent, le simple lui échappa. Il ne trouva rien de mieux que de former dans le tympan un arc en décharge, capable, en effet, de soulager les trois entre-colonnes du milieu, mais qui auroit rejetté le fardeau sur les deux autres, au risque de les accabler (*a*) ; ce qui fit, avec raison, abandonner ce projet, comme impraticable, au jugement de tous les gens de l'Art, & conséquemment renoncer au fronton.

Article Second.

Preuves de l'impossibilité de la construction du fronton proposée par Servandoni.

Pour ne laisser aucun doute sur ce que nous avançons, & mettre en état d'apprécier cette construction, dont l'épure est représentée, *Planche XXVII* (*fig.* 5), il y a un raisonnement bien simple. Une voute quelconque a nécessairement deux actions, l'une latérale qui est relative à sa courbe, l'autre perpendiculaire qui est

(*a*) On voit encore l'épure du grand fronton, telle que Servandoni l'avoit imaginée, tracée sur le mur du Séminaire, en face du Portail.

relative

relative à sa pesanteur. Tout l'art du Constructeur consiste à faire ensorte de rendre leurs effets indivisibles, & de les confondre ensemble, en les conduisant de façon à pouvoir les réunir vers les mêmes points, pour leur opposer une résistance commune. Il n'y a pas de voûte qui ne soit construite suivant ces principes. Or dans l'épure de Servandoni, ces deux actions restent séparées. Celle qui est latérale, peut à la bonne-heure être contenue par les tours ; mais celle de la pesanteur cessant à son arrivée sur la corniche d'être dirigée, comme elle le devroit, par la coupe des voussoirs, à travers l'entablement jusques contre les tours, (direction que nous avons exprimé par une ligne ponctuée), agira nécessairement comme tous les corps pesans, c'est-à-dire, perpendiculairement sur la platebande au hasard de l'écraser, ainsi qu'il a été dit plus haut. Cette sorte de construction est si vicieuse, que les loix des bâtimens la proscrivent, & ordonnent qu'*un mur ou qu'une voûte portant à faux sur une autre voûte, doit être démoli, & l'Entrepreneur à l'amende*. Or c'est précisément le cas de l'épure de Servandoni, car le point *A* porte bien manifestement à faux sur le milieu de la plate-bande.

Mais allons plus avant, & examinons si la plate-bande qui doit recevoir l'arc, à l'aide des chaînes de fer ou tirans renfermés dans l'entablement, dont on voit les détails *Planche XVI* du septieme chapitre de cet ouvrage, n'auroit pas par hasard la force suffisante pour le supporter. La force principale de cette plate-bande consiste en deux tirans de deux pouces $\frac{1}{2}$ de gros, placés, l'un entre la frise & l'architrave, l'autre entre la frise & la corniche. Suivant les expériences de M. de Buffon sur la résistance des fers, il est constaté qu'un fer de dix-huit lignes & demi de gros, ne peut supporter en tirant, un effort au-delà de vingt-huit milliers, sans se rompre ; donc par approximation, chacun des deux tirans ayant deux pouces $\frac{1}{2}$ en quarré, & étant employé seulement pour tirer, ne peut guères soutenir un effort au-delà de trente-six milliers, c'est-à-dire, ensemble au-delà de soixante-douze

milliers. Mais comme ces deux fers, outre leur fonction de tirer, font encore employés à porter par des étriers les claveaux de la frife & de l'architrave de l'entre-colonnement, il s'enfuit que cette double action doit énerver beaucoup leur force, & qu'il s'en faut bien qu'ils puiffent en effet opérer une réfiftance de foixante-douze milliers.

Quoi qu'il en foit, fuppofons le dégré de force le plus favorable à l'exécution de l'épure dont il s'agit, & voyons quel eft le poid du grand arc, & de la partie d'entablement que ces tirans feront d'obligation de porter. En calculant la moitié du poids de l'arc jufqu'à fon arrivée fur l'entablement, y compris la partie correfpondante de la corniche rampante, on trouve quinze cent pieds cubes, ou cent foixante & douze milliers pefant, à raifon de cent quinze livres le pied cube de Saint-Leu : en calculant auffi la partie de la plate-bande portée par des étriers fur les tirans au droit de l'entre-colonne, on trouve encore que c'eft un objet de plus de quarante milliers : ces deux fardeaux font donc enfemble deux cent douze milliers. Or comme nous l'avons fait voir dans le cas le plus favorable, les deux tirans ne fauroient fupporter plus de foixante-douze milliers, d'où il réfulte qu'il y aura un poids de cent quarante-quatre milliers, au delà de la réfiftance qu'ils peuvent oppofer.

Mais, peut-être, dira-t-on que l'entablement par lui-même, indépendamment des tirans, peut avoir la force néceffaire pour fupporter cette charge du grand arc. Il eft encore aifé de prouver le contraire : cet arc qui n'aura que trois pieds & demi d'épaiffeur, ne fçauroit, vû qu'il agit en forme de coin, & que tout l'effort de fa pefanteur fe dirige vers le point A, opérer fon effet fur l'entablement, que fur une bafe au plus de cinq pieds de fuperficie : en appliquant dans toute leur fimplicité les expériences de M. Perronet, dont il a été déjà queftion page 308, fçavoir qu'un pied cube peut feulement porter, fans s'écrafer fous le fardeau, jufqu'à cent foixante pieds cubes, on verra qu'en divifant le nombre des pieds cubes de l'arc, c'eft-à-dire, quinze cent par cinq, on aura

trois cens au lieu de cent foixante. Donc on aura cent quarante pieds cubes de plus qu'il ne faut par chaque pied de fuperficie de la bafe où s'opérera l'effort de la pefanteur. Donc l'arc à fa retombée *A* fur l'entablement ne peut manquer de l'écrafer, & d'occafionner une rupture dans la plate-bande, feulement à caufe de fon poids, & quand bien même, ce qui n'eft par vrai, comme on l'a vu ci-devant, les chaînes de fer ou tirans feroient capables d'opérer une réfiftance fuffifante.

Par ces preuves de fait, on peut juger combien l'on a eu raifon, il y a vingt ans, de condamner cette conftruction, & quel danger il y auroit eu de l'adopter pour l'exécution du fronton en queftion.

Article Troisieme.

Moyen de conftruire le Fronton d'une maniere folide.

Cependant l'exécution d'un fronton fur les colonnes du fecond ordre, eft d'une fi grande conféquence pour la perfection de ce Monument, que j'ai cru important de rechercher s'il étoit vrai qu'il ne fût pas poffible, à l'aide des reffources de l'Art, de donner à fa conftruction une légereté qui, fans faire de tort à la folidité, fût capable d'ôter toute inquiétude par rapport à la furcharge, tant fur les colonnes, que fur l'entablement ionique. Je puis traiter d'autant plus pertinemment cette matiere, que, quoique jeune lors de l'exécution du fecond ordre, j'en ai fuivi tous les détails de la conftruction, que j'ai confervés.

Comme je me propofe de ne rien avancer que je ne le prouve, je prie les Lecteurs de ne rien nier, qu'ils ne le réfutent par des raifons de fait, & motivées; car ce ne font pas les gens éclairés & de bonne foi qui font à craindre, mais ceux qui, fans avoir rien à objecter, affectent, par malignité, de ne fe point rendre à l'évidence, de peur d'applaudir aux productions d'autrui.

J'ai donné dans l'article V du septieme Chapitre de cet ouvrage les développemens de la construction des plate-bandes du second ordre de ce portail, lesquels ont dû convaincre de leur solidité, & que de la maniere dont le fer y est employé & même prodigué, leur entablement étoit en état de soutenir une surcharge, pourvu qu'elle ne fût pas excessive ou du moins qu'elle fût répartie avec précaution.

Cela étant, pour parvenir à l'exécution d'un fronton, & se procurer une saillie suffisante pour amener naturellement son profil, il n'est question que de refouiller de cinq ou six pouces seulement la partie *a* (*fig.* 2 , *Pl. XXVI,*) de la frise, de l'architrave & de la corniche du dernier entre-colonnement au droit des tours : ce qui est faisable, vû qu'il n'y a point de rosettes taillées sous l'architrave de ces plate-bandes, comme sous les autres ; & qu'il ne pourroit y avoir aucun changement dans les modillons, à cause du peu de saillie du profil, qui dispenseroit d'en placer un dans chaque retour.

La cimaise qui termine l'entablement au droit du fronton, n'offriroit pas plus d'obstacles ; sans la supprimer, il suffiroit, au-dessus du filet qui couronne le larmier, de la tailler en champfrein vers le tympan, en maniere de revers d'eau.

La hauteur du fronton projetté *b*, jusqu'à son sommet, sera de vingt-cinq pieds, & sa longueur d'environ vingt toises. Son plan est représenté au bas de la *fig.* 2, (*Pl. XXVI,*) ainsi que son élévation & profil dans les *fig.* 2, 3 & 4 (*Pl.* XXVII). Suivant ma pensée, son exécution seroit de la plus grande simplicité ; il s'agiroit d'élever, à-plomb du mur adossé aux colonnes ioniques, un mur en pierre de Saint-Leu de deux pieds dix pouces d'épaisseur par le bas *f*, (*fig.* 2, *Pl.* XXVI,) & *a*, (*fig* 2, 3 & 4, *Pl. XXVII.*) & de la même forme que le fronton. Vers le haut il seroit à-propos de lui donner un peu de fruit, & même de faire former un petit encorbellement *b*, (*fig.* 2, 3 & 4, *Pl. XXVII,*) de trois ou quatre pouces à chacune des dernieres assises supérieures ; de sorte que le mur *a* auroit quinze pouces de plus par le haut

DU PORTAIL DE SAINT SULPICE. 349

que par le bas. Il conviendroit essentiellement de placer les cours d'assises *b* d'encorbellement suivant le rampant du fronton, & de faire les coupes des claveaux à angles droits, de maniere à buter à droite & à gauche contre les tours : procédé qui, en rejettant le fardeau, ainsi que la principale poussée vers ces endroits, soulageroit d'autant les cours d'assises horisontales *a* du mur dossier. Enfin, pour fortifier chaque extrémité des assises rampantes, on pratiqueroit un contrefort *i*, (*fig.* 2, *Pl. XXVI*, & *fig.* 3 & 4, *Pl. XXVII*,) presque à-plomb des colonnes accouplées de toute l'épaisseur du fronton, ce qui assureroit beaucoup leur solidité, & en approchant les points d'appui du fronton, diminueroit de trois toises de longueur de chaque côté la poussée effective de ce morceau, lequel se trouveroit par là, quoiqu'ayant vingt toises, n'avoir pas plus d'action que s'il n'en avoit véritablement que quatorze. Le bas de la *fig.* 2, (*Pl. XXVI*,) fait voir cette disposition.

Environ à cinq pieds de distance, on éleveroit ensuite sur le devant du fronton un mur tympan de dix-sept pouces d'épaisseur, sans le bossage nécessaire pour le bas-relief, en retraite sur les colonnes, & disposé de façon à aider, avec le mur dossier, à supporter le poids de la corniche rampante : son plan est représenté en *g*, (*fig.* 2, *Pl. XXVI*,) & son profil en *c*, (*fig.* 2 & 4, *Pl. XXVII*.) Dans l'intention d'éléger le fardeau de ce mur sur les colonnes, il seroit nécessaire, à cinq pieds d'élévation, de placer dans son épaisseur un fort linteau de fer *d*, (*fig.* 3 & 4, *Pl. XXVII*) & *kk*, (*fig.* 2, *Pl. XXVI*) de la longueur du tympan en cet endroit, lequel seroit supporté par neuf potences de fer, *l, l*, (*fig.* 2, *Pl. XXVI*,) & *ee*, (*fig.* 3 & 4, *Pl. XXVII*, appuyées d'une part sur un tiran *h* cramponné dans le bas des deux murs *a* & *b*, & de l'autre retenues par un ancre *f*, (*fig.* 4.) Il seroit encore placé à cinq pieds plus haut un semblable linteau *d*, aussi soutenu avec des potences disposées comme les précédentes, & qui feroient la même fonction.

Quant à la corniche du fronton, elle seroit supportée par-des-

fous par des efpeces de linteaux g, (*fig.* 4, *Pl. XXVII*,) qui lieroient auffi enfemble le haut des murs *b* & *c*, conjointement avec un petit mur *h*, (*Pl. XXVI*, *fig.* 2,) & *p*, (*Pl. XXVII*, *fig.* 3 & 4,) percé par une arcade ogive, & placé à-plomb des deux colonnes du milieu. Je fupprime une multitude de petits détails de conftruction, qui font le vulgaire de l'Art, pour ne préfenter ici que des réfultats, parce que, quand l'enfemble d'un projet eft bon, tout le refte eft aifé à imaginer, & vient fe ranger comme de foi-même à la place qui lui appartient.

Ce feroit une objection futile d'alléguer que les tours peuvent n'être pas en état de foutenir l'effort du fronton; car par l'infpection du bas de la *fig.* 2, (*Pl. XXVI*,) on voit que leurs murs ont vis-à-vis de cet amortiffement près de fept pieds d'épaiffeur, & que fuivant la direction du fronton, ils oppofent une longueur d'environ fept toifes, y compris le contrefort *i*. Ainfi ce font les tours cantonnées aux extrémités du portail qui produiroient toute la réuffite de la conftruction du fronton, en lui fervant de points d'appui capitaux. Elles feroient exactement la même fonction que des culées à l'égard d'un pont.

Si l'on ajoute à cette confidération, qu'à l'aide des linteaux *d*, placés dans l'épaiffeur du mur *c*, (*fig.* 4 *Pl. XXVII*,) & *k k*, (*fig.* 2, *Pl. XXVI*) les colonnes ne feroient gueres plus chargées que par une baluftrade, dont il faudra néceffairement couronner le portail, on ne peut difconvenir que tout concourt à faire voir la poffibilité de mon fronton; & que la folidité de fon exécution ne fçauroit être regardée comme problématique. Il eft à croire que fi la conftruction du fronton qu'avoit propofé Servandoni, eût été imaginée fous un point de vue auffi fimple & auffi capable de répartir fon fardeau uniformément, on n'eût pas héfité à paffer à l'exécution de fon projet.

Pour l'agrément de cet édifice, & couronner en même-tems fes extrémités d'une maniere relative au fujet, à-plomb des colonnes qui flanquent les tours, on pourroit pofer, vis-à-vis les pans coupés,

des grouppes de figures *c*, (*fig.* 2, *Pl.* XXVI,) représentant les Peres de l'Eglife Grecque & Latine; lefquels trouveroient aifément place, en fupprimant le petit empatement *b*, (*fig.* 1) qu'on remarque en cet endroit, & en fubftituant, comme il eft exprimé (*fig.* 2,) une table *d*, qui produiroit un meilleur effet que les guirlandes *b*, (*fig.* 1.)

ARTICLE QUATRIEME.

Combien il eft indifpenfable de fupprimer le troifieme ordre.

QUANT à l'ordre corinthien élevé en arriere-corps fur le mur pignon de la nef *a*, (*fig.* 1, *Pl.* XXVI & XXVII), autant il y a de raifons qui néceffitent un fronton fur le fecond ordre, autant il y en a pour exiger la fuppreffion de ce mur, qui défigure abfolument cet édifice. Il feroit affurément bien difficile de deviner quel eft le but que l'on s'eft propofé dans fon exécution, tant fon inutilité eft parfaite. Ce n'eft pas pour foutenir le toit de l'Eglife *r*, (*fig.* 1 & 2, *Pl.* XXVII); car il l'excéde en hauteur de quarante pieds. Ce n'eft pas non plus pour faire valoir les tours; car on auroit opéré tout le contraire de ce qu'on defiroit. Quelque chofe que l'on puiffe alléguer en faveur de ce mur, il ne fçauroit y avoir qu'une voix pour fa démolition, attendu qu'il produit le plus mauvais effet, en rendant ce portail gigantefque, & en empêchant l'ifolement des tours, qui doit faire tout le fuccès de ces fortes d'ouvrages. C'eft peut-être pour la premiere fois qu'on a vu enclaver des tours jufqu'en haut. La grace de ces morceaux d'Architecture dépend toujours d'être dégagée & de pouvoir jouir abfolument de leur contour, de leur forme générale, & qu'enfin l'œil puiffe fe promener autour fans contrainte. A jamais on defirera cette fuppreffion, fans laquelle il eft impoffible d'efpérer aucune fatisfaction de l'enfemble de ce Monument.

Que d'avantages ne trouveroit-on pas à employer les matériaux

de ce mur inutile dans le cas de l'exécution du fronton ! En le démolissant avec les précautions convènables, & en établissant, après avoir enlevé le toit b, (Pl. XXVII, fig. 1,) qui couvre ce portail, un double plancher de charpente, garni de forts madriers, pour y former un chantier, il arriveroit que la plus grande partie des pierres, à l'exception de celles de la corniche du fronton, se trouveroit toutes portées, & même à demi taillées.

Pour l'ordre de ces opérations, il faudroit commencer par démolir les deux parties des extrémités du mur a, (fig. 1, Pl. XXVI,) moins élevées que le reste; & à leur place poser deux grues moyennes sur le mur pignon de la nef g, (fig. 2, Pl. XXVII,) qui a onze pieds d'épaisseur. Ces grues serviroient à descendre les pierres à mesure qu'elles seroient déjointoyées (a), sur le chantier pour les retailler, & de-là à les transporter jusqu'aux différens endroits où il s'agiroit de les placer lors de l'érection du fronton. Tout le service, soit pour monter les nouvelles pierres nécessaires & le mortier, soit pour descendre jusqu'en bas celles qui seroient de trop de la démolition du mur en question, s'opéreroit avec facilité par le vuide des tours. Il y a plus, c'est que, suivant mon projet, il ne seroit pas nécessaire d'élever un échafaud depuis le bas de ce portail pour la bâtisse du fronton. Après avoir élevé des pieces de bois de bout sous les plate-bandes du second ordre, pour les fortifier pendant l'opération, il suffiroit de construire un léger échaffaud sur le revers d'eau de la corniche ionique, dont les pieces de bois p, (fig. 4, Pl. XXVII,) traverseroient, d'une part, l'épaisseur du fronton, & de l'autre, seroient soutenues par de petites pieces en décharge, placées sur le bout des solives horisontales, formant plancher sous ces plate-bandes : ce qui auroit toute la solidité requise pour porter les poseurs avec leurs outils, & ensuite les Sculpteurs pour opérer le bas-relief.

(a) Ce déjointoyement n'offriroit aucune difficulté, parce que le Saint-Leu étant une pierre spongieuse, qui boit l'eau du mortier avant qu'il ait fait sa prise, il s'ensuit que les cours d'assise sont toujours mal liés ensemble, & faciles par conséquent à désunir.

Par la comparaison des deux profils, (*fig.* 1 & 2, *Pl. XXVII*,) on s'appercevra que la suppression du troisieme ordre déchargeroit le mur de la nef d'un poids d'environ cinquante toises cubes de pierre ; & que de plus, comme mon nouveau toit pourroit être baissé, si l'on vouloit, de près de six pieds, il y auroit encore environ dix toises cubes à ôter, tant de dessus le mur pignon, que de dessus celui adossé aux colonnes ioniques. On remarquera encore que le volume du grand fronton peut équivaloir à trente toises cubes, lesquelles étant ôtées de soixante toises cubes précédentes, il s'ensuit que par mon arrangement le haut du portail de Saint Sulpice seroit élégi d'un fardeau au moins de trente toises cubes de maçonnerie, c'est-à-dire, en supposant le pied cube de Saint-Leu, pesant cent quinze livres, d'un poids de plus de sept cent quarante-cinq milliers.

Toutes ces considérations sont si palpables, soit par rapport à l'économie qui en résulteroit pour la bâtisse du fronton, puisqu'il n'y auroit en partie que de la main-d'œuvre à débourser, soit pour la prompte exécution de ce couronnement, que tout doit déterminer à la démolition du troisieme ordre en question, & à l'érection du fronton.

ARTICLE CINQUIEME.

De l'amortissement des Tours.

LE couronnement des tours n'étant point encore fini, demande que l'on s'assujettisse à ce qui est déja exécuté, sans sortir du caractère propre à cet édifice. Par toutes les tentatives que j'ai faites, je crois avoir remarqué qu'aucun amortissement n'y peut mieux convenir qu'une calotte un peu surmontée *e*, (*fig.* 2, *Pl. XXVI*) ; toute autre forme paroîtra mesquine, & ne sçauroit avoir d'unité avec l'ensemble de ce monument. Au surplus, la vue du dessein ci-

joint, fera mieux sentir ma pensée, que tout ce que je pourrois dire à ce sujet.

CONCLUSION.

Il résulte de ce Mémoire, 1°. que la possibilité de l'exécution d'un fronton sur le second ordre du portail de Saint Sulpice, n'est pas moins démontrée que sa nécessité pour la grace de cet édifice; 2°. Que la suppression du troisieme ordre est absolument indispensable, & même très-avantageuse pour opérer avec économie la bâtisse du fronton; 3°. Qu'enfin il est à croire qu'il n'y a qu'une calotte surmontée qui puisse couronner convenablement les tours. Donc relativement à la gloire actuelle de nos Arts, & à l'intention où l'on est d'achever ce grand ouvrage, il importe qu'il soit terminé de la maniere la plus avantageuse & la plus capable de faire honneur au goût de notre siécle. Alors tout concourant à la perfection de ce monument, il méritera de tenir un rang distingué parmi les autres merveilles qui serviront à perpétuer le souvenir d'un régne où la postérité trouvera tant de choses à admirer.

EXPLICATION DES FIGURES
Planche XXVI.

La Figure premiere représente le plan & l'élévation du haut du Portail de Saint Sulpice, tel qu'il est actuellement.

AB est une ligne qui exprime que le plan du bas de cette planche, est pris au niveau de la cimaise de la corniche.

a est le troisieme ordre corinthien, qu'il est question de démolir entre les deux tours.

b, Bossage pour des guirlandes à supprimer.

c, Toit en pierre qui couvre le portail.

La Figure deuxieme fait voir le haut du Portail, tel que je propose de le terminer. On y remarque un renfoncement a de six

DU PORTAIL DE SAINT SULPICE. 355
pouces dans l'entablement ionique, au droit des tours; un grand fronton *b*, construit avec les matériaux du troisieme ordre placé en retraite sur le mur pignon de la nef; des grouppes de figures *c*, cantonnés aux angles des tours; une table saillante *d*, substituée aux guirlandes; enfin un amortissement *e* pour les tours, en rapport avec le caractere de l'édifice.

Le bas de cette figure exprime la moitié du plan du fronton.

f, est le mur dossier.

g, Mur tympan.

h, Petit mur percé d'une arcade dans l'épaisseur du fronton.

i, Contrefort fait à dessein d'augmenter la force de la construction du fronton, en diminuant son étendue.

l, l, Potences de fer.

m, m, Places des grouppes.

n, Plan des tours.

PLANCHE XXVII.

La Figure premiere exprime le profil du haut du Portail, tel qu'il subsiste.

a, Profil du troisieme ordre à démolir.

b, Toit en pierre.

r, Charpente au-dessus de la nef.

La Figure deuxieme représente en parallele le profil du portail, suivant mon projet.

a, b, c, f, expriment le profil du fronton.

m, Vuide pratiqué derriere l'entablement.

n, Autre vuide.

o, Toit baissé de six pieds, ou que l'on peut laisser subsister à volonté, de la hauteur qu'il est marqué en *b* fig. 1.

q, Haut du mur pignon.

r, Charpente de la nef.

s, Couronnement des tours.

La figure troisieme exprime une vue intérieure de la moitié du

fronton suivant sa longueur, dont le mur tympan est supposé enlevé.

a, est le mur dossier, dont les cours d'assises sont horisontaux.

b, Quatre assises en encorbellemens, dont au contraire les cours d'assises suivent le rampan du fronton, avec leurs joints à angles droits.

d, d, Linteaux dans l'épaisseur du mur tympan.

e, e, Potences de fer.

g, g, Linteaux pour soutenir par-dessous les assises rampantes de la corniche.

i, Contrefort servant à fortifier les extrémités des encorbellemens, & à rapprocher les points d'appui du fronton.

p, Coupe du petit mur qui lie en cet endroit les deux murs.

La Figure quatrieme fait voir plus développé, le profil par le milieu du grand fronton, pour montrer les détails de sa construction.

a, Mur dossier.

b, Assises en encorbellemens.

c, Mur tympan.

d, d, Linteaux placés dans l'épaisseur du mur tympan, & supportés par les potences *e, e*, dont le pied est appuyé solidement sur des barres de fer *h*.

f, Ancre commun pour les potences.

g, g, Linteaux soutenant le dessous de la corniche, & liant ensemble le haut des deux murs.

i, Contrefort.

l, Profil de l'entablement.

k, Tiran.

m, Vuide dans l'épaisseur de l'entablement.

n, Autre vuide entre le toit du portail *o*, & le plafond du portique au-dessous.

p, Maniere d'échaffauder les Poseurs.

La figure cinquieme représente l'épure du fronton proposée par

DU PORTAIL SAINT SULPICE. 357

Servandoni, telle qu'on la voit encore tracée sur le mur du Séminaire en face de ce portail. Il est à remarquer qu'il y a une distance de vingt-un pieds depuis la retombée *A* de l'arc sur l'entablement jusqu'au bord du profil de la cimaise, & qu'ainsi cet arc porte nécessairement à faux sur le milieu de la plate-bande.

ECLAIRCISSEMENS
sur le Mémoire précédent.

M. le Curé de Saint Sulpice ayant demandé à l'Académie Royale d'Architecture, de vouloir bien examiner le Mémoire précédent, sur les moyens d'achevement du portail de son Eglise, cette Compagnie a nommé six de ses membres pour procéder à cet examen, c'est ce qui a donné lieu à ces nouveaux détails.

Suivant le mémoire précédent, l'achevement du grand portail de Saint Sulpice, se réduit à quatre objets.

1°. A décider si un grand fronton, sur le second ordre, est nécessaire pour la grace de cet édifice.

2°. A juger si les moyens qu'il a proposé, pour l'exécution de ce fronton, sont suffisans.

3°. A examiner s'il est nécessaire de supprimer le troisieme ordre entre les deux tours.

4°. Enfin, à discerner quel est le meilleur couronnement pour les tours.

Le premier objet a été suffisamment discuté dans mon Mémoire. Tous ceux que le goût éclaire, paroissent généralement d'accord qu'un fronton est essentiel sur l'ordre attique, pour terminer avantageusement ce portail, & lier ensemble les deux tours.

Le deuxieme, concernant l'exécution d'un fronton sur le second ordre, demande que j'entre dans quelques détails. Pour justifier l'emploi de mes tirans & liens de fer en potence dans l'intérieur de mon fronton, j'ai envoyé à l'Académie les développemens de celui de la colonnade du Louvre, par lesquels j'ai fait voir que Perrault s'en est servi avantageusement, & dans le même esprit,

SUR LE MÉMOIRE PRÉCÉDENT. 359

pour solider sa construction. (a) En faisant mûrement attention au parti que je tire de mes fers, on s'appercevra que, non-seulement ils produisent le bon effet de lier ensemble les deux murs de mon fronton, & qu'ils leur donnent une inhérence parfaite, en rendant leur force indivisible ; mais encore qu'ils servent à me dispenser de placer sur les colonnes ioniques, qui sont la partie la plus foible, un poids aussi considérable que sur le mur qui leur est adossé, & en même tems à rejetter une partie de son fardeau vers cet endroit.

Il n'est pas douteux que sans tout l'avantage que me procurent mes linteaux & mes tirans, au lieu de dix-huit pouces que je donne à mon tympan, je serois obligé de lui donner au moins deux pieds d'épaisseur ; mais il s'en faudroit bien qu'alors, j'eusse autant de liaison qu'auparavant ; mon fardeau ne seroit plus réparti proportionnellement à la maniere d'être des supports : tout se trouveroit placé au hasard ; sans jugement, sans distinction. Dire qu'il ne faut pas de fer en semblables circonstances, c'est avancer une chose démentie par l'exemple de toutes les grandes constructions, tant anciennes que gothiques & modernes. Ce n'est pourtant pas que je prétende inférer de-là qu'on doive prodiguer les fers, comme on l'a fait souvent par le passé ; mais je crois que si l'on doit les ménager, lorsque l'on construit en pierres dures, on ne sçauroit se dispenser d'en user en bâtissant en Saint-Leu, comme dans le cas dont il est ici question, attendu que par leur nature spongieuse, ces pierres buvant l'eau du mortier, avant qu'il ait fait sa prise, rendent nulle son action, de sorte que leurs cours d'assises ne peuvent se soutenir en partie que par leur coupe, leur liaison, leur à-plomb, & les fers dont on les arme. Cette considération doit certainement demander la plus grande attention. En

(a) C'est par erreur qu'il s'étoit glissé dans mon Mémoire, que Perrault avoit employé ses fers seulement à tirer dans le tympan du fronton du Louvre ; car, suivant les desseins que j'en ai produits à l'Académie, ils sont employés également à tirer & à supporter, ainsi que le prouvent les potences de fer dont il a fait usage, & que j'ai adopté dans mon projet. Dans mon second volume je donnerai les détails de la construction de ce fronton.

un mot, tant qu'on n'alléguera que des opinions contre l'évidence de mes raisons, & qu'il subsistera, pour preuve décisive en ma faveur, une autorité telle que celle du fronton du Louvre, où en pareille circonstance on a regardé comme une prudence de ne pas épargner les fers, il est à croire que l'on ne sçauroit conclure à la suppression des miens.

J'ai encore prévenu la question qu'on pouvoit me faire par rapport à l'inégalité de répartition du fardeau de mon fronton, en faisant voir que les hauteurs des points d'appui étant les mêmes, leur force devoit être relative à leur masse; & qu'ainsi chaque colonne ionique étant un solide de trois cens cinquante-cinq pieds cubes, tandis que la partie correspondante du mur adossé à chacune, étoit un solide de neuf cens quatre-vingt pieds, il s'ensuivoit qu'on ne pouvoit que m'approuver d'avoir reparti le poids des deux murs de mon fronton, proportionnellement à la force de ces différens supports.

Nonobstant de ces solutions, j'ai voulu lever tout doute quelconque au sujet du poids de mon fronton, & décider sans replique quand les colonnes ioniques sont en état de le supporter. J'ai fait voir que l'ordre corinthien couronné d'un fronton élevé sur le maupignon du portail, sembloit avoir été construit exprès pour servir à la démonstration dont il s'agit, même qualité de pierre, même construction, même espacement de colonnes, soit du mur, soit entr'elles ; d'où il résulte que les différentes hauteurs & grosseurs des colonnes doivent respectivement décider de leur fardeau, & que l'on peut naturellement conclure, parce que les unes supportent, ce que les autres pourront supporter. Or, en comparant d'une part la solidité d'une colonne corinthienne, avec la partie de fronton de l'ordre qu'elle a à supporter ; & de l'autre part la solidité des colonnes ioniques, avec la partie de fronton correspondante qu'elles ont aussi à supporter ; j'ai prouvé par tous les détails où j'ai cru devoir entrer avec les cottes & les mesures, qu'en ne considérant que la différence de leur diamètre, c'est-à-dire,

que

Projet d'un Cour

Fig. 1.

A

Pla

Echelle de

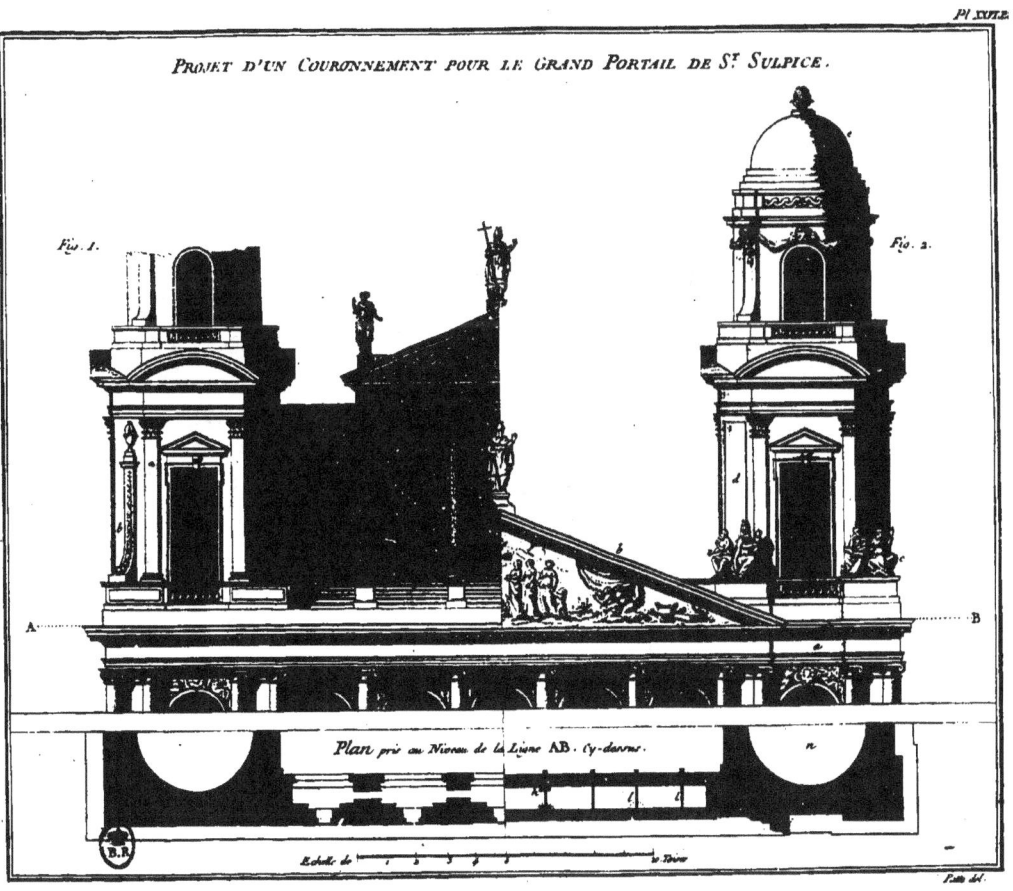

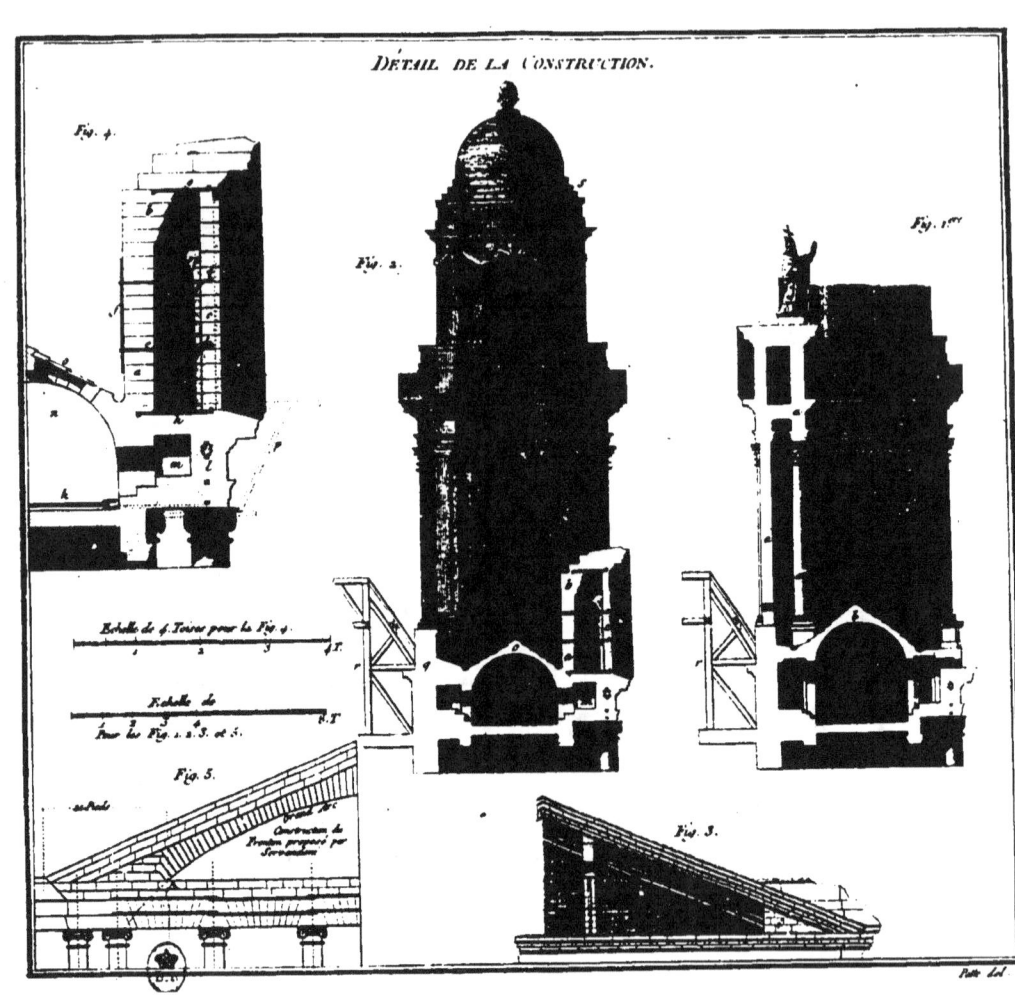

que la masse de ces différentes colonnes, mon fardeau étoit à-peu-près dans le même rapport ; & que si on ajoute à cette considération tous les avantages que l'ordre ionique pouvoit tirer de sa position entre les deux tours, & de sa proportion plus renforcée que la corinthienne, il étoit incontestable que j'avois plus de force que moins pour supporter mon fronton.

Enfin, si l'on joint à mes raisons les démonstrations constatées par des expériences que M. Peronet a rapporté à l'Académie, du fardeau que peut porter un pilier de pierre quelconque, relativement à sa grosseur, combinée avec sa hauteur, lesquelles déposent également en ma faveur, il s'ensuit que le rapport académique semble ne pouvoir se dispenser de confirmer que mes moyens ont toute la certitude requise en semblable matiere.

Pour ce qui est de quelques objections particulieres que l'on pourroit faire, par exemple, contre l'utilité de mes assises en encorbellement, il est évident que par cet arrangement je décharge en partie le mur-dossier du poids de la corniche rampante, & qu'à la fois ces encorbellemens diminuent d'autant la largeur du plafond entre les deux murs. Comme leur saillie n'est guères que de quinze pouces, & même pourroit être moindre si l'on vouloit, il résulte qu'elle peut être contenue efficacement par le mur qui est deux fois & au-delà, plus considérable en épaisseur ; sans compter les secours que procureront les crampons, pour affermir ensemble toutes ces pierres.

Il en est de même des assises de la corniche rampante, que quelques-uns pourroient paroître desirer que j'eusse arrasé derriere mon fronton. S'il y avoit à appréhender que la saillie de la corniche rampante fût capable de faire basculer cette partie, cette précaution pourroit être nécessaire ; mais cela ne pouvant être, vû que la masse de la saillie de la corniche rampante est à celle de sa queue, comme un est à trois, il est évident que c'est proposer de surcharger gratuitement le haut de ce mur. Tout ce qu'on peut demander avec raison, est que je dispose l'extrémité de ces assises en revers d'eau.

Pour juger encore mieux de la valeur de mon projet, il n'y a qu'à considérer quelle construction on pourroit lui substituer. Fera-t-on porter le rampan de la corniche du fronton par une grande arcade de toute sa longueur, construite, soit en portion de cercle, soit en anse de panier, soit en tiers-point? Dans tous ces cas, si l'on veut que l'arc réponde sur les colonnes accouplées à son arrivée sur l'entablement, il sera impossible de donner aux claveaux une longueur solide sous la moitié de chaque rampan; ou bien pour se procurer des longueurs de claveaux convenables, il faudra de toute nécessité faire tomber l'arc sur le milieu de la plate-bande du dernier entre-colonnement (a). Dans tous ces cas aussi, il sera à propos de faire les derniers claveaux de même que les premieres assises de la corniche qui recevra un arc aussi immense en pierre dure avec de profonds arrachemens dans les tours. En un mot, une pareille voute opéreroit évidemment une poussée considérable contre les tours. Comme j'avois précédemment fait des tentatives sur ces divers moyens de construction, je les ai soumis également à l'examen de l'Académie, afin qu'elle puisse juger, par comparaison, qu'autant le projet que j'ai publié, paroit sans inconvéniens, relativement à toutes les circonstances locales, & à la maniere d'être de cet édifice; autant l'autre, de même que tous ceux que l'on pourroit composer, suivant cet esprit, seroient difficultueux, compliqués & hasardés.

Le *troisieme objet*, concernant les raisons de suppression de l'ordre corinthien entre les deux tours, ayant été démontré dans mon Mémoire, & la conviction de son mauvais effet paroissant générale, je me suis seulement attaché à faire voir à l'Académie, la facilité de cette opération qu'on pourroit s'imaginer au premier coup d'œil, devoir rencontrer les plus grandes difficultés; comme

(a) C'étoit le projet de Servandoni, dont j'ai fait voir le mauvais de la construction. Aussi MM. Gabriel, de Lassurance, & plusieurs autres Membres de l'Académie Royale d'Architecture ayant été appelés alors, pour juger de cette construction, déciderent avec raison, non en présence de Servandoni, mais en sa présence, & après beaucoup de discussion, l'insuffisance de ses moyens; ce qui força cet Architecte à renoncer à l'exécution de son fronton.

je n'ai fait qu'indiquer sommairement dans mon Mémoire ce procédé de démolition, il est bon de le développer.

Tout son succès dépend essentiellement du concours de deux moyens. Le premier consiste à prendre les plus grandes précautions pour la conservation de cet édifice, afin qu'aucune de ses parties ne puisse être endommagée par les eaux, & soit à l'abri de tout accident pendant le tems que doit durer cet ouvrage, ainsi que l'exécution du fronton. Le second, à établir dans ces travaux un tel ordre, & à se conduire avec une telle prévoyance, que, tout agissant de concert, l'un ne puisse nuire à l'autre ou le contrarier.

On parviendra sans peine à remplir le premier moyen, en établissant sur la premiere marche de chaque côté du vuide pratiqué derriere l'entablement du second ordre, un plancher à solives de bois bien sec, larmé par-dessus, couvert d'un aire de plâtre, & ensuite de ciment; sur lequel on placera des carreaux, dont les joints seront mastiqués. En disposant ce plancher un peu en pente vers un chenau situé sur le mur-pignon de l'Eglise, pour porter les eaux en dehors, & en élevant au-dessus un toit léger couvert d'ardoise ou autrement, dont l'égoût sera également dirigé vers le même cheneau, il s'ensuivra que ces deux arrangemens venant au secours l'un de l'autre, les eaux ne pourront évidemment endommager le haut de cet édifice, c'est-à-dire, les voûtes & plafonds de la gallerie du second ordre.

Il sera de plus placé un second plancher à solives jointives sur la derniere marche supérieur dudit ...de avec de forts madriers par-dessus, lequel servira d'échaffaud ou de chantier pour recevoir les pierres à mesure qu'elles seront enlevées, & contribuera à la fois à garantir, avec le premier plancher, de tout événement.

Pour réussir dans le second objet, il conviendra de bien étayer & écresilloner chaque endroit avant d'entreprendre d'y toucher, de toujours déposer quarément les parties correspondantes; d'agir continuellement sans précipitation & dans un ordre contraire, sur-tou

pour les voûtes, à celui qu'on a suivi pour leur construction. D'abord, il sera question d'enlever les clefs, puis les contre-clefs, les claveaux adjacens & ainsi de suite. On démontera avec la même circonspection & uniformément les cours d'assises dans toute leur longueur, en affectant sans cesse de prendre deux précautions pour une, afin d'empêcher qu'une pierre puisse jamais échapper en l'enlevant. Il sera aussi important de ne laisser les matériaux que le moins de tems sur l'échaffaud, pour ne le point trop charger, mais de les descendre à mesure par le vuide des tours, qui seroit de la plus grande commodité pour favoriser ces opérations.

Le déjointoyement des pierres ne sauroit non plus produire d'obstacle. Toute la bâtisse en question étant en pierres de Saint-Leu, avec lesquelles le mortier ne fait ordinairement que peu de prise; comme il a été dit plus haut; il s'ensuit qu'en passant une scie à main dans les différens joints verticaux, & en introduisant ensuite le bout d'une pince entre les joints horisontaux du côté de l'épaisseur du mur, à l'aide d'un abatage, & puis en déportant, pour m'exprimer suivant les termes des ouvriers, toutes ces pierres ne pourroient manquer d'être désunies l'une après l'autre avec facilité; alors il ne s'agira plus que de caler à mesure chaque pierre par un de ses bouts, à l'effet d'y passer un cable qui la saisisse sûrement pour la descendre sur l'échaffaud, avec le gruau.

Après ces considérations générales pour l'ordre de ces travaux, il faudra commencer par enlever d'abord le toit en pierre qui couvre le haut de ce portail, lequel n'est qu'un composé de dalles de deux à trois pouces d'épaisseur, soutenues par des especes de nervures en pierre, espacées de quatre à cinq pieds les unes des autres. Cette opération est sans contredit la plus aisée de toutes, & en apportant le soin nécessaire à déposer ces dalles, elles pourroient reservir à la réconstruction du nouveau toit.

Ensuite il conviendra de démonter le haut des voûtes en décharge, adossées à l'entablement ionique, afin de les surbaisser pour l'exécution de mon fronton. Car pour celles qui leur correspon-

dent fur le mur-pignon, on pourroit aifément les conferver telles qu'elles font, fi l'on vouloit : pour cet effet, il ne faudroit que fe propofer de rétablir par la fuite le toit de la hauteur actuelle, & de laiffer en conféquence pour recevoir fes nervures, des efpeces de couffinets à la troifieme affife du mur doffier de mon fronton ; cette opération qui peut diminuer évidemment beaucoup l'ouvrage, a été rendu fenfible par un deffein que j'ai produit à l'Académie. Au furplus, avec quelques légers changemens dans la conftruction du bas de mon fronton, il feroit poffible de laiffer fubfifter les deux rangs de voûtes, tels qu'ils font, pour économifer.

Quant à la démolition du mur du troifieme ordre des tours, il n'y a que celle de la corniche rampante du fronton qui demande quelque fujétion à caufe de la difficulté à échaffauder : car tout le refte eft d'un travail fimple, & n'exige qu'une intelligence ordinaire. Je penfe même qu'en ne fe preffant pas de démonter ce mur, & qu'en n'opérant fa démolition que lors de l'exécution du fronton, une grande partie de fes matériaux pourroit être utilement remployée à fa conftruction. Ce feroit comme une efpece de carriere placée fur le tas, où l'on puiferoit fucceffivement ; & à la fin l'on finiroit par defcendre tout ce qui n'auroit pu fervir.

Cette énumération fuffit pour prouver que tous ces travaux ne demandant que du foin, de l'ordre & une certaine furveillance de la part de ceux qui les dirigeront, c'eft avec raifon que j'ai conclu, dans mon Mémoire, à la fuppreffion de ce troifieme ordre, dont le mauvais effet eft généralement reconnu.

Le quatrieme objet regarde le couronnement des Tours. On ne peut difconvenir que les grouppes que j'ai propofé de fubftituer aux guirlandes des pans coupés, ne fiffent un bien meilleur effet. En les difpofant de maniere à avancer leur draperie, pour mafquer le bas des pilaftres, ils ferviroient à détacher les tours du portail, à nourrir leurs pieds, & à rectifier à un certain point la maigreur qu'on leur reproche.

Il n'eft pas auffi aifé de prononcer fur l'amortiffement qui

convient aux tours, parce que c'est ici une affaire d'opinions & de goût. Si elles étoient plus considérables par leur masse, on pourroit les terminer quarément, alors plus de difficulté ; mais comme ce sont plutôt des campaniles que des tours, il est à croire qu'on ne pourra se passer d'un couronnement. Elles sont de même volume que les tours de Saint Paul de Londres, & que celles de l'Eglise de Sainte Agnès à Rome, qui ont des amortissemens auxquels tout le monde applaudit. Tout ce qu'on peut désirer en pareil cas, c'est que cet amortissement ne paroisse point bas, écrasé, qu'il ne puisse être offusqué par les diverses saillies adjacentes; & qu'en un mot, sans être colifichet ou mesquin, il ait un caractere relatif à sa destination. Or si l'on veut bien se rendre attentif à l'acrotere orné de postes, qui éleve la calote de l'amortissement que j'ai publié, j'espere qu'on reconnoîtra qu'il peut produire en exécution le bon effet que l'on désire.

De tous ces éclaircissemens que j'ai produits successivement à l'Académie, lesquels sont fondés sur des faits démonstratifs, j'ai lieu de croire que cette compagnie voudra bien prononcer que mon projet d'achevement pour le portail de Saint Sulpice convient à tous égards à la maniere d'être de cet édifice, que les moyens de construction que j'ai publiés, ont toute l'évidence qu'on peut requérir en semblables matieres ; que la suppression du troisieme ordre est indispensable ; & qu'enfin mon couronnement est en relation avec le caractere de ce monument.

Le rapport de cette Compagnie a été, que la suppression du troisieme ordre du portail de Saint Sulpice paroit indispensable ; qu'un fronton est préférable pour couronner le second ordre de cet édifice ; que les tours seulement peuvent être terminées quarément par une balustrade ; & qu'enfin, le projet du fronton de Servandoni sur les huit colonnes ayant été abandonné, on doit sçavoir gré à M. Patte d'avoir fait revivre cette idée, & donné d'autres moyens pour l'exécuter.

FIN.

TABLE

DES *Chapitres, Articles & Paragraphes contenus dans ce Volume.*

CHAPITRE PREMIER.

CONSIDÉRATIONS *sur la distribution vicieuse des Villes, & sur les moyens de rectifier les inconvéniens auxquels elles sont sujettes.*

ART. I. Des attentions qu'il convient d'apporter pour le choix de l'emplacement d'une Ville, page 1

II. De la maniere la plus avantageuse de distribuer une Ville, 5

 §. I. Disposition d'une Ville, 8
 §. II. Décoration d'une Ville, 16

III. Comment il seroit à propos de disposer les rues d'une Ville, pour obvier aux inconvéniens qu'on y remarque. 19

 §. I. De la maniere de paver les rues. 24
 §. II. Comment on pourroit aller de toutes parts dans une Ville, à l'abri du mauvais tems, 27

IV. Moyen d'opérer avec facilité la propreté d'une Ville:

 §. I. Des procédés usités pour approprier les Villes, 28
 §. II. De la conduite ordinaire des eaux, 31
 §. III. Comment en réunissant les cloaques avec la conduite des eaux, on peut parvenir à opérer la propreté d'une Ville, 34
 §. IV. Maniere de rectifier les fosses d'aisance, & de purifier l'air des maisons, 38

V. Nécessité de transférer la sépulture hors les Villes, & comment l'on y peut réussir, 41

Art. VI. *Utilité des Briquetteries dans le voisinage des Villes, pour diminuer la dépense de la bâtisse,* 48

VII. *Possibilité de construire les maisons de maniere à obvier aux incendies,* 51

VIII. *Fontaines domestiques, à l'aide desquelles on parviendroit à se procurer la meilleure de toutes les eaux,* 55

IX. *Résumé de tout ce qui a été exposé précédemment, par lequel on fait voir que les Villes sont susceptibles d'être rédifiées plus ou moins suivant nos vues,* 59

CHAPITRE SECOND.

Dissertation *sur les proportions générales des ordres d'Architecture, où l'on fait voir jusqu'à quel point il est possible de les déterminer,* 71

CHAPITRE TROISIEME.

Instructions *pour un jeune Architecte sur la construction des bâtimens,* 94

Art. I. *Des Us & Coûtumes,* 101

II. *Des matériaux en usage pour la construction des bâtimens,*

 §. I. *De la Pierre,* 109

 §. II. *De la Brique,* 114

 §. III. *De la Chaux,* 115

 §. IV. *Du Sable,* 116

 §. V. *Du Cailler,* 118

 §. VI. *Du Plâtre,* ibid.

 §. VII. *Du bois qu'on employe pour la charpente des bâtimens,* 121

III. *De la fondation des maisons,* 122

IV. *De la construction des murs de maçonnerie,* 132

V. *De la construction de la charpente,* 138

VI. *De la construction des tuyaux de cheminée,*

 §. I. *Des Cheminées,* 144

 §. II.

ARTICLES ET PARAGRAPHES.

§. II. *Des Planchers*, 147
§. III. *Des Cloisons*, 148
§. IV. *Des Escaliers*, ibid.
§. V. *Différentes observations relatives à la construction d'un bâtiment.* 149
ART. VII. *De la coupe des pierres*, 154
VIII. *Des abus qui se sont introduits dans la construction des bâtimens*, 155
IX. *De la vérification des Ouvrages & du réglement des Mémoires*, 162

CHAPITRE QUATRIEME.

De la maniere de fonder les Édifices d'importance.
Procédés des Anciens & des Goths pour assurer les fondemens de leurs édifices, 165
Principes de Statique, d'où dérivent les procédés usités pour fonder les bâtimens, 166
ART. I. *Description de la maniere dont a été fondée l'Eglise de Saint Pierre de Rome*, 170
II. *Description de la maniere dont est fondée la nouvelle Eglise de Sainte Genevieve à Paris*, 176
III. *Description des procédés employés pour fonder l'Eglise de la Magdeleine de la Ville-l'Evêque à Paris*, 192
IV. *Description de la construction des fondations de l'Eglise Paroissiale de Saint Germain-en-Laie*, 205
V. *Observations générales sur ce qui constitue essentiellement la solidité des fondations des édifices*, 210

CHAPITRE CINQUIEME.

De la construction des Quais, 215
ART. I. *Construction du Quai Pelletier*, 216
II. *Construction du Quai de l'Horloge*, 218
III. *Réflexions sur ces deux constructions*, 219

CHAPITRE SIXIEME.

De la nouvelle méthode de fonder les Ponts sans batardeaux ni épuisemens, employée avec succès au Pont de Saumur sur la Loire, laquelle produit une économie de près de moitié sur ces sortes d'ouvrages.

Des procédés usités pour fonder dans l'eau, 221

Art. I. Détail de la construction des fondations d'une des piles du Pont de Saumur, sans batardeaux ni épuisemens, 230

II. Description de la machine à recéper les pieux sous l'eau, 233

III. Maniere dont opere la machine à recéper les pieux, 236

IV. Construction du Caisson, 240

V. Description de l'apontement sur lequel fut construit le caisson, & de la maniere dont il fut lancé à l'eau, 244

VI. Opération pour placer le caisson sur les pilotis, & enlever ses bords après la construction de la pile, 246

VII. Résumé des avantages de cette construction, 251

CHAPITRE SEPTIEME.

Paralleles des meilleurs moyens usités jusqu'ici, pour construire les plate-bandes, & les plafonds des colonnades.

Art. I. Procédés des Anciens pour opérer ces constructions, 259

II. Procédés des Modernes pour construire les plate-bandes & les plafonds des Colonnades. 266

III. Construction des Plate-bandes & des Plafonds du péristile du Louvre, 269

IV. Construction des Plafonds & Plate-bandes de la Place de Louis XV, à Paris, 278

V. Construction des Plate-bandes & Plafonds du Portail de Saint Sulpice, 293

ARTICLES ET PARAGRAPHES. 371

ART. VI. *Construction des Plate-bandes du Portail des Théatins, à Paris,* 298
VII. *Construction des Plate-bandes du Palais-Royal.* 301
VIII. *Construction des Plate-bandes en briques qui s'exécutent à Pétersbourg,* 304
IX. *Observations sur la construction des Plate-bandes & des Plafonds des Colonnades.* 307
§. I. *De la poussée des Plate-bandes.* ibid.
§. II. *Expériences sur la résistance des fers,* 309
§. III. *Remarques relatives à la solidité d'un tiran,* 311
§. IV. *Quel peut être le meilleur procédé pour assurer la durée d'une Plate-bande,* 313

CHAPITRE HUITIEME.

DESCRIPTION *historique de la construction de la Colonnade du Louvre,* 319
ART. I. *Voyage du Cavalier Bernin en France, pour lui confier l'achevement du Louvre,* 320
II. *Cérémonies de la pose de la première pierre,* 323
III. *Départ du Cavalier Bernin,* 325
IV. *Raisons qui firent abandonner l'exécution du projet du Cavalier Bernin ; & comment celui de Claude Perrault fut préféré.* 326
V. *Preuves que nul autre que Claude Perrault n'est l'Auteur de la composition de la Colonnade du Louvre.* 329
VI. *Description des proportions & profils de la Colonnade du Louvre, cottés & numérotés,* 331

MÉMOIRE *sur l'achevement du grand Portail de l'Eglise de Saint Sulpice,* 34
ART. I. *Nécessité de couronner par un fronton l'ordre Ionique du Portail,* ibid.

A aa ij

TABLE DES CHAPITRES, ARTICLES, &c.

II. Preuves de l'impossibilité de la construction du fronton proposé par Servandoni, 344
III. Moyen de construire le Fronton d'une maniere solide, 347
IV. Combien il est indispensable de supprimer le troisieme ordre, 351
V. De l'amortissement des Tours. 353

ÉCLAIRCISSEMENS sur le Mémoire précédent, 358

FIN DE LA TABLE.

ERRATA.

Pages.	Lignes.	Fautes.	Corrections.
5	11	susceptibles.	capables.
14	5	répartie.	départie.
27	27	IX.	X.
66	14	qu'ils procurent.	qu'elles procurent.
69	13	D.	E.
80	25	sentimens des Modernes.	sentimens des Anciens & des Modernes.
107	2	quelquefois.	souvent.
212	9	au moins essuyer un hyver.	essuyer au-moins un hyver.
217	25	les grains d'appuyer	les grains du sable d'appuyer.
219	23	les briques du milieu	les pierres du milieu.
240	33	de gros.	de plus.
243	22	placés.	employés.
293	25	ainsi.	du moins.
298	35	αίνωης	οί αίνωης

AVIS AU RELIEUR.

Pour placer les vingt-sept Planches de cet Ouvrage.

Les Planches I & II doivent se placer en face de la page	70
La Planche III en-face de la page	92
La Planche IV en face de la page	190
La Planche V en face de la page	204
La Planche VI en face de la page	208
La Planche VII en face de la page	220
Les Planches VIII, IX, X & XI en face de la page	258
La Planche XII en face de la page	264
La Planche XIII en face de la page	276
Les Planches XIV & XV en face de la page	292
La Planche XVI en face de la page	306
La Planche XVII en face de la page	319
Les Planches XVIII, XIX, XX, XXI, XXII, XIII, XXIV & XXV en face de la page	338
Les Planches XXVI & XXVII en face de la page	356

APPROBATION.

J'Ai lû, par ordre de Monseigneur le Vice-Chancelier, un Manuscrit intitulé : *Mémoire sur l'Apoplexie*, &c. [illegible] A Paris, ce 22 Juin 1768.

COCHIN.

PRIVILEGE DU ROI.

LOUIS, par la grace de Dieu, Roi de France et de Navarre : à nos amés & féaux Conseillers, les Gens tenans nos Cours de Parlement, Maîtres des Requêtes ordinaires de notre Hôtel, Grand-Conseil, Prévôt de Paris, Baillifs, Sénéchaux, leurs Lieutenans Civils, & autres nos Justiciers qu'il appartiendra, SALUT. Notre amé, BENOIST ROSAY, Libraire, Nous a fait exposer qu'il désireroit faire imprimer & donner au Public *Mémoire sur l'Apoplexie*, contenant un Parallele des plus belles Consultations, avec quelques observations, &c. *Lettre sur les Différentes sur les objets les plus importans de cet Art, par M. Faure. Et des Observations Philosophiques sur l'Analogie qu'il y a entre la propagation des maladies* [illegible], s'il Nous plaisoit lui accorder nos Lettres de Privilege pour ce nécessaires. A CES CAUSES, voulant [illegible] de préférer le sieur Exposant, & le bien traiter, Nous lui avons permis & permettons par ces Présentes, de faire imprimer ledit Ouvrage autant de fois que bon lui semblera, & de le vendre, faire vendre & débiter par tout notre Royaume, pendant le tems de six années consécutives, à compter du jour de la date des Présentes. Faisons défenses à tous Imprimeurs, Libraires, & autres personnes, de quelque qualité & condition qu'elles soient, d'en introduire d'impression étrangere dans aucun lieu de notre obéissance : comme aussi d'imprimer ou faire imprimer, vendre, faire vendre, débiter ni contrefaire ledit Ouvrage, ni d'en faire aucun extrait sous quelque prétexte que ce puisse être, sans la permission expresse & par écrit dudit Exposant, ou de ceux qui auront droit de lui, à peine de confiscation des Exemplaires contrefaits, de trois mille livres d'amende contre chacun des contrevenans ; dont un tiers à Nous, un tiers à l'Hôtel-Dieu de Paris, & l'autre tiers audit Exposant, ou à celui qui aura droit de lui, & de tous dépens, dommages & intérêts. A la charge que ces Présentes seront enregistrées tout au long sur le registre de la Communauté des Imprimeurs & Libraires de Paris, dans trois mois de la date d'icelles ; que l'impression dudit Ouvrage sera faite dans notre Royaume & non ailleurs, en bon papier & beaux caractères, conformément aux Réglemens de la Librairie, & notamment à celui du 10 Avril 1725, à peine de déchéance du présent Privilège ; qu'avant de l'exposer en vente, le Manuscrit qui aura servi de copie à l'impression dudit Ouvrage, sera remis dans le même état où l'Approbation y aura été donnée, ès mains de notre très-cher & féal Chevalier Chancelier Garde des Sceaux de France, le Sieur DE MAUPEOU ; & qu'il en sera ensuite remis deux exemplaires dans notre Bibliotheque publique, un dans celle de notre Château du Louvre, & un dans celle dudit Sieur DE MAUPEOU ; le tout à peine

375

de nullité des Présentes : du contenu desquelles vous mandons & enjoignons de faire jouir ladit Exposant & ses ayans-causes, pleinement & paisiblement, sans souffrir qu'il leur soit fait aucun trouble ou empêchement. Voulons que la copie des Présentes, qui sera imprimée tout au long au commencement ou à la fin dudit Ouvrage, soit tenue pour duement signifiée, & qu'aux copies collationnées par l'un de nos amés & féaux Conseillers, Secrétaires, foi soit ajoutée comme à l'original. Commandons au premier notre Huissier ou Sergent sur ce requis, de faire pour l'exécution d'icelles tous actes requis & nécessaires, sans demander autre permission ; & nonobstant clameur de haro, charte Normande, & Lettres à ce contraires : Car tel est notre plaisir. Donné à Paris le trentième jour du mois de Novembre, l'an de grace, mil sept cent soixante-huit, & de notre regne le cinquante-quatrieme.

Par le Roi en son Conseil.

Signé, LEBEUL

Registré sur le Registre XVII de la Chambre Royale & Syndicale des Libraires & Imprimeurs de Paris, N°. 376, fol. 366, conformément au Réglement de 1723. A Paris, ce 2 Décembre 1768.

BRIASSON, *Syndic.*

www.ingramcontent.com/pod-product-compliance
Lightning Source LLC
Chambersburg PA
CBHW051349220526
45469CB00001B/179